조선시대 사가기록화,
옛 그림에 담긴
조선 양반가의 특별한 순간들

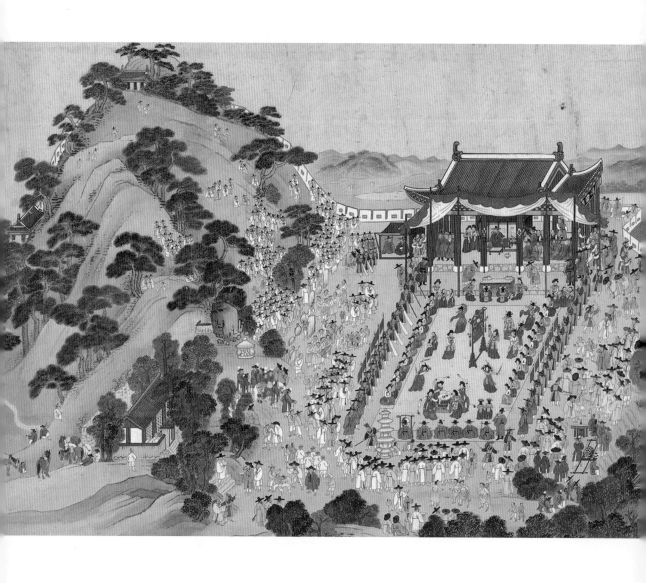

조선시대 사가기록화,
옛 그림에 담긴
조선 양반가의 특별한 순간들

박정혜 지음

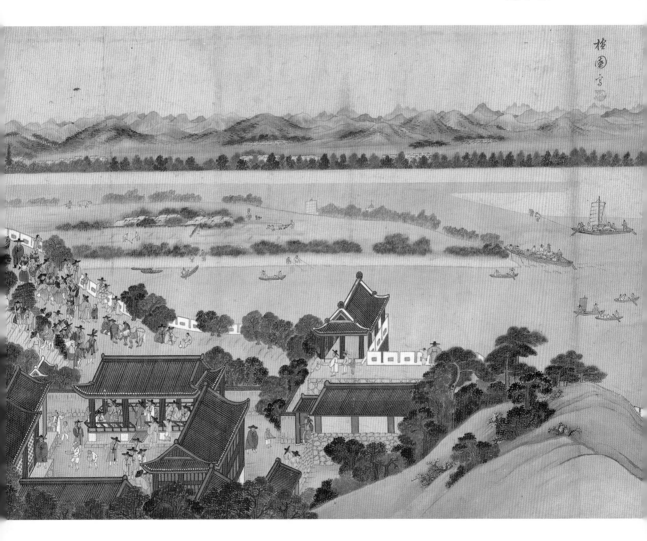

지금으로부터 20여 년 전, 조선시대 궁중기록화에 관한 연구를 책으로 출간하면서 이제부터는 조선시대 사가기록화에 관해 연구할 것이라고 공공연하게 말하곤 했다. 궁중기록화 조사를 위해 전국의 여러 소장처를 다니면서 사가의 다양한 시각적 기록물에 대한 정보를 접했고, 자연스럽게 많은 관련 자료도 확보할 수 있었기 때문이다. 그렇게 만난 사가기록화는 그때만 해도 퍽 낯설고 새롭게 보였다. 그 가운데 몇 점을 학술지를 통해 소개하기도 했지만, 이를 곧장 본격적으로 들여다보지는 못했다. 끊임없이 밀려오는 여러 일 가운데 사가기록화 연구는 우선순위에서 언제나 밀려나기 일쑤였고, 시간은 그렇게 잘도 흘러갔다. 그러는 동안 연구의 관심은 어느덧 궁중장식화로 이어졌고 나아가 국외에서 소장하고 있는 기록화, 그리고 채색화에 집중하기도 해서 사가기록화는 한동안 잊고 지낼 수밖에 없었다. 그렇지만 궁중기록화와는 다른 사가기록화만의 세계를 언젠가 꼭 한 번 정리해 보고 싶다는 나 스스로와의 약속은 늘 마음 한구석에 숙제처럼 자리잡고 있었다.

그렇게, 마음먹은 지는 오래되었지만 어느덧 20여 년이 지난 지금에서야 책으로 펴낼 수 있게 되었다. 막상 출간을 코앞에 두니 숙제를 마쳤다는 시원함은 어디로 가고 평가를 앞둔 학생처럼 두려움이 앞서는 것이 솔직한 심정이다. 오랜 시간 구상하고 공부해 온 주제이지만, 역시 책으로 펴내는 일은 긴 호흡과 끈기가 필요한 작업임을 절감하였다. 본격적인 원고 집필에 쓴 2년이라는 시간은 짧다면 짧게 느껴질 수도 있지만, 그 가운데 최근 1년은 '코로나19'로 인한 사회적 거리두기가 강화되면서 집에 머무는 시간이 많아진 덕분에 그나마 원고와 집중적으로 씨름할 수 있었다.

기록화를 평생의 연구 과제로 삼은 것은 나에게 행운과도 같은 선택이었다. 30여 년 전만 해도 누구도 기록화에 진지한 관심을 갖지 않았다. 그저 채색화이자 화원 그림으로만 치부되어 도록 한구석에 실린 도판으로나 여겨질 뿐이었다. 상대적으로 예술성은 부족해 보이고, 수묵의 문인화와는 격이 다른 데다가 누가 그렸는지도 알 수 없는 익명성의 한계가 분명한 까닭에 주위의 많은 이들이 이구동성으로 하지 말라고 애써 말리던 연구 주제이기도 했다. 하지만 그저 순수한 탐구심 하나로 지금까지 한 발 한 발 내딛어온 듯하다. 기록화에 대한 사람들의 관심을 불러일으키는 데는 그 이후로도 오랜 시간이 더 걸렸다. 하지만 나의 연구가 많은 연구자들로 하여금 기록화의 세계에 입문할 수 있도록 안내하고, 그것이 갖는 의미와 가치를 일깨우는 데 어느 정도 일조했다고 자부한다. 지금은 연구 환경이 많이 달라지고, 연구자들의 관심사도 다양해지면서 기록화가 인기 있는 연구 주제의 하나로 손꼽힐 정도가 되었다. 기록화 연구를 처음 시작할 때만 해도 이런 시대가 올 거라고는 짐작도 하지 못했다.

사가기록화는 사진기가 없던 시절 오늘날의 총천연색 사진같이 기록과 기념의 역할을 한 그림이다. 오래도록 기억하고 싶은 일, 많은 사람에게 알리고 싶은 자랑거리, 대대손손 남기고 싶은 경사 등을 사실적으로 표현한 그림이다. 한 폭으로 만들기도 하고, 여러 폭의 그림을 묶어 화첩으로 만든 것도 있으며 병풍으로도 제작되었다. 당대 유명한 화원부터 지방의 이름모를 화사까지 그림의 주문을 받은 화가의 폭은 넓었다. 그래서 사가기록화는 궁중기록화나 관청기록화에 비하면 시대양식을 따르되 하나의 전형을 만들지 않고 비교적 자유롭게 각자의 방식으로 그려진 것들이 많다.

이 책에서는 조선시대 사가기록화의 성격을 결론적으로 먼저 제시한 뒤 현재 남아 있는 사가기록화라고 할 만한 그림들을 '장수와 자손 번창', '과거 급제와 벼슬살이', '가문의 안정과 번성'이라는 세 범주 안에서 종류별로 살펴보았다. 아무래도 사가기록화에 관해 종합적이고 전체적으로 다루는 첫 시도이고 보니 접근하기에 가장 편한 방식을 선택한 것이다. 사가기록화를 분류한 세 기준은 조선시대를 살았던 사람이라면 누구나 한 번쯤 꿈꾸거나 때로는 갈망하던 인생의 목표에서 찾은 것이기도 하다. 이러한 가치 기준이 비중의 크

고 작은 차이만 있을 뿐 모든 사가기록화에서 발견되었기 때문이다. 또한 조선시대 그림 가운데 사가기록화만큼 인간의 세속적인 바람을 고스란히 담아낸 그림도 없을 것이라는 면에서, 사가기록화는 양반 사대부의 이상적인 인생 행로를 시각화한 평생도와 서로 맞닿아 있는 관계라고 보았다.

기록화는 그림 자체의 개성이나 예술성보다는 오히려 그림을 완성하는 과정에서 그 가치를 찾을 수 있다. 특히 사가기록화는, 행사가 끝나면 으레 정해진 시스템 안에서 그림이 제작되고 행사 예산이나 관청 공금으로 비용이 충당되었던 궁중기록화·관청기록화와는 여러 면에서 다를 수밖에 없었다. 집안마다 형편이 다르고 속사정이 있었으니 그림의 제작은 저절로 이루어지지 않았다. 누군가 책임을 맡아 나서야 했고 모양새를 갖추어 이를 보존하는 데도 끊임없는 관심을 쏟아야 했다. 따라서 사가기록화는 후대의 모사본이 많지만, 모사본 하나하나가 나름의 사연을 간직하고 있기 때문에 모사를 거듭한 것일수록 그림에 깃든 역사적 가치가 오히려 더 무거울 수밖에 없다. 이 점이야말로 다른 그림들과는 다른, 사가기록화가 지닌 특징이자 힘이라고 생각한다.

사가기록화 한 점이 탄생하기까지 과정을 찬찬히 되짚어 보면 그 안에 담긴 의미는 대체로 매우 깊다. 그림에는 대부분 서문과 시문이 덧붙여져 있는데 이를 남긴 인물들은 주로 행사의 주인공과 혈연과 학연으로 맺어진 공동체 안에서 사상과 가치관, 정치적 이해관계를 나누던 사이인 경우가 많았다. 표면적으로는 단지 주인공과 초대받은 손님들처럼 보이지만 내면적인 결속력이야말로 하나의 작품을 완성시키는 동력이라 할 수 있다.

그렇게 보자면 사가기록화 한 점 한 점을 온전하게 이해하기 위해서는 조선시대 정치·사상·문학 전반을 꿰뚫는 통찰력을 갖춰야 하겠지만, 나의 얕은 지식으로는 그 맥락을 가늠만 했을 뿐 충분히 풀어내지는 못한 듯하다. 그런 면에서 보자면 이 책은 사가기록화 연구의 시작점에 서 있다고 보는 편이 좋을 듯하다.

이 책은 한국학중앙연구원 연구사업 모노그래프과제의 지원을 받은 덕분에 펴낼 수 있었다. 기회를 주신 연구원에 감사를 드린다. 감사한 이들을 떠올리니, 힘이 되어준 선후배와 동료 들이 참으로 많다. 그 이름을 하나하나 부르지 않기로 한 나의 마음을 그분들이

라면 모두 너그럽게 이해해 주실 것이라 믿는다.

그러나 미술사에 입문한 이래 많은 보살핌과 지도를 받은, 은사이신 안휘준 선생님께는 감사의 말씀을 꼭 드리고 싶다. 그리고 원고를 읽고 조언을 아끼지 않은 제송희, 박정애, 황정연 박사에게도 각별히 고마운 마음을 전한다. 한문 번역을 도와준 신민규, 번거로운 도판 정리와 교정 작업을 해준 김수연과 여경훈이 아니었다면 훨씬 더디게 일이 진행되었을 테니 감사할 따름이다. 작품 열람을 허가해 주시고 질 좋은 도판을 제공해 주신 여러 국공립 및 사립박물관, 대학 박물관을 포함한 여러 기관과 개인 소장가 들께도 감사 인사를 전한다.

마지막으로 분량도 많은 데다 도판은 물론 표와 자료까지 복잡한 원고를 남다른 열의와 정성으로 엮어준 '혜화1117' 이현화 대표와 디자이너 김명선 님의 노고가 있었다. 애초에 딱딱한 연구서로 출발했으나 좀더 많은 독자가 사가기록화의 매력에 쉽게 다가가도록 이현화 대표와의 상의를 거쳐 목차를 바꾸고 내용도 약간 손을 보았다. 그러니 이 책은 10여 년 전 편집자와 저자로 만난 우리 두 사람의 인연과 신뢰의 산물이기도 하다.

이제 남은 일은 독자 여러분의 따끔한 질정을 겸허한 마음으로 기다리는 것이다.

2022년 5월
박정혜

차례

일러두기

1. 이 책은 미술사학자 박정혜가 조선시대 사가기록화를 종합적으로 연구한 결과물이다.

2. 본문에 나오는 작품명은 홑꺾쇠표(〈 〉)로 표시하는 것을 기본 원칙으로 삼았다. 그러나 여러 개의 그림이 수록된 화첩과 여러 장면이 그려진 병풍 제목은 겹꺾쇠표(《 》)로 표시하고 그 안에서 각 그림을 홑꺾쇠표(〈 〉)로 표시하였다. 시문이나 논문 제목은 홑낫표(「 」), 문헌과 책자의 제목 등은 겹낫표(『 』), 간접인용문 또는 강조하고 싶은 내용 등은 작은따옴표(' ')로 표시하였다.

3. 본문에 수록한 도판의 기본 정보는 아래와 같은 순서로 정리하였다.

 도판 번호, 작가명, 작품명, 제작 시기, 재질, 크기(세로×가로, cm), 소장처

 예) 도01-03. 이징, 〈화개현구장도〉, 1643년, 견본채색, 89×59, 국립중앙박물관.

 크기의 단위는 센티미터(cm)이며 단위 표기는 모두 생략하였다. 또한 작자 미상, 제작 시기 및 크기 등 관련 정보가 밝혀지지 않았거나 정확하지 않은 경우 항목을 생략하였다.

4. 도판의 번호는 각 장 번호와 장 안에서의 일련번호를 기준으로 매겼고, 같은 도판의 세부를 다른 페이지에서 보여주거나 따로 설명할 경우 하위 일련번호를 매겨 원 도판과의 상관 관계를 밝혀 두었다. 이 경우 '부분' 또는 '세부'라고 밝히되 기본 정보는 해당 페이지에 여러 개의 세부를 배치한 경우에는 동일 페이지에 따로 표시하였다.

 예) 도01-07.《애일당구경첩》제1폭〈무진추한강음전도〉, 17세기(1508년 행사), 견본담채, 각 27.5×21.5, 한국국학진흥원(농암종택 기탁).

 도01-07-01.《애일당구경첩》제1폭〈무진추한강음전도〉부분, 17세기(1508년 행사), 견본담채, 각 27.5×21.5, 한국국학진흥원(농암종택 기탁).

5. 본문의 해당 내용 옆에는 도판 번호를 표시하되, 최초의 경우에만 표시하였다. 다만, 다른 장의 도판이 언급되거나 따로 설명할 경우 필요에 따라 다시 한 번 표시하기도 하였다.

6. 주요 인물 및 용어, 작품명 등은 최초 노출시 한자 표기와 생몰년을 밝혀 두었으나 관련 정보가 정확하지 않은 경우 생략하기도 하였고, 필요한 경우 반복하여 노출하기도 하였다.

7. 본문의 이해를 돕기 위해 작성한 '주'와 '표', '자료' 등은 해당 내용 옆에 각 일련번호를 표시하고, 책 뒤에 따로 '부록'을 구성하여 실었다. , '표'의 경우 내용에 따라 본문에 수록하기도 하고, '부록'에 싣기도 하였다. '부록'에 실은 경우 해당 내용 옆에 각 일련번호를 표시했다. '부록'에는 이외에 '찾아보기'도 포함하였다.

8. 수록한 도판은 필요한 경우 모두 소장처 및 관계 기관의 허가를 거쳤으며, 이밖에 소장처가 분명치 않은 도판의 경우 추후 확인되는 대로 허가 절차를 밟을 것이다.

서장

사가기록화 읽는 법

사가기록화, 궁중과 관청의 담장을 넘은 양반가의 기념화

사가기록화私家記錄畵란 개인이 속한 집안 행사나 의례, 혹은 개인의 생애와 관련된 사건 등을 시각적으로 기록한 그림을 의미한다. 기록화는 때로 행사도와 혼용된다. 기록화 대부분이 행사 혹은 의례를 내용으로 하기 때문인데 그래서 아예 행사기록화라는 용어를 쓰기도 한다. 그러나 엄밀히 말하면 행사도는 기록화의 하위 분류다.

기록화라는 용어에는 사실의 시각적 재현, 행사 및 의례, 기념물이라는 전제가 바탕에 깔려 있다. 따라서 사실적 기록에 기반한 그림이라도 초상화나 실경산수화, 회화식 지도는 기록성이 강한 그림일 뿐, 기록화라고 부르지 않는다.

기록화는 왕실 인사·관료·사서인士庶人이라는 행사의 주인공(주관자), 참석자, 그림 주문자 등의 신분에 따라 그 성격을 구분할 수 있고, 궁궐·관아·개인 저택 등 그림의 배경이 되는 행사 장소에 기초해 그 종류를 무리 없이 나눌 수 있다. 크게는 왕과 왕세자 중심의 왕실 의례를 담은 궁중기록화와 신분의 높고 낮음에 상관없이 왕가王家 이외의 모든 집안에서 일어난 행사를 주제로 삼은 사가기록화로 나눌 수 있다. 다만 이러한 왕가 또는 사가라는 이분법적 분류로는 관아에서 소속 관료가 중심이 되어 치른 행사나 관청의 특정한 공무 수행과 관련된 일을 그린 기록화 등을 아우를 수 없으므로 관청기록화라는 분류를 따로 두는 것이 합리적이라 하겠다. 이렇게 기록화는 궁중, 관청, 사가의 세 범주 안에서 충돌 없이 잘 설명할 수 있다.

이 책에서 주로 살펴볼 사가기록화는 궁중기록화나 관청기록화와는 분명히 구별되는 지점이 있다. 대개 사가기록화는 행사 주인공의 자취를 기념하거나 조상의 업적을 선양하며 나아가 집안의 우수성을 알리고 위상을 높이려는 의도에서 만들어졌다. 때문에 궁중기록화나 관청기록화처럼 집단적인 행위의 산물로서, 그림 제작의 발의에서 분배까지 공동으로 진행하는 경우는 매우 드물다. 즉, 공적인 기록의 산물이라기보다 어디까지나 개인 혹은 집안의 일로 제작하는 것이 대부분이었다.

최근 10여 년 동안 조선시대 회화사의 연구 주제는 매우 다양해져서 각종 기록화는 물론 실용화, 지도, 서적의 삽화, 민간회화까지 그 범위가 확대되었다. 사진기가 없던 조선

시대 그림이 지닌 시각적 기록과 전달이라는 고유한 기능은 사실을 있는 그대로 재현한 기록화라는 독립된 장르를 만들어냈다. 특히 사실성을 추구하는 경향이 두드러진 조선 후기 화단에서 기록성을 강조한 그림이 차지하는 비중은 더욱 커졌다. 기록화를 제외하고는 조선시대 회화의 제작 양상과 그 시대적 특징 등 화단의 동향을 온전히 조명할 수 없다는 인식은 이제 당연한 추세가 되었다.

기록화 가운데 국가 및 왕실과 관련된 궁중기록화^{도00-01, 도00-02}에 대해서는 그 전체를 종합적으로 개관한 연구를 시작으로⁰¹ 왕대·주제·형식별로 심화시킨 연구가 진행되었고 연구 범위도 이왕직李王職 시기까지 확대되었으며 그 수장과 보존에 대한 연구도 이루어졌다.⁰² 그 결과 문헌 사료의 지속적인 발굴, 작품에 내재된 정치적 함의의 규명, 외래 영향의 탐구 등 궁중기록화의 전모는 매우 구체적으로 파악되기에 이르렀다. 또한 국가 및 왕실의 특정 사실을 시각화한 그림이라는 성격으로 인해 역사·음악사·복식사·무용사·건축사·민속학 등 여러 학문 분야에서 자료로 이용되었고, 각 분야의 전문적 시각에서 서로 보완적인 연구가 이루어졌다. 이처럼 비교적 짧은 기간 동안 미술사 분야에서 상당한 양의 연구 성과가 축적되었을 뿐만 아니라 인접 분야로의 파급 효과도 매우 컸다.

관청기록화도 이미 하나의 독립된 연구 분야로 정착되어 깊이 있는 연구가 이루어졌다. 특히 관청기록화를 대표하는 계회도契會圖에 관한 연구는 기록화 연구의 첫걸음이었다고 해도 될 만큼 1970년대부터 일찍 시작되었다.⁰³ 이후 계회도^{도00-03}는 전 시대를 통관하는 종합적인 연구를 통해 시기별 특징과 양식이 규명되었고 주제별로 꾸준한 연구가 지속되는 과정에서 그 다양한 실체가 드러났다.⁰⁴ 계회도는 조선시대 관료 사회가 낳은 독특한 형식의 시각 자료다. 같은 관청, 같은 관직, 같은 일 등 공통점을 가진 사람끼리 다양한 명분으로 계를 맺고[結契], 직접 만나서 관계를 돈독하게 다지며[契會], 그 만남을 오래 기억하기 위해 일정한 형태의 기념물[계회도]을 만드는 관행이 조선시대에는 널리 퍼져 있었다. 이러한 특징이 비단 관청기록화뿐만 아니라 궁중기록화에서도 발견되는 속성이고 보면 계회도 제작의 풍습은 조선시대 기록화를 여러 내용과 형태로 분화시키고 제작을 촉발하는 데 적지 않은 영향을 미쳤음을 알 수 있다. 일부 사가기록화에서조차 그 제작 배경에 결계가 전제되어 있음을 발견할 수 있으니, 왕가·사가·관청의 경계를 넘나들며 결계와 기록화가 서

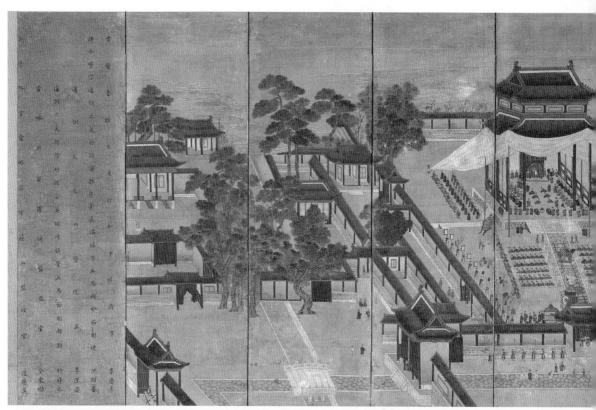

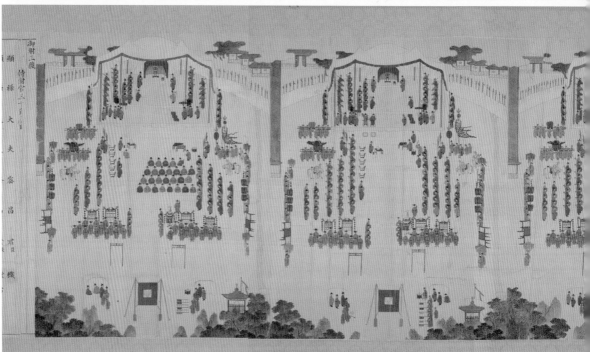

도00-02. 《대사례도》, 1743년, 견본채색, 59.7×259.8, 국립중앙박물관.

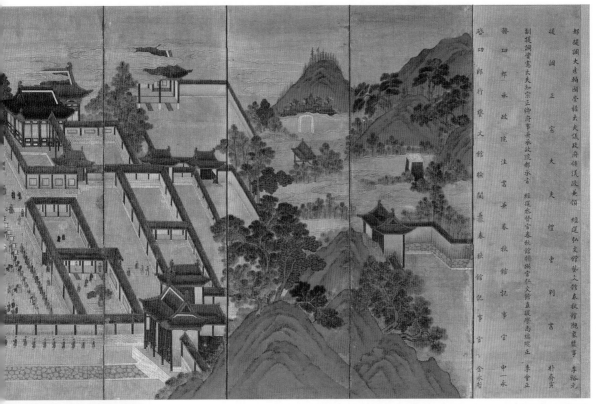

都提調大匡輔國崇祿大夫議政府領議政英�'s... 經筵弘文館藝文館春秋館院象監事 李裕元
提調 正憲大夫禮曹判書 朴齊寬
副提調資憲大夫知宗正卿府事兼承政院都承旨 經筵春秋館獨官弘文館直提學尚瑞院正 李會正
馨功郎承政院注書兼春秋館記事官 申一永
感功郎行藝文館檢閱兼春秋館記事官 金永穆

도00-01. 〈왕세자탄강진하도병풍〉, 10첩 병풍, 1874년, 견본채색, 각 133.5×37.5, 국립고궁박물관.

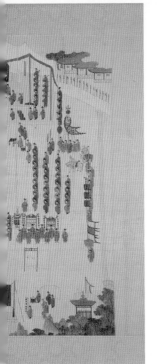

궁중기록화는 왕과 왕세자 중심의 왕실 의례를 담은 것으로,
주로 공식적인 의식과 행사를 사실적으로 묘사했다.
집단적인 행위의 산물이자
수준 높은 화원의 기량을 확인할 수 있다.

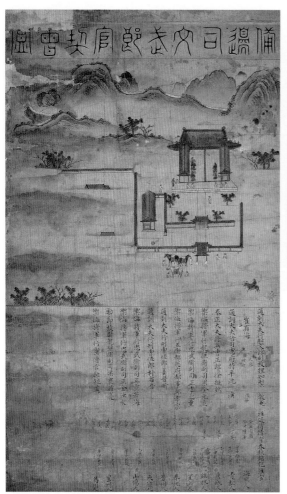

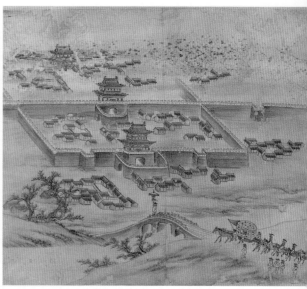

도00-04.《연행도첩》제4폭〈산해관 동라성〉, 19세기 초,
지본담채, 34.6×44.8, 숭실대학교 한국기독교박물관.

도00-03.〈비변사문무낭관계회도〉, 17세기 전반, 지본수묵, 107.8×63,
국립중앙박물관.

대표적인 관청기록화로는 계회도와 사행기록화를 들 수 있다.
주로 관아에서 관료가 중심이 되어 치른 행사나
관청의 특정한 공무 수행과 관련한 일을 그림에 담았다.

로 밀접한 관계 속에서 전개되었음을 역시 알 수 있다. 다만 사가의 행사 개최 과정에서 선행된 결계는 소속감, 공명심, 동료애에 우선순위를 두었던 관료들의 결계와는 그림의 제작 취지와 목적에서 차이가 있다. 사가의 행사에서 이루어진 결계는 행사 개최의 편의를 위한 것이었으며 그 자체가 목적이 되지는 않았다.

관청기록화로 빼놓을 수 없는 것으로는, 외교 사절단으로 선발된 관료들의 사행 여정과 경험을 담은 사행기록화使行記錄畵가 있다.[05] 사행기록화는 조선의 대외 교섭과 관련된 그림으로 계회도처럼 독자적인 연구 분야를 형성하고 있다.도00-04 비록 상설 관청은 아니지만, 국가의 중요 의례를 행할 때 구성되는 도감都監처럼 왕명을 수행하기 위해 일시적으로 꾸려진 외교 사절단도 임시 관청의 성격이 강했으므로 이 또한 관청기록화에 포함시키는 것이 마땅하다.

궁중기록화와 관청기록화에 대한 연구 성과가 심화 단계에서 활발하게 축적되고 있는 상황에 비추어 보면 사가기록화에 대한 연구는 미진한 편이다. 지금까지 연구는 주로 경수연도慶壽宴圖, 사궤장례도賜几杖禮圖, 회혼례도回婚禮圖, 방회도榜會圖, 연시례도延諡禮圖 같은 개별 주제와 《탐라순력도》耽羅巡歷圖, 《숙천제아도》宿踐諸衙圖, 《풍산김씨세전서화첩》豐山金氏世傳書畫帖, 《애일당구경첩》愛日堂具慶帖, 《의령남씨가전화첩》宜寧南氏家傳畵帖 등 환력도宦歷圖나 가전화첩에 속하는 몇몇 주요 작품의 내용을 파악하고 회화 양식을 분석하는 것이 대부분이었다.[06] 여기에 더해 임진왜란 전부터 넉넉한 경제력을 바탕으로 소비 풍조를 주도해 온 경화사족의 서화 취미에 초점을 맞추어 이들과 관련된 사가기록화에 대한 고찰이 이루어졌으며[07] 지방 관아의 벼슬을 제수받고 근무지로 떠나는 수령의 도임 행렬이나 부임지에서의 활약을 담은 기록화,[08] 특히 평안도관찰사의 활동상에 대한 연구를 주요 성과로 꼽을 수 있다.[09]

돌아보면 지금까지의 사가기록화에 관한 연구는, 다른 기록화 분야에 비해, 아직까지 새로운 작품을 소개하고 그 내용과 특징 분석에 주력하는 첫 단계에 머물러 있다고 할 수 있다. 개별 작품에 대한 기초 연구가 어느 정도 진척된 현 시점에서는 한 단계 더 나아가 사가기록화로 분류되는 그림들을 한자리에 모아놓고 총체적으로 점검하는 작업이 필요하

다. 작품들을 체계적으로 분류하고 제작 맥락을 깊이 들여다보면서 사가기록화만의 특별한 면모를 종합적으로 규명하는 것이 이 책이 지향하는 바다. 이는 다른 나라에서는 찾아보기 어려운 종류의 그림인 사가기록화의 제작이 조선시대에 성행했던 배경과 그 이유를 살펴보려는 것이기도 하다.

그림에 가장 많이 담은 바람, 만수무강의 축원

사가기록화는 문헌 기록을 통해 16세기부터 비교적 많은 제작 사례를 확인할 수 있는데, 궁중기록화나 관청기록화보다 범위가 훨씬 방대하고 내용상으로도 다양한 편이다. 이를 연대순으로 배열해 보면 시기별 제작 경향을 파악할 수 있을 뿐만 아니라 사가기록화에 내재된 가치를 간추릴 수 있다. [표01] 다시 말해 사가기록화를 관통하는 핵심어는 장수·높은 관직·가문의 번성 등 크게 세 가지로 함축되는데, 이는 사가기록화를 분류하는 기준이 된다.

양반 관료들은 조선 사회가 자신들에게 요구했던 유교적 가치를 사가기록화라는 매체를 통해 나타내려 했다. 유교 사회에서는 어느 장소에서나 관작·나이·덕망[三達尊]이 존중되었으며[10] 사람들은 '큰 덕德을 지니면 반드시 지위를 얻고 녹을 받으며 명성을 얻고 수명을 누린다'는 『중용』의 가르침을 귀하게 여겼다.[11] 장수와 명예를 누리는 인물은 덕망으로써 사회를 교화할 모범을 보일 의무가 있다는 가치관이 집안 행사나 개인 이력을 그림으로 시각화하는 밑바닥에 깔려 있다.

사가기록화에서 가장 먼저 꼽을 수 있는 핵심어는 장수에 대한 바람이다. 경수연도, 사궤장례도, 회혼례도가 이 범주 안에서 설명될 수 있다. 도00-05, 도00-06, 도00-07 유교 국가에서 연치에 부여된 사회적 존중과 그 가치의 무게가 사가기록화만큼 잘 드러나는 미술품도 없을 것이다. 이런 그림들은 주로 집안 어른의 장수를 축원하고 이를 기념함으로써 효를 실천하는 자손 된 도리를 다하기 위해 만들어졌다. 조선시대 장수를 누리는 것은 덕을 갖추는 것과 동일시되었다. 장수가 뒷받침되어야 높은 품계가 더욱 빛나고 자손의 번성함을 누

릴 기회를 더 많이 확보할 수 있었다. 설사 자신의 지위가 높지 않고 이름을 세상에 드러내지 못했어도 장수한 사람은 그 자체로 사회로부터 존경의 대상이 되었다. 한편으로 자손 중에 현달顯達한 인물이라도 배출했다면 가문의 영예를 높이는 최소한의 책무를 다한 것이나 마찬가지였지만, 다른 복록을 모두 누렸다고 해도 후사를 잇지 못했다면 가장 큰 불효로 여겨졌다.[12] 이러한 시대를 살았던 조선시대 양반 관료들은 사가기록화 속에 장수한 조상, 출세한 자손, 영예로운 가문, 지역 사회에서 존경받는 지위 등을 담고자 노력했다. 따라서 사가기록화 제작은 단순히 개인적인 행적과 사실을 시각화하는 차원에 그치지 않고 가문의 우월성을 과시하는 문벌 의식의 표출과 깊은 관련이 있다.

조선시대 그림 중 장수한 노인과 관련한 그림이라면 대부분 기로회도耆老會圖와 기영회도耆英會圖를 가장 먼저 떠올릴 것이다.[13] 그러나 이 그림들은 사가기록화의 범주에 포함하지 않았다. 조선시대에는 정2품 실직 관원 가운데 70세 이상인 관료만이 조건이 충족되어 기로소耆老所에 들어갈 수 있었는데 이들을 일컬어 기로당상 혹은 기로신이라 했다. 이들이 기로소의 이름 아래 공식·비공식적으로 모임을 열고 그림을 그려 나누어 가진 것이 바로 기로회도 또는 기영회도다. 즉 이 그림들은 앞서 언급한 계회도의 속성에 부합하므로 관청기록화의 한 가지로 규정할 수 있다.

사가기록화에서 가장 큰 비중을 차지하면서 16세기에 제일 먼저 그려지기 시작한 그림은 경수연도다. 부모의 장수를 축원하며 연회를 베푸는 일, 즉 수연을 치르는 것은 규모의 차이가 있을 뿐 일찍부터 거의 모든 집안에서 행해졌다고 해도 과언이 아니다. 하지만 16세기 이전, 이를 기념해서 기록화를 그리는 일은 드물었다. 수연은 가족과 친지가 모인 자리에서 장수를 기원하며 술잔을 올리는 헌수례獻壽禮 위주로 진행되었다. 손님들은 이 날의 소회를 글로 표현하고자 했으니 자연히 축하연의 자리는 시문 창작의 장으로 이어졌다. 그래서 그림보다는 축하 시문첩의 제작이 먼저 시작되어 근대기까지 '수연첩' 등의 이름으로 기념물의 제작은 줄곧 이어졌다. 시문첩이 아닌 기념화를 제작하는 데까지 이르기 위해서는 좀더 특별한 이유와 의미 부여가 필요했다. 적어도 부모가 80세 이상 장수했거나, 노모를 모시는 시종신을 왕이 특별히 주목해 은혜를 베풀었거나, 마침 아들 손자가 과거에 급제해 영친연을 겸하게 되었을 때라야 이를 그림으로 남길 만한 명분이 만들어졌다.

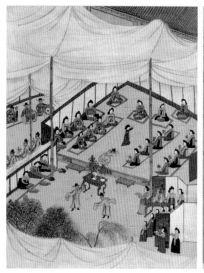

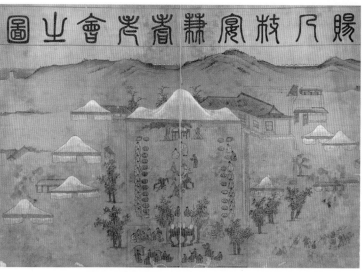

도00-05.《선묘조제재경수연도》제5폭
〈경수연〉, 19세기 후반, 지본채색, 59.2×42.8,
국립고궁박물관.

도00-06. 〈이원익사궤장연도첩〉, 1623년, 지본채색, 46.8×62.5, 국립중앙박물관.

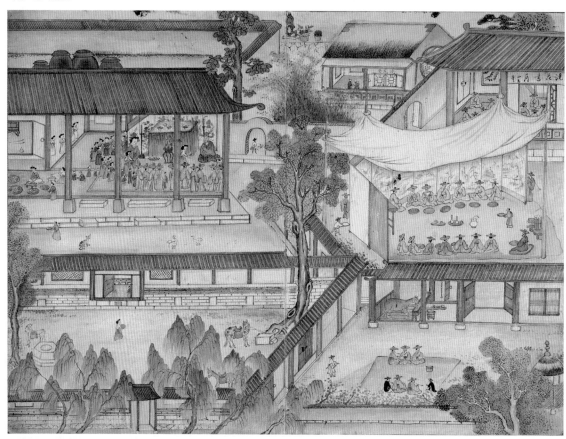

도00-07. 〈요화노인회근첩〉 건첩의 〈요화노인회근연도〉, 1848년, 지본담채, 43×54.8, 예일 대학교 바이네케 도서관.

경수연도에 이어 장수의 의미와 그 염원이 잘 드러나 있는 그림은 국가의 원로로 예우받음을 상징하는 사궤장례도, 혼인한 지 60년이 되었음을 자손들로부터 축하받는 회혼례도 등이다. 조선시대 혼인의 평균적인 나이를 감안하면 회혼은 적어도 75세 이상은 되어야 하며 나이가 더 많은 부인과 함께 해로해야만 치를 수 있는 진귀한 행사였다. 그래서 회혼을 맞은 당사자는 물론 초대받은 손님들은 그 연회에 직접 참석한 사실만으로도 매우 희귀한 일이자 자랑거리로 여겼다.

경수연, 사궤장례, 회혼례 등이 모두 장수를 전제로 한 행사지만 특히 경수연이나 회혼연은 자식들이 무탈하게 생존해 있고 특히나 아들 혹은 손자들이 행사를 치를 만한 사회적 지위와 경제적 여건을 갖추고 있어야 가능한 기회였다. 집안이 가난해 잔치 비용을 부담할 능력이 없어 행사를 미루는 일도 있었으므로 사실상 경수연이나 회혼례의 시행 여부는 자손의 능력에 전적으로 의존한 면이 컸다.

사가기록화 연구에서 그림으로만 파악하기 어려운 집안 행사의 양상은 문집에 수록된 서발문序跋文, 행장行狀, 묘갈명墓碣銘, 묘지문墓誌文, 비지문碑誌文, 애사哀辭 등에서 보완된다. 17세기 이전에는 주로 행장에 그 사람의 생애와 가족 관계, 관직 이력, 인간적 면모, 특기할 만한 일화 등이 담겨 있어서 주인공의 행적과 집안 내력을 이해하는 데 매우 유용하다. 또 한 가지 주목되는 종류의 글은 서문 형식으로 쓰인 수서壽序다. 17세기가 되면 조선에서는 서序라는 새로운 글 형식을 명나라로부터 받아들여 장수를 축하하는 시 대신에 수서를 쓰기 시작했다. 회갑연과 회혼연, 경수연 등 장수를 축하하는 수연에서 창작된 수서는 그림에 달린 서문·발문 외에 연회의 설행 동기와 준비 과정, 당일의 현장 모습 등을 알 수 있는 좋은 자료다.

드높은 성취, 입신양명을 향한 소망

사가기록화에 담긴 또다른 핵심어로는 과거 급제 혹은 높은 관직을 꼽을 수 있다. 양반 사대부들이 평생을 바쳐 획득하고자 했던 과거 급제와 벼슬살이에 두었던 가치는 사가

기록화의 제작 목적을 이해하는 중요한 틀이다. 양반층을 중심으로 한 관료 지배 체제에서 그 지위를 유지하기 위한 수단으로 가장 중요한 것은 관직이었으며, 관직 진출을 위해서는 과거 급제가 절대적인 순서였다. 고위 관료가 되어 가문의 지위와 경제적 기반을 유지하고, 입신양명立身揚名하여 조상을 영광되게 하는 효의 실천은 양반 사대부들에게 중요한 문제였다. 이러한 유교적 가치관은 조선시대 양반 관료들이 과거 급제, 청요직淸要職에의 임명, 당상관 승진, 명예로운 은퇴 등을 기념하며 사가기록화를 남겼던 동기와 직결된다.

이러한 이유로 인해 조선시대 관료들은 관직과 관련된 개인사를 기록으로 남겨 두는 것을 좋아했다. 족보나 가승家乘 같은 가계 기록을 통해 개인의 관직 생활과 업적을 구체적으로 기록하고, 이를 집안의 역사에 편입시켜 전승했다. 그뿐만 아니라 개인의 관직 생활 중 특별한 일을 기록화에 담아 기억하거나 관력을 정리하는 데 이용하기도 했다. 이를테면 첫 과거 급제 동기생 모임인 방회, 지방 수령 부임과 그 활동상, 관직 이력의 발자취 등과 관련된 그림 등을 여기에 포함할 수 있겠다. 도00-08, 도00-09, 도00-10

이 가운데 과거 시험을 함께 통과한 동년同年들의 모임을 그린 방회도는 계회도의 한 종류로 여겨지기도 한다. 그도 그럴 것이 방회도는 계회도의 유행과 궤를 같이해 주로 16~17세기에 제작되었고, 그림의 내용도 연회에 중점을 두기보다는 품위 있는 결계 모습에 비중을 두었으며, 좌목을 갖춘 그림의 형식도 계회도와 비슷하기 때문이다. 하지만 방회는 소속 관청이나 관직의 높고 낮음과 상관없이 20대에 인연을 맺은 사마시司馬試 동방끼리의 자유로운 만남이라는 의미에서 보통의 관청·관직 중심의 계회도와는 결이 다르다. 비록 그 형식을 계회도와 공유했을지라도 행사의 취지나 목적은 공적이라기보다 훨씬 개인적이다. 따라서 방회는 주로 부모를 영광되게 하는 집안의 경사로 기억되는 경우가 더 많았다. 더욱이 과거 급제 이후 60년을 기념하는 회방연은 자연스럽게 80세가 넘어 열리게 되니 이는 곧 집안 행사나 마을 기로 모임의 성격을 띠게 되었다. 따라서 같은 해의 과거 합격을 기념한 이들끼리의 모임을 그린 방회도는 공적인 성격이 강한 계회도에 포함하기보다는 사가기록화의 맥락에서 살펴보는 것이 더 적절하다.

당상관으로 승진하기 전에 한번쯤은 거쳐야 하는 지방 수령의 부임이나 활동 양상을 담은 기록화도 빼놓을 수 없다. 18세기에는 지방관 부임도 중요한 사가기록화의 주제가 되

도00-08. 정선, 〈북원수회도〉,
1716년, 견본담채, 39.3×54.4,
국립중앙박물관(손창근 컬렉션).

도00-09. 《평안감사향연도》의 〈연광정연회도〉, 19세기, 지본채색, 71.2×196.6, 국립중앙박물관.

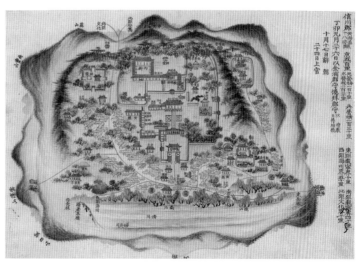

도00-10. 《숙천제아도》의 〈신천군〉,
19세기 말, 지본채색, 하버드옌칭도서관.

었다. 부임지에 도임하는 행렬도 형식으로 많이 그려졌는데 이는 기치와 의장의 화려함이 수령의 위세를 보여 주기에 제일 적합했기 때문이다. 특히 평양이라는 도시의 정치·사회적 특수성과 명성에 힘입어 평안도관찰사의 행렬이 많이 그려졌다. 수령의 행렬은 18세기 후반에 유행한 읍성도 병풍의 한 제재로 포함되거나 단독의 그림으로도 그려졌으며 평생도平生圖에 지방관 부임을 대표하는 도상으로 채택되기도 했다.

읍성도는 실경산수화나 회화식 지도 관점에서 이미 많은 연구가 이루어졌지만 읍성도에 관찰사 혹은 수령의 행렬이 부분적이나마 포함된 이유를 기록화 제작 흐름에서 한 번쯤 짚어볼 필요가 있다. 이를 통해 관찰사나 수령의 행렬이 그려진 읍성도 병풍과 사가기록화가 만나는 접점에 대해 눈여겨봐도 좋을 듯하다.

양반들이 자신의 관직 이력을 담은 환력도 역시 이 범주에 넣을 수 있다. 18세기 초 제주목사가 자신의 재임 중에 이룩한 성과와 경험을 종합한 《탐라순력도》, 19세기 한 경화사족이 자신의 평생 벼슬살이 과정을 한 화첩에 정리해 둔 《숙천제아도》, 지방관 경력을 지도로 모아놓은 《환유첩》 등이 그것이다. 19세기에는 자신의 관력을 표현하는 참신한 기획력을 발휘하여 각자 자신만의 방식으로 벼슬살이의 양상을 시각화하고 개인적인 기념물로 소장했다는 점에서 주목된다.

가문의 안녕과 번성을 위한 염원

마지막으로 사가기록화에 내재된 핵심어는 가문의 안녕과 번성이다. 조상의 자취를 기리고 후대에 역사로 전승하기 위해 가문 차원에서 제작한 기록화를 이 범주에서 살필 수 있다. 대표적으로 이미 고인이 된 조상의 시호를 후손이 받아들이는 연시례도, 후손이 집안에 전해진 기록화를 모아 하나로 장첩하거나 선조의 기억할 만한 행적을 그림으로 그려 묶은 가전화첩 등을 들 수 있다. 도00-11, 도00-12 연시례도는 행사 절차가 유사한 사궤장례도와 마찬가지로 왕의 명령을 담은 교지를 맞아들이고 선포한 뒤 연회를 치르는 세 장면으로 구성되는 것이 보통이다. 축하연보다는 시호 교지를 받는 의례를 정해진 절차에 따라 집행하

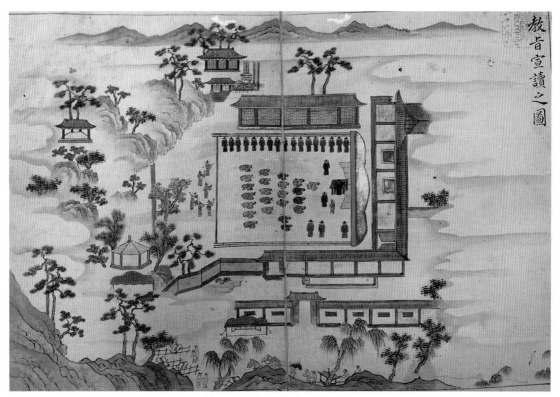

도00-11. 《효간공이정영연시례도첩》의 〈교지선독도〉, 견본채색, 37×54.8, 국립중앙도서관.

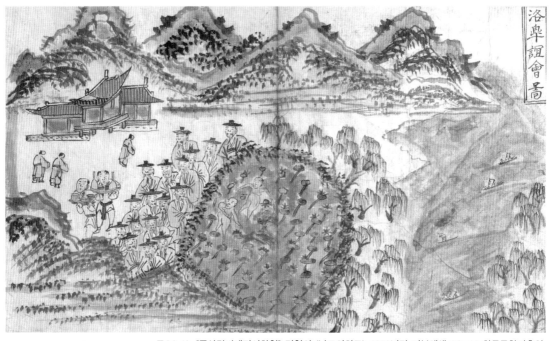

도00-12. 《풍산김씨세전서화첩》 건첩의 〈낙고의회도〉, 1859년경, 지본채색, 28×46, 한국국학진흥원.

는 것이 중요한 행사였으므로 그림도 격식 있는 의례를 표현하는 기록화의 정형화된 형식을 따르는 경향을 보였다. 그래서 사가기록화 중에 궁중기록화의 회화 형식과 가장 가까운 종류의 그림이 사궤장례도와 연시례도라고 할 수 있다.

조선시대 양반 관료들이 사가기록화를 제작하면서 궁극적으로는 원했던 것은 무엇보다 가문의 입지를 다지고 위상을 높이는 일이었다. 그림을 통해 본인의 현달을 과시하는 것에 그치지 않고, 이것이 가문의 명성을 유지하는 데 필요하다는 인식을 가지고 가문의 존재감을 계속해서 키워나갈 수 있는 자료로 활용되기를 기대했던 것인데 가전화첩은 이러한 제작 취지를 가장 잘 보여준다.

하지만 조상이 생전에 남긴 유묵을 정리해 필첩이나 화첩을 편찬하는 일은 그리 흔치 않았다. 게다가 기록화로만 가전화첩을 꾸며서 집안의 보물로 물려주는 일은 더욱 드물었다. 여러 대를 거치며 일정 수량의 그림이 집안에 쌓여야 했으므로 이런 가전화첩의 제작은 18세기 후반이 되어야 나타난 현상이었다. 의령남씨宜寧南氏, 대구서씨大丘徐氏 집안에서 만들어진 가전화첩이 이러한 경우에 속한다. 이와는 조금 다르게, 풍산김씨豊山金氏, 동복오씨同福吳氏 집안에서 제작한 가전화첩은 어느 한 시점에서 주요 조상들이 남긴 귀감이 될 만한 행적을 한꺼번에 그려서 전승한 것이다. 그래서 마치 그림으로 보는 족보 혹은 집안의 역사책 같은 성격을 띤다.

가전화첩의 제작은 편찬자가 그림에 대해 가지고 있는 식견이나 회화적 자질 여부와는 상관없어 보인다. 그보다는 집안의 역사 정리에 관심이 많고 사명감이 강했던 사람이 주도적으로 제작을 맡았다. 사가기록화도 세월의 흐름에 따른 분실과 훼손을 당했고 이를 보충하기 위해 모사가 이루어졌으며 때로는 다른 대소 종가에서도 작품의 소장을 원할 때 복제되기도 했다. 현재 남아 있는 사가기록화의 존재는 뜻있는 후손에 의한 모사와 수복 덕분인 경우가 많다. 집안 사람들끼리 공유하는 전승물이라는 점에서 모사본 제작의 정당한 명분은 충분했다.

평생도의 유행과 사가기록화

사가기록화는 유교적인 가치 실현을 위해 노력한 본인과 조상의 자취를 그림으로 남김으로써 후손에게 본보기가 되기 위해 제작되었다. 바꾸어 말하면 조선시대 양반 관료들이 평생 이루려고 노력했던 세속적 욕망이 투영된 그림이라고 할 수 있다. 그런 면에서 양반 사대부들이 염원하는 이상적인 인생 행로를 그린 평생도와 매우 닮았다. 평생도는 사가기록화의 범주에서 논의 되는 여러 종류의 행사와 의례를 내용 면에서 공유하고 있으며, 부귀공명이라는 현세적인 목적 역시 그림 안에 직접적으로 표현되어 있다. 따라서 평생도와 사가기록화의 관계성을 분석하면 사가기록화 제작이 조선 후기 화단에 미친 영향과 의미의 짐작이 가능하다.

19세기에 접어들면서 사가기록화의 제작은 이전에 비해 현저히 미약해졌다. 그 이유를 평생도의 유행과 결부해 볼 필요가 있겠다. 지금까지 평생도는 풍속화의 한 영역으로 다루어졌지만, 그보다는 조선 후기 사대부 사회가 열망하던 복·록·수의 이상화된 현실이 시각화되었다고 보는 것이 타당하다. 즉, 평생도의 각 장면은 사가기록화의 전개와 유행에 밀접하게 맞물려 있어서 양반 관료의 염원이 함축되어 있는 평생도를 사가기록화와 분리해서 생각하기 어렵다. 이 책에서는 18세기 말 무렵 김홍도金弘道, 1745~1806 경에 의해 이상적인 양반 관료의 삶이 병풍에 시각화되기 시작했을 것이라는 기존의 연구 성과에 전적으로 동의하면서 19세기 후반이 되면 평생도의 수요 계층이 확대되고 내용과 형식이 다변화되어 실제 인물의 일생에 맞춘 사실적인 내용의 평생도도 제작되었다고 보았다. 19세기 말에서 20세기 초에 개인의 실제 이력을 담은 몇몇 이력도는 평생도 형식을 빌린 사가기록화의 변용이라고 말할 수 있겠다.

화첩이 선호된 사가기록화

사가기록화는 대부분 제작 환경상 화권이나 화첩으로 만들어졌다. 사가에서는 기념

화를 화가에게 주문하고 행사 과정 중에 주고받은 시문을 모아 서발문과 함께 장첩하는 것이 일반적인 과정이었다. 화첩이 특히 선호되었던 것은 분량의 제한 없이 축하 시문을 수록하기 쉽고 개인적으로 보관하기도 편리했기 때문이었다. 그림은 대개 당년에 완성되었지만 행사 참석자 이외의 친지에게도 시문을 폭넓게 구한 경우에는 1~2년이 지난 후에야 화첩이 완성되기도 했다.

또 화첩이 선호되었던 것은 제작 비용과도 관련이 있었을 것이다. 병풍 형식의 기록화가 17세기를 지나 18~19세기에 크게 유행했지만, 그것은 주로 궁중 행사에 국한된 현상이었다. 읍성도 병풍을 제외하면 사가기록화가 병풍으로 제작된 것은 18~19세기의 서너 좌 정도가 확인될 뿐이다. 궁중기록화 병풍은 대부분 공적인 재원財源에 의해 제작되어 참석자들은 비용 부담 없이 이를 소장할 수 있었지만, 사가에서 기념화를 병풍으로 제작하기에는 경제적인 부담이 따랐다. 또 시문의 수록을 위한 형식으로도 병풍은 적합하지 않았다.

사가기록화가 한꺼번에 여러 점이 제작되는 일은 드물었다. 궁중기록화는 계회도의 제작이 다변화되는 과정에서 파생되었기 때문에 동시에 여러 점을 제작해서 참석자의 수대로 나누어 갖는 관행이 있었다. 그러나 이런 습관이 사가의 행사에서는 정착하지 않았는데 여러 점을 만들 필요가 없었기 때문이다. 다만 《선묘조제재경수연도》처럼 노모를 모신 관료들이 수친계를 맺고 공동으로 행사를 준비한 경우는 예외였다. 즉 행사 준비 과정에서 결계가 전제된 경우에는 보통의 계회도처럼 여러 점을 그려 나누어 가졌다. 궁중기록화와 관청기록화가 공적이고 대외적인 산물이라면 사가기록화는 훨씬 가족적이고 개인적인 자산이었다. 사가기록화가 문헌 기록에 나타난 사례에 비해 현전하는 작품의 숫자가 많지 않은 이유도 한꺼번에 여러 점이 제작되지 않은 이유가 가장 큰 것으로 파악된다.

영남의 사족과 한양의 경화사족이 주도한 사가기록화

조선시대 사가기록화 제작에 나타나는 가장 큰 특징은 지역성이다. 제작을 이끌어간

두 축은 크게 영남 지방의 사족과 한양을 중심으로 명문을 이룬 경화사족이라고 볼 수 있다. 이들이 16세기 이래 사가기록화를 제작하고 보존해 나갔다. 철저히 한양 중심의 그림이며 지역성을 거의 찾기 어려운 궁중기록화와는 매우 대조적이다. 마찬가지로 계회도가 중심이 되는 관청기록화 역시 전국을 배경으로 그려졌음에도 특정 지역이 두드러지는 면은 찾아보기 어렵다.

그런데 16~17세기의 사가기록화에서 눈에 띄는 부분은 한양이 아닌 지방, 그중에서도 안동을 중심으로 한 영남 지방의 양반들이 활발하게 제작에 참여했다는 점이다. 가족과 가문 중심으로 실시된 경수연도나 회혼례도 제작에 유독 그러한 경향이 나타났다. 영남은 동성同姓마을이 잘 형성되어 있고 혼인을 통해 집안끼리 긴밀하게 연결되어 있으며, 이황李滉, 1501~1570을 계승한 학자와 유림 들이 학통상으로도 강하게 결집되어 있는 지역이다. 가문과 학맥으로 연결된 사회적인 연대감이 집안의 행사에 물자를 지원하여 서로 돕고 시문으로 축하함으로써 기념물 제작에 참여하게 만든 자극제가 되었다. 그런 이유로 이웃 마을, 가까운 집안의 사례를 따라 그림을 그려 행사 기념물을 만드는 행위가 다른 지역보다 영남 지역에 유행한 것으로 여겨진다. 다만 이런 현상이 18세기까지 활발하게 지속되지는 않았다.

18세기 이후에는 지역의 사족보다 한양의 경화사족들이 제작에 활발한 모습을 보인다. 한양에서 17세기에는 이유간李惟侃, 1550~1634 · 이경직李景稷, 1577~1640 부자를 중심으로 한 전주이씨, 18세기에는 홍상한洪象漢, 1701~1769 · 홍낙성洪樂性, 1718~1798 부자가 속한 풍산홍씨 집안이 사가기록화 제작에 깊이 관여되어 있는데, 이들은 정치적으로도 성장해 경화사족으로 이름을 날린 가문이라는 공통점이 있다.

한편 19세기에는 동래정씨 집안의 정원용鄭元容, 1783~1873이 고관으로 입신양명한 데다가 장수를 누려 회혼례과 회방연을 치르고 조정의 주목을 받았다. 정원용 외에도 숙부 정동면鄭東勉, 1762~1841과 동생 정헌용鄭憲容, 1795~1879도 회혼례를 치렀지만 그들의 집안에서 당시 모습을 그림으로 그렸다는 확실한 기록은 찾을 수 없다. 매번 성대한 잔치가 열렸고 많은 하객이 참석해 축하했는데 어떤 기념물도 남기지 않은 것은 그림의 실용적인 기능보다는 순수하게 의취意趣를 중시하는 문인화 취향을 견지했던 정원용의 회화관에 기인한 것으로 짐작된다. 따라서 동래정씨 집안과 관련된 사가기록화가 없는 이유에 대한 답은 현재로서는 그

가 사가기록화 제작에 그다지 필요성을 느끼지 못했던 것으로 보는 게 맞을 듯하다. 정원용의 사례는 사가의 행사가 기록화 제작까지 이어지기 위해서는 현달한 자손, 가문의 힘, 충분한 재력과는 별개로 그림의 시각적 효용성에 대한 인식, 기록화 제작에 대한 관심, 그림을 활용해 온 집안의 경험, 그러한 그림의 가치를 공유할 수 있는 주변 인물들과의 인적 교유망이 무척 중요했음을 보여준다.

사가기록화를 그린 화가들

기록화는 기본적으로 화원이나 직업화가가 담당하는 고유의 영역이며 사가의 기록화도 여기에서 예외가 아니었다. 화원이나 직업화가는 기록화에 자신의 이름을 남기지 않았으므로 제작 화가에 대한 구체적인 정보를 알기는 어렵다. 다행히 몇몇 화가의 이름이 밝혀진 경우는 모두 그림에 대한 감상이나 제작 경위를 문집에 남긴 소장자나 주변 인물의 덕분이다.

이를테면 임진왜란 이후 〈홍섬사궤장례도〉를 복구할 때 홍섬洪暹, 1504~1585의 아들은 충청도 은진恩津의 화사 이응하李應河를 소개받아 그림을 의뢰했고, 권태일權泰一, 1569~1631의 모친을 위한 수연도를 그린 사람은 화원畵員 이징李澄, 1581~?이었다. 또 《탐라순력도》의 41폭의 그림을 도맡아 그린 화가는 제주도의 화사 김남길金南吉이었으며, 《문희공이익상연시례도첩》은 화원 이후李厚, 18세기 전반 활동의 작품이다. 또한 《풍산김씨세전서화첩》에 수록된 그림의 원작 화가를 알 수 있기도 한데, 1601년 산음현감이 주최한 환아정양로연과 1616년 단성현감이 설행한 양로연의 모습을 그렸던 화가는 그 지역의 화사 오삼도吳三濤이다. 다른 한 명은 1599년 명나라 장수 형개邢玠를 떠나보내는 전별도를 그렸던 화원 김수운金守雲이다.

이처럼 당대 최고의 화원부터 이름이 알려지지 않았던 지방의 화사까지 주문자의 거주지와 형편에 따라 화가의 신분과 수준의 폭은 넓었다. 흥미로운 사실은 집안에 전해지던 〈서총대친림사연도〉를 나중에 후손으로서 개모했던 것처럼 문인화가 윤두서尹斗緖,

1668~1715가 18세기 초에 일가 동생의 부탁을 받고 《선묘조제재경수연도》를 모사한 사실이다. 또한 이광적李光迪, 1628~1717의 〈회방연도〉를 그린 것이 다름아닌 정선鄭敾, 1676~1759이라는 점도 눈길을 끈다. 정선의 외숙부가 같은 동네 살던 이광적과 긴밀하게 교분을 나눈 사이이자 마침 그 회방연의 참석자이기도 한 인연 덕분이었다. 정선의 손자 정황鄭榥, 1735~1800도 조부가 그렸던 〈회방연도〉를 모방해 신돈복辛敦復, 1692~?의 회방연도를 그렸을 뿐만 아니라 외가 쪽 선조의 연시례도를 후손 자격으로 그리기도 했으니 사가기록화가 여타의 기록화보다 훨씬 개인적인 차원의 산물임을 여기에서도 알 수 있다.

　　힘있는 경화사족들은 대부분 화원에게 그림을 주문했으며 이들 양식은 자연스럽게 직업화가와 후대의 화원이 사가기록화를 제작하는 데 영향을 미쳤다. 그렇지만 그림을 주문한 집안, 그림을 그린 화가의 편차가 큰 사가기록화는 궁중기록화나 관청기록화에 비추어 볼 때 같은 유형, 같은 형식으로 전형화 되는 경향은 매우 약했다. 사가기록화가 시대에 따른 양식적 변화를 논하기 어렵고 전체적으로 다채로운 양상으로 전개된 데에는 후손 된 도리로 집안의 기록화 제작에 직접 나선 문인화가들이 화원이나 직업화가 들이 만들어 놓은 전형적인 구도와 양식을 따르지 않고 나름의 개성을 발휘한 점도 한몫을 하였다.

　　사가기록화가 전형성에 갇히지 않은 또다른 이유는 《탐라순력도》나 《풍산김씨세전서화첩》의 그림에서 확인할 수 있듯이 제도권의 미술 교육을 받지 않았거나 중앙 화단의 화풍을 민감하게 수용하기 어려웠던 지방화사들은 다소 서투르지만 관념적인 표현 방식에 얽매이지 않고 보이는 그대로 꾸밈없이 표현하는 솔직한 작화 태도를 가졌기 때문이다. 이는 민간 회화가 지닌 강점이기도 한데, 지방화사가 그린 사가기록화는 민간 회화의 표현 양식을 이해하는 데 중요한 지표가 될 만하다. 이처럼 사가기록화는 시대에 따른 양식적 변화를 밝히기 어렵고 같은 종류의 그림 안에서조차도 공통된 형식을 찾기 어려울 정도로 그 스펙트럼이 넓은 것이 특징이다.

　　사가기록화의 주인공은 두말할 것도 없이 중앙의 양반 관료와 지방의 향반으로 향촌 사회를 이끌어가는 인물이었다. 그림을 주문·제작한 주체도, 소장·활용하고 복원을 거듭하며 후세에 전승했던 계층도 그들이었다. 때문에 사가기록화는 단순히 사실을 재현한 시

각물에 머물러 있지 않다. 그림을 주문하고 서발문을 받아 기념물 제작을 기획한 주문자, 완성된 그림을 보고 시문으로 감상을 표출한 향유자, 이를 대대로 전승하고 복원하며 문중에 그 효용 가치를 일깨운 후손들이 시간과 공간을 넘어 함께 만들어낸 종합체다. 때문에 공식적인 단체 기념화로, 공적 자원으로 만들어진 궁중기록화나 관청기록화에서는 찾기 어려운 개인의 노력과 집안마다의 역사가 조선시대 사가기록화에는 깊이 내재되어 있다. 우리에게 익숙한 족보나 문집이 가문의 전승 기록물을 대표한다면, 사가기록화는 가문의 역사를 시각적으로 대표하는 또다른 존재라 할 수 있겠다. 이 책과 함께 나아가는 앞으로의 길은 바로 그런 존재를 탐구하는 여정이다.

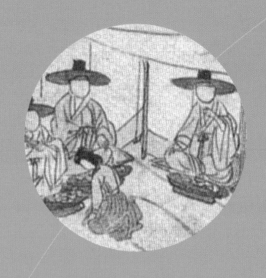

조선시대에는 회갑이 되는 해부터 수연을 베풀고 자손들로부터 장수를 염원하는 술잔을 받았다.

노인들이 살아온 세월과 경험을 중시하고, 그들이 지닌 연륜과 덕을 존중하여 공경하고 우대하던

조선시대의 풍속에서 수연은 중요한 의례였다. 가족 단위의 작은 연회부터 국가에서 연수를 지급받거나

조정의 많은 관리가 참여한 연회에 이르기까지 그 규모와 성격도 다양했다. 경수연도는 이러한 수연의

장면을 그림으로 남긴 것으로, 임진왜란 이전부터 제작되었으며 사가기록화 중 가장 큰 비중을 차지한다.

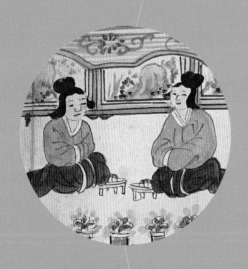

부모님의
만수무강을 축하하다

경수연도慶壽宴圖

경수연도, 임진왜란 이전부터 그려지다

수연壽宴, 壽筵은 보통 회갑연을 의미하는데 조선시대에는 육순이 되는 해부터 생일 때마다 자손들로부터 장수를 염원하는 술잔을 받는 일이 흔했다. 하지만 의외로 회갑연을 기념한 그림은 많지 않다. 눈에 띄는 것으로는 남백종南伯宗, 1726~?의 회갑일에 평소에 뜻을 같이하는 마을 친구들과 가진 모임을 정황이 그린 〈이안와수석시회도〉易安窩壽席詩會圖 도01-01가 있다. 01

노인들이 살아온 세월과 경험을 중시하고, 그들이 지닌 연륜과 덕을 존중하여 공경하고 우대하던 조선시대 사가의 풍속에서 수연은 중요한 의례였으며 대사大事라는 사회적 통념까지 조성되어 있었다. 가족 단위부터 공적인 성격을 띠고 조정의 많은 관리가 참여한 것에 이르기까지 그 규모와 성격도 다양했다. 수연이 치러진 양상은 고려말 이후 역대 문집에 남아 있는 수사壽詞, 수시壽詩와 수시서壽詩序, 수연서壽宴序, 그리고 17세기가 되어 정착한 독립적인 형식의 수서를 통해서 짐작할 수 있다. 02 수연을 주관한 측에서는 참석자들에게 축수의 글을 요청하고 참석자들은 이에 수시를 짓는 것이 일반적이었다. 그래서 그림 없이 시문으로만 기념물을 만드는 경우는 훨씬 빈번했다. 수연첩, 경수첩慶壽帖, 경수시첩慶壽詩帖, 수석시첩壽席詩帖 등으로 불린 축하 시문첩은 19세기 말까지 지속적으로 만들어졌다.

경수연은 일반적으로 회갑보다 훨씬 더 연로한 부모를 위한 수연이거나 남다른 의미를 부여할 만한 특별한 경우에 붙여졌다. 이 명칭은 1605년 70세 이상인 노모를 모시고 있는 열세 명의 재상이 모친을 위한 연회를 기획할 때 합의 과정을 거쳐 정한 이름으로, 문헌 기록을 보면 그 이전에는 경연慶宴, 慶筵이나 수연으로 부르다가 1600년대 초 이후 문헌에서 경수연이란 용어가 점차로 수연을 대체하게 되었다. 그렇다고 수연이라는 용어가 아주 사라졌던 것은 아니다.

조선시대 사대부들은 사회·경제적 지위와 관계없이 형편이 닿는 대로 수연을 베풀어 무병장수를 축원하며 부모를 기쁘게 해드리려고 노력하였다. 집안의 행사로 그칠 때도 있지만, 성대한 수연을 베푼 뒤 뜻있는 후손들은 참석자들이 지은 글 등을 모으기도 하고, 그림을 주문하여 덧붙여 잔치를 기념하는 시첩이나 화첩을 만들기도 했다. 물론 잔치마다

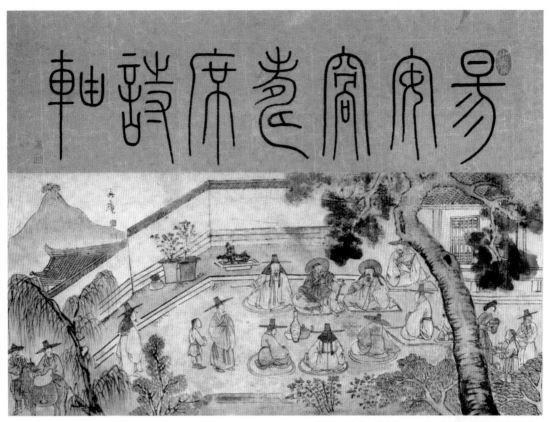

도01-01. 정황, 〈이안와수석시회도〉, 1789년, 지본담채, 25.3×57, 개인.

만든 건 아니었다. 그럴 만한 명분이 뒷받침되어야 했다. 그 명분이란 대체로 세 가지를 꼽을 수 있다.

첫 번째는 왕으로부터 품계를 올려 받거나 연수를 하사받은 경우다. 이런 일에는 당연히 수연을 성대하게 열어 왕의 은전을 널리 알리는 것이 신하의 도리로 여겨졌다. 이런 잔치에는 조정의 관리들이 대거 참여하고 수연의 규모가 커졌으므로 시첩이나 화첩을 만들어 기념하는 데 충분한 동기가 되었다. 둘째는 지역의 수령으로 부임하여 수연을 여는 경우를 꼽을 수 있다. 수연의 주최자는 그 지역의 우두머리로서 물자와 인력을 보조받아 한결 풍성하게 잔치를 열었고, 인근 지역 수령들도 참석하여 하객의 범위도 한결 넓어졌다. 마지막으로 수연과 영친연을 겸하느라 잔치의 규모가 커진 경우도 빼놓을 수 없다. 조

선 관료사회에서 자손의 과거 합격보다 부모에게 자랑스럽고 기쁜 일은 없었다. 때문에 경수연을 성공적으로 치르기 위해서는 자손의 정치·사회적 현달이 뒷받침되는 것이 무엇보다 필요했다.

경수연도는 임진왜란 이전부터 제작되었으며, 사가기록화 중에서 가장 큰 비중을 차지한다.[03] 문헌 기록에 의하면 16세기 이래 18세기까지 꾸준히 만들어졌는데 주로 17세기에 집중되어 있다.[표02] 조선시대 사대부 사회에서 가장 유명했던 수연은 전의이씨全義李氏 중시조이자 태종 때부터 세종 때까지 활약한 문신 이정간李貞幹, 1360~1439이 모친 낙안김씨樂安金氏를 위해 베푼 경수연과 영친연일 것이다. 임진왜란 이전에 이루어진 이 잔치는 사대부 사회에 고사故事로 자리잡았을 뿐더러 이때 지어진 송수시頌壽詩를 모아 편찬한 『효정공경수시집』孝靖公慶壽詩集은 활자로 인쇄되어 집안에 널리 전해졌다.[04]

이정간은 원종공신인 부친 이구직李丘直, 1339~1394 덕에 음직蔭職으로 관직 생활을 시작하여 1418년 강원도 도관찰사都觀察使를 끝으로 가선대부로 벼슬에서 물러났다.[05] 그뒤에는 향리에 은거하면서 노모를 봉양했다. 35세에 부친을 여읜 까닭에 홀로 된 모친 낙안김씨를 40년 넘게 모신 그는 모친의 생신을 맞을 때마다 반드시 축하연을 열어 장수를 기원하는 술잔을 올렸으며, 잡희雜戱를 놀게 하고 스스로 노래를 지어 부르는 등 마음을 다하여 노모를 기쁘게 하였다. 70대의 노구를 이끌고 90대의 노모를 봉양한 사실만으로도 사람들 입에 오르내릴 일이었지만 모친을 즐겁게 하려고 노령임에도 어린아이처럼 춤추고 노래하며 재롱을 피웠던 효심은 세간에서 특히 크게 주목을 받았다.

이렇듯 다른 사람보다 뛰어난 집안의 우애와 효행은 사림 간에 널리 칭송을 받았고 마침내 1432년(세종 14) 허조許稠, 1369~1439에 의해 임금에게 보고되었다.[06] 1432년은 이정간이 73세 되고 모친이 91세 된 해였는데, 세종은 이정간을 자헌대부資憲大夫로 품계를 올려주고 종신직으로 중추원사中樞院使에 다시 기용했다. 그뿐만 아니라 궤장과 함께 선온宣醞, 음악, 옷감[表裏] 등을 하사했다.[07] 70세 이상 1품 조신이라도 항상 받을 수 있는 것이 아닌 궤장을 이미 치사한 상태였음에도 오로지 효행만으로 받은 이례적인 경우다. 마침 같은 해에 그의 손자 이예장李禮長, 1406~1456이 문과에 급제했으므로[08] 세종은 사연賜宴을 내려 경수연과 영친연을 겸하여 치르도록 하였다. 사연할 때에도 가기歌妓 대여섯 명을 보내는 규정

외에 궁중의 무용 세 가지[三呈才]를 특별히 하사했고,[09] '충성과 효도를 집안에 전승시키고 어질고 공경하는 덕행을 대대로 지켜나가라'[家傳忠孝 世守仁敬]는 뜻을 담은 어필 여덟 글자도 써서 내렸다. 2년 후에는 이정간의 모친 낙안김씨를 정대부인貞大夫人에 봉작하고 가죽으로 만든 의자[皮坐子]도 내렸으니,[10] 이정간의 효행에 대해 전례 없는 최고치의 은전을 베푼 셈이다.

1432년의 영친연이 특별한 형태로 치러진 만큼 많은 공경대부가 참석하여 시를 지어 축하했다. 이때 모인 시는 이정간의 증손 이수남李壽男, 1439~1471의 후손 집에 보관되었는데 세월이 지나며 일부 시가 유실되었다. 이정간의 고손 이계복李繼福, 1458~?은 시가 더 흩어져

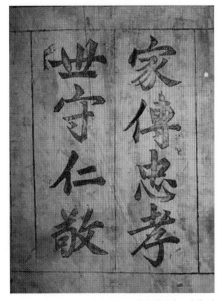

사라지는 것을 피하고자 1509년 '경수집'을 편찬하기에 이르렀다. 이 경수집에는 원래 영친연에서 모은 시문 외에, 1427년 이정간이 86세 노모에게 올린 수연에서 모아두었던 시가 합쳐졌다.[11] 그후 1512년 세종 어필 여덟 글자를 포함시켜 목판본으로 간행된 형태가[12] 오늘날 전하는 『효정공경수시집』[도01-02]이다. 20여 종의 판본이 남아 있을 만큼 전의이씨 집안에 효행의 본보기가 되는 가보로 대대로 전승되고 있다.[13] 세종의 어필이 그 권위에 힘을 실어 주었음은 물론이다.

그림은 사라졌으나 글로써 짐작하는 경수연 풍경

임진왜란 이전에도 경수연을 베푼 뒤에 이를 기념하는 그림을 제작한 사례가 없지는 않았을 테지만 실제 남아 있는 그림은 보기 어렵고, 그저 문집을 통해서만 짐작할 수 있다.

조선 중기 수백 명의 인재를 양성한 학자로 이름이 높았던 박형朴珩, 1479~1549의 나이 60세 되던 1544년(중종 39), 그의 아들 일곱 명이 수연을 베푼 뒤에 경연도를 제작했는데,[14] 비록 그림은 남아 있지 않으나 그 기록을 살펴보면 그 내용을 연상할 수 있을 만큼 정황 묘사가 생생하다.

금성 박록朴漉, 1542~1632이 하루는 맏아들 진사 박회무朴檜茂, 1575~1666를 보내서 그림 한 폭을 보이고, 또한 편지에 '이것은 우리 선세의 경연도이니 우리 집의 보물이다. 자네는 우리 집안과 친한 사이다. 제목이나 기록이 없어서 오래되면 전말을 모르게 될까 두려워 글씨 잘 쓰는 사람을 기다린 지 오래되었다. 임진란에 보존을 염려하여 축軸은 버리고 산사에 감추었다가 지난 가을 안동부사 정구鄭逑, 1543~1620에게 청해서 개장하고 장인匠人을 시켜서 새로 만들었으니 한마디 글을 구하는 바이다'라고 하며 주세붕周世鵬, 1495~1554의 『유산록』遊山錄도 함께 부쳐 왔다. 등각滕閣의 웅사雄詞는 반드시 강신江神의 도움을 받아야만 이 성사를 형용할 수 있다고 생각하여 나는 적임자가 아니라고 두세 번 사양했으나 피하지 못했다.

『유산록』의 한 부분을 살펴보니 1544년(갑진, 중종 30) 4월 9일에 청량산을 유람하기 위해 풍기군을 일찍 떠났는데 그날 [박록의 일곱 아들 중에 세째 아들인] 승문원 저작著作인 승간承侃, 1508~1588과 승정원 주서인 승임承任, 1517~1586 형제가 다례茶禮를 베풀어서 그 어버이를 영화롭게 하였다. 또 [둘째 아들] 승건承健과 [네째 아들] 승준承俊, 1512~?도 1543년 생원시에 합격했으므로 겸하여 경례慶禮를 베풀었다. 참석자는 안동부사 조세영趙世英, 예천군수 김홍金洪, 영천군수 이정李楨, 봉화현감 이의춘李宜春, 삼가현감 황사걸黃士傑, 예안현감 임내신任鼐臣, 안기찰방 반석권潘碩權, 창락찰방 허례許砅, 전 사간 황효공黃孝恭, 전 전적 진연秦淵, 네 고을의 노인들이었으며 나 또한 참석했다. 구대龜臺의 상류에서 연회를 베풀었으니 물가에 임해서 자리가 펼쳐졌다. 양친이 모두 살아 계시는 경사였는데, 승간과 승임의 부친 진사 박형은 60세로 수염이 혼백渾白하고 풍채가 깔끔하여 진정한 웃어른다웠다. 일곱 아들은 모두 문유文儒이니 그의 복은 나이 못지 않다.

지금 『유산록』을 참조하여 그림을 보면 오사모烏紗帽를 쓰고 동으로 만든 인장을 차고 서

쪽 가까이 앉은 일곱 명은 안동부 여러 읍의 수령들이다. 살진 얼굴에 아름다운 수염을 가지고 위엄 있게 홀로 한 자리를 차지하고 앉은 사람이 진사공進士公 박형이며 동쪽에서 남쪽으로 줄지어 앉은 22명은 향청鄉廳의 나이 많은 어른이다. 연석 가운데의 일곱 명은 각각 기생을 끼고 짝을 이루어 춤을 추는데, 승간·승임과 여러 형제들이다. 연석 바깥쪽에는 생황·거문고·적笛·금琴·박拍·고鼓를 연주하고, 푸른 저고리에 붉은 치마를 입은 사람은 술잔을 전하는 데 서 있거나, 무릎 꿇고 앉았거나 뒷모습이거나 앞모습이다. 하인이 모인 곳에는 소골蘇骨을 쓴 사람이 많으며 고개 숙이고 엎드린 사람, 고삐를 잡고 말에 기대고 있는 사람, 앉아서 춤추는 사람, 모여서 쉬는 사람, 다박머리 동자, 흰머리 노인 등이 거리에 넘쳐난다. 장식무늬 마룻대에 걸린 주렴, 큰 소나무가 있는 먼 산봉우리, 굽이치는 맑은 물, 높다랗게 깎아 세운 언덕, 빙 둘러싼 시내와 산은 서로 감응하고 꽃과 버들이 길가에서 아름다움을 다투는 모습이 한쪽에 묘사되어 있으니 그 오묘함이 지극하다. 갑진년부터 65년이 지났지만 자세히 들여다보아도 새로우며 귓가에 땅이 울리는 환성이 들리는 듯하다. (후략)[15]

이 글은 박록이 소장하고 있던 경연도에 오운吳澐, 1540~1617이 수연이 치러진 지 햇수로 65년이 지난 1608년에 쓴 글이다. 박록은 수연의 주인공인 박형의 손자이자 대사간을 지낸 박승임의 아들이다. 박록은 전란을 피해 산속에 있는 절에 감추어 두었던 화첩을 마침 안동부사로 부임한 정구의 도움을 받아 개장한 뒤 아들 박회무를 시켜 경주부윤 오운에게 보내 후서를 받게 했다. 이때 행사의 내력을 잘 모를 수 있는 오운에게 관련 자료인『유산록』을 보내 참고하도록 했다. 정구와 오운, 그리고 박승임은 이황의 학통을 계승한 문인門人이며 박회무는 정구의 문하에서 수학한 인물이다.

이 잔치는 1540년 문과에 급제한 박승간·승임 형제와 1543년에 소과에 합격한 박승건·승준 형제가 부친의 60세를 기념하여 양친을 모시고 베푼 수연이자 과거에 급제한 아들들이 올린 영친연을 겸한 자리였다. 아들 일곱 중에 둘이 대과에 급제하고 둘이 소과를 통과하니, 인근 고을의 수령을 초대하여 크게 잔치를 벌인 것이다.

오운의 그림 묘사를 보면, 주인공은 북쪽에 혼자 자리하고 안동부의 수령들이 서쪽

에 앉았으며 나머지 향중의 노인들은 동쪽과 남쪽에 앉았음을 연상할 수 있다. 아들들은 중앙에 나와 기녀들과 춤을 추며 부친과 어른들을 즐겁게 하고 연석 밖에는 악공들이 위치했다. 그외에 손님들을 모시고 온 하인와 마부, 구경꾼 들의 다양한 자태와 수려한 산수 경관이 잘 설명되어 있다. 이 모습은 현재 남아 있는 다른 경수연도의 자리 배치나 모습과 크게 다르지 않다. 다만 개인 저택이 아니라 경치 좋은 강가에서 펼쳐졌는데 앞으로 살펴볼 《애일당구경첩》과 유사했을 듯하다.

또 다른 이른 시기의 기록으로 조선 중기 형조판서를 지낸 심광언沈光彦, 1490~1568의 수연을 기념하여 제작된 수연도가 있다.[16] 진사 심호沈鎬가 76세 된 부친을 위해 1565년(명종 20) 중양절重陽節(음력 9월 9일)에 한양 서대문 외곽 무악毋岳에 있는 본가에서 수연을 열고 만든 그림이다. 그 형태를 정확하게 알기 어렵지만 그림과 함께 참석자들의 송수시가 수록된 시화첩 형태였을 것으로 짐작된다.

17세기, 경수연 그림 제작이 늘어나기 시작하다

현전하는 경수연도를 보아도 그렇지만 문헌 기록상으로도 경수연도의 제작은 17세기에 집중되어 있다. 그 가운데 비록 그림은 전하지 않으나 기록으로 남은 것을 살피면 이러하다.

선조 때의 문신으로, 권근權近, 1352~1409의 8세손이기도 한 권형權詗, 1541~1605이 1600년 모친(익산군수 김석보金錫輔의 딸)에게 베푼 수연은 앞서 살펴본 이정간 모친의 경수연처럼 복합적인 성격의 축하연이었다. 권형은 이른 나이인 18세에 진사시에 합격하여 주목을 받으며 목청전穆淸殿 참봉으로 벼슬살이를 시작했다. 이후 주로 외관직을 돌다가 52세인 1599년 (선조 32) 황해도 신천군수로 발령을 받은 후에야 문과시에 급제했다. 권근의 후손 중에서 권형의 집안에만 대과 급제자가 귀했으므로 문중에서는 그가 만년에 대과에 합격한 것을 큰 경사로 여겼다. 마침 모친도 팔순을 넘겼으므로 두 가지 경사를 겸하는 잔치가 열렸다. 즉 권형은 노모에게 올리는 수연을 겸하여 영친연을 베푼 것이다. 이때 제작된 경연도에는

최립崔岦, 1539~1612이 서문을 쓰고 황정욱黃廷彧, 1532~1607이 발문을 썼다.[17] 현재 실물이 드러나지 않아 그 면모를 자세하게 알기 어렵지만, 이 역시 축하 시문이 함께 장첩된 시화첩이었을 것이다.

18세기의 것이기는 하나 권형의 경수연과 비슷한 예로는 조선 후기 병조판서, 판돈녕부사, 판의금부사 등을 역임한 문신 홍상한이 1735년 모친에게 경수연을 올리고 그 모습을 경수도장자慶壽圖障子 즉, 가리개나 병풍으로 만든 것을 더 들 수 있다.[18] 1735년은 모친이 85세를 맞은 해이기도 하지만, 홍상한 자신은 을묘증광 대과에 급제하고 아들 홍낙성과 사촌 동생 홍봉한洪鳳漢, 1713~1778은 을묘증광 진사시에 합격했으므로, 한 집안에 몇 가지 경사가 겹친 이례적인 해였다. 따라서 1735년의 경수연은 모친의 영친연을 겸하여 부모를 영광되게 해드리자는 목적에서 치러졌고 이를 기념하여 그림을 제작하여 남겼다.

앞서 말했듯이 17세기가 되면 경수연의 설행과 그림의 제작이 점차 늘어나는데, 먼저 살펴볼 것은 94세의 수를 누리면서 자손으로부터 여러 차례 헌수를 받은 동지중추부사 신벌申橃, 1523~1616의 경수연이다.[19] 신벌은 90세가 넘어서도 딱딱한 음식을 씹어 넘기고 지팡이에 의지하지 않을 정도로 건강하여 땅 위를 걸어 다니는 신선[地行仙]이라 불렸다. 신벌의 장남 신응구申應榘, 1553~1623는 1602년(선조 35) 80세 된 부친이 수직壽職을 받아 당상관으로 품계가 오른 것을 축하하는 경수연을 개최했다. 이를 시작으로 신응구는 1612년(광해 4) 또 한 차례 경수연을 성대하게 베풀었다. 그는 당시 경기도 양주목사로 재직 중이었는데, 왕에게 90세가 된 노부에 대한 은전을 청한 결과 부친의 자급이 2품에 오르고 동지중추원사에 임명되는 영광을 얻었으므로 이를 기념하여 잔치를 연 것이다. 1615년에는 93세 된 부친을 모시고 세 번째 경수연을 마련하였는데 이것이 마지막이었다. 신응구의 부탁을 받고 수시를 지은 장유張維, 1587~1638가 '그림으로 전해질 특이한 일'[異事流傳堪畫圖]이라고 언급한 것을 보면 이때의 경수연은 그림으로 그려졌던 것 같다.[20] 한편 신벌의 딸 정경부인 신씨도 장수를 누려 80세 때 영천군수榮川郡守 박호朴濠, 1586~?를 포함한 박황朴潢, 박순朴淳 등 세 아들이 준비한 경수연의 주인공이 되었다.[21] 박호는 1638년 1월 영천으로 부임하면서 하직한 기록이 있으므로 이 경수연의 시기는 그 이후 1~2년 이내였을 것으로 추정된다.[22]

조선시대 사대부들은 부모에게 녹봉으로 봉양하는 영화[祿養之榮]를 누리게 해드리는 것을 아주 중요한 효도의 법으로 여겼다. 그래서 이왕이면 큰 고을의 수령으로 나갔을 때를 기다려 성대하게 수연을 펼치는 경우가 많았다. 출세하여 지위가 고귀하게 된 뒤에 연로한 부모를 연석宴席에 모시는 것을 영광스럽게 여겼기 때문이다. 예컨대 권태일權泰一, 1569~1631도 전주부윤이 된 뒤에 수연을 열었고, 이시발李時發, 1569~1626이 모친 안동김씨를 위해 경수연을 베푼 시점도 40세 되는 1608년 평안도관찰사를 제수받은 다음이었다.[23] 또 아들이 여럿일 경우에 굳이 장남이 아니더라도 가장 관직이 높은 아들이 경수연을 주도하기도 했다. 그러니 장수하여 경수연의 주인공이 되는 것은 개인의 영광이자 집안의 자랑거리인 동시에 자식의 입장에서는 높은 관직으로 효를 실천하며 세상에 교화를 펼치는 일이기도 했다.

사가기록화는 국가나 왕실에서 주문한 궁중기록화에 비해 관련 문헌 기록이 적은 편이어서 그림을 그린 화가를 알기 어렵다. 간혹 서문이나 발문에 화가가 언급되기도 하는데, 그중 한 사람이 17세기 대표적인 화원 이징이다. 1623년(인조 1)경 권태일이 전주부윤을 지낼 때 모친을 위해 잔치를 연 뒤 수연도를 완성하고 친구 김상헌金尙憲, 1570~1652에게 제발題跋을 받는데, 김상헌은 여기에서 수연도를 그린 화가가 이징임을 밝혔다.[24] 비록 그림은 남아 있지 않지만 사가기록화를 그린 화가를 알 수 있는 매우 드문 사례로서 주목할 만하다. 권태일은 모친을 전주로 모셔 관아에서 전주부 차원의 수연을 성대하게 준비했다. 전주의 아전들이 행사를 돕고 악공과 기녀가 동원되었으며 이웃 고을의 수령들이 의관을 갖추고 모여들었다.

이징은 종실의 후손으로서 그 명성이 일찍이 사대부 사회에 널리 알려져 있었으며 그 명성 덕분에 정식 화원이 되어 국가의 중요 회화 업무에 참여할 수 있었다. 1605년 호성선무청난공신도감扈聖宣武清難功臣都監에서 공신상을 그렸고, 1609년에는 원접사遠接使 수행 화원으로 영접도감에서 일했으며 인조의 어전에서 그림을 그리기도 했다. 이징은 궁중 화원으로 활약하는 한편 사대부들의 주문에 응해 다양한 화목의 그림을 수묵과 채색으로 그렸다. 예컨대 여항문인 유희경劉希慶, 1545~1636의 별서를 그렸으며(〈임장도〉林莊圖, 1623년), 조광조趙光祖, 1482~1519가 제찬한 윤언직尹彦直의 난죽도가 임진왜란 때 불타 없어지자 조광조 아

도01-03. 이징, 〈화개현구장도〉 그림 부분, 1643년, 견본채색, 89×59, 국립중앙박물관.

들 조송년趙松年의 요청으로 난죽도 8첩 병풍을 복원했고(1635년), 조선 초기의 문신 정여창 鄭汝昌, 1450~1504의 옛 별장을 그리기도 했다. 도01-03 권태일 모친의 수연도를 그린 1623년 무렵은 이징이 당대 제일의 화격을 지닌 화원으로서 이미 그 실력을 인정받은 시기이며 그로부터 2년 후에는 도화서 교수로 발탁되었다.[25]

　　권태일이 전주에 근무하면서 당대 최고의 화원을 불러 집안의 행사도를 그릴 수 있었던 경위에 대해서는 좀더 연구가 필요하다. 다만 짐작되는 배경은 권태일이 교유하였던 인적 관계망이다. 권태일은 사가기록화 제작과 관련이 많은 이경직·이경석李景奭, 1595~1671 형제와 평소 친하게 지냈으며 이경직 형제와 권태일의 친구 김상헌은 서로를 제일 잘 아는 지기지우이자 부자 형제가 집안끼리 사귀는 관계였다.[26] 이들은 〈남지기로회도〉南池耆老會圖 도01-04에 기문을 쓴 장유, 17세기 초 조선에 전해진 『고씨화보』顧氏畫譜를 감상하고 제화시를 쓴 홍서봉洪瑞鳳, 1572~1645 등과도 친했다. 이러한 교유 집단의 관계성을 생각하면 권태일은

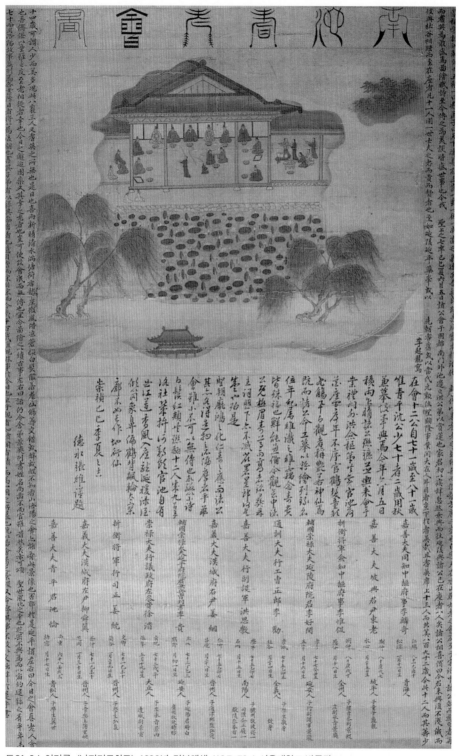

도01-04. 이기룡, 〈남지기로회도〉, 1629년, 견본채색, 116.7×72.4, 서울대학교 박물관.

사가기록화에 관심이 많았던 주변의 경화사족 누군가의 소개로 이징에게 그림 주문이 가능했을 듯하다.

현전하는 가장 오래된 수연도, 《애일당구경첩》

보물로 지정된 이현보 종가 문적李賢輔宗家文籍 가운데 하나인 《애일당구경첩》은 조선 전기 영남사림파 문인이자 학자인 농암 이현보李賢輔, 1467~1555의 행적 및 부모 봉양과 관련된 그림 세 폭이 들어 있는 상·하 두 권의 시화첩이다.[27] 전별연, 양로연, 수연을 내용으로 한 이 시화첩은 임진왜란 이전 지방 사가의 수연을 시각적으로 볼 수 있는 매우 드물고 귀한 자료다.

이현보는 경관직과 외관직을 두루 거쳤는데 열한 번이나 지방관을 지냈다.[도01-05] 그가 주로 지방에서 관직 생활을 한 것은 효절孝節이란 그의 시호가 시사하듯이 부모 봉양을 위해 고향 근방의 지방관을 자원했던 것과 밀접한 관련이 있다.[28] 이현보의 효심은 그가 노부모를 즐겁게 해드리기 위해 자신의 고향인 안동 분강汾江 가에 있는 영지산靈芝山 농암聾巖 근처에 1512년(중종 7) 애일당을 세운 것으로도 유명하다.[도01-06] '날을 아껴 늙어가는 부모를 섬긴다'는 뜻을 가진 애일당의 건립 경위는 아래 이현보의 글에 잘 나타나 있다.

바위는 집에서 동쪽으로 2리에 있는데 높이는 몇 길 남짓 되고 위에는 스무 명이 앉을 만하다. 앞에 큰 냇물이 있어 여울이 세차면 물결 소리가 귀에 울려 말소리가 들리지 않을 정도인데 아마도 농암이라는 것은 이 때문에 불린 이름이라 여겨진다. 만약 숨어서 세상의 관직에서 물러남과 오름을 듣지 않는 사람이 그곳에 산다면 이름과 뜻이 더욱 들어맞으니 참으로 아름다운 장소다. 선대부터 이곳에 터를 잡고 산 이래로 아름다운 명절이면 아들들을 데리고 이곳에서 놀았는데 정자와 대臺를 만들어 농암의 아름다움을 더 꾸미고 싶었으나 이루지 못한 지가 여러 대가 지났다. 나의 선친은 평소에 더욱 마음을 두셨으나 미루다가 이루지 못한 채 노년에 이르렀다. 나는 선친께서 뜻을 이루지 못하시고 아름

도01-05. 전 옥준상인玉峻上人,
〈이현보 초상〉, 1536~1537년경, 견본채색, 120×95,
한국국학진흥원(농암 종택 기탁).

도01-06. 강세황, 〈도산도〉 애일당 부분, 1751년, 지본수묵,
26.8×138, 국립중앙박물관.

다운 경관이 황폐해지는 것을 안타깝게 여겨 바위를 터로 삼아 돌을 쌓고 대를 만들어 그 위에 정자를 지어 양친께서 건강히 살아계실 때 그 안에 모시고 놀면서 남은 인생을 즐겁게 보내시게 하려고 했다. 그리하여 애일당이라 이름하였으니 그 마음과 뜻이 어찌 급히 서두르지 않을 수 있겠는가. 절구 두 수를 짓고 여러 공公에게 화답을 구하여 이전의 양로시와 함께 남겨 두려고 한다.[29]

이현보의 부친 이흠李欽, 1440~1537은 농암 근처에 가족과 즐길 수 있는 건물을 짓고자 했으나 뜻을 이루지 못했다. 이후 시간이 흘러 아들 이현보가 부친의 뜻을 받들어 애일당을 건립했다. 한양에서 관직을 할 때나 외직에 나와 있을 때나 이곳을 오가며 양친을 보살폈던 이현보는 76세 되는 1542년 이후에는 관직을 제수받아도 나아가지 않고 분강 근처 고향에서 탈속한 생활을 영위했다.

《애일당구경첩》상권에는 세 폭의 그림이 들어 있으며도01-07, 도01-08, 도01-09 각각의 그

림 다음에는 참석자들을 포함하여 당시 명사들이 지은 시가 첨부되어 있다.[30]

제1폭 〈무진추한강음전도〉戊辰秋漢江飲餞圖는 1508년(중종 3) 9월, 경상도 영천군수로 부임을 앞둔 이현보를 위해 평소에 교유하던 여러 문인이 한강변 제천정濟川亭에서 베풀어준 전별연을 그린 것이다.[31] 도01-07-01 영천군수도 부모 봉양을 위해 이현보가 자청하여 얻은 자리였다. 이현보의 연보에는 전별연을 마친 뒤 〈한강출전도〉漢江出餞圖를 제작했다고 하는데 제목은 다르지만 이 〈무진추한강음전도〉의 원본이 되었을 그림이다. 〈무진추한강음전도〉 뒤에는 시서詩序를 쓴 이희보李希輔, 1473~1548를 포함한 총 열여섯 명의 시가 실려 있다.

제2폭은 이현보가 안동부사로 재직 중인 1519년 중양절에 자신의 부모와 80세 이상 되는 부내府內 노인들에게 베푼 양로연을 그린 〈기묘계추화산양로연도〉己卯季秋花山養老燕圖다.[32] 도01-08-01 이 그림 다음에는 애일당의 건립 경위가 담긴 이현보의 「구월회일양로연시」九月晦日養老宴詩와 「농암애일당시」聾巖愛日堂詩, 그리고 40명의 차운시가 수록되어 있다. 1519년 양로연 석상에서 차운한 시가 대부분이며, 1522년부터 1525년까지 나중에 부탁을 받고 화답한 시도 열두 편이나 포함되어 있다.[33]

제3폭은 1526년 9월 이현보의 60세를 축하하기 위해 경상도관찰사가 베푼 수연을 그린 〈병술중양일분천헌연도〉丙戌重陽日汾川獻燕圖다.[34] 도01-09-01 현재 남아 있는 수연도 중 가장 이른 시기에 제작된 것으로, 여기에는 김종직의 문인이자 〈기묘계추화산양로연도〉에도 시를 남긴 박상朴祥, 1474~1530의 서문 외에 네 명의 시가 수록되어 있다.[35] 시의 편수를 보면 《애일당구경첩》이 1519년의 양로연에 가장 큰 비중을 두고 만들어진 시화집임을 알 수 있다. 사실상 양로연에서 얻은 시문이 《애일당구경첩》을 만드는 계기가 되었다. 이는 하권의 내용 구성에서 더욱 명확하게 드러난다.

하권은 상권의 〈기묘계추화산양로연도〉 다음에 실린 시문의 원본으로 구성되어 있다.[36] 하권에 수록된 38명의 시는 각자 다른 종이에 자필로 쓴 것이며 두인頭印이나 인장이 찍혀 있기도 하다. 즉 양로연과 관련하여 집안에 보관되어 있던 차운시 원본을 모아 꾸민 것이 하권이다. 이현보는 양로연 자리에서 7언절구를 짓고 좌중에 두루 차운을 부탁했으며 한양의 사대부들도 여기에 화답하여 시를 보내왔다. 처음부터 이 시들을 모아 후세에 전할 계획을 세우고 있던[37] 이현보는 양친을 주빈으로 모시고 양로연을 성대하게 치른 기

도01-07. 제1폭 〈무진추한강음전도〉, 1508년
행사, 각 27.5×21.5.

도01-08. 제2폭 〈기묘계추화산양로연도〉,
1519년 행사, 각 27.7×21.3.

도01-09. 제3폭 〈병술중양일분천헌연도〉,
1526년 행사, 각 27.5×21.3.

《애일당구경첩》, 18세기, 견본담채,
한국국학진흥원(농암 종택 기탁).

뻠에 그 모습을 그림으로 그리고 시와 합쳐서 하나의 시화첩으로 만들었다.[38] 그러나 현재의 《애일당구경첩》은 후대에 다시 모사하고 장황한 것이다.

이현보는 1517년 11월 안동부사로 부임하였고 2년이 지난 1519년 9월 9일에 향중鄕中 양로연을 열었다. 사족에서 천민까지 신분을 따지지 않고 마을의 80세 이상 남녀 노인 수백 명을 초대한 유례없이 성대한 잔치였다. 마침 이현보 자신의 부친도 팔순을 맞았으므로 '내 집의 노인을 잘 섬김으로써 남의 집 노인에까지 미치게 한다'는 『맹자』의 가르침대로[39] 반나절 거리에 거주하는 부모도 함께 양로연에 모셨다. 이처럼 수령이 자신의 부모와 고을의 노인을 한자리에 모시고 양로연을 베푸는 일은 흔치 않았다. 향중 양로연이었던 만큼 장소는 당연히 안동 관아였다.[40] 이현보는 양친을 각각 내연과 외연의 주인으로 삼아 가장 상석에 모셨다. 〈기묘계추화산양로연도〉를 보면, 신분에 따라 내청內廳에는 양반가 여성들이 자리잡고 그 외의 서민과 천민 노인들은 마당에 앉아 상을 받고 있다. 외연은 마당에 설치된 차일을 중심으로 벌어졌는데 역시 신분에 따라 노인들은 차일 아래 혹은 마당에 앉아 있다. 내연에는 여악女樂이, 외연에는 남악男樂이 음악을 연주하고 있다.

이현보는 관직 생활 중에도 틈틈이 휴가를 받아 고향의 부모를 찾아 봉양한 것으로 유명했다. 1526년은 부친의 나이가 87세, 모친의 나이가 80세 되는 해였기 때문에 수연을 계획했는데 마침 이현보도 60세가 되었으므로 경상도관찰사가 미리 그 뜻을 알고 이웃 고을 수령들에게 공문을 보내 축수연 준비를 돕도록 격려했다. 제3폭 〈병술중양일분천헌연도〉는 바로 이 수연을 그린 것이다. 박상의 서문에는 이 수연에 대해 조금 더 자세한 정황이 담겨 있다.

우리나라에서 중국 제도를 본떠서 모든 도에 감목관을 두고 때때로 한양 관원을 파견하여 말을 점검하고 그 수효를 기록하게 하였으니 이를 점마點馬라 한다. 올해 가을에 예주禮州(현재 경상북도 영덕)의 이현보 군이 이 명을 받고 영남으로 갔다가 고향에 가서 부모를 찾아뵈었다. 도착하니 때가 가을바람에 모자 날리는 [풍류의] 계절이고 울타리에는 국화가 향기롭게 피어 양친이 장수하는 즐거움이 좋은 계절과 잘 만났다. 관찰사가 미리 그 뜻을 알고서 이웃 고을 수령들에게 공문을 보내 축수 잔치를 마련하도록 독려했다. 마침 사는

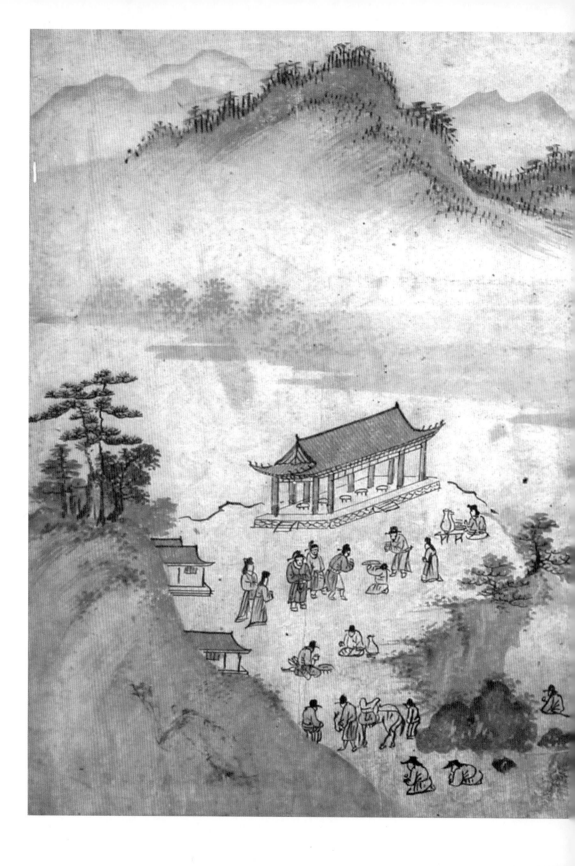

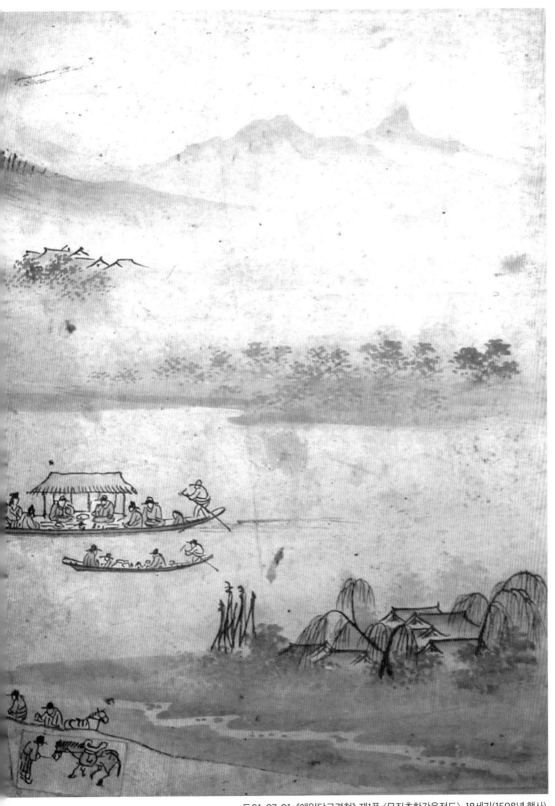

도01-07-01. 《애일당구경첩》 제1폭 〈무진추한강음전도〉, 18세기(1508년 행사), 견본담채, 각 27.5×21.5, 한국국학진흥원(농암 종택 기탁).

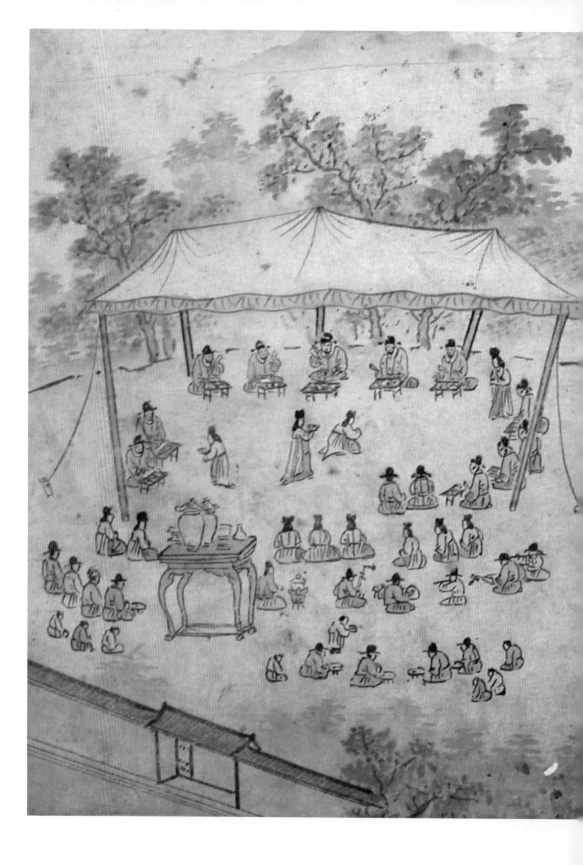

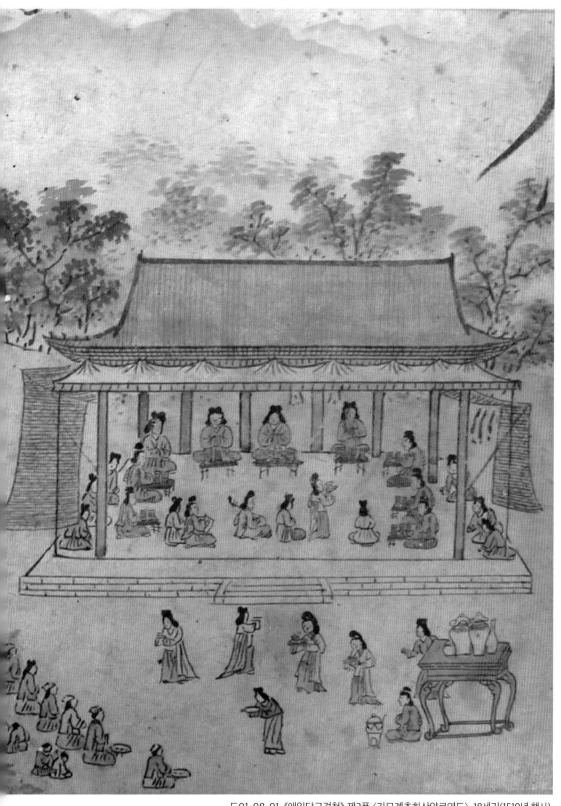

도01-08-01. 《애일당구경첩》 제2폭 〈기묘계추화산양로연도〉, 18세기(1519년 행사),
견본담채, 각 27.7×21.3, 한국국학진흥원(농암 종택 기탁).

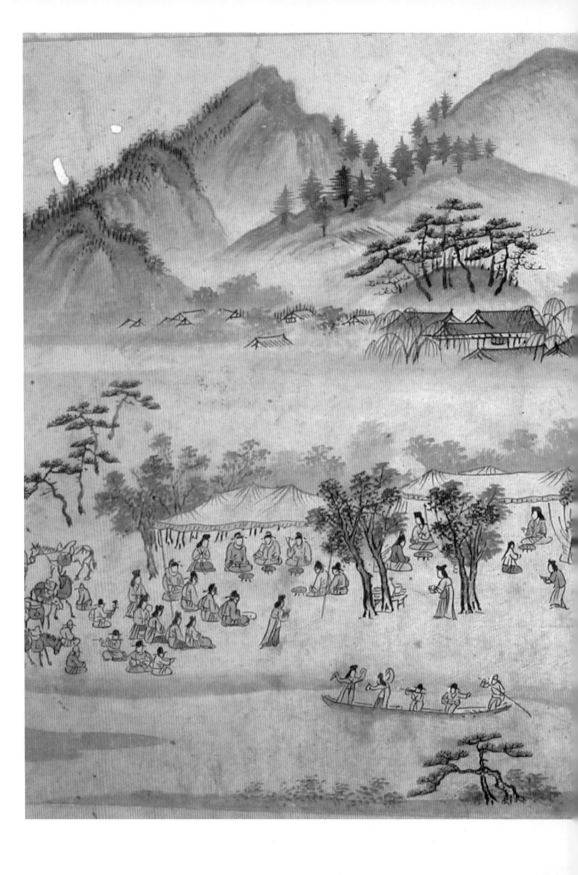

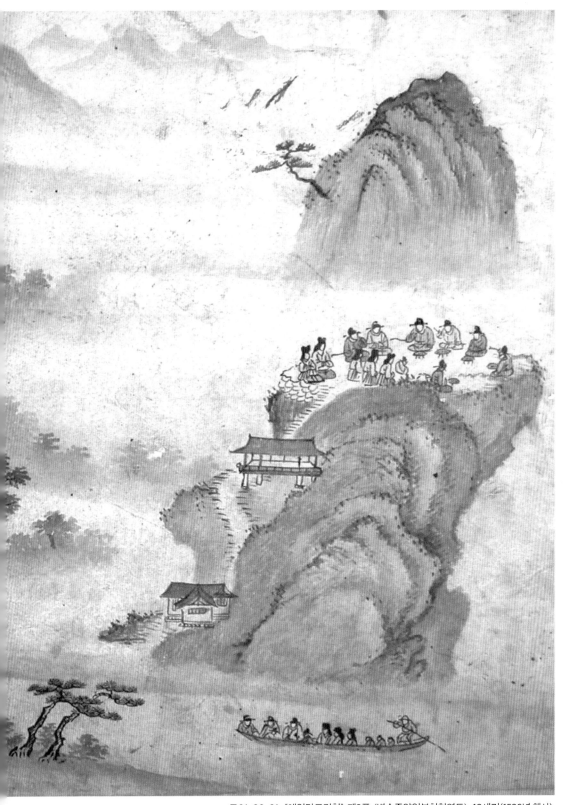

도01-09-01. 《애일당구경첩》 제3폭 〈병술중양일분천헌연도〉, 18세기(1526년 행사),
견본담채, 각 27.5×21.3, 한국국학진흥원(농암 종택 기탁).

곳이 작은 강과 접하였으므로 드디어 물가에 장막을 쳐서 남녀를 구별하여 연회석을 만들었고 노래를 부르는 기녀들도 다 모였다. 부친은 85세이고[41] 모부인은 80세로서 내연과 외연의 주인이 되어 희디흰 백발의 모습이 신선 세계에 있는 사람과 같아서 감탄하며 경건히 우러르지 않는 이가 없었다. 이에 이군李君이 술동이 앞에서 술잔을 씻어 삭랑주索郎酒를 따르고 남양南陽의 국화를 띄워 공손히 아우들과 함께 올려 축수하니 모든 손님이 손을 들어서 칭하고 또 차례로 번갈아 가며 축수의 술잔을 올렸다. 남해南陔와 백화白華를 번갈아 연주하여 흥을 돋우었고 또 웃을 거리를 만들기 위하여 몰래 작은 배에 기녀를 태워 장구를 치고 피리를 불면서 멀리 강물 가운데로 노를 저어 가게 하였으니 어버이를 즐겁게 해드릴 수 있는 방도에 대하여 마음을 다하지 않은 것이 없었다. 구경하는 자들이 온 성안에서 모두 나와 세상에 성대한 행사가 있게 된 것을 알았다.

영해부사 채소권蔡紹權, 1480~1548이 맨 먼저 절구 두 수를 지어 찬양하니 뒤를 이어서 읊을 장본張本으로 삼았다. 이군이 행사를 마치고 대궐로 복명하여 마침내 나에게 들러 그 자초지종을 말해주었는데 나는 부모님을 여읜 사람이기에 부러워하고 감탄해 마지않았다. 며칠이 지난 뒤에 다시 편지를 보내 더욱 간곡히 서문을 부탁했다. 나는 이렇게 생각했다. 맹자는 '군자에게 세 가지 즐거움이 있으나 천하에 왕이 되는 것은 그 속에 포함되지 않는다'라고 했다. 대개 왕이 되어 천하를 소유하는 것은 사람의 큰 소망인데 저것을 가지고 이것과 바꾸지 않으니 세 가지 즐거움이 천하보다 큰 점이 어떠하겠는가. (후략) 가정 병술년(1526) 겨울에 눌재거사訥齋居士가 삼가 서문을 쓰다.[42]

분강에 인접한 농암, 그 기슭의 애일당, 농암 위에서 펼쳐진 수연, 남녀를 구분하여 설치한 차일 아래 연석, 흥을 돋우는 기녀와 악공, 부모를 웃게 하려고 띄운 작은 배 등 박상이 서문에서 묘사한 수연의 광경은 〈병술중양일분천헌도〉에 그대로 묘사되어 있다.

《애일당구경첩》에 실린 세 폭의 그림은 화풍과 필치가 같아서 한 화가에 의해 한꺼번에 제작된 것이 분명해 보인다. 그런데 제작 시기의 재고에 앞서 보물로 지정된 이현보 종가 문적 중에 포함된 『애일당구경별록』愛日堂具慶別錄을 눈여겨볼 필요가 있다. 《애일당구경첩》과 내용상으로도 관련이 있는 『애일당구경별록』은 이현보가 1554년에 손녀사위이자

자신을 가까이서 모셨던 황준량黃俊良, 1517~1563에게 책을 완성하라 명하여 이룬 것이다. 여기에는 이현보가 1526년에 공무로 영남에 왔다가 본가에 들러 부친을 뵈러 간 일, 1533년 80세 이상 된 향중의 노인을 초대하여 94세 된 부친에게 애일당구로회愛日堂九老會라는 이름으로 수연을 베푼 일, 1551년 이현보의 생일에 자손들이 수연을 열어준 일, 이현보의 아들들이 분천속구로회汾川續九老會라는 이름으로 부친에게 수연을 올린 일 등 이현보 자신의 부모 봉양은 물론 자손들로부터 자신이 봉양받은 행사의 내력이 적혀 있다. 즉 3대에 걸쳐 집안에 계승된 효행 문화의 면모가 시간순으로 담겨 있는 것이다.

이현보의 지시를 받은 황준량이 1554년 무렵『애일당구경별록』을 만들 때《애일당구경첩》의 제작도 함께 진행했을 가능성을 배제할 수는 없다.[43] 그러나 황준량은 발문의 서두에서 1519년의 양로연을 집안의 가장 영예롭고 성대했던 효행의 대표 행사로 평가하면서도《애일당구경첩》의 성첩이나 그 존재에 대해서는 아무런 언급도 하지 않았다. 따라서 1554년 당시에는 전별연, 양로연, 수연 등 세 행사에 대한 그림과 시가 각각 존재했겠지만 세 폭의 그림이 하나로 합철된 것은 훨씬 후대의 일이었다고 보는 편이 타당하다.

《애일당구경첩》에 수록한 세 폭 그림의 구도, 산수의 준법과 수지법, 인물 묘법 등은 지방화사의 솜씨라기보다 18세기 전반 중앙 화단의 화원 화풍을 보여준다. 16세기 전반에는 안견파 화풍이 우세한 시기이며 보수성이 강한 화원 그림에는 17세기 말까지도 안견파 양식의 여운이 남아 있었다. 그러나《애일당구경첩》속 그림의 산수화풍에서 16세기 화풍은 거의 찾아보기 힘들다. 동글동글한 호초점胡椒點과 부드러운 피마준皮麻皴, 활엽수 위주의 산수는 18세기 전반의 화풍이다. 18년의 시차를 두고 치러진 세 가지 행사가 한 필치로 그려진 데다가, 행사의 시기·장소·내용을 조합하여 일괄적으로 제목을 만든 점으로 보아 현재의《애일당구경첩》속 그림은 행사 당시의 원작이 아닌 것이 분명하다. 또 그림을 둘로 나누어 화첩 좌·우면에 각각 배접하고 제목을 한 글자씩 오려서 화면의 가로 폭에 맞게 같은 간격으로 배열한 점 등은 이 그림들이 하나로 성첩된 후에도 한 번 더 개장되었음을 말해준다. 따라서《애일당구경첩》속 그림은 18세기 전반경 한꺼번에 다시 그려졌고, 그 이후 현재 모습으로 장황된 것으로 보인다.

그림을 한꺼번에 다시 그린 이유는 원작의 훼손 때문이었을 듯한데, 〈무진추한강음

전도〉가 처음 그려진 1508년 무렵이라면 계회도와 유사한 그림의 성격을 감안할 때 그림은 화첩보다 화축으로 만들어졌을 가능성이 크다. 따라서 세 종류의 행사를 하나로 묶기 위해서는 부득이하게 다시 그릴 수밖에 없었던 사정도 고려할 수 있겠다. 한편으로《애일당구경첩》은 한 집안에 소장된 기록화를 근거로 후대에 하나의 화첩으로 다시 만들어 엮었다는 점에서 전형적인 가전화첩의 특징도 가지고 있다. 특히 양로와 관련된 단일 주제의 가전화첩이라는 점에서 특별한 의미를 부여할 수 있다.

여섯 번이나 치른 경수연 풍경,《경수도첩》

《경수도첩》은 신숙주申叔舟, 1417~1475의 4세손인 신중엄申仲淹, 1522~1604이 80세 되던 1601년부터 사망하는 1604년까지 여섯 차례 치른 경수연에 관한 기록이다.[44] 신중엄은 종조부 신광한申光漢, 1484~1555의 천거로 처음 벼슬살이를 시작해[45] 용천현감, 순천군수, 수안군수, 곡산현감 등 주로 외직 생활을 했다. 1598년 정유재란 때 자산을 군량미에 보탠 미담이 조정에 알려져 그 포상으로 통정대부에 오른 뒤 1601년에는 수직으로 가선대부 동지중추부사로 벼슬을 올려 받았다. 이를 기념하여 1601년 12월 12일 첫 번째 경수연이 열렸고, 이후로 1602년 4월 18일, 1602년 10월 19일, 1603년 10월 10일, 1604년 3월 19일, 1604년 10월 18일 등 매년 봄가을로 다섯 차례나 더 잔치가 마련되었다. 신중엄에게는 아들 넷이 있었는데 첫째 아들은 일찍 사망했으므로 경수연은 호조참판을 지낸 둘째 아들 신식申湜, 1551~1623과 좌승지를 지낸 셋째 아들 신설申渫, 1561~1631: 申涌이 주관했다.

《경수도첩》의 구성은 전서로 크게 쓴 '경수연도'와 '경수도첩'도01-10으로 시작한다.[46] 이어 그림 네 폭과도01-11 해서로 크게 쓴 '구령학산'龜齡鶴山이 배치되고, 그뒤에는 여러 참석자와 친지 들이 자필로 쓴 시문을 실었다. 즉 1601년 제1차 경수연부터 1604년 제6차 경수연까지 17명의 인사가 지은 27편의 축시문을 시대순으로 장첩한 뒤[47] 각 경수연에 참석한 인물들의 명단인 「경수연제명도」慶壽宴題名圖를 덧붙였다. [표03] 이 명단에는 참석자를 손님[賓位], 기로[耆老位], 부친을 모시고 참석한 아들[子弟行]로 구분하여 정리해 둔 점이 눈길

도01-10.《경수도첩》의 전서대자 '경수연도'와 '경수도첩', 17세기,
지본수묵, 청주고인쇄박물관(고령신씨 종중 기탁).

을 끈다. 이어서 1602년 8월에 지은 허진許震, 1528~? 및 심륭沈隆, 1523~?의 시가 추가되었고
1680년(숙종 6)에 쓴 허목許穆, 1595~1682의 후서後序가 맨 마지막에 수록된 것을 보면《경수도
첩》은 1680년 이후에 지금과 같은 모습으로 최종 완성한 것으로 보인다.[48]

　　《경수도첩》에 시문을 실은 인물들은 대부분 하객으로 초대된 사람들인데 조정
의 주요 관리들은 물론 당대의 명문장가와 명필가 들이 다수 포함되어 있다. 그 가운
데 1605년 열 명의 노모를 모시고 대대적으로 경수연을 베푼 수친계의 일원인 윤돈
尹暾, 1551~1612(1601·1603년), 한준겸韓浚謙, 1557~1627(1601·1603·1604년), 홍이상洪履祥,
1549~1615(1602년), 강신姜紳, 1543~1615(1602·1603·1604년 2회), 권형權詗, 1541~1605(1603년), 박
동량朴東亮, 1569~1635(1604년), 남이신南以信, 1562~1608(1604년) 등 일곱 명이 포함된 것은 주목
할 만하다.[49] 또한 참석자 중 기로는 모두 80세가 넘은 노인들의 명단인데, 1601년 77세
때부터 매년 참가한 이희득李希得, 1525~1604은 1604년 비로소 80세가 되어 기로위에 올랐
다. 또 본인도 여러 차례 경수연을 치른 적이 있는 신벌은 첫 번째 경수연을 빼고 다섯 차례

모두 참여하는 노익장을 과시했다. 신중엄의 경수연은 도성 서대문 근처에 있는 그의 자택에서 치러졌는데, 그 위치는 회장回裝 부분에 쓰인 문구 '서문구제'西門舊第에서도 확인된다.[50]

제1폭은 주변 산수 배경의 비중을 크게 잡은 구도 안에 경수연의 광경을 먼 시점에서 포착했다. 사랑채에 신중엄과 손님들이 자리잡았고 손님 한 명이 신중엄에게 술잔을 올리는 광경이 그려졌다. 최립이 1602년 4월, 두 번째 경수연에 참석한 며칠 뒤에 지은 서문에 의하면 그림은 1601년 첫 번째 경수연을 치른 뒤에 이미 제작되었다. 실제로 참석자가 열두 명으로 그려진 점은 최립의 증언대로 이 그림이 첫 번째 경수연을 묘사한 것일 가능성을 높여 준다.[표04] 근경의 중층 누각 건물은 숭례문을 표시한 것으로 보이고, 원산에는 도성의 성가퀴 일부가 보인다. 실제로 시야에 들어오지는 않지만 장소성을 명확히 하기 위해 구름이나 안개를 이용해 임의적으로 거리를 축소한 뒤 멀리 있는 경물을 화면 안에 끌어다 놓는 것은 기록화에서 흔히 쓰인 표현 기법이다. 예컨대 1629년 숭례문 밖 남지에서 열린 기로들의 모임을 그린 〈남지기로회도〉에 숭례문이 표현된 방식을 대표적으로 꼽을 수 있다. 신중엄의 경수연도를 이후에 제작한 다른 경수연도들과 비교하면 행사의 내용에 집중한 행사기록화라기보다 실경을 배경으로 한 계회도 구도에 가깝다. 화면의 오른쪽에 무게중심이 실리고 나머지 부분을 안개로 채운 편파적인 구도, 단선점준短線點皴이 역력한 산의 질감표현, 인물 묘법 등은 안견파 화풍을 주로 사용했음을 보여준다.

제2폭은 신중엄 소유지의 어느 별당을 배경으로 신중엄이 방문객을 맞아 시간을 보내는 여유롭고 편안한 일상이 그려졌는데 건물 안에서 신중엄은 일찍 도착한 손님과 차를 마시며 담소하고 있고, 밖에는 시동을 대동한 손님이 걸음을 재촉하고 있다. 아직 꽃이 피지 않은 매화나무, 푸르른 소나무와 대나무, 화분의 큼직한 괴석, 시동이 들고 오는 거문고 등 사대부를 표상하는 여러 장치가 곳곳에 배치되어 있는데 제1폭과 반대로 화면 왼편에 무게를 두어 두 그림을 나란히 배치했을 때 대칭의 구도를 형성하게끔 고려하였다. 제2폭은 제1폭에 비해 바위와 나무, 옷주름 표현에 절파계 양식이 뚜렷한 편이며 전체적으로 17세기 초의 절충적인 화풍에 부합한다.

제3폭과 제4폭은 용산과 한강변을 배경으로 한 산수인물화로서 화면 윗부분에 쓰인

제2폭 　　　　　　　　　　　　　　　제1폭

제4폭 　　　　　　　　　　　　　　　제3폭

도01-11. 《경수도첩》, 17세기 초, 지본담채, 각 32.5×28.5, 청주인쇄박물관(고령신씨 종중 기탁).

도01-12. 전 윤의립, 〈산수화〉, 17세기 초, 견본담채, 21.5×22.1, 국립중앙박물관.

'용산강정'龍山江亭이 그림 내용의 이해를 돕는다. 둘다 얼핏 17세기 전반 절파화풍으로 그려진 관념적인 산수화나 인물화로 보이지만, 그보다는 제2폭과 같은 맥락에서 경수연 행사와 관계없이 안락한 신중엄의 노년 생활을 투영한 그림으로 보는 편이 좋겠다.

제3폭은 풍광 좋은 언덕에 친구들과 자리잡고 뱃놀이와 거문고를 즐기는 사대부의 고상한 풍류를 표현한 아회도雅會圖 성격의 그림이다.

제4폭은 녹음이 짙은 강변 정자에서 해가 진 뒤에 가진 모임을 그린 것이다. 정자 안에 서안을 놓고 마주한 두 사람은 촛불 아래 무언가를 유심히 들여다보고, 또 다른 벗은 거문고를 든 시종과 함께 거의 도착한 모습이다. 흑백 대비가 강한 제3·4폭의 필묵법은 제1·2폭과는 달리 절충적이라기보다 절파계 화풍이 우세하다. 인물 묘법이나 필치의 성격도 달라서 다른 화가가 그린 작품으로 추정된다. 고령신씨 집안에는 이 그림들을 사대부 화가 윤의립尹毅立, 1568~1643이 그렸다고 전해 오고 있으나 절파계 화풍을 수용했다는 그의 화풍을 대변할 만한 확실한 작품이 남아 있지 않은 상태에서 화가 문제는 좀더 신중하게 다뤄져야 할 부분이다. 채색을 곁들인 제1·2폭은 화풍상 직업화가의 그림이 분명하며 화공에게 명하여 경수연도를 그리게 했다는 기록도 이를 뒷받침한다. 제3·4폭도 현재 남아 있는 윤의립의 그림도01-12과 비교하면 형식화된 필묵법이 30대 초반의 그가 그렸다고 하기에는 상당히 능숙한 솜씨다.

《경수도첩》의 그림은 안견파 화풍, 절충적인 화풍, 절파계 화풍 등 17세기 초 화단의 경향을 골고루 보여준다. 화원들은 대부분 그 시대에 유행하는 모든 화풍을 구사하는 능력을 갖추었다는 점에서도 모두 화원의 그림으로 보는 편이 타당할 것이다. 다만 화가와 관

계없이 이 그림들은 전하는 그림이 많지 않은 17세기 초의 확실한 작품이어서 당시 화풍을 살펴보는 데 기준작이 될 만하다.

재상가 열 개 집안이 함께 치른 잔치의 기록,《선묘조제재경수연도》

《선묘조제재경수연도》宣廟朝諸宰慶壽宴圖는 '선조 연간 여러 재신宰臣이 부모에게 올린 수연을 그린 그림'이란 뜻으로, 한 집안의 개인적인 경수연이 아니라 열 개 집안이 연합해 한날 치른 합동 경수연[大合宴]을 기념한 그림이다.[51] 1603년 이거李蘧, 1532~1608의 모친이 100세를 넘긴 것이 계기가 되어 1605년 이거를 포함하여 노모를 모시고 있던 관료 집안이 서로 뜻을 모아 함께 베푼 잔치를 그림으로 제작했다.

현전하는 경수연도 중 시대를 거듭하며 가장 많이 이모된 작품으로, 제작 시기를 달리하는 두 가지 유형의 그림들이 화첩 혹은 화권畫卷 형식으로 여러 소장처에 남아 있다. 이는 참석자의 규모가 커서 집안마다 가전된 그림이 많았음을 의미하며, 그만큼 이 행사가 사람들에 의해 주목받았고 오래도록 세간에 화제가 된 것이었음을 말해 준다.

여러 이본 중에서 홍익대학교 박물관 소장《의령남씨가전화첩》宜寧南氏家傳畫帖(이하 홍대본)도01-13에 포함된 것이 가장 널리 알려져 있고 같은 유형의 그림이 고려대학교 박물관의《남씨전가경완》南氏傳家敬

도01-13.《의령남씨가전화첩》의 《선묘조제재경수연도》제목 부분, 18세기 후반, 지본채색, 40×28, 홍익대학교 박물관.

鑑(이하 고대본)과 국립고궁박물관 소장 《경이물훼》敬而勿毀(이하 고궁본)에 들어 있다. 또 다른 유형의 그림으로는 서울역사박물관 소장 《경수연도》(이하 서울역박본)와 서울대학교 중앙도서관 소장 《경수연절목》慶壽宴節目(이하 서울대본), 개인 소장 《경수연도》가 있다.[52] 다섯 폭의 그림으로 이루어진 전자의 유형을 제I형, 후자를 제II형으로 분류하겠다.

우선 제I형 가운데 홍대본을 중심으로 경수연의 설행 동기와 그림의 특징을 살핀 뒤 다른 그림들과의 관계와 제작 시기를 추정해 보는 것이 이 그림들 전체를 이해하는 적절한 순서일 듯하다. 우선 홍대본은 다섯 폭의 그림 외에「경수연절목」, 대부인의「좌차」座次와 참석자의 명단,도01-14「예조계사」禮曹啟辭, 이경석의「백세채대부인경수연도서」百歲蔡大夫人慶壽宴圖序, 허목이 1655년에 지은「경수연도서」慶壽宴圖序 등으로 꾸며져 있다.[표05] 허목과 이경석의 서문은 경수연을 치르기까지 수 년 간의 경위를 소상하게 말해 준다.[53] 서울대본에는 홍이상의「경수연서사」慶壽宴叙事가 수록되었는데 이 글 역시 경수연이 열리게 된 내력을 자세히 정리했다.[54]

경수연은 1605년(선조 38) 4월 9일 대대적으로 치러졌다. 그 배경이 된 행사는 2년 전 예조참의 이거가 100세 노모를 위해 열었던 수연이었다. 그에 앞서 1602년 가을 승정원에서 이거가 99세 된 노모 채부인蔡夫人, 1504~1606을 봉양하고 있음을 아뢰자 선조는 특별히 재물을 하사하여 노인을 공경하는 뜻을 보였다. 1504년생인 채부인은 현감을 지낸 채년蔡年의 딸로 이세순李世純과 혼인하여 슬하에 3남 5녀를 두었다.[55]

선조는 채부인이 100세 된 이듬해 4월, 즉 1603년에는 이거를 종2품 가선대부에 올려주고 그에 상응하는 관직에 임명함으로써 그 어머니를 기쁘게 했다.[56] 또 이거의 부친 이세순을 이조참판에 추증함에 따라 채부인도 정부인에 봉해지는 영광을 누렸다. 이에 이거는 1603년 9월 수십 명의 이름난 고관을 초대하여 100세 노모의 장수를 축원하는 잔치를 성대하게 베풀었다. 100세 된 노모를 봉양하는 재상이 왕의 은전을 입어 경로연을 치른 것은 조정에서 유명한 일이 되었다. 이경석의 서문에 의하면 이 1603년의 경수연이 끝난 다음에도 그림을 그려 집안 대대로 보물로 삼았으나 병란에 잃어버렸다고 한다.

1603년의 수연을 계기로 1605년 합동 경수연을 제안한 사람은 서평부원군 이조참판 한준겸이었다. 한준겸의 주도로 나이 70세 이상인 노모를 모시고 있는 열 개 집안의 재

도01-14. 《선묘조제재경수연도》의 「경수연절목」 및 「좌차」 부분, 18세기 후반, 지본수묵, 33×46, 홍익대학교 박물관.

상 열세 명 즉, 강신, 강인姜絪, 1555~1634, 강담姜紞, 1559~?, 이거, 이원李蒝, 1543~?, 박동량, 윤돈, 홍이상, 한준겸, 남이신, 민중남閔中男, 1540~1605, 윤수민尹壽民, 1555~1619, 권형 등이 수친계를 결성하고 수연을 계획했다. 그리고 그 이름을 경수연으로 명명하는 데 합의했다. 통상적으로 수연을 경수연이라고 부르게 된 것은 이때부터였다고 생각한다. 이 수친계와 경수연은 1630년(인조8) 10월 15일 좌참찬 홍서봉이 칠순 노모를 모시고 있는 조신 열여덟 명과 계를 맺고 거행한 수연의 근거가 되었다.[57] 홍서봉은 1605년의 경수연을 예로 들어 인조로부터 옛 병조 건물의 사용과 음악의 사용을 허락받았고 물자도 하사받을 수 있었다.

경수연에 앞서 수친계의 결성이 선행되었다는 사실은 경수연의 성격을 결정짓는 중요한 요소이자 그림 제작의 직접적인 동기로 작용했다. 아울러 수친계를 기반으로 열린 행사의 기념화였으므로 그림의 내용, 제작 및 분배 방식에도 영향을 미쳤다. 1603년의 수연은 이거의 노모를 위한 개인 집안 차원의 사적인 설행이었지만, 1605년의 경수연은 수친

계 계원이 주축이 된 수연이었으므로 상대적으로 공적인 성격이 강했다. 아울러 그림도 참석 집안 수대로 여러 건을 제작하여 하나씩 나누어 가졌다.

　　참석자의 명단을 적은 「좌차」와 「좌목」은 대부인大夫人, 대부인의 며느리인 차부인次夫人, 대부인의 아들인 계원契員, 대부인의 자손으로서 수친계 모임에 참석한 입시자제入侍子弟, 관직이 없는 대부인의 자손인 집사자제執事子弟 순서로 이루어져 있는데, 대부인을 포함한 모든 명단은 일체 품계순으로 적혀 있다. 나이보다 품계 위주의 명단은 수친계원이 주도한 경수연의 성격을 단적으로 보여준다.

　　좌목에 쓰인 계원은 열세 명이지만 한준겸의 증언에 의하면 수친계원은 참석하지 못한 네 명이 더 포함되어 있었다고 한다. 함경도관찰사 서성徐渻, 1558~1631과 전라도관찰사 장만張晩, 1566~1629은 각자 임소에서 대부인을 모시고 있었고, 동지중추부사 조정趙挺, 1551~1629도 대부인과 함께 외방에 있어 행사에 오지 못했다. 또한 박동량의 대부인은 큰아들 박동열朴東說, 1564~1622을 따라 황해도 황주黃州에 가 있었으므로 박동량만 부인과 함께 연회에 참석하였다고 한다.[58] 따라서 이 경수연은 수친계원을 중심으로 진행된 행사였으므로 참석하지 못한 계원은 그림과 좌목에 기록하지 않았다. 다만 계원 박동량은 대부인을 동반하지 않았지만 좌목에 이름을 올리고 대부인도 그림과 좌차에 포함시켰다.

　　좌목의 계원 열세 명 중 강씨 집안의 강신·강인·강담, 이씨 집안의 이거·이원이 각각 형제였으므로 대부인은 총 열 명이었다. 남이신의 모친 거창신씨가 70세로 가장 젊었고 이거의 모친 인천채씨 즉, 채부인이 102세로 가장 노령이었다. 입시자제는 말직이라도 관직이 있어야 했으므로 이거의 입시자제는 첨지중추부사였던 셋째 아들 이문전李文荃, 1561~?과 봉사奉事였던 다섯째 아들 이문란李文蘭, 1570~?이었다. 이거의 둘째 아들 이문명李文蓂, 1558~?은 1588년 진사시에 합격했으나 관직에 나가지 못했으며 넷째 아들 이문빈李文薲, 1565~?은 과거에 합격하지 못한 유학幼學 신분이었으므로 집사자제로 참석했다. 윤돈의 경우도 차남이 입시자제였다. 입시자제와 집사자제 없이 참가한 집안도 두 곳이나 되었으며, 입시자제와 집사자제는 계원의 직계 자손이 아니더라도 대부인의 외손이나 친손 중에서 조건이 맞으면 참석할 수 있었다.[59] [표06] 한준겸을 포함한 수친계원 일곱 명은 여섯 차례나 열린 신중엄의 경수연에 참석했고 심단의 아들은 《담락연도》湛樂宴圖에 글을 수록한 인연이

제1장 경수연도

있다. 또 채대부인의 4세손인 권해權瑎, 1639~1704는 1691년 치러진 칠태부인의 경수연을 주관한 아들 중 한 명이었다. 이처럼 17세기 경수연 참석자들은 서로 참연參宴의 경험을 공유하면서 경수연도 제작까지 영향을 주고받았던 것으로 파악된다.

계원들은 합의를 거쳐 「경수연절목」을 정했으며 경수연의 준비와 진행은 이 절목을 기준으로 시행했다. 아래의 절목이 모두 그림에 표현되지는 않았지만 그림의 내용을 이해하는 데는 도움이 된다.

1. 연회날 진시(오전 7~9시)에 모두 모인다.
2. 계원들은 헌軒을 타고 [어머니를] 모시고 온다.
3. 자제들은 새벽에 모인다.
4. 대부인들은 상견례로 예를 갖추되 자리에 앉은 채로 한다.
5. 차부인들은 참배로 예를 갖추되 대부인들이 좌정한 후 차례로 늘어서서 한 번 절한다.
6. 계원과 자손들도 참배로 예를 갖추되 먼저 치사를 올린 후 당堂에 올라 두 번 절하고 축수의 잔을 올린다.
7. 계원에 한하여 축수의 잔을 모두 올린 후에는 두 명씩 짝을 이루어 춤을 춘다.
8. 부인들이 축수의 잔을 올리는 여부는 그날의 형편을 보아 그때그때 논의하여 처리한다.
9. 예에 관한 절차와 치사는 모두 나이가 든 의녀가 주관한다.
10. 각 집안의 시비는 옆에서 시중을 들되 두 사람을 넘지 않는다.[60]

행사의 전모는 다섯 폭의 그림으로 나누어 그려졌다. 경수연은 참석자 중에서 가장 크고 넓은 집을 소유한 한준겸의 장흥동 사저에서 오전에 치러졌다.[61] 제1폭은 친지와 하객들로 붐비는 대문과 중문을 중심으로 행사장 주변 정경을 보여준다.도01-15 이미 도착하여 담소를 나누는 사람들과 참석자들을 모시고 온 마부와 하인 들이 삼삼오오 모여 쉬고 있다. 「경수연절목」에 '계원들은 헌을 타고 [어머니를] 모시고 온다'라는 조항이 있는데, 이 날 집 앞에 모인 '초거軺車는 9량兩, 유옥교有屋轎가 20량이었으며 그 밖에 거마를 모는 자와 시종의

수는 말로 형용할 수 없을 정도였다'라고 홍이상은 증언했다.[62] 그림에도 대부인이 타고 온 유옥교, 계원들이 타고 온 초헌, 자제들이 타고 온 말 등 고급의 탈것들이 그려져 있는데 이경석 역시 '길은 헌과 여輿로 꽉 차고 집은 사람들로 붐볐다'라고 언급했다.

제2폭에는 음식을 만들고 주안상을 준비하는 야외의 임시 부엌[조찬소]의 모습이 현장감 있게 묘사되어 있다.[도01-16] 오른쪽 화면 앞쪽 차일 안에는 건물 안으로 들어가지 못한 친지와 하객 들이 둘러앉아 상을 받았고 두 명의 여종이 시중을 들고 있다. 집사자제로 보이는 서너 명의 갓 쓴 인물이 쟁반을 나르는 일꾼들의 발걸음을 재촉하며 현장을 지휘하고 있다. 남자 조리사인 숙수熟手들은 큼직한 가마솥을 여러 개 걸어 놓고 대량의 음식을 만드는 중이며, 한편에서는 줄지어 준비된 소반에 음식을 차리고 있다. 잔치 비용은 각 집안에서 조금씩 부담했겠지만, 선조는 팔도의 관찰사에게 잔치 음식을 구해 올려 보내도록 했다. 화첩에 조찬소 장면을 포함시킨 것은 공적으로 연수를 보조받아 풍성한 음식과 많은 하객으로 성대하게 치렀음을 간접적으로 표현하려는 장치로 보인다.

제3폭은 수친계원들이 입시자제를 동반하여 계회를 갖는 장면이다.[도01-17] 왼쪽 뜰에 넓게 차일을 치고 그림 없는 병풍[素屛]과 휘장으로 주위를 막은 뒤 앉을 자리를 마련했다. 계원 열세 명은 품계에 따라 동쪽에 서향하여 일곱 명이 앉고 서쪽에 동향하여 여섯 명이 앉았다. 시녀로부터 술잔을 받는 사람은 좌차로 보나 다소 크게 그려진 인물 크기로 보나 가장 품계가 높은 정헌대부(정2품) 강신이 확실하다. 계원들은 담홍색이나 홍색의 단령을 입어 품계의 차이를 나타냈는데 홍색 단령을 입은 세 명은 당하관인 이원, 권형, 강담이다. 남쪽으로는 홍색 단령을 입은 여덟 명의 입시자제들이 좌우로 각각 네 명씩 나눠 앉았다. 각 집에서 두 명씩 차출된 여종, 즉 시비들이 곁에서 시중을 들고 왕이 하사한 악공들의 음악에 맞추어 두 명의 무동이 춤을 추고 있는데 양손에 들고 있는 무구舞具로 보아 향발響鈸로 추정된다. 선조는 이 경수연만큼은 노래와 음악의 사용을 특별히 허락했다.[63] 조신들이 노친을 위해 수연을 베풀 때는 국상 중이라도 음악을 허용하는 관행이 있긴 했지만, 전란을 진정 중이던 1605년 당시는 음악을 자제하는 분위기였다. 평시와 다른 전란 직후의 혼란기였음에도 선조가 노친의 수연에 음악을 사용하도록 허락한 것은 효도의 정치로 백성을 교화한다는 가치를 실천한 것이었다.

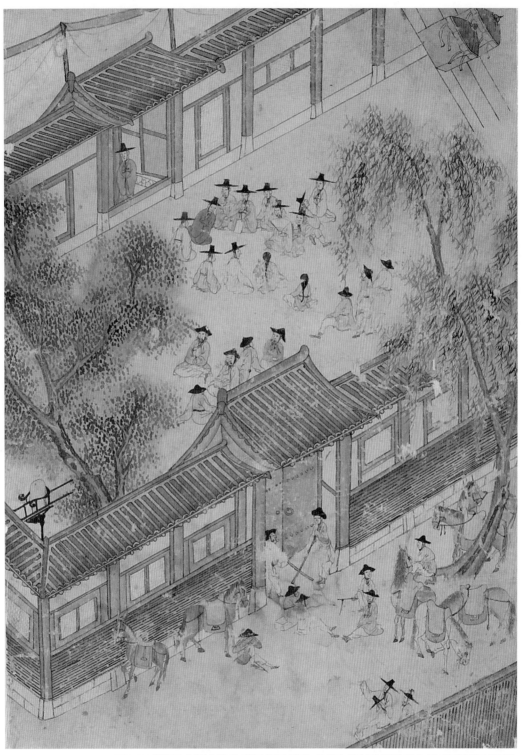

도01-15. 《선묘조제재경수연도》 제1폭 〈대문 정경〉, 18세기 후반, 지본채색, 32.5×23, 홍익대학교 박물관.

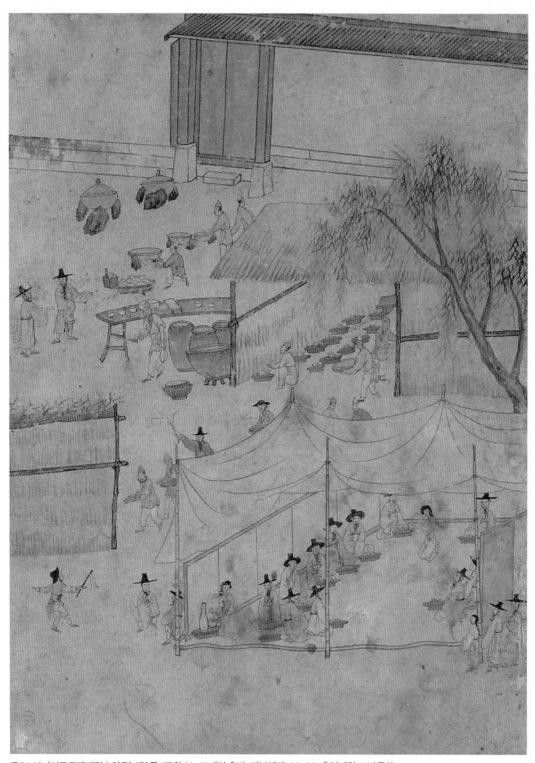

도01-16.《선묘조제재경수연도》제2폭 〈조찬소〉, 18세기 후반, 지본채색, 33×23, 홍익대학교 박물관.

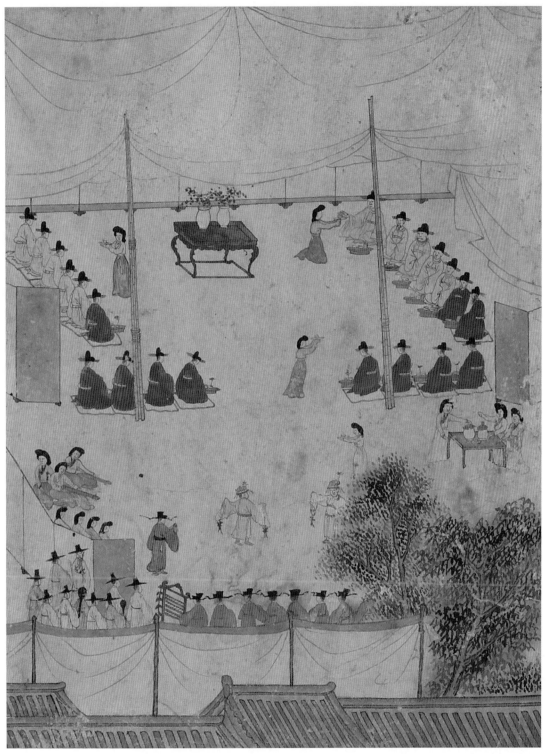

도01-17. 《선묘조제재경수연도》 제3폭 〈수친계회〉, 18세기 후반, 지본채색, 32.7×24.5, 홍익대학교 박물관.

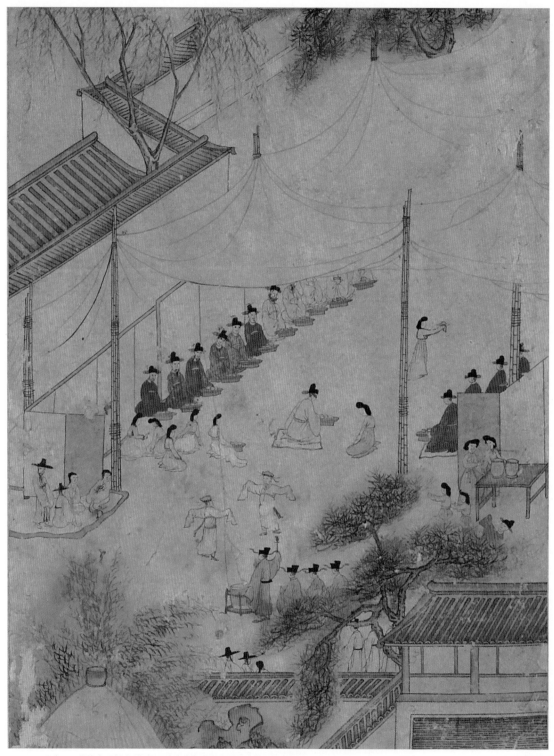

도01-18.《선묘조제재경수연도》제4폭 〈집사자제회〉, 18세기 후반, 지본채색, 32.7×24, 홍익대학교 박물관.

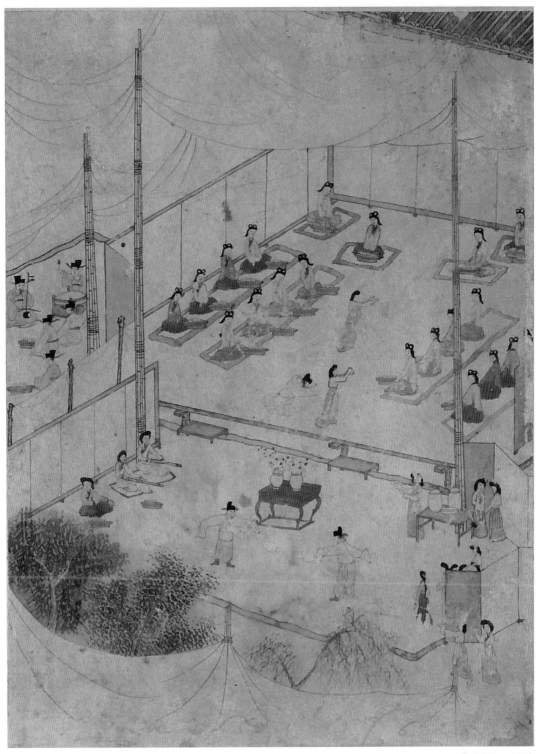

도01-19. 《선묘조제재경수연도》 제5폭 〈경수연〉, 18세기 후반, 지본채색, 32.7×23.7, 홍익대학교 박물관.

제4폭은 집사자제의 모임을 그린 것이다. ^{도01-18} 모두 열여섯 명의 집사자제가 그려졌는데[64] 한 명씩 중앙으로 나와 시비가 따라주는 술잔을 받고 있다. 집박전악의 박자에 맞춰 악공들이 곡을 연주하고 이 모임에서도 두 명의 무동이 흥을 돋우고 있다. 그림 아래로 보이는 정원의 모정茅亭과 괴석은 한준겸의 집이 잘 정비된 사대부 저택의 면모를 갖췄음을 보여준다.

제5폭은 경수연의 가장 중요한 순서다. ^{도01-19} 덧마루를 깔아 공간을 확대한 내당內堂에는 대부인과 차부인 들이 자리했다. 가장 상석인 주벽主壁을 향해 오른쪽에는 명부命婦로서 가장 지위가 높은 윤대부인이 남향하여 앉고 왼쪽에는 채대부인이 앉았다. 그뒤의 차부인이 앉은 방향은 서로 다른데, 그 이유는 채대부인의 차부인은 정부인이고 윤대부인의 차부인은 정경부인으로 품계가 달랐기 때문이다. 나머지 여덟 명의 대부인들도 품계에 따라 양쪽으로 네 명씩 나누어 앉았으며 그 뒷줄에는 각 집안의 차부인들이 대부인을 모시고 자리했다. '계원에 한하여 축수의 잔을 모두 올린 후에는 두 명씩 짝을 이루어 춤을 춘다'는 절목대로 계원은 술잔을 올린 뒤 노래자老萊子의 고사를 따라 두 명씩 춤을 추는 모습이 묘사되었다.

서울역박본과 서울대본, 개인 소장본이 속한 제II형은 개인 소장본을 제외하고는 제자題字가 없고 그림은 경수연, 수친계회, 대문 정경을 그린 세 폭뿐이며, 각 폭이 정면부감의 시점을 취했다는 점 외에 기록화로서 주요 인물의 좌차나 복색은 제I형과 거의 같다. 다만 서울역박본은^{도01-20, 도01-21, 도01-22} 그림 외의 내용이 제I형과 같다면, 서울대본은^{도01-23, 도01-24, 도01-25} 다른 소장본에서는 찾아볼 수 없는 경수연 설행의 내력을 적은 홍이상의 글慶壽宴敍事과 시慶壽宴後寄同鄰, 한준겸의 시 두 편慶壽宴席上次沈一松韻二首, 이안눌의 제시題慶壽宴詩卷 등이 부수되어 있다.[65]

이례적으로 홍이상의 글이 두 편이나 포함된 사실은 서울대본이 홍이상을 조상으로 모시는 풍산홍씨 집안의 소장품이었을 가능성을 시사하며 경수연도에 이어 장첩된 방회도 역시 홍이상이 주관한 행사였다는 점에서 설득력을 높인다. 19세기 그림의 모사본이기도 한 서울대본은[66] 기본적인 내용과 주요 도상은 서울역박본과 동일하지만 세부에 장식적인 요소를 대폭 가미하여 매우 화려한 감각을 자아낸다. 특히 모란 병풍, 복식의 장식, 화병과

그릇의 문양 등이 모두 강렬한데, 바닥 전체에 무늬를 넣는 것은 배경 전체를 꽃무늬로 처리한 〈하연 부부 초상〉과 상통하는 19세기 후반적인 요소다. ^{도01-26}

　　개인 소장의 《경수연도》는 서울역박본과 대제로 상통하지만 몇 가지 다른 점이 발견된다.[67] 다름 아닌 정회鄭晦, 1568~?가 대사헌 정사호鄭賜湖, 1553~1616를 대신해서 지은 「백세부인애사」百歲夫人哀辭, 채부인의 현손 이정식李正植, 1615~1680이 1658년에 지은 「백년수연도서후서」百年壽宴圖序後叙, 1691년 동짓달에 이택李澤, 1651~1719이 채부인의 5세손인 이해李炫, 1661~1704의 부탁을 받고 지은 「백세채부인경수연도발」百歲蔡夫人慶壽宴圖跋 등 집사자제의 후손들이 지은 17세기의 기록이 포함된 점이다. 이정식은 이문명의 손자이고 이해는 이거의 조카이자 채대부인의 손자로 집사자제였던 이문휘李文蕙, 1574~1659의 증손자이다. 이 기록을 통해 이 개인 소장본은 백세 채부인의 후손, 즉 신평이씨 사인공파舍人公派 집안에 전승되어 온 것임을 알 수 있다.[68] 이정식은 1658년 4월에 이문휘을 방문했을 때 경수연도 화첩을

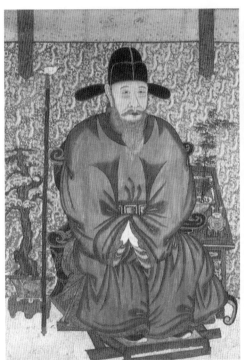

도01-26. 〈하연 부부 초상〉, 19세기, 견본채색, 각 146×93, 국립진주박물관(경남 합천군 신천서원 타진당 기탁).

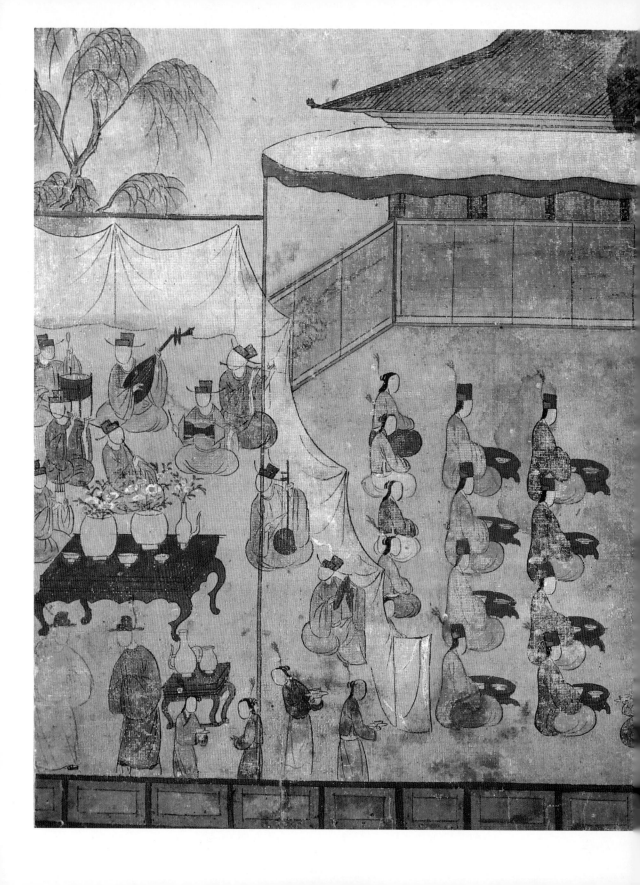

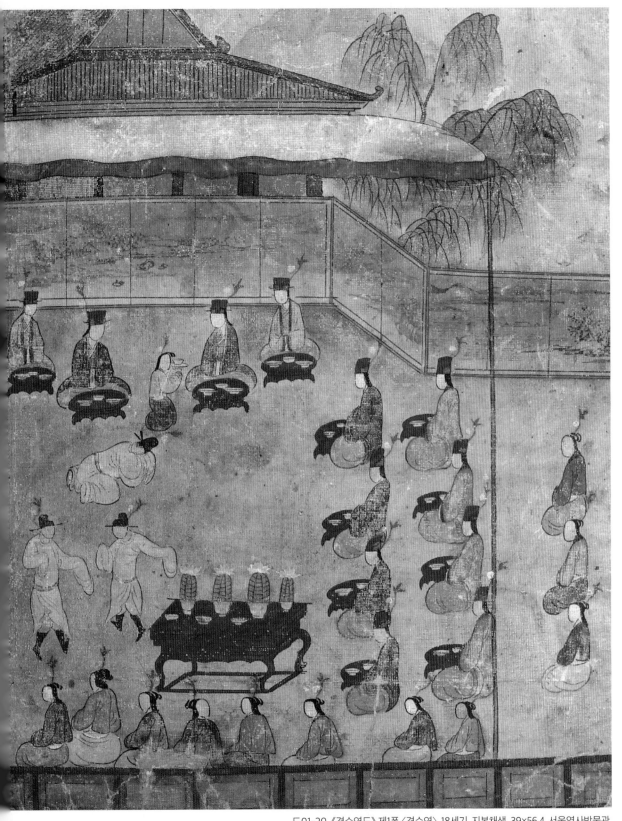

도01-20. 《경수연도》 제1폭 〈경수연〉, 18세기, 지본채색, 39×56.4, 서울역사박물관.

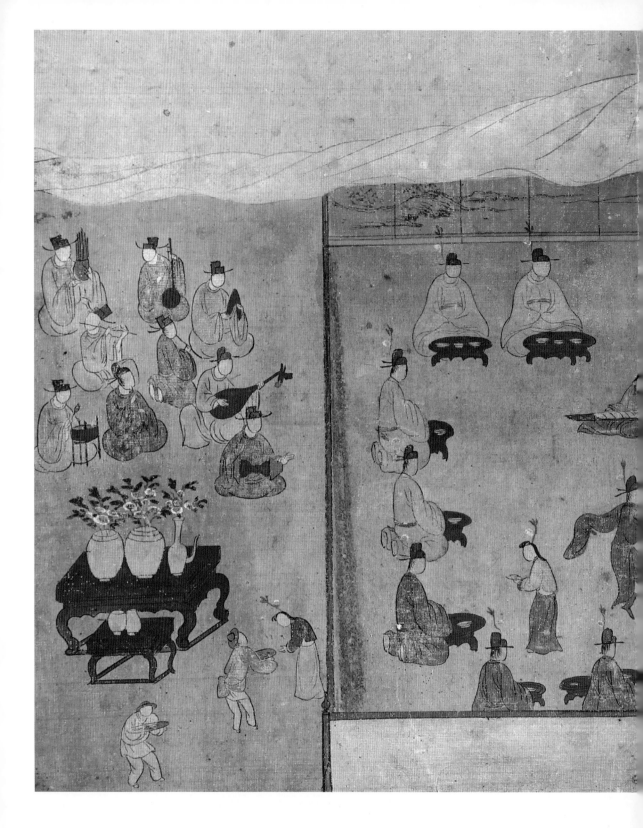

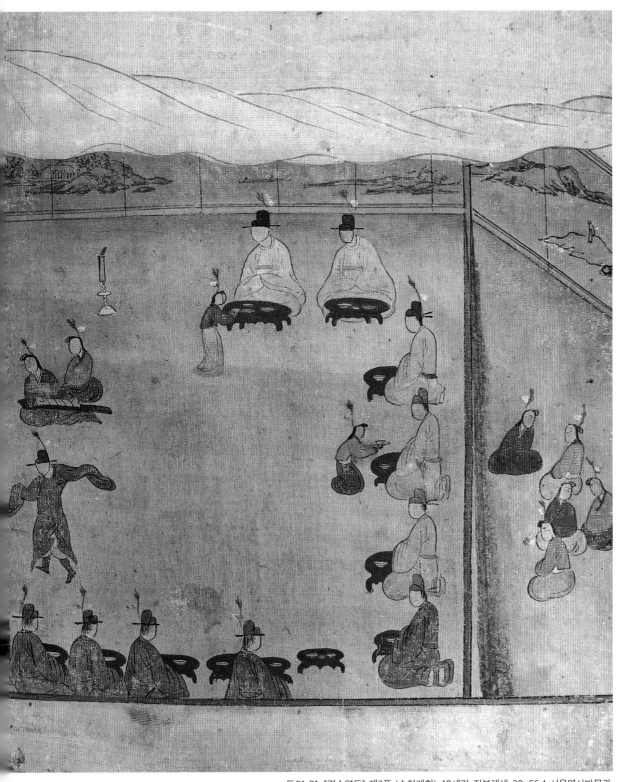

도01-21. 《경수연도》 제2폭 〈수친계회〉, 18세기, 지본채색, 39×56.4, 서울역사박물관.

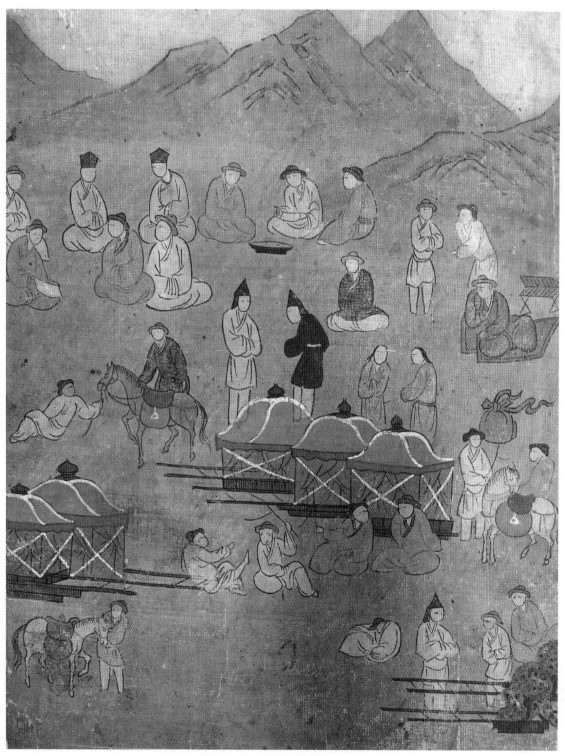

도01-22. 《경수연도》 제3폭 〈가마꾼〉, 18세기, 지본채색, 39×28.2, 서울역사박물관.

보고 자신이 알고 있는 내용을 후서로 덧붙여 미진한 부분을 보완하고자 했다.[69] 왕이 채부인의 장수에 관심을 갖고 처음 술과 음식을 하사한 것은 1601년 채부인이 98세 된 해이며, 수친계를 '백년계'百年契로, 1605년의 경수연도를 '백년수연도'로 지칭했다는 점 등은 이정식의 기록 중에서 기억할 만하다. 아울러 이정식은 이거를 전후한 3대에 걸쳐 80세, 90세를 넘긴 조상이 15명이나 되었을 정도로 장수 집안임을 강조하였다.

개인 소장본은 그림에서도 서울역박본이나 서울대본과 약간의 차이가 발견된다.도01-27, 도01-28, 도01-29, 도01-30 가장 큰 차이점은 세 장면의 그림이 네 폭에 그려져 있다는 점이다. 제1폭에 해당하는 제목 및 경수연 절목과 〈경수연〉의 오른쪽으로 연장된 부분이 별개의 화폭에 그려진 형태이기 때문이다.도01-27, 도01-28 헌수를 기다리는 자손, 기녀, 음식을 준비하는 숙수 등 다른 소장본에는 없는 내용으로 그림의 원형을 추정하는 데 참고로 삼을 만하다. 다만 현재로서 이 부분이 원래 포함되어 있던 것인지 나중에 추가된 것인지는 단언하기 어렵다. 또 제4폭에 해당하는 〈가마꾼〉에도 서울역박본이나 서울대본에서는 결실되었다고 보는 나머지 절반 부분이 그려져 있다. 그림은 19세기의 화풍임이 역력한데 다른 제II형의 그림들과 비교하면 행사장에 두른 병풍의 그림이나 기물 등 세부에서는 차이가 있으나 전체적인 내용은 서로 상통한다.

이렇듯 제I형, 제II형으로 굳이 나눠 설명하는 이유는 같은 행사를 그린 것이기는 하나 후대로 내려오는 과정에서 서로 다른 형태로 두 개의 유형이 만들어졌기 때문이다. 1605년 행사를 치른 뒤 각 집안은 계회도의 제작 관행에 따라 한 본씩 가졌지만 현전하는 제I형, 제II형은 모두 후대의 모사본이다. 그림과 함께 장첩된 이경석·허목의 글과 그 외 문집에 남아 있는 정보를 종합하면 후대의 모사는 이거 집안과 윤돈 집안의 후손에 의해 17세기 중엽, 18세기 초, 18세기 후반 등 적어도 세 차례 이루어졌음을 알 수 있다.

첫 번째는 1655년 무렵 이거의 조카이자 채대부인의 손자로 집사자제였던 이문원이 아들 이관李灌, 1607~1676에게 새로 모사를 맡긴 것이다.[70] 이문원이 '당시 참석한 자제가 모두 신세가 형편없고 나만이 생존해 있으므로 지금 그 행적을 전하지 못하면 후대에 이 성사盛事를 보일 수 없다'고 말한 것을 보면, 병자호란을 겪는 동안 대부분 산실되어 후세에 남겨둘 새로운 그림이 필요했던 것 같다. 그렇다면 현전하는 화첩에 들어 있는 허목과 이경석

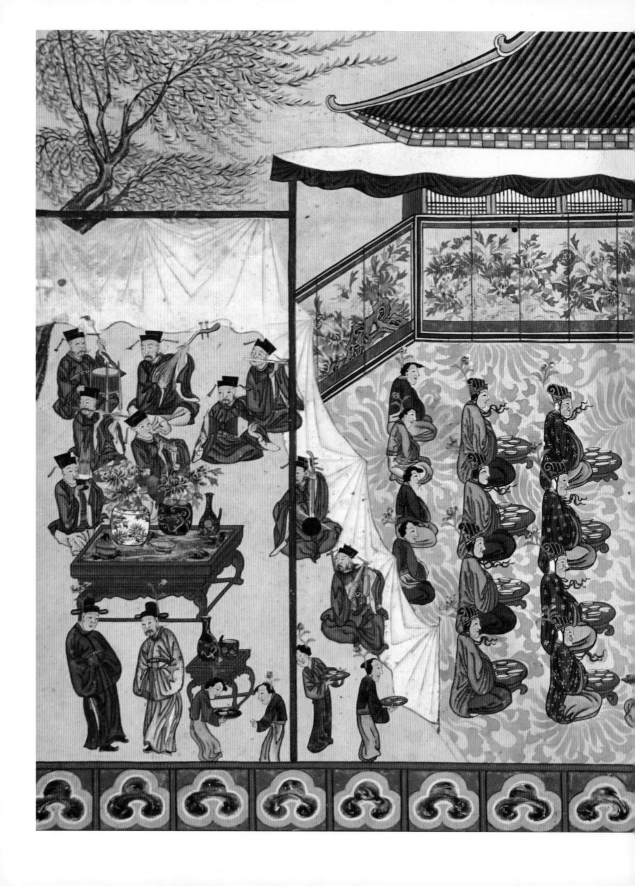

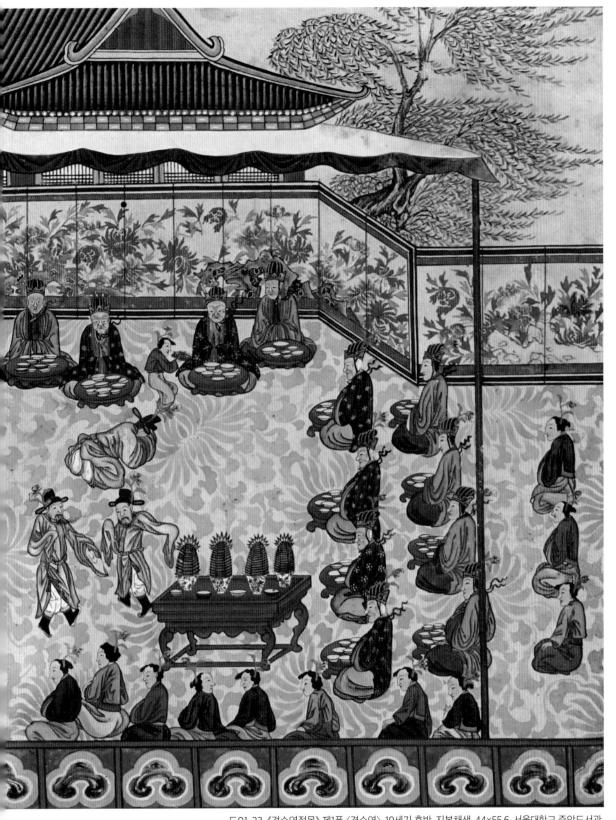

도01-23. 《경수연절목》 제1폭 〈경수연〉, 19세기 후반, 지본채색, 44×55.6, 서울대학교 중앙도서관.

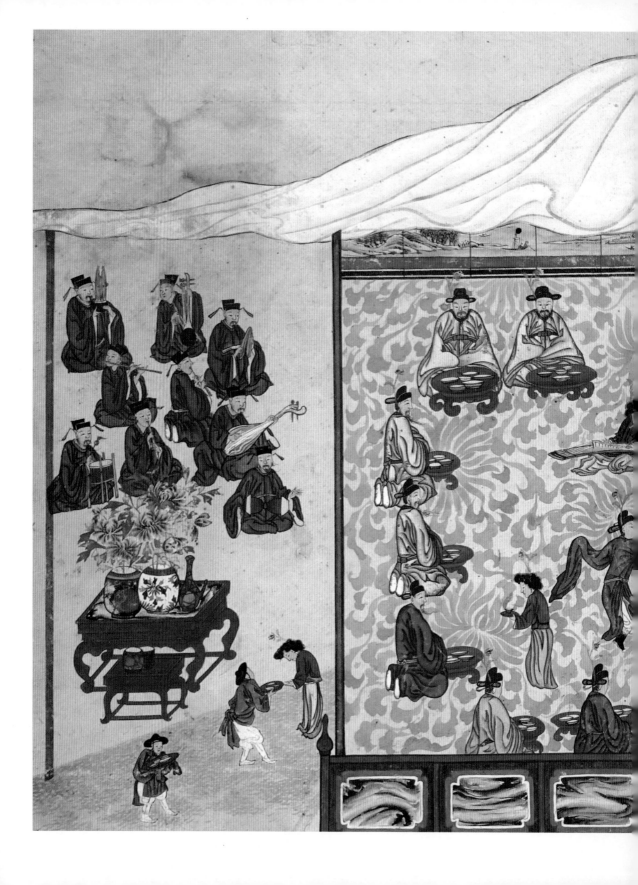

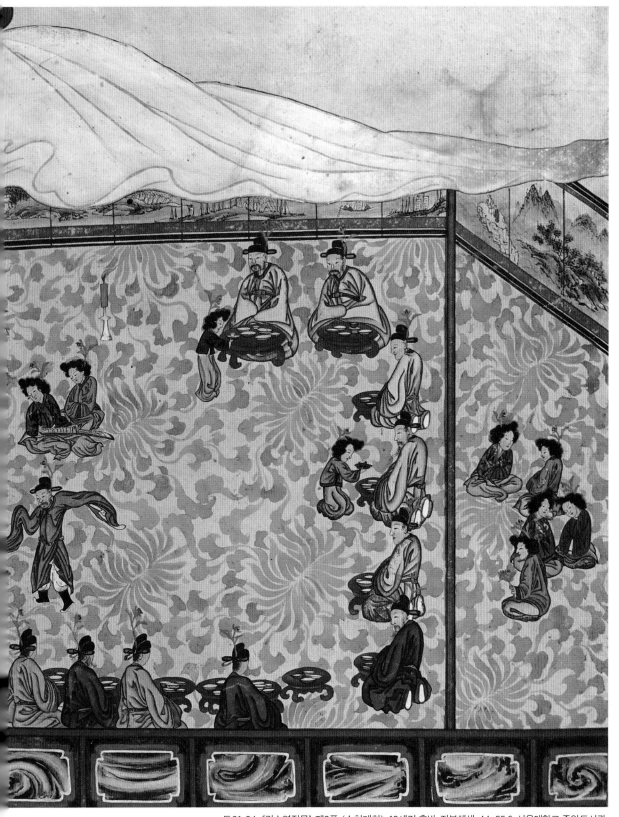

도01-24.《경수연절목》제2폭 〈수친계회〉, 19세기 후반, 지본채색, 44×55.6, 서울대학교 중앙도서관.

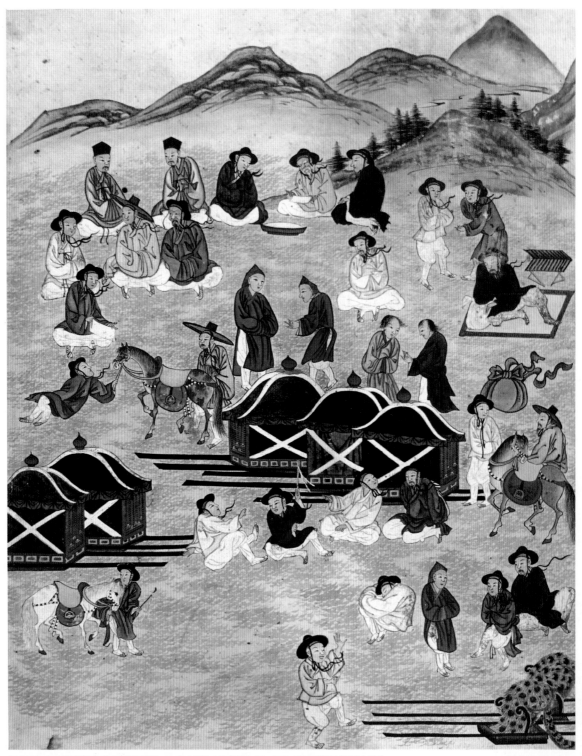

도01-25.《경수연절목》제3폭〈가마꾼〉, 19세기 후반, 지본채색, 44×27.8, 서울대학교 중앙도서관.

의 서문은 바로 1655년 새롭게 모사된 화첩에 대해 쓴 것이며, 이정석은 그후에 이문흰 집에서 이 개모본을 열람한 것으로 보인다. 다시 말하면 1655년 무렵의 개모본이나, 더 거슬러 올라가 행사 당시의 원작은 세 폭의 그림으로 이루어진 제Ⅱ형의 모습에 가까웠을 것으로 짐작되는데 그중에서도 개인 소장본의 그림이 그 원래의 모습을 가장 많이 간직하고 있다고 판단된다. 세 폭의 그림으로 남아 있는 소장본은 이문흰이 개모한 이래 신평이씨 집안을 중심으로 가전된 유형이라고 할 수 있다.

두 번째 모사는 18세기 초 윤돈 집안에서 개인적으로 시행되었다. 1655년에 다시 제작된 화첩이 전해오고 있었지만, 윤돈의 후손인 처사 윤구尹俅는 별도의 화첩을 윤두서에게 의뢰했다. 외가 쪽 자손 윤두서가 그림을 잘 그린다는 명성이 있었으므로 윤구는 특별히 그가 그린 화첩을 집안에 윤씨보장尹氏寶藏으로 소장하고 싶었던 듯하다. 이러한 사실은 윤두서가 그린 화첩에 서문을 쓴 이익李瀷, 1681~1763의 글에서 확인된다.[71]

세 번째 모사는 1655년에 새로 모사한 후 약 200년이 지난 18세기 후반에 다시 이거의 집안에서 이루어졌다. 1655년에 제작된 화첩도 온전하게 보존되기 어려웠던 듯, 이거의 후손 이방빈李昉彬이 여러 집안을 수소문하여 낡고 해진 경수연도 한두 본을 얻어 이를 모사한 것이다. 이 그림에 여러 집안의 후손으로부터 시문을 받고 홍양호洪良浩, 1724~1802의 후서後序를 덧붙여서 '경수연계첩'을 완성했다.

앞서 살펴본 홍대본을 비롯한 고대본과 고궁본, 즉 제Ⅰ형에 속한 것은 모두 18세기 후반 이후 의령남씨 집안에서 제작한 가전화첩의 일부다.[72] 1605년 경수연에 참판 남이신이 모친 나주정씨를 모시고 참석하여 의령남씨 집안에 경수연도가 전승될 수 있었다. 홍대본은 문중 인물과 관련된 다섯 폭의 기록화를 전승된 상태 그대로 모아 장첩한 것이 아니라 화첩의 맨 마지막 그림인 〈영묘조구궐진작도〉도08-04를 완성한 1767년 무렵 제작한 것이다. 홍대본을 포함한 제Ⅰ형을 제Ⅱ형과 같은 1655년 개모본의 모사본으로 보기 어려운 이유는 깊이 있는 공간감이 잘 표현된 시점과 구도를 포함한 회화 양식이 18세기 후반경의 화풍에 부합하기 때문이다. '선묘조제재경수연도병서'라는 제목 글자 역시 18세기 후반 다섯 종류의 행사 그림을 합쳐 가전화첩을 편찬할 때 각 종류의 맨 앞에 일률적으로 붙인 제

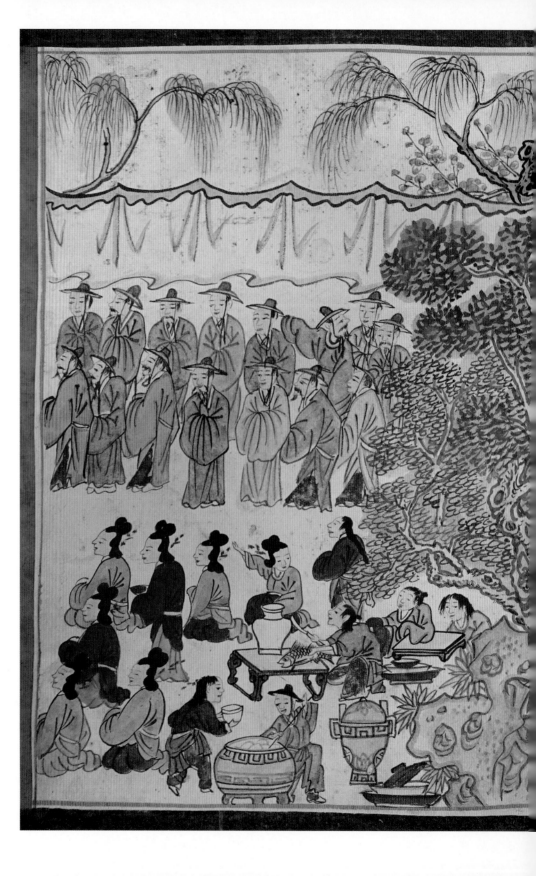

慶壽宴節目 乙巳四月 日

宴日辰時畢會襪灸秉軒陪秉壽諸子弟
庭上行禮

平明侍立諸大夫人相見禮頭

諸夫人參拜禮頭

諸大夫人坐定後序立一拜

襪灸及諸子弟參拜禮頭 先设解後升堂

再拜 上壽限襪灸 畢上壽後每位二爵

為拙八舞

諸夫人上壽興羞省日勢临畸儀慶

凡禮皆设解者以老醫女為之

도01-27. 《경수연도》 제1폭 〈경수연〉, 19세기 후반, 지본채색, 31.6×44.9, 개인.

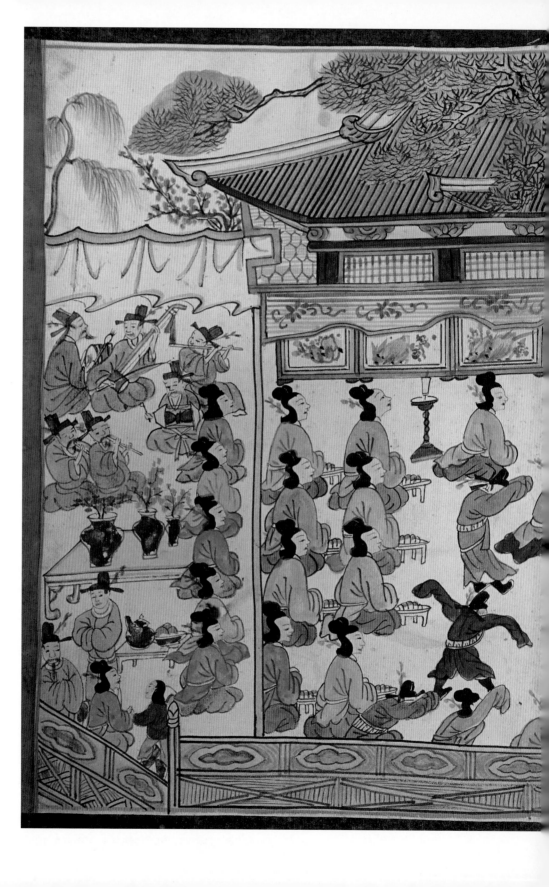

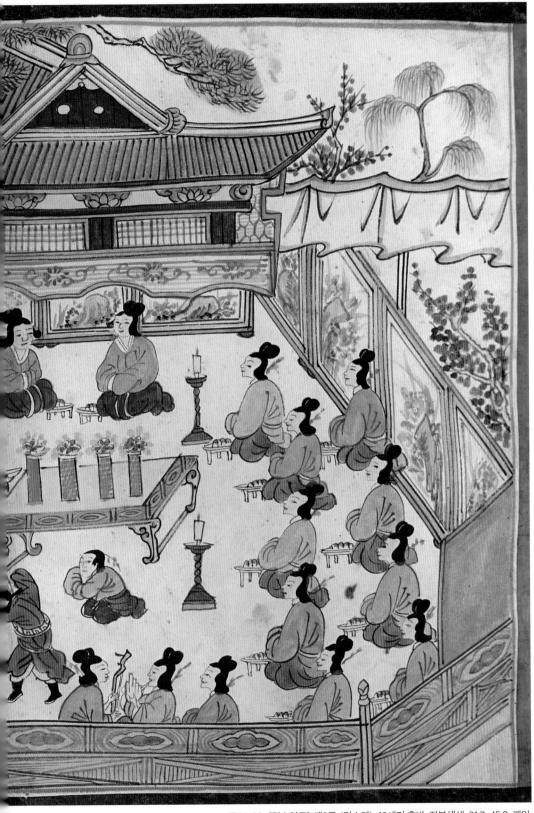

도01-28. 《경수연도》 제2폭 〈경수연〉, 19세기 후반, 지본채색, 31.7×45.8, 개인.

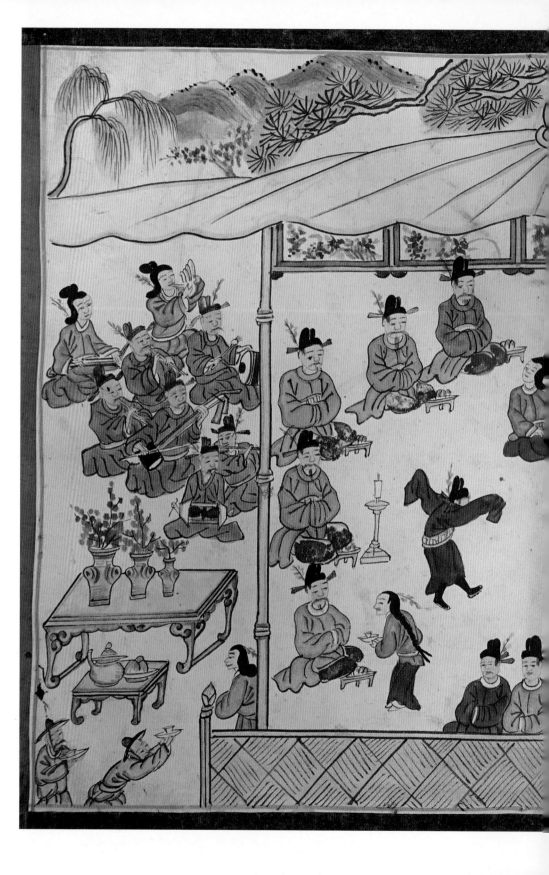

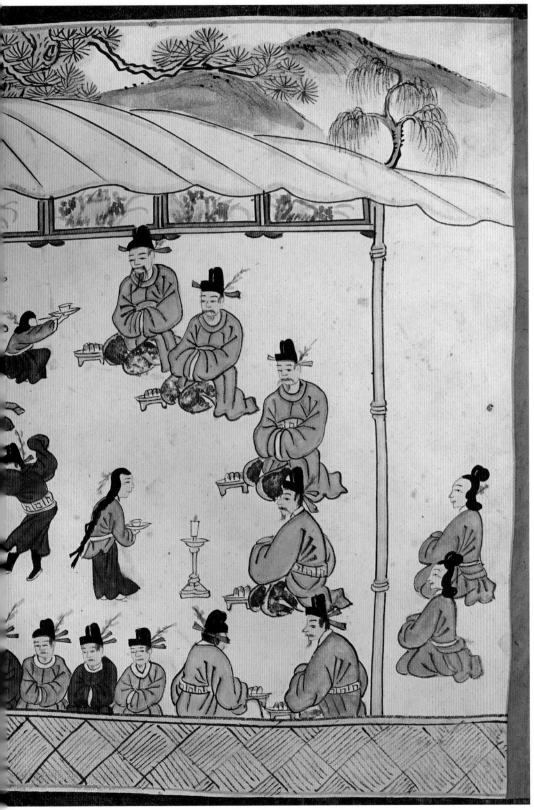

도01-29. 《경수연도》 제3폭 〈수친계회〉, 19세기 후반, 지본채색, 31.9×45.7, 개인.

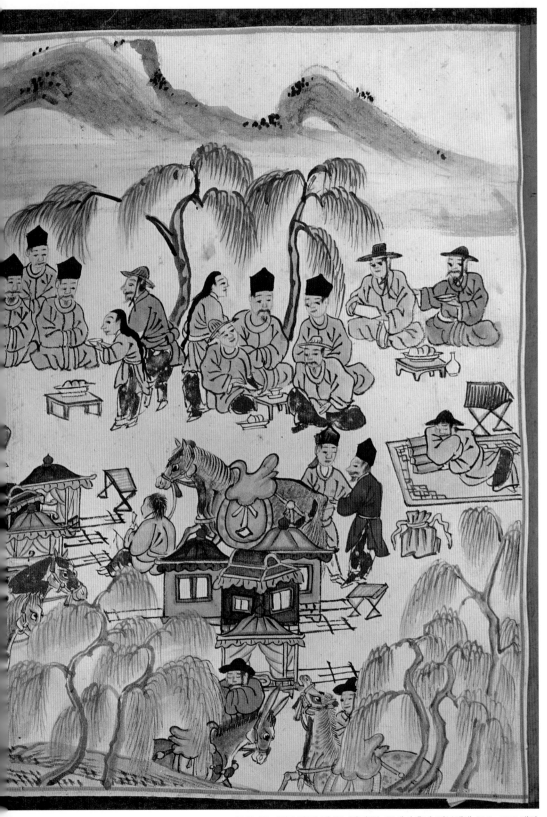

도01-30. 《경수연도》 제4폭 〈가마꾼〉, 19세기 후반, 지본채색, 31.8×45.9, 개인.

목 형식임을 알 수 있다. 당시 화가가 의령남씨 집안에 전해지던 1655년의 개모본을 실견하고 그렸는지는 알 수 없지만, 18세기 후반 무렵의 시대 양식을 잘 반영하여 1655년의 개모본보다 사실적이고 세련된 그림을 완성했다.

18세기 후반, 이거 집안에서도 한 차례 모사가 이루어졌던 기록을 보면 이 시기에는 집안별로 독자적인 모사 작업을 시행했던 것 같다. 따라서 18세기 후반 이후에는 집안마다 다른 형태의 모사본이 만들어져 전승되었을 것으로 보인다. 그렇게 보면 제I형에 속하는 고궁본은 19세기 중엽 이후에 홍대본을 모사한 것이 분명해 보이며, ^{도01-31, 도01-32, 도01-33, 도01-34, 도01-35} 홍대본에 글씨를 쓴 서사자書寫者가 표기된 부분까지 그대로 옮겨 적었다. 그러나 홍대본을 그대로 이모한 것은 아니다. 화가는 자신의 재량과 개성적인 필치를 발휘했으며 시대 양식도 가미했다. 또한 홍대본의 모호한 부분을 나름대로 명료하게 해석하고, 어색한 묘사를 자연스럽게 바꾸었으며, 세부를 더욱 세밀하고 풍부하게 표현함으로써 시각적 전달력을 높였다. 제5폭 경수연 장면에서 기녀 한 명을 양금 연주자로 번안한 점도 시대 변화를 반영한 화가의 상상력이며 경수연의 이모저모를 한층 다채롭게 전달하려는 화가의 재량으로 여겨진다. 아울러 짙푸른 양채洋彩의 사용, 뚜렷한 명암, 복식의 이중 윤곽선 등은 19세기 중반 이후의 화풍이다.

제I형의 마지막인 고대본은 18세기 후반 이후 19세기 초에 다시 그려진 것으로 보인다. ^{도01-36} 화권이라는 화면 형식만 다를 뿐 표제부터 글과 그림의 순서 등 내용 구성은 홍대본과 같은데 기량이 뛰어난 일류 화가는 아니었던 것 같다. 화풍은 홍대본보다 고식古式을 지키고 있는 것처럼 보이지만 어쩔 수 없이 발현되는 시대 양식을 숨기지는 못했다. 예컨대 날씬하고 길쭉한 인물형이나 기와지붕의 용마루와 내림마루 부분을 굵고 진하게 처리하는 방식은 17세기 기록화에서 쉽게 볼 수 있는 오래된 표현이다. 반면에 괴석에 가해진 명암은 18세기 전반으로는 올라갈 수 없는 19세기 회화에서 쉽게 볼 수 있는 표현이며, 지붕까지 올라가 구경하는 마을 사람들 같은 풍속적인 요소는 평안도관찰사 환영도 등 18세기 후반 이후에 많이 나타난다. ^{도01-36-01, 도01-36-02, 도01-36-03, 도01-36-04}

정리하자면 홍대본은 1767년 무렵 의령남씨 집안에서 가전화첩을 제작할 당시 새로 그려졌으며 고궁본과 고대본은 홍대본을 범본으로 그 이후에 모사된 것이다. 아울러 다섯

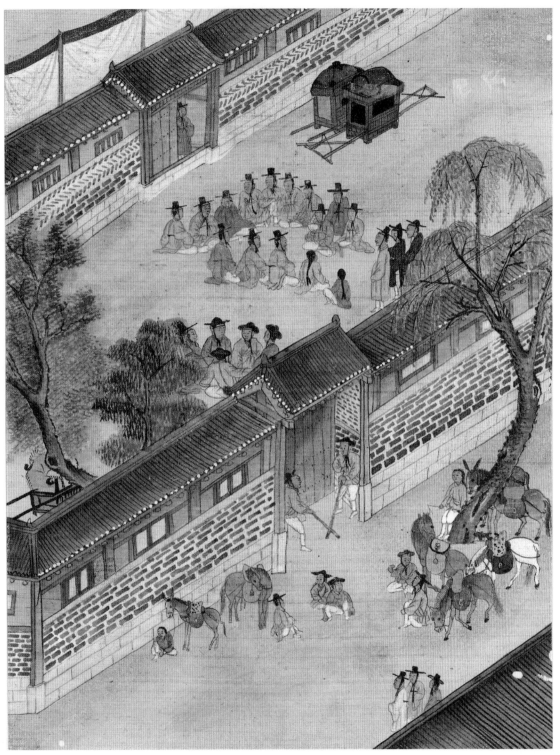

도01-31. 《선묘조제재경수연도》 제1폭 〈대문 정경〉, 19세기 후반, 지본채색, 32.9×25, 국립고궁박물관.

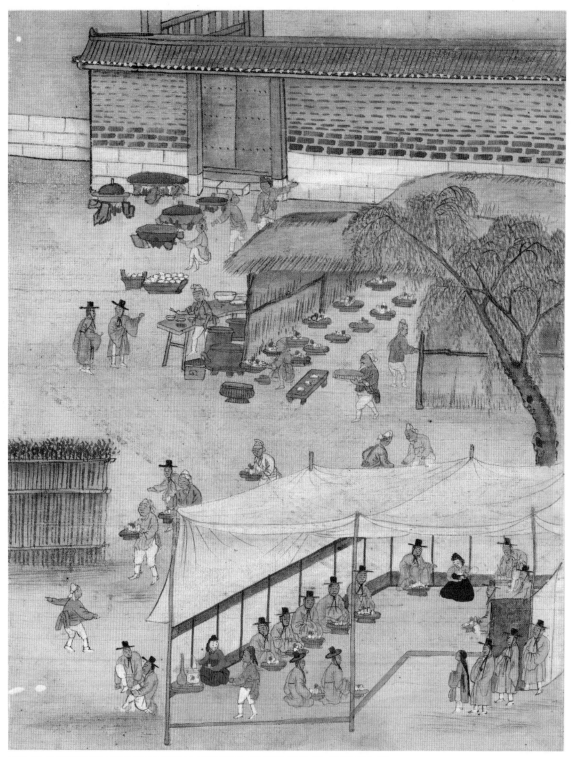

도01-32. 《선묘조제재경수연도》 제2폭 〈조찬소〉, 19세기 후반, 지본채색, 32.9×25, 국립고궁박물관.

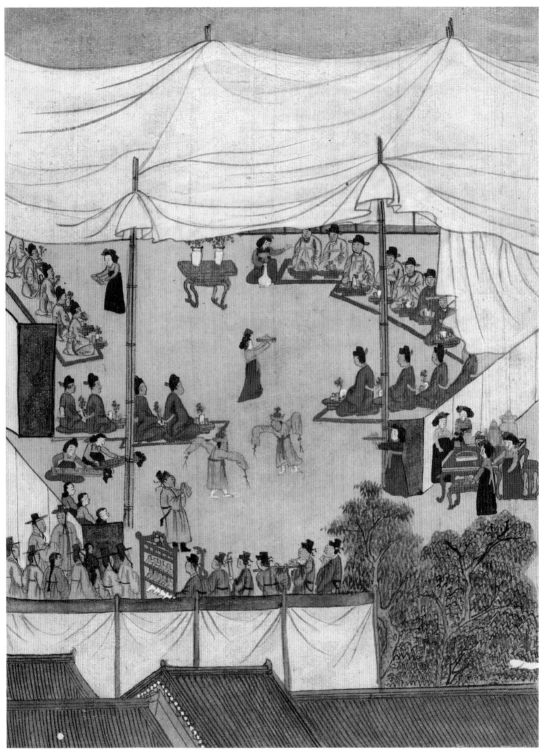

도01-33. 《선묘조제재경수연도》 제3폭 〈수친계회〉, 19세기 후반, 지본채색, 32.9×25, 국립고궁박물관.

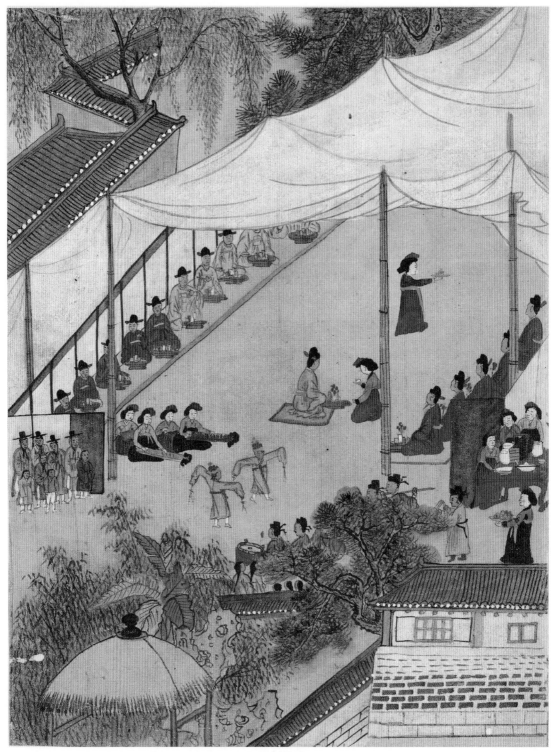

도01-34.《선묘조제재경수연도》제4폭〈집사자제회〉, 19세기 후반, 지본채색, 32.9×25, 국립고궁박물관.

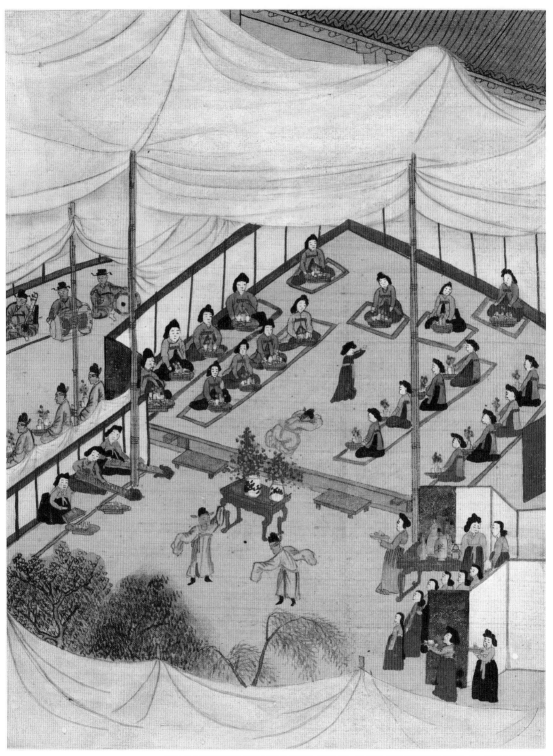

도01-35. 《선묘조제재경수연도》 제5폭 〈경수연〉, 19세기 후반, 지본채색, 32.9×25, 국립고궁박물관.

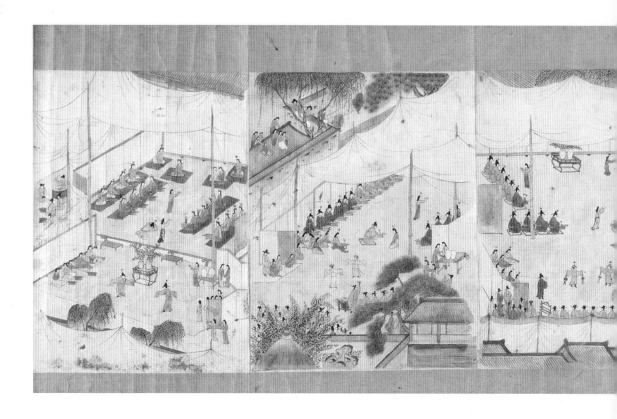

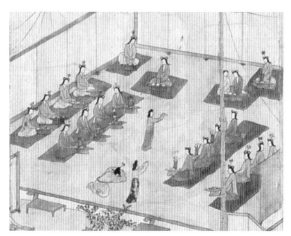

도01-36-01. 날씬하고 길쭉한 인물 부분.

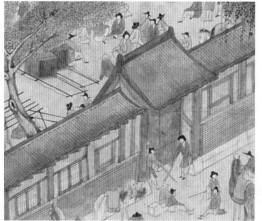

도01-36-02. 기와지붕, 용마루, 내림마루 처리 부분.

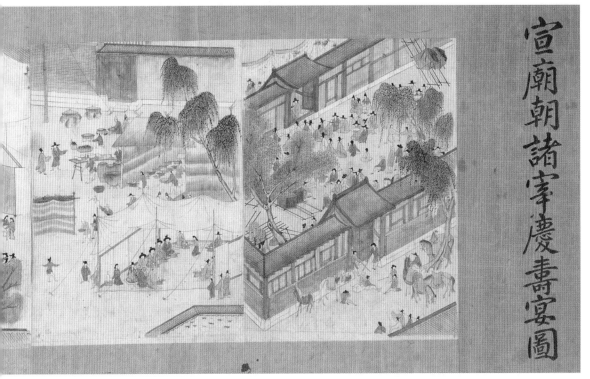

宣廟朝諸宰慶壽宴圖

도01-36. 《선묘조제재경수연도》, 19세기 초, 지본채색, 34×125.8, 고려대학교 박물관.

-36-03. 괴석의 명암 부분.

도01-36-04. 지붕 위에 올라간 사람들 부분.

도01-37. 장득만·장경주·정홍래·조창희, 《기사경회첩》 제3폭 〈경현당선온도〉, 1744~1745년, 견본채색, 43.5×67.8, 국립중앙박물관.

장면으로 구성된 경수연도는 의령남씨 집안에서 시작하여 전승된 그 집안만의 특징으로 보아야 할 것 같다.

1655년 무렵 이문횐이 아들에게 경수연도를 다시 그리게 한 가장 큰 이유는 자신이 속한 신평이씨 집안에 전하는 그림이 없었기 때문이다. 병자호란을 거치며 대부분 보전하지 못했겠지만 각 집안에 전해지던 열 점의 경수연도가 모두 소실되었다는 증거는 없다. 제II형인 서울역박본과 서울대본, 개인 소장본은 1605년 행사 당시에 제작된 원형에 가까우며 그중에서도 이거의 집안에 전해오던 개인 소장본은 중요한 단서가 된다. 지금까지 1605년 수친계원이 올린 경수연의 기념화는 《의령남씨가전화첩》의 일부분으로 논의되었고 여기에 들어 있는 경수연도 다섯 폭을 행사 당시에 제작된 원래 모습으로 줄곧 전제해왔다. 이 전제 때문에 1605년 행사 당시에 그려졌던 경수연도의 원형에 대해서는 간과한 면이 있다. 그러나 홍대본을 비롯한 제I형은 의령남씨 집안의 가전화첩으로 어느 시점에

일괄 다시 그려졌기 때문에 그것을 원형으로 보기에는 무리가 있다.

결론적으로 말하면 제II형 세 점은 1605년 당시의 양식에서 크게 벗어나지 않았을 1655년 무렵의 개모본 형태를 많이 간직하고 있다고 여겨진다. 「경수연절목」과 「예조계사」의 위치가 다르고 무엇보다 경수연, 수친계회, 대문 정경 등 핵심적인 세 장면만을 담고 있다. 제I형이 평행사선구도를 사용한 반면에 제II형은 정면부감의 시점을 사용하였으며 17세기의 그림답게 화면 감각은 평면적이고 행사장의 좌석 배치나 세부 표현은 비교적 단순하다.

경수연은 오전에 시작하였지만 수친계원들의 회합은 경수연을 모두 마친 뒤 해질녘에 치러진 듯 수친계회 장면에는 촛불이 켜져 있다. 술과 음식을 나누면서 흥에 겨워 자리에서 일어나 춤추기도 하는 계원들의 모습은 이 날의 경사를 자축하면서도 경수연을 무사히 마쳐 안도하는 마음의 표현인 듯도 하다. 경수연 장면이 수친계회 장면에 앞서 장첩된 점, 대부인과 차부인이 색깔 있는 화관을 맞춰 쓴 점,[73] 경수연에서 머리에 꽃을 꽂은 점 등도 제II형이 행사 직후에 그려진 원본의 모습을 간직하고 있음을 보여주는 특징이다. 다만 그림의 양식으로 볼 때 서울역박본은 18세기 후반, 서울대본은 19세기 그림으로 보인다. 서울역박본의 살구색이나 채도가 낮은 분홍색·하늘색·녹색같이 흔치 않은 색감은 18세기 중엽 영조 연간의 《기사경회첩》(1745년)[도01-37]이나 《연행도첩》(1760년)에서 볼 수 있기 때문이다. 세부 묘사가 지나치게 화려한 서울대본을 19세기 그림으로 보는 까닭은 앞서 이미 설명한 바 있다.

세 장면의 그림 구성, 정면부감의 단순한 구도와 시점, 그로 인한 공간감 표현에 대한 무관심 등을 특징으로 하는 제II형에서 제I형 같은 그림으로 변모한 것은 전적으로 18세기에 모사를 수행한 화가의 재량과 능력 덕분이다. 《의령남씨가전화첩》이 완성된 1767년 무렵에 이 그림을 그린 화가는 깊이감 있는 공간 투시, 풍속적인 생활 묘사 등 당시의 화풍을 반영하여 1655년에 개모되었던 그림과는 다른 경수연도를 재창조했다. 이 지점에서 한 가지 고려할 점은 윤두서가 집안 사람 윤구의 부탁으로 모사본을 제작했던 사실이다. 윤두서는 가전된 〈명묘조서총대연회도〉를 이모할 때 화원의 양식을 그대로 따르지 않고 사대부 화가로서 자기만의 방식으로 구도와 시점을 바꾸고 화풍을 달리하여 아주 다른 분위기의

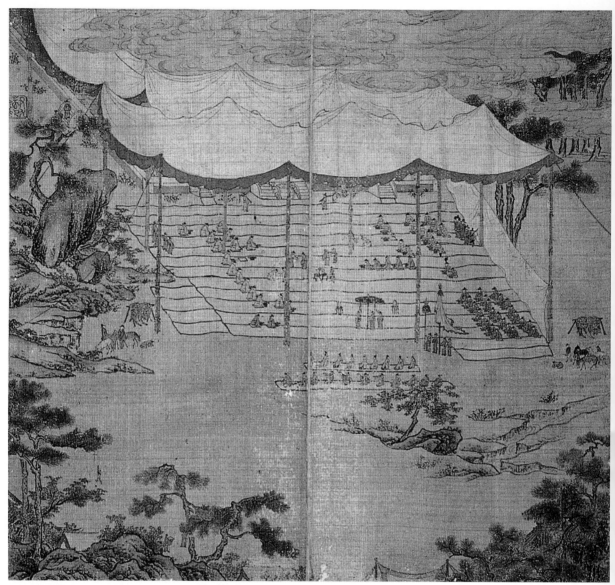

도01-38. 윤두서, 〈명묘조서총대연회도〉, 18세기 초(1560년 행사), 견본채색, 26.2×28.5, 해남 윤선도기념관.

그림을 만들어낸 경험이 있다.도01-38 그러한 사례를 유념한다면 경수연도를 모사할 때도 윤두서는 원래 그림을 그대로 모사하지만은 않았을 것으로 보인다. 제II형과 제I형 사이의 양식적 간격에는 18세기 전반 윤두서가 그렸다는 그림이 매개체가 되었을 가능성을 염두에 둘 필요가 있겠다. 반드시 윤두서가 아니더라도《의령남씨가전화첩》의 일부로서 18세기 후반에 경수연도를 다시 그린 화가는 자기 식으로 양식을 바꾸고 내용을 추가했다고 여겨진다.

왕의 은혜로 장수를 축하받은 일곱 명의 어머니, 〈칠태부인경수연도〉

〈칠태부인경수연도〉七太夫人慶壽宴圖는 70세 이상 된 모친을 모시고 있는 시종신侍從臣 일곱 집안이 1691년(숙종 17) 8월 왕의 명령으로 연수宴需를 보조받아 치른 잔치를 기념한 그림이다. 현재 부산박물관 소장본과 개인 소장본 두 건이 남아 있다.

개장된 흔적이 없는 부산박물관 소장본도01-39은 당시 경수연에 참석한 홍문관 부제학 권해의 집안에서 제작한 것으로, 전체 길이가 723센티미터에 달하는 긴 두루마리다.[74] 그림에 이어 경수연 당일의 자리 순서를 적은 「칠태부인회연좌차」七太夫人會宴座次 (이하 「좌차」), 음식을 내려 준 왕의 은전에 감사하는 전문侍從臣兵曹判書閔宗道等老母食物謝箋 (이하 「사은전문」), 강세황姜世晃, 1713~1791이 추서追書한 「경수연도서」慶壽宴圖序의 순서로 구성되어 있다.[75]

주인공인 태부인 일곱 명과 자손 명단을 쓴 「좌차」는 좌목을 대신한다. 정경부인 안동김씨(78세), 정부인 파평윤씨(80세), 정부인 신평이씨(71세), 정부인 해남윤씨(71세), 정부인 청주한씨(79세), 숙인 안동권씨(75세), 유인 문화유씨(72세) 등 일곱 명의 태부인이 남편의 품계에 따라 받은 외명부의 직첩순으로 열거되어 있다.

《선묘조제재경수연도》와 달리 「좌차」는 태부인 이름 아래 아들·사위·손자·외손자의 성명·관직을 열거하여 집안 단위로 참석자의 명단을 쓴 방식이다. 품계가 가장 높은 안동김씨는 아들 공조참의 민안도閔安道, 1631~1693와 병조판서 민종도閔宗道, 1633~1693를 대표로 사위 두 명, 손자 다섯 명, 외손자 네 명 등 가장 많은 열세 명의 자손을 거느리고 참가했다.[76]

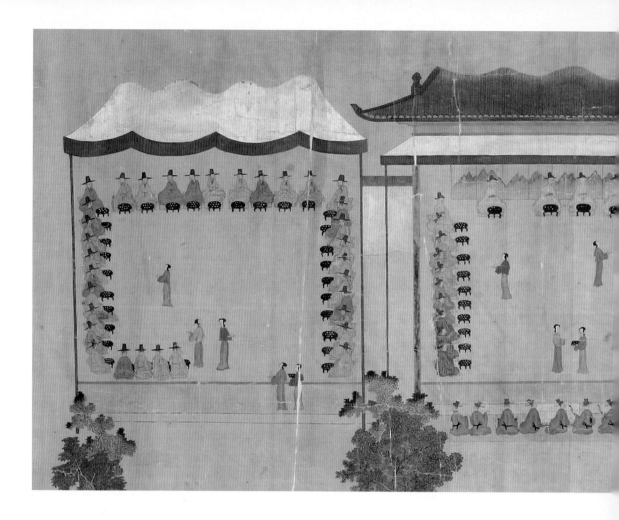

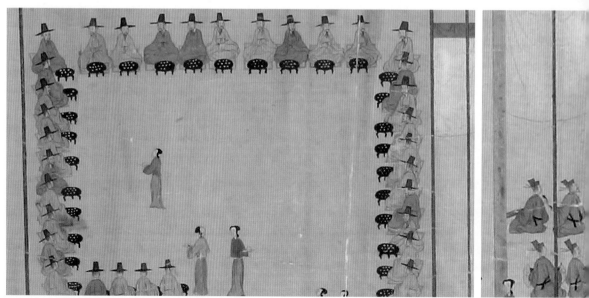

도01-39-01. 마당에 설치된 차일 안 모습.

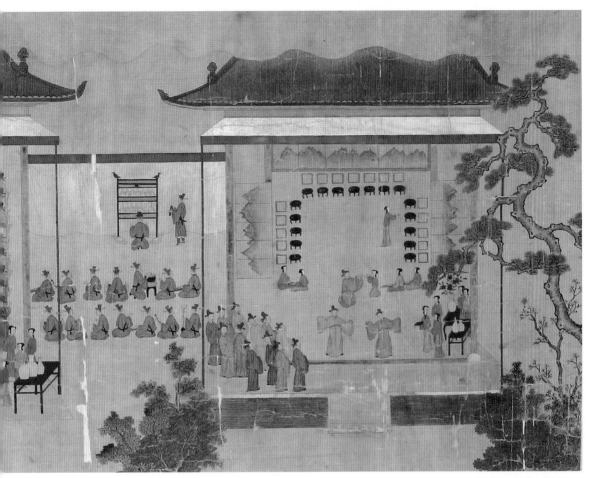

도01-39. 〈칠태부인경수연도〉 그림 부분, 18세기 전반(1691년 행사), 지본채색, 54.3×148.5(그림 부분), 부산박물관.

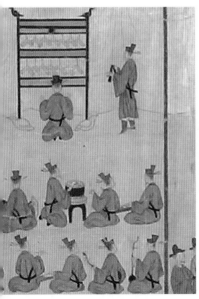

01-39-02. 왕이 하사한 장악원 악공들.

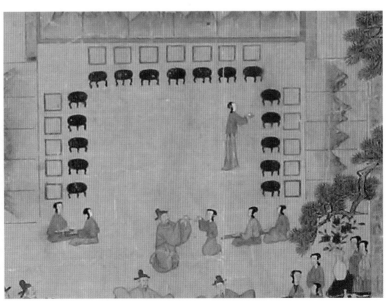

도01-39-03. 태부인과 여성들의 연석.

「사은전문」은 아들들을 대표하여 민종도가 지은 것이다. 1691년 윤7월 3일 숙종은 대신 및 재신을 소견한 자리에서 왕을 가까이에서 모시는 '시종신의 모친으로서 70세 이상 인 자에게 음식을 제급하라'는 명령을 내렸다.[77] 음식을 받은 이튿날 민종도 등 아들들은 예 궐하여 전문을 올렸다. 이들은 왕의 은혜를 널리 빛내자는 명분으로 모친을 모시고 경수연 을 베풀기로 합의했다. 이러한 사실을 보고받은 숙종은 선조 때의 고사, 즉 1605년에 치러 진 경수연에 의거하여 장차 베풀어질 칠태부인의 경수연에 음악과 물자를 내리라고 지시

부산박물관 소장 〈칠태부인경수연도〉 「좌차」에 나타난 태부인과 자손 명단

태부인 명단과 행사 당시 나이	아들	사위	손자	외손
정경부인 안동김씨 78세: 민점閔點, 1614~1680의 부인	민안도閔安道, 1631~1693 민종도閔宗道, 1633~1693	유재柳栽, 1651~? 김몽양金夢陽, 1653~?	민언량閔彦良, 1657~1701: 민종도 아들 민언순閔彦詢, 1657~?: 민점의 삼남 민홍도閔弘道의 아들 민언상閔彦相, 1659~?: 민종도 아들 민언심閔彦諶, 1662~?: 민홍도 아들 민언주閔彦胄, 1662~?: 민안도 아들	김태윤金泰潤, 1670~? 김화윤金華潤, 1672~? 김형윤金衡潤, 1674~? 김태윤金台潤, ?~?
정부인 파평윤씨 80세: 정뢰경鄭雷卿, 1608~1639의 부인	정유악鄭維岳, 1632~?		정사효鄭思孝, 1665~1730	
정부인 신평이씨 71세: 권대재權大載, 1620~1689의 부인	권해權瑎, 1639~1704 권박權璞, 1644~?		권신경權信經, 1667~?: 권해 아들 권필경權弼經, 1670~?: 권박 아들	심수장沈壽樟, 1674~?
정부인 해남윤씨 71세: 심광면沈光沔의 부인	심단沈檀, 1645~1730		심득천沈得天, 1666~? 심득경沈得經, 1673~1710: 심단의 형 심주沈柱에게 출계	
정부인 청주한씨 79세: 이민정李敏政, 1610~?의 부인	이태귀李泰龜, 1636~1724 이징귀李徵龜, 1641~1723 이삼귀李三龜, 1643~? 이시귀李時龜, 1646~?		이중기李重基, 1669~? 이중헌李重獻, 1671~?: 이태귀 아들 이중식李重植, 1671~? 이중상李重祥, 1675~?	남하형南夏亨, 1670~?
숙인 안동권씨 75세	허석許碩, 1645~? 허의許顗, 1648~? 허경許熲, 1650~?		허규許逵, 1671~?: 허의 아들 허우許遇, 1676~?: 허경 아들	
유인 문화유씨 72세: 이진방李震昉, 1617~?의 부인	이원령李元齡, 1639~1719 이두령李斗齡, 1646~? 이구령李九齡, 1648~? 이대령李大齡, 1653~?	김환金鐶, 1650~1744	이제명李齊明, 1668~?: 이원령 아들	김정관金正觀, 1672~?: 김환 아들

했다.[78] 따라서 칠태부인을 위한 경수연은 양로의 은혜를 베푼 성은에 보답하기 위해 시종신들이 노모에게 베푼 연회였으며 실질적으로는 사연의 형식으로 치러졌다.

두루마리 마지막 부분은 노모 신평이씨를 모시고 경수연에 참석했던 권해가 지은 서문이다. 권해의 모친은 1603년 경수연의 주인공인 채대부인의 4세손이기도 하다. 서문의 내용에 의하면 경수연은 8월 19일에 삼청동 공해公廨에서 열렸다. 경수연을 마치고 시종신들은 화공을 청하여 경수연도를 만들 것을 논의했으며 이 일을 권해에게 맡기고 서문을 짓도록 했다. 정황으로 보아 행사 후 곧 제작에 들어갔을 것으로 보인다. 「좌차」에 적힌 관직명대로라면, 권해가 홍문관 부제학을 지낸 기간은 1691년 8월 3일부터 1692년 1월 7일까지이며, 숙빈 안동권씨의 셋째 아들 허경許熲, 1650~1719이 홍문관 응교를 지낸 시기는 1691년 12월 10일부터 1692년 2월 17일까지다. 따라서 애초에 경수연도가 완성된 시기는 행사 후 약 5개월이 지난 1691년 12월 10일 이후 권해가 대사헌을 제수받은 1692년 1월 8일 이전 어느 때일 것으로 추정된다. 그런데 서문을 쓴 사람은 권해가 아니다. 그로부터 54년이 지난 1745년(영조 21) 음력 7월에 이 서문을 옮겨 적은 사람은 강세황이다.^도[^]⁰¹⁻⁴⁰ 당시 33세였던 강세황은 서문 말미에 자신이 이를 쓰게 된 이유를 '친구 권조언權朝彦, 1710~1778이 그림을 보여주면서 예전에 간직했던 구본舊本에는 서문이 있었는데 오직 이 본에는 빠져 있으니 서문의 추서追書를 부탁'했기 때문이라고 밝혔다. 원래 서문을 지었던 권해는 바로 권조언의 증조부다.

강세황은 서문 외에도 「좌차」와 「사은전문」까지 두루마리 글씨 전체를 썼다. 현전하는 강세황의 행서는 많지만 젊은 시절의 필적은 드물다. 이른 시기의 글씨로 1737년(25세)에 쓴 『국조서법』國朝書法, 1744년(32세)에 쓴 『첨재만필』忝齋漫筆의 「명구」銘句, 1747년(35세)에 〈현정승집도〉玄亭勝集圖에 쓴 기문記文 등이 전하는데 그중에서 〈현정승집도〉와 〈칠태부인경수연도〉의 글씨는 서풍書風이 무척 유사하다.^{도01-41} 강세황이 여기에 글씨를 쓴 사실은 이것이 행사 당시의 원작이 아닌 후대의 모사본임을 말해 주는 결정적인 증거이며, 남아 있는 예가 드문 강세황의 30대 초반 필적을 볼 수 있다는 면에서도 의미가 있다.

그림은 신분별로 나뉜 세 군데의 연석이 가로로 긴 화면 형식에 맞추어 나란히 병렬 배치된 단순한 구도다. 첫 번째 건물은 경수연의 중심이 되는 태부인과 여성의 연석이 마련

도01-40. 강세황, 〈칠태부인경수연도〉
서문 부분, 1745년, 부산박물관.

도01-41. 강세황, 〈현정승집도〉 서문 부분, 1747년, 지본묵서, 34.9×212.3, 개인.

된 곳이다. 모습이 그려지지는 않았지만, 주벽에 일곱 명의 태부인이 한 줄로 앉고 그 좌·
우벽에는 시종신의 부인, 즉 태부인의 며느리들이 각각 다섯 명씩 나누어 앉았음을 방석과
주칠원반의 배치로 짐작할 수 있다. ^{도01-39-03} 자리 뒤편에는 수묵산수도 병풍이 펼쳐져 있
다. 부인들은 웃어른이라는 이유로 그려지지 않은 듯한데 다른 사가기록화와는 다른 이 그
림만의 특징이다. 아들들은 한 사람씩 올라와 술잔을 올리고 시녀가 이를 받아 태부인들에
게 전하고 있다. 헌수를 마친 아들은 두 사람씩 짝을 지어 춤을 추고, 이를 지켜보는 자손들
이 한쪽에 모여 있다. 서문을 통해 시종신들이 술잔을 올린 뒤에 부인들도 차례로 태부인에
게 헌수했음을 알 수 있다. 왕이 하사한 장악원 음악은 여성들이 있는 공간을 피해 건물 밖
에 배치되어 있다. ^{도01-39-02} 편경編磬과 홍포를 입은 집박전악을 중심으로 거문고·해금·피
리·장구·좌고·대금·비파 등 녹포를 입은 열네 명의 악공이 그뒤에 나란히 앉아 있다.⁷⁹

두 번째 건물에는 경수연에 초대받은 대신, 육조의 판서, 학사대부學士大夫 등이 태부

인의 자손들과 회합하는 장면이 그려졌다. 좌차를 정확하게 말하기 어렵지만, 단령에 사모관대를 착용한 참석자들의 복식을 보면 이 공간은 태부인의 자손 중에서 관직을 가진 자들만이 참석할 수 있던 공간임을 알 수 있다.

세 번째 연석은 관직이 없는 태부인의 자손과 그밖의 친지 들이 모인 자리로 실내가 아닌 마당에 설치된 차일 아래 마련되었다. 도01-39-01 관직의 유무로 연석을 달리하는 관습은 앞서 《선묘조제재경수연도》에서도 살펴보았다.

부산박물관 소장본의 올이 가늘고 성긴 바탕은 글씨가 쓰인 부분과 그림이 그려진 부분이 같다. 즉 비단의 오래된 정도나 재질이 비슷하며 화면과 글씨 부분을 이은 자국도 찾을 수 없다. 따라서 그림을 제작할 때 나중에 글씨 쓸 것에 대비하여 여분의 비단을 넉넉히 남겨둔 것으로 보인다. 앞서 잠시 언급했듯이 원작은 1691년 행사 직후에 시작하여 이듬해 연초에 완성되었으나 현전하는 그림이 완성된 시기는 강세황이 서문을 추서한 1745년 7월 이전, 즉 18세기 전반이다.

그림을 좀더 자세히 살펴보면 작품의 회화적 수준과 완성도는 아주 우수하다. 일정한 굵기의 윤곽선은 가늘고 탄력 있으며 필선의 운용은 차분하면서도 유연하다. 각 인물의 이목구비는 모두 표현되었으며 수염의 유무, 수염·머리털의 색깔로 노소老少를 나타냈다. 같은 자세로 나란히 열좌한 인물들은 보통 같은 형태로 반복 묘사하기 쉽지만, 여기에서는 인물 하나하나에 시선과 작은 움직임으로 변화를 주었기 때문에 전체적으로 경직된 느낌 없이 생동감이 있다.

또한 여기에는 행사가 치러진 17세기 말의 행사기록화 양식이 뚜렷하게 남아 있다. 장면의 병렬 배치, 평면적인 화면 감각, 가파르게 좁은 어깨를 가진 날씬한 인물 형태, 신발의 끝이 보일 듯 말 듯 치렁한 단령의 길이, 용마루·내림마루 등 건물 지붕의 가장자리를 진하게 표시하는 방식, 목덜미까지 내려온 기녀들의 머리 꾸밈, 색종이를 오려 붙인 듯한 평면적인 차일의 형태, 병풍에 엿보이는 절파계 산수화풍, 명암에 대한 무관심 등은 17세기 말의 기록화 양식과 서로 공통된다. 이처럼 원작을 충실히 모사했지만, 한편에서는 18세기의 회화적 특징도 숨길 수 없이 드러난다. 입술을 붉은색으로 두드러지게 표현한 점, 의습의 윤곽선 가깝게 복색과 같은 계열의 색으로 살짝 덧선을 긋거나 바림하여 풍성한 옷의

도01-42. 〈무신친정계첩〉 부분, 1728년,
견본채색, 51×33, 국립중앙박물관.

느낌을 살린 점, 여인들의 머리는 담묵 위에 진한 덧칠로 세부 형태를 잡아 볼륨감을 나타
낸 점 등은 18세기적인 특징이라 할 수 있다. 특히 소나무의 묘법은 1728년의《무신친정계
첩》戊申親政契帖과 매우 흡사하여 18세기 전반의 화풍 수용 양상을 보여준다. 도01-42

　　부산박물관 소장본 외에 개인 소장본은 여주군에 전해지고 있어 〈여주군경수연도〉
라고 부른다. 도01-43 전주이씨 담양군파 집안에 가전된 것으로 모친 문화유씨를 모시고 경수
연에 참석한 시강원 보덕 이원령李元齡, 1639~1719이 소장했던 것이다.[80] 이원령은 전 현감 이
두령李斗齡·승문원정자 이구령李九齡·유학 이대령李大齡 등 동생들, 그리고 아들 이제명李齊
明, 1668~1722과 함께 경수연에 참석했다.

　　〈여주군경수연도〉는 현재 그림과 글씨 부분이 분리되어 있는데, 그림은 두루마리 형

　　　　　　　　　　　　　　　　　　　　　　　　　　　　　　제1장 경수연도

식을 유지한 채 유리액자에 보관되어 있고 글씨 부분은 따로 병풍으로 개장되었다. 부산박물관 소장본과 비교하면, 화면의 크기가 거의 일치하고 바탕 비단도 같으며 회화 양식이 서로 공통되기 때문에 같은 밑그림에 의해 같은 시기에 제작한 것으로 보인다.[81] 즉, 두 점 모두 18세기 들어 함께 개모된 것인데, 다만 한꺼번에 여러 점을 그리는 기록화의 속성상 복수의 화가가 동원되었을 것을 염두에 두면 필선의 느낌이나 복색, 수지법 같은 세부 묘사에서 발생하는 차이는 피할 수 없다. 같은 밑그림을 사용하더라도 화가의 개인적인 필치와 재량이 아무래도 반영될 수밖에 없기 때문이다.

18세기 전반에 이루어진 그림의 개모는 당시 노모를 모시고 있던 일곱 집안을 대상으로 이루어졌던 것으로 보인다. 다만 기존에 있던 좌차나 서문 등 글씨는 쓰지 않고 여백으로 남긴 채 그림만 다시 그려서 나누어 가졌던 것 같다. 여러 본이 한꺼번에 제작되는 기록화의 경우 표지나 그림의 제목, 좌목, 서문 등의 글씨를 쓰지 않고 비워 둔 채 자리만 설정해 놓는 경우가 많다. 〈여주군경수연도〉의 글씨 병풍은 붉은 주선으로 인찰한 바탕에 좌차를 도해한 배반도排班圖, 권해의 서문, 사은전문이 순서대로 쓰여 있어서 인찰 없이 「좌차」, 「사은전문」, 서문 순서로 글씨를 쓴 부산박물관 소장본과는 다르다. 가장 큰 차이라면, 〈여주군경수연도〉에는 연석에서 태부인과 부인이 앉았던 위치를 배반도 형식으로 간단하게 도해하였을 뿐 자손들 명단은 쓰여 있지 않다는 점이다.[82] 도01-44 대신 부산박물관 소장본에는 없는 태부인의 며느리 명단을 확인할 수 있다.

〈여주군경수연도〉 글씨 부분의 맨 마지막에는 '신묘년(1711, 숙종 37) 4월 14일[小望]에 썼다'라고 쓰여 있어서 제작 시기를 가늠하는 데 참고가 된다. 즉 부산박물관 소장본과 함께 그림의 개모는 1711년쯤에 이루어졌다고 보아도 무리가 없을 것 같다. 각 집안에서는 형편에 맞게 필사자를 구해 비워 둔 부분에 글씨를 썼을 텐데 이원령의 집안에서는 개모 직후에 글씨를 썼고, 권해 집안에서는 그보다 나중에 강세황에게 글씨를 받았던 것이다.[83] 그후 〈여주군경수연도〉는 다시 개장되어 그림과 글씨 부분이 분리되었다. 두 소장본의 좌차를 기록한 방식과 내용이 다른 점은 각각의 글씨 부분을 쓴 시기가 달랐음을 분명히 드러내며, 원본에서 좌차를 표현했던 방식은 〈여주군경수연도〉와 같은 배반도였을 가능성에 무게가 실린다.[84]

도01-43.《여주군경수연도》, 18세기 전반(1691년 행사), 지본채색, 54.5×164.5, 여주군 개인.

도01-43-01. 손님 접대하는 시녀들.

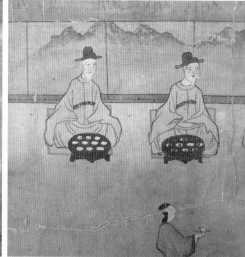

도01-43-02. 태부인의 아들 혹은 경수연에 초대받은 이들.

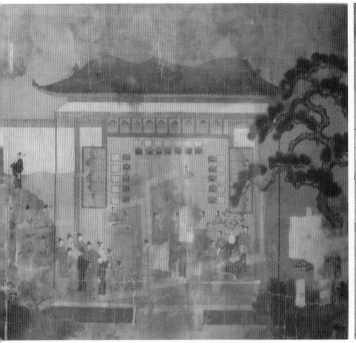

도01-44.《여주군경수연도》좌석 배치 배반도
견본묵서, 52×38, 개인.

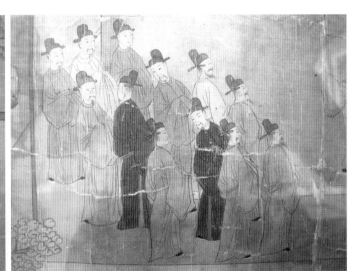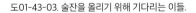

도01-43-03. 술잔을 올리기 위해 기다리는 이들.

도01-43-04. 태부인과 여성들 연석 주변.

우애 좋은 형제자매가 서로의 장수를 함께 기뻐하다, 《담락연도》

《담락연도》는 전주이씨 이석복李錫福, 1660~1728의 9남매 중 여덟이 모두 건강하게 생존하고 있는 것을 기념하여 1724년(경종 4) 3월 30일과 31일 이틀간 베풀어진 잔치를 기록한 화첩으로, 전형적인 경수연도는 아니지만 한 집안의 형제자매가 장수하면서 화목하게 지내온 것을 자축하여 제작한 것이다.도01-45 집안의 일족들이 계를 만들어 결속을 다짐하거나 남매계를 맺어 부모의 은혜를 기리는 일은 있어도[85] 형제자매끼리 서로의 건강과 우애를 축하하는 취지로 행사를 열고 그림을 그리는 예는 찾기 힘들다.

이 화첩은 9남매의 명단과 나이를 쓴 좌목, 전서체의 제목 '팔세구장 담락연도'八世舊長湛樂宴圖도01-46, 그림 네 폭, 1742년(영조 18) 12월에 지은 홍중징洪重徵, 1682~1761의 「담락연첩서」湛樂宴帖序, 1744년 12월에 지은 심득행沈得行, 1682~?의 지문識文,[86] 1746년 5월에 지은 이대수李大受, 1693~?의 글, 1747년 5월에 지은 강필경姜必慶, 1680~?의 글, 1747년 8월에 지은 이언기李彦基, 1681~?의 서문, 1750년 1월에 지은 김정윤金廷潤, 1676~?의 글, 이석복의 아들 이용하李龍河가 1742년에 지은 「담락연사실」湛樂宴事實, 이용하의 감회시感懷詩, 그에 화답한 열한

담락연의 주인공 9남매

모친	순서	참석자	생몰년	행사 당시 나이	비고
연안이씨 延安李氏	장녀	생원 홍서공洪叙功의 부인	1656~1736 (향년 81세)	69세	
	장남	진사 이석복李錫福	1660~1728 (향년 69세)	65세	을묘 증광시增廣試 진사(1675)
한양조씨 漢陽趙氏	차녀	참봉 우덕구禹德九, 1663~?의 부인	1662~1727 (향년 66세)	63세	
	차남	생원 이석지李錫祉	1667~1742 (향년 76세)	58세	
	삼남	생원 이석조李錫祚	1671~1727 (향년 57세)	54세	기해 증광시 생원(1719)
	삼녀	현감 남수현南壽賢, 1674~?의 부인	미상	사망	남수현은 기해 춘당대시春塘臺試 장원(1719), 제주 대정현감大靜縣監을 지냄(1721~1722)
	사녀	진사 한종열韓宗說, 1678~?의 부인	1676~1724 (향년 67세)	49세	
	오녀	생원 홍사보洪嗣輔의 부인	1679~1746 (향년 68세)	46세	
측실側室	육녀	서방書房 김몽성金夢晟의 부인	1686~?	39세	

도01-45. 《담락연도》 표지, 1742년경(1724년 행사), 43.2×32.2, 개인.

도01-46. 《담락연도》의 제자 '팔세구장 담락연도', 지본수묵, 43.2×32.2, 개인.

명의 차운시 등으로 꾸며져 있다.[87]

이석복 남매의 조부는 양녕대군의 7세손으로 대사헌을 지낸 완원군完原君 이만李墁, 1605~1664이며 부친은 부윤을 지낸 이증李增, 1628~1686이다. 이증은 세 명의 부인에게서 3남 6녀를 두었다. 첫 번째 부인은 감사 이진李袗, 1600~?의 딸 연안이씨延安李氏로 그 사이에서 맏딸1656~1736과 맏아들 이석복을 낳았다. 두 번째 부인은 진사 조사항趙嗣恒, 1623~?의 딸 한양조씨이며 그와의 사이에 2남 이석지李錫祉·이석조李錫祚와 4녀를 두었다. 막내딸1686~?은 측실 소생이다.

이러한 사실은 《담락연도》 제작을 맡았던 장손 이용하가 1752년(영조 28)에 세운 증조부 이만의 신도비를 통해 확인된다.[88] 이석복·이석지·이석조 3형제는 소과 합격 후 대과에 나가지 못했고, 참봉을 지낸 둘째 딸의 남편 우덕구禹德九, 1663~?와 대정현감을 지낸 셋째 딸의 남편 남수현南壽賢, 1674~?을 제외하면 집안에 이렇다 할 관직을 지낸 인물은 없다.

다만 이중의 막내 여동생이 병조판서를 지낸 민종도와 혼인해 민종도는 이들 9남매의 고모부가 된다. 민종도는 1691년 칠태부인 경수연에서 태부인들의 자손을 대표하는 역할을 맡아 경수연 행사를 주도했던 이력이 있다.

3남 6녀 중에 일찍이 사망한 셋째 딸을 제외하면 행사 당시 맏딸이 69세, 막내가 39세였다. 맏아들인 이석복은 생존해 있는 여덟 형제 중에 60세가 넘은 자가 셋이나 되고 막냇동생도 40세에 가까우니 조촐한 잔치를 베풀어 우애 있고 화목한 집안의 정을 널리 알리고자 마음먹었다. 여동생 한 명은 사망했지만 집안에 장수하는 자가 많은 것이 희귀한 일이라는 이유가 가장 컸다. 형제들과 의논하여 이틀간 연회를 열기로 하고, 그 이름을 평화롭고 화락하게 즐긴다는 뜻의 담락연이라 붙였다. 또 연회가 끝난 뒤에는 화공을 청하여 그림을 그려 후세에 행사의 전모를 전하기로 결의했다.^{도01-47, 도01-48, 도01-49, 도01-50} 첫날은 집안 형제와 자제끼리 자축하는 내연內宴이었으며 두 번째 날은 문중의 손님, 선대부터 대대로 교유해 온 집안의 어른, 사돈 등을 초대한 외연外宴이었다.

그림 네 폭 중 제1폭은 한양 종현鍾峴에 있던 집의 정청正廳에서 벌어진 내연 광경이다. 실내에는 8남매가 나이순으로 좌우에 나누어 앉고 자녀들이 뒤에 열 지어 앉아 음식을 먹고 있다. 안에서 담락연이 진행되는 동안 마당에 설치된 연석에서는 처용무와 향발 등 무동과 악공 들이 연회의 분위기를 돋우고 있다. 건물 뒤편에 설치된 임시 조찬소에서는 음식 준비에 여념이 없다.

연회는 시간 가는 줄 모르고 계속된 듯 야연夜宴의 모습을 그린 것이 제2폭이다. 사람들이 곳곳에서 들고 있는 횃불과 사롱紗籠으로 마당의 어둠을 밝힌 가운데 남성들의 춤판이 한창이다. 여성들은 발을 사이에 두고 건물 안에 옹기종기 모여 앉아 밖에서 벌어지는 춤마당을 구경하고 있다. 차일 위를 푸르스름하게 붓질한 것은 어두운 밤기운의 표현이다.

제3폭은 이튿날 하객들을 초대하여 벌인 외연을 그린 것이다. 삼면에 병풍을 치고 돗자리와 방석으로 마련한 연석에 손님들이 질서정연하게 빙 둘러앉은 모습이다. 가족 중심으로 치렀던 전날의 연회와 비교하면 사뭇 다른 정중한 분위기다. 제4폭에는 담락연의 성대함을 말해 주는 문밖의 정경이 그려져 있다. 손님들이 타고 온 말과 가마가 곳곳에 보이고 집 안으로 들어가지 못한 사람들이 중문 밖에 모여 있다. 이 연회를 찾아온 손님이 무려

100명 가까이 되었다고 하니 그 행사장의 분주함과 번성함을 가히 짐작할 만하다.

전체적으로 앞서 살펴본 다른 경수연도와 비교할 때 비록 전형적인 기록화에서 느낄 수 있는 단정한 형식미가 약하고 세부 묘사의 치밀함도 그리 높은 편은 아니지만 일정한 격식에 구애받지 않고 마치 스케치하듯 자유롭고 빠르게 운용한 붓놀림, 필치의 능숙한 맛, 여기에서 만들어지는 생동감 있는 화면 분위기가 이 화첩의 특징이다.

행사는 1724년 치러졌지만 화첩 제작은 곧바로 성사되지 못했다. 이 일을 맡은 장손 이용하가 담락연이 열리고 얼마 지나지 않은 그해 여름에 전라도 부안으로 귀양을 갔으니 제작을 중단할 수밖에 없었겠다. 그후 20년 가까운 세월이 지난 뒤에야 미뤄 두었던 후손의 도리를 다하게 된 이용하는 먼저 그림을 주문한 뒤 담락연의 자초지종을 정리했으며 홍중징에게 서문을 받았다. 1742년 12월에 서문이 지어졌으니 그림도 그 무렵 완성되었을 것이다. 그후 이용하는 1744년 12월부터 1750년 1월까지 담락연에 참석했던 학사대부들을 찾아 글과 시문을 받았다. 《담락연도》에 수록된 서문과 시문 등의 필체는 한 사람이 쓴 것이 분명해 보이는데, 5년여 동안 글을 모았기 때문에 원본으로 화첩을 꾸미지 못하고 한 사람에게 필사를 의뢰했거나 이용하 자신이 한꺼번에 필사한 듯하다. 따라서 현재의 모습으로 화첩이 완성된 시기는 1750년 무렵으로 파악된다.

화첩의 완성 시기는 형제자매의 행사 당시 나이와 몰년이 기록되어 있는 좌목이 한 번 더 뒷받침해 준다. 좌목은 이용하 입장에서의 호칭으로 적혀 있는데, 예컨대 '제8고모'인 홍사보洪嗣輔의 부인은 1746년에 사망했다는 기록이다. 적어도 화첩의 완성 시기는 1746년 이후, 즉 1750년 무렵으로 보는 데 무리가 없어 보인다.

《담락연도》의 그림 양식 역시 화첩의 완성 시기인 18세기 중엽경에 들어맞는다. 특히 사선으로 부감한 실내 투시의 시각 구성, 연회·조찬소·대문 밖 정경을 포함한 장면 등은 비슷한 시기에 그려진 홍익대학교 박물관 소장의 《선묘조제재경수연도》와 장면 구성 요소·구도·시점 등이 매우 유사하고, 심지어 대문 밖 정경은 두 화첩의 그림이 거의 같다. 《담락연도》의 제1·2폭에서는 마당을 지나 건물의 내부까지 두 단계로 건물을 깊이 투시하여 오히려 한층 진전된 공간 감각을 보여준다. 이런 점으로 볼 때 18세기 후반경에는 경수연도를 대표로 하는 사가의 기록화 제작에 일정한 형식이 존재했을 가능성을 짐작할 수 있다.

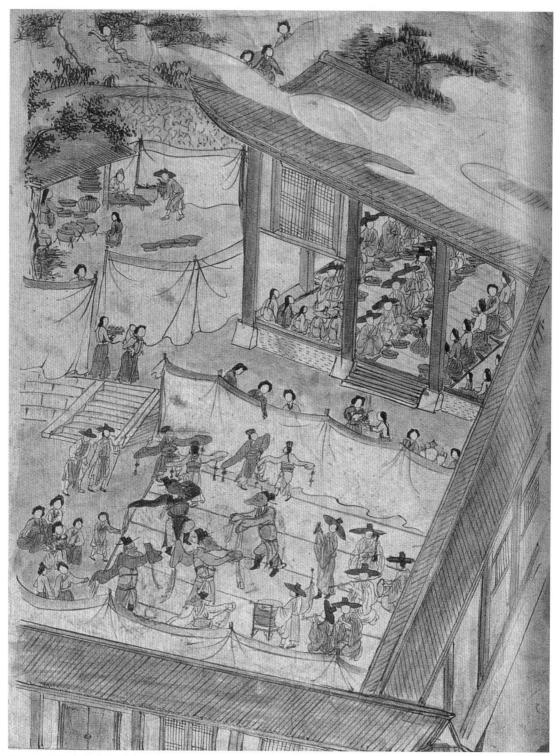

도01-47. 《담락연도》 제1폭 〈내연〉, 1742년경(1724년 행사), 지본담채, 43.2×32.2, 개인.

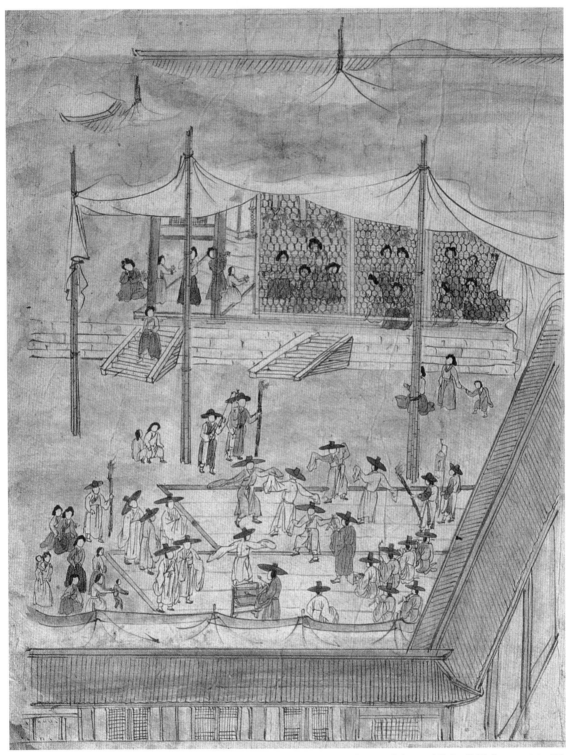

도01-48. 《담락연도》 제2폭 〈야연〉, 1742년경(1724년 행사), 지본담채, 43.2×32.2, 개인.

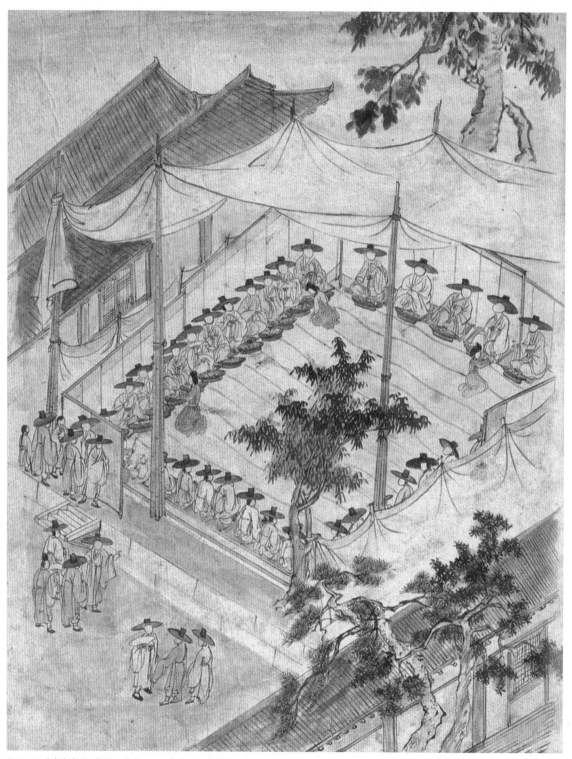

도01-49. 《담락연도》 제3폭 〈외연〉, 1742년경(1724년 행사), 지본담채, 43.2×32.2, 개인.

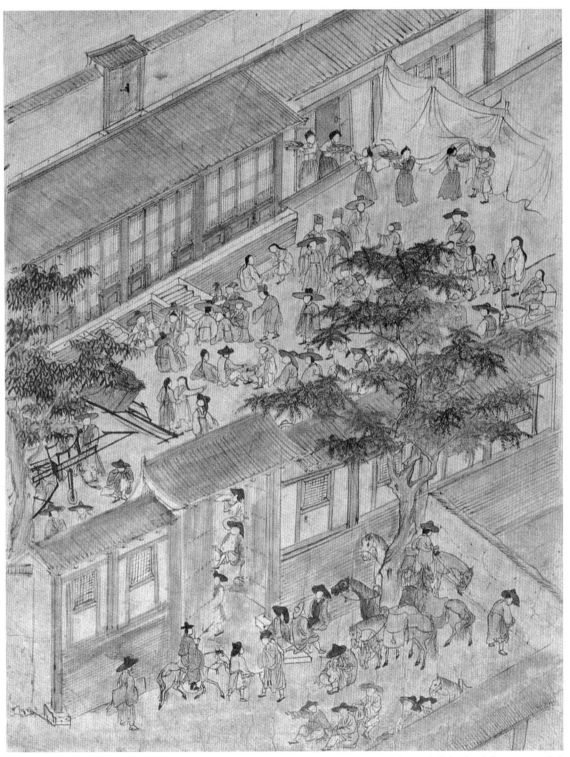

도01-50. 《담락연도》 제4폭 〈대문 근처 정경〉, 1742년경(1724년 행사), 지본담채, 43.2×32.2, 개인.

국가에서 나이 많은 조신을 우대하는 정책은 오래전부터

시행되었다. 국로 우대 정책 중 가장 영예로운 것은 나이 많은

신하가 벼슬에서 물러나길 청할 때 나라에서 궤장, 즉 안석과

지팡이를 내리는 것이었다. 통일신라시대 처음 시행된 이래

고려시대를 거쳐 조선시대까지 계속된 이 제도는 집안의

큰 영예였다. 사궤장례도는 궤장을 하사받는 사궤장례의

모습부터 이후 열리는 잔치 장면을 주로 그렸는데, 이를 통해

의례의 풍경부터 잔치의 풍속까지 미루어 짐작할 수 있다.

안석과 지팡이를 내려
국가 원로를 예우하다

사궤장례도賜几杖禮圖

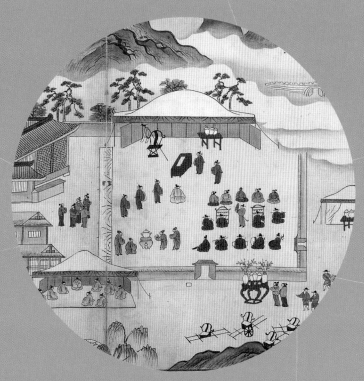

벼슬에서 물러나길 청하는 신하, 관직에 머물게 하다

국가에서 나이 많은 조신을 우대하고 대신을 공경하는 정책은 전통적인 효 사상과 맞물려 오래전부터 제도적으로 시행되었다. 국로國老를 우대하는 여러 가지 정책 중에서도 가장 영예로운 것은 궤장을 하사하는 것이었다. 정약용丁若鏞, 1762~1836은 신하로서 궤장을 받는 영예를 이렇게 집약적으로 표현하기도 했다.

상공上公은 벼슬로서 최고이고, 태학사太學士는 문원文苑으로서 최고이며, 사궤장은 노인 우대로서 최고다.[01]

신라시대부터 『예기』禮記 「곡례」曲禮에 따라 조신이 나이 70세가 되면 일을 그만두기를 청하여 벼슬에서 물러나는 치사致仕 제도가 있었다. 이 제도는 고려를 지나 조선시대에도 계승되어 정3품 당상관 이상으로 나이가 70세 되는 자에게는 치사를 허락하여 봉조하奉朝賀라 불렀다. 그 정원은 열다섯 명으로 법제화되었다.[02] 하지만 치사를 청한다고 모두 허락되었던 것은 아니다. 관직에 계속 머무르게 하는 장치가 있었는데 바로 사궤장 제도였다. 벼슬이 1품에 이르고 나라의 중대사와 관련된 인물이라고 판단되면, 왕은 안석[几]과 지팡이[杖]를 내려 관직을 계속 맡도록 붙잡았다. 나이가 많아도 경험이 많은 대신에게 국가 대사의 자문을 구하기 위해서였다.

문헌 기록에 의하면 궤장의 하사는 통일신라시대 김유신金庾信, 595~673에게 처음 시행된 이래 고려시대로 이어졌다. 조선시대에는 최초의 통일 법전이라 할 만한 『경제육전』(1397년 반포)에 명시되었다.[03] 국가의 원로를 예우하는 비슷한 제도로는 2품 이상의 조신이 70세가 되었을 때 기로소에 들어가는 규정이 있으나, 궤장 수여는 한 개인의 나이와 덕행을 존경한다는 의미는 물론 조신으로서 공적과 능력을 판단하여 국가 운영에 없어서는 안 될 중요한 인물임을 인정하는 일이었으므로 기로소에 들어가는 것을 능가하는 최고의 영예로 여겨졌다. 따라서 사궤장 제도는 치사 제도와 서로 밀접한 관계 속에서 운영되었으며 궤장을 하사받은 사람의 대부분은 기로소의 전임 혹은 시임 기로당상耆老堂上인 경우가

많았다.

　　사궤장 제도가 조선 건국 이후 바로 이어진 것은 아니다. 세종 초에 이르러서야 예조에서 올린 글에 의해 부활되어,[04] 1415년(태종 15) 영의정을 지낸 뒤 물러나 쉬고 있던 성석린成石璘, 1338~1423에게 1421년(세종 3) 처음으로 시행되었다.[05] 궤장 수여의 조건은 나이와 관직이 규정에 합당해야 할 뿐만 아니라 과거의 공적이 인정받을 만하고 인간으로서 덕을 갖추어 국가 원로다운 자질을 구비하고 있어야 했다. 궤장 하사의 취지는 세종이 1424년 유정현柳廷顯, 1355~1426에게 궤장을 하사하며 내린 교서에서 잘 읽을 수 있다.

　　　　몸을 편하게 하고 힘을 떠받쳐 강녕康寧을 백 년 동안 누리면서 충성을 다하여 왕을 잘 보
　　　　좌하고 백성에게는 혜택을 베풀어 훌륭한 이름을 영구히 전하라.[06]

　　성석린에게 처음으로 시행함으로써 사궤장 제도를 복구한 세종은 재위 31년 동안 21명에게 궤장을 수여했을 만큼 이 제도를 가장 활발하게 운영했다.[표07] 1445년(세종 27) 70세가 된 해에 궤장을 받은 우의정 하연河演, 1376~1453의 부부 초상도01-26을 보면, 하연의 곁에 비둘기가 새겨진 지팡이[鳩杖]가 세워져 있는 모습을 확인할 수 있다.[07] 살아생전에 이미 그 초상이 그려지기 시작한 하연 부부의 도상은 원작의 모습을 많이 간직한 19세기의 모사본으로 궤장이 의미하는 관직 생활의 영예로움을 보여준다. 또한, 제1장에서 살펴본, 91세 노모에게 올린 경수연으로 세간의 칭송을 받은 이정간처럼 이미 벼슬에서 물러났지만 그 효행을 인정받아 품계가 규정에 미치지 못함에도 궤장을 받은 이례적인 경우도 있었다.[08]

　　그러나 임진왜란의 위기를 겪은 선조 연간에는 1593년(선조 26)에 치사를 청한 심수경沈守慶, 1516-1599에게 궤장을 내리지 못하고 은과 명주를 하사하는 것으로 대신할 만큼 제대로 실행되지 못했다.[09] 또한 광해군 대에는 이를 시행할 만한 문헌상의 출처가 부족해 노령의 대신이 치사를 청하면 근거 규정을 찾지 못해 신료들 사이에 이견이 생겼고 결국 직함 위에 '치사'란 두 글자를 더하는 것으로 마무리하기도 했다.[10] 이런 시절을 거친 뒤 인조 연간에 이르러서야 오리梧里 이원익李元翼, 1547~1634에 대한 궤장 수여를 계기로 임진왜란 이전의 격식을 회복할 수 있었다.

이원익 다음에는 김상헌이 1649년(효종 즉위년)에 궤장을 하사받은 것으로 일부 문헌에 기록되어 있다.[11] 그러나 김상헌은 1646년 관직에서 물러나 낙향해 있던 중 1649년 효종의 간절한 유지를 받고 얼마 지나지 않아 다시 좌의정에 등용되었다. 이때 효종은 가마를 내려주면서 이제부터 가마를 탄 채로 궁궐 출입을 허용한다는 은전을 내렸다. 이 '사견여'賜肩輿의 예禮는 관직에 다시 등용한 노신에 대한 왕의 남다른 배려로 후대에 이를 사궤장과 다르지 않은 것으로 간주하였던 것 같다. 교서를 반포하는 사궤장례와 견여를 내리는 단순한 혜휼은 차원이 전혀 다른 문제였지만 임진왜란 이후 내려진 왕의 은전으로 주목을 받았다.

사궤장례를 시행할 때 교서는 예문관에서 짓고 궤장은 공조에서 만들어 올렸다. 궤장을 받는 날은 본가에서 택일하여 결정했으며 행사를 축하하기 위해 많은 동료 관리가 참여하였다. 조정에서는 왕명을 받은 중사中使, 승지, 주서注書 등이 의례를 보조할 예관과 함께 궤장을 받는 이의 본가로 파견되어 행사를 집행했다.[12] 주서는 교서를 낭독하고 승지는 궤장을 전해주는 역할을 맡았다.[13]

음식부터 음악까지, 임금이 베푸는 성대한 의식

행사의 주인공이 대부분 대신이었으므로 왕은 사궤장연에 선온宣醞하였다. 선온이란 왕이 궁중의 사온서司醞署에서 빚은 어용주御用酒인 향온香醞; 法醞을 하사하는 일인데, 주로 장악원의 일등악과 함께 내려졌다. 선온은 내선온內宣醞과 외선온外宣醞으로 나뉘는데[14] 통상적으로 말하는 선온이란 외선온을 의미하며 내·외선온을 모두 받는 것을 더욱 영예롭게 여겼다. 내선온은 중사中使가 전달하고 외선온은 승지가 전했다. 승지는 궁궐을 떠날 때 왕에게 하직 인사를 하고 임무를 마치고 환궁하면 그 결과를 보고했다. 또 왕이 선온할 때에는 향온과 함께 정해진 그릇 수의 반찬거리[饌品]도 함께 내렸다. 이를 선온상宣醞床이라 하였는데 선온상의 숫자는 일의 경중에 따라 달라졌다. 내선온의 찬품이 더욱 풍성하고, 외선온은 그보다는 간략하였다.[15]

사궤장 의례를 마치고 열리는 사궤장연은 참석자들이 이 선온을 나누는 자리였다. 사궤장연은 왕으로부터 선온과 음악 외에 연수를 제급받는 사연賜宴과 그렇지 않은 경우로 또 나뉘었다. 다시 말하면 선온과 음악을 하사받았다고 해서 모두 사연이라 할 수 없었다. 별도로 사연상賜宴床을 포함한 연수를 보조받아야만 명실상부 사연이라고 할 수 있었다.

영의정 권대운權大運, 1612-1699은 78세 되는 1689년(숙종 15) 12월 21일에 궤장을 하사받았다.[16] 권대운의 경우 사궤장례를 기념한 그림은 없지만 궤장연에 참석한 사람들과 수창한 시문을 담은 『궤장연시첩』을 남겼다. 다만 1690년에 함께 기로소에 들어간 목내선睦來善, 1617~1704, 이관징李觀徵, 1618~1695, 오정위吳挺緯, 1616~1692 등과 기로연을 치르고 마치 한 장의 기념사진 같은 〈권대운기로연도耆老宴圖〉를 남겼는데,도02-01 권대운 뒤에는 비둘기가 새겨진 지팡이가 세워져 있어[17] 궤장을 받았던 그의 이력을 보여준다.

사궤장 의례는 시대에 따라 조금씩 그 성격을 달리했다. 영조와 정조 대는 연로한 왕실 인사를 중심으로 이루어졌다. 효종의 사위 금평위錦平尉 박필성朴弼成, 1652~1747은 치사를 청하지 않았지만, 1741년(영조 17) 영조는 당시 90세 된 박필성에게 궤장을 내림으로써 나이를 존중하는 성대한 의식을 베풀어 주었다.[18] 궤장과 아울러 선온과 어제御製 5언시도 한 수 내려 주었다. 이는 1450년(문종 즉위년) 태종의 사위 청평위淸平尉 이백강李伯剛, 1381~1451에게 사궤장할 때 박팽년朴彭年, 1417~1456이 글을 지어 이 일을 칭송했던 전례를 따른 것이다. 영조는 다른 왕에 비해 궤장을 하사하는 일이 많지는 않았다. 조신이 치사를 청하면 대부분 수락하고 친림하여 선마宣麻, 즉 치사교서致仕敎書를 반포하는 것으로 마무리했기 때문이다.[19] 다만 선마할 때 손수 쓴 편지나 글씨를 자주 내렸다.

정조는 당사자를 궁궐로 불러 손수 궤장을 내리곤 했다. 본래 궤장을 받는 이의 본가에서 받게 하는 것이 원칙이었지만 정조는 1784년(정조 8) 선정전에서 친림의례로 91세 된 종친 학성군 이유李楡, 1694~1785에게 궤장을 하사했다.[20] 정조는 60년 전이나 지금이나 조참朝參에 보검을 들고 시위해 온 이유를 특별히 표창한 것이다. 더욱이 이유는 영조와 동갑인 데다가 1784년은 영조가 즉위한 지 회갑이 되는 해였기 때문에 국로를 공경하고 우대하는 각별한 의지를 보여준 것이다.[21] 이 날의 의례는 친림선마문을 내리는 의례를 모방하여 치러졌으며 주서가 선교관으로서 교서를 낭독했다. 90세가 넘은 종친에 대한 궤장

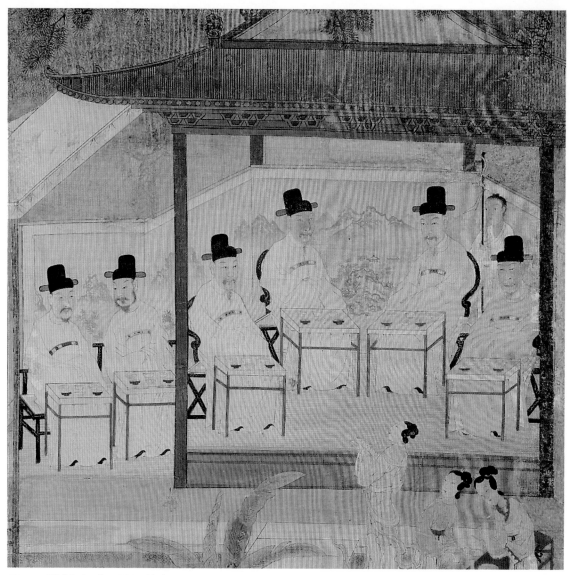

도02-01. 〈권대운기로연도〉 부분, 8첩 병풍, 1690년, 견본채색, 199×485, 서울대학교 박물관.

하사는 분명히 사체事體가 달랐던 만큼 시신侍臣, 시·원임 대신, 규장각신, 의정부 좌·우 참찬, 한성부 좌·우윤, 육조참판, 육조참의 이상의 조신들이 왕명에 의해 대거 참석했다. 정조는 어제시를 내리고 참석자들이 이에 화답하도록 하는 등 지대한 관심을 보였으며 나아가 내·외선온하고 일등악과 연수를 사저로 보내 사궤장연을 베풀게 했다. 이때 보낸 물자의 규모는 숙설소에서 준비한 준화樽花 한 쌍 외에 내자시에서 마련한 선온상이 70개에 달했다.[22]

정조가 궤장을 친히 하사한 또 다른 인물은 혜경궁 홍씨와 6촌 형제이기도 한 영의정 홍낙성이다.[23] 정조는 홍낙성이 1797년(정조 21)에 팔순에 이른 데다가 시임 영의정이고 혜경궁과 6촌 관계이니 궤장을 내리는 각별한 예로써 우대해야겠다는 전교를 내렸다. 4월 24일 정조는 원자(순조)가 서연書筵을 처음 치른 창경궁 집복헌을 친림 의례 장소로 직접 선택하고 원자로 하여금 홍낙성을 옆에서 모시고 앉게 함으로써 사궤장례가 '공사 간에 윗사람을 잘 섬기는 좋은 일'이라는 본보기를 보이고자 했다.[24] 이처럼 정조는 국로를 우대하는 일에 적극적으로 고례古禮를 계승하되 때로는 특별한 의미를 부여하여 행사의 체모를 높였을 뿐만 아니라 원자를 참석하게 하여 사궤장의 원래 취지를 강조하고 또 깨우치게 했다.

19세기가 되면 궤장 하사의 범위는 법전에 규정된 관품에 구애받지 않고 연로한 조신을 우대하는 의식으로 대폭 확대되었다. 왕은 조신의 과거 회방이나 회혼 등 일주갑이 되는 기념일에 치사를 청하지 않더라도 궤장을 하사하곤 했다.

1825년(순조 25) 3월 사마시 회방을 맞은 판중추부사 김사목金思穆, 1740~1829에게 궤장을 하사한 순조는 정전 마당에 친림하여 교서를 선포하고 궤장을 수여하였으며 본가에 선온을 보냈다. 이처럼 회방대신에게 궤장을 하사하는 일은 순조 대 처음 시행된 이후 관행으로 정착하여 91세의 수를 누린 정원용은 치사를 청하지 않았지만 1862년(철종 13) 회방일에 궤장을 하사받았다.[25] 뿐만 아니라 종친, 부원군, 봉조하 등이 80세 이상 장수할 경우에도 궤장을 내려 양로의 미덕을 표시했다.[26] 헌종은 이미 은퇴한 봉조하가 90세 된 해에도 특별히 궤장을 내렸으며 헌종과 철종은 숙종과 영조가 기로소에 들어갈 때 궤장을 받았던 것처럼 기로소에 입소하는 조신에게도 궤장을 하사했다.[27]

이렇듯 19세기에 확대되거나 다소 변모된 양상으로 사궤장의 관행이 정착된 것은

1870년 승정원의 행정 실무를 정리한 『은대조례』銀臺條例에 '과거에 합격한 지 60주년이 된 사람에게 하사하는 궤장은 방방일에 전정殿庭에서 전해준다'라고 반영되어 있는 점에서도 알 수 있다.[28]

이처럼 사궤장의 목적이 국정 운영에 꼭 필요한 인물임을 공식적으로 표명하는 것보다는 연륜이 높은 국로를 우대하는 경향으로 확대되었으니, 몸을 편안하게 부지할 수 있는 궤장의 하사를 통해 연로함에도 조정에 나와 국정 운영에 참여하도록 배려했던 사궤장의 원래 취지는 희석되었다. 이러한 경향은 18세기 후반부터 서서히 나타나기 시작했다. 즉 영조나 정조 대에는 조신이 치사를 청하면 수락하고 선마하는 일이 많았으니 규정대로 궤장을 하사할 일은 이전보다 줄어들었다.

궤장, 시대마다 그 모양이 달라지다

궤장은 나이와 덕을 존중하는 상징이다. 노인 봉양의 의미로 음식과 옷감 외에 안석과 지팡이를 내리는 관례는 『예기』에서도 확인되는 굉장히 오랜 습속이다. 우리나라에서 17세기까지 사용되었던 궤장의 형제形制는 이경석 가문의 유품으로 경기도박물관에 기증된 실물로 확인할 수 있다.[도02-02]

다만 이때의 궤几는 안석이 아닌 교의인데, 접었다 폈다 할 수 있는 절립식絶立式으로 앉는 곳을 노끈을 써서 'X'자 모양으로 엮고 괴목으로 만든 등받이를 자작나무 껍질로 싼 형태다. 지팡이는 머리에 비둘기 조각을 달고 끝에는 농사의 중요성을 일깨우기 위해 소삽小揷을 단, 길이 190센티미터 가량의 크기다.[29] 비둘기는 음식이 목에 걸리는 법 없이 소화를 잘 시키는 새로 여겨져 특별히 구장鳩杖은 장수의 상징물로 사용되었다. 왕이 양로연에서 노인들에게 지팡이를 하사할 때 장수와 노인 봉양의 의미를 담아 구장을 내렸던 사실에서도 알 수 있다.[도02-03]

신라 때 이찬伊飡 헌정憲貞이 70세가 되지 않았지만, 병이 들어 걷지 못하는 까닭에 받은 것은 금으로 장식한 자단장紫丹杖이었고, 고려 때 중찬中贊 홍자번洪子藩, 1237~1306은 상아

장象牙杖을 받았다.[30] 하지만 조선시대 이
경석 유품에서 확인되듯이, 지팡이 머리
를 비둘기 모양으로 조각하고 끝에는 소
삽 모양의 네모난 쇠장식을 단 형태는 이
전과 확실히 다르다.

언제부터 교의가 궤를 대신했는지
확실하지는 않다. 다만 18세기 초엽까지
도 조정에서 사용하던 궤는 옛날의 제도
에 부합하는 것이 아니었음은 확실하다.
일찍이 1423년 세종은 궤를 교의 형태로
제작하는 것에 대해 옛 제도를 지킬 것인
지, 아니면 좀더 실용적인 의자 형태를
취하는 시의時宜를 유지할 것인지에 대해
논의하기도 했다.[31] 세종이 전부터 내려
오던 의자 형태를 그대로 따르라고 지시

도02-02. 이경석 궤장, 궤: 높이 93, 폭 77.4,
지팡이: 길이 189.5, 경기도박물관
(전주이씨 효령대군파 백헌공 종중 기증).

한 것을 보면 조선 초에 이미 궤는 교의로 대체된 상황이었음을 알 수 있다.

조선 초부터 줄곧 옛 제도에 맞지 않는 형제로 만들어진 이 중요한 상징물을 원래의
모습으로 되살린 사람은 1719년 기로소 입소를 앞둔 숙종이었다. 궤장은 숙종뿐만 아니라
이후 영조·고종 등 왕이 기로소에 들어갈 때도 진상되었다. 이는 궤장이 예로써 노인을 공
경함을 나타내는 최고의 상징물이며 궤장을 수여받는 사람은 그 권위와 명예가 매우 높다
는 것을 입증한다.

숙종에게 진헌할 궤장을 제작하기 위해 중국의 제도를 상고하는 과정에서 당시 사용
하던 교의가 『주례』나 『후한서』 등에 명시된 궤의 형태와 다르다는 것이 알려지자 논의를 거
쳐 원래의 궤 모양을 회복하여, 결국 숙종에게 올린 궤는 'ㅠ'자 모양으로 네 귀퉁이에 짧은
다리가 붙은 안석으로 만들어졌다.[32] 숙종 대에 바로잡은 궤장의 형제는 영조 대에 계승되
어 『국조속오례의서례』의 「궤장도설」에 제도화되어 있다.[33] 여기에는 그림과 함께 규격과

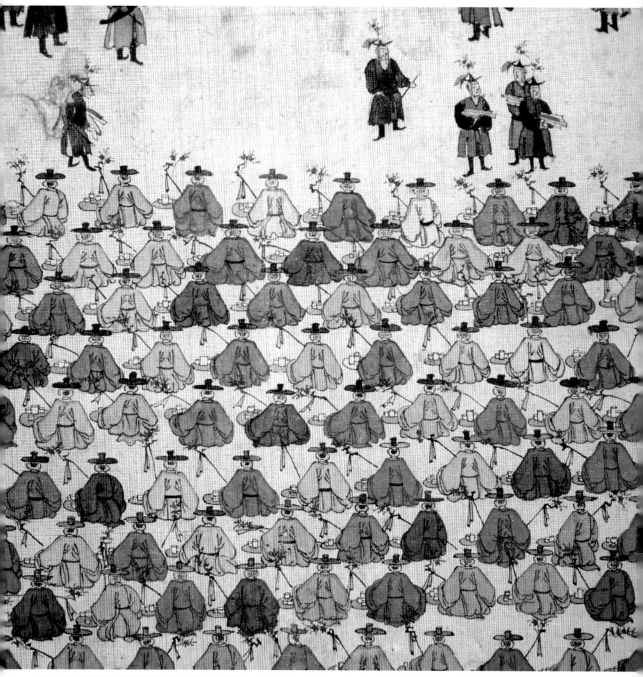

도02-03. 최득현 외, 《화성원행도병》 제4첩 〈낙남헌양로연도〉 부분, 8첩 병풍, 1796년(1795년 행사), 견본채색, 각 163.7×53.2, 리움미술관.

재질 등이 잘 설명되어 있어서 좀더 구체적으로 형태를 짐작할 수 있다. 도02-04

왕의 궤장은 상의원에서 만들었는데, 궤는 길이 3척 4촌, 높이 1척 1촌 5분, 폭 1척 2촌 7분 크기의 목제로 두 끝은 약간 높고 가운데는 약간 들어갔으며 뾰족한 모서리가 없는 답장踏掌 형태에 홍칠紅漆을 했다. 겨울에는 두텁게 짠 녹색 비단[緞]으로 덮고 사방에 열두 개의 끈을 달아 궤의 구멍에 꿰어

도02-04. 『국조속오례의서례』 가례 「궤장도설」 1744년, 서울대학교 규장각한국학연구원.

고정했다. 지팡이는 길이 7척 5촌으로 아홉 개의 마디가 있는 대나무 모양으로 만들고 상단에는 비둘기를 새기고 푸르스름하게 청색[微青] 칠을 했다. 하단에는 짚기 편하게 모가 난 쇠장식을 매달았다.[34] 1902년 고종이 기로소에 들어갔을 때 제작된 궤를 보면 도02-05 길이 2척 7촌 3분, 폭 8촌 5분이며 구장은 길이 5척 6촌 8분으로 영조 대보다 다소 작다.[35] 그러나 궤장 형태는 전체적으로 영조 대와 크게 다르지 않았다.

이처럼 숙종의 기로소 입소를 계기로 궤장의 제도에 대한 면밀한 검토가 이루어졌고, 이를 통해 재정립된 궤장의 형제는 고종 대까지 계속되었다. 당연히 치사하는 관료에게 하사하는 궤장도 숙종 대 이후에는 이에 기준을 두고 제작되었을 것으로 여겨진다.

임진왜란 이전 사궤장례를 담은 〈홍섬사궤장례도〉

법전에 의거한 사궤장 제도의 시행은 세종 연간부터 임진왜란 이전까지 활발했지만 임진왜란 이전 이를 기념한 시첩이나 화첩은 남아 있는 예가 매우 드물다. 1450년(세종 32) 9월 청평부원군淸平府院君 이백강李伯剛, 1381~1451이 사궤장연에서 지은 시를 모아 두루마리로 만든 사실도 기록으로만 남아 있을 뿐이다.[36] 연석에서는 으레 주인과 빈객 사이의 시작詩

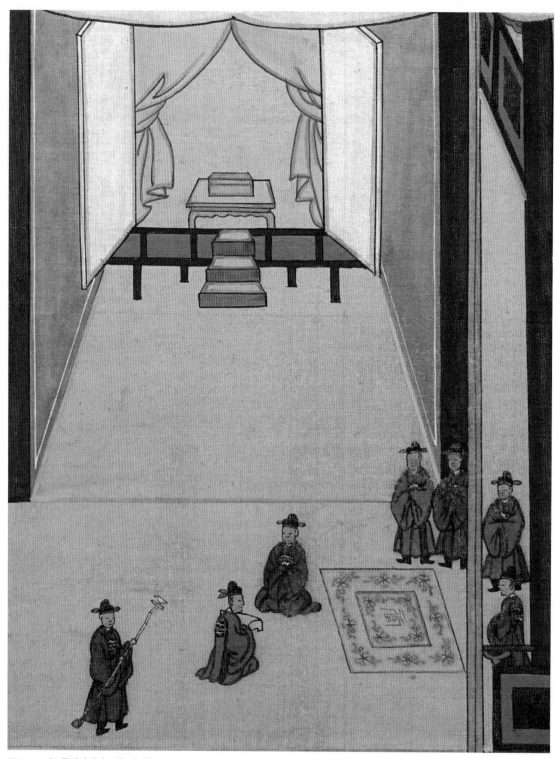

도02-05. 《고종임인진연도병》제2첩 〈진궤장도〉 부분, 10첩 병풍, 1902년, 견본채색, 162.3×59.8, 서울역사박물관.

作이 따랐으므로 이 시를 모으고 때로는 그림을 더해 기념물을 만드는 일은 꽤 많았을 테지만 임진왜란을 겪으며 이를 지키기는 쉽지 않았을 것이다.

다행히 1573년(선조 6) 궤장을 하사받은 인재忍齋 홍섬의 사궤장례를 그린 한 폭의 화축, 즉 족자가 남양홍씨중앙화수회에 전한다.[37] 바로 〈홍섬사궤장례도〉다. 도02-06 임진왜란 이전의 사궤장 의례를 보여주는 유일한 그림으로서 의미가 크며, 비록 후대의 개모본이지만 후손들이 전승 경위를 남김으로써 현재의 그림이 원본의 모습을 많이 간직하고 있음을 확인할 수 있다.

평소 검소하고 청렴해서 1552년에 청백리에 선정되기도 했던 홍섬은 1567년(명종 22)에 우의정에 오른 이후 선조 연간에 영의정을 세 번이나 지낸 인물이다. 대신에 임명될 때마다 과분하다는 의견을 아뢰고 사직을 청했으나 받아들여지지 않았다. 홍섬의 집안에는 부친 홍언필洪彦弼, 1476~1549이 1548년 영의정 재직 중에 궤장을 하사받은 일 외에 홍섬의 6촌 할아버지 홍숙洪淑, 1464~1538이 1533년(중종 28) 좌찬성일 때 궤장을 받은 내력이 있다.

화축은 상단부터 '사궤장도사주악도'賜几杖圖賜酒樂圖라 쓴 해서체 표제, 심수경沈守慶, 1516~1599의 기문記文 두 편과 아들 홍기영洪耆英, 1549~1612의 기문, 그림, 홍섬의 5세손 홍가상洪可相, 1649~1740과 홍식洪栻, 1739~1813의 기문 등 4단으로 이루어진 구성이다.[38] 그림은 여러 차례 개모를 거친 18세기 후반의 작품이지만, 현재의 모습으로 남아 있게 된 유전 과정과 제작 경위가 네 편의 기문에 비교적 상세하게 밝혀져 있다.

홍섬의 사돈이기도 한 심수경의 기문 두 편은 각각 1573년 사궤장례 당시와 그로부터 20여 년이 지난 1597년 8월 16일에 지은 것인데 행사 당시 그림이 제작된 정황을 알려준다.[39] 호조참판으로 참석한 심수경에 의하면 참연자 중에서 제일 관품이 높았던 우의정 노수신盧守愼, 1515~1590을 시작으로 좌참찬 원혼元混, 1505~1588, 여성군 송인宋寅, 1517~1584, 한성판윤 강섬姜暹, 1516~?, 형조참판 박대립朴大立, 1512~1584, 한성우윤 김계金啓, 1528~1574 등이 모두 축하의 글을 남겼다고 한다.[40] 이 축하의 시문을 모아 시첩도 만들었으나 병란에 소실되었다고 한다. 당시 홍섬은 87세 된 모친을 모시고 있었는데, 그녀는 영의정을 지낸 송질宋軼, 1454~1520의 딸이었다. 홍섬의 부친 홍언필도 궤장을 하사받은 이력이 있었으므로 홍섬의

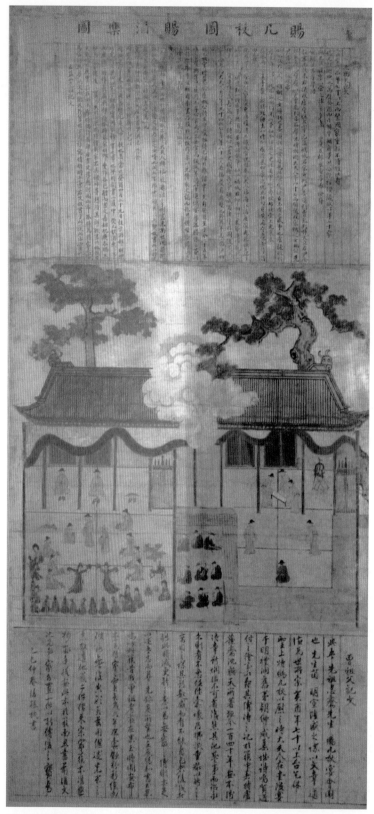

도02-06. 〈홍섬사궤장례도〉, 1785년경(1573년 행사), 지본채색, 남양홍씨중앙화수회.

모친은 영의정의 딸이자 부인이며 모친으로 두 번이나 궤장연을 목도한 영화를 누린 주인공이었다. 홍섬은 화공을 불러 이 날의 일을 그림으로 그리게 하고, 외종제인 송인에게 참석자들의 시문을 그림 끝에 옮겨 쓰게 하여 집안의 보물로 삼았다. 아울러 송인은 그림과는 별도로 참석자들의 율시를 모아서 시첩을 만들었다고 한다. 그림의 원본은 임진왜란을 지나며 소실되었는데, 심수경은 그 사실을 안타까워하며 1573년 당시를 증언할 수 있는 생존자의 한 사람으로서 시 한 편을 더 지어 사위 홍기영에게 주었다.

홍기영은 홍섬의 아들이자 지금의 그림을 남아 있게 한 결정적인 인물이다. 족자에 '궤장과 주악을 받은 두 가지 일'[受几杖酒樂二事]이 그려진 원작의 내용을 기억하고 있던 그는 당시 참석자들의 모습을 상세하게 되살려 종이 족자에 임시 그림[假畵]을 그려두는 것으로 원본 소실의 애석함을 달랬다. 그러다가 무신년, 즉 1608년 전라북도 금마군, 오늘의 익산에 군수로 부임했을 때 우연히 알게 된 은진의 화사 이응하를 시켜 삼베 바탕[布本]에 옮겨 그리게 하였다.[41]

그 이후의 상황은 화축 하단에 쓰인 홍섬의 5세손 홍가상의 기문에서 알 수 있다.[42] 140년이 흐른 18세기 초 무렵 이응하가 그린 그림도 좀벌레의 피해를 심하게 입어 바탕이 떨어져 나가고 글씨가 지워진 상태였다. 이에 1712년 전라남도 옥과현감이던 홍가상은 이 족자를 새롭게 장황하였다.[43] 마지막으로 1785년에 쓰인 홍식의 기문은 현재 전하는 그림과 관련된 내용이다. 홍섬의 방계 후손인 홍식의 집에 전해지던 그림도 세월이 지날수록 상황이 점점 나빠져 되돌리기 힘든 지경에 이르렀다. 홍식은 선조의 뜻을 잇고자 이응하가 그린 그림을 종가에서 빌려와 솜씨 좋은 화가에게 옮겨 그리게 하고 그림 위·아래에 기문을 적은 족자 두 점을 새롭게 만들었다고 한다. 개모한 족자 두 점은 형제 집에 한 점씩 두고 집안의 보물로 삼았다는 요지다.[44]

현전하는 이 〈홍섬사궤장례도〉의 유전 과정을 요약하면, 임진왜란 때 소실된 원본 족자의 그림은 아들 홍기영의 기억에 의존하여 17세기 초 종이 초본으로 되살아나고, 이를 저본으로 1608년 제1차 개모가 이루어졌다. 훼손이 심해진 상태에서 1712년 개장改裝되었고 1785년 제2차 개모된 결과 현재의 족자로 전해지게 되었다.

종이 초본을 만든 홍기영은 행사 당시 25세의 젊은 나이였다. 또 행사 준비와 진행을

숙지하고 있었을 주인공의 아들이었기 때문에 비록 기억에 의존했다 할지라도 원작에 상당히 가까운 밑그림을 남겼으리라 여겨진다. 현재 전하는 〈홍섬사궤장례도〉의 화풍은 행사 당시에 그려진 원본과 거리가 멀겠지만 적어도 한 화면에 사궤장례와 사궤장연 장면이 함께 그려진 구성과 내용만큼은 원본의 모습을 잘 간직한 것으로 판단된다.

사궤장례가 치러진 장소는 한양의 남부南部 명례방明禮坊에 있는 홍섬의 사저였다. 그림은 마치 한 건물에서 궤장 하사와 축하연이 동시에 벌어지고 있는 것처럼 보인다. 그러나 자세히 살펴보면 두 행사가 벌어지고 있는 건물의 실내 구조가 똑같다. 흔히 행사기록화에서 시간을 뛰어넘거나 넓은 공간을 한 화면에 압축시킬 필요가 있을 때 서운을 배치하여 그 역할을 담당하도록 하는데, 이 그림에서도 긴 지붕의 중간에 서운을 그려 넣었다. 두 장면은 동시에 벌어진 광경처럼 연결되어 있지만, 서운이라는 장치를 사용하여 시간을 달리한 행사임을 암시했다. 이렇게 시간 순서에 따라 행사 장면을 병렬적으로 구성하는 방식은 제1장에서 살펴본 1691년의 〈칠태부인경수연도〉와 같다. 도01-39, 도01-43

화면 오른쪽에는 사궤장례에서 예조 낭관이 교서를 받들고 주서가 교서를 선포하는 순서가 그려졌다. 도02-06-01 홍섬은 북향하여 꿇어앉아 있고 궤장은 안쪽에 모셔져 있다. 교서와 궤장을 받들고 홍섬의 집으로 파견된 주서는 이준李準, 1545~1624이었으며 외선온을 가지고 간 도승지는 이희검李希儉, 1516~1579이었다. 내선온은 관례대로 중사가 가지고 갔다.

이어 화면 왼쪽의 사궤장연 장면을 보면, 주벽主壁에 도승지를 중심으로 그 좌우에 중사와 주서가 나란히 자리잡았다. 도02-06-03 왼편에 앉아 있는 홍섬은 중앙으로 나와 중사가 주는 내선온을 받고 있다. 이는 이후의 사궤장례도를 포함하여 선온을 받는 대표 도상으로 사용되었는데, 곧 이어 살펴볼 〈이원익사궤장연도첩〉과 《이경석사궤장례도첩》에도 그대로 답습되었다. 마당에 넓게 깔린 덧마루[補階] 위에서는 연회가 벌어지고 있는데 스무 명의 기녀가 보인다. 그 옆으로는 집박전악, 악공 여덟 명이 보이는데도02-06-02 이 규모로 보면 사악은 일등악이었던 것으로 파악된다.[45] 실내에는 녹색 실로 가장자리를 두르고 육각 무늬를 넣은 붉은색 발이 드리워져 있고 덧마루 위에는 청색 가장자리를 두른 돗자리[地衣]가 여러 장 깔려 있다. 음식상과 식기, 두툼한 방석, 기녀들의 머리 장식, 화준, 차를 끓이는 화로 등 세부 묘사가 상세하고 꼼꼼하며 인물의 동세와 분위기 묘사도 자연스럽다.

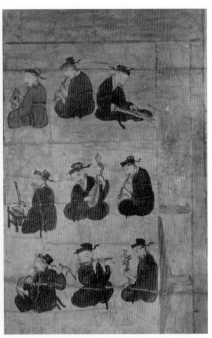

도02-06-01. 교서 선포 부분.　　　　　　　　　도02-06-02. 악공 부분.

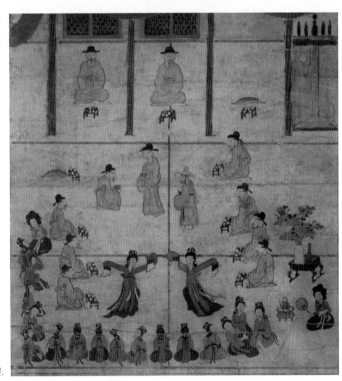

도02-06-03. 사궤장연 부분.

〈홍섬사궤장례도〉 부분, 1785년경(1573년 행사), 지본채색, 남양홍씨중앙화수회.

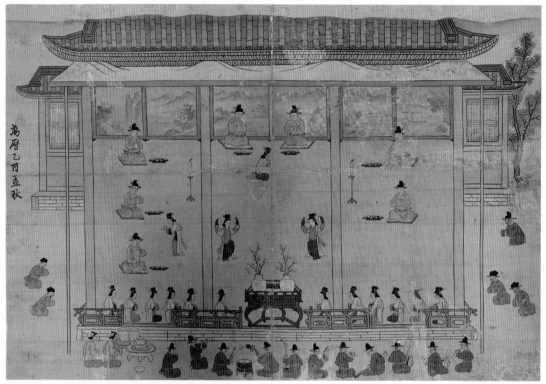

도02-07. 〈기영회도〉, 1585년, 견본채색, 40.4×59.2, 서울대학교 박물관.

　　〈홍섬사궤장례도〉에는 16세기 후반의 양식과 18세기 후반의 화풍이 혼재되어 있어 옮겨 그리는 과정을 거듭한 그림의 내력이 반영되어 있다. 넓고 푸른 단이 달린 차일 형태, 분홍색의 단령, 발이 보이지 않을 정도로 긴 단령의 길이, 기녀의 머리 모양, 폭이 넓은 소매로 춤을 추는 기녀의 동작 등은 1584년과 1585년의 〈기영회도〉 등을 통해 익숙한 모습이다.[도02-07] 1584년의 기영회에는 81세의 홍섬과 노수신·원혼도 참석하였다. 반면에 두꺼운 설채, 명암이 가해진 서운과 소나무 줄기, 오동나무의 묘법 등에서는 피할 수 없는 18세기 후반의 화풍이 감지된다.

　　〈홍섬사궤장례도〉가 16세기 후반 행사 당시 원본 그림의 양식을 많이 간직하고 있는 것으로 간주한다면 다음에 살펴볼 17세기 전반의 〈이원익사궤장연도첩〉과 《이경석사궤장례도첩》의 양식도 그 연장선상에서 분석할 수 있겠다.

　　　　　　　　　　　　　　　　　　　　　　　　제2장 사궤장례도

임진왜란 이후 부활된 사궤장례, 〈이원익사궤장연도첩〉

　　앞서 살폈듯 사궤장례는 임진왜란 동안 정식으로 시행되지 못했다. 1623년(인조 1) 이원익에 대한 사궤장이 있기까지는 절목節目을 상고하는 등 제도를 재정비하는 기간이었다. 따라서 이원익에 대한 궤장 하사는 이후 조선 후기까지도 사궤장례의 전형으로서 늘 시행의 기준이 되었다.

　　선조·광해군·인조까지 3조에 걸쳐 여섯 번이나 영의정을 지낸 이원익은 태종의 아들 익녕군益寧君의 4세손으로 왕실의 후손이다.도02-08 18세인 1564년(명종 19) 생원시에 합격하고 5년 후 대과에 급제한 뒤 무려 65년 동안 관직 생활을 한 그는 1604년 호성공신扈聖功臣에 녹훈되고 완평부원군完平府院君에 봉해져 완평상공完平相公이라는 호칭으로 많이 불렸다. 1615년(광해 7) 인목대비 폐위론을 반대하다 3년여 동안 홍천에서 유배 생활을 끝내고 우거하던 중에 인조반정으로 등극한 인조에 의해 1623년 영의정에 다시 발탁되었다.[46] 그러나 이원익은 7월부터 병을 이유로 여러 차례 치사를 원하는 소를 올렸지만 윤허받지 못하고 9월 6일 궤장을 하사받기에 이르렀다.

　　이원익의 사궤장례가 세인의 주목을 받은 까닭은 임진왜란 이후 처음 시행되었을 뿐만 아니라 30여 년 동안 정지되었던 기로회와 사궤장연이 이례적으로 합설되었기 때문이다. 70세 이상의 전직 2품 고관들이 모이는 기로회는 매년 봄과 가을의

도02-08. 〈이원익 초상〉, 17세기 초, 견본채색, 167.5×89, 충현박물관.

설행이 규례였지만[47] 오랫동안 열리지 못한 상황이었는데 마침 기로신이던 이원익의 사궤장례에 맞추어 함께 기로연을 시행하자는 기로소의 제안이 받아들여졌다.[48] 그로 인해 국가의 원로 재상을 우대하는 대표적인 두 종류의 행사가 한꺼번에 열리면서 기로신을 포함한 조정의 주요 인물들이 한자리에 모이는 성사를 이루었다. 게다가 이원익은 당파에 치우치지 않고 합리적이고 탁월한 정무 능력으로 내외의 신망이 두터운 인물이었던 터라 모두 우러르며 이 성사를 칭송했다.

　행사가 모두 끝나고 이원익은 참석자 중 한 명인 진원부원군晉原府院君 유근柳根, 1549~1627에게 시를 지어 사궤장의 전모를 기록해 주길 부탁하였다. 이로써 사궤장연을 치르기까지의 전후 사정과 연회 당일의 모습은 유근의 증언에 일목요연하게 묘사되어 있다.[49] 유근은 5언율시를 짓고 참석자들은 이에 수창하는 시를 남겼다.

　〈이원익사궤장연도첩〉도02-09은 사궤장례의 모습을 그리고 연석에서 수창한 참석자들의 시를 수록한 일종의 시화첩이다.[50] 시화첩의 내용은 '사궤장연겸기로회지도'賜几杖宴兼耆老會之圖라는 표제를 화면 상단에 전서체로 쓴 행사도 한 폭, 사궤장 의례가 열린 천계 3년(1623, 인조 1) 9월 6일자로 사헌부 집의 겸 지제교 조위한趙緯韓, 1567~1649이 지어 올린 「사궤장교서」,[51] 조정에서 파견된 관리, 기로신, 하객으로 참석한 정경 등 26명의 참석자 좌목,[52] 연석에서 지은 차운시순으로 이루어져 있다. 이러한 내용 구성은 이후 왕으로부터 교서를 받는 사가기록화 화첩이나 화권의 한 전형이 되었다.

　좌목의 앞부분에는 내선온을 가지고 중사 자격으로 파견된 오원군鰲原君 박충경朴忠敬, 1564~?, 외선온을 가지고 참석한 승정원 도승지 이홍주李弘胄, 1562~1638, 교서와 궤장을 가지고 온 주서 이계李烓, 1603~1642 등이 배치되었다. [표08] 왕명을 집행하기 위해 중앙에서 파견된 관리들을 나이나 품계와 상관없이 좌목 첫머리에 우선하여 두었으며 나머지 참석자들은 품계순으로 배열하였다. 좌목에는 상신, 우찬성, 육조의 판서, 한성부 판윤 등 정2품 이상의 정경 외에도 전임 기로당상 두 명, 이원익을 포함한 현임 기로당상 여덟 명이 포함되어 있다. 사궤장 의식에는 참석하지 않았지만, 나중에 연회 참석을 허락받은 의정부 사인舍人 두 명은 좌목의 맨 끝에 이름을 올렸다. 기로신이기도 한 전성군全城君 이준李準, 1545~1624은 병으로 참석하지 못했어도 좌목에 이름이 포함되었으며 나중에 경하시를 지어보냈다.

이 화첩에서 큰 비중을 차지하고 있는 것이 참석자들의 축시다. 연석에서 유근이 처음 시를 지었고 주인공 이원익을 필두로 22명이 유근의 시에 운을 맞추어 시를 지었는데 그 순서 역시 품계를 따라 정7품의 승정원 주서가 맨 마지막이었다. 참연자 중에 박충경, 이경립李景立, 이서李曙, 1580~1637의 시가 보이지 않아 연석의 차운에서 빠진 것으로 보인다. 이원익은 행사를 마친 뒤에도 연회에 참석하지 못한 사람들에게도 널리 시를 구하였다. 행사 뒤에 차운시를 부탁받은 홍문관 교리 김세렴金世濂, 1593~1646은 다음과 같이 당시의 정황을 전했다. [53]

영상의 사궤장연과 기로회를 겸한 자리에서 유상공[유근]의 10언율시를 시작으로 온 좌석의 사람들이 이에 화답하였다. 그림을 그려 권축卷軸을 만들었으니 진실로 일대의 성사다. 영상 댁을 방문한 어느 날 영상이 참석자들의 시를 꺼내 보여주며 '사궤장연 날, 참연자 중에서 중사[박충경]를 제외하고 모두 시를 지었고 나도 부득이하게 시를 짓지 않을 수 없었다. 공은 비록 참석하지 못했지만 이와 같은 성사에 공의 시가 없을 수 없다. 정백창鄭百昌, 1588~1635, 이식李植, 1584~1647, 장유, 조희일趙希逸, 1575~1638 등에게도 차례로 시를 구하려고 한다.'라고 하였다. [나는] 두세 차례 사양했지만 이기지 못하고 차운하여 올렸다. [54]

김세렴 외에 나중에 추영시追詠詩를 증정한 사람은 이조참판 이수광李晬光, 1563~1628, [55] 사헌부 대사헌 정광적鄭光績, 1550~1637, 이조참의 김상헌, 승정원 좌승지 조익趙翼, 1579~1655, [56] 경상도 관찰사 이민구李敏求, 1589~1670, 이조참의 이식, 예조참의 목장흠睦長欽, 1572~1641, 우부승지 목대흠睦大欽, 1575~1638, 형조참의 홍방洪霶, 1573~?, 홍문관 교리 김세렴, 사간원 정언 오준吳竣, 1587~1666 등 열한 명이다. [57] 관직이나 나이가 사궤장연 참석 요건에는 미치지 못했지만 모두 요직에 있는 인물들이거나 평소 가까운 관계망 속에서 교유하던 사람들이었음을 알 수 있다.

충현박물관 소장 『계해사궤장연첩』癸亥賜几杖宴帖에는 연회 참석자들의 차운시와 추영시가 모두 수록되어 있다. [58] 1661년(현종 2) 이원익의 친손인 달성도호부사達城都護府使 이수강李守綱과 조카뻘 되는 옥산태수 이희년李喜年은 이원익의 문집 『오리집』梧里集을 꾸밀 때 「사

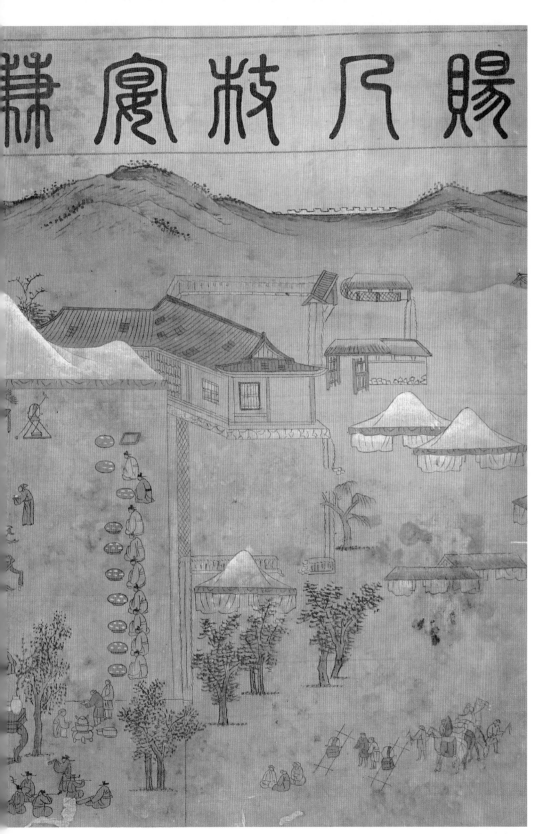

도02-09. 〈이원익사궤장연도첩〉, 1623년, 지본채색, 46.8×62.5, 국립중앙박물관.

궤장연창수시첩」賜几杖筵唱酬詩帖 뒷부분 '불참한 공들이 나중에 읊은 시가'未參諸公追詠 부분에 이 시를 전부 수록했다.[59] 이처럼 사궤장연 참석자들의 좌목과 추영시만 보아도 당시 조정의 정경대부가 직간접으로 거의 참여한 이원익의 사궤장연이 얼마나 사람들의 이목을 집중시켰을지 짐작이 된다.

〈이원익사궤장연도첩〉을 제작한 직접적인 동기는 이원익의 개인적인 발의에서 비롯되었다. 이원익은 참연자들에게 그날의 일을 시로 노래할 것을 부탁하였을 뿐만 아니라 연회의 모습을 그림으로 묘사하도록 했음이 차운시 속에 여러 차례 언급되어 있다.[60] 이 사실은 이원익의 사돈이기도 한 이준이 이원익의 신도비명에서도 증언한 바 있다.[61]

화첩의 그림은 화면 상단의 제목이 말해주듯이 사궤장연 겸 기로연의 광경을 그린 것이다. 화첩임에도 불구하고 화면 상단에 전서체로 제목을 쓴 것은 화축에 계회도를 그리던 계축契軸의 습관이 남아 있던 것으로 이해된다. 이런 형식은 16~17세기의 화첩에 간혹 나타나는 예로서 1582년 임오년 사마시에 입격한 사람들이 48년 후에 다시 모인 것을 기념한 〈임오사마방회도〉壬午司馬榜會圖에서도 볼 수 있다. 도04-25, 도04-26, 도04-27

궤장연이 열린 행사장은 대형 차일과 그 아래 덧마루로 조성되었다. 사각형, 반달형, 혹은 삼산형三山形의 단순하고 평면적인 형태의 차일은 이 시기의 표현 양식이다. 차일 안쪽에는 소나무 곁에 하사받은 선온과 찬품, 궤장을 모셔 놓았다.

사궤장연도에서 주인, 즉 궤장을 받는 당사자가 선온을 받는 순서를 대표 도상으로 선택한 것은 앞서 살펴본 〈홍섬사궤장례도〉와 마찬가지다. 오른쪽 줄에는 의례 집행관과 현임 기로신이 앉았고 왼쪽 줄에는 이원익을 선두로 전임 기로신과 정경들이 앉았을 것으로 여겨진다. 도02-09-01 품계에 따른 좌차로 판단하건대 오른쪽 줄에 약간 뒤로 물러나 앉은 사람은 주서이며 궤장을 마주 바라보고 앉은 붉은 옷의 두 명은 나중에 참연을 허락받은 의정부 사인이다. 좌목에 있는 26명 중에 병으로 참석하지 못한 이준을 뺀 25명을 모두 그린 것으로 보인다. 화면에는 왼쪽 줄 상석에 앉아 있던 이원익이 중앙으로 나와 박충경으로부터 내선온의 술잔을 받는 광경이 그려졌다.

왕이 내린 선온을 받는 사연의 좌석 배치와 절차는 1604년(선조 37) 11월 선조 대에 녹훈된 구공신[光國·平難功臣] 및 신공신[扈聖·宣武·淸難功臣]이 충훈부에서 만난 상회연相會宴을 그린

▶ 도02-09-01. 〈이원익사궤장연도첩〉 부분,
1623년, 지본채색, 46.8×62.5, 국립중앙박물관.

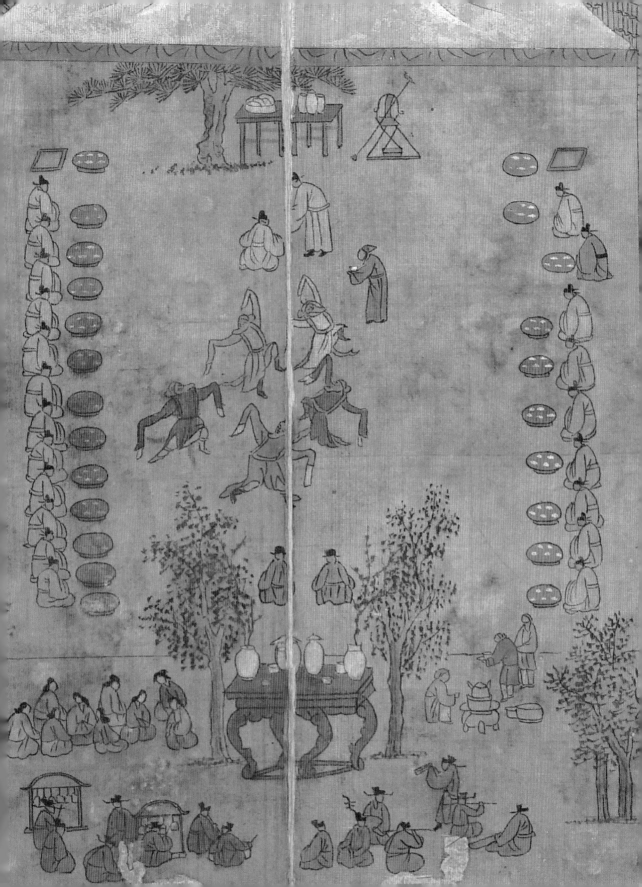

도02-10. 〈신구공신상회제명지도〉 제1첩 부분, 4첩 병풍, 삼베담채,
각 110×62, 동아대학교 석당박물관.

〈신구공신상회제명지도〉新舊功臣相會題名之圖[도02-10]에서도 엿볼 수 있다.[62] 이 그림에서도 오른쪽 줄의 빈 방석은 내선온과 외선온을 가지고 온 중사와 승지이고, 왼쪽 줄의 빈 방석은 신·구공신 중에서 품관이 높은 인물의 자리다.

〈이원익사궤장연도첩〉의 연회에서는 집박전악의 박자에 맞추어 악공들은 곡을 연주하고 무대에는 처용무가 공연 중이다. 정좌한 참연자들을 제외한 나머지 인물은 각자의 역할에 분주하면서도 자유롭게 연회를 즐기고 있는 듯하다. 담묵으로 처리한 산에는 변형된 단선점준의 잔영이 남아 있으며 녹색으로 잔잔하게 찍은 호초점이 능선을 따라 가해져 있다. 행사기록화에서 흔히 보이는 전형적인 진채眞彩의 청록산수가 아닌 수묵과 담채로 처리된 섬세한 필치의 산수가 특징이다.

이 행사의 장소는 한양의 동쪽 외곽에 있는 이원익의 옛집 근처의 빈터[東郭領相舊第隙地]였다. 이원익은 1619년(광해 11) 유배지 홍천에서 풀려난 뒤 다시 영의정에 등용되기 전까지 여주 앙덕촌에서 살았다. 따라서 옛집이란 이원익 사후 세자가 조문 갔던 곳이기도

한 동부 건덕방建德坊 소재 이원익의 옛 사저를 의미한다.[63] 주위 사람들은 이원익의 집에 행사장을 조성하기로 의논했지만, 평생을 청렴하고 검소하게 살아온 이원익은 많은 사람을 참석시킬 만한 넓은 땅을 소유하지 못했다. 건덕방의 집은 말이 쉽게 방향을 돌릴 수 없을 정도로 협소하여 부득이하게 집 근처 빈터에 행사장을 설치했다.[64] 그림에는 건덕방 사저의 위치가 멀리 타락산의 능선과 그뒤로 살짝 보이는 도성의 성곽으로 암시되어 있다. 이원익의 집을 자세히 보면 담장 일부가 허물어지고 지붕의 기와도 군데군데 훼손된 모습이어서 청백리로 청빈한 삶을 살았던 그의 실제 면모를 실감나게 전달해 준다. 이원익은 성품이 소박하고 단조로웠으며 여섯 차례나 영의정을 지내면서도 항상 두 칸 초가집에 살면서 처자들은 끼니를 걱정해야 할 정도였다고 한다.

이원익의 사궤장례는 대표적인 고례古例로 자리잡았다. 그 이후로 이루어진 많은 사궤장례는 이원익의 사례를 참고하여 그 의절과 의식 절차가 정해졌다. 그러한 관행은 가깝게는 1668년 이경석과 1675년(숙종 1) 허목許穆, 1595~1682의 사궤장례에 영향을 미쳤고 멀게는 정조 연간까지도 계속되었다.[65] 정조는 학성군 이유와 홍낙성에게 궤장을 하사할 때 이원익의 예에 의거하라고 지시했다.[66] 이처럼 이원익의 사궤장례가 100년이 넘도록 상고의 대상이자 하나의 기준이 되었던 것은 임진왜란 이후 거의 폐지되다시피 했던 기로연과 함께 베풀어져 국로를 우대하는 예전禮典으로서 그 의미가 배가되었기 때문이다. 거기에 이원익은 역대 최고의 재상 중 한 명으로 평가받을 만큼 후대까지 존경받던 원로로 기억되었기 때문이기도 하다.

세 점의 소장본으로 전하는《이경석사궤장례도첩》

백헌白軒 이경석에 대한 사궤장례는 이원익 이후 45년 만에 처음 실행되는 것이었다. 정종의 열 번째 아들 덕천군德泉君 이후생李厚生, 1397~1465의 6세손으로 종실 인물인 이경석은 이원익이 인조반정 이후 다시 영의정으로 중용되던 1623년에 관직의 길에 들어선 뒤 1645년(인조 23) 51세에 우의정을 시작으로 효종과 현종까지 삼대에 걸쳐 24년 동안이나

정승의 반열에 있던 명상이다.[67] 70세 되는 1664년(현종 5)에 기로소에 들어간 그는 74세 되는 1668년 궤장을 받았다. 삼전도비문三田渡碑文을 제작했다는 이유로 그의 문학이 제대로 평가받지 못했지만, 이경석은 여러 문인을 길러낸 학자이자 장유, 이안눌李安訥, 1571~1637 등과 비견되는 당대의 문장가였다. 특히 정묘·병자호란 이후의 어려운 상황에 놓여 있던 대청 외교를 잘 풀어나간 인물이기도 하다.

이원익과 이경석 두 사람은 모두 왕실 후손이며 세 명의 왕을 섬기는 수십 년 동안 정치의 중심에 있던 인물로 공통점이 많다. 두 사람의 정치적 입장은 각각 달랐지만 모두 당색을 초월하여 폭넓은 교유 관계를 유지했으며 국가와 백성의 안위를 우선시하는 국정 운영으로 오랫동안 정치 생명을 유지할 수 있었다. 또 수십 차례 치사를 청했지만 허락받지 못하고 계속 중임을 맡았던 점도 유사하다.

상소와 불허가 오랫동안 반복된 끝에[68] 이경석은 1668년 11월 27일 사저에서 궤장과 교서, 내선온 및 외선온, 일등악을 하사받았다. 왕이 내리는 은전과 의례의 절목은 이원익의 고사를 기준으로 결정되었다. 이경석도 이원익처럼 기로신이었으므로 예조에서는 기로회의 설행까지 왕의 허락을 받았지만, 정작 이경석 본인의 사양으로 사궤장연은 기로연과 무관하게 치러졌다.[69]

《이경석사궤장례도첩》은 현재 경기도박물관, 고려대학교 박물관, 일본 동양문고東洋文庫 등에 세 점이 남아 있다.[70] 흰 제첨에 쓰인 표제는 각각 다르지만,[71] 표지는 모두 능화문이 찍힌 푸른색 장지로 장황되었다. 글씨 부분을 보면 붉은 채색으로 인찰한 방식, 대두법擡頭法 사용, 글씨의 서풍 등이 서로 유사하여 모두 행사 당시의 원작으로 보아도 좋을 듯하다. 계첩을 제작하는 관행처럼 참석자의 수대로 여러 점을 제작해 하나씩 나누어 가졌으므로 현재 여러 소장본이 남아 있게 되었다. 《이원익사궤장연도첩》의 경우에도 이를 계첩이라고 지칭한 문헌 기록이 있는 것으로 보아 참석자 수대로 여러 점을 제작해 한 점씩 나누었을 가능성이 크다.[72] 도02-11, 도02-12, 도02-13

이경석 문중에 전해졌던 경기도박물관본은[73] 표지에 '사궤장연회도'賜几杖宴會圖라고 쓴 제첨이 붙어 있다. 그림과 차운시를 곁들인 화첩의 전체적인 내용 구성은 이원익 때와 일치한다. 사궤장 당일의 광경을 시간 순서에 따라 그린 세 폭의 행사도, 지제교 남이성南二星,

도02-14. 《이경석사궤장례도첩》의 이경석의 7언율시 부분, 1668년, 견본채색, 37×55.5, 경기도박물관.

1625~1683이 지은 11월 27일자 사궤장 교서, 좌목, 서문을 곁들인 이경석의 7언율시,^{도02-14} 그에 화답한 참연자 10인의 차운시, 사궤장 다음날 올린 이경석의 사은전문, 연회에 참석하지 못한 친지들이 나중에 지어 보낸 축시, 연후추제宴後追製 순서로 꾸며졌다. 이경석의 전문과 연후추제는 고려대학교 박물관, 일본 동양문고 소장본에서는 볼 수 없다.

이경석의 사궤장례에 대한 면모를 파악하는 데는 그의 문집 『백헌집』白軒集에 수록된 「사궤장지감록」賜几杖識感錄이 큰 도움이 된다.[74] 좌목은 〈이원익사궤장연도첩〉과 마찬가지로 선온과 교지를 받들고 궁궐에서 파견된 중사·도승지·주서가 먼저 열거되고 그뒤를 이어 영중추부사 이경석과 빈객 여덟 명의 이름이 관직순에 따라 쓰인 체제다.[표09] 예법에 따른 올바른 행사 진행을 위해 예관禮官 자격으로 참석한 예조참판과 예조참의는 맨 끝에 배치되었다.

사궤장연과 기로연을 합설하지 않았으므로 빈객의 수는 이원익 때보다 적었다. 연

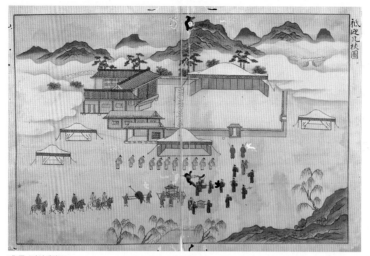

제1폭 〈지영궤장도〉.

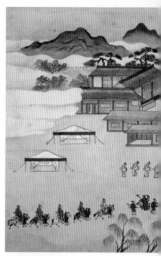

제1폭 〈지영궤장도〉.

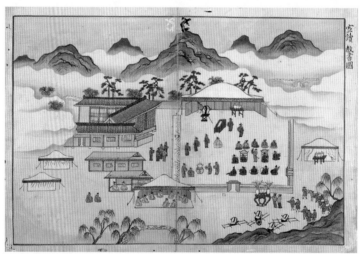

제2폭 〈선독교서도〉.

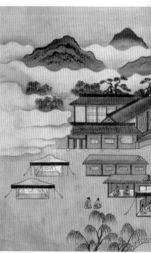

제2폭 〈선독교서도〉.

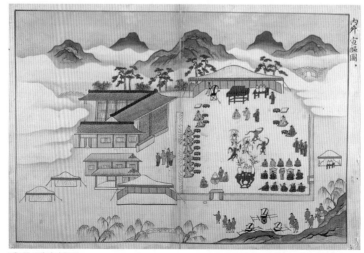

제3폭 〈내외선온도〉.

도02-11. 《이경석사궤장례도첩》, 1668년, 견본채색, 각 37×55.5, 경기도박물관.

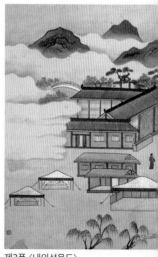

제3폭 〈내외선온도〉.

도02-12. 《이경석사궤장례도첩》, 1668년, 견본채색, 각 36.7×55.6, 고려대학교 박물관.

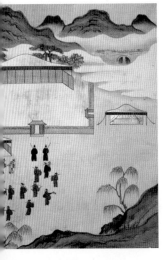
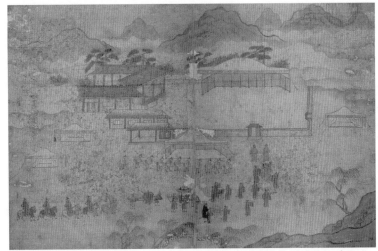

제1폭 〈지영궤장도〉.

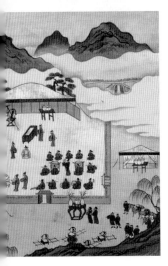
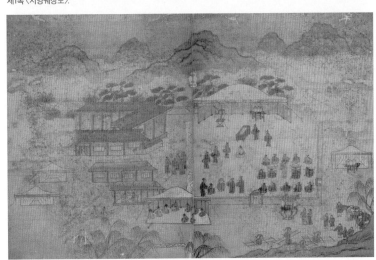

제2폭 〈선독교서도〉.

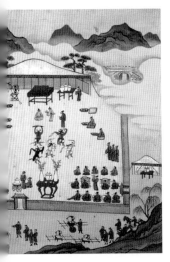
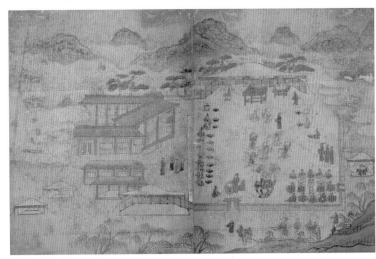

제3폭 〈내외선온도〉.

도02-13. 《이경석사궤장례도첩》, 1668년, 견본채색, 일본 동양문고.

석에서 이경석은 7언율시를 지어 임금의 은혜를 노래했으며 영의정 정태화鄭太和, 1602~1673에게 화답시를 부탁했다. 정태화를 비롯해 형조판서 서필원徐必遠, 1614~1671까지 참연자 여덟 명과 도승지 남용익南龍翼, 1628~1692, 주서 송광연宋光淵, 1638~1695의 차운시가 화첩에 수록되어 있다. 하지만 중사 자격으로 온 내시부內侍府 상선尙膳 이엽李燁, 1606~?과[75] 예조참판 윤집尹鏶, 1601~1669, 예조참의 이준구李俊耉, 1609~1676는 차운시가 없고, 공조판서 김좌명金佐明, 1616~1671은 초청장을 받았지만, 건강상 성동에 우거 중이었으므로 행사에는 불참했지만 이경석의 부탁으로 글을 지었다.

이원익이 그랬던 것처럼 이경석도 집이 멀어 참석하지 못한 오랜 친구들에게 모두 시를 요청했다. 이은상李殷相, 1617~1678, 안변도호부사 유창兪瑒, 1614~1692, 남구만南九萬, 1629~1711), 홍석기洪錫箕, 1606~1689, 시교생侍敎生 정석鄭晳, 1619~?, 부호군 권열權說, 병조좌랑 서문상徐文尙, 1630~?, 문하생 조원기趙遠期, 1630~?, 전 익위前翊衛 최휘지崔徽之, 문하생 공조좌랑 최후량崔後亮, 1616~1693 등이 보내온 시가 화첩에 수록되어 있다.[76] 최휘지는 1668년 11월 하순에, 조원기는 12월 하순에 시를 지은 것으로 보아 사궤장례 직후에 바로 시를 받았음을 알 수 있다.

《이경석사궤장례도첩》의 제작과 구성은 이원익의 예에 힘입은 바 컸지만 행사의 내용을 세 장면으로 확대시킨 점은 이전에 볼 수 없던 변화로 주목할 만하다. 제1폭은 교서와 궤장을 받든 행렬이 이경석의 집으로 들어가는 모습을 그린 〈지영궤장도〉祗迎几杖圖다. 그림 제목은 화면을 구획한 붉은 선 바깥쪽 가장자리에 쓰인 것을 따랐다. 행사는 이경석의 집 마당에서 치러졌다. 이경석 집안은 대대로 한양에서 세거하였는데 그 장소는 미나리 밭으로 유명했던 근동芹洞으로 오늘날의 서대문구 미근동 일대다.[77] 이러한 위치는 김좌명의 시 중에 '날을 가려 성 서쪽에 예연을 설치하니'[選日城西敞禮筵]라는 구절과 부합한다.

화면 중앙에는 넓은 마당을 가진 이경석의 집이 배치되어 있다. 마당과 건물의 경계에는 백색 휘장을 쳐서 행사 공간을 구획했고 북쪽 편에 차일과 병풍을 설치하여 궤장과 교서를 모셔 둘 상위上位를 조성했다. 대문 밖에도 손님들을 위해 크고 작은 네 개의 막차幕次를 설치했는데 이는 궁궐 내의 각종 행사 준비와 시설물 관리를 담당하는 액정서掖庭署의 관리가 하루 전에 미리 와서 준비해 놓은 것이다. 궤장과 교서를 실은 행렬은 대문 밖에서 자

신들을 맞이하는 인물들의 환영을 받으며 집으로 들어가고 있다. 길가에 나와 예를 갖추는 인물은 이경석을 포함한 빈객으로 모두 분홍색 공복 차림이다. 오장烏杖을 든 장졸 두 명이 행렬 선두에 서고 그뒤를 집박전악과 열두 명의 악공이 따랐다. 교서를 실은 용정龍亭, 궤장을 실은 채여彩輿가 앞서고, 중사·도승지·주서·예조참판·예조참의 등 의식을 집행하기 위해 조정에서 파견된 관리들이 말을 타고 그뒤를 따르고 있다. 도02-11-01

　　행사장 주변과 먼 산에는 서운이 짙게 서려 있어서 왕의 은전을 입은 특별한 날임을 암시한다. 배경 산수는 전형적인 17세기 후반 화원들의 청록산수화풍을 보여 주는데도02-12-01 짧은 선이나 점으로 산과 바위의 질감을 표현하는 단선점준이 가해진 이러한 보수적인 화원 화풍은 비슷한 시기에 그려진 《북새선은도》北塞宣恩圖(1664년)도02-15나 〈공조낭관계회도〉工曹郎官契會圖(1670년)도02-16와 상당히 흡사하다. 지붕의 용마루와 내림마루를 진하게 처리하는 건물 표현 방식도 이 시기의 특징이다.

　　제2폭은 교서를 선독하고 궤장을 이경석에게 전달하는 장면을 그린 〈선독교서도〉宣讀敎書圖다. 규례대로 교서를 선포하는 일은 주서가 맡았으며 궤장을 전달하는 것은 도승지가 담당했다. 차일 아래 궤장과 선온이 소중하게 모셔져 있는데 지팡이의 비둘기 장식, 고리에 매달려 있는 수건, 네모난 소삽 등 궤장의 모습은 실물과 거의 흡사하게 그려졌다.[78] 붉은 보를 씌운 교서탁敎書卓 앞에는 주서가 교서를 선독하고 있으며 도승지는 주서의 뒤에 조금 물러나 서 있다. 중사와 두 명의 예관은 교서탁 앞에 앉아 있는 이경석의 왼쪽에 서 있다. 악공은 오른쪽에 치우쳐 열좌하였는데 악기는 방향方響, 적笛, 거문고, 장고, 당비파, 북 등으로 구성되었다.[79] 악공의 앞줄에는 무용수로 보이는 다섯 명의 기녀가 앉아 있으며 휘장 밖에도 다섯 명의 기녀가 대기하고 있다. 화로에는 음식이 데워지고 있다. 도02-11-02

　　대문 밖에는 연회에 사용될 커다란 화준탁花樽卓도 준비되어 있으며, 대문 밖 막차 안에는 영의정 정태화로 여겨지는 상석의 인물을 중심으로 여덟 명의 손님이 의식이 끝나기를 기다리며 담소 중이다. 나무 그늘에는 쉬고 있는 말과 마부, 가마꾼 들도 그려져 있어서 행사와 관련된 인물들의 동태와 주변 묘사가 비교적 상세한 편이지만 문헌 기록에는 미치지 못한다. 기록에는 이 날 구경꾼이 구름처럼 몰려들어 주변을 가득 메웠다고 하는데 그림에는 그러한 상황 묘사는 완전히 배제하고 의례에 필요한 공식적인 인물 위주로 표현했

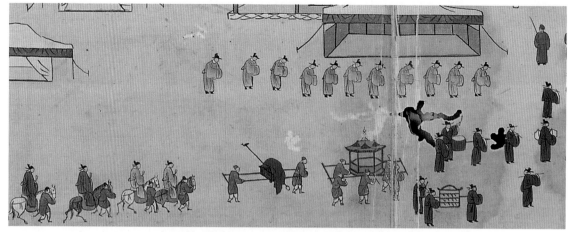

도02-11-01. 《이경석사궤장례도첩》 제1폭 〈지영궤장도〉 부분, 1668년, 견본채색, 37×55.5, 경기도박물관.

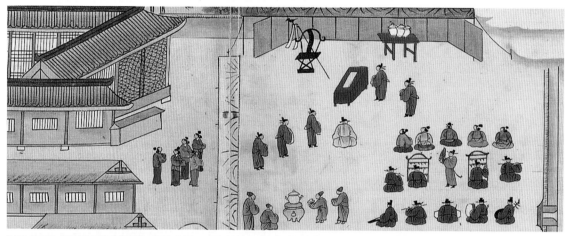

도02-11-02. 《이경석사궤장례도첩》 제2폭 〈선독교서도〉 부분, 1668년, 견본채색, 37×55.5, 경기도박물관.

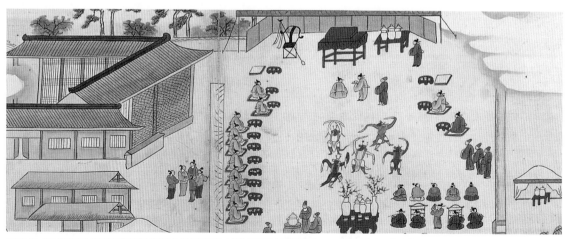

도02-11-03. 《이경석사궤장례도첩》 제3폭 〈내외선온도〉 부분, 1668년, 견본채색, 37×55.5, 경기도박물관.

도02-12-01. 《이경석사궤장례도첩》 제2폭 〈선독교서도〉 부분, 1668년, 견본채색, 36.7×55.6, 고려대학교 박물관.

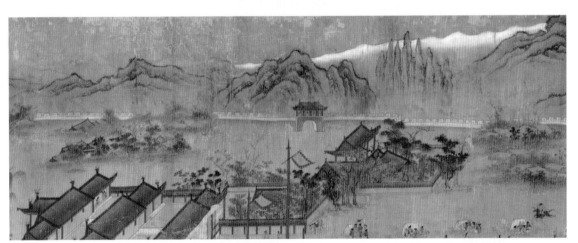

도02-15. 한시각, 《북새선은도》의 〈길주과시도〉 부분, 1664년, 견본채색, 57.9×674.1, 국립중앙박물관.

도02-16. 〈공조낭관계회도〉 부분, 1670년, 견본채색, 121.5×59, 국립중앙박물관.

다. 오히려 좌우대칭에 가까운 안정적인 배경 산수와 서운으로 인해 조용하고 엄숙한 분위기마저 감돈다. 아마 화가는 경사스러운 행사의 즐거운 분위기보다는 진중한 사궤장 의례의 권위를 더 강조하고자 했던 것 같다. 고려대학교 박물관본이 인물 묘사에 훨씬 생동감이 있으며 궤장 묘사도 사실적이라면 경기도박물관본은 필선이 정돈되고 부드럽다.

제3폭은 궤장 하사의 의식이 끝난 뒤 선온을 베푸는 연향을 그린 〈내외선온도〉內外宣醞圖다. 북쪽 중앙에 교서함敎書函, 동쪽에 선온 항아리, 서쪽에 궤장을 모셔 두었다. 방향과 위치에 차등을 둔 대열로 앉은 참연자들은 선온을 나누며 처용무를 감상하고 있다. 동쪽 열에는 중사와 도승지가 나란히 앉고 조금 뒤로 물러서 주서가 자리잡았다. 서쪽에는 이경석이 가장 상석에 자리하고 조금 간격을 두고 영의정 정태화와 판부사 정치화 형제가 앉았으며 나머지 여덟 명은 약간 뒤로 물러서 품계의 차이를 두고 앉았다. 화면에는 이경석이 중앙으로 나와 북쪽을 향해 앉아 중사가 주는 내선온을 받는 장면이 그려져 있다.[80] 예조참판과 참의는 선온탁 근처에서 행사의 진행을 돕고 있다. 도02-11-03

연향 장면을 화면 한쪽으로 치우치게 배치하고 나머지 반쪽에는 행사 장소인 개인 저택의 구조와 평면을 잘 살린 점, 원산을 가깝게 끌어당겨 바로 뒤에 있는 것처럼 병풍을 두르듯이 그린 점, 대문 밖에 손님들의 가마와 말을 그린 점 등은 1669년 회방연의 광경을 그린 〈만력기유사마방회도〉萬曆己酉司馬榜會圖와 공통된다. 도04-32

《이경석사궤장례도첩》처럼 행사 과정을 여러 장면으로 나누어 그리는 것은 17세기 사가기록화의 대표적인 형식이었다. 이런 형식은 제1장에서 살핀 1605년 행사를 그린 《선묘조제재경수연도》나 1692년 행사를 그린 〈칠태부인경수연도〉에서도 찾아볼 수 있다. 1605년 경수연 때 이경석이 그림의 서문을 쓰기도 했으니, 그는 당시 경수연도의 내용과 구성에 대해서도 잘 알고 있었을 듯하다.

앞서 언급한 바와 같이 《이경석사궤장례도첩》이 일종의 계첩으로서 좌목의 인물 수대로 만들어졌다면 현재 전하는 세 점 모두 행사 당시에 그려진 것으로 보아도 좋겠다. 여러 명의 화원이 제작에 참여했을 기록화의 속성상 필치가 조금씩 다르고 표현의 마무리에서도 차이가 나지만, 같은 밑그림을 공유한 데다 산수를 처리한 양식이 같고 채색의 종류와 색감마저도 유사하여 같은 시기에 제작된 작품임을 방증한다. 일본 동양문고 소장본도, 곰

팡이가 생기고 채색이 벗겨져 정확한 비교는 쉽지 않지만, 전체적으로 밑그림과 그림 양식이 나머지 두 소장본과 흡사하다.

현전하는 사궤장례도는 모두 16~17세기의 행사를 그린 작품으로서 18세기나 19세기 관련 그림이 남아 있지 않은 점은 아쉽다. 그러나 18세기 이후에는 사궤장례 자체가 이전보다 드물게 치러졌기 때문에 이 또한 시대 상황을 반영한 결과로 여겨진다. 또한 이 시기는 화첩이나 화권보다는 병풍 형식의 행사기록화가 유행했으므로 연회 장면과 연석상의 시문을 함께 장첩하는 17세기의 전통이 계승되기 쉽지 않았을 듯도 하다. 아울러 〈홍섬사궤장례도〉와 달리 임진왜란 이후 17세기에 제작된 사궤장례도 두 점이 같은 시기의 다른 사가기록화와 공통점이 많이 발견되는 것은 이 그림들이 그 시대 양식 안에서 충실히 제작되었음을 드러내 준다.

조선시대에는 혼례를 치른 지 일주갑, 즉 혼인 60주년을 기념하여 혼례를 다시 치르고 잔치를 베푸는

풍속이 있었다. 이는 중국에도 없는 조선만의 풍속으로, 자손이 주관하여 노부모의 무궁한 건강과 집안의

화평을 기원하는 의미가 큰 행사였다. 보통 70대 후반에 회혼을 맞게 되니 일가 친척과 하객의 규모는

어느 잔치보다 컸고, 이를 기념하여 그림을 제작하는 것은 자손으로서는 매우 자랑스러운 일이 아닐 수

없었다.

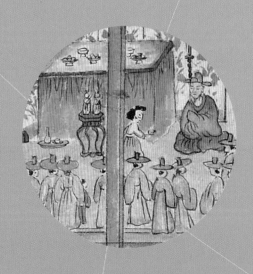

혼인한 지 60년,
다시 치르는 혼례

회혼례도回婚禮圖

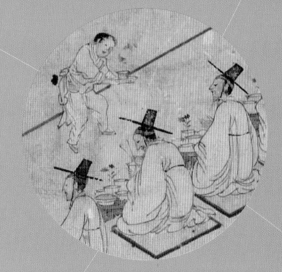

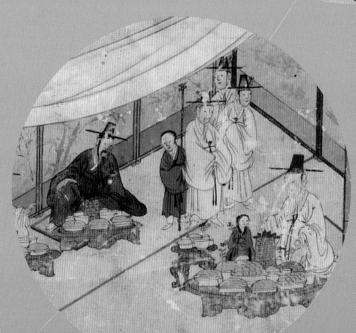

조선만의 고유한 풍습, 회혼례

혼인을 치른 지 일주갑이 돌아온 것, 즉 60년이 된 것을 회혼, 또는 회근回졸이라고 한다. 이를 기념하여 다시 혼례를 치르고 잔치를 베풀곤 했는데 이를 두고 회혼례, 그리고 회혼연이라고 했다. 회근은 대례의 핵심 과정인, 둘로 나눈 표주박 술잔[졸]에 술을 마시는 합근合졸의 의례에서 유래한 말이다. 합근례는 왕실 가례에서 동뢰연同牢宴에 해당되는데 60년 만에 이 동뢰연을 다시 치른다는 의미에서 회혼연을 중뢰연重牢宴이라고도 부른다.

회혼례가 60년 전의 혼례와 다른 점이 있다면 전안례奠雁禮, 교배례交拜禮, 합근례 순으로 초례醮禮를 재현한 뒤에 노부부가 큰상을 받고 내외 자손들로부터 차례로 헌수를 받는다는 것이다. 또한 본가에 생존한 어른이 없으므로 당연히 신랑이 신부의 집에 가서 신부를 데리고 와 본가에서 올리는 친영례親迎禮는 치를 수 없었다. 회혼례는 자손이 주관하므로 회혼례의 실질적인 목적은 자손으로서 노부모의 무궁한 건강과 집안의 화평을 기원하는 헌수 절차에 있었다.

회갑, 회방, 회혼 중에서 회혼을 가장 귀하게 여겼던 것은 그 희소성 때문이다. 만세의 시작이며 백복의 근원이라는 혼인을 치른 지 일주갑이 돌아온 것이니 그 희소적인 가치는 대단했다. 조선시대 문헌 기록을 분석해 보면 회혼연을 치렀을 때 노신랑의 나이는 3분의 2 정도가 75세에서 78세에 해당되었다.[표10] 회혼례가 드물었던 건 그만큼 치르기 어려웠다는 의미이기도 하다. 우선 부부가 70세 이상 해로해야 하는 것은 물론이고, 가족 모두가 무고해야 했다. 여기에 더해 잔치를 베풀 만한 사회적 지위와 경제력을 갖춘 자손이 있어야만 가능했다. 그래서 '회갑을 맞는 자가 열 명 중에 대여섯이라면 회방을 맞는 자는 백 명 중에 서넛이고 회혼을 맞는 자는 천 명 중 한둘에 불과하다'는 인식이 강했다.

선공감 감역을 지낸 윤봉거尹鳳擧, 1615~1694는 비록 아들은 단명하였지만, 손자와 증손자들이 대신해서 회혼연을 준비하였다.[01] 1758년 회혼을 맞은 김재로金在魯, 1682~1759는 회혼연 날짜(4월 11일)까지 받아 놓았는데, 그만 부인이 뜻하지 않게 형제 상을 당하는 바람에 행사를 치르지 못했다.[02] 이처럼 부부가 모두 고령이다 보니 준비하는 동안 부인이나 남편이 갑자기 사망하여 행사가 무산되는 경우도 종종 있었다.

조선시대 지식인들은 회혼을 기념하여 초례를 다시 한번 반복하고 중뢰연을 베푸는 관행이 어디에 근거하여 언제부터 시작되었는지 정확하게 알지 못했다. 따라서 17세기 이래 많은 문헌에 '회근이란 말을 중국 및 우리나라 고금의 문헌에서 보지 못했으며' 이는 '유독 우리나라 풍속에서 일컬어진 말'이라고 결론지어졌다.[03]

옛사람들조차 회혼례의 뚜렷한 전거를 중국의 기록에서 찾지 못한 것을 보면 회혼례는 중국에서 비롯한 것이 아니라 우리나라에서 생겨난 고유의 풍속이 맞는 듯하다. 또한 그 시작을 임진왜란 이후 17세기 초로 보는 시각에도 동의한다.[04] 조선시대 문집에는 수많은 경수시慶壽詩가 남아 있지만, 회혼연 석상에서 창작된 것은 모두 17세기 이후의 일이기도 하고, 17세기에 회혼연에 다녀와 시문을 남긴 많은 참석자가 '중뢰연을 열었다는 말을 처음 들었다'라고 언급한 것도 이를 뒷받침한다.[05]

회혼례를 치르는 습속이 조선 고유의 것이라는 인식은 사대부 사회에서 18세기를 지나 19세기에도 그대로 지속되었다.[06] 강박姜樸, 1690~1742도 1734년 백부 강석번姜碩蕃의 중뢰연 하서賀序에서 '회혼례의 시작이 언제인지 알 수 없으며, 중국에 수서壽序는 많으나 회혼에 관한 기록은 보지 못했으니 회혼례는 우리나라에서 숭상하는 풍습'이라고 했다.[07] 이유원李裕元, 1814~1888도 '회근례는 동속東俗이다'라고 단언하며 앞선 언급에 의견을 같이 했다.[08]

역대 사서나 문집에서 찾을 수 있는 회혼례의 사례 중에 가장 이른 것은 1622년(광해 14)으로 거슬러 올라간다. 유몽인柳夢寅, 1559~1623이 친척 이세온李世溫, 1547~?의 회혼을 맞아 동뢰연에 참석한 뒤 남긴 서문을 가장 이른 것으로 보는 것이다.[09] 유몽인은 1622년 이전에 세 번이나 사신으로 중국에 다녀온 경험이 있는데,[10] 중국에는 부모의 장수를 기원하여 매해 부모의 생일날에 지은 글을 집안에 보관하는 풍습은 있으나 양친 살아생전에 회혼례를 열었다는 일은 듣지 못했다고 말하였다. 유몽인은 회혼례의 시행이 중국의 전적에도 실려 있지 않은 일로서 천하에 무척 희귀한 일이라고 감탄하며, 자신이 중국에서 보았던 형식을 따라 회혼례의 자초지종을 적고 그 다음에 시를 짓는 것이라고 기록했다.

17세기 후반 들어 사대부가에서는 상중이 아니고 자식들이 건재하다면 부모의 회혼례를 치러드렸다는 기록이 문집에 자주 나타난다. 이러한 풍조에 비판적인 견해를 가진 일부 유학자들도 있었다. 1686년(숙종 12) 송시열宋時烈, 1607~1689이 권상하權尙夏, 1641~1721의 편

지에 답한 내용에서 그러한 일면을 엿볼 수 있다.

(전략) 회혼례라는 말은 근래 사대부의 집안에서 나온 것이다. 대체로 부모가 고령까지 함께 생존하기란 실로 얻기 어려운 기쁜 일이다. 나는 남의 집에서 이런 일을 치렀다는 말을 들을 때마다 부모를 모두 여읜 까닭에 애통한 감회를 금할 수 없었다. 생각해 보면, 삼대三代의 융성했던 시절에는 백 년의 수를 누린 사람이 아주 많았기 때문에 임금이 백세 된 사람에게 안부를 묻는 예禮가 있었다. 비록 나이 30에 장가를 든다 해도 90세가 되면 꼭 회혼의 해이다. 지금 세속에서 행하는 것이 만일 천도天道와 인리人理에 합당한 일이라 면 성인이 반드시 예를 제정하여 백성들에게 가르쳤을 것이다. 또 부인의 처지에서 말한 다면, 두 번 초례를 치르는 것이 한 번 초례를 치른 것과 비교할 때 그 명분과 의리가 매우 온당치 못하다. 그러니 내 생각에는 이러한 명분을 사람들의 이목에 익히게 해서는 안 될 것 같다. 그러나 사람의 자식 된 마음에 이 날을 맞아 잠자코 지나칠 수 없다면 조그만 잔 치를 마련하여 하례를 올려서 대략 생일날의 의식처럼 하는 것은 혹 무방할 것 같기도 하 다. (후략)[11]

권상하는 당시 사람들이 회혼을 기념하여 동뢰연을 다시 치르고 성대하게 연회를 베 푸는 것에 대해 그 합당함을 송시열에게 물었던 것 같다. 송시열은 이에 대해 자식 된 도리 로 생일 의례를 치르듯 부모에게 작은 수연을 올리는 정도는 무방하나 혼례 의식을 재현하 는 것은 도리에 어긋난다는 답을 준 것이다. 회혼례를 시행하는 것은 중국에서도 아주 먼 과거부터 규정된 의례가 아니며 특히 여성으로서 두 번씩 혼례를 치르는 것은 성리학의 가 치관에서 옳지 않다고 본 것이다. 송시열뿐만 아니라 이재李縡, 1680~1761도 회혼을 맞은 노부 부가 초례를 재현하는 것을 속된 행위로 간주하였으며, 혼의婚儀를 치르지 않되 자손과 친 척이 모여 헌수하는 정도를 학식 있는 집안에서 볼 수 있는 합당한 행위라 하였다.[12]

중뢰연을 치르는 일이 이전보다 많이 증가하는 19세기 세태에서도 여전히 중뢰연의 설행을 '예가 아닌 것'[非禮]으로 간주하고 아무리 자손들이 청해도 회혼례나 중뢰연을 허락하 지 않은 사람도 있었다. 예조판서를 지낸 성원묵成原默, 1785~1865이 그러했는데 그는 1862년

(철종 13) 회혼을 맞았지만 중뢰연을 설행하지 않고 낙양洛陽 고사를 따라 기로신들과 조촐한 술자리[小酌]를 베푸는 것으로 대신하였다.[13]

부모의 회혼례, 나라가 기꺼이 은전을 베풀다

일부 유학자들의 비판에도 불구하고 회혼례는 18세기가 되면서부터는 자식 된 도리로 지나칠 수 없는 효의 실천이자 사가의 큰 행사로 정착하였다. 당시 회혼은 개인의 행복이기도 하지만 부모의 장수를 축원하는 자손들이 모두 결집하는 집안의 행사였다. 심지어 많은 친척이 모인 김에 회혼연을 마치고 종회宗會를 여는 집도 있었다. 회혼은 개인에게 주어진 수복이라기보다 선대의 조상들이 쌓은 덕을 세월이 흐른 뒤 그 집안의 자손이 보답으로 받는 경사, 즉 여경餘慶이라는 인식이 강했다.

반면 왕가에서 회혼례를 치른 역사는 없다. 83세를 산 익종의 비 신정왕후神貞王后, 1808~1890가 1879년(고종 15)에 혼인한 지 60주년을 맞은 것이 유일하게 회혼과 관련된 기록일 듯하다. 예조에서는 이 칭경진하의 이름을 '대왕대비전주량회갑'大王大妃殿舟梁回甲이라고 정하고 고종은 정월 초하루에 인정전에서 신정왕후에게 표리表裏를 직접 올리고 진하례를 시행하였다.[14] 그후 흥선대원군 이하응李昰應, 1820~1898이 1891년에 회혼년을 맞았지만 헌수례 불허의 지시를 내린 것을 보면 특별히 행사를 벌여 회혼을 기념하지는 않았던 것 같다. 다만 묵란화로 이름 높았던 그는 괴석 중심의 〈석란도〉 병풍을 여러 좌 제작하여 자신의 감회를 표출하였다.도03-01 이 해에 제작한 작품에는 주로 '석파 72세 회근노인'石坡 七十二歲 回卺老人이라 관서하였다.[15]

이처럼 왕가에서 회혼례를 치른 일은 없었지만 18세기가 되면 조정에서는 회혼례를 맞은 조신과 그 후손에 대해 주목하기 시작하였다. 국가에서는 부모의 회혼을 앞둔 관료에게 여러 가지 방법으로 혜택을 베풀었다. 부모가 거주하는 지방으로 임소를 바꾸어 주거나 그 지역의 수령에 보임補任하여 부모를 가까이에서 봉양할 수 있게 하였다.[16] 집안이 궁핍하여 부모의 회혼연을 열 여건이 안 되는 관료에게는 수령 벼슬을 주어 수연을 치를 수 있도

록 배려했다.[17] 수령은 부모의 회혼연을 관아 건물에서 베풀고, 물자를 지역민으로부터 보조받을 수 있었기 때문이다. 게다가 부모의 회혼을 앞둔 전관銓官에게는 인사이동에 앞서 원하는 지역에 자신을 천거할 수 있는 우선권도 주어졌다.[18] 윤영구尹永求, 1827~?는 1871년 (고종 8) 사직서령社稷署令으로 재직 중에 공금을 횡령한 사실이 발각되어 전라도 금산군에 유배되었다. 그런데 이듬해인 1872년에 부모의 회혼을 맞게 되자 고종은 효도로 나라를 다스리는 정사로서는 참작할 점이 있다는 명분으로 윤영구를 특별히 석방하기도 했다.[19] 노인의 우대와 효의 실천은 덕치德治의 한 축이었음을 다시 한 번 보여주는 대목이다.

　　18세기 후반의 왕들은 문신이든 무신이든, 그리고 사서인士庶人이든 회혼을 맞은 노인에게 은전을 베푸는 일을 게을리하지 않았다. 예컨대 영조는 1769년(영조 45) 기로소에 친림하여 전최殿最를 마친 뒤 사서인으로서 회혼례를 지낸 사람들을 소견하고 나이에 따라 무명과 비단, 고기 등을 나누어 주었다.[20] 정조는 대신이나 중신으로서 회혼례를 치르면 즉시 보

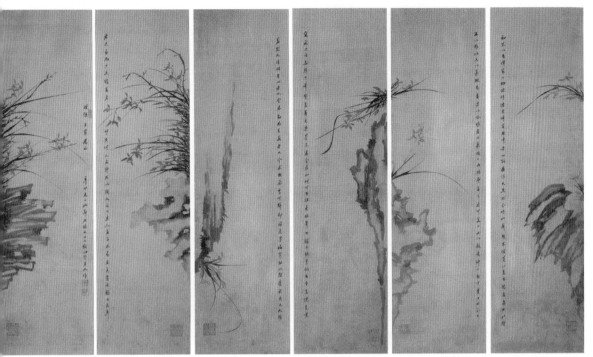

도03-01. 이하응, 〈석란도〉, 12첩 병풍, 1891년, 견본수묵, 각 135.8×22, 서울역사박물관.

고하라고 명령하였다. 설사 회혼을 맞지 않았더라도 70세 이상으로 부부가 해로한 문무 관료들에게는 세찬歲饌 외에 미두米斗를 추가로 지급하여 노인을 공경하는 뜻을 나타냈다.[21] 또한 사서인은 90세가 되어야 품계를 올릴 수 있다는 규례와 상관없이 70세 이상의 노인이 회혼을 맞는 일이 겹치면 90세가 되기 전에도 특별히 품계를 올리는 은전을 내리곤 하였다.[22]

　　정조가 개인적으로 회혼에 관심이 많았던 이유는 사도세자의 회근이 되는 해를 기념하려는 뜻을 염두에 두고 있었기 때문이다. 부모가 혼인한 지 60주년이 되는 1804년(순조 4)에 정조는 모친 혜경궁을 모시고 다시 한 번 수원 현륭원에 참배하리라는 계획을 품고 있었다.[23] 비록 실행에 옮기지 못했지만 1795년(정조 19) 정조가 화성에서 환궁하면서 혜경궁의 수라에 사용했던 기명器皿 등을 그대로 두고 오게 한 것도 미리 마음먹은 바가 있었기 때문이다. 혜경궁의 조카뻘인 홍석모洪錫謨, 1781~1857는 화성 봉수당 진찬에 참석했다는 이유로 1855년(철종 6) 회혼을 맞았을 당시 비록 조신은 아니었지만, 철종으로부터 음식물과 옷감

을 하사받았다.[24] 왕으로부터 은택을 입은 조신들은 예외 없이 회혼례 다음날 입궐하여 전문箋文을 올려 사례하였는데 중신이나 대신, 종친이면 왕은 직접 전문을 받고 소견하였다.[25]

왕이 회혼을 맞은 조신에게 여러 가지 방면으로 혜택을 내리는 것은 수복을 누린 인물이 조정에 많은 것이 국가적인 상서이자 길경吉慶이라는 인식 때문이었다. 그러나 아무리 큰 은전을 입었어도 회혼연의 설행은 당사자가 최종적으로 결정할 일이었다. 정조는 1801년 회혼을 맞이할 윤사국尹師國, 1728~1809을 위해 그의 두 아들을 각각 경상도와 전라도로부터 충청도로 이직시켜 부모를 잘 모시도록 하는 은전을 베풀었다. 그런데 정조가 1800년 6월 갑자기 승하하자 윤사국은 자손들의 거듭된 간청에도 불구하고 이를 끝내 허락하지 않았다.[26]

한 집안에서 회혼례를 치른 인물을 여러 명 내는 것은 결코 쉬운 일이 아니었다. 특히 2·3대에 걸쳐 연속적으로 회혼연을 치른 집안이라면 많은 사람에게 신기한 일로 회자되기에 충분하였다. 박록朴漉, 1542~1632·박회무朴檜茂, 1575~1666 부자, 이석령李錫齡·이중경李重庚, 1680~? 부자, 변일邊佾, 1658~?·변치명邊致明, 1693~1775 부자가 그러했고 3대에 거쳐 홍희준洪羲俊, 1761~1841·홍석모洪錫謨, 1781~1857 부자와 홍석모의 종조부 홍명호洪明浩, 1736~1819가 회혼연을 치렀다.[표10]

그러나 조선시대를 통틀어 가장 많은 사람의 이목을 집중시킨 회혼례의 주인공은 여러 차례 영의정을 지낸 정원용일 것이다. 그가 속한 동래정씨 집안에는 정원용 대까지 총 다섯 명이 회혼을 맞았다. 정원용뿐만 아니라 1868년(고종 5)에 동생 정헌용이,[27] 그보다 앞선 1840년에는 정원용의 숙부 정동면이 회혼례를 치렀다.[28] 그리고 그 선대에는 영의정을 지낸 문익공 정광필鄭光弼, 1462~1538과 그 손자 정유길鄭惟吉, 1515~1588도 회혼을 맞았다고 하니[29] 이를 뛰어넘는 기록은 그 이전에도 그 이후에도 없었다. 정원용은 네 명의 왕을 섬기며 70여 년 동안 굴곡없이 관직 생활을 하는 중에 정승을 지낸 기간만도 30년이 넘었다. 게다가 이조판서 정기세鄭基世, 1814~1884를 포함한 세 아들이 모두 관직에 있었으므로 고종은 정원용의 복력福力이 중국의 곽자의보다 낫다고 평가할 정도였다.

정원용은 1857년(철종 8) 1월 20일에 정경부인 강릉김씨와 전안례와 납채의納采儀를 재현하고 중뢰연을 열었다.[30] 철종은 장악원의 이등악을 하사하고 호조에서 잔치에 드는 비용과 안팎의 옷감, 음식물을 보내도록 하였다.[31] 또 회혼일에는 승지를 파견하여 선온하

였으며 특별히 겸춘추 김병필金炳弼, 1839~1870을 보내 안부를 물었다. 위와 같은 은전 외에도 19세기 관행에 따라 특별히 액정서에서는 하인을 시켜 인삼과 녹용을 보냈으며 내전에서는 정경부인에게 비단을 하사하였다. 정원용은 이튿날 자손을 대동하고 입궐하여 전문을 올려 사은하였는데 철종이 편전에서 이를 직접 받고 친서를 내렸다.[32] 또 철종은 정원용에게 선찬宣饌하고 은병銀甁과 은배銀杯까지 하사하였으니 이는 회혼을 맞은 대신에게 조정에서 베푼 최고의 관심과 은전의 사례일 듯하다.[33]

기록으로 만나는 회혼례

회혼례의 규모는 자손이 번창한 경우 내외 증손과 현손까지 수십 명이 모이는 것이 보통이며 많게는 80명이 넘기도 했다.[34] 보통 70대 후반에 회혼을 맞게 되므로 회혼례에 모이는 일가친척과 하객의 규모는 그 어느 수연보다 성대했다.[35] 족척族戚과 하객들은 중뢰연에서 헌수를 하고 글을 지어 노부부의 장수를 칭송하고 이 날의 소감을 나타냈다. 중뢰연에 미처 참석하지 못한 친지들에게는 나중에 차운시를 부탁하고 때로는 이때 서문이나 발문을 같이 받기도 했다. 이처럼 회혼례를 주관한 자손은 참석자와 친지의 경수시를 정리하고 서문을 받아 시축이나 시첩으로 만들었다. 1622년 이세온의 회혼례에 참석했던 유몽인의 글에서도 연석에서 지은 경수시를 모아 기념물을 제작하였음을 알 수 있다.

> (전략) 이렇게 성대한 일을 짧은 시로 다 말할 수는 없다. 중국의 격식에 따라 먼저 그 경위를 서문에 적고 다음에 시가를 지어 칭송한다. 시의 수가 적으면 병풍이나 가리개[帳]로 만들고, 시가 많으면 문인들의 문집처럼 만들어 후대에 그 화려한 의식을 기리고 드러나게 하는 것이 옳지 않겠는가? (후략)[36]

회혼연을 열었다는 문헌 기록은 약 90건 남아 있지만, 그 숫자에 비하면 시축이나 시첩 제작이 분명하게 확인되는 경우는 많지 않은 편이다. 하지만 수연 석상에서 시를 짓고

차운하는 일은 상례常例였으므로 수십 명의 하객과 동료, 친인척이 모이는 회혼연에서 시첩이나 시축을 꾸미는 일은 현전 기록에서 확인되는 것보다 훨씬 많았을 것으로 여겨진다. 시첩이나 시축만큼 흔한 일은 아니었겠지만, 회혼의 경사를 그림으로 남기는 일도 회혼례의 시작과 함께 자연스럽게 이루어졌다. 하지만 현전하는 회혼례도는 매우 드문 편이며 그림을 제작하였다는 사실조차 문집에 수록된 시나 서발문序跋文을 통해 그 일단을 짐작할 수 있을 정도다. 1648년(인조 26) 이구징李久澄, 1568~1648이 81세에 회혼연을 치르고 하객들이 지은 시를 모아 '무자중뢰경수시권'戊子重牢慶壽詩卷을 만들었는데[37] 이때 그 모습을 그림으로도 제작하였던 것 같다.[38] 비교적 이른 예에 속하는 이 경수시권에 대해서는 아쉽게도 구체적인 내력을 알기 어렵다.

숙종 대 안동 지역의 유생 권윤석權胤錫, 1658~1717은 1663년에 열린 조부 권성오權省吾, 1587~1617의 중뢰연과 1698년에 열린 생부 권시익權是翼의 중뢰연을 그린 중뢰연도 두 점을 소유하고 있었다.[39] 모두 시문과 함께 그림을 수록한 화첩으로 꾸며졌다. 1702년에 권윤석은 오늘날의 청송인 경북 진보현眞寶縣에 은거하며 후학을 양성하고 있던 권태시權泰時, 1635~1719에게 이 두 점 화첩을 가지고 가서 후서를 받았다. 그런데 당시 영남 지역에는 또 다른 중뢰연첩이 전해오고 있던 모양이다. 권윤석은 자신의 집안에 전하는 중뢰연도 화첩 외에 유곡酉谷(경북 봉화군 닭실마을)의 홍공洪公, 탑평塔坪(경북 군위군)의 남공南公, 해저海底(경북 봉화군)의 여공余公, 도촌都村(경북 봉화군)의 이공李公 중뢰연 때 만든 시첩인 중뢰연첩을 수습하여 일가 어른인 권성구權聖矩, 1642~1708에게 가지고 가서 각각 차운시와 글을 받았다. 사람들은 이 여섯 점의 중뢰연첩을 육가보첩六家寶帖이라 불렀다.[40] 권윤석 집안의 두 점 화첩을 제외한 네 점은 그림은 없고 중뢰연 일시, 참석자 명단, 그들의 경하시로만 이루어졌다.

이 여섯 점의 중뢰연첩은 시기적으로 모두 17세기 후반에 만들어진 것이며 지리적으로 경상북도 안동과 봉화·군위 등 안동에서 멀지 않은 지역에서 제작되었다. 회혼의 주인공들이 호조와 공조의 정랑正郎을 지낸 권성오를 제외하면 모두 향리에 거주하던 처사들인 점은 주목할 만하다. 중뢰연은 관직이라는 조건이 개입될 필요가 없어 훨씬 가족적인 행사로 자유롭게 치러졌다.

한 집안에서 여러 번의 중뢰연을 치르는 희귀한 예도 있었다. 안동에 사는 전의全義

이공과 그의 장인은 중뢰연을 치를 때 받은 시가를 한 권으로 장첩하고 여기에 그림을 수록했다.[41] 이 서화첩에 서문을 쓴 영남 지방의 남인계 학자 이상진李象震, 1710~1772에 의하면 1772년 전의 이공은 내외 자손 수십 명에 둘러싸여 교배례를 마치고 중뢰연을 치렀는데 100세 된 집안의 어른도 참석하고 하객 중에 70~80세 된 장로들이 10여 명이나 모였다고 한다. 이 특별한 행사의 소문을 듣고 많은 문사가 보내온 화답시가 거질巨帙을 이루었으므로 여기에 이공의 장인이 중뢰연 때 받은 시가를 합쳐서 한 권으로 만들었다는 것이다. 이상진이 서문에서 '양가 자제가 모두 그림에 그려졌다'고 한 것을 보면 아마 그림이 곁들여진 시화첩으로 꾸몄던 모양이다.

한 집안에서 두 세대에 걸쳐 연달아 중뢰연을 치르는 일은 더욱 희귀한 일로 여겨졌다. 모두 의금부도사를 지낸 박록과 박회무 부자는 중뢰연을 치른 뒤 경수시를 모아 각각 동뢰연시축을 만들었다.[42] 여기에 김응조金應祖, 1587~1667와 정칙鄭侙, 1601~1663이 서문을 썼는데 이들도 모두 안동에 기반을 둔 사족이었다.

19세기에 제작된 기념물 중 특기할 만한 사례는 1808년 회혼을 지낸 송도의 노인 일곱 명이 계를 결성하고 회근계첩을 만든 것이다.[43] 83세부터 74세에 이르는 노인 일곱 명은 현감을 지낸 이형도李亨道, 무과에 합격한 민지행閔之行, 진사시를 통과한 백명우白命佑, 만호를 지낸 강군姜君과 벼슬하지 않은 향리의 사인士人들이었다. 이들은 자손과 일가친척으로부터 술잔을 받았는데 이 연회는 계모임이 선행된 계원들의 합동 회혼연이자 경수연 같은 성격이었던 것으로 보인다. 홍석주洪奭周, 1774~1842가 1808년 송도를 지나는 길에 이형도를 만나 이 특별한 경사를 담은 계첩에 대해 듣고 서문을 썼다. 이외에 1858년 이조판서를 지낸 이약우李若愚, 1782~1860의 회혼례가 그림으로 그려져 후세에 전해졌다고 하는데 자세한 경위는 알기 어렵다.[44]

종합해 보면 중뢰연을 마치고 친척과 하객들이 남긴 시가를 모아 축이나 첩으로 꾸미는 일은 17~18세기 경북 안동을 중심으로 한 사족 집안에서는 지역적인 관행이었던 듯하다. 여기에 그림을 그려 수록하는 것은 이 일을 주관한 자손의 취향과 선택의 문제였다. 중뢰연은 관력官歷이 중요한 요건이던 사궤장연이나 뒤에서 살펴볼 연시연 등에 비하면 조정의 관리가 공식적으로 참여하는 공적인 성격이 약했다. 즉, 회혼례는 관품의 높고 낮음

과 상관없는 인생 의례이자 가족 중심 행사였기 때문에 오히려 향리에서 수복을 누리며 집안과 고을의 어른으로서 존경받는 인물이 행사의 주인공인 경우가 많았다. 또한 행사의 실시와 기념물의 제작은 회혼 당사자보다 자손의 사회적 지위와 경제력에 의해 좌우되었는데, 무엇보다 집안의 경사를 후세에 남기려는 자손의 의지가 가장 중요하게 작용했던 것으로 보인다.

평범한 처사의 회혼례, 〈요화노인회근첩〉

오늘날 전해지는 회혼례도는 예일 대학교 바이네케 도서관The Beinecke Rare Book and Manuscript Library at Yale University 소장의 〈요화노인회근첩〉澆花老人回졸帖(이하 예일대본)을 비롯해 홍익대학교 박물관 소장의 〈회혼례도〉 8첩 병풍(이하 홍익대본), 국립중앙박물관 소장의 《회혼례도첩》(이하 중박본)이 있고, 평생도 병풍 중 주로 마지막 첩에 그려지는 회혼례 장면을 통해 의례의 모습을 유추할 수 있다.

예일대본은 1848년 2월 28일 요화당澆花堂 이학무李學懋의 회혼을 기념하여 만든 시화첩이다. 이학무는 본관이 평창平昌이며 한미한 무반 집안 출신이라는 사실 외에 그에 대해서 잘 알려진 바가 없다. 다만 이학무의 『요화시고』澆花詩稿, 조부 이중진李重珍의 『해의고』奚疑稿, 증조부 이시휴李時休의 『심재고』審齋稿, 이학무의 둘째 아들 이헌명李憲明, 1797~1861의 『이생문고』李生文藁에 홍길주洪吉周, 1786~1841가 부친 서문, 그리고 홍길주가 지은 「요화재기」澆花齋記를 통해 이학무와 그의 집안에 대해 약간의 정보를 얻을 수 있는 정도다.[45]

(전략) 이학무 군은 서강 와우산 아래 집터를 잡았다. 그곳은 높은 산을 등지고 물을 앞에 두고 있으며 깊고 그윽한 골짜기에는 밤나무 수백 그루가 자라 있다. 그는 그곳에 작은 오두막을 짓고 볏짚을 가져다 덮었다. 앞에 몇 이랑의 땅을 개척하고서 꽃 심고 물 주는 일을 즐거움으로 삼았다. 그 집의 이름을 '요화'澆花라 붙이고는 나에게 기記를 지어 달라 부탁하였다. 이 군은 집안이 본디 소박한 데다가 단 한 번도 관직을 받아본 적이 없었다.

어려서부터 장년이 될 때까지 아름다운 대자연 속에서 지내면서 강둑과 섬에서 물고기나 새들을 실컷 구경했다. 그런데도 부귀나 도회지 따위는 흠모하지 않고 하루아침에 다른 사람들은 할 수 없는 일을 해냈으니, 기이하도다! (후략)[46]

이학무는 과거 시험에 뜻을 두지 않았던 것 같다. 집이 가난했던 그는 서강의 섬에 살면서 화초를 기르고 새와 물고기를 벗 삼아 자연을 즐기는 인생을 살았다. 당명을 '요화'로 삼은 것에서도 욕심 없이 자적하는 그의 인생관이 짐작되는 바이다. 시에 능하여 빼어난 시구를 많이 지어냈으며 『풍요삼선』風謠三選(1857년 편찬)에서도 그의 시를 찾을 수 있다. 지금은 남아 있지 않지만 이학무는 자신의 시를 모아 홍길주의 서문을 받아 『요화시고』를 편찬할 정도였다.

(전략) 이학무 군이 자신의 시 원고를 가져와 내게 서문을 지어 달라고 청했다. 이군은 올해 쉰넷인데, 그 시의 태반이 서른 살 이전에 지은 것들이다. 아, 그 또한 나와 같은 변화의 과정을 겪었던가? 그러나 이 군은 총명하고 다재다능할 뿐 아니라 세상일에 밝다. 그의 시 또한 정교하고 빼어나 좋아할 만한 것이 많다. 그러니 그가 젊어서 시를 좋아했던 것이 꼭 나처럼 시를 모르고서 좋아했던 것은 아닐 수도 있겠다. 지금은 이미 나이가 들어 은거하면서, 마음을 단련시키고 지혜를 연마하게 했던 세상의 모든 번거로움으로부터 마치 꿈에서 깨듯 벗어났으니, 하물며 시 짓는 데에 힘을 들이겠는가? 그러니 그가 시를 '즐기지 않는 것'은 내가 시를 '짓지 못하는 것'과는 다르다. 이 군의 아들 헌명은 나를 좇아 함께 어울리며 꽤나 부지런하게 시를 배웠다. 이에 헌명에게 내가 젊었을 때와 늙었을 때의 달라진 점을 이야기해 주면서 그의 부친에게 돌아가 고하고 부친과 내 생각이 무엇이 같고 다른지 알아보게 하였다. 그러고는 그 이야기를 기록하여 책 앞에 싣는다.[47]

홍길주는 이학무 시고에 서문을 쓰면서 그의 재능과 시를 무척 높이 평가하였다. 이학무는 사회적으로 그리 높은 지위를 누리지 못했으며 경제적으로도 넉넉하지 않았지만, 증조부부터 아들에 이르기까지 5대가 대대로 문집을 엮을 정도로 독서하며 문장에 전념하는 가

도03-02. 〈요화노인회근첩〉 표지, 1848년, 2권 2책, 43×27.4,
예일 대학교 바이네케 도서관.

풍 속에서 살았다. 문장의 수준 또한 홍석주 형제로부터 높이 인정받을 정도였다. 홍석주도 이학무 집안의 『오세시문고』五世詩文稿를 손수 선집하여 서문을 썼는데 '이헌명 가문의 문장의 성대함은 근세에 보기 드문 일'이라 극찬하였다.

이학무의 회혼례 행사와 회근첩 제작을 주도한 사람은 아들 이헌명이다. 21세 무렵 당대의 문한세가文翰世家인 풍산홍씨 홍석주·홍길주 형제 문하에 들어가 수학했던 이헌명은 1822년 전라도관찰사로 부임하는 홍석주를 따라가 2년간 함께 감영에서 생활했고 1831년에는 홍석주를 따라 연행하는 경험도 얻었다. 이헌명은 홍석주 형제뿐만 아니라 그들의 아들들과도 허물없이 교유하며 풍산홍씨 집안과 상당히 가깝게 지냈다. 이헌명은 1830년 모친의 회갑, 1832년 부친의 회갑 때 지인들로부터 축하의 글을 받았는데 홍길주도 축시를 지었다. 홍석주 형제는 이헌명을 '우리 집안 사람'이라고 말할 정도로 그를 아들처럼 아꼈으며 깊은 신뢰 관계를 맺었다.[48]

회혼례의 주인공 이학무나 아들 이헌명은 명문 출신도 아니고 높은 관직을 지낸 이력도 없으며 경제적으로도 부유한 편이 아니었다. 다만 명문세족 집안의 인물들과 수십년을 가깝게 교유하며 집안 행사를 기념하는 서화 제작의 관행을 익히 보아온 이헌명이 풍산홍씨 집안의 영향을 받아 부모의 회혼례에 많은 손님을 초대하여 연회를 베풀고 시문을 받아 시화첩을 꾸민 것으로 보인다.

이 시화첩은 겉장에 '요화노인회근도첩'이라는 표제가 붙어 있으며 1908년에 옥색과 노란색 비단 표지의 건乾·곤坤 두 첩으로 개장되었다.[49] 도03-02 그림은 건첩의 첫 장에 실려 있다. 이어서 이학무가 회근일의 소감을 피력한 7언시 「회근일지감」回졸日志感도03-03, 박제신朴齊臣, 1792~?의 글, 「회근연서」回졸宴序, 참석자 신상현申常顯, 1777~?, 이재학李在鶴, 1790~?,

제3장 회혼례도

조존영趙存榮, 1785~?, 이익영 李益永, 이교현李敎鉉, 정기복 鄭基復, 김낙수金樂壽, 박규수 朴珪壽, 1807~1877, 서승보徐承 輔, 1814~1877, 김긍연金肯淵, 김상현金尙鉉, 1811~1890, 신 필영申弼永, 1810~?, 조석주曹 錫舟, 1816~?, 박매양朴邁陽, 조 수삼趙秀三, 1762~1849, 이만용 李晩用, 1792~?, 이최수李寂秀, 윤헌영尹憲永, 조헌섭趙憲燮,

도03-03. 〈요화노인회근첩〉 건첩의 이학무 7언시.

도03-04. 〈요화노인회근첩〉 곤첩의 이헌명 송사.

1819~?, 조석필曹錫弼, 1802~?, 조인섭趙寅燮, 1822~?, 홍재정洪在鼎, 1820~?, 이서현李叙鉉, 1817~?, 정기 익鄭基益, 정현덕鄭顯德, 1810~1883, 이후李傅, 이지형李之衡, 서병순徐昺淳, 성경수成敬修, 조관증趙觀 增, 신종익申鍾益, 1795~?, 김상용金商龍, 이주각李周珏 등 33명의 글이 수록되어 있다. 곤첩은 둘 째 아들 이헌명이 지은 「부모님의 회근연을 축하하는 글」二親回巹宴頌 幷引을도03-04 시작으로 변주邊周, 이현원李顯元, 하한용河漢龍, 박제신의 글로 이루어져 있다. 곤첩에 실린 이헌명의 글에 의하면 회혼연을 마치고 1849년 여름까지 친지들에게 직접 글을 받아 장첩했다고 한 다. 두 첩 모두 시문마다 색색의 종이에 쓰여 있어 꽤나 화려하다.

축시를 남긴 수십 명의 하객 중에 개화론자로 대제학과 우의정을 지낸 박규수가 문 과에 급제한 무렵 비교적 이른 나이에 참석했고, 조선 후기 걸출한 여항시인 조수삼과 삼대 가 시인으로 이름을 떨친 이만용도 포함되어 있다. 나중에 고관이 된 젊은 시절의 양반 관 료들이 있는가 하면 인적사항이 전혀 확인되지 않는 사람들도 다수 포함되어 있어서 이학 무와 이헌명의 교유 범위가 계층을 구분하지 않고 상당히 넓었음을 짐작할 수 있다.

〈요화노인회근연도〉의 배경은 와우산 아래에 있던 이학무의 집이다. 그림은 교배 례를 마친 노부부가 술을 나누어 마시는 합근례 절차를 그린 것이다. 도03-05 화면 왼편에 배 치된 안채의 대청에는 모란도 병풍, 초례상, 좌·우의 대촉대, 향꽂이로 쓰는 옥동자 한 쌍

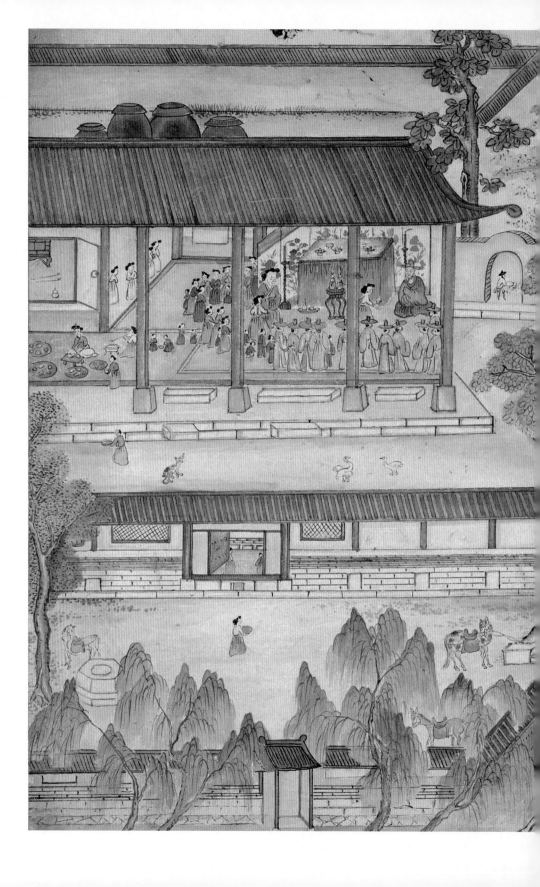

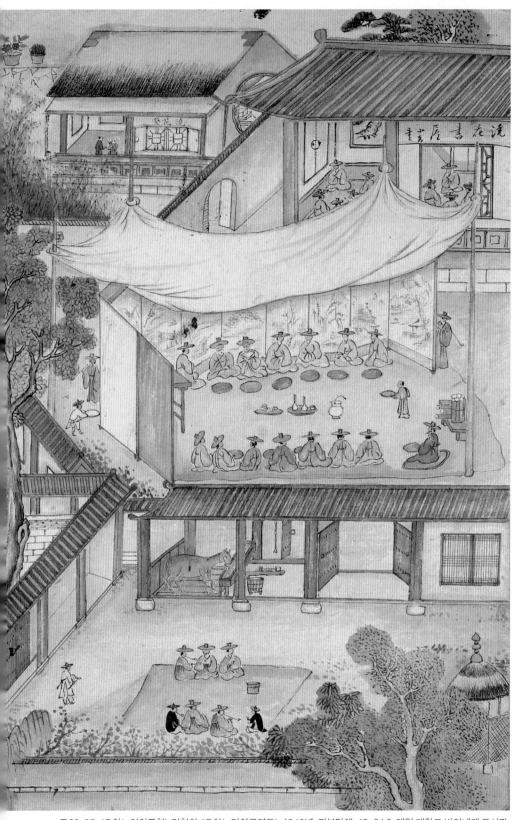

도03-05. 〈요화노인회근첩〉 건첩의 〈요화노인회근연도〉, 1848년, 지본담채, 43×54.8, 예일 대학교 바이네케 도서관.

이 놓인 향좌아香佐兒, 합근주가 준비된 술상 등이 차려져 있다. 노부부는 서로 마주 앉아 시자侍者가 건네주는 술잔을 받고 있다. 이 날 이학무의 증손·외증손까지 내외 자손들만 도합 37명이 모였다는 기록대로 내외 자손들이 실내에 가득하다. 위계와 나이에 따라 인물 크기에 차별을 둔 결과 노부부가 가장 크게 그려졌으며 그중에서도 부인이 더 크게 그려진 것은 이학무보다 나이가 많았음을 표현한 것이다.

그림의 초례청 배설에서 가장 눈길을 끄는 것은 옥동자의 존재다. 옥동자는 옥을 동자 모양으로 조각하여 향을 받치는 도구로 쓰는 것인데 왕실 가례의 동뢰연석에는 늘 설치되었다. 이익과 정약용 등은 사가에서 옥동자의 사용이 사치스럽고 상스러운 풍속이니 금지해야 한다고 주장했지만, 그것은 극히 일부의 견해였다. 19세기 말의 저술인『광례람』廣禮覽을 보면 신부집에서 초례 때 준비할 물품 목록에 향동자香童子 한 쌍이 포함되어 있어서 그 습속은 일반 사가에서도 19세기 내내 지속되었던 것 같다.[50]

예일대본은 여러 시점이 혼용되고 사방으로 시선이 분산되는 구도지만, 민가의 각 영역을 균등한 비중으로 화면에 담아 회혼례 당일의 집 전경全景 구석구석을 마치 가깝게 들여다보는 듯한 재미가 있다. 화면의 오른편은 하객들이 자리잡고 있는 사랑채 영역으로서 행랑으로 안채와 구획되었다. '요화서옥'澆花書屋이라는 편액이 걸린 사랑채 안에는 하객들이 삼삼오오 차 있고 마당에는 수묵산수도 병풍을 두른 차일 아래 하객들이 둘러앉아서 술과 음식을 기다리고 있다. 약간 크게 그려진 녹색 옷차림의 인물은 앉은 자리도 다른 하객들과 구별되었는데 아마 아들 이헌명을 표현한 것으로 짐작된다. 연석에서 수시를 적을 종이와 두루마리도 탁자 위에 한 꾸러미 준비되어 있다. 사랑채 뒤편에는 '요화당'澆花堂이라 편액한 별채가 있는 후원 영역이 보이는데 바름벽에 난 아치형 문을 통해 안채 혹은 사랑채와 연결된다. 둥근 창을 낸 모옥茅屋이며 방에는 책이 가득한 것으로 보아 이학무가 주로 서실로 사용하였던 것 같다. 앞뜰에는 벽오동과 대나무가 무성하게 자라고 뒤편 석축 위에 괴석과 화초분도 있어서 집주인의 원예 취미와 처사다운 삶이 느껴진다. 마구간이 있는 문간 밖에는 마부와 겸종傔從이 곰방대 피우며 주인을 기다리고 있다.

그림을 좀더 자세히 살펴보면, 안채의 음식 준비, 열린 지게문으로 들여다보이는 온돌방의 가구·호롱등잔·곰방대, 마당에서 놀고 있는 개와 거위, 뒤편의 장독대, 중문 밖의 하

마석下馬石과 얼룩말, 우물, 마당의 버드 나무, 마구간의 구유와 말 먹이를 써는 작두, 초정草亭 등 민가의 구조와 꾸밈, 조경, 평범한 생활상을 엿볼 수 있다. 가벼운 필치와 맑은 설채는 그림의 분위기를 경쾌하게 만들었다.

도03-06. 〈요화당회근연시문첩〉 제3첩의 신헌의 축시, 1848년, 44×30, 개인.

예일대본만큼 화려하게 꾸며져 있지는 않지만, 또 다른 이학무의 회혼 연 경하시문첩 세 권이 후손가에 소장되어 있다. 시문으로만 이루어져 있으며 내용도 예일 대본과 다른 이 개인소장본에는 '요화당회근연시문첩'澆花堂回卺宴詩文帖이라는 표제가 쓰여 있으며 시문을 쓴 사람들의 성명, 관직, 호, 글의 종류詩, 序, 詞, 頌, 箋 등을 적은 「목록」이 각 권의 맨 앞에 붙어 있다. 제1권에는 15명, 제2권에는 20명, 제3권에는 17명 등 총 52명이 각기 다른 크기와 재질의 종이에 친필로 시문을 쓰고 인장을 찍었다. 도03-06 이들의 사회적 지위나 신분은 다양하여, 홍직필洪直弼, 1776~1852, 이휘정李輝正, 1780~1850, 신응조申應朝, 1804~1899, 신석우申錫愚, 1805~1865, 정현덕, 이만용, 서승보, 신헌申櫶, 1810~1884과 신정희申正熙, 1833~1895 부자 같은 관료들도 있지만 관직에 나가지 않은 진사進士나 아사雅士가 더 많다. 시를 지은 사람들의 생몰년으로 볼 때 꽤 오랫동안 주변 친지들에게 시를 받아 장첩한 것으로 보이는데 몇 사람을 제외하면 예일대본과 서로 중복되지 않는다는 특징이 있다.

19세기 유행을 따라 병풍으로 기념한 〈회혼례도〉 8첩 병풍

홍익대본은 일곱 첩에 걸쳐 회혼연의 광경이 묘사되고 마지막에 서문이 쓰여 있는 8첩 병풍이다. 도03-07 그림 상단에는 축시가 한 구절씩 쓰여 있다. 추사체로 쓴 서문에는 병풍을 만들게 된 경위가 담겨 있는데 이를 통해 이 병풍이 여흥민씨驪興閔氏 집안 인물의 회혼

연을 기념한 것임을 알 수 있다.[51] 서문이 정사년, 즉 1857년(철종 8) 음력 3월 6일에 쓰였으니 회혼례도 그 무렵 열렸을 것으로 짐작한다.

『홍범』洪範의 아홉 번째 조항에서 '오복 중 첫 번째는 오래 사는 것'이라고 하였으며, 『시경』에서는 '오래오래 사시도록 오직 편안히 해드려 큰 복을 누리시게 하네'라고 노래하였다. 생일은 보통 사람 이상으로 오래 살기를 기원하는 것이고 회갑은 오래 산 세월을 칭송하는 것이다. 이 또한 백가서百家書에서 나온 것이니 [장수에 관해] 시로 읊은 말은 많다. 그런데 아직 회근을 칭송하지 않는 자는 어찌 그러한가?

나의 집안은 시조로부터 22세이다. 청성백공靑城伯公의 향년이 74세, 참찬공參贊公의 향년이 79세, 영의정공領議政公의 향년이 70세, 돈녕공敦寧公의 향년이 83세였으니 오래 사는 것이 높고 길었어도 지금까지 이러한 경사가 있었다는 것은 듣지 못하였다. 후세에 남은 은혜와 선조가 남긴 음덕이 나의 부모에 이르러 아버지는 76세, 어머니는 78세이시니 강녕한 복이요 유한幽閑한 덕이다. 마을 사람들이 □□□ 보고 칭송하지 않는 이가 없으니, 나이가 들수록 덕이 더욱 높아졌다고 말할 수 있다. 소자는 불초의 모습으로 만에 하나도 아직 현달함에 이르지 못했지만, 정경년丁庚年 무렵부터[52] 가슴에 생각을 품은 이후 모든 생각이 다 재가 되어버리고 세상일에 겨를이 없었다. 다만 알지 못하는 나이를 사모하니 오직 기쁘면서도 한편으론 두렵게 생각된다. 오래도록 부모에게 효성을 다하여 모시고자 하니 하늘에서 □□□ 내려오고 복이 빛났을 뿐이다. 육십 갑자가 한 바퀴 돌아온 정사년丁巳年에 초례를 다시 준비하니 즐거움이 더없이 크고 기쁨은 매우 깊다. 그러나 회혼의 의례는 옛 예법에 나타나지 않으니 어떻게 그 경사를 꾸밀 수 있으며 어떻게 그 기쁨을 베풀 수 있겠는가? 본디 부모의 몸을 봉양하는 법식은 없는 것이니 어찌 부모의 뜻을 받들어 기쁘게 해드리는 정성이 정해져 있겠는가?

사람의 다복은 오래 사는 것보다 앞서지 않으며 사람들이 이루기 어려운 바에서도 마찬가지이다. 수壽는 대개 경사經史에 보이지만 회혼은 전하는 기록에 보이지 않는다. 이는 모든 사람에게 있는 경사가 아니며 또한 집집마다 누리는 즐거움이 아니므로 실로 천년만년 동안 드문 일이기 때문이다. 아버지와 어머니의 장수는 □□□□ 견줄 수 없는 경사

로서 고금을 헤아려 회혼을 맞은 이가 몇 사람이나 되겠는가? 한 세상을 돌아볼 때 부모 모두 50년 동안 생존해 계셔서 사모하며 기뻐하는 사람 또한 몇이나 되겠는가?

사람에게 헌면軒冕과 인장印章은 영광스러운 것이 아니니 소자의 즐거움이 어찌 다했다 하겠는가. 이에 손과 발이 춤추는 이 훌륭한 모습을 어찌 형용하지 않겠는가? 일가친척에게 □□ 경사를 노래해 줄 것을 청하고, 또한 채병彩屛을 꾸며 그 잔치를 모사하였다. 이에 서문을 쓰고 시와 노래를 덧붙임으로써 평생 받들어 간직하여 후손들이 추모하도록 할 것이다. 노래하기를, '소자가 세상에 태어나니 나이 든 부모를 모셨고, 나이 든 부모를 모시니 평생 위로가 되네. 평생을 위로받았으니 즐거움이 끝이 없으며, 즐거움이 끝없으니 오늘을 맞았네. 오늘이 있으니 내가 술에 취하고, 내가 술에 취하니 춤추고 또한 노래한다'라고 하였다. 시에서 말하기를, '나의 가문에서 처음 맞는 경사가 정사년 이후의 정사년이네. 소자의 끝이 없는 축원은 천년만년 계속되리'라고 하였다. 정사년 3월 6일, 여흥 사람 민원□이(가) 삼가 쓰다.[53]

서문의 내용은 장수의 의미, 회혼의 희소성, 수를 누린 부모에 대한 칭송, 자식으로서의 기쁨과 소회 등에 초점이 맞추어져 있다. 회혼과 관련된 다른 글에서 종종 볼 수 있는 주인공이나 의례를 주관한 자손에 대한 간단한 소개, 회혼례에 초대된 하객과 자손의 번성함, 의례의 절차나 행사 현장에 대한 묘사가 없다. 따라서 서문만으로는 그림에 묘사되지 않은 회혼연의 전후 사정이나 당일의 정황을 상상하기는 쉽지 않다. 더욱이 병풍을 꾸미게 된 경위에 대해서 한마디 언급하는 데 그쳤을 뿐 구체적인 정보를 남기지 않았다.

서문을 쓴 민원□은(는) 나이 50세 즈음에 70세 후반의 부모가 회혼을 맞아 중뢰연을 주관한 인물이다. 관직에 나가지 않고 향리에서 부모를 모시고 있다가 자신의 집에서 회혼연을 치렀다. 정사년을 19세기에 해당하는 1857년으로 보는 이유는 추사체의 영향을 받은 서풍, 화첩이 아닌 병풍에 그려진 점, 배경 묘사에 보이는 산수화풍, 기둥에 가해진 명암 등에 기인한다.

그림을 보면 회혼례의 장소는 회혼주, 즉 민원□의 본가로 보인다. 예일대본에서 보았던 한양의 민가에 비하면 집의 구조나 꾸밈은 소박하지만 향리에 있는 반가의 체모나 격

도03-07-01. 행사장에 가는 손님들.

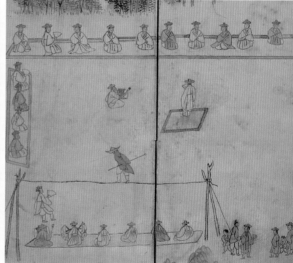

도03-07-02. 마당의 광대와 소리꾼.

도03-07. 〈회혼례도〉, 8첩 병풍, 1857년경, 지본채색, 114.5×403.5, 홍익대학교 박물관.

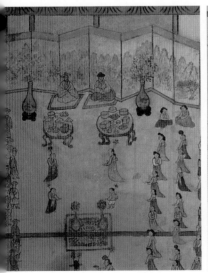

-07-03. 안채 대청의 노부부.

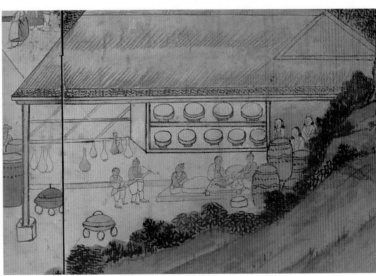

도03-07-04. 음식 준비하는 반빗간.

식에는 부족함이 없어 보인다. 19세기 지방 사대부의 살림집 건축과 정원의 꾸밈을 보여주는 중요한 자료가 된다. 의례의 장소가 관청 소유의 건물이 아닌 점만 보아도 민원□은 당시 권세가 높았던 인물은 아닌 듯하며 행사 당시에 지역의 수령을 지냈던 것 같지도 않다. 화면 위쪽에 서문과 같은 필체의 축시가 쓰여 있는데 민원□이 지은 것으로 보인다.

> 영수檽樹 아래 가마솥 있으니 고기 삶아 먹음이 마땅하네
> 술잔을 올리고 춤을 바치니, 곧 노래자老萊子가 부모를 위로함이 아니겠는가
> 꽃나무 아래서 [집안 사람] 함께 즐기니, 관현의 음악에 어우러지네
> 손님과 벗이 가득한 자리, 모두가 세상 드문 경사라 이르네
> 술잔과 쟁반 널브러진 이곳, 모두가 예순 넘은 노인이라네
> 천도天桃가 거듭 열리니 이 어찌 요지의 영화로움이 아니겠는가.
> 즐거운 일에 □□ 어찌 맑은 시 없이 가눌 수 있으리오.[54]

이 시는 봄꽃이 만발한 계절에 60세 넘은 노인들이 대거 손님으로 초대되어 음악과 춤, 음식을 풍성하게 베푼 회혼연을 개략적으로 스케치한 내용이다. 그림을 보면, 회혼례가 한창인 민가는 물론 마을의 정경이 한눈에 펼쳐져 있다. 안채 대청에 산수도 병풍을 치고 노부부가 나란히 앉아 있는데 뒤에 살펴볼 중박본에 비하면 음식상의 규모나 치레가 한층 간소한 편이다. 도03-07-03

자손들은 줄을 맞추어 선 채로 모여서 헌수 광경을 지켜보고 있다. 덧마루 아래에는 삼현육각의 장단에 맞춰 노래무老萊舞를 추는 광대도 보인다. 노래자는 70세가 되어도 어린아이처럼 알록달록한 옷을 입고 새 새끼를 가지고 장난을 치며 늙은 부모를 기쁘게 하였다고 하는데 그러한 모습이 잘 표현되어 있다. 마당에는 삼현육각의 연주에 따라 어릿광대와 함께 줄광대가 재주부리고, 고수의 장단에 맞추어 소리꾼의 판소리 공연도 한바탕 펼쳐지고 있어서 회혼일의 흥겨운 잔치 분위기가 물씬 느껴진다. 음식을 준비하는 독립된 반빗간, 책이 가득한 서실, 마구간, 가산假山이 있는 방지方池와 나룻배, 괴석, 후원의 모정과 거문고 타는 인물, 대숲에서 노니는 한 쌍의 학 등 사대부가의 면모를 갖춘 가옥 구조와 조경

을 엿볼 수 있다. 사랑채에는 이미 하객들이 모여 있고 말·가마·교자 등을 타고 여전히 손님들은 행사장으로 들어오는 중이다. 저 멀리 이제야 산을 넘는 지각생까지 밀려오는 하객의 행렬은 이 회혼연의 성대함을 간접적으로 말해준다. 도03-07-01, 도03-07-02, 도03-07-04

홍익대본은 회혼연을 주제로 한 유일한 병풍 그림이며 여타의 사가기록화에서도 거의 찾아보기 어려운 연폭 형식을 과감하게 차용했다는 점에서 이례적이다. 주문자는 그 누구보다도 시대적 유행을 적극적으로 수용한 것이다. 병풍 형식의 기록화가 17세기를 지나 18~19세기에 크게 유행하였지만 아무래도 사가에서는 하객들의 경하시를 모아 장첩하기 편한 화첩에 집안의 경사를 기록하는 경우가 대부분이었다. 그런 점에서 홍익대본은 물력이 많이 소용되는 병풍 제작이 사가기록화에도 시도되었음을 보여주는 귀한 사례인데, 서문에 의하면 친척과 지인에게 회혼일의 경사를 시가로 노래해 줄 것을 청하였다고 하니 민원□은(는) 경수시를 따로 모아 시첩으로 장황해 두었을 가능성도 크다. 집안의 경사를 기록화로 만들 때, 참석한 자손의 규모나 주요 하객의 면모를 좌목이나 축하 시문을 통해 기록함으로써 자손의 번성함과 행사의 성대함을 드러내는 것이 보통이다. 그러나 여기에는 좌목이 없어 이 집안의 사회적 위상이나 특징을 알기 어려운 아쉬움이 있다.

그림으로 보는 회혼례의 시작과 끝,《회혼례도첩》

중박본은 다섯 폭의 그림만으로 이루어진 절첩장折帖裝 화첩인데 회혼례의 과정을 순서에 따라 잘 보여준다. 사가기록화의 제작 관행으로 미루어 볼 때 원래는 서문, 회혼례에 참가했던 친인척과 하객들이 지은 시문 등이 함께 꾸며졌을 것이 분명하다. 비록 결실되어 회혼례의 일시나 노부부에 대한 인적 사항을 시원하게 규명할 수 없는 한계가 있지만, 작품의 내용과 형식, 화풍으로 보아 19세기 전반의 작품으로 보인다. 화첩의 구성은 다음과 같다.

1. 기럭아비를 앞세운 노신랑이 초례청으로 들어가는 행렬을 그린 〈전안례도〉
2. 초례상 앞에서 신랑·신부가 절을 주고받는 모습을 묘사한 〈교배례도〉

3. 술잔을 나누는 합근례를 마친 뒤 자손들이 헌수하는 모습을 그린 〈헌수례도〉

4. 노신랑이 문안인사하러 온 승지와 조정의 관리들을 접대하는 장면인 〈하객접대도〉

5. 왕이 하사한 선온과 사악으로 하객들과 잔치를 즐기는 모습을 그린 〈중뢰연도〉

제1폭 〈전안례도〉에는 신랑이 신부집에 기러기를 가지고 가서 초례상 위에 올리고 절하는 전안례를 행하기 위해 초례청으로 들어가는 신랑의 행렬이 상세하게 그려져 있다. 도03-08

노신랑은 신부집의 중문 밖 대기소[次]로 마련되었던 방에서 나와 행보석行步席을 따라 내청內廳으로 향하고 있다. 당상관 이상의 품계를 상징하는 쌍학문雙鶴紋 흉배의 단령에 사모관대와 흑화黑靴를 착용하고 구장鳩杖에 의지하며 걷고 있다. 다른 그림에서도 구장은 노신랑 곁에 시립侍立한 시동이 들고 있는 모습으로 등장한다. 이 쌍학문 흉배와 구장은 노신랑의 사회적 지위를 단적으로 시사한다. 즉, 노신랑은 회혼을 맞기 전에 1품 이상의 관직을 거친 인물로서 치사를 청한 적이 있었고 그때 하사받은 구장을 꺼내 지난 경력을 자랑하는 것일 수도 있다. 그러나 그보다는 조신의 과거 회방이나 회혼 등의 기념일에 왕이 궤장을 하사하거나[55] 종친·부원군·봉조하 등이 80세 이상 장수하게 되면 궤장을 내려 양로의 미덕을 표시했던 19세기의 관행으로 보면[56] 주인공은 치사를 청했던 이력과 상관없이 왕으로부터 회혼일에 궤장을 하사받은 인물일 가능성이 높다.

노신랑 앞에 선, 전안례의 중요 물건인 나무 기러기를 안은 기럭아비[鴈夫]는 구슬 끈이 달린 검은 갓을 쓰고 검은 도포를 입었는데 이는 18세기 후반의 풍습과 일치한다.[57] 행렬의 맨 앞에 청의靑衣 혹은 녹의綠衣를 입고 황립黃笠을 쓴 인물들은 징씨徵氏다. 청의를 입은 징씨는 신랑이 거느리고 왔고, 녹의를 입은 징씨는 그에 대한 보답으로 신부집에서 내보내 행렬을 집 안으로 맞아들이는 역할을 했다. 징씨가 선두에서 행렬을 인도하는 풍습의 전거는 확실치 않지만, 18세기 후반 이후 세속에서는 보편적으로 행해졌다. 이익, 안정복安鼎福, 1712~1791, 정약용 등은 징씨를 세우는 시속時俗을 피할 수 없다면 과하지 않게 잘 써야 한다고 주장하였다.[58]

모란병을 친 대청 중앙에는 초례석醮禮席이 준비되었다. 음식이 가득한 초례상을 중심

으로 서로 마주 보게 화문방석으로 준비된 교배석交拜席이 펼쳐 있고 합근례에 쓸 술상도 차려져 있다. 꽃이 가득한 청화백자 항아리[花樽], 향과 향꽂이[香串之]가 놓인 향좌아, 홍촉紅燭이 타고 있는 대촉대大燭臺 등 격식 있게 마련된 모습이다. 집 안으로 들어오는 신랑 행렬과 초례청이 한꺼번에 포착될 수 있도록 높은 부감시로 시점을 맞추었고, 초례청의 준비상황이 잘 들여다보일 수 있도록 차일도 걸어 올렸다. 행사장을 넓고도 깊게 표현하기 위해 가장 효과적인 부감시점을 찾아 고민했음이 느껴진다. 근경의 신랑 행렬보다 대청 안의 인물들을 작게 묘사하여 공간의 깊이감이 더욱 뚜렷하게 전달된다. 또한 건물 옆에 음식을 준비하는 반빗간까지 묘사하여 이야기의 배경 묘사와 설정에도 세심하게 신경썼음을 알 수 있다.

제2폭 〈교배례도〉는 신랑과 신부가 초례상을 가운데 두고 양쪽에 마주 보고 서서 절을 주고받는 교배례를 그린 것이다.도03-09 초례청 배설은 앞에서 본 〈전안례도〉와 같은데 상 위에는 신랑이 올린 기러기가 신부 쪽[왼쪽]을 향하도록 놓여 있다. 신부는 푸른 치마에 초록 원삼을 갖추어 입었으며 가체로 장식한 얹은머리에 금색 큰비녀를 꽂고 앞댕기를 늘였다. 여성 자손들도 색색의 옷으로 성장盛裝하고 보화로 장식한 얹은머리에 꽃을 꽂아 한껏 치장한 모습이다. 어린아이들도 화려하게 장식한 꾸민족두리를 얹고 도투락댕기를 뒤로 늘였다. 내외 자손들은 모두 초례청에 올라와 노부모를 겹겹이 에워싼 채 교배례를 지켜보고 있다. 이처럼 성장을 하고 대청에 올라온 자손만 해도 남성이 21명, 여성이 37명 등 총 58명에 이른다. 회혼례가 열리면 최소한 수십 명의 가족 친지가 참석하여 성황을 이루었다는 옛 문헌 기록들을 떠올리게 하는 부분이다.

전안례는 해질녘에 시작하는 것이 보통이므로 교배례와 합근례도 날이 저문 뒤에 행해졌다. 앞서 〈전안례도〉에서 길이가 수척數尺에 이르는 길고 가는 자촉刺燭을 들고도03-08-01 대청에서 대기하는 신부 측 집사자 네 명을 확인할 수 있는데, 이 〈교배례도〉에서도 같은 자리에서 불을 밝힌 자촉을 들고 있는도03-09-01 집사자들을 볼 수 있다.[59] 자촉은 납촉蠟燭이 없던 시절에 사용하던 옛 방식으로 안정복이나 정약용은 불편한 자촉을 폐지해도 무방하다고 하였다.[60]

회혼례는 평생도 병풍의 마지막 폭을 장식하는 주제이기도 하다. 평생도 병풍에서 회혼례를 그릴 때 대부분 교배례 장면을 그렸다.도03-10 평생도 병풍 속 교배례 장면을 중박본

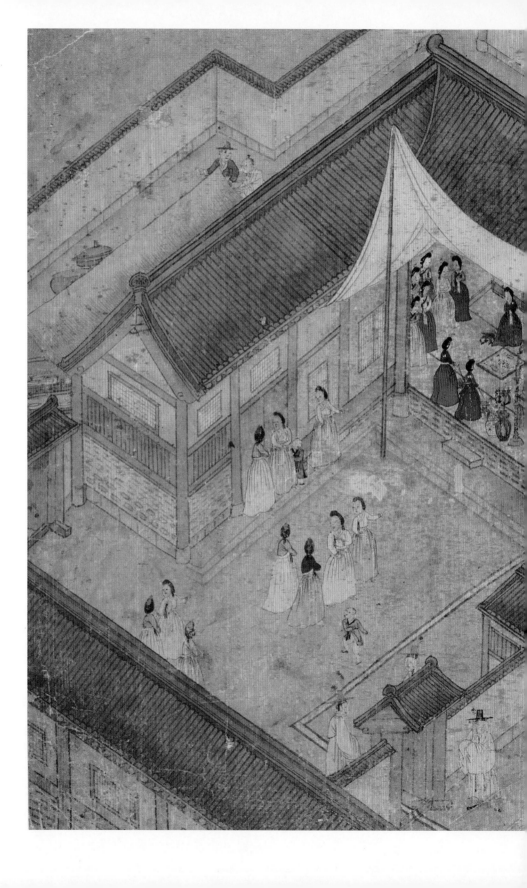

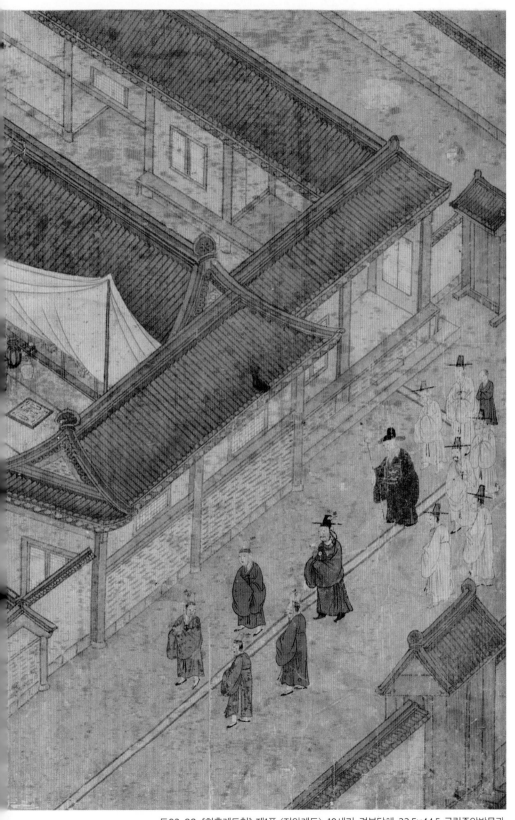

도03-08. 《회혼례도첩》 제1폭 〈전안례도〉, 19세기, 견본담채, 33.5×44.5, 국립중앙박물관.

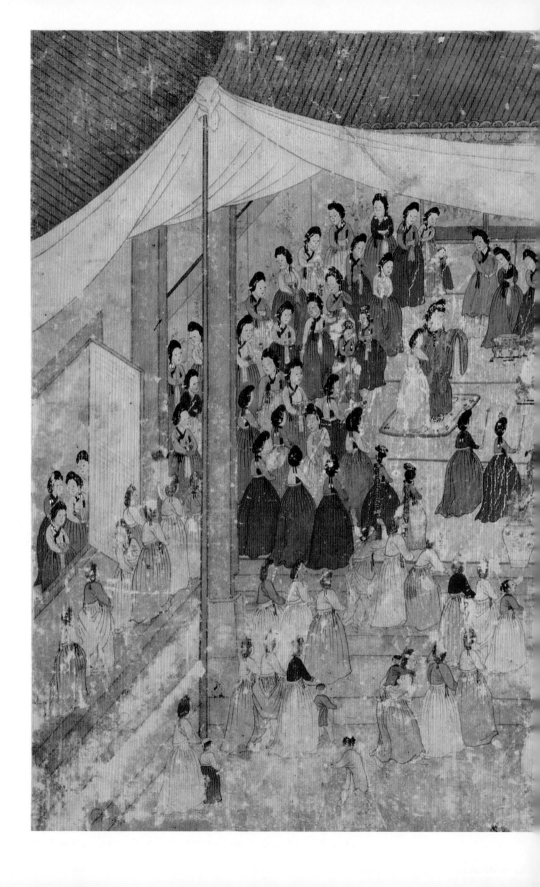

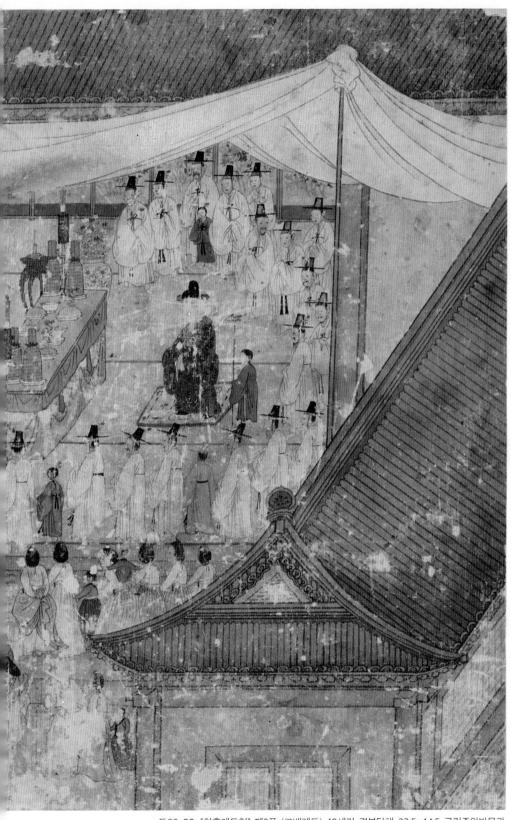

도03-09.《회혼례도첩》제2폭〈교배례도〉, 19세기, 견본담채, 33.5×44.5, 국립중앙박물관.

도03-08-01. 《회혼례도첩》 제1폭 〈전안례도〉의 신부 측 집사자 부분.

도03-09-01. 《회혼례도첩》 제2폭 〈교배례도〉의 신부 측 집사자 부분.

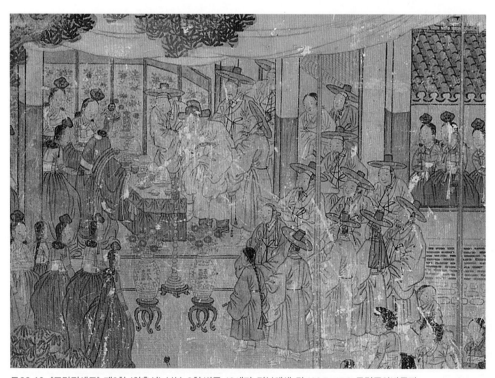

도03-10. 《모당평생도》 제8첩 〈회혼식〉 부분, 8첩 병풍, 19세기, 견본채색, 각 122.7×47.9, 국립중앙박물관.

과 비교해 보면 초례상 주변 기물의 배설이나 노부부를 에워싼 자손들의 배치는 대동소이하되, 내청에 덧마루를 가설하여 자손들이 들어갈 수 있도록 공간을 확대한 점, 신부가 적색 활옷을 입은 점, 민족두리를 쓴 여성 자손들의 머리 꾸밈이 간소한 점 등은 차이가 있다.

제3폭은 〈헌수례도〉다.[도03-11] 교배례를 마친 노부부는 마주 앉아 표주박 술잔에 술 석 잔을 나누어 마시는 합근례를 치렀다.[61] 하지만 혼례의 중요한 절차임에도 불구하고 합근례가 실제로 그려지는 예는 매우 드물다. 앞에서 살핀 예일대본이 유일하다.[62] 그렇다면 〈헌수례도〉는 어떤 장면일까. 회혼례의 핵심은 사실 자손들로부터 헌수를 받는 순서다. 전안례과 교배례를 생략하고 합근례 뒤에 하객들과 술과 음식을 나누는 자리에서 자손이 헌수하는 것을 보통 중뢰연이라고 통칭한다. 초례상을 다시 차려 놓고 대례를 재차 치르는 것이 유교 질서에 어긋난다는 인식에도 불구하고 부모의 장수를 축원하는 인간의 정리를 무시할 수 없으니 헌수를 명분으로 중뢰연을 치렀던 것이다.

〈헌수례도〉에서는 지체 높은 반가의 헌수례를 엿볼 수 있다. 삼면에 병풍을 두른 대청에 평상복으로 갈아입은 노부부는 커다란 주칠원반의 연상宴床과 흑칠의 좌협상左挾床·우협상右挾床을 앞에 놓고 정좌하고, 자손들은 한 명씩 자리에서 일어나 헌작위獻酌位로 나아가 술잔을 올리고 있다. 음식과 술이 풍성하고 구경꾼이 모여들고 있지만, 분위기는 엄정해 보인다. 회혼례의 대표 도상을 헌수 장면으로 설정한 것은 유현재 구장의 《평생도》 병풍의 〈회혼례〉 부분에서 확인할 수 있다.[도03-12]

제4폭 〈하객접대도〉는 손님 접대를 그린 것으로 알려졌지만 그 구체적인 내용에 대해서는 논의되지 못했다.[도03-13] 다만 이 장면이 네 번째 순서에 배치된 점, 노부인을 제외하고 남성들만 모인 자리인 점, 참석자 성격을 고려한 듯 묵죽도 병풍으로 자리를 꾸민 점, 주인공의 가족임을 표시하기 위해 머리에 꽃을 꽂은 자손들이 노신랑을 좌우에서 보좌하고 서 있는 점 등을 고려할 때 보통의 손님 접대보다 좀더 예와 격식을 갖춘 중요한 자리로 추정된다. 아마도 회혼례 과정에서 그런 하객들이 모인 자리라면 왕의 지시를 받고 문안 인사를 하러 온 승지, 원로 조신, 동료 관원 등이 모인 자리였을 것으로 짐작한다.

특히 노신랑의 오른쪽에 앉은 푸른색 도포를 입은 인물은 여유로운 자세, 상대적으로 크게 그려진 풍채, 다른 사람과 구별되는 복색을 통해 눈에 띄게 표현하였다. 아주 중요

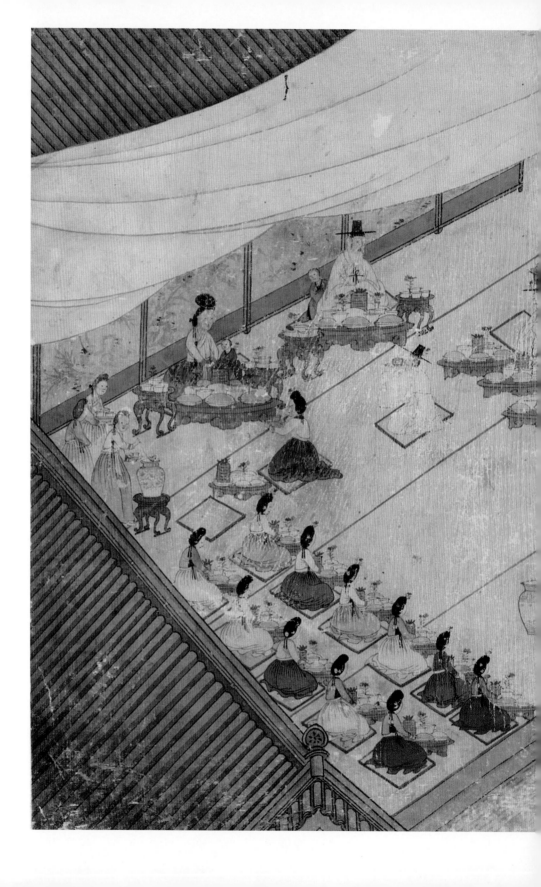

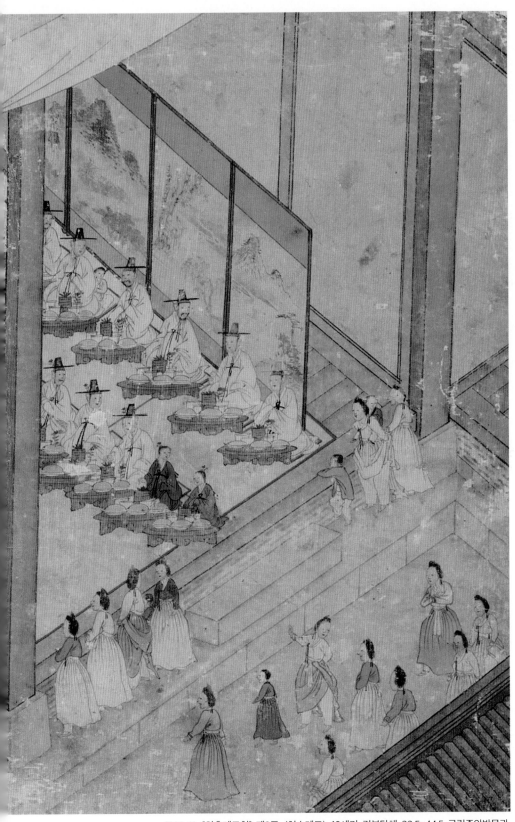

도03-11. 《회혼례도첩》 제3폭, 〈헌수례도〉, 19세기, 견본담채, 33.5×44.5, 국립중앙박물관.

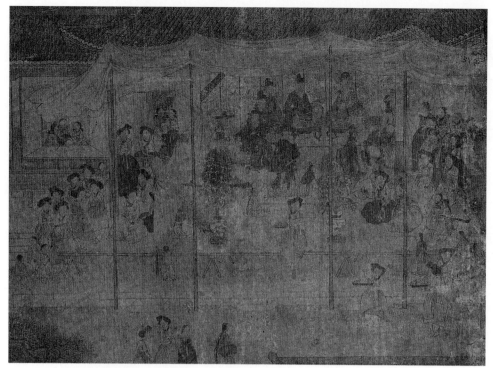

도03-12. 《평생도》 제6첩 〈회혼〉 부분, 6첩 병풍, 19세기, 견본담채, 각 151×51, 유현재 구장.

한 손님임을 강조하려는 의도인 것 같은데 왕을 대신하여 존문하러 온 승지나 지체 높은 조신으로 여겨진다. 말석에는 젊은 용모를 가졌거나 초립을 쓴 젊은 인물이 보이는데 부친을 모시고 온 아들들로 보인다. 따라서 이 장면은 왕명을 받들고 존문하러 온 승지를 포함하여 중요한 조정의 하객들을 접대하는 장면으로 보는 것이 좋겠다.

이 연석은 건물 밖 마당에 설치되었다. 시종들은 분주하게 음식상을 나르거나 술잔을 채워 손님 앞에 올리고 있으며 손님들은 옆 사람과 담소하며 잘 차려진 음식을 맛보고 있다. 젓가락질하는 동작은 여간해서 잘 그려지지 않는데 이 화첩에는 여러 군데서 젓가락질하는 손동작이 그려졌다. 이는 높은 기량을 가진 화가의 자신감 넘치는 표현이다. 인물의 자연스러운 움직임과 그에 따른 섬세한 옷주름 표현, 복식·기물·식기 등의 정치한 세부 묘사는 도식적인 느낌 없이 생동감이 넘친다.

본격적으로 하객들의 축하를 받는 중뢰연의 모습은 마지막 제5폭 〈중뢰연도〉에서 가장 잘 살필 수 있다. 도03-14 중박본의 주인공은 홍익대본이나 예일대본과 달리 명문가 출신으로서 재상을 지냈던 인물이자, 궤장까지 하사받은 고관으로서 회혼일에 왕으로부터 음악과 연수 제급의 은전을 받은 것으로 보인다. 그러한 정황을 여기에서 분명하게 읽을 수 있다. 마당에 마련된 연석에서 노신랑은 악공들이 음악을 연주하는 가운데 손님들로부터 헌수를 받으며 연회를 즐기고 있다. 음식은 부족함 없이 넘쳐나고 청화백자 술 항아리의 크기도 예사롭지 않다. 중뢰연은 종종 '신선이 사는 요지 위의 연향'에 비유되는데 그림에서도 그러한 태평함과 화기和氣의 충만함을 느낄 수 있다.

중박본에서는 전체적으로 궤장 하사, 존문, 연수제급, 사악 등 회혼의 경사를 맞은 관료가 왕으로부터 받을 수 있는 모든 은전이 표현되었다.[63] 또한 저택의 전모를 알 수는 없지만 상당히 넓은 공간에서 행사가 펼쳐졌음을 짐작할 수 있고 의례의 진행이 대단히 절도 있고 격식을 차린 모습이다. 병풍, 기물, 참석자의 옷차림도 화려하고 고급스럽다.

노신랑의 사회적 신분만큼 그림을 주문받은 화가의 회화적 기량 또한 최고 수준이다. 사선 방향에서 행사를 조감한 시점은 화가의 과감한 선택이며 그로 인해 공간의 깊이감이 살아 있다. 무엇보다 자연스러운 몸짓, 정확한 손동작, 섬세한 표정 등이 잘 구현된 인물들 하나하나는 판에 박힌 느낌 없이 생동감이 넘치며 각자의 존재감도 뚜렷하다. 또한 사실에 기반한 행사장 구석구석의 생생한 묘사가 더해져 각 장면마다 마치 활동사진의 정지된 한순간 같은 느낌마저 든다. 또 〈교배례도〉의 묵매도와 모란도 병풍, 〈헌수례도〉의 산수도와 화초도 병풍, 〈하객접대도〉의 묵죽도와 산수도 병풍, 〈중뢰연도〉의 묵포도도와 수파도水波圖 연폭 병풍 등 장소와 의례의 성격에 맞게 고른 병풍의 설치에서도 주인공 집안의 예술적 취향을 읽을 수 있다.

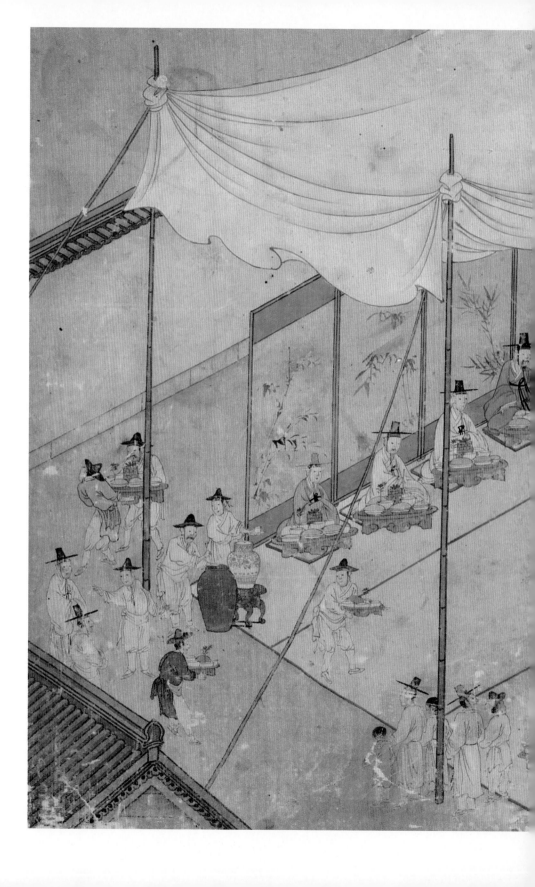

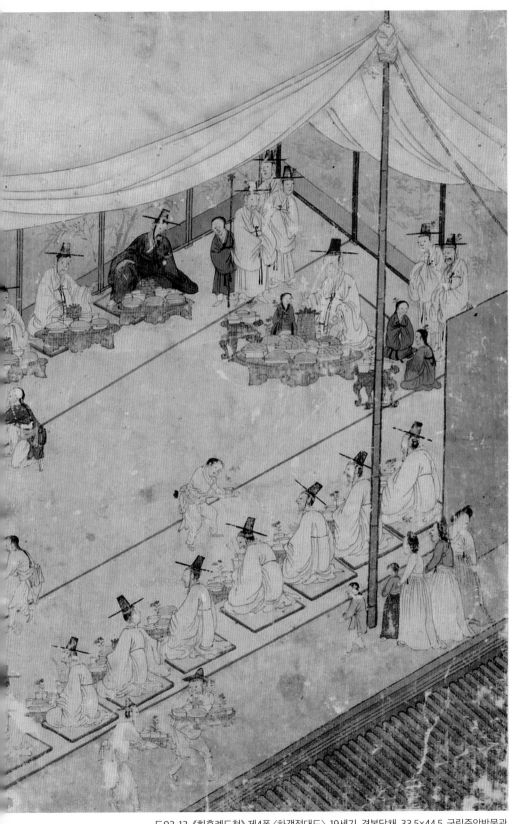

도03-13. 《회혼례도첩》 제4폭 〈하객접대도〉, 19세기, 견본담채, 33.5×44.5, 국립중앙박물관.

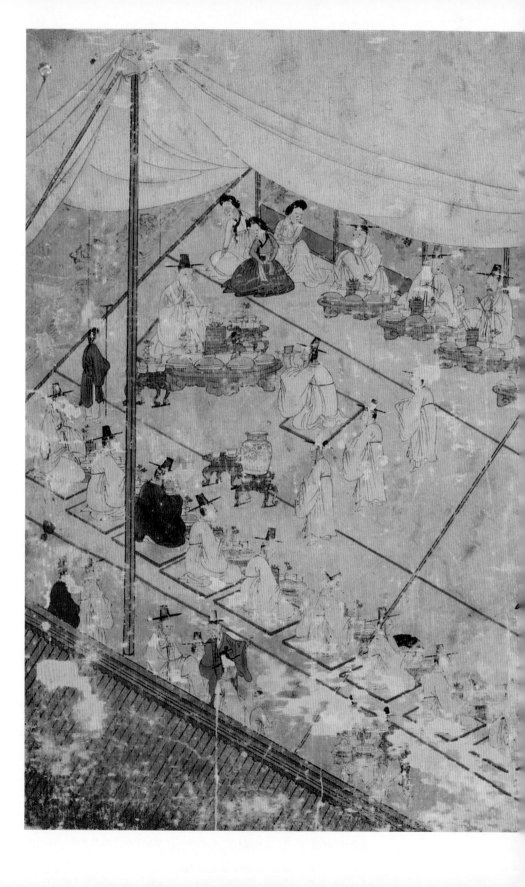

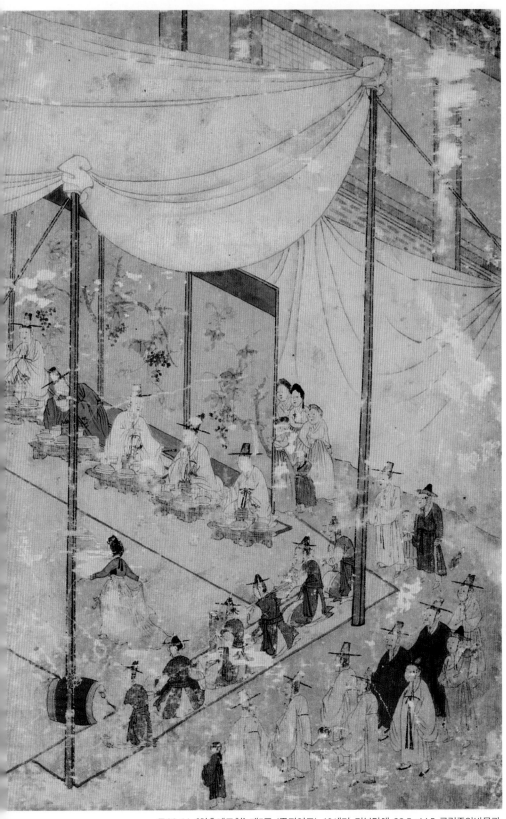

도03-14. 《회혼례도첩》 제5폭 〈중뢰연도〉, 19세기, 견본담채, 33.5×44.5, 국립중앙박물관.

조선시대 양반들에게 과거는 일생을 좌우할 만한 중요한 과제였으며, 과거의 급제는 인생의 방향을 결정짓는 중요한 계기였다. 급제를 향한 힘든 과정을 이겨내고 함께 합격의 기쁨을 누린 동기들과의 우의는 평생에 걸쳐 이어지기 마련이었다. 대부분 합격 직후부터 방회를 결성하여, 꾸준히 만남의 기회를 가졌는데 그때마다 다양한 방식으로 기록을 남겨 공유했다. 그 가운데 하나가 모임 장면을 그림으로 남기는 것이었고, 이는 공적 기록인 계회도와는 다르게 개인적인 기념물 성격이 강했다.

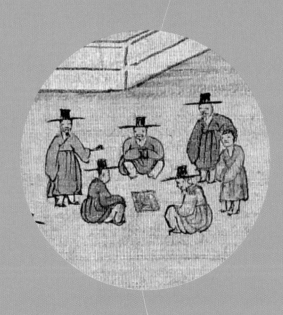

한 번 동기는
영원한 동기

방회도榜會圖

조선시대 과거 급제 동기 모임, 방회

조선시대 양반 관료들은 자신의 관직 생활을 시각적으로 재현하여 그림으로 남겼다. 그 가운데 과거 급제자들의 모임을 그린 방회도[01]는 비슷한 맥락에서 제작되는 계회도와 유사한 점이 많지만 보통의 계회도가 지닌 공적 성격과 달리 방회榜會는 영친연을 겸하기도 하고 대를 이어 합격 동기가 되기도 했으므로 집안 차원의 기념물로 여겨졌다.

조선시대 양반 사대부에게 과거는 일생을 좌우할 만한 중요한 과제였다. 과거 급제는 곧 인생의 방향을 결정짓는 중요한 계기였기 때문이다. 그래서 많은 사람이 인생의 대부분을 과거 공부에 바쳤다. 평균적으로 20~30대에 70퍼센트 정도가 관직에 나가기 위한 첫 번째 관문인 생원·진사시, 즉 사마시司馬試에 합격하는데, 그 평균 연령은 35세 정도 되었다.[02] 그만큼 소과의 문턱을 넘는 게 어려웠다는 의미일 것이다. 생원·진사시 입격은 입사入仕가 보장되지는 않았지만, 사회적으로 사족士族의 지위를 공인받을 수 있었으므로 이를 위해서라도 조선에 사는 유생들은 사마시 통과에 부단한 노력을 기울였다. 이런 과정을 함께 통과한 합격자들은 서로를 동방同榜 혹은 동년同年이라 하여 벼슬길을 향한 첫 출발을 함께하였다는 공통의 이력을 명분으로 일생 동안 방회를 가졌고,[03] 이를 통해 사회적·심리적 유대감을 간직하였다.[04] 조선시대 초기부터 이러한 동년 모임은 동년계음同年契飮, 연방계회蓮榜契會, 사마방회司馬榜會, 사마회司馬會, 동방회同榜會, 동계회음계同桂會飮契 등 여러 명칭으로 불리며 활발하게 이루어졌다.[05]

사마시 동년의 결속력은 문·무과 급제자들보다 강하고 끈끈하게 이어졌다. 본격적으로 관료 사회에 진출하기 전에 입신양명이라는 공통의 목표를 위해 노력하던 젊은 시절에 인연을 맺은 사이였으니, 나중에 같은 관청에서 동관同官 혹은 동사同事로 만난 동료들보다 더 깊은 정의情義로 발전하는 것이 자연스러웠고, 이들은 세월이 흘러도 '서로를 동년이라 부르며 형제의 의를 맺고 천륜에 비기는' 관계를 유지했다.[06]

생원·진사시 합격자들은 합격 후 관행에 따라 곧 방회를 열었는데 합격자 중에 방중색장榜中色掌, 은문색장恩門色掌, 수권색장收卷色掌, 공포색장貢布色掌 등을 선발하여 방회를 준비하고 동년을 관리하는 일을 맡겼다. 이들의 명단은 각 방목榜目의 뒷부분에 부록으로 수

록되어 있다.[07] 주로 명가의 아들들이 뽑혔으므로 합격 직후 방임榜任에 선발되는 것 또한 자랑거리였다.

이러한 경험과 그 속에서 체득한 동류同類의식은 일생을 통해 여러 형태로 사마동방회를 열게 하는 주된 동기가 되었고, 그만큼 방회에 대한 기록은 대과보다는 생원·진사시에 관한 것이 훨씬 많이 남아 있다. 실제로 사마시 방회의 설행이 문무시 방회보다 훨씬 많았으며, 그런 이유로 '동년'이란 대개 사마시 동년을 일컫는 경우가 많았다.

방회에 대한 가장 이른 기록은 1466년(세조 12) 7월 종친·재추와 현직 문관을 대상으로 시행한 등준시登俊試 합격자들의 방회에 관한 것이다. 합격자 열두 명 중 한 명인 호조판서 노사신盧思愼, 1427~1498이 주도하여 합격하고 넉 달 후에 동년연을 가졌다.[08] 정규 과거가 아니었지만 합격자들은 역시 방회를 통해 친목을 다졌다.

사마시 방회는 합격한 그해부터 장원의 주도로 열리곤 했다. 조선 초기에는 일 년에 두 번 봄·가을로, 혹은 매달 모임을 가질 정도로 성행하였다. 심수경의 사마시(1543년) 동년들은 45년이 지나 생존자가 15명으로 줄어든 1587년까지도 일 년에 두 번 모임을 계속했다. 심지어 말년에는 만날 날이 얼마 안 남았으니 매달 돌아가며 각자의 집으로 초대할 정도로 두터운 정을 나누었다.[09] 임진왜란 이후에는 이전만큼 자주 방회가 열리지 않은 듯하나 17세기에도 방회는 여전히 계속되었다. 17세기에 장유도 '방회는 보통으로 있는 일'[常事]이며 '근래에 합격한 사람일수록 그 모임은 더욱 빈번하다'라고 말했다.[10]

당시 문인 관료들은 방회를 일종의 계회로 인식하였던 만큼 방회도 제작도 관청 계회도와 같은 맥락에서 전개되었다. 사마시 방회도에 관한 기록을 15세기에는 찾기 어렵지만, 관청 계회도가 크게 유행한 16세기 이후에는 어렵지 않게 찾을 수 있다. 예컨대 1528년(중종 23) 무자년 생원·진사시의 동년들은 46년 후 1574년(선조 7) 10월 23일에 방회를 열고 방회도를 제작하였다. 동년의 한 사람으로 그 시말을 쓴 홍섬에 의하면 세월이 흘러 생존자가 점차 줄어드는 것을 아쉬워한 성세장成世章, 1506~1583의 제안으로 장원 박충원朴忠元, 1507~1581을 포함한 동년 열한 명이 모였다고 한다.[11] 성세장은 또 화공을 불러 동년들의 모습을 그림 속에 담아 훗날의 추억과 관람에 대비하였다. 현전하는 16세기의 방회도가 모두화축인 것처럼 아마 이 그림도 계회도 형식의 화축 즉, 계축으로 제작되었을 것이다.

홍섬의 희망대로 몇 년 뒤에 이 무자년 사마시 방회가 다시 열렸는지는 확인할 수 없다. 다만 회방년이 된 1588년(선조 21) 당시 유일한 생존자였던 권상權常, 1508~1589에게 다른 사마시 동년의 아들들이 회방연을 베풀어주었다.[12] 즉 권상과 사마시 동년인 유관兪綰의 아들 유홍兪泓, 1524~1594, 김순정金順貞의 아들 김진金鎭이 의견을 모아 권상의 아들 권협權悏, 1553~1618의 집에서 친지를 불러 잔치를 연 것이다. 이들은 그림이 완성된 이듬해 3월에 다시 수연을 열어 권상에게 헌수하고 그림을 증정했다. 그림의 제목은 '무자년 사마시 동년의 아들들이 봉헌하는 그림'[戊子司馬子弟奉歡圖]이다. 이 제목에서도 알 수 있지만, 동년들이 장원을 공경하듯이, 동년의 아들들은 부친의 동년도 자신의 아버지처럼 예를 다하여 섬기는 풍습이 있었다. 동년은 형제나 다름없다는 가치관으로 결속되었으니 돌아가신 부친의 동년은 자신의 아버지나 마찬가지였다. 아울러 회방이 사회적으로 개인에게 부여했던 의미와 사회적 통념의 무게를 실감할 수 있는 부분이다.

한편 사마시 동년들은 사마시 방회 외에도 여러 가지 명분과 형태로 동년들과 모임을 열었다. 동련同蓮이자 동계同桂인 경우, 즉 사마시와 대과 모두 동년이라는 특별한 인연을 기념하였고,[13] 또한 벼슬살이 중에 같은 관청에서 동료로 만나면 그 인연을 지나치지 않고 모임을 열었으며,[14] 사마시 입격 후 성균관에 들어가 수학하는 기간에도 결계하고 계회도를 제작하였다.[15] 대과에 급제한 뒤로는 처음 관직을 제수받은 때부터 치사한 후에도 방회는 이어졌다. 그러나 시간이 흐를수록 사망하는 이들이 늘어 참석자 수는 점차 줄어들고, 전국으로 흩어져 관직 생활을 하다 보면 모임을 열기가 쉽지 않아 사마시 후 20~30년이 지나면 방회를 주도하는 사람의 거주지를 중심으로 가까운 지역의 동년끼리만 주로 모임을 열었다.

사마시 방회의 시행과 사마시 방회도 제작 관련 기록은 16~17세기의 것이 대부분이며 18세기의 기록은 드문 편이다. 이는 16~17세기 관청 계회도의 유행과 궤를 같이한 현상이기도 하지만 한편으로는 18세기 생원·진사의 문과 급제 비율이 이전보다 저조했기 때문이기도 하다. 즉, 15세기에는 생원·진사의 27.7퍼센트가 문과시에 급제하였지만 그 비율은 점차 줄어들어 18세기 전반에는 13.9퍼센트, 19세기 후반에는 겨우 2.8퍼센트에 지나지 않았다.[16] 이러한 감소 현상은 생원·진사시를 거치지 않고 유학幼學의 신분으로 문

과시에 급제하는 비율이 18세기부터 급격히 증가하는 현상과 맞물려 있다.[17] 생원·진사를 거쳐 문과에 급제한 사람들이 거의 모두 관직에 진출하여 고위 관직에 이르렀던 16세기에는 생원·진사시를 거치지 않고 문과에 급제하는 것은 오히려 희귀한 일로 여겨졌다.[18] 하지만 이후로는 분위기가 사뭇 달라진 셈이고, 바로 그 점이 18세기 중엽 이후 사마시 입격 후 치러지던 방회가 더는 열리지 않았던 이유라 할 수 있다. 이를 말해주듯 『사마방목』 부록에 방회를 준비하는 방중색장을 포함한 방임의 명단은 1741년(영조 17) 『신유식년사마방목』부터 기록되지 않았는데 그 이유가 바로 '방회가 설행되지 않았기 때문'이었다.[19] 다시 말해 18세기에는 생원·진사시 통과의 필요성이 점차 희박해져 감에 따라 생원·진사로서 문과시에 응시하는 사람의 비율이 급격히 줄어들었고, 결과적으로 시험에 합격한 직후 열렸던 사마시 방회가 폐지되는 분위기 속에서 동년들의 방회 결성과 사마시 방회도의 제작 역시 이전보다 줄어들었다고 볼 수 있다.

과거 급제 60년, 장수와 함께 맞는 회방연

　　방회의 가장 큰 행사는 합격한 지 60주년이 되는 회방년에 치르는 회방의례와 회방연이다. 옛사람들의 수명을 생각하면 문무과 급제자들보다는 20대에 합격하는 생원·진사시 동년들이 80대 후반까지 생존할 때 회방의 영광을 누릴 수 있었다. 회방은 61세에 맞는 회갑이나 75세에서 80세 사이에 주로 맞게 되는 회혼보다 더 장수해야 누릴 수 있는 특권이었다. 그래서 집안에서는 물론 조정에서도 회방인을 특별히 예우하였다.

　　『조선왕조실록』의 기록을 분석하면 조정에서는 회혼보다 회방을 맞은 노신들을 먼저 주목하였다. 처음에는 진사시가 아닌 문과시 회방인을 예우했으며 가장 이른 기록은 선조 연간에서 찾을 수 있다.[표11] 1579년(선조 12) 송순宋純, 1493~1582의 문과 회방을 맞아 집안 사람들이 면앙정에서 회방연을 베푼다는 소식을 들은 왕이 호조에 명하여 어사화와 술을 하사했다는 기사이다. 당시 이 고사는 문인 관료들 사이에 미담이 되었으며, 임진왜란 후에도 입에서 입으로 유전되어 1716년(숙종 42) 숙종이 문과 급제 회방을 맞은 지중추부

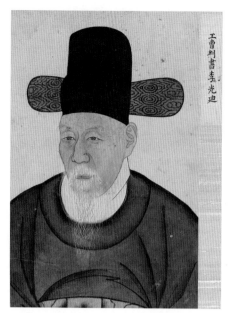

도04-01. 《해동진신초상첩》의 〈이광적 초상〉,
18세기, 지본채색, 39.1×28.3, 국립중앙박물관.

사 이광적에게 은사恩賜를 내릴 때 근거가 되었다. 도04-01 법전에 회방인을 우대하는 규례가 명시되어 있지는 않았지만, 숙종은 송순의 고사를 존중하는 뜻을 표시했다.

이광적은 1650년(효종 1)에 사마시에 입격하고 29세 되는 1656년(효종 7) 별시문과에 병과로 급제하였다. 숙종은 내자시內資寺에 명하여 어사화를 만들어 내리라고 명하고 쌀·고기·배·비단 등도 하사하였다. 이광적은 하사받은 꽃을 머리에 꽂고 예궐하여 선정전 남쪽 연영문에서 전문을 올려 사은하였다. [20] 이에 숙종은 선온을 내렸고 이광적은 술에 취해 부축받으며 귀가했다고 한다. 또 숙종은 이광적이 사저에서 회방연을 여는 날 친히 연수宴需를 보내고 어제시도 내렸으며,[21] 90세가 되는 이듬해에는 숭정대부로 품계를 올려주었다. [22] 이렇게 이광적에게 베풀어진 여러 가지 왕의 은전은 영조·정조 대에도 회방인을 예우할 때 준행의 근거가 되었으며, 19세기에도 줄곧 참고되는 가장 대표적인 고사로 자리를 잡았다.

왕이 내리는 은전의 종류와 크기는 회방인의 품계나 왕의 관심도에 따라 차이가 있었지만 영조와 정조는 각 도에서 보고되는 회방인에 대해 여러 형태로 정성을 표시하였다. 처음 등과했을 때처럼 어사화를 내리고 백패白牌나 홍패紅牌를 하사하였다. 영조와 정조는 회방노인을 궁으로 불러 직접 만나곤 하였는데 특별히 과거에 급제했을 때의 차림으로 오라는 명을 내리기도 하였다. 멀리 사는 사람에게는 간혹 말이나 가마를 보내주었으며 소견하는 자리에서 같이 입시한 자손에게 관직을 제수하기도 했다. 또 옷감과 음식, 음악 등 연회에 필요한 물자를 내려 회방연을 열도록 권장하였다. [23] 이런 경우 회방연에 동방들을 모으기는 쉽지 않았기 때문에 각자 집안 차원에서 자축하는 문희연聞喜宴의 형태로 회방연을

치렀다. 한편 1786년(정조 10) 정조는 대과나 소과에 회방한 자에게 한 자급을 올려 주는 것을 규정으로 삼기에 이르렀다.[24] 18세기 후반 연로한 조신에 대한 왕의 배려가 미치는 범위는 점차 넓어지고 내용상으로도 풍성해졌으며 19세기에는 이러한 경향이 더욱 강화되었다.

　　이광적이 회방을 기념하여 치른 연회의 모습은 정선이 그린 그림 속에서 확인할 수 있다. 1716년 당시 별시문과 동년 중에 생존자는 이광적 한 명뿐이었다. 이광적은 9월 16일 한양 장의동 자신의 집에 70세 이상 된 노인들을 초대하여 회방연을 열고, 또 10월 22일에는 노인회를 통해 회방을 자축하였다. 이 행사의 그림을 의뢰받은 사람은 같은 동네에 살던 진경산수의 대가 정선이었다. 정선은 회방연과 노인회를 각각 〈회방연도〉[도04-02]와 〈북원수회도〉北園壽會圖[도04-04]라는 별도의 그림으로 제작하였다.[25] 〈회방연도〉의 오른쪽 아래에는 '정선추사'鄭敾秋寫라는 관서가 있으며, 〈북원수회도〉의 오른쪽 아래에는 '북쪽의 장동 사람 정선이 삼가 그리다'[北壯洞人鄭敾元伯敬寫]라는 관서와 백문방인 '정선'鄭敾이 찍혀 있다. 두 행사의 장소와 참석자가 같았으므로 그림의 구도와 내용은 극히 유사하다.

　　〈북원수회도〉 화첩은 그림, 「북원수회좌목」北園壽會座目, 서문을 곁들인 박현성朴見聖, 1582~?의 시[「奉呈耆老會席上幷序」]를 시작으로 그에 차운한 참석자들의 시 14수, 1718년 4월 상순에 정선의 외사촌형이자 박현성의 아들 박창언朴昌彦, 1674~?이 쓴 발문 등으로 구성되어 있다.[26] 〈회방연도〉 화첩에는 좌목이 없으며, 별지에 박현성의 시에 차운한 이광적의 7언율시[「回榜宴後又行老人會次朴僉正夢敬韻」]가 증손자 이한진李漢鎭, 1732~?의 글씨로 쓰여 있다.[27] [도04-03]

　　〈북원수회도〉 화첩의 「북원수회좌목」은 이 수회의 자격 요건, 참석자의 인적 사항과 참석 동기 등이 다른 어느 그림보다도 상세하게 쓰여 있는 점이 특징이다.[도04-05] 장의동의 기로는 공조판서 이광적(89세)을 필두로 첨지중추부사 최방언崔邦彦, 1634~1724(83세), 영릉참봉 한재형韓載衡, 1635~1719(82세), 한성부 서윤 성지행成至行, 1640~1722(77세), 사재감 첨정 박현성朴見聖, 1642~1728(75세), 부평부사 이세유李世瑜, 1643~1722(74세), 박진귀朴震龜, 1643~1730(74세), 사복시 첨정 성지민成至敏, 1643~?(74세), 첨지중추부사 남택하南宅夏, 1643~1718(74세), 한성부 서윤 이지성李之星, 1643~1722(74세), 첨지중추부사 김상현金尙鉉, 1643~1730(74세), 성천부사 김창국金昌國, 1644~1717(73세), 이항번李恒蕃, 1645~1718(72세), 가평군수 이속李洓, 1647~1720(70세), 장

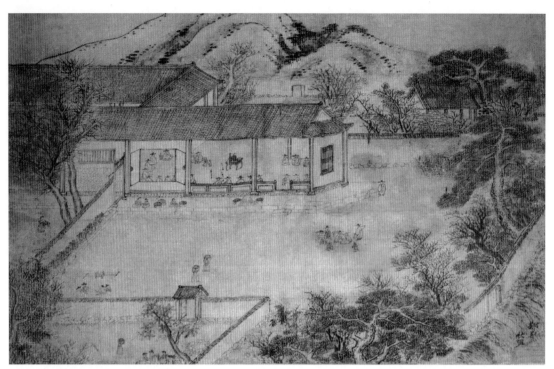

도04-02. 정선, 〈회방연도〉, 1716년, 지본담채, 57×75, 개인.

도04-03. 〈회방연도〉 화첩의 박현성 시, 1716년, 지본수묵, 57×75, 개인.

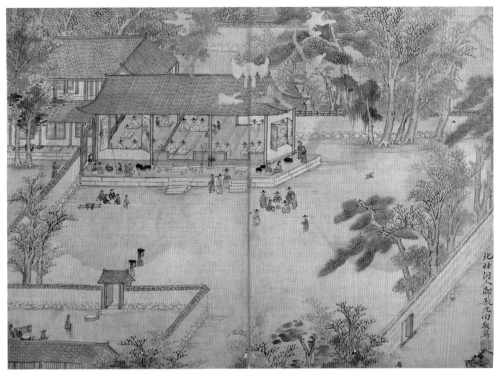

도04-04. 정선, 〈북원수회도〉, 1716년, 견본담채, 39.3×54.4, 국립중앙박물관(손창근 컬렉션).

도04-05. 〈북원수회도〉 화첩의 「북원수회좌목」, 1716년, 견본담채, 39.3×54.4, 국립중앙박물관(손창근 컬렉션).

녕전 참봉 김은金激, 1647~1718(70세) 등 열다섯 명으로 이들은 나이순으로 기재되어 있다. 기로 외에 이들을 모시고 참석한 아들·손자 들의 이름도 상세히 적혀 있다. 아직 70세에 이르지 못했지만 같은 동네에 살면서 참석을 허락받은 김창집金昌集, 1648~1722 · 김창흡金昌翕, 1653~1722 · 이집李潗: 東原君 등 세 명의 이름도 확인할 수 있다.

연회 당일 기로 중에서 박현성, 김창국, 이항번은 병으로 불참하였고 성지행은 파주로 퇴거한 상태였으므로 실제로는 열한 명만이 참석하였다. 이 모임에는 이광적이 사는 동네, 즉 인왕산 기슭 장의동에 살지 않으면 참석할 수 없다는 기본 원칙이 있었지만, 이세유는 장인의 외가가 이곳에 있었으므로 참석 자격이 주어졌다. 또 인근 동네에 거주자라도 입회를 요청하면 기로들의 논의를 거쳐 허락받을 수 있었다. 이처럼 기로회에 합당한 자격이 정해져 있었지만 실제로 참석자들 대부분은 송시열을 계승하는 학문적 공통점을 지닌 인물들이다.

〈북원수회도〉는 개인 저택의 건축 양식을 잘 보여준다. 여타 사가기록화보다 시야를 넓게 확보하고 오른편에서 모임 장소인 사랑채를 비스듬히 부감하였으므로 시원한 공간감이 전달된다. 사랑채를 화면의 왼편 위쪽에 치우치게 배치하고 주변 정경에 좀더 비중을 둔 구도다. 사랑채가 있는 넓은 후원, 마구간, 샛담을 사이에 두고 연결된 안채 등 잘 가꾸어진 저택에서 영위하는 노년의 편하고 여유로운 삶이 느껴진다. 〈회방연도〉는 〈북원수회도〉와 거의 비슷한 구도지만 배경에 북악산 남쪽 기슭의 대은암大隱巖을 유난히 크게 강조한 점이 다르다. 주인공이 '은암'隱巖 이광적임을 간접적으로 나타내려는 장치로 보인다.

그림의 내용은 박창언의 발문에 비교적 상세하게 설명되어 있다. 모임이 열리고 있는 사랑채는 사실상 화면에서 큰 비중을 차지하지는 않지만, 사랑채 안팎은 정선이 섬세한 시선으로 들여다본 아기자기한 세부 표현으로 이루어져 있다. 정면관으로 그려진 인물이 가장 상석의 이광적이다. 그 외에는 도착한 순서에 따라 자리를 잡았다고 하는데, 서쪽의 두 명이 한재형과 최방언이며 남쪽의 다섯 명이 이세유·성지민·남택하·김상현·이지성이며, 이광적의 왼편에 김은·박진귀·이속이 차례대로 앉았다. 도04-04-01 두 겹 방석 위에 앉은 기로 열한 명 이외의 인물들은 이들의 아들 혹은 손자들이다. 분홍, 노랑 파랑 등 색옷을 입고 배석한 어린 동자는 이광적과 이속의 손자들이다.[28] 기단 위에 기대어 놓은 구장들이 이 날

도04-04-01. 정선, 〈북원수회도〉 부분, 1716년, 견본담채, 39.3×54.4, 국립중앙박물관(손창근 컬렉션).

도04-06. 정선, 〈육상묘도〉, 1739년,
견본수묵, 146×62, 개인.

의 노인회를 상징적으로 빛내주고 있다.

그림 뒤에는 축시 15수가 실려 있다. 박현성은 비록 참석하지는 못했지만, 노인회 전날(21일)에 쓴 시를 보내왔다. 참석한 기로 열한 명이 박현성의 시에 운을 맞추어 자필로 차운한 시가 좌목 순서대로 장첩되어 있다. 이외에도 파주로 퇴거한 성지행이 이듬해인 1717년 12월에 쓴 시, 1718년에 쓴 김창집의 시, 1754년에 같은 동네에 사는 김리건金履健, 1697~1771이 쓴 시도 실려 있다. 김리건은 같은 동네에 사는 이사상李士常이 오래된 상자에서 이 화첩을 발견하고 추화追和를 부탁하여 시를 지었다고 한다. 처음 화첩을 만들 때 여분의 장을 마련해 두고 계속해서 시를 받았으며 현재의 모습으로 완성된 시기는 1754년 무렵으로 여겨진다.

정선이 그림을 그리게 된 것은 바로 박현성이 정선의 외숙부였으며, 또 다른 참석자인 이속은 정선과 친분이 깊은 이병연李秉淵, 1671~1751의 부친이라는 인연 때문이다. 게다가 정선도 이광적과 같은 동네에 살고 있었던 이유도 컸다. 〈북원수회도〉는 정선의 41세 작으로 현전하는 그의 기년작 중에서는 이른 시기에 속한다. 〈북원수회도〉처럼 공적인 행사기록화를 그릴 때, 마치 한폭의 풍속화나 산수화를 그리듯 사뭇 다른 분위기를 연출하는 것은 정선의 특징이다. 비슷한 예로 1729년의 『금오계첩』金吾契帖이

나 1739년 관서가 있는 〈육상묘도〉毓祥廟圖^{도04-06}를 들 수 있다.[29] 정선이 화원들의 영역이던 관청이나 도감의 기념화 주문을 수용했던 사실은 그의 작업 범위가 때로는 직업화가의 영역에 닿아 있었음을 의미한다.[30] 다만 그는 행사기록화를 그릴 때 일정한 격식 안에서 운용되는 화원화畵員畵와는 다르게 자신만의 개성을 충분히 표출하곤 했다. 자신의 신분에 대한 인식이나 작가 의식에 있어서 직업화가들과 스스로를 차별화하고자 했음을 말해준다.

한편 정선의 손자 정황은 정선의 〈회방연도〉를 모방하여 1774년에 사마시 회방을 맞은 신돈복의 회방연도를 그려주었다.[31] 당시 이광적의 회방연은 문인 관료 사이에 워낙 널리 알려진 성사였고, 더불어 정선이 이를 그림으로 남긴 사실도 미담으로 퍼져 있었다. 1714년 갑오식년 진사시에 입격한 뒤 1774년 회방을 맞자 영조의 명을 받아 아들과 함께 입시하여 옷과 음식을 하사받은[32] 신돈복은 왕의 은전을 널리 알리고 또 이 일을 자축하기 위해 회방연을 열었다. 신돈복은 대사헌을 지낸 신경진辛慶晉, 1554~1619의 손자로서 할아버지 대부터 이광적이 살던 대은암 근처에 살고 있었으므로 자신의 집에서 회방연을 치렀다. 자연히 신돈복은 이광적의 회방연과 정선의 기념화 제작에 대해 자세하게 알고 있었을 것이고, 아마도 그 선례를 따라 정선의 손자에게 자신의 회방연 그림을 의뢰한 것으로 보인다.

16세기 방회도 두 점, 〈연방동년일시조사계회도〉와 〈희경루방회도〉

현재 알려진 방회도는 16세기 작품 두 점, 17세기 작품 여덟 점으로,[표12] 생원·진사시, 즉 사마시 방회와 대과 방회, 사마시 회방 등을 내용으로 한다. 16세기 것은 모두 화축이고 17세기 것은 모두 화첩으로, 관청 계회도가 16세기에는 주로 화축, 즉 계축으로 만들어졌지만 17세기로 넘어가면서 화첩, 즉 계첩이 등장하는 변화와 같은 맥락이다.

16세기의 방회도로는 〈연방동년일시조사계회도〉蓮榜同年一時曹司契會圖와 〈희경루방회도〉喜慶樓榜會圖가 남아 있다.[33] 〈연방동년일시조사계회도〉^{도04-07}는 1531년(중종 26) 신묘식년 생원·진사시에 입격한 동년들의 방회도로, 제작 시기는 좌목을 통해 1542년경으로 추정된다.[34] '같은 사마시에 입격하고 같은 시기에 말직에 종사하던 동년들의 계회도'라

는 그림 제목과 방회 참석자 중 한 사람인 김인후金麟厚, 1510~1560가 화면에 쓴 시를 통해 이 그림은 사마시에 입격한 지 10년을 전후한 시기에 대과에 급제하여 처음 관직에 나가 있는 동년들의 모임임을 알 수 있다.[35] 생원·진사시 합격자 200명 중 이 날 모인 일곱 명은 1535년에서 1540년 사이에 모두 별시 문과에 급제하였다는 공통점이 있다. 정유길鄭惟吉, 1515~1588은 1538년 임금이 문묘 참배 후 성균관 유생들만을 대상으로 치르는 알성시 문과에 장원급제하였으며 이택李澤, 1509~1573은 같은 알성시에 을과 2위, 민기閔箕, 1504~1568와 이추李樞는 1539년 비정기 시험 중 하나인 별시 문과 병과, 남응운南應雲, 1509~1587은 1535년 알성시 문과 병과, 김인후와 윤옥尹玉, 1511~1584은 1540년 별시 문과 병과에 급제하였다.[자료01] 이들은 방회가 열린 1542년경 육조의 좌랑, 승문원 교검, 승정원 주서, 홍문관 정자, 예문관 검열 등의 관직에 있었다. 정6품~정9품에 해당되는 이들의 관직은 직품은 낮아도 학식과 문벌이 높은 사람에게 주어지는 청환淸宦이라는 공통점이 있으며 실제로 대부분은 뒷날 당상관 이상의 관직을 지냈다. 즉, 이 그림의 제목은 계회도지만 일종의 방회도로서, 신묘년 생원·진사시 동년들 가운데 비교적 이른 시기에 별시로 대과를 통과한 30대의 촉망받는 젊은 관료들의 방회였다. 신묘 사마시 동방들은 35년이 지난 1577년(선조 10) 가을에도 여덟 명이 모여 방회를 열고 계축을 만들었음이 정유길의 문집을 통해 확인된다.[36]

좌목의 첫 번째 인물은 정유길이다. 정유길은 방회 참석자 중에서 제일 어리고 품계도 민기나 남응운보다 낮았지만, 대과에서 장원급제한 이유로 좌목 제일 처음에 기록되었다. 나머지 여섯 명은 직품職品순으로 열거되었다. 계회도에서 좌석 배치는 대개 좌목의 순서와 부합하는 점을 감안하면 그림 왼편의 네 명은 참상관參上官이며 오른편의 세 명은 참하관參下官으로 추정된다.[도04-07-01] 다만 왼편의 첫 번째 인물은 방향과 위치에서 조금 차별을 둠으로써 장원 정유길을 표시한 것으로 보인다.

〈연방동년일시조사계회도〉는 구도와 소재의 구성에서 1540년의 〈미원계회도〉薇院契會圖나[도04-08] 1541년의 〈하관계회도〉夏官契會圖로 대표되는 16세기 전반의 계회도 형식에 속한다. 세부적인 차이는 있지만, 전체적으로 1575년의 〈신릉도감제명록〉山陵都監題名錄과도 대단히 비슷하다. 당시 관청 계회도는 모임의 실제 장소를 그림에 반영하기도 하였지만 〈연방동년일시조사계회도〉는 안견파 화풍의 관념적인 산수를 배경으로 계회 장면을 구성

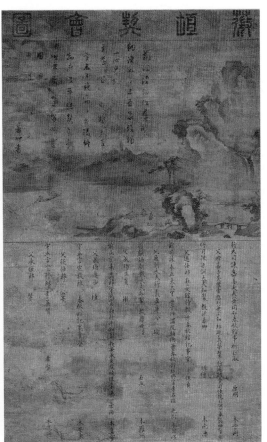

도04-07. 〈연방동년일시조사계회도〉, 1542년,
지본수묵, 102×61, 국립광주박물관.

도04-08. 〈미원계회도〉, 1540년, 견본수묵,
93×61, 국립중앙박물관.

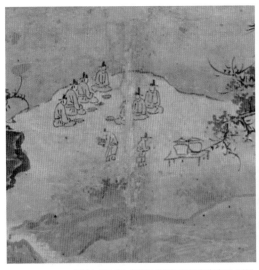

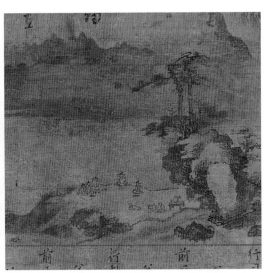

도04-07-01. 〈연방동년일시조사계회도〉 부분.

도04-08-01. 〈미원계회도〉 부분.

하였다. 이 그림의 제목이 '방회도'가 아니고 '동년계회도'라 붙여지고 당시 유행하던 계회도와 내용과 형식 면에서 유사한 것은 방회가 일반적인 계회의 범주 안에서 인식되었기 때문이다.

〈희경루방회도〉^{도04-09}는 1546년(명종 1) 증광문과 동년들이 1567년(명종 22) 6월에 베푼 방회연을 그린 것이다.[37] 제목, 그림, 좌목으로 구성된 계축 형식이지만 방회 장소를 사실적으로 묘사한 채색화라는 점에서 〈연방동년일시조사계회도〉와는 전혀 다른 양식이다. 방회 참석자는 장원을 차지했던 광주목사 최응룡崔應龍, 1514~1580을 비롯하여 전라도관찰사 강섬姜暹, 1516~1594과 전라도 병마우후兵馬虞候 유극공劉克恭, 전 승문원 부정자 임복林復, 1521~1576, 전 낙안군수 남효용南效容 등 다섯 명이다.[38] [자료02] 이들은 과거에 전라도에서 외직 생활을 했거나 방회 당시 지방관으로 전라도에 거주하던 인물들로서 광산현光山縣(후에 광주목) 객사 북쪽에 있는 희경루에서 방회를 열었다.[39] 교통의 요충지로 사람의 왕래가 잦았던 광산현의 객관 북쪽에 희경루를 짓고 주변에 연지와 사장射場, 대숲을 조성하여 경관을 즐기고 쉬어갈 수 있는 곳으로 만들었다는『신증동국여지승람』의 기록과 그림의 배경이 일치한다.[40] 방회 참석자의 관품은 종2품~종9품으로 다양한데 '관직을 드러내지 않고' 모였다는 발문의 언급처럼 관품의 높고 낮음을 떠나 동년이라는 형제 관계로 만난 것이다.

완산후인完山後人이라는 인물이 쓴 발문에 의하면 희경루 대청 북벽 가운데에 앉은 사람은 장원급제자 최응룡이고 오른쪽에 앉은 이는 이 모임을 주관한 강섬이다. 장원을 특별히 우대하는 풍습을 따라 장원급제자를 가장 상석에 모신 것이다. 임복보다 성적이 하위였던 정2품의 전라도관찰사 강섬을 그다음 좌차에 모신 것은 방회의 주최자이기도 했지만 장원 이외에는 성적보다 관품을 고려하였기 때문으로 보인다.[41] 도04-09-01

이 방회는 전라도관찰사가 참여한 만큼 제법 성대하게 치러졌다. 남자 악인樂人이 음악을 연주하고 서른 명이 넘는 기녀가 동원되었으며 장졸들이 담장 주변에 늘어서 있다. 가체를 얹어 부풀린 고계高髻에 홍색 대요臺腰를 두르고[42] 뒷머리를 목덜미까지 길게 내려오게 하는 기녀의 머리 꾸밈새는 1584년과 1585년의 〈기영회도〉^{도02-07} 등과 흡사하지만, 17세기 이후 그림에 나타나는 기녀의 두발 양식과는 달라서 16세기 관기들에게 공통적으로 유행하였던 머리 장식이 잘 표현되었음을 알 수 있다. 용마루와 내림마루 등 지붕의 윤곽

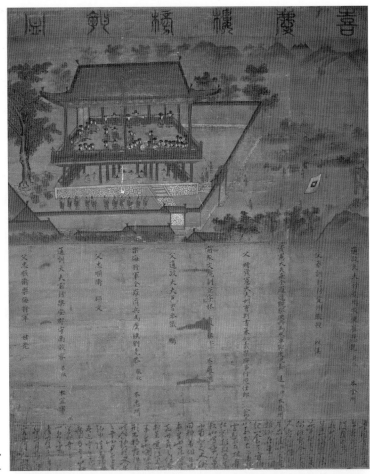

도04-09. 〈희경루방회도〉, 1567년,
견본채색, 98.5×76.8, 동국대학교 박물관.

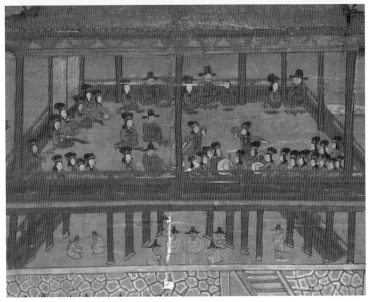

도04-09-01. 〈희경루방회도〉 부분.

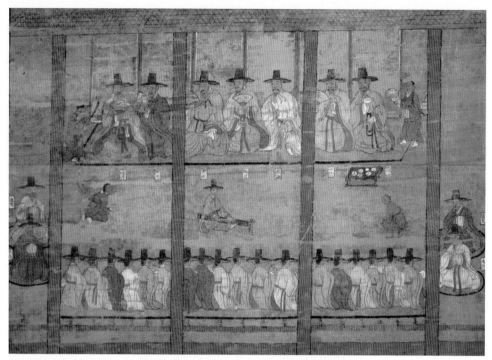

도04-10. 〈을축갑회도〉 부분, 1686년 행사, 견본채색, 139×71.4, 서울역사박물관.

을 굵고 진하게 처리하는 건물의 표현도 16~17세기의 전형적인 건물 표현법 가운데 하나다. 산수의 수지법에서 조선 초기 안견파 화풍의 잔영이 느껴지며 산과 나무의 표현에서는 절파계 화풍도 감지된다.

〈희경루방회도〉의 화면 구성과 양식은 16세기 후반 한양의 중앙 관청에서 제작한 방회도와 비교할 때 상당히 거리가 있다. 예컨대 〈연방동년일시조사계회도〉처럼 16세기 계회도의 몇 가지 전형을 따르지 않고, 방회가 열린 주변 경관을 사실적으로 반영한 채색화라는 점은 화가의 신분이 달랐다는 점에서 그 이유를 찾을 수 있겠다. 전라도 지역의 화사나 화승이 주문받아 그렸을 것이라는 해석을 가능케 한다.[43] 지역에서 기록화를 제작할 때는 종종 화승에게 주문하곤 하였는데 1686년 청주 지역의 동갑생 열한 명의 모임을 그린 〈을축갑회도〉[도04-10]는 지역 화승이 그린 계회도로 널리 알려진 사례다.[44]

방회는 함께 방회첩은 따로, 〈계유사마방회도〉와 〈신축사마방회도〉

17세기 방회도 가운데 가장 먼저 살펴볼 것은 경남대학교 박물관(이하 경남대본), 서울대학교 중앙도서관(이하 서울대 도서관본), 국사편찬위원회(이하 국편본) 소장의 〈계유사마방회첩〉과 온양민속박물관(이하 온양본), 국립민속박물관(이하 민박본), 학봉鶴峰 김성일金誠一 종가의 전적(이하 개인 소장본) 가운데 포함된 〈신축사마방회첩〉이다. 이 두 종류의 방회도 화첩들은 그림이 매우 유사하여 외형적으로도 깊은 관련성이 있음을 한눈에 짐작할 수 있다.

〈계유사마방회첩〉은 1573년(선조 6) 계유식년 생원·진사시 동년들이 29년이 지난 1602년(선조 35) 10월 16일에 개최한 방회를 기념한 것이고, 〈신축사마방회첩〉은 1601년 신축식년 생원·진사시에 입격한 동년들 가운데 안동·영주·예천 등 경상도 거주자들이 모인 방회를 기념한 것이다.[45] 〈계유사마방회첩〉에 있는 이시발의 발문과 〈신축사마방회첩〉에 있는 최립의 발문을 종합해 보면 이 방회의 설행 동기와 두 화첩의 관계를 짐작할 수 있다.[46] 이시발은 계유사마시의 동년인 이대건李大建, 1550~?의 아들이다. 부친은 이미 고인이 되어 방회의 일원이 되지 못했지만, 그는 경상도관찰사로서 방회연에 참석할 수 있었다.

〈계유사마방회첩〉은 방회 이듬해에 완성된 듯, 이시발의 발문은 1603년 3월 상순에 쓰였다. 홍이상이 모친의 봉양을 위해 1602년 6월 안동부사로 부임한 뒤 사마시 동년인 경주부윤 이시언李時彦, 1545~1628에게 방회를 제안하여 성사시켰다고 한다. 경상도에서 외직 생활을 하는 동년, 원래 안동에 사는 동년, 경상도에 살면서 무직사류無職士類로 남은 동년, 멀리 전라도 부안과 남원에서 방회 소식을 듣고 찾아온 동년 등 다양한 신분의 열다섯 명이 모였다.[자료03] 풍광 좋은 승경지를 마다하고 안동부 관아에 행사장을 마련한 것은 홍이상의 모친을 편하게 모시기 위함이었다.[47] 현재 남아 있는 방회도 중에서는 가장 많은 인원이 모인 방회이며, 참석자의 관품이 종2품에서 종9품에 이르는 만큼 나이도 78세에서 49세까지 편차가 크다.

이 방회가 부내府內에서 성사로 특별하게 여겨진 것은 홍이상의 모친이 참석하여 동년들의 헌수를 받았기 때문이다. 호가 모당慕堂인 것에서도 알 수 있듯이 홀로 남은 어머니에 대한 효성이 지극하였던 홍이상은 모친을 편하게 봉양하기 위해 군현의 수령 자리를 청

하여 52세 되는 1600년에는 춘천부사에 제수되기도 했다.[48] 또한 그에게는 방회 일 년 전인 1601년 신축식년 생원·진사시를 통과한 아들 홍립洪霫, 1577~1648이 있었다.[49] 그래서 안동부와 그 인근에 사는 홍립의 사마시 동년들도 불러 같은 날 같은 장소에서 두 종류의 방회를 함께 열었다. 즉, 홍이상은 자신이 발의하고 주도한 동방연에 생원·진사시의 신은新恩인 아들의 동년을 초대하여 합격을 축하함으로써 모친에게 두 배의 기쁨을 안겨 드릴 수 있게 된 것이다. 다시 말해 한 자리에서 두 종류의 동방연이 열린 셈인데 여기에 영친연과 문희연의 성격이 복합되어 결과적으로 더욱 성대한 연회가 베풀어졌다.

방회는 합설했지만 방회첩은 따로 만들었다. 아버지 홍이상의 방회를 기념한 〈계유사마방회첩〉 좌목의 특이한 점은 인물 배열 순서가 생원·진사시의 성적순이라는 사실인데 이는 〈신축사마방회첩〉도 마찬가지다. 자연히 방회연 석상의 좌차도 좌목처럼 성적에 따라 좌우로 줄지어 앉았을 것으로 보인다. 그림 속 왼편에 앉은 인물들이 사모관대 차림인 것은 현직에 있는 관리임을 나타낸 것이고 오른편에 앉은 흑립을 쓴 인물들은 전직 관리이거나 무직사류를 표현한 것이다. 현전하는 소장본이 모두 후대의 모사본인 까닭에 각 그림에서 약간의 차이가 발견된다.

〈계유사마방회도〉의 자리 배치를 보면, 건물을 등지고 다른 사람들과 떨어져 홀로 앉은 인물이 보인다. 가장 상석에 앉은 것으로 보아 그는 경상도관찰사 이시발이라고 추측되는데, 경남대본에는 특이하게 그 자리의 인물이 여성으로 그려져 있다.도04-11 방회연에서 헌수를 받은 홍이상의 모친을 표현한 것으로 해석된다. 영친연을 겸했던 방회의 성격을 염두에 두고 이 방회첩들이 모두 후대의 모사본으로서 표현상의 세부 차이가 있음을 감안하면, 원래 이 인물은 홍이상의 모친을 그렸던 것으로 보는 것이 옳다고 판단된다. 서울대 도서관본과 국편본에는 화준으로 장식된 주탁 근처에 꿇어앉은 채 헌수하려는 동년이 그려져 있기도 하다.도04-12, 도04-13 이처럼 모사가 거듭되면서 화가는 인물의 성별과 위치, 역할 묘사에서 혼란을 겪었던 것 같다.

세 점의 〈계유사마방회첩〉 가운데 국편본에는 좌목이 끝난 여백에 다른 소장본에 없는 묵죽 두 폭이 그려져 있다.도04-14 그림·발문의 바탕과 같은 연한 분홍색 색지에 좌목이 쓰인 것으로 보아 이 묵죽도 역시 그림을 개모할 때 그려진 것으로 보인다. 옅고 부드러운

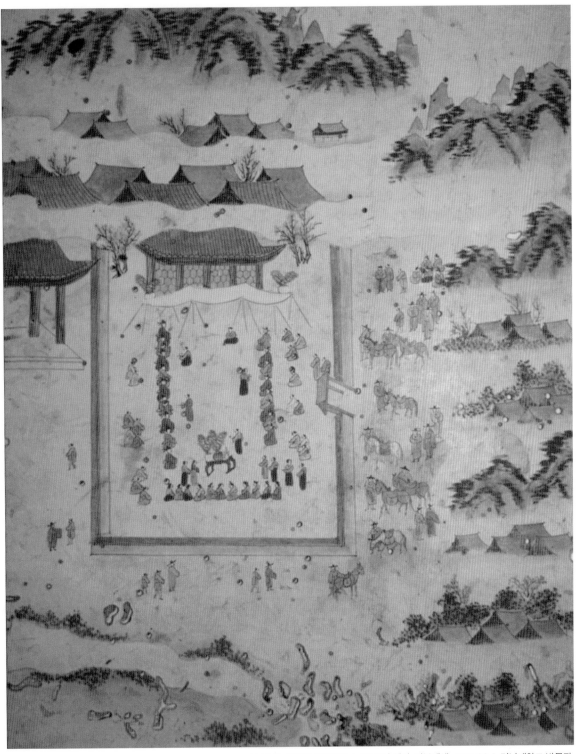

도04-11. 〈계유사마방회도〉, 1602년 행사, 지본채색, 40.7×30.6, 경남대학교 박물관.

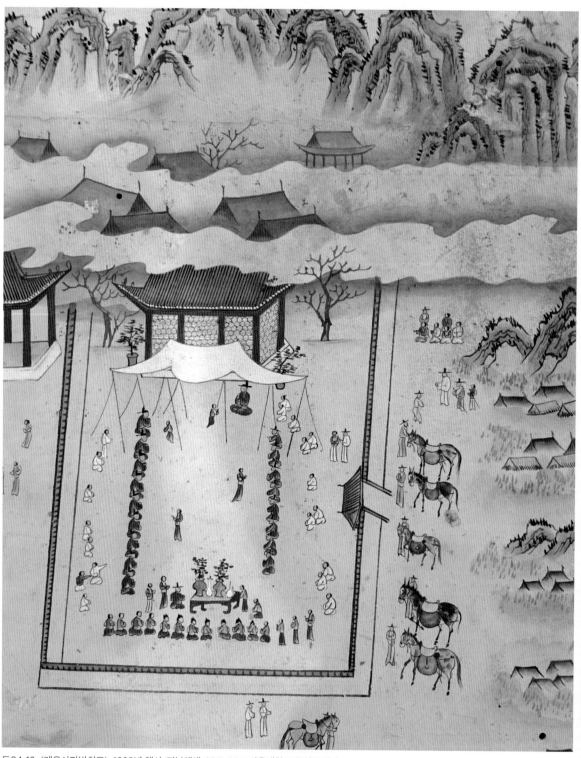

도04-12. 〈계유사마방회도〉, 1602년 행사, 지본채색, 32.5×25.7, 서울대학교 중앙도서관.

도04-13. 〈계유사마방회첩〉의 그림과 좌목 부분, 1602년 행사, 지본채색, 각 34.4×27.4, 국사편찬위원회.

도04-14. 〈계유사마방회첩〉의 묵죽, 지본채색, 각 34.4×27.4, 국사편찬위원회.

점을 밀집시켜 묵법 위주로 표현한 산수, 왼편 정자 기둥의 원근감 있는 배열과 육면체의 입체적인 마무리 등은 17세기 초반의 그림으로 볼 수 없는 후대의 양식적 특징이다.

또한 서울대 도서관본은 경수연도^{도01-23, 도01-24, 도01-25}에 이어 화첩 마지막에 방회도가 함께 장첩되어 있다. 두 그림이 함께 묶여 있다는 것은 화첩의 제작자가 두 행사에 모두 관련된 인물임을 강하게 시사한다. 그런 가능성을 염두에 두고 좌목을 살펴보면 홍이상에 초점이 맞추어진다. 홍이상은 1605년 수친계원의 일원으로 노모를 보시고 경수연에 참석하였고 계유사마 방회를 주도한 장본인이다. 따라서 서울대 도서관의《경수연절목》은 풍산홍씨 집안의 인물이 조상과 관련된 두 그림을 다시 그려 하나의 화첩으로 꾸민 것임을 알 수 있다.

홍이상의 아들 홍립의 방회를 기념한 〈신축사마방회첩〉^{도04-15, 도04-16, 도04-17}의 좌목은 23세에서 52세에 이르는 생원 아홉 명과 진사 한 명이 성적순으로 기재되어 있으며 아직 관직을 제수받기 전이므로 성명, 자, 생년, 본관, 거주지만이 쓰여 있다.[자료04] 홍이상의 아들 홍립과 신관일申寬—, 1563~?만 한양에서 내려왔고 나머지 동년은 모두 안동과 인근에서 초대되었다. 1604년 9월로 안동부사의 임기가 끝난 홍이상이 〈신축사마방회첩〉을 보지 못하고 한양으로 돌아갔다고 최립이 발문에서 말한 것을 보면 〈신축사마방회첩〉은 〈계유사마방회첩〉보다 늦은 1604년 말경에 완성된 것으로 추정된다.⁵⁰

〈계유사마방회첩〉과 〈신축사마방회첩〉의 그림은 더없이 유사하다. 동방연 참석자의 좌차가 다를 뿐 행사장의 구조와 건물 배치, 건물 양옆의 꽃나무와 상록수 화분, 차일의 모양, 서운의 활용, 담장 밖의 말과 구경꾼, 중첩된 건물 지붕으로 표현한 부내의 모습 등이 유사한 것으로 미루어 볼 때 두 그림은 행사 직후 안동부에서 활동하던 지방화사에 의해 한꺼번에 제작되었음을 알 수 있다. 다만 현전하는 방회첩은 모두 후대에 다시 그려진 것이기 때문에 사물의 묘법과 산수화풍이 각 소장본마다 약간의 차이가 있으며 화가의 기량에 따라 어색한 표현이 곳곳에 노출되기도 하였다.

〈신축사마방회첩〉 중에서도 온양본⁵¹은 〈계유사마방회첩〉 서울대 도서관본처럼 풍산홍씨 집안에 전승된 것이 분명해 보인다. 이 방회첩에는 최립의 발문에 이어 홍희승洪羲升, 1791~?, 홍혁주洪赫周, 홍철주洪澈周, 1834~?, 신태관申泰寬, 1839~?, 홍달주洪達周, 1841~?, 홍우정洪祐廷 등 19세기를 살았던 풍산홍씨 후손들이 각각 다른 종이에 자필로 쓴 발문이 차례로 장

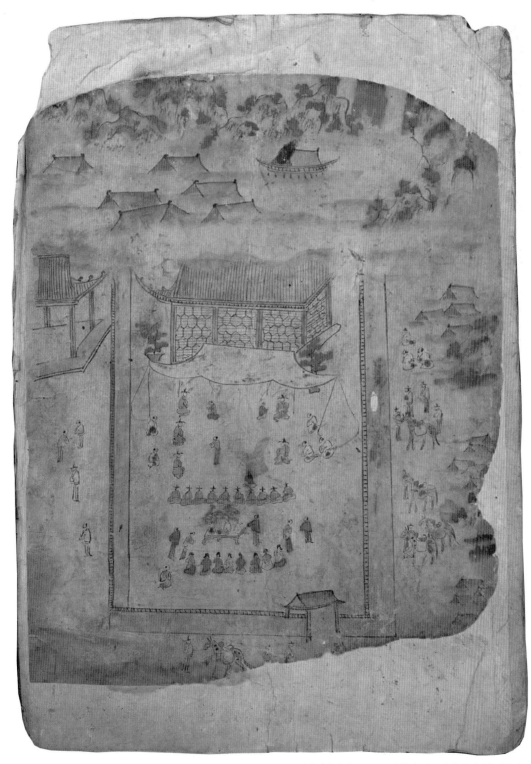

도04-15. 〈신축사마방회도〉, 1602년 행사, 지본채색, 온양민속박물관.

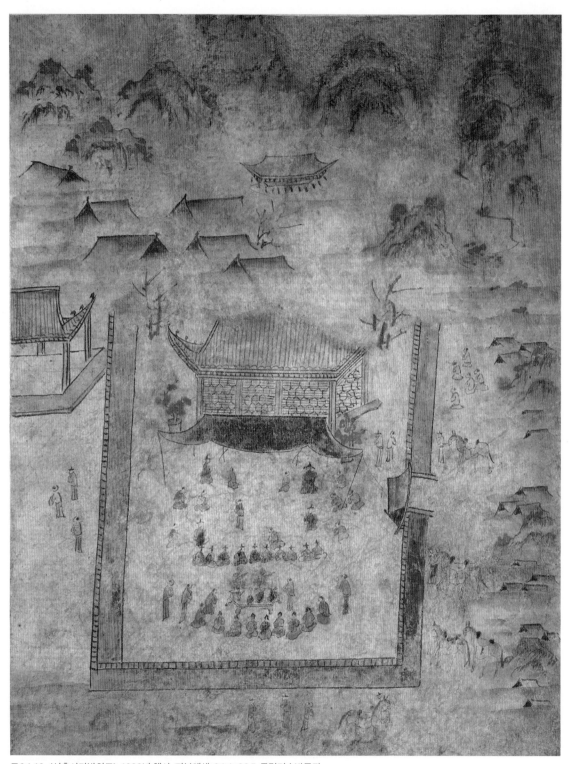

도04-16. 〈신축사마방회도〉, 1602년 행사, 지본채색, 34.4×26.5, 국립민속박물관.

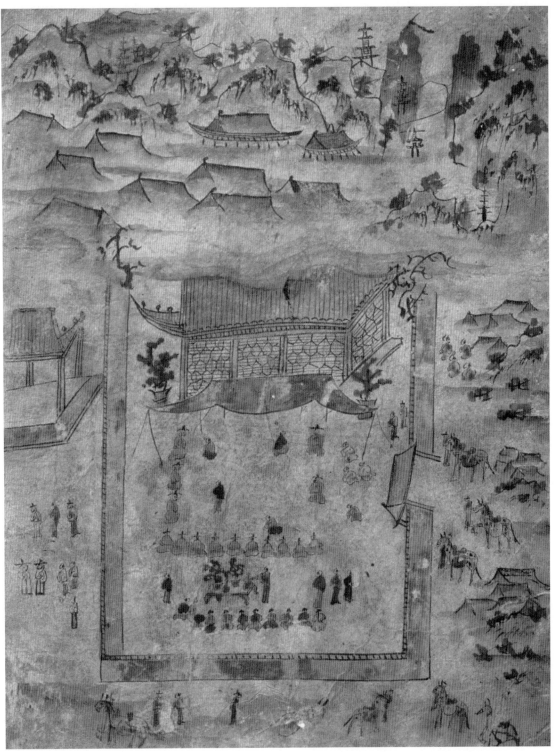

도04-17. 〈신축사마방회도〉, 1602년 행사, 지본채색, 34×26, 개인.

첩되어 있다. 이처럼 〈계유사마방회첩〉과 〈신축사마방회첩〉은 서로 밀접한 관계 속에서 풍산홍씨 집안을 중심으로 전승되었다.

아버지에 이어 자식도 동기가 되어 남긴 〈세년계회도〉와 〈연계동년계회도〉

본인뿐만 아니라 부친끼리도 동년인 관계를 세년동방世年同榜이라 했는데, 흔치 않은 일이었으므로 이들 역시 방회를 지나칠 수 없었다. 이호민李好閔, 1553~1634ㆍ이경엄李景嚴, 1579~1652 부자가 속한 연안이씨 집안에 전해 오던 『사천시첩』斜川詩帖의 일부인 「세년계회첩」世年契會帖을 보면 바로 이런 세년동방 모임의 면모를 알 수 있다.[52] 화원 이신흠李信欽, 1570~1631이 그린 〈세년계회도〉도04-18와 이호민의 서문, 좌목으로 이루어져 있는 「세년계회첩」의 제목은 '계회'이지만 내용은 방회를 기념한 것이다.

〈세년계회도〉는 1601년(선조 34) 기묘식년 생원ㆍ진사시의 합격자 중에 부친이 1579년(선조 12) 신축식년 생원ㆍ진사시의 동년이라는 공통점을 가진 아홉 명이 1604년 초여름에 연 방회의 모습을 그린 것이다. 「세년계회첩」의 좌목을 보면 1601년 기묘사마 동방 아홉 명의 성명이 나이순으로 쓰여 있고 부친의 인적 사항도 간단하게 적혀 있다. [자료05] 방회의 장소가 이경엄의 집 후원이었던 것을 보면 그의 주도로 한양과 인근에 거주하는 동년 중심으로 모였던 듯하다. 이경엄은 그림을 이신흠에게 의뢰하고 부친 이호민에게 서문을 받았다.[53] 이호민은 1601년의 세년 방회가 1591년 이후 10년 만에 치러진 데다가 임진왜란을 겪으며 죽지 않고 살아남은 동년이 아홉 명이나 된다는 점에 특별한 의미를 부여하였다. 〈세년계회도〉는 방회 장면보다는 이경엄 집 주변의 산수 형세에 큰 비중을 두어 한 폭의 실경산수도와도 같다. 당시 이경엄의 집은 서대문 밖에 있었다.[54] 방회 모습은 화면 왼쪽에 포치하였는데 동년 아홉 명이 집 밖 후원에 둘러 앉아 있고 시종들이 시중을 들고 있다.

〈세년계회도〉는 『사천시첩』에 수록된 〈선유도〉, 〈화조도〉, 〈노연도〉와 함께 그려졌

을 가능성이 제기되었다.^{도04-19, 도04-20, 도04-21} 그림 네 폭의 바탕 재질, 크기, 화풍 등으로 볼 때 상당히 타당한 추정으로 보인다.[55] 특히 〈노연도〉에는 '태안이씨 신흠이 공경하는 마음으로 삼가 그리다'[泰安李信欽敬立謹畵], 〈화조도〉에도 '이신흠이 공경하는 마음으로 삼가 그리다'[李信欽敬立謹畵]라는 이신흠의 관지가 있어서 그가 특별히 이경엄에게서 주문받아 그린 것임을 알 수 있다.[56] 이신흠은 이징, 김명국과 함께 17세기 전반을 대표하는 화원이다. 이 『사천시첩』 외에 남아 있는 작품이 별로 없지만, 그는 초상화를 잘 그렸다고 하며 1604년에는 이정귀를 따라 연행하기도 했다.

방회도에 화조도가 함께 그려진 예는 〈연계동년계회도〉에서도 확인된다.^{도04-22} 세년 동방도 드물었지만 소과와 대과에 모두 동방인 경우도 흔치 않았다. 〈연계동년계회도〉는 '연방蓮榜과 계방桂榜의 동년'이라는 제목에서 알 수 있듯이 1606년(선조 39) 병오식년 생원·진사시의 동년이자 1624년(인조 2) 갑자증광시의 동년이기도 한 일곱 명의 모임을 기념한 방회첩이다.[57] 방회는 1632년(인조 10)에 열렸다. 좌목의 특이점은 생원·진사시와 대과의 성적을 자세하게 표시하는 데만 중점을 두고 참석자의 품계와 현직, 부친의 이력 등을 적지 않았다는 점이다.[자료06] 대신 좌목 뒤에 계원 간의 경조사에 상부상조하는 것을 골자로 한 계의 규칙 6조가 쓰여 있는 것을 보면 이들이 1632년에 결계한 이후 지속적인 모임을 염두에 두었음을 알 수 있다.^{도04-22-04} 즉, 방회연을 여는 데 그치지 않고 사무를 맡아보는 집사를 두어 일을 맡기고 경제적으로도 실질적인 도움이 되는 계로 이끌어 나간 경우였다.

〈연계동년계회도〉는 방회의 모습을 그린 기록화 대신에 〈죽조도〉·〈연로도〉·〈노안도〉 등 세 폭의 영모화, 즉 박새·해오라기·기러기 각 한 쌍이 물가의 대나무·연·갈대를 배경으로 한 방향을 바라보고 있는 모습으로 그려졌다.[58] 새와 배경을 화면 한쪽에 치우치게 배치한 구도와 양식은 17세기 이징이 유행시킨 소경小景의 화조도와 매우 비슷하다. 특정한 날의 방회를 기념한 것이 아니라 연계동년이 결계한 뒤 계헌을 제정하고 만든 계첩이므로 화조화가 기록화를 대신할 수 있었던 것으로 보인다.^{도04-22-01, 도04-22-02, 도04-22-03}

도04-18. 이신흠, 『사천시첩』 중 「세년계회첩」의 〈세년계회도〉, 1604년, 지본담채, 34×56, 국립중앙박물관.

도04-19. 이신흠, 『사천시첩』의 〈선유도〉, 1604년, 지본담채, 34×56, 국립중앙박물관.

도04-20. 이신흠, 『사천시첩』의 〈화조도〉, 1604년, 지본담채, 34×56, 국립중앙박물관.

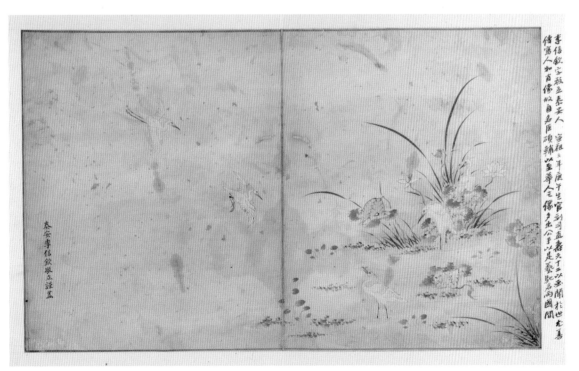

도04-21. 이신흠, 『사천시첩』의 〈노연도〉, 1604년, 지본담채, 34×56, 국립중앙박물관.

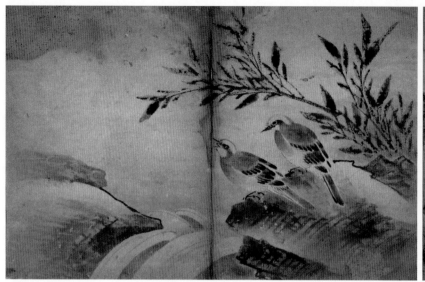

04-22-01. 제1폭 〈죽조도〉.

04-22-02. 제2폭 〈연로도〉.

萬曆丙午式年生員三等四十二人
天啓甲子增廣文科丙科一人

池德海 受吾 雷峰 忠州人
萬曆丙午式年生員三等十八人
天啓甲子增廣文科丙科九人

申悅道 巳丑 進甫 懶齋 鵝洲人

萬曆丙午式年進士二等十七人
天啓甲子增廣文科乙科三人
楔憲

一春秋仲月有司前期出文講信 各持童橘
一有司一員周年而遞自下達上 有司右出外或有故則告契中請代

一兩喪致賻 各出木一匹有財力者不在此限
自初喪至茶毘引終始相顧
一出入迎送患難相救
一有司及楔貞如達楔憲即定齋馬首
一契貞補外者納例木 大則六匹小則三匹

崇禎五年壬申十二月 日

04-22-04. 좌목과 계헌 부분.

04-22-03. 제3폭 〈노안도〉.

蓮桂同年稧

朴敦復 尤悔 甲申 滄洲 務安人
萬曆丙午式年生員三等二十五人
天啓甲子增廣文科丙科十七人

趙 公淑 士善 甲申 雲溪 箕城人
萬曆丙午式年生員三等三十四人
天啓甲子增廣文科乙科癸

李時稷 聖俞 壬申 竹窓 延安人
萬曆丙午式年進士三等十二人
天啓甲子增廣文科丙科二十八人

李椎吉 汝善 壬午 廣居 全州人
萬曆丙午式年進士三等二十六人

도04-22. 〈연계동년계회도〉, 1632년, 지본수묵, 각 43×57, 우학문화재단.

삼정승에 오른 사마동년, 〈임오사마방회도〉

사마동년 중에서 방회도를 가장 많이 남긴 이는 1582년(선조 15) 임오식년 생원·진사시의 동년들일 것이다. 참석한 인적 구성과 규모는 방회 때마다 달랐지만 1607년, 1630년, 1634년에 모였던 자취를 그림으로 남겼다. 이들은 입격 후 12년 만인 1607년(선조 40)에 경상도 상주에서 방회를 열고 국립중앙박물관 소장 〈방회도〉도04-23를 남겼다.[59] 김정목金庭睦, 1560~1612이 상주목사로, 정경세鄭經世, 1563~1633가 대구부사로, 장세철張世哲, 1552~?이 선산부사로 경상도 지역에 모이게 된 것이 계기였다. 이들 외에 임오사마시 장원 조익趙翊, 1556~1613과 신한룡辛翰龍, 1558~?, 정이홍鄭而弘, 1538~1620, 유배지에서 돌아온 이준李埈, 1560~1635 등이 상주에 살고 있었으므로 함께했다.[자료07] 정경세와 이준은 같은 상주 출신으로 학문적 동지이자 절친으로 평생 깊이 교유했고, 1630년에도 이준의 전별을 명분으로 방회를 열었다. 1607년의 방회는 경치가 좋은 강변에서 이루어진 듯 국립중앙박물관 소장 〈방회도〉는 16세기 후반의 전형적인 강변 계회도 형식으로 그려졌고 제목, 그림, 좌목의 계축 형식을 취했으며 빈 여백에는 정경세와 이준의 발문이 쓰여 있다.

관직을 따라 전국으로 흩어진 동년들은 가까운 지역에서 만나 방회를 열곤 했다. 방회 개최의 지역적 특징은 1610년(광해 2)에 경술식년 생원·진사시에 입격한 동년들이 오늘날의 성주인 경상북도 성산에서 베푼 모임을 그린 〈경술사마성산방회도〉庚戌司馬星山榜會圖도04-24에서도 나타난다.[60] 방회의 시기는 오숙吳翻, 1592~1634이 경상도관찰사로 재임한 1631년 9월부터 1632년 사이로 보이는데,[자료08] 오숙이 경상도관찰사로 부임한 것을 계기로 합천현감 유진柳袗, 1582~1635, 언양현감 김녕金寧, 1567~1650, 거창현감 안정섭安廷燮, 1591~1656 등 인근에서 수령으로 재직 중인 네 사람을 중심으로 경상도에 거주하는 동년들이 모였다. 유진은 진사시에서 장원을 차지한 인물로, 장원이 경상도에 재직 중인 데다가 마침 동년이 관찰사로 부임하였으므로 20여 년 만에 여는 방회의 명분은 뚜렷하였을 것이다. 지역성이 강한 방회는 주로 경상도 지역에서 시행되었다는 점이 주목된다. 앞서 〈계유사마방회첩〉이나 〈신축사마방회첩〉에서도 보았듯이 17세기 경상도에는 그 지역에 수령으로 부임하면 인근 지역의 수령들과 논의하여 방회를 여는 관행이 있었던 듯하다. 특히 출신 지역에 수

도04-23. 〈방회도〉 그림 부분, 1607년, 견본수묵, 94.5×62, 국립중앙박물관.

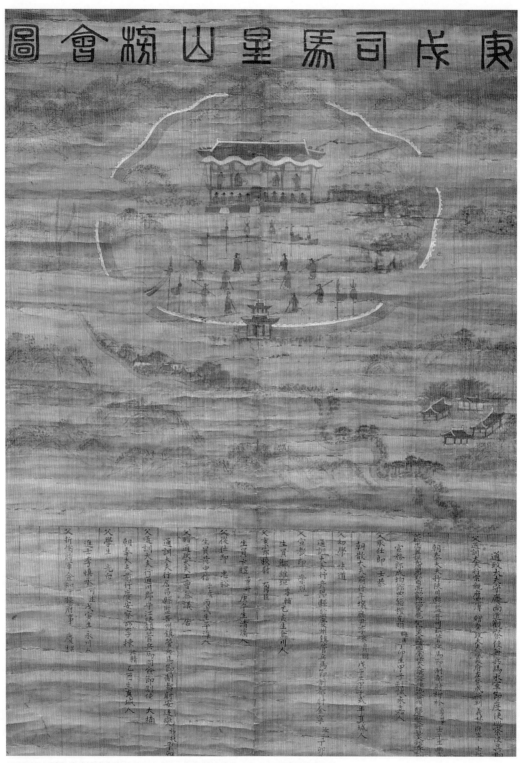

도04-24. 〈경술사마성산방회도〉, 1631~1632년경, 견본담채, 125×75, 국립중앙박물관.

령으로 부임했을 때에는 동향으로 맺어진 친분, 혹은 동학으로 연결된 학맥을 중심으로 방회를 열기가 수월했다.

국립중앙박물관 소장 〈방회도〉를 남긴 임오사마시 동년들은 1607년의 방회 후 1630년(인조 8)에도 방회를 가진 뒤 또다시 〈임오사마방회도〉를 남겼는데 이 그림은 고려대학교 박물관, 연세대학교 박물관, 진주정씨 종택 기탁본 등으로 남아 있다.[61] 도04-25, 도04-26, 도04-27 또한 이들이 4년 후인 1634년에 열었던 방회를 기념하여 만든 방회도는 국립중앙도서관에 전한다. 도04-28

1630년의 방회는 한양에 거주하는 동년 열두 명이 사마시에 입격한 지 48년 만에 대부분 70대가 되어 가진 모임이다.[62] [자료09] 진사시에서 아원亞元(1등 2위)을 차지하여 참석자 중 성적이 가장 좋았던 이조판서 정경세가 쓴 서문에는 방회가 결성된 동기와 과정, 화첩의 제작 경위가 소상하게 드러나 있다.[63] 이에 따르면 참석자 중 가장 나이가 많은 이배적李培迪, 1556~?이 처음 모임을 제안하였고 당시 가장 품계가 높았던 영돈녕부사 윤방尹昉, 1563~1640의 동의를 얻어 이준이 삼척 도호부사를 임명받아 부임지로 떠나기 전에 설행되었다.[64] 이 모든 연락 책임은 정경세가 맡았다. 행사 장소는 병조판서 이귀李貴, 1557~1633와 한성부 좌윤 유순익柳舜翼, 1559~1632이 정사공신靖社功臣이었으므로 한양 북부 관인방寬仁坊에 있는 충훈부忠勳府 건물을 이용할 수 있었다. 입격자 200명 중에 대부분은 생을 마감하였으나 여기 참석자들은 모두 정3품 당하관 이상의 품직을 가지고 있었다.

1630년의 〈임오사마방회도〉 제작은 이배적과 유순익에게 일임되고 예조판서 김상용金尙容, 1561~1637에게 그림의 전서 제목을 맡겼으며 본문의 글씨는 경기도관찰사 이홍주李弘胄, 1562~1638가 담당하였다. 건물 앞의 나무 한 그루만 남기고 산수 배경을 완전히 배제하였으며 건물을 중심으로 하여 방회 위주로 화면을 구성하였다. 건물 대청에 병풍을 치고 열두 명의 동방자들이 품계에 따라 자리를 달리하여 앉았다. 음악과 가무를 공연하는 악공이나 기녀가 보이지 않고 세 명의 기녀가 계단 위에서 찻물을 끓이거나 조용히 시중을 들고 있는 모습이다. 앞에서 살펴본 다른 방회도와 비교하면 점잖고 위엄이 느껴지는 분위기가 사뭇 다르다.

세 점의 〈임오사마방회도〉는 모두 그림, 좌목, 방회 석상에서 지은 차운시, 정경세

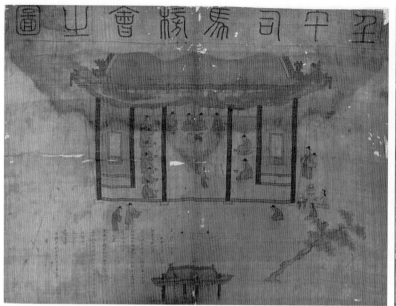

도04-25. 〈임오사마방회도〉, 1630년, 견본채색, 41.3×55.7, 고려대학교 박물관.

도04-26. 〈임오사마방회도〉, 1630년,
견본채색, 40.3×53.8, 연세대학교 박물관.

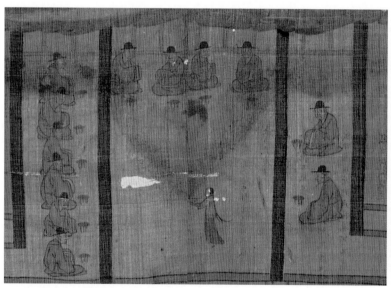

도04-25-01. 〈임오사마방회도〉 부분.

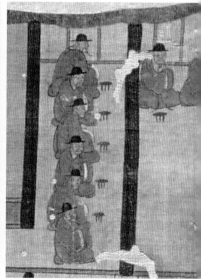

도04-26-01. 〈임오사마방회도〉 부분.

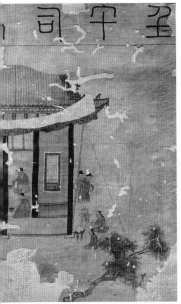
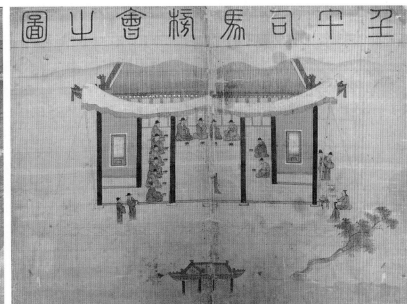

도04-27. 〈임오사마방회도〉, 1630년, 견본채색, 42.5×56, 한국학중앙연구원 장서각(진주정씨 종택 기탁).

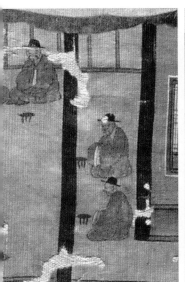
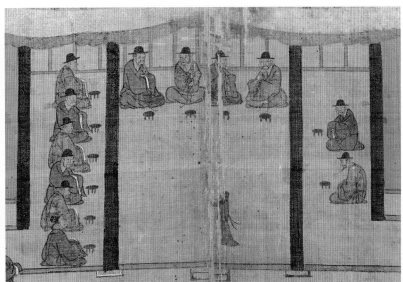

도04-27-01. 〈임오사마방회도〉 부분.

의 서문으로 구성된 내용이 같으며 화풍도 대동소이하다. 필선은 가늘고 조심스러우며 채색은 두껍지 않게 베풀어졌다. 옷은 소매가 길고 풍성하며 옷자락은 허리 아래가 일직선으로 내려오거나 약간 좁아지는 형태라서 서 있는 인물은 전체적으로 원통형의 실루엣이다. 이는 1602년 방회를 그린 〈용만사마동방록〉이나 1664년 《북새선은도》에서도 확인되는 17세기 기록화에서 유행한 인물 유형이라 할 수 있겠다. 특히 서 있는 사람들의 도포 자락 끝단에 흰 띠가 돌려진 것처럼 묘사된 것은 1638년 『인조장렬후가례도감의궤』의 반차도, 1651년 『현종명성후가례도감의궤』의 반차도, 1668년 《이경석사궤장례도첩》도02-11, 도02-12, 도02-13 등에서도 볼 수 있듯이 17세기 복식 표현의 한 특징이며 1706년 〈진연도첩〉進宴圖帖의 경우처럼 18세기 초까지도 계속되었다. 도04-29 얼굴에는 이목구비가 표현되고 인물들은 모두 손을 앞으로 모은 자세로 그려졌지만, 번갈아 가며 약간씩 몸의 방향을 틀거나 얼굴 방향을 다르게 함으로써 변화를 주었다.

1634년의 방회를 기념한 국립중앙도서관 소장 〈임오사마방회도〉는 1630년의 것을 범본으로 삼은 듯 건물의 모양과 구조, 등장인물의 종류와 숫자, 위치와 역할이 일치한다.[65] 다만 세월이 지남에 따라 입격자 200명 가운데 생존자가 스무 명이 안 되고 그중에서 한양 거주자로 방회에 참석할 수 있었던 사람이 열두 명에서 여덟 명으로 줄어든 점이 달라졌다.[66][자료10] 점차 동년들의 수가 줄어드는 안타까움은 있었지만, 그동안 관직의 이동과 승직을 거치며 윤방, 오윤겸, 김상용이 각각 영의정, 좌의정, 우의정이 되었으므로 삼의정이 사마시 동방이라는 희귀한 기록을 세웠다. 인위적으로도 만들기 어려운 이 같은 우연이 4년 후 다시 방회를 열게 된 직접적인 동기가 되었던 것 같다.

한편 1634년에 모인 여덟 명 중에는 대과에 나가지 않고 사정司正, 첨정僉正, 참봉參奉 같은 한직이나 말직에 있는 자도 세 명이나 되었다. 앞서 생원이나 진사 신분으로 방회에 참석한 자가 여섯 명이나 되었던 〈계유사마방회첩〉에서도 보았듯이 방회는 다른 종류의 계회와 달리 동방이라는 사실이 중요할 뿐 참석자 품계의 높고 낮음은 전혀 문제가 되지 않았으며 형제의 만남같이 순수한 친목 모임의 성격이 강했음을 다시 한번 확인할 수 있다.

1634년의 국립중앙도서관 소장 〈임오사마방회도〉를 보면 좌차는 좌목과 마찬가지로 직품순으로서 북벽 중앙에는 삼의정이, 동쪽에는 종1품 숭록대부의 품계를 가진 병조

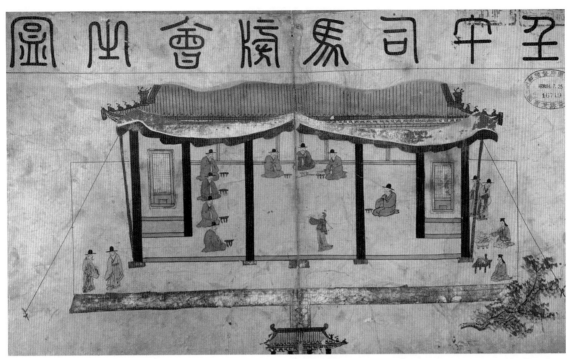

도04-28. 〈임오사마방회도〉, 1634년, 지본채색, 31.5×52.5, 국립중앙도서관.

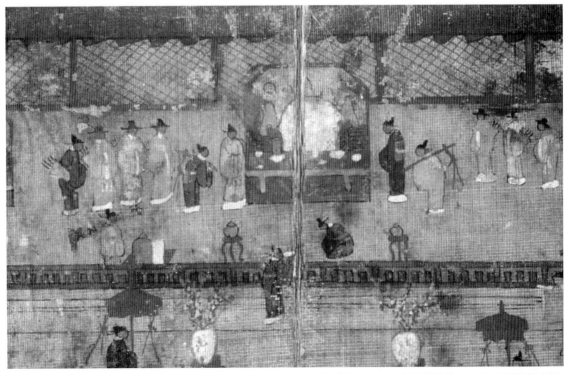

도04-29. 〈진연도첩〉 부분, 1706년경, 견본채색, 37.2×53.5, 국립중앙도서관.

판서 이홍주가 앉고 서쪽에는 나머지 네 명이 앉은 것으로 보인다. 이 방회는 병조의 옛 건물에서 열렸지만 충훈부에서 치러진 1630년 〈임오사마방회도〉와 건물의 구조와 형태가 같게 그려졌다. 차일의 모양, 뜰의 한 그루 나무, 계단 위 인물의 위치와 자세 등이 일치한다. 이는 같은 종류의 행사를 그릴 때 실제의 설행 장소와 상관없이 앞서 제작된 도상을 차용하는 행사기록화의 제작 습관을 따랐기 때문이다. 그러나 인물의 숫자와 좌차 등 핵심적인 부분은 사실대로 묘사하여 기록화로서의 면모를 잃지 않았다.

외지에서 어렵게 만난 사마동년, 〈용만사마동방록〉

사마시 입격 후 무직사류로 고향에 남든지 대과에 급제하여 관직 생활을 하든지 200명의 동년은 전국적으로 흩어져 지내기 마련이었다. 따라서 이들이 전국에서 한꺼번에 결집하는 일은 거의 불가능하였으며 자연히 주최자가 자신의 거주지나 근무지를 중심으로 국지적으로 방회를 열곤 하였다. 〈용만사마동방록〉龍灣司馬同榜錄도 그러한 경우의 하나로서 1589년(선조 22) 기축증광시의 사마시 동년 다섯 명이 1602년 오늘날의 의주인 평안북도 용만에서 가진 방회를 그린 것이다.

평안도에서 관직 생활을 하고 있던 용천군수 유시회柳時會, 1562~1635 · 의주부 판관 홍유의洪有義, 1557~? · 평안도도사 이호의李好義, 1560~1624, 어사御史의 임무를 띠고 평안도에 파견된 세자시강원 보덕 홍경신洪慶臣, 1557~1623, 서장관으로 중국 사행길에 평안도를 지나던 병조정랑 윤안국尹安國, 1569~1630 등 다섯 명이 참으로 어렵게 외지에서 한자리에 모였다. [자료 11] 압록강 어귀 변방에서 생각지도 않게 조우한 동년은 '이 훌륭한 일을 마땅히 그림으로 남겨 천년토록 보고자' 했다.

현전하는 〈용만사마동방록〉 두 점은 모두 유시회의 후손 집안에 전승된 것이다. 그 중 하나는도04-30 진주유씨가 세거해 온 경기도 안산의 모산帽山 종택 경성당竟成堂에 '기축사마동방록'己丑司馬同榜錄이란 이름으로 전해 온다. [67] 화첩은 그림, 좌목, 1602년 5월 12일자로 용만 청심당에서 쓴 홍경신의 7언율시 두 수, 유시회의 8세손 유원성柳遠聲, 1851~1945이

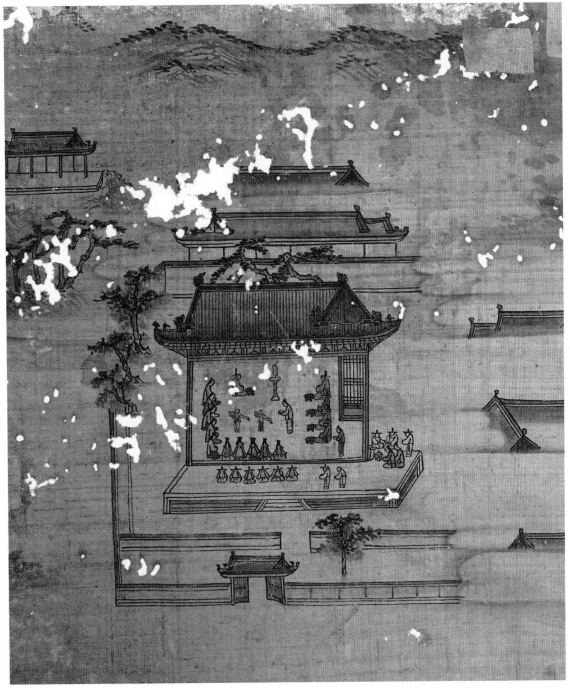

도04-30. 〈용만사마동방록〉, 1602년, 견본채색, 31.9×27.3, 한국학중앙연구원 장서각(안산 진주유씨 모산 종택 기탁).

화첩을 중수할 때 지은 지문識文과 시가 수록되어 있다.[68] 홍경신은 당시 어사로 의주에 파견되어 있었으니 서문의 일자가 바로 방회가 열린 날이었던 듯하다. '용만사마동방록'이란 이름은 유원성이 개장하기 전의 표지에 쓰여 있던 제목을 따른 것이다.

　　　방회의 장소는 용만의 객관 청심당이었다. 안에는 시각을 암시하는 큼직한 놋쇠 촛대가 있고 왼쪽에 한 명, 오른쪽에 네 명이 앉아 있다. 이 좌차 역시 좌목과 부합하는 순서로 보이는데 진사 1등 합격자이자 용천군수로서 이 모임을 주도한 유시회를 상석에 우대하고 나머지 네 명이 성적순으로 앉은 듯하다.[69] 이로써 장원이거나 가장 성적이 좋은 사람이 주로 방회를 주도하였음을 재확인할 수 있다. 청심당을 부각시키고 그 주위의 건물은 규칙적인 모양의 서운 사이로 지붕만을 암시하고 있어 어둑어둑한 저녁나절의 차분한 분위기가 잘 전달된다. 가볍게 담채하고 호초점과 단선점준으로 질감을 표시한 배경 산수에는 조선 초기 화풍의 보수적인 경향이 남아 있다. 인물은 작은 머리와 좁은 어깨를 가진 길쭉한 유형이며 여자들의 치마는 밑으로 갈수록 좁아지는 모양이어서 17세기 초 기록화의 인물 묘사 양식을 잘 반영하고 있다. 건물 합각·기둥과 주칠원반의 적색, 촛대의 황색, 복식의 청색이 화면에 생동감을 부여한다.

　　　나머지 한 점도04-31 역시 유시회의 후손 집안에 전승되었던 것으로 화첩은 그림, 좌목, 홍경신의 서문으로만 이루어져 있다.[70] 홍경신의 서문이 있는 면에는 「강세황인」이 찍혀 있다. 강세황은 처가가 있는 안산에서 오래 살았으며 유시회의 4세손인 유경종柳慶種, 1714~1784의 매부이기도 하여 진주유씨와 인연이 깊다. 「강세황인」은 그러한 인맥을 반영한 증거다. 두 소장본은 인물과 건물의 묘법, 산수 화풍, 채색의 색감 등이 매우 비슷해서 같은 시기에 제작된 것처럼 보인다. 다만 마이아트옥션에 출품된 작품의 필치가 좀더 섬세하게 운용된 감이 있고 좌목이나 홍경신의 시를 쓴 서풍도 서로 달라서 개장의 경위를 조사해 볼 필요가 있겠다.

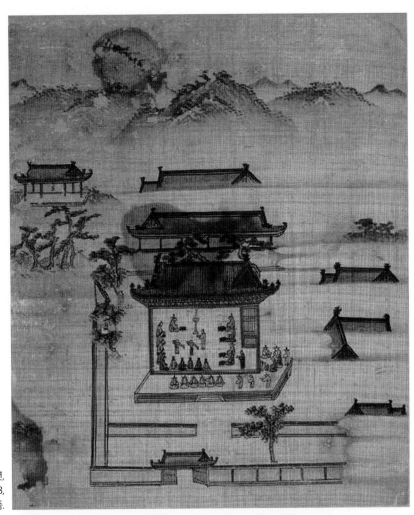

도04-31. 〈용만사마동방록〉, 1602년,
견본채색, 33.2×28,
제1회 마이아트옥션 출품.

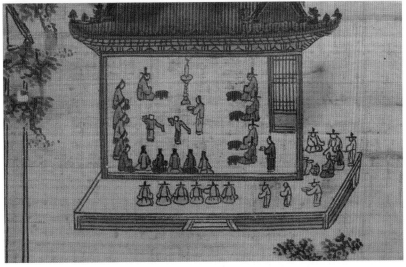

도04-31-01. 〈용만사마동방록〉 부분.

동년들과 60년 만에 베푼 회방연, 〈만력기유사마방회도〉

마지막으로 살펴볼 〈만력기유사마방회도〉萬曆己酉司馬榜會圖^{도04-32}화첩은 1609년(광해 1) 기유증광시 사마시 동년 세 명 즉, 81세의 이민구李敏求, 1589~1670, 91세의 윤정지尹挺之, 1579~1670, 85세의 홍헌洪憲, 1585~1672이 1669년(현종 10)에 회년을 맞아 제작한 것이다.[71] 그림, 좌목, 홍헌의 시, 방회 석상에서의 구점口占, 1671년 허목이 지은 후서,[72] 그 외 참석자 다섯 명의 차운시, 연회 참석자 중 한 사람인 권해를 조상弔喪하는 제문祭文이 차례로 수록되어 있다.[73] 허목이 후서를 쓸 때 이미 이민구와 윤정지는 세상을 떠난 뒤였다.

회방은 통상적으로 80세가 넘어야 맞을 수 있었으므로 동년들과 함께 60년 만에 방회를 열기는 지극히 어려웠다. 개인적으로 회방을 맞아 가족 친지들과 회방연을 여는 일은 많았지만 여러 명의 동년이 한자리에 모이는 건 결코 흔한 일이 아니었다. 그런 의미에서 〈만력기유사마방회도〉는 그 희소성이 매우 높다.

회방연의 주인공인 동년 세 명은 모두 종2품 가선대부의 품계를 가지고 이미 치사한 상태였다.[자료12] 이들은 먼저 동방회를 열었고 그 이후에 4월에 이민구를 시작으로 5월에는 윤정지가, 6월에는 홍헌이 주관하여 매달 돌아가며 회방연을 열었다.

이들을 포함한 다른 사마시 동년들은 이보다 앞서 입격한 지 15년 되는 1624년(인조 2)에 경상도관찰사로 부임한 이민구를 중심으로 안동에서 방회를 연 적이 있다.[74] 이민구는 진사시 장원으로 방회 개설에 중심 역할을 하였다. 방회를 마친 뒤 이들은 방회도를 제작해서 나누어 가졌다. 〈만력기유사마방회도〉의 후서에서 허목이 이 회방연을 '갑자년 고사를 중수한 것'이라고 언급한 것을 보면 1624년의 방회가 이들에게 효시적인 의미가 있었음을 짐작할 수 있다. 좌목에는 이들의 사마시 성적이 기재되어 있다. 이민구와 윤정지는 1609년 진사·생원 양시兩試에 동시 입격하였는데 이민구는 진사시에 장원하였으며 1612년 증광문과시에서도 장원으로 급제하였다. 홍헌은 1616년 알성시 문과에 급제하였는데 윤정지는 대과에 대한 기록이 없는 것으로 보아 음사로 관직을 제수받았던 것 같다. 따라서 좌목은 생원·진사시의 장원인 이민구를 필두로 성적순이다. 화첩 맨 마지막에는 권해의 졸년인 1704년 혹은 그 이후에 쓰인, 권해를 조상하는 제문이 있다. 이런 것으

로 보아 이 화첩은 권해의 집안에 가전된 것이며 현재의 모습으로 장첩된 시기도 그 무렵이 었을 것으로 보인다.

회방연은 장원 이민구의 집에서 영중추부사 이경석, 예조판서 박장원朴長遠, 1612~1671, 심유沈攸, 1620~1688, 이정李程, 1618~1671, 권해 등 손님을 초대하여 치러졌다.[75] 이민구의 집 마 당에 설치한 차일 아래에 병풍과 지의地衣로 연석을 만들고 세 명의 회방인과 다섯 명의 손 님이 마주 보고 앉았다. 〈만력기유사마방회도〉를 그린 화가는 회방의 모습을 화면 좌반부 에 치우치게 포치하고 나머지 부분은 집의 구조와 주변의 모습을 묘사하는 데 할애했다. 무게중심이 치우친 화면 구성, 형식적으로 삽입된 배경의 산과 나무, 서운을 이용한 화면 의 분위기 조성, 손님들의 내왕을 시사하는 대문 밖 정경 묘사 등은 바로 1년 전에 제작된 《이경석사궤장례도첩》도02-12, 도02-13, 도02-14에서도 볼 수 있는 사가기록화의 전형적인 특징이 다.[76] 이 방회에 마침 이경석이 초대되었다는 점은 이 두 화첩의 그림이 공통된 형식으로 그려진 이유를 설명하는 데 시사하는 바가 크다.

동년의 결계는 앞에서도 언급했듯이 대과보다 생원·진사시의 동년, 즉 사마시 동년 이 훨씬 활발하였다. 사마시 방회는 한 번으로 그치지 않고 입격한 해부터 평생 형편이 허 락하는 대로 지속되었다. 잦은 관직 이동과 지방부임은 정기적이고 안정적인 방회의 설행 에 걸림돌이 되었지만 동년들은 여건만 되면 마지막 한 명이 남을 때까지 모이려는 노력을 기울였으며 때로는 먼 길을 마다하지 않고 참석하는 열의를 보였다. 보통은 주최자가 자신 의 거주지나 임지에서 그 인근의 동년들을 초대하였는데 주로 장원이었거나 현직의 품계 가 제일 높은 사람이 그 준비와 시행을 이끌었다. 이밖에 지방에 수령으로 부임한 이가 방 회를 주선하기도 했다.

방회도의 제작은 조선시대 전 기간에 걸쳐 지속적인 유행을 하였다기보다는 과거 시 행의 제도적인 변화를 반영하며 관료들의 다양한 계회도 제작의 한 경향으로서 16~17세 기에 주로 이루어졌다. 18세기 이후 생원·진사시를 거치지 않고 바로 대과에 응시하여도 좋은 성적을 거두는 비율이 증가함에 따라 생원 혹은 진사시 통과에 전력을 다할 필요성이 줄어들면서 자연히 사마시 방회도의 제작도 줄어들었다. 좌목은 성적순으로 기록되는 경

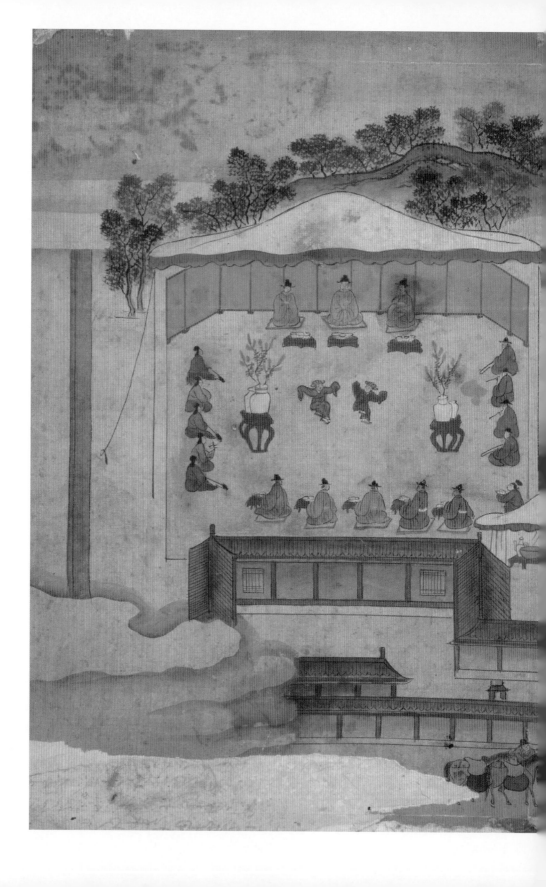

도04-32. 〈만력기유사마방회도〉, 1669년, 견본채색, 41.8×59.2, 고려대학교 박물관.

우가 많고 과시의 성적이 상세하게 쓰이는 특징이 있다. 다른 계회와 달리 품계의 높낮이를 따지지 않고 순수하게 동년이라는 사실만으로 만났다는 사실은 좌목에서도 확인된다. 따라서 방회의 참석자 품계 범위가 다른 종류의 계회도에 비해 상당히 넓은 점도 특징이다.

임오사마시 동년들이 남긴 1634년의 〈임오사마방회도〉가 1630년 〈임오사마방회도〉의 형식을 그대로 가져온 것에서 알 수 있듯이 앞선 사례를 중하게 여기는 습관은 방회도 제작에서도 나타난다. 16~17세기 사마시 방회도에 나타난 회화적 특징은 같은 시기 행사기록화의 회화적 특징과 공통되는 부분이 많다. 건물은 윤곽을 굵고 짙게 그리는 방식이 뚜렷하며 인물은 작은 머리에 가늘고 긴 몸체를 가진 유형으로 그려졌다. 특히 관복의 밑단을 희게 처리하는 방식과 기녀들의 독특한 가체 머리가 주목되었다. 산수에는 절파 화풍이나 안견파 화풍이 주로 사용되었으며 단선점준도 많이 보이는데 이는 화원이나 직업화가 들이 기록화를 그릴 때 나타나는 보수적인 경향으로 파악된다.

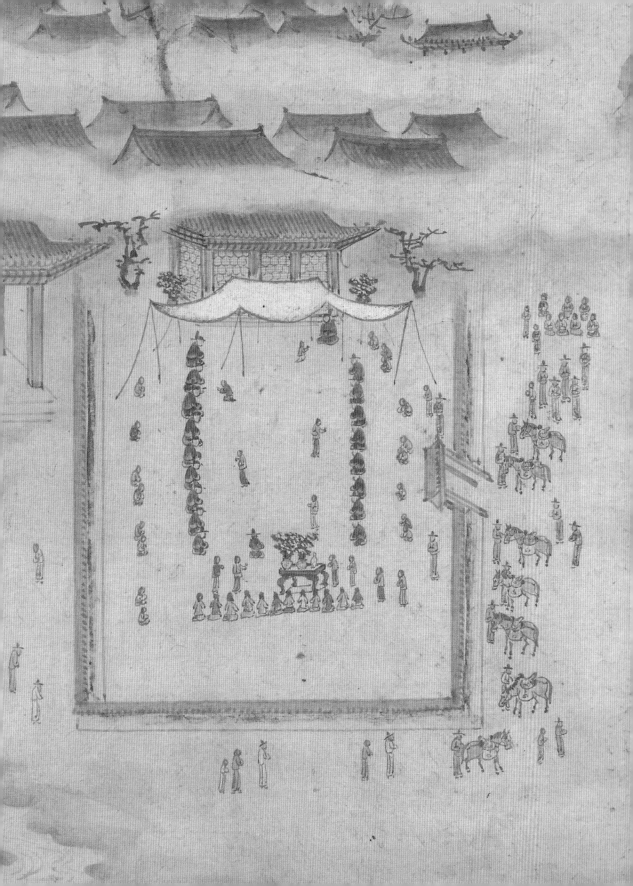

18세기 이후 지방관을 제수받은 관리들이 부임지에
도임하는 모습이나 부임지에서의 활동을 그림으로 그려
개인적으로 기념하는 예가 생겼다. 주로 관찰사나 수령
들이 주인공이었는데, 그림은 행렬도 형식이나 읍성도 연폭
병풍으로 제작되었다. 전국 곳곳의 사례가 많긴 하지만 그
가운데서도 가장 선망의 대상이었던 평안도관찰사 관련
기록화가 가장 많이 전해진다.

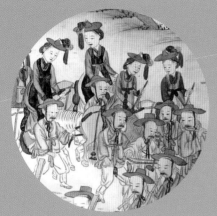

제5장

지방 근무지에서
보낸 나날

부임지 기록화 赴任地 記錄畵

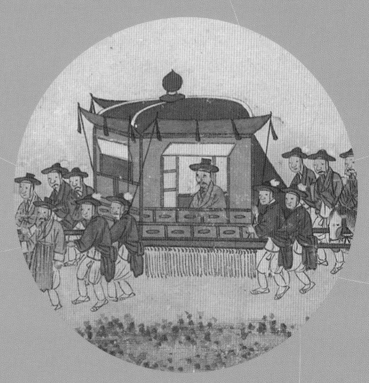

행렬도에 담은 신관 수령 부임 행차

18세기 전반까지 관료들의 사환과 관련된 기록화는 대부분 국가와 왕실의 행사에 참여한 관원들이 결계를 기념하는 형태로 제작되었다. 이런 관습은 대개 중앙의 관료들 사이에서 집단적으로 행해졌으며 주로 책임자급 당상관들에 의해 주도되었다. 그런데 18세기 후반부터 관찰사 이하 지방에 부임한 수령들이 자신들의 이력을 그림으로 그려 지극히 개인적으로 기념하는 예가 생겨나기 시작하였다. 계회도나 궁중기록화처럼 공동의 목적을 위해 공동 발의와 합의 단계를 거치는 집단적인 기념화가 아니었다.

지방관이 부임하는 모습이나 근무지에서의 활동을 그린 기록화는 처음 부임지에 도착하는 모습을 행렬도 형식으로 그린 그림, 19세기에 유행한 읍성도 연폭 병풍에 그려진 지방관의 활동 모습, 지방관 중 가장 선망의 대상이었던 평안도관찰사와 관련된 기록화 등 크게 세 가지를 들 수 있다.

조선시대 사대부들에게는 중국 사행을 떠나거나 지방으로 발령받아 부임지로 떠날 때 동료나 친구들과 전별연餞別宴을 벌이는 풍습이 있었다. 아쉬움과 소회를 글이나 그림에 담아 떠나는 친구에게 선물하기도 하고 모임의 광경을 그림으로 그려 서로 간직하기도 하였다. 이러한 전별도는 아회도雅會圖나 계회도와 같은 맥락에서 만들어졌으며 그 형식도 유사하다. 이와 달리 부임지에 도착하는 신영新迎 행렬이 그려지기도 했는데 이는 전별도와 다른 취지에서 순전히 개인적인 기념화로 만들어졌다. 남아 있는 사례가 많지 않지만 18세기 후반에 나타나는 새로운 경향이라는 점에서 주목된다.

그 대표적인 예가 대사간이던 신사운申思運, 1721~1801이 1785년(정조 9) 5월에 평안도 안주목사에 부임하는 행렬을 그린 〈안릉신영도〉安陵新迎圖다.[01] 두루마리의 끝, 즉 행렬의 시작 부분에는 그림의 제작 경위를 알려주는 아들의 글이 별지에 붙어 있다. 도05-01, 도05-02

을사년(1785, 정조 9) 봄 부친이 고을의 수령이 되어 안릉에 갔는데[02] 나는 그해 가을 따라 가서 그 위의威儀의 성대함을 직접 보았다. 병오년(1786) 가을에 화공 김홍도에게 명하여 그 반차班次를 모사하도록 했다. 그림이 완성되었으므로 그 일을 서술하고 제시를 쓴다.

(중략) 무신년(1788) 3월 요산헌樂山軒이 제한다.[03]

부친의 부임 행렬을 수행하면서 행차의 성대함을 직접 본 아들 요산헌은 그 모습을 그림으로 남기고 싶었던 것 같다. 부친이 안주에 부임한 이듬해에 김홍도에게 그 행렬의 반차를 주문하였고 1년 반 만에 그림이 완성되자 제시를 쓰고 그 경위를 간략하게 적었다. 그런데 도임한 지 1년 반이 지난 그림의 주문 시기를 고려하면 이 그림의 제작 목적이 단순히 부친의 수령 부임을 축하하고 아들로서 부임 행사에 참여한 것을 기념한 것만은 아니었던 듯하다.

신사운의 안주목사 재임은 평탄하게 끝나지 않았다. 아들이 김홍도에게 그림을 주문한 1786년 가을은 신사운이 인장을 내던지고 멋대로 행동한 죄[投印擅行]로 자신이 다스리던 평안도 안북현安北縣(안주목)에 정배된 시기다.[04] 제발을 쓴 1788년 3월은 신사운이 4개월 가까운 유배에서 석방된 뒤 자급이 회복되어 하급직이지만 부사직副司直으로 일할 때였다.[05] 그림의 주문과 뒤이은 부친의 유배가 맞물려 그림의 완성이 지체된 듯한데, 아들은 실제 부임 행렬을 보지 못한 김홍도에게 그 모습을 반차도로 그려 달라고 요청하였다. 이러한 특별한 주문은 화려하게 안주목사로 부임하였던 모습을 그림에 담아 고초를 겪은 부친을 조금이나마 위로하기 위함이 아니었을까. 요산헌은 제시에서 주로 행렬의 웅장하고 성대한 모습을 묘사한 뒤, '꽃무늬 그려진 종이 위에 붓을 휘둘러 첩 속에 그 자취를 남긴다'라고 하였다. 아들은 무엇보다도 수령의 위엄과 권위가 드러난 그림의 완성을 원했던 것 같다.

신영이란 신임 수령이 부임지에 도임하기 전에 이예吏隷를 보내 고을로 모셔오는 의례를 말한다. 수령이 임명되면 경저리京邸吏는 그 소식을 부임지 관아에 알리는데 이때부터 신임 수령을 맞이할 준비가 시작되었다. 이방吏房·흡창吸唱·사령使令 등으로 구성된 최소한의 신영 인원이 부임자가 있는 곳까지 가서 신임 수령을 모시고 부임지로 가게 된다.[06] 그림과 같은 온전한 신영 행렬은 부임지 관아에서 5리 떨어진 곳에 있는 오리정五里亭을 지나면서 완성되는 것이 보통이었다.[07] 수십 개의 기치와 아전衙前·통인通引·나장羅將·세악수細樂手·기생 등이 나와 행렬에 합류함으로써 신영 행렬이 비로소 완성된 모양새를 갖추었다.

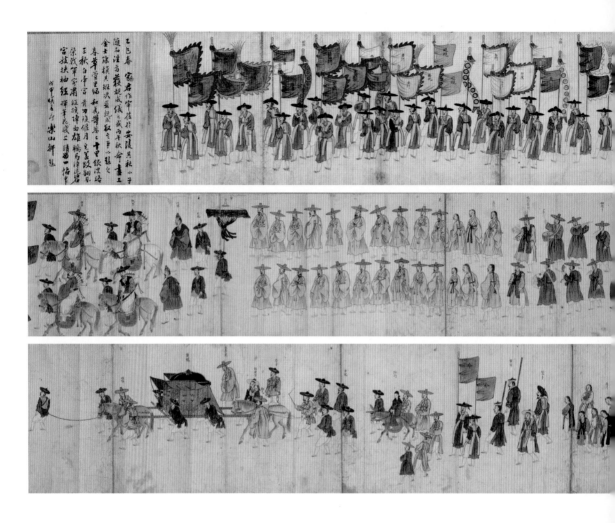

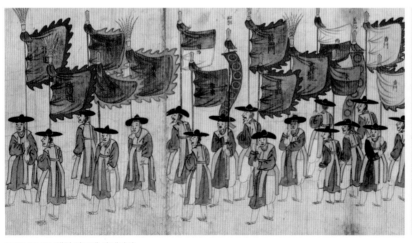

도05-01-01. 행렬 선두에 선 대기치.

도05-01-02. 목사 신사운이 탄 것으로 보이는 쌍

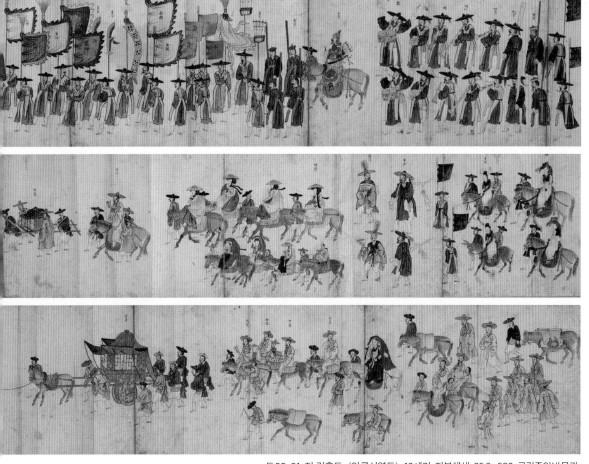

도05-01. 전 김홍도, 〈안릉신영도〉, 19세기, 지본채색, 25.3×633, 국립중앙박물관.

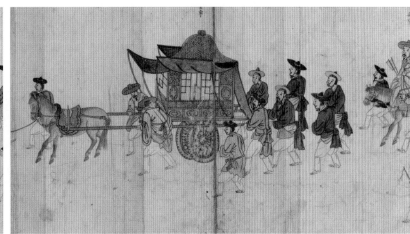

도05-01-03. 목사 신사운의 부인이 탄 것으로 보이는 좌거.

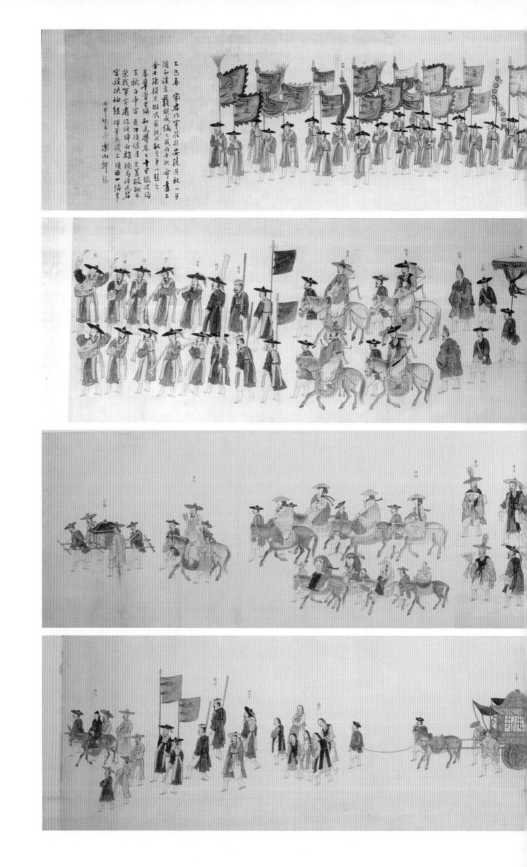

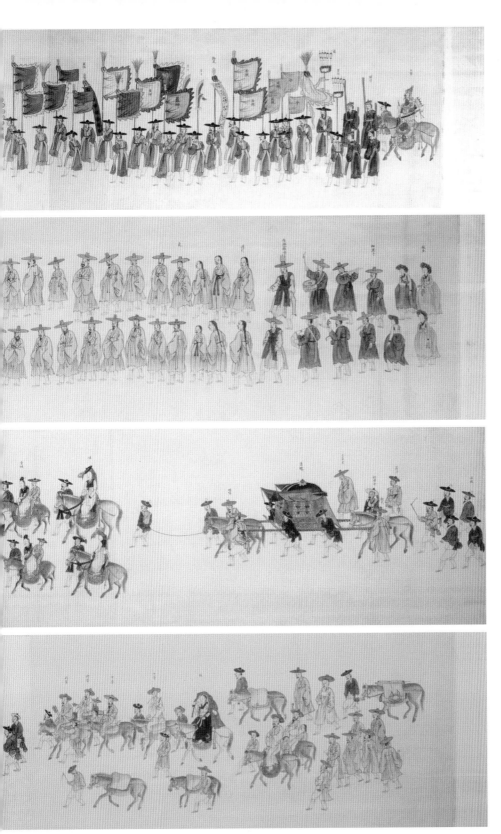

도05-02. 〈안릉신영도〉, 19세기, 지본채색, 32.4×640.1, 샌프란시스코 아시아 미술관.

〈안릉신영도〉는 바로 이 모습을 그린 것이다. 화려한 신영 행렬은 그 자체로 고을 사람들에게 수령의 위엄을 과시하기에 충분한 기능을 했다.

〈안릉신영도〉를 보면 행렬의 선두는 40개의 대기치大旗幟로 시작한다.[08 도05-01-01] 그 뒤를 영리營吏와 향리鄕吏, 고취대, 세악수, 비자婢子, 기생 등이 따르고 있다. 그림에는 세 개의 가마가 등장하는데 맨 처음의 요여腰轝에는 조상의 신주를 모시고, 두 번째로 그려진 쌍교雙轎에는 목사 신사운이, 마지막 좌거坐車에는 부인이 탔을 것으로 추정된다.[09] 좌거의 문은 반쯤 열려 있고 가마꾼이 그 안을 보며 무언가 부인과 이야기를 나누는 듯이 설정하였다. 앞뒤에서 말 두 마리가 메고 가는 쌍교는 원래 정2품 이상 고관이나 관찰사의 탈것으로 규정되어 있었으나, 대부분 수령은 부임할 때 본인의 권세를 과시하기 위해 쌍교를 구해서 타고 임소에 들어가기를 원했다. 그림에 그러한 시속時俗이 반영된 모습이다.[도05-01-02, 도05-01-03]

부친을 모시고 부임 여정을 함께 한 아들 요산헌은 나귀를 타고 신사운이 탄 쌍교를 '배행陪行'하고 있는 인물로 파악된다. 신사운은 아들 셋을 두었는데 첫째 아들은 신항申恒, 의금부 도사를 지낸 둘째 아들은 신식申湜, 1759~?, 그리고 현감 벼슬을 한 셋째 아들은 신익申瀷이다.[10] 요산헌이라는 당호를 쓴 아들은 나이나 정황으로 보아 둘째 아들이었을 것으로 추정된다.[11] 그림에는 청색 단령을 입고 복건幅巾 위에 무각사모無角紗帽를 썼는데 이러한 복장은 주로 생원·진사시의 합격자들이 벼슬에 나가기 전까지 입었다. 신식은 1786년 3월 진사시에 합격하였는데 아마도 그림을 주문할 당시 그의 신분이 반영된 복식이 표현된 것으로 보인다.

〈안릉신영도〉는 제발에 제작 경위, 시기, 화가가 분명히 밝혀져 있지만, 국립중앙박물관과 미국 샌프란시스코 아시아 미술관에 전하는 두 개의 소장본은 화풍상 모두 19세기의 모사본이다.[12] 하지만 길쭉하고 당당한 인물 양식, 자유로운 듯하나 짜임새 있는 행렬 구성, 당시의 문물이 반영된 현실감 있는 세부 묘사를 보면, 이 그림의 원작을 김홍도가 그렸다는 사실에 수긍이 간다. 자칫 단조로워질 행렬은 인물 개개인의 역할과 신분을 명료하게 표현함으로써 변화를 주었고, 그에 따른 복식이나 머리 치레는 모사본임에도 당시의 풍습이 뚜렷하게 전달된다. 모사하는 과정에서 생동감은 다소 희석되고 필치도 투박해졌지만

　　　　　　　　　　　　　　　　　　　제5장 부임지 기록화

복잡한 노부 의장과 말이 동원되는 반차도를 많이 그려본 원작 화가의 경험이 느껴진다. 예컨대 중군中軍이 착용한 갑옷, 신분에 따른 안장鞍裝·장니障泥·등자鐙子 등의 말 꾸밈, 악기에 그려진 문양, 나장羅將이 든 부채의 채색 그림, 가마의 화려한 장식, 말에 실은 세간살이 등의 세부 묘사는 김홍도의 수준에 미치지 못하지만 원작은 매우 세련되고 상세한 표현을 지닌 그림이었음을 짐작케 한다. 영기令旗 등에 보이는 양청洋靑의 채색과 명암이 가해진 말의 표현은 19세기의 양상이다.

부임하는 수령의 행렬을 배경 없이 반차도 형식으로 그린 또 다른 작품으로 리움미술관 소장의 〈부임행렬도〉가 있다.도05-03 1808년(순조 8) 박제일朴齊一, 1775~?이 황해도 신계현령에 제수되어 임지로 떠나는 행렬을 그린 것이다.[13]

박제일은 영조의 셋째딸 화평옹주和平翁主, 1727~1748와 혼인한 금성위錦城尉 박명원朴明源, 1725~1790의 제사를 맡아 받든 봉사손奉祀孫이다. 1792년 음사蔭仕로 의릉참봉懿陵參奉에 나아갔으며 처음으로 제수받은 외직이 신계현령이었다. 원래는 1808년 윤5월에 함경도 증산현령에 임명되었으나 순조는 한양에서 더 가까운 해서海西의 신계현령 자리와 상환해 주었다.[14] 그다음 달에 화평옹주의 사망 60주기 기일(6월 24일)이 있었으므로 박제일이 부임지와 한양을 오가며 제사를 원활하게 지낼 수 있도록 배려한 것이다. 또 순조는 화평옹주 기일에 특별히 도승지를 보내 치제致祭하였으며 박제일이 8월 7일 신주를 판여板輿에 싣고 임지로 내려갈 때는 액정서 하인들에게 신주를 받들고 가라는 명령을 내렸다.

화면에 찍힌 인장 '반남박씨가완'潘南朴氏家玩은 이 그림이 박제일 집안의 소장품이었음을 말해준다. 그림 뒤에는 1812년 9월에 지은 발문 두 편이 붙어 있다. 모두 박제일이 지은 것인데, 첫 번째 것은 박제일의 자필 발문이며 두 번째 것은 유한지兪漢芝, 1760~1834가 쓴 것이다.[15] 박제일 글씨의 발문에 의하면 한양에서 화평옹주의 위패를 모시고 부임지로 가는 의례와 도임하는 의례를 각각 그린 두 개의 축을 만들었다고 한다. 이 중에서 현재 남아 있는 그림은 화평옹주의 위패를 모신 전자의 행렬에 해당된다. 박제일은 두 화권을 '충축'忠軸이라 지칭하며, 하나는 왕의 특별한 은혜에 감사하고 다른 하나는 부모를 영화롭게 하는 '충군효친'忠君孝親의 마음을 담아 제작했다고 했다. 박제일은 이 그림을 대대로 전할 보물로

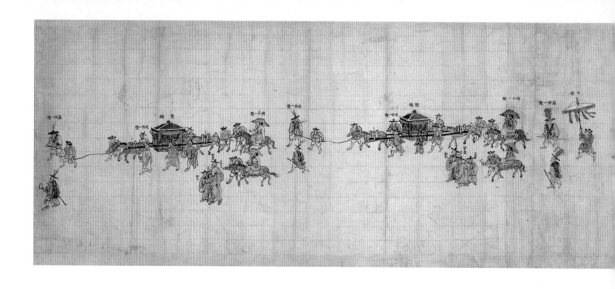

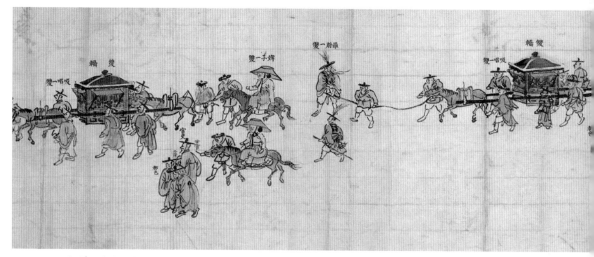

도05-03-01. 신주를 모신 쌍교, 좌거 등 가마 세 채.

도05-03-02. 행렬 선두의 나장.

도05-03-03. 통인과 중방.

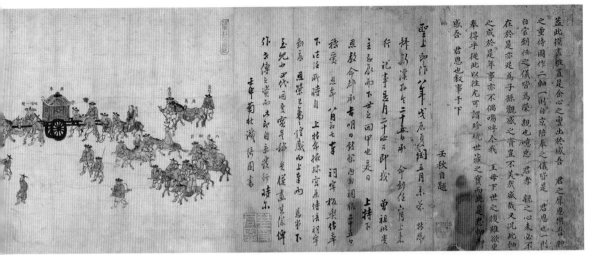

도05-03. 〈부임행렬도〉, 1812년, 지본채색, 38×173, 리움미술관.

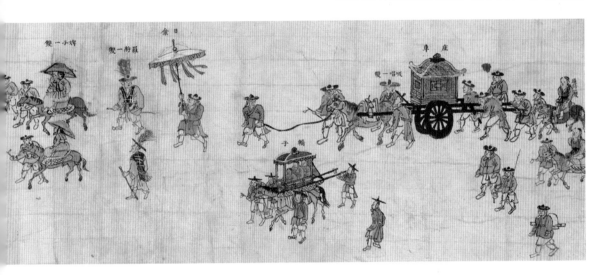

도05-03-04. 육방아전.

도05-03-05. 박제일이 탄 것으로 보이는 좌마.

삼아 자손들이 보고 느끼는 자료가 되기를 소망했다.

행렬은 선두부터 나장 두 명, 흡창 두 명, 쌍교, 관리(감상甘嘗, 공방工房, 도색都色), 비자 두 명, 나장 두 명, 흡창 두 명, 쌍교, 관리(감상, 공방, 도색), 비자 두 명, 나장 두 명, 일산日傘, 교자轎子, 흡창, 좌거, 통인 두 명, 중방中房, 육방아전六房衙前, 좌마구종座馬驅從, 좌마座馬, 대마호자大馬好子 등으로 구성되어 있다.^{도05-03-02, 도05-03-03, 도05-03-04} 〈부임행렬도〉도 〈안릉신영도〉처럼 배경 없이 행렬만 그린 점은 같지만, 신영 행렬이 아니기 때문인지 그 구성과 분위기는 다르다. 〈부임행렬도〉는 일산 외에는 기치와 의장이 없고 가마와 인물들로만 이루어져 있어서 상대적으로 단조롭게 느껴진다.

〈부임행렬도〉에도 세 채의 가마가 그려져 있다. 첫 번째는 두 좌의 쌍교인데 여기에 박명원과 화평옹주의 신주가 모셔져 있다.^{도05-03-01} 마지막으로 그려진 좌거의 약간 앞에는 아이들 세 명이 탄 교자가 가고 그 뒤에는 좌마가 따르고 있다. 잘 갖춰진 안장이 올려진 좌마가 교자 바로 뒤를 따르는 것으로 보아 좌마에는 주인공 박제일이 탔을 것으로 보인다.¹⁶ ^{도05-03-05}

이 그림은 세부 묘사가 치밀한 〈안릉신영도〉와 달리 간일하고 빠른 필치가 특징이며 세부의 장식 표현은 최소한으로 줄였다. 〈안릉신영도〉가 김홍도가 상상에 기반하여 최대한 화려하게 잘 갖추어진 수령의 신영 행렬을 재구성한 것이라면, 〈부임행렬도〉는 조상의 신주를 모시고 한양을 떠나 부임지로 향하는 행렬을 사실적으로 기록하였다는 점에서 차이가 있다. 즉 〈안릉신영도〉는 그림을 통해 부임지로 처음 들어가는 수령 개인의 힘과 위엄을 과시하고 싶어 그린 것으로, 〈부임행렬도〉는 왕의 배려에 대한 감사를 그림으로 간직하기 위해 그린 것으로 해석된다.

이처럼 지방 수령으로 재임할 때 이룩한 특정한 공적이 아닌, 부임 그 자체를 기념화의 주제로 삼은 것은 18세기 후반 이후 사가기록화에 나타나는 새로운 특징이다. 배경을 무시하고 오로지 행렬만을 보여주는 반차도 형식을 채택한 것도 이례적인 현상이라고 할 수 있겠다. 그러나 조선시대 관료라면 공적인 회사繪事에서 오래전부터 사용해 온 반차도의 전통에 익숙했을 테니 수령의 권위를 과시하는 데는 화려한 기치와 인물들이 행진하는 부임 행렬이 제일 적합하다고 판단한 것은 어쩌면 당연한 선택이었는지도 모르겠다. 19세기

제5장 부임지 기록화

도05-04. 김준근, 〈부사내행도임〉, 19세기 말, 지본채색, 25.8×44.1, 독일 라이프치히그라시 민속박물관.

에 새로 부임하는 지방 수령에게 이러한 행렬이 갖는 의미는 앞으로 살펴볼 읍성도 병풍이나 평생도 병풍에서 더욱 잘 드러난다.

　　부임행렬도는 19세기 후반이 되면서 그 수요가 점차 늘어난 것으로 보인다. 19세기 말 개항장을 중심으로 활동했던 기산 김준근金俊根의 〈부사내행도임〉府使內行到任과 순시기와 영기를 앞세우고 이동하는 수령의 행차를 그린 또 다른 그의 그림을 통해 그러한 정황을 짐작할 수 있다.^{도05-04} 〈부사내행도임〉은 독일에, 또다른 그림은 오스트리아 민속박물관에 남아 있는데[17], 두 그림 모두 외국에 소장된 것을 보면 김준근의 전문 분야인 수출화로 제작된 것일 가능성이 크다. 즉, 이 당시 수령의 화려한 부임행렬도는 조선 관가의 풍속을 알리기 위한 그림으로 유효하였으며 그에 대한 일정한 수요가 있었던 것으로 여겨진다.

읍성도 병풍에 등장한 새로운 경향

지방 읍성의 전경을 한 장면으로 그리는 읍성도 연폭 병풍은 18세기 말 이후 새로운 경향으로 유행했다.[18] 금강산이나 칠보산 같은 명승지를 주제로 한 실경산수화 연폭 병풍 외에 감영과 병영이 소재한 주요 도시를 시각화한 대형의 연폭 병풍이 그려졌다. 연폭 형식을 취한, 8~12첩에 이르는 읍성도 병풍은 회화식 지도의 요소도 많지만 한폭의 거대한 실경산수화로 분류해도 좋을 만큼 회화성을 갖춘 장르이기도 하다.

사가기록화와 읍성도 병풍이 만나는 지점은 그림 속에 표현된 지방관의 행차 모습이다. 읍성도 안에 지방관의 행렬이 점경으로 그려졌다고 볼 수도 있고, 그 비중이 확대된 경우라면 지방관의 부임이나 행차를 그리기 위해 실경의 읍성도를 배경으로 삼았다고 볼 수도 있겠다. 지방관의 모습이 읍성도 병풍에 수용된 것은 병풍 그림의 제작 목적 및 기능과 직접적으로 관련된 문제다. 외관직이든 경관직이든 자신의 근무지 정경을 실경산수도로 그려서 기념하는 예는 종종 있었지만, 지방관이 자신의 활동상을 대형 병풍에 그리는 것은 영역의 확대이자 새로운 현상이다.

19세기에 정약용이 『목민심서』에서도 말했듯이 지방관들이 부임 후 실무를 시작하면서 우선으로 해야 할 일 중의 하나가 화공을 불러 지도[四境圖]를 작성하는 일이었다.[19] 소속 군현의 지형과 실정을 정확히 반영한 지도를 정당正堂의 벽에 걸어두고 행정에 참조하라는 것이다. 관할 구역의 상세한 지리적·인문적 정보를 담고 있는 대형 읍성도 병풍은 이와 같은 공적인 기능을 수행하기 위해 만들어지기 시작했다. 18세기 말에 제작된 송암박물관 소장 〈평양성도〉 8첩 병풍이나 국립중앙박물관 소장 〈화성전도〉 6첩 병풍이 인물을 전혀 포함하지 않은 점도 읍성도 병풍이 장식적인 목적에 앞서 행정 통치를 위한 참고 자료의 기능을 가지고 출발했음을 말해준다.

그런데 19세기가 되면 읍성도에 우물에서 물을 긷고 강에서 빨래하는 부녀자들, 땔감 운송이나 고기잡이 등 생업에 종사하는 군민들, 한가롭게 뱃놀이를 즐기는 사대부 등 현지 백성들의 평범한 생활상과 세시풍속이 점경으로 포함되기 시작했다. 나아가 관찰사나 수령의 활동을 하나의 행사도처럼 그려 넣었다. 풍속적인 제재가 포함되는 것은 19세기의

대부분 읍성도 병풍에서 골고루 나타나는 현상이지만, 행사도 장면은 평양·해주·전주·거제부·화성·강화 등 일부 지역의 읍성도에 선택적으로 등장하였다. 군현 백성의 풍속적인 생활 표현이 평화롭고 안정된 일상의 영위를 대변하는 것이라면 관찰사나 수령의 공적 활동에 대한 표현은 그들의 통치 능력과 권위를 가시화하는 것이다. 결국 읍성도 병풍이 수용한 이러한 장치는 백성들의 편안한 삶을 보장하는 지방관의 선정善政을 과시하기 위한 것으로 해석된다.

관찰사 중의 관찰사, 평안도관찰사 행렬도

읍성도 병풍 중에서 지방관의 활동을 가장 많이 묘사한 것은 역시 평안도관찰사의 행차를 포함한 평양성도 병풍이다. 조선시대 관찰사는 도내 행정·군정의 통치 업무를 총괄했다. 따라서 도내에서 갖는 입지는 대단히 강력했고, 왕에게 직계直啓할 수 있는 권한이 부여되었으므로 지방관으로서 최고의 법적 지위를 가졌다. 그중에서도 평안도관찰사는 가장 선망의 대상이 되는 외관직이었다. 정치적 위상도 높았을 뿐만 아니라 경제적 자율권을 바탕으로 재정적 혜택을 누리면서 수준 높은 풍류를 향유할 수 있는 자리였기 때문이다. 현전하는 평양성도 병풍의 수가 많은 만큼 관찰사의 행렬 모습이 그려진 작품도 상대적으로 많다. 이는 읍성도 병풍 중에서 평양성도에 대한 수요가 가장 높았음을 방증한다.

평양성도에 그려진 관찰사 행렬은 육지의 행렬과 강 위의 행렬로 나뉘는데, 강 위의 행렬이 그려진 평양도 병풍은 현재 다섯 좌가 알려져 있다.[20] 서울역사박물관 소장 〈기성도병〉도05-05, 미국 포틀랜드 박물관 소장 〈평양성도〉도05-06, 개인 소장 〈평양도〉, 프랑스 국립기메동양박물관 소장 〈평양도〉 등 8첩 병풍과 국립중앙박물관 소장 〈평양성도〉 10첩 병풍 등이다.[21] 그중에서 대동강을 따라 60~70척에 이르는 대규모 선단을 이끌고 이동하는 관찰사의 화려한 강 위의 행렬은 서울역사박물관 소장의 〈기성도병〉에서 대표적으로 볼 수 있다. 도05-05-01 선단은 제1첩 하단의 대취도大醉島와 주암酒巖 사이를 빠져나와 능라도綾羅島 남쪽을 돌아 대동문 앞 나루를 향해 가고 있다. 근위 호위선에 둘러싸인 상선上船에

도05-05. 〈기성도병〉, 8첩 병풍, 19세기, 지본채색, 131.1×395.8, 서울역사박물관.

조선시대 관찰사는 지방관으로서는 최고의 법적 지위를 가졌다.
그중에서도 평안도관찰사는 가장 선망의 대상이었다. 높은 정치적 위상,
풍요로운 재정, 수준 높은 풍류를 향유할 수 있었기 때문이다.
지방관 행차를 그린 병풍 속에는 그런 까닭에 평안도관찰사들이 자주 등장한다.
그 가운데 〈기성도병〉은 대동강을 따라 60~70척에 이르는
대규모 선단을 이끌고 이동하는 관찰사의 화려한 강 위 행렬을 보여준다.

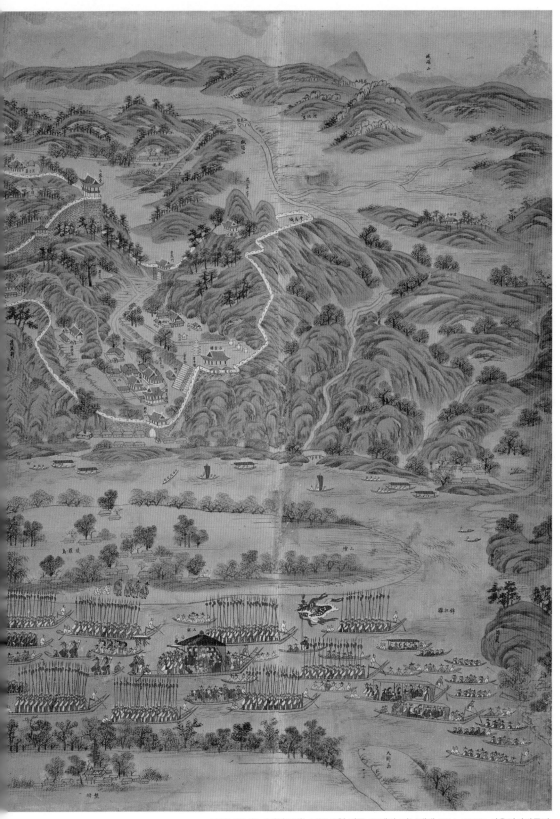

도05-05-01. 〈기성도병〉 부분, 8첩 병풍, 19세기, 지본채색, 131,1×395.8, 서울역사박물관.

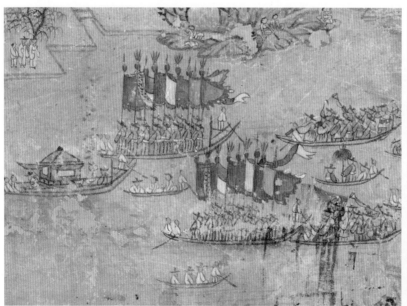

도05-06-01. 행렬을 이끄는 대기치.

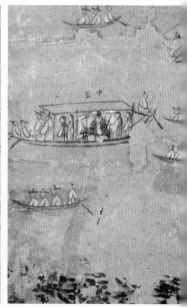

도05-06-02. 중군이 탄 배.

도05-06. 〈평양성도〉, 8첩 병풍, 19세기, 지본채색, 154,3×360, 포틀랜드 박물관.

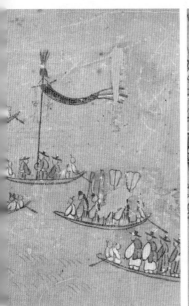

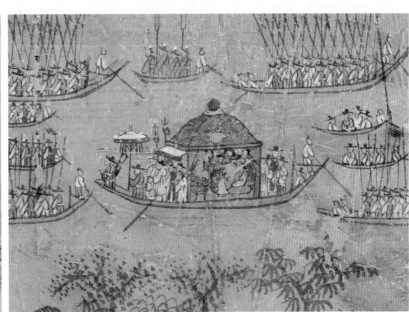

도05-06-03. 관찰사가 탄 배.

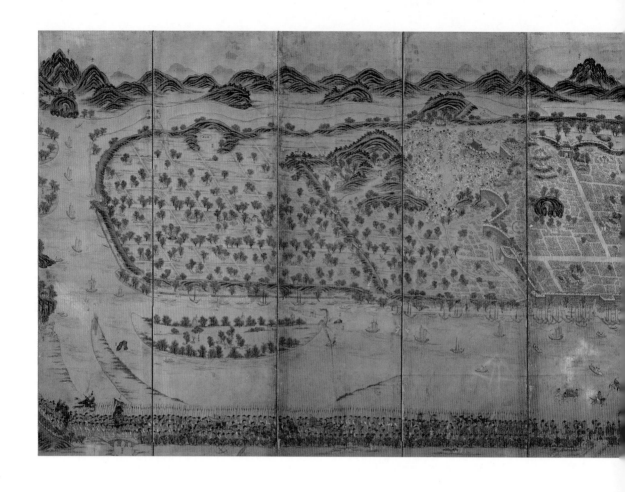

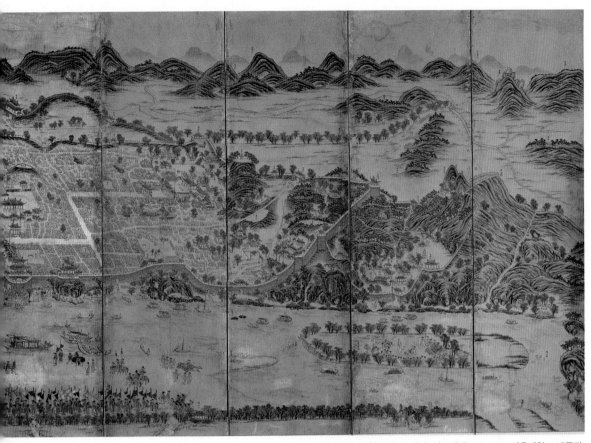

도05-07. 〈평양성도〉, 10첩 병풍, 19세기, 지본채색, 131×390, 서울대학교 박물관.

〈평양성도〉는 평안도관찰사의 육지 행렬을 그린 대표적인 작품으로,
관찰사뿐만 아니라 백성들의 평범한 일상은 물론
훈련원 앞의 석전 장면과 능라도에서 펼쳐지는 대명창의 판소리 공연까지
큰 비중으로 담았다. 이는 다른 곳에서는 쉽게 볼 수 없는 특징이다.

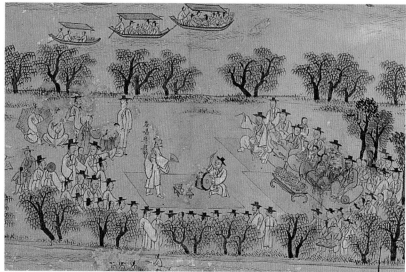

도05-07-01. 모흥갑 공연.

도05-07-02. 막사 안에 앉아 있는 중군.

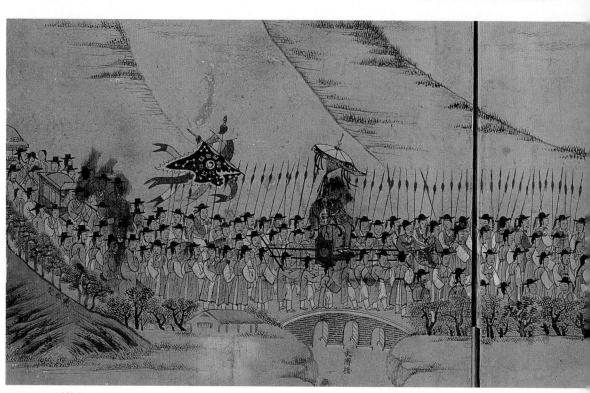

도05-07-04. 관찰사 도임 행렬.

도05-07-03. 석전 장면.

〈평양성도〉 부분, 10첩 병풍, 19세기, 지본채색, 131×390, 서울대학교 박물관.

탄 인물이 바로 평안도관찰사이며 중군은 상선을 선도하며 앞서고 있다.

평안도관찰사의 육지 행렬은 서울대학교 박물관 소장 〈평양성도〉 10첩 병풍이[도05-07] 대표적이다.[22] 행렬은 제10첩 영제교永濟橋 부근에서 제4첩까지 십리장림十里長林을 따라 이어진다.[도05-07-04] 보통 신임 관찰사를 신영하는 지점이 바로 영제교 부근이었다. 말을 탄 관찰사 앞에는 빈 가마와 조상의 위패를 실은 가마[祠堂]가 앞서고 있다. 대동강 어귀에는 관찰사를 태울 누선樓船 두 척이 정박 중이고 병부兵符와 인신印信을 실은 인마印馬, 교서와 훈유를 받든 기마 관원도 대기 중이다. 대동문을 들어서면 대동관 앞길에는 관찰사를 보좌해 군사 업무를 담당하는 중군이 갑옷을 갖추고 막사에 앉아 있다.[도05-07-02] 악대와 의장을 갖추고 막사 안에 좌기坐起한 중군 일행은 관찰사를 맞이하는 의례 속의 한 일원으로서 존재하기보다 중군의 역할과 위엄을 보여주기 위해 설정된 독립된 제재의 주인공으로 보는 편이 타당하다.

이 병풍에는 백성들의 평범한 일상 풍속 외에도 제8첩 훈련원訓鍊院 앞에서 벌어진 석전石戰 장면과 순조·헌종·철종 때 활동한 대명창 모흥갑牟興甲이 고수의 장단에 맞추어 능라도에서 판소리 공연을 벌이고 있는 모습이 큰 비중으로 그려졌다.[도05-07-01, 도05-07-03] 이러한 제재의 삽입은 평양의 다른 읍성도 연폭 병풍에서는 볼 수 없는 특징이다. 석전은 이미 고려시대부터 단오날 행하는 민속놀이였고[23] 그 유습이 조선에도 전해져 조선 초기에는 임금도 석전을 구경할 정도였다. 조선 전기에는 안동과 김해가 석전으로 유명했으며 1510년 (중종 5) 경상도 지역 왜인들이 폭동을 일으켰을 때 석전 잘하는 사람들이 선봉에 나서 폭동을 진압하는 데 공을 세우기도 했다.[24] 조선 후기에는 석전으로 인한 부상과 사망의 폐단이 심해지자 민속놀이로서의 석전을 엄금했지만 오랜 습속이 민간에서는 사라지지 않았다. 평양의 석전도 조선 후기에는 명성을 얻었다. 평양에서는 정월대보름에 석전을 하는 풍습이 있었으며 때로는 수령이 석전을 시키고 이를 구경하였다.[25]

능라도에서 벌어지는 모흥갑의 공연 장면은 그가 평안도관찰사의 초청으로 평양에 머물며 공연했다는 사실에 근거한 것이다. 모흥갑이 풍류의 도시 평양에서 한 공연은 전국적으로 명성이 자자했다. 특히 연광정에서 소리할 때 그 소리가 10리 밖에서도 들렸다는 일화는 널리 알려져 있었다.[26] 모흥갑은 기생을 대동하고 음식상 앞에 앉아 있는 인물을 위

해 공연 중인데 아마도 부유한 중인층이 개인적으로 초대한 자리인 듯하다.

서울대학교 박물관 소장 〈평양성도〉 10첩 병풍은 평안도관찰사를 지낸 관리의 주문품이거나 관청 내부 장식에 필요한 설비 용품이라기보다 평양의 승경, 번성한 문물, 백성의 풍요로운 삶, 특히 평양 고유의 민속을 보여주는 시각물로서의 기능에 더 초점이 맞추어져 있다. 평교자를 탄 관찰사가 제10첩 하단에 등장하는 반면, 권위적인 자세로 군막에 임한 중군이 화면 중앙에 그려진 점은 이 병풍의 주문자나 제작 목적을 판단할 때 고려할 만한 요소다. 석전의 구습舊習이라든지, 잠시 평양에서 활동했던 모흥갑의 공연 등 중간 계층이나 서민의 취향에도 부합하는 제재가 묘사된 점도 평양도 병풍의 주문층이 관찰사를 포함한 고위 관료에 국한되지 않고 집안을 화려하게 치장하려는 부유한 중간 계층까지 수요층을 폭넓게 확보하고 있었음을 시사한다.

황해도관찰사 부임 행렬

황해도관찰사의 행렬이 그려진 동아대학교 석당박물관 소장 〈해주도〉 6첩 병풍은 19세기 말 관찰사의 신영 행렬을 가장 자세하게 보여주는 그림이다.[도05-08] 화면에 읍성이 절반 정도밖에 남아 있지 않으므로 병풍의 왼편으로 적어도 두 첩 이상이 결실된 것으로 보인다. 해주 읍성의 남문을 향하는 행렬은 150명이 넘는 인물로 이루어져 있다. 행렬 선두의 청도기淸道旗, 오방기와 고초기로 이루어진 대기치가 앞장서고 일산, 고취, 인궤印櫃를 실은 말, 사인교四人轎 등이 뒤따르는 모습은 이 행렬이 관찰사의 신영 행렬임을 잘 말해준다.

관찰사의 부임 행렬뿐만 아니라 읍치의 관아, 읍성 밖의 민가, 해주의 사적과 명승지 등이 사선부감 시점을 사용하여 단정한 필치로 매우 꼼꼼하게 그려져 있으며 고기잡이, 밭갈기, 연못 낚시, 활쏘기, 야유野遊, 탁족, 목욕, 출행, 나물 캐기, 빨래하기, 노점상, 주막 등 백성들의 각양각색 일상생활과 여가활동도 점경으로 표현되어 있다. 어떤 읍성도보다도 현실적이고 풍속적인 특징이 두드러진 점이 눈길을 끈다. 부임 행렬은 근경에 난 길을 따라 병풍 전체를 가로지르는 구도이고, 파노라마처럼 전개된 해주의 전경이 행렬의 배경 역

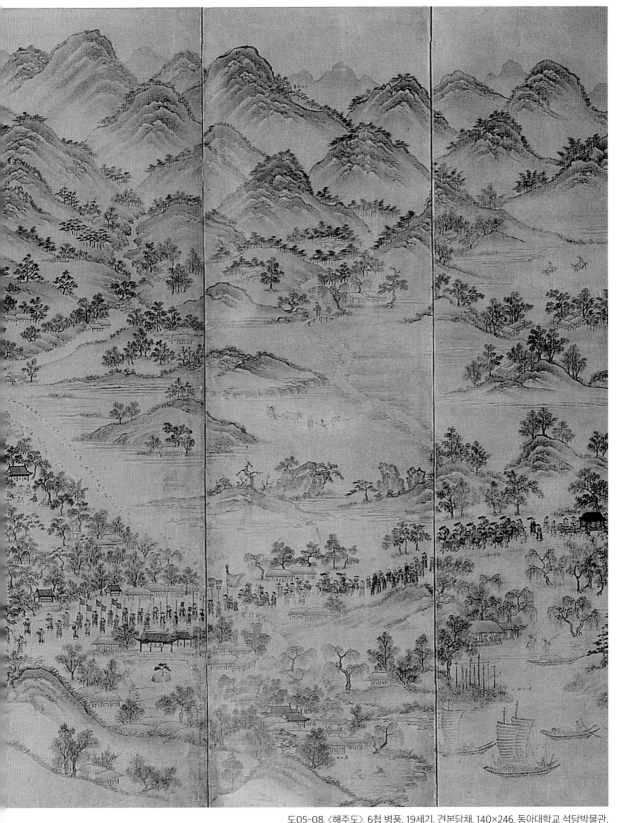

도05-08. 〈해주도〉, 6첩 병풍, 19세기, 견본담채, 140×246, 동아대학교 석당박물관.

할을 하는 구성은 신임 관찰사의 부임에 시선을 집중시키는 강한 시각 효과를 준다. 특히 관찰사가 탄 사인교를 긴 행렬의 마지막 부분인 제1첩에 배치한 점은 도임에 동원된 인원이 상당히 큰 규모였음을 나타내는 데 아주 적합한 구도다.

이처럼 현전하는 읍성도의 관찰사 행렬은 대부분 관내 백성들이 풍요롭고 평화로운 일상을 영위하고 있는 모습과 함께 그려졌다. 또한 대부분의 읍성도가 그렇듯이, 성 전체를 화면에 담되 합리적인 지리 축적과 비례를 따르기보다는 중요한 부분을 선택적으로 첨가하고 임의적인 크기 변용을 가하였다. 이러한 융통성은 제작 목적이나 주문자의 의도를 충분히 반영하려는 조치로 보인다.

황해도관찰사가 부임하는 행렬은 16세기의 그림인 〈유영수양관연명지도〉留營首陽館延命之圖도05-09에서도 볼 수 있다.[27] 전서체로 쓰인 제목대로라면 신임 황해도관찰사가 감영의 본청인 수양관(선화당宣化堂의 별칭)에 당도하여 전패殿牌를 모신 뜰에서 교서敎書를 받들고 고을 수령으로부터 부임 축하를 받는 의례를 그린 그림이다.[28] 좌목에는 「1571년 관찰사 윤두수尹斗壽, 1533~1601와 도사 윤승길尹承吉, 1540~1616을 배행한 영리」[隆慶辛未觀察使尹斗壽都事尹承吉時陪行營吏]라는 제목 아래 육방아전六房衙前과 통인 등 영리 24인의 성명·직임·본관이 쓰여 있다. 화면 오른쪽에 쓰인 1581년(선조 14) 작 윤두수의 시는 그의 문집 『오음유고』梧陰遺稿에 「황해도 영리들의 계축에 제함」[題黃海道營吏契軸]이라는 제목으로 수록되어 있다. 이를 종합하면 이 그림은 윤두수의 황해도관찰사 연명 의례를 주도했던 해주 감영의 영리들이 10년이 지난 1581년에 만든 계회도임이 드러난다. 즉 1581년에 윤두수가 해주와 가까운 곳인 연안에 부사로 부임하자 옛일을 회상하며 옛적의 동관들이 다시 모여 계회도를 제작한 뒤 윤두수에게 제시를 부탁한 것이다.

연운 사이로 드러난 해주 읍성의 남문인 순명문順明門을 향해 도임 행렬은 발길을 재촉하고 있다. 도05-09-01 성 내의 수양관 앞에는 도내의 수령들과 기녀들이 의례를 위한 만반의 준비를 끝내고 관찰사의 도착을 기다리고 있다. 16세기 말 순명문 문루에는 그림처럼 동종과 타구가 매달려 있었던 모양이다. 흰 휘장을 두른 막사 안의 주칠 탁자 위에 모셔진 붉은색 두루마리는 아마도 각각 왕의 교서와 유서諭書일 것이다. 행렬에서 인궤를 실은 여輿와 관찰사가 탄 쌍마교가 확인된다.

도05-09. 〈유영수양관연명지도〉 그림 부분, 1581년, 견본수묵, 122×56.4, 국립중앙박물관.

도05-09-01. 관찰사 도임 행렬 부분.

전라도관찰사, 부성 행차를 기념하다

전주부를 그린 〈전주지도〉에는 전주부윤을 겸한 전라도관찰사의 행차 모습이 작은 비중으로 그려져 있다. 도05-10 병풍의 대형 화면이 아니기 때문에 관찰사의 긴 행렬을 연출하기 어려운 조건이었고 그 대신에 사용한 장치가 오목대에 정거停車한 관찰사의 존재다. 이 지도는 전주부의 지리와 자연 경관보다는 행정 중심인 감영을 비롯한 주요 공해와 시설물 표현에 중점을 두었다. 부성府城의 남문에서 일직선으로 뻗은 큰길 왼편의 전라감영과 오른편의 전주부영全州府營, 그 북쪽의 객사, 동북 편의 옥獄, 그리고 태조의 어진을 모신 경기전 외에는 별다른 표현이 없다. 경기전과 인접한 북쪽에 전주이씨 시조 사공공司空公 이한李翰의 위패를 모신 조경묘肇慶廟가 그려져 있지 않아 이 지도는 1771년(영조 47) 이전에 제작된 것으로 판단된다. 읍성 밖에는 남천南川(전주천) 가까운 암벽 위의 한벽당寒碧堂, 홍살문이 있는 전주 향교, 그 앞의 만화루萬化樓, 남천교南川橋를 마주하고 있는 간인루看釼樓, 그리고 남천 건너편 산기슭의 남고사南固寺 등 비록 명칭은 주기注記되어 있지 않지만 주요 고적이 표현되어 있다.

지도에서 관찰사 일행 부분을 자세히 보면 이들은 지금 이성계가 왜구를 물리치고 돌아오는 길에 잔치를 베풀었다는 오목대에 장막을 치고 머무르는 중이다. 도05-10-01 '관찰사 일행이 태조의 행적과 관련 있는 오목대에서 전주부성을 굽어보는' 표현은 조선을 세운 태조 본향本鄕의 최고 통치자로서 그 위상을 강조하려는 설정으로 읽힌다. 행차의 규모는 도임 행렬만큼 크지 않지만 표피가 깔린 평교자와 청일산, 기치를 든 인물, 곤장을 든 군졸 등 관찰사의 위의를 갖춘 모습이다.

연폭 병풍이 유행하기 전인 18세기 후반에 관찰사의 행적을 포함시킨 읍성도의 한 사례로서 선구적인 의미가 있는 이 〈전주지도〉는 관찰사의 행렬이 작은 비중에 소극적으로 묘사된 점과 제작 시기 등을 고려할 때 감영에 비치하기 위한 장식 그림이나 공적인 용도로 활용되었다기보다 관찰사가 자기 모습을 담아 개인적으로 기념하기 위해 주문한 그림으로 보인다.

도05-10. 〈전주지도〉, 18세기 후반(1771년 이전), 지본채색, 149.9×89.8, 서울대학교 규장각한국학연구원.

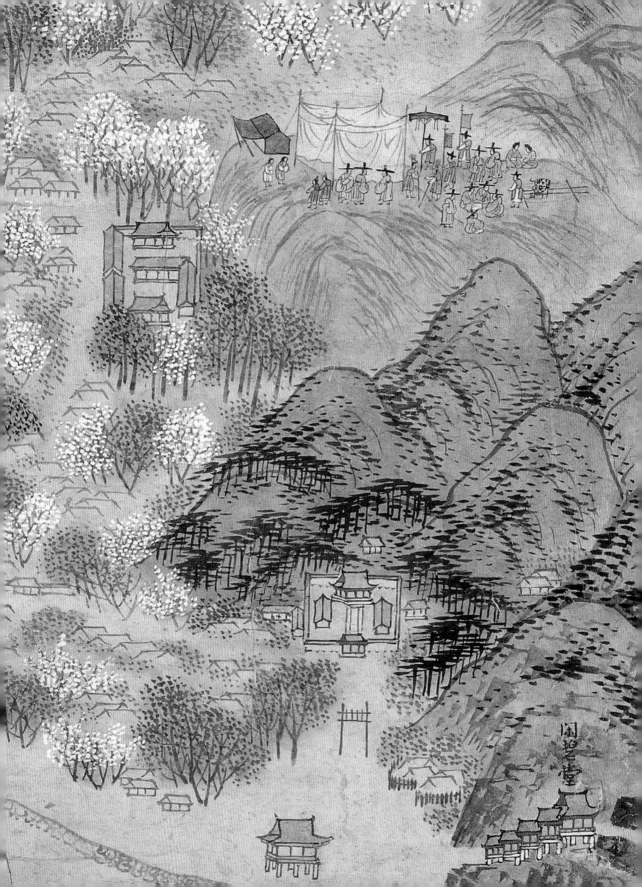

병풍에 함께 담긴 경기도관찰사와 그의 백성들

읍성도 형식은 아니지만 경기도관찰사의 활동과 감영 영역을 그린 〈경기감영도〉 12 첩 병풍도 빼놓을 수 없다. 도05-11 1403년(태종 3) 처음 수원에 세워졌던 경기감영이 한성부 의 서부西部, 즉 돈의문 밖 반송방盤松坊에 입지를 마련하게 된 것은 1457년(세조 3) 무렵이 다. 잠시 광주廣州에 감영이 설치되었고 임진왜란 이후에는 영평부永平府에 외영外營이 운영 된 시기도 있었지만, 경기감영은 1886년(고종 23) 수원으로 옮길 때까지 반송방에 존속하 였다.[29] 경기도관찰사는 경기의 병마절도사와 수군절도사를 겸하고 유수 한 자리도 겸하 는 외관직이었지만 근무처를 도성 가까운 한성부에 둔 점이 특징이다. 경기도에 왕릉이 많 이 분포해 있었으므로 경기도관찰사는 왕의 도성 밖 행차가 경기 지역을 벗어날 때까지 수 행하며 군사적, 행정적인 업무를 지원해야 했다. 이처럼 경기감영의 지리적 위치는 한양의 관청과 가까운 거리에서 업무를 협의하는 데에 그 편의성과 효율성을 감안한 것이었다.

화면에는 제1첩의 돈의문敦義門에서부터 제8첩의 영은문迎恩門을 지나 제12첩 사정射 후에 이르는 도성 밖 영역이 삼각산에서 북악산, 인왕산, 안산을 배경으로 펼쳐져 있다.[30] 시야에 포착된 영역을 그대로 화면에 옮겼다기보다 화면 중앙의 감영(제5·6·7첩)과 만초천 蔓草川을 사이에 두고 그 오른편(제4·5첩)의 객사 경기빈관京畿賓館, 의주로義州路 건너 그 왼편 (제9·10첩)의 중군영中軍營이 화면의 중심부에 확대 배치되어 있다.[31] 감영은 관찰사의 정청 인 선화당, 그 뒤편 행각으로 연결된 내아內衙, 집무소인 선화당 오른쪽의 관풍각觀楓閣, 도사 의 집무소인 도사청都事廳, 영리의 집무소인 영리청營吏廳, 제례 공간인 신당神堂, 관찰사 선조 의 위패를 봉안하는 사우祠宇 등으로 구성되어 있다. 그 외에 제2첩 하단의 고마청雇馬廳과 제8첩의 집사청執事廳 등 인근의 주요 건물도 그려져 있다. 행렬은 제3첩 하단의 도로변 가 게[假家]들을 지나 의주로 쪽으로 방향을 틀어 기영포정사畿營布政司라 쓴 현판이 달린 감영의 정문[布政門]을 향하고 있다. 도05-11-02 관찰사의 화려한 신영 행렬이 그려진 여타의 읍성도 병 풍과 달리 이 행렬은 부임하는 모습이 아닌 듯하다. 대기치가 없는 행렬의 구성이나 평상 복 차림으로 말을 탄 관찰사의 복장과 탈 것으로 미루어 보아[32] 출타 업무를 마치고 감영으 로 돌아가는 모습으로 볼 수 있겠다.

◀ 도05-10-01. 〈전주지도〉 부분, 18세기 후반(1771년 이전),
지본채색, 149.9×89.8, 서울대학교 규장각한국학연구원.

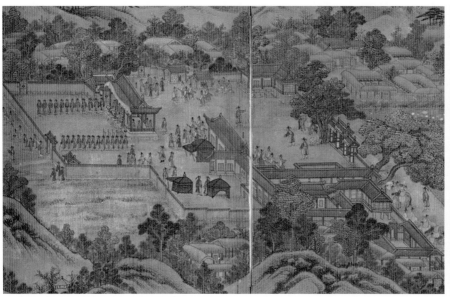

도05-11-01. 중군영.

도05-11-02. 관찰사 행렬.

도05-11. 〈경기감영도〉, 12첩 병풍, 19세기, 지본채색, 135.8×442.2, 리움미술관.

병풍에는 도내에서 관찰사 다음으로 높은 중군의 근무처인 중군영 영역도 비중 있게 다루어졌다. 도05-11-01 중군영은 감영과 가까운 위치에 설치되는 것이 보통인데 경기 중군영도 의주로를 사이에 두고 감영 건너편의 서지西池에 인접해 있다. 중군영 안에는 군병들이 도열하였고 다섯 명씩 한 조를 이루어 활쏘기 훈련 중이다. 중군영 담 밖에 일렬로 세워진 과녁 주변에는 빗나간 화살이 즐비하고 북과 깃발을 든 군병이 적중 여부에 따라 신호를 보내고 있다.

또한 여타의 읍성도 병풍처럼 주민들의 평범한 일상이 고스란히 담겨 있다. 다만 반송방은 성저십리 중에서 가장 인구가 조밀하고 사람들의 왕래가 잦은 번화한 곳이었다는 점에서 표현상의 차이가 있다. 가위 소리 울리며 목판에 엿을 파는 아이들, 땔감 장수, 지게꾼, 관찰사 행렬 주위에 몰려 있는 구경꾼 등 골목마다 사람들로 붐비는 모습이다. 혹은 떠들썩한 관찰사의 행차에 아랑곳하지 않고 자신의 갈 길을 재촉하는 사람들도 눈에 띈다. 벽에 '만병회춘'萬病回春 혹은 '신설약국'新設藥局이라고 쓴 약방, 쌀가게[米廛], 짚신 가게, 빗자루 가게 등 길가에 즐비한 가게에서도 인구 왕래가 잦았던 반송방 일대의 분위기를 느낄 수 있다. 19세기 초 이상적인 도시 경관의 재현과 백성들의 윤택하고 태평한 삶을 구현한 〈태평성시도〉에 비견되는 〈경기감영도〉는 관찰사 개인에 집중하면서도 제목처럼 경기 반송방에 자리잡은 감영의 입지와 건축을 기록하는 데 더 관심을 기울인 그림이다. 병풍의 규모가 큰 데다 감영 건축 위주의 그림 내용으로 볼 때 선화당 같은 공적 공간에 설치했던 장식 그림으로 제작되었을 가능성이 높다.

〈경기감영도〉의 제작 시기는 경기 중군영이 1768년(영조 44)에 설치되고 1895년 2월에 철거된 영은문迎恩門이 표현되어 있으므로, 1768년부터 1895년 사이일 것이 분명하다.[33] 연폭 병풍의 장점인 대형 화면을 활용하여 건축물을 비중 있게 다룬 화면 구성, 여기에 관찰사의 행렬을 첨가한 점은 이 병풍의 제작 시기를 19세기 중반경으로 보게 한다. 특히 평행사선구도와 원근법을 결합하여 큰 규모의 건축물을 그리는 계화법은 순조 대에 제작된 〈동궐도〉나 〈태평성시도〉의 제작을 경험한 이후 화원 집단의 성과물로 보인다. 나뭇가지에 한쪽으로 검은색 덧선을 그어 명암을 표현하고 흰색을 섞어 채도를 낮춘 밝은색으로 점을 찍어 나무의 둥근 부피감을 나타내는 회화 양식도 이 병풍의 제작 시기를 19세기

중엽경으로 보는 근거가 된다. 필묘법과 설채 등의 회화 양식과 완성도 면에서 볼 때 〈경기감영도〉를 그린 화원 집단은 궁실도, 풍속화, 행사기록화에 경험이 많은 당시 최고의 기량을 지닌 중앙의 화원이었을 것이다.

화성과 강화, 그리고 거제 읍성도에 그려진 유수

조선시대에는 수도인 한양을 외곽에서 방위하기 위해 군사적인 요지에 유수부를 두었다. 1438년 고려의 옛 도읍지에 설치된 개성 유수부, 1627년 지정학적으로 수도 방위에 천연의 조건을 갖춘 곳에 설치한 강화 유수부, 백제의 고성으로 남한산성이 가까운 곳에 1682년 설치한 광주 유수부에 이어 가장 늦게 수원에 유수부가 설치되었다. 사도세자의 묘소를 수원으로 옮긴 정조가 1793년 수원 도호부를 화성 유수부로 승격, 장용영壯勇營의 외영을 주둔시킨 것이다. 화성유수留守는 경관직임과 동시에 장용영 외영의 대장을 겸하였으므로 군대를 통솔하는 권한이 주어졌다. 읍성도에 이러한 유수의 행렬을 첨가한 예도 19세기가 되어야 나타났다. 화성 유수부가 있던 화성의 전경을 그린 〈화성전도〉와 강화 유수부 모습을 담은 〈강화행렬도〉가 그것이다.

그 가운데 〈화성전도〉는 현재 18세기 말 제작한 6첩 병풍과 19세기 전반에 제작한 12첩 병풍이 알려져 있다.도05-12 화성이 유수부로 승격된 뒤인 18세기 말에 제작된 것으로 보이는 6첩 병풍에는 인물 표현이 전혀 없는 데 비해 19세기 전반에 제작된 12첩 병풍에는 세 종류의 행사 장면이 그려져 있다.[34]

화성전도는 1796년 화성 성역이 완료된 후 성역소城役所에서 계병契屛과 계축契軸으로 만들어진 것이 처음이다. 비단 바탕의 큰 병풍 3좌에 각각 봄·여름·가을 세 계절의 경치를 그려 궁중에 들였고 중간 크기 병풍 2좌를 만들어 화성행궁에 설치하였다. 또한 유수부에 큰 병풍 2좌를 올리고,[35] 성역의 최고책임자인 총리대신 이하 당상과 낭청에게도 1좌씩 분상했다.[36] 인물 표현이 없는 〈화성전도〉6첩 병풍에서는 1796년 처음 유수부에 비치된 화성의 모습을 유추할 수 있다. 이에 비해 19세기 전반에 제작된 12첩 병풍은 읍성도 병풍

도05-12. 〈화성전도〉, 12첩 병풍, 19세기 전반, 지본채색, 165.7×444, 국립중앙박물관.

〈화성전도〉에서는 화성유수의 권한과 위용을 잘 보여주는
주요 임무를 한 화면에 배치함으로써 장안문을 지나
화성 행궁으로 이어지는 화성유수의 행렬은 물론,
화서문과 장안문 사이에서 마보군병이 훈련하는 모습과
동장대의 군사 훈련 모습을 동시에 만날 수 있다.

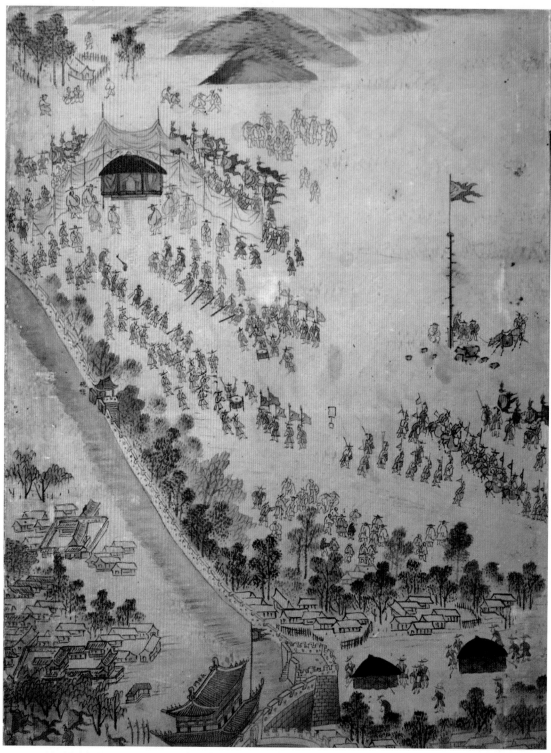

도05-12-01. 마보군병 훈련.

도05-12-02. 화성유수 행렬.

도05-12-03. 동장대 훈련.

〈화성전도〉 부분, 12첩 병풍, 19세기 전반, 지본채색, 165.7×444, 국립중앙박물관.

에 나타나는 19세기의 새로운 경향을 수용하여 화성유수의 활동을 첨가한 모습을 볼 수 있다. 1807년에 건립된 지지대遲遲臺 비각은 그려져 있으나, 1824년에 세워졌다는 장안문과 팔달문의 옹성 위 누각은 그려져 있지 않으므로 제작 시기는 1807년에서 1824년 사이로 좁혀질 수 있다.[37]

12첩 병풍에 그려진 세 종류의 행사 장면 중 첫 번째는 지지현(제1첩)을 넘어 장안문을 지나 제6첩의 화성행궁으로 이어지는 화성유수의 행렬이다. 도05-12-02 유수 행렬의 지표가 되는 의장인 부절符節과 부월斧鉞이 행렬의 선두에 서고 부임 전 숙배할 때 왕으로부터 받은 유서와 교서를 든 기병, 대기치, 검은색 쌍마교 등이 포함되어 있어 화성유수의 부임 행렬임을 시사한다.

두 번째는 제3·4첩 화서문과 장안문 사이 성 밖의 너른 대유둔 근처에서 총리영摠理營의 주력 부대인 마보군병馬步軍兵이 훈련하는 장면이다.[38] 도05-12-01 장용외영은 정조 사후 1802년(순조 2)에 총리영으로 규모가 축소되었지만 총리사摠理使는 화성유수가 계속 겸하였다. 차일과 휘장으로 위호한 총리사의 임시 처소인 군막 아래쪽에는 대장이 진陣을 형성하고 군사훈련 중임을 의미하는 황색 깃발이 깃대에 높이 달려 있다. 군사들에게 정숙할 것을 알리는 숙정패肅靜牌도 보인다. 고수 두 명이 번갈아 북을 울리는 가운데 군막을 중심으로 마병과 기병 들이 원을 그리며 훈련에 임하고 있다.

세 번째로 제5첩의 동장대에서 벌어지고 있는 장면도 총리사가 지휘하는 군사 훈련을 그린 것이다. 도05-12-03 동장대 기단 앞쪽에 유수의 의장인 부절과 부월, 유난히 길게 그려진 장대에 걸려 있는 황색 대기치와 담장을 따라 늘어선 오방기가 이 조련의 대장이 화성유수임을 방증한다.[39] 주변이 넓고 편편하게 다져진 땅에 터를 잡은 동장대의 담장 밖에는 커다란 과녁이 설치되고 마병과 보병 들이 열을 지어 준비 태세를 갖추고 있으며 구경을 나온 사람들도 무리지어 조련이 시작되기를 기다리고 있다.

이처럼 12첩 병풍에는 화성유수가 통솔하는 세 종류의 행사가 한 화면에 동시에 그려졌다. 특정한 날에 실제로 치러진 행사를 기록한 것이 아니고 화성유수의 권한과 위용을 가시적으로 잘 표출할 수 있는 주요 임무를 한 화면에 임의적으로 배치하여 구성한 것이다.

18세기 말 정조가 화성 건설과 현륭원 행행을 통해 보여준 화성에 대한 관심은 〈화

성전도〉와 《화성원행도병》을 탄생시켰다. 1796년 화성전도의 완성은 19세기에 읍성도 연폭 병풍을 유행시키는 데 선행 사례로 결정적인 역할을 하였다고 본다. 아울러 읍성도에 수령의 부임이든 활동이든 행사기록화적인 제재가 첨가된 것도 《화성원행도병》의 환어하는 행렬 모습이나 『원행을묘정리의궤』에 실린 반차도가 사가에까지 전파되면서 시각적인 자극제가 되었다. 19세기를 거치며 읍성도 병풍에 지방관의 행차 이미지가 결합되는 현상을 설명할 때 〈화성전도〉는 더없이 중요한 존재가 아닐 수 없다.

유수의 행렬을 그린 다른 사례로 평양 조선중앙력사박물관 소장의 〈강화행렬도〉 12첩 병풍이 있다. 도05-13 직접 볼 수 없어 자세히 다룰 수는 없으나 그 주제에 대해서는 한 번쯤 짚고 넘어갈 필요가 있겠다.

이 그림은 왕위 계승을 위해 강화도로 철종을 모시러 간 행렬로 널리 알려져 왔다. 헌종 사후 왕실의 최고 어른인 순원왕후純元王后, 1789~1857는 강화도에 살던 사도세자의 서손庶孫 전계군全溪君 이광李㼅, 1785~1841의 셋째 아들을 불러와 왕으로 등극시켰는데 바로 제25대 왕 철종이다. 그러나 내용을 좀더 자세하게 살펴보면 이 그림은 경기도관찰사를 겸한 강화유수의 부임 행렬을 그린 19세기 말의 작품으로 보는 것이 타당하다.[40]

그림 속 강화도는 화면의 위쪽이 서쪽이 되도록 남북 방향으로 길게 배치되었다. 행렬은 화면 하단 김포에서 바다를 건너 갑곶甲串 나루를 통해 강화도로 들어와서 외성의 진해루鎭海樓까지 이어져 있다. 이미 행렬의 선두는 내성의 강도남문江都南門을 통과하여 고려 궁전지에 세워졌던 유수부 부아府衙에 거의 도착하였다. 행렬이 화면 중심부에 오도록 부아가 있는 내성과 금위영 유영留營이 있던 진해사鎭海寺 구역을 중점적으로 부각시킨 구도다. 화가는 평행사선부감시로 강화부를 포착하고 원근법을 뚜렷하게 적용함으로써 근경에서 원경까지 구불구불 이어지는 행렬의 장대함을 극대화시켰다.

동아대학교 석당박물관 소장의 〈거제부도〉 8첩 병풍도05-14에도 수령의 활동이 그려져 있다.[41] 수영水營이 있는 곳에 수령의 활동이 그려진 그림으로는 〈거제부도〉가 유일하다. 병풍의 중앙에 해당하는 제4·5첩에 거제부 읍치를 포치하였는데 그 앞바다에 크고 작

도05-13. 〈강화행렬도〉, 12첩 병풍, 19세기, 견본채색, 149×434, 평양 조선중앙력사박물관.

평양 조선중앙력사박물관 소장품인 〈강화행렬도〉는
그동안 왕위 계승을 위해 강화도로 철종을 모시러 간 행렬로 널리 알려져 왔다.
하지만 그보다는 경기도관찰사를 겸한 강화유수의 부임 행렬을 그린
19세기 말 작품으로 보는 것이 타당해 보인다.

一戰船

도05-14-01. 거제도호부사가 탄 전투함 일전선.

도05-14. 〈거제부도〉, 8첩 병풍, 지본담채, 42.7×201.4, 동아대학교 석당박물관.

도05-14-02. 또 한 척의 전투함 이전선.

은 배 20여 척이 떠 있다. 일본 대마도와도 가까운 거제부는 경상우수영 소속 일곱 개의 진보가 설치된 해안 방어의 요충지였다. 제4첩 하단에 '춘추조련시'春秋操鍊時라고 쓰여 있어서 해상의 군사 훈련 장면임을 알 수 있다. 두 척의 대형 전투함 중에 가장 크고 많은 사람이 탄 일전선一戰船에는 융복 차림의 거제도호부사가 승선하고 있다. 도05-14-01, 도05-14-02 일전선과 이전선二戰船을 호위하고 있는 두 척의 사후선伺候船인 일사후선과 이사후선, 전선을 보조하는 일병선一兵船과 이병선二兵船이 포진하였고 전후방으로 약 20여 척의 배가 동원된 모습이다.

동래부사만의 특별한 임무, 일본 사신을 맞이하다

마지막으로 살펴볼 그림은 동래부사가 일본 사신을 맞이하는 의례를 그린 〈동래부사접왜사도〉東萊府使接倭使圖 10첩 병풍이다.[42] 국립중앙박물관(이하 중박본)과 국립진주박물관(이하 진주박본)에 각각 한 좌씩 소장되어 있으며 일본 도쿄국립박물관 오구라 컬렉션(이하 오구라본)에도 한 좌 포함되어 있다. 도05-15, 도05-16, 도05-17 세 좌 모두 10첩 병풍으로 각 첩의 화면 크기는 서로 다르지만 그려진 내용에는 큰 차이가 없다.

중박본을 중심으로 살펴보면, 제1첩에 동래읍성을 회화식 지도 방식으로 그리고 제3첩부터 동래읍성 남문을 나와 부산진釜山鎭, 영가대永嘉臺, 개운진開雲鎭, 두모진豆毛鎭을 지나 초량객사草梁客舍의 설문設門에 이르는 동래부사의 긴 행렬을 배치하였다. 도05-15-01, 도05-15-02 제8첩에는 초량객사에서 왕의 전패에 숙배하는 장면을, 제10첩에는 연대청宴大廳에서 벌어진 연향의 모습을 묘사하였다. 도05-15-03, 도05-15-04 선두에서 행렬을 인도하는 대기치를 든 기마 인물들은 이미 초량객사에 들어섰고 악공과 군악대가 설문을 지나려고 한다. 동래부사와 부산첨사釜山僉使는 행렬의 뒷부분인 제4첩에 등장한다. 동래부사는 쌍마교를 타고 흑립黑笠에 옥색 첩리帖裏를 입은 부산첨사가 말을 타고 그뒤를 따르고 있다.

진주박본 마지막 첩에는 회화식 지도 형식으로 왜관도倭館圖가 그려져 있는데 이는 다른 소장본에는 없는 장면이다. 도05-16-03 한편 오구라본은 동래읍성에서 영가대에 이르는 부

분을 생략하고 동래부사 부분과 행사 장면만으로 구성했다. 동래부의 실경은 평범한 산수로 희석되고 행렬의 일부는 길게 늘어졌으며 행렬의 구성원도 성격이 모호해진 부분이 많다. 화풍과 채색으로 보아 19세기 후반의 작품으로 보이는데 중박본과 진주박본에 훨씬 못 미치는 수준이지만 19세기 후반에도 동래부에서 같은 내용의 병풍에 대한 지속적인 수요가 있었음을 말해준다.

〈동래부사접왜사도〉는 존폐 시점이 명확하게 확인되는 건물의 존재 여부로 19세기 작품임을 알 수 있다.[43] 대표적으로 제1첩에 그려진 동래향교는 동래부성 안에서 성의 서쪽 밖으로 옮겨 세워진 1813년(순조 13) 이후의 모습이니 제작 시기는 1813년 이전으로 올라갈 수 없다. 또한 이 그림은 연폭 병풍에 하나의 장면을 구현하는 실력이 19세기 지방의 화사들까지도 쉽게 활용하게 되었음을 말해준다. 특히 중박본과 진주박본은 같은 사람의 그림이라고 해도 좋을 만큼 산수화풍이 유사하고 필묘의 구사가 닮아 있다. 곳곳에 반듯한 해서체로 쓴 글씨의 서풍도 유사하다. 인물 표현에서 세부 묘사의 치밀함, 복색, 인원 수 등에 차이가 있긴 하지만 그림 수준의 우열을 따지기 힘들다.

또한 〈동래부사접왜사도〉는 실경산수화, 회화식 지도, 행렬반차도, 행사도 등 여러 요소가 한 화면에 공존하는 절충적이고 복합적인 성격의 그림이다. 앞에서 살펴본 관찰사나 유수의 행렬이 읍성도 안에서 작은 비중으로 재현되었다면, 이 그림은 관할 지역을 배경으로 동래부사만의 고유한 업무를 묘사한 특별한 주제를 담고 있다. 동래읍성에서 초량왜관까지 긴 거리를 동래부사의 행렬에 맞게 적절히 축약하였고, 편의에 따라 산수·인물·건물 간의 크기 비례를 조절하였다. 전배도展拜圖와 연향도宴享圖의 중간에는 산과 언덕을 임의적으로 삽입하여 거리의 생략과 두 장면의 연결을 동시에 해결하였다.

한편으로 〈동래부사접왜사도〉는 아주 꼼꼼하고 능숙한 필치를 보여주지만 19세기 전반 중앙 화단의 화풍과는 다소 거리가 있다. 같은 시기 기록화류에서 흔히 볼 수 있는 명암 처리가 없고 입체 표현에 관한 관심이 미약하며, 미점 위주의 남종화풍이 강한 산수 처리는 18세기에 가까운 화풍이어서 시기적으로 새로운 양식 수용 면에서 조금 뒤처진 그림이다. 또한 19세기 전반 도화서에는 김홍도 화풍이 지배적이었는데 이 그림은 인물 묘사를 제외하면 김홍도의 영향권에서 벗어나 있다. 따라서 중앙의 화원이라기보다 동래부에

도05-15. 〈동래부사접왜사도〉, 10첩 병풍, 19세기 전반(1813년 이후), 지본채색, 83×452, 국립중앙박물관.

도05-16. 〈동래부사접왜사도〉, 10첩 병풍, 19세기 전반(1813년 이후), 지본채색, 61.5×417, 국립진주박물관.

도05-17. 〈동래부사접왜사도〉, 10첩 병풍, 19세기 후반, 지본채색, 100×426.8, 일본 도쿄국립박물관(오구라 컬렉션).

도05-15-01. 동래부성과 향교.

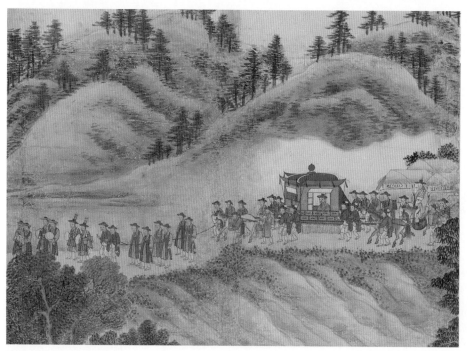

도05-15-02. 가마에 탄 동래부사.

〈동래부사접왜사도〉 부분, 10첩 병풍, 19세기 전반(1813년 이후), 지본채색, 83×452, 국립중앙박물관.

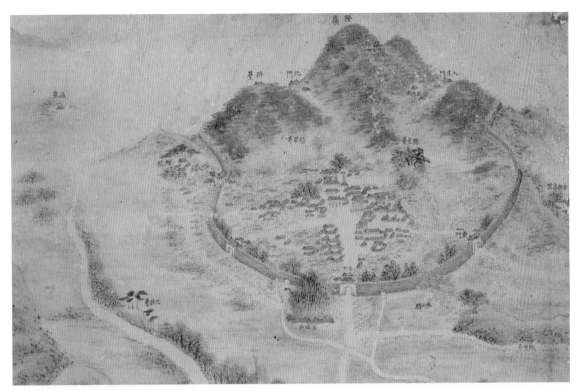

도05-16-01. 동래부성과 향교.

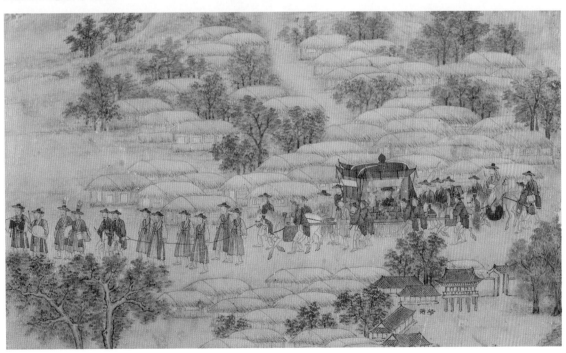

도05-16-02. 가마에 탄 동래부사.

〈동래부사접왜사도〉 부분, 10첩 병풍, 19세기 전반(1813년 이후), 지본채색, 61.5×417, 국립진주박물관.

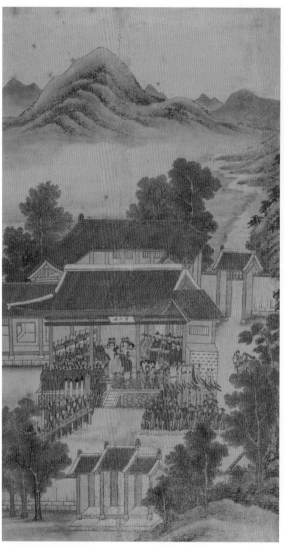

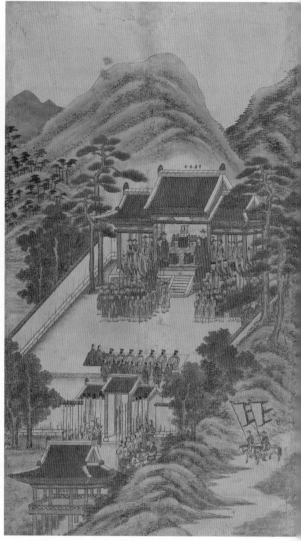

도05-15-03. 연대청의 연향.

도05-15-04. 초량객사.

▲ 〈동래부사접왜사도〉 부분, 10첩 병풍, 19세기 전반(1813년 이후), 지본채색, 83×452, 국립중앙박물관.
▶ 도05-16-03. 〈동래부사접왜사도〉 왜관 부분, 10첩 병풍, 19세기 전반(1813년 이후), 지본채색, 61.5×417, 국립진주박물관.

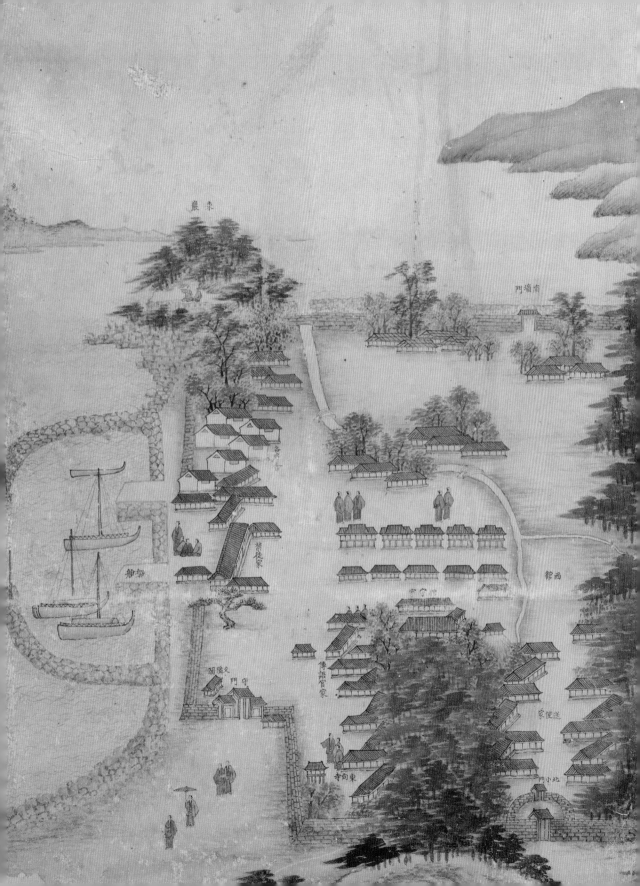

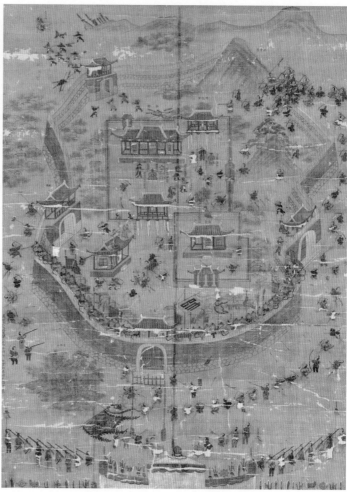

도05-18. 변박, 〈초량왜관도〉, 1783년, 지본채색, 131.8×58.4, 국립중앙박물관.

도05-19. 변곤, 〈동래부순절도〉, 1834년, 견본채색, 134×90, 울산박물관.

기반을 두고 활동했던 화원이 그린 것이 분명해 보인다. 18세기 후반에서 19세기 전반 동래부 장관청將官廳의 천총千摠으로 활동했던 변박卞璞, 이시눌李時訥, 변곤卞崑 등을 중심으로 한 화가 집단의 작품일 가능성이 제기되었지만,[44] 그들이 남긴 〈초량왜관도〉[도05-18](1783년), 〈임진전란도〉(1834년), 〈동래부순절도〉(1834년)[도05-19]와 비교하면 인물과 건물을 그린 양식이 전혀 다르다. 산수 표현에 유사하게 나타나는 미점 처리 방식만으로 화가를 당장 확정할 수 없는 것은 이 같은 산수 양식이 19세기 전반 동래부에서 활동하던 화가들이 공유한 지역적 특징으로 보이기 때문이다. 중박본과 진주박본은 산수화풍과 필치, 채색의 색감, 서풍 등이 너무 흡사하기 때문에 같은 화가 혹은 화가 집단에 의한 생산품인 것만은 분명하다. 그러나 화면 크기가 다르고 수목의 조합, 가옥의 배치, 왜관도의 유무 등 내용에서도 약간의 차이가 있어서 같은 화본에 의해 동시에 그려진 것은 아니며, 거의 같은 시기에 용도를 달리하여 각각 그려진 듯하다.

국가적 차원의 통신사 파견이 1811년을 마지막으로 정지되었으므로 그 이후에는 동래부에서 치러지는 지역 차원의 외교 활동이 더욱 중요하게 되었다. 그런 면에서 〈동래부사접왜사도〉는 동래부에서 공식적으로 주문 제작해서 동래 부아府衙나 일본 사신들의 숙소가 있던 왜관에 설치되었을 가능성도 무시할 수 없다.[45] 진주박본의 화면 세로 길이가 60센티미터 남짓으로 짧은 것을 보면 개인의 거처 혹은 개인 소장품으로 제작되었을 가능성에도 무게가 실린다.[46]

평안도관찰사만이 누리는 풍류의 특권

지방관의 활동을 그린 기록화로 가장 널리 알려진 그림을 꼽으라면 아마 〈연광정 연회도〉, 〈부벽루연회도〉, 〈월야선유도〉 세 폭으로 이루어진 《평안감사향연도》일 것이다.[47] 관서팔경 중의 한 곳인 연광정, 평양팔경에 포함되는 부벽루, 고려 국왕도 평양 순행 중에 즐겼다는 대동강 선유 등 평양의 대표적인 명소와 대동강에서 베푼 연향을 주제로 삼았다. 도05-20, 도05-21, 도05-23

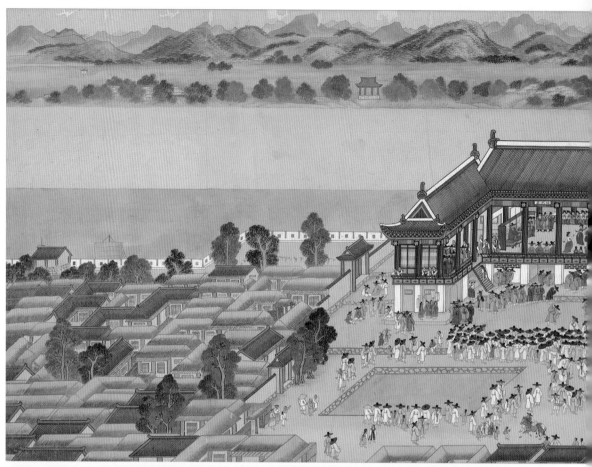

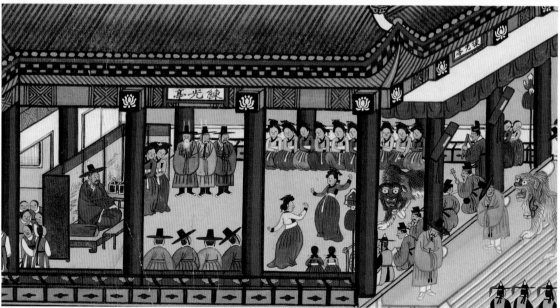

도05-20-01. 〈연광정연회도〉 부분.

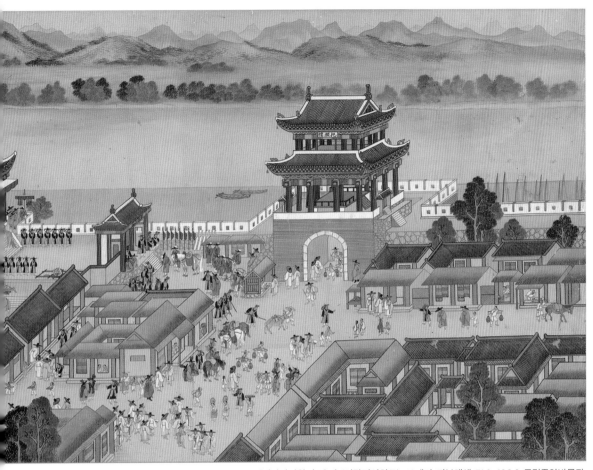

도05-20. 《평안감사향연도》의 〈연광정연회도〉, 19세기, 지본채색, 71.2×196.6, 국립중앙박물관.

《평안감사향연도》는 평양팔경 부벽루, 관서팔경 연광정,
고려 국왕도 평양 순행 중 즐겼다는 대동강 선유 등
평양의 대표적인 명소와 대동강에서 베푼 연향을 그린 것으로,
〈연광정연회도〉에서는 평양성에서 가장 좋은 경관으로 이름 높은
연광정의 연향과 대동문에서 이어지는 가로 주변의
번화한 시가지를 동시에 만날 수 있다.

'제일누대'第一樓臺라는 편액에 걸맞게 연광정에서 한꺼번에 조망되는 성 안과 대동강의 경관은 평양성에서 가장 좋기로 이름이 높았다. 〈연광정연회도〉에는 바로 이런 연광정의 연향과 대동문에서 이어지는 가로街路 주변의 번화한 시가지가 대등한 비중으로 그려져 있다. 연향에만 집중하지 않고 성업 중인 각종 가게 사이로 왕래하는 인파와 빽빽하게 들어찬 민가 등 분주한 성시城市의 분위기 전달에도 주력한 점이 눈에 띈다. 반면에 성 밖으로 대동강, 반월도半月島와 연결된 너른 모래섬인 사도沙島, 십리장림, 그 너머 문수산紋綉山 줄기가 수평으로 이어지는 배경은 단순하다. 대동강에 떠 있는 두 척의 나룻배와 멀리 보이는 청풍원淸風院을 제외하면 별다른 표현 없이 정적이 감도는 분위기다.

연광정에는 수묵산수도 병풍을 배경으로 관찰사가 비장裨將의 호위 속에 기녀[女舞] 두 명의 춤을 감상하고 있다. 도05-20-01 그다음 순서로 사자무獅子舞가 기다리고 있으며 학무鶴舞·연화대무蓮花臺舞와 선유락船遊樂도 공연할 예정임을 관련 무구舞具가 계단 아래에 준비된 모습에서 짐작할 수 있다. 사자무는 18세기 이후 평양 교방敎坊에서 공연된 대표적인 춤이며 선유락도 평안도 지역에서 시작되어 궁중으로 유입된 정재呈才다.

연광정에서 그 정문인 탁청문濯淸門을 나가면 바로 이층 누각을 올린 대동문으로 이어진다. 성 밖에서 바라보면 양사언楊士彦, 1517~1584과 박엽朴燁, 1570~1623이 쓴 '대동문'이란 현판이 달렸지만, 성 안쪽에는 관찰사 안윤덕安潤德, 1457~1535이 대동문루를 개명한 '읍호루'挹灝樓 편액이 걸려 있다. 평양의 대표적인 문루답게 연광정만큼이나 크고 당당한 모습으로 그려졌다.

〈부벽루연회도〉는 〈연광정연회도〉와 사뭇 다른 분위기다. 부벽루를 중심으로 왼쪽에 모란봉牡丹峯을, 오른쪽에 영명사永明寺 일대를 성 안쪽에서 비스듬이 부감한 시점에서 바라본 모습이다. 모란봉 정상 기슭의 최승대最勝坮를 돌아서 부벽루를 지나 전금문轉錦門을 끼고 이어지는 성곽을 과감하게 사선으로 배치하였다. 그 너머 대동강과 능라도가 바라보이고, 멀리 십리장림이 길게 펼쳐진 광경을 가로가 긴 화면에 파노라마식으로 전개하였다. 화면 왼쪽 끝의 나무에 가린 현무문玄武門, 근경의 산신당山神堂, 부벽루 뜰의 석탑·부도·비석, 부벽루에서 영명사로 내려오는 청운교靑雲橋와 백운교白雲橋, 영명사 경내의 누각 득월루得月樓 등 비록 화면에는 명칭을 묵서하지 않았지만, 부벽루 주변 형세와 건물이 모두 사실

제5장 부임지 기록화

에 근거한 표현임을 알 수 있다.

〈부벽루연회도〉에는 관찰사의 신분과 지위를 상징하는 의물儀物이 가장 잘 표현되어 있다. 도05-21-01 관찰사는 비상시에 군사를 동원할 수 있는 증표인 밀부密符와 병부兵符가 든 주머니를 차고 있으며 관찰사 옆에는 인궤 두 개가 놓여 있다.[48] 여기에는 평안도관찰사 및 겸직하는 평양부윤의 관인이 각기 들어 있었을 것이다. 부벽루의 중앙 기둥에는 붉은 교서통과 유서통이 걸려 있고, 기둥 앞에는 절節과 월鉞이 세워져 있다. 행정통치권을 상징하는 교서와 절, 군사지휘권을 상징하는 유서·밀부·병부·월 등의 의장물은 인궤와 함께 나머지 두 그림에서도 관찰사 곁에 반복적으로 등장한다. 관찰사는 쌍마교를

도05-22. 정현석, 『교방가요』의 헌반도 부분, 1872년 편찬, 지본채색, 28×20.3, 국립중앙도서관.

타고 왔을 터이므로 표피가 깔린 교자와 말, 일산도 연회장 한쪽에 보인다.

여기에서는 지방 교방의 정재 공연 양상도 엿볼 수 있다. 헌반도獻蟠桃·포구락抛毬樂·처용무·검무劍舞·고무鼓舞 등이 마치 동시에 공연되는 것처럼 그렸지만, 이는 연향의 내용을 설명하기 위해 행사기록화에서 사용해 온 방식이다. 특히 주인공의 장수를 기원하는 헌반도 공연은 도반桃盤을 바치는 도상으로 그려졌는데 이는《화성원행도병》의 〈봉수당진찬도〉에서 이미 사용된 시각적 서술이다. 궁중과 지방 교방에서 공연된 정재의 차이는 『교방가요』敎坊歌謠의 헌반도 그림과 비교해 보아도 알 수 있는데,[49] 도05-22 선모仙母 한 명이 선도仙桃를 올리는 궁중정재와 달리 교방정재에서는 〈부벽루연회도〉에서처럼 선녀仙女 네 명이 각각 반도蟠桃를 올린다는 차이가 있다.

부벽루 주변에는 술 파는 아이, 주인을 기다리는 마부, 싸움을 말리는 사람, 술에 취

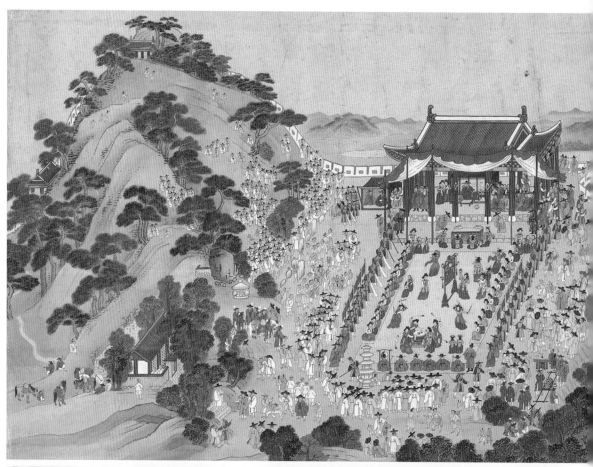

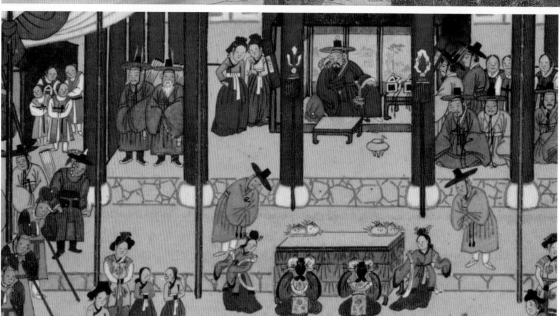

도05-21-01. 〈부벽루연회도〉 부분.

도05-21. 《평안감사향연도》의 〈부벽루연회도〉, 19세기, 지본채색, 71.2×196.6, 국립중앙박물관.

〈부벽루연회도〉는 부벽루를 중심으로 왼쪽에 모란봉,
오른쪽에 영명사 일대를 성 안쪽에서 바라본다. 멀리 대동강과 능라도부터
부벽루 주변과 건물까지 비교적 사실적으로 그렸다. 정재 공연,
성대한 잔치 주변 여러 풍속, 기녀 복식 문양, 건물 처마와 꽃창살 등
세부 표현도 풍부하고 치밀하다.

해 부축받고 가는 사람, 몰려든 인파와 이를 정돈시키는 나장 등 성대한 잔치에서 흔히 볼 수 있는 여러 풍속이 그려져 있고, 기녀 복식의 문양, 올려다본 시점에서 표현된 최승대의 처마, 영명사 대웅전의 꽃창살 등 치밀한 세부 표현이 풍부한 점도 이 그림의 장점이다. 이에 비해 건물 기둥에 전혀 명암 처리가 없고, 인물의 표현이 반복되어 나타나는 형식화 경향은 세부 표현이 주는 생기를 반감시킨다.

〈부벽루연회도〉를 〈연광정연회도〉와 비교할 때 가장 두드러진 차이는 명암에 무관심하면서도 성곽 너머 원경에 원근법을 적극적으로 사용한 점이다. 반면에 〈연광정연회도〉의 기둥에는 두 단계로 명암을 짙게 가해 입체감을 강조하고 지붕에도 경사면 아랫부분에 음영을 넣었다. 이러한 묘법의 차이는 《평안감사향연도》 제작에 두 명 이상의 화가가 참여했을 가능성에 단초를 제공한다. 건물의 처마와 서까래, 창방, 합각 등 건축물의 표현 방식이 〈연광정연회도〉와 다르고 인물의 형태를 형식적으로 반복해서 그리는 경향도 〈연광정연회도〉보다 강해서 두 그림은 서로 다른 화가의 솜씨라고 생각된다.

평양 사대부 사이에 오랜 전통을 지닌 풍류의 하나인 대동강 선유를 그린 〈월야선유도〉는 서울역사박물관 소장의 〈기성도병〉도05-05에서 대동강의 관찰사 일행 부분을 확대한 듯한 구도다. 약간 부감한 시각으로 대동문으로부터 연광정, 경파루鏡波樓, 장경문長慶門 등이 성곽을 따라 표현되었다. 연광정과 경파루 사이로 바라보이는 건물은 객관인 대동관大同館과 관찰사의 근무처인 선화당을 표현한 것이다. 화면 오른쪽의 능라도 건너편에도 멀리 부벽루와 영명사·전금문 일대가 작게 표시되어 있다. 수평적인 구도지만 작게 그려진 원경의 건물과 산수로 인해 거리감과 공간감이 살아 있다.

〈월야선유도〉에서 관찰사가 탄 상선은 갑판을 넓게 깔고 기둥과 이엉지붕을 얹은 정자선亭子船으로 꾸며, 서울역사박물관 소장의 〈기성도병〉에 군막을 치고 앉은 관찰사보다 훨씬 위용 있어 보인다.도05-23-01 상선 앞에는 군악대를 실은 배와 영기·순시기를 태운 배가 선도하고, 상선에는 관찰사가 탄 배임을 상징하는 일산·절·월·교서통·유서통 등이 실려 있다.

한편으로는 삼현육각이 뱃머리에서 음악을 연주하고, 음식을 가득 실은 배에서는 계속해서 술상을 준비해서 상선으로 전달하며, 기녀들은 세 척의 나룻배를 연결해서 갑판을

깔아 규모를 키운 배에 타고 관찰사가 탄 상선을 근거리에서 따라간다. 초롱을 든 군졸을 가득 태운 배가 상선 주위에서 어둠을 밝히고, 땔감을 가득 실은 배에서는 계속해서 강에 불을 띄우며 따르고 있다.

달밤의 뱃놀이인 만큼 구경꾼들은 사도에서 횃불을 비추고 군졸들도 성곽을 따라 횃불을 들고 서 있다. 그밖에도 강 위에 던져진 방석불, 대동문 주변 집집마다 걸린 괘등掛燈, 내성內城 시가지에 꿩깃과 비단 깃발로 장식된 높다란 등간燈竿, 배에 매달린 괘등, 상선에 놓인 좌등坐燈, 군졸들이 든 사초롱紗燭籠 등 각종 등화구燈火具가 대동강변을 대낮처럼 밝히고 있다. 상선 맨 앞의 인물은 휴대용 화포를 발사하여 불꽃놀이의 효과를 내려는 것 같다. 나지막이 뜬 초승달, 징, 일산 끝에 달린 장식 등 곳곳에 가해진 금채金彩와 함께 흰색을 섞어 밝게 채색했을 둥근 괘등의 원래 색깔을 상상하면 화면은 훨씬 화려한 야경이었을 것이다. 이처럼 밤의 뱃놀이로 설정된 〈월야선유도〉는 대동강 선유뿐만 아니라 평양의 관등觀燈 혹은 관화觀火의 전통을 한꺼번에 효과적으로 보여준다.

《평안감사향연도》는 〈부벽루연회도〉 화면 위쪽의 단원사檀園寫라는 관서와 김홍도 풍 인물 묘사로 한때 김홍도의 그림으로 알려져 왔지만, 형식화 경향이 강한 화풍으로 보아 김홍도 이후 19세기 작품이 분명하다. 가로가 긴 화면의 특징을 살려 파노라마 전망을 보듯이 시각視角을 구성하면서도 원근법을 뚜렷하게 적용한 점은 〈동궐도〉나 〈경기감영도〉도05-11와 유사하다. 조금 다른 점이 있다면 시선을 중심 건물에 두고 뒤로 멀어질수록 작고 희미하게 그리는 것에서 더 나아가 좌우로 멀어지는 부분도 작고 희미하게 표현하는 복합적인 원소근대遠小近大 표현법을 사용한 것을 들 수 있다. 이런 특징 덕분에 감상자의 시선은 관찰사 중심의 행사 공간으로 모아지고, 훨씬 넓은 시야를 확보한 듯한 느낌을 가질 수 있다.

또한 《평안감사향연도》는 도임을 환영하는 연향을 그린 것으로 이해하여 한때 '평안감사환영도'라는 제목으로 불리기도 했다.[50] 그러나 세 폭의 그림은 도임과는 직접적인 관련이 없으며 특정 행사의 기념이나 시각적 재현과도 전혀 관련이 없어 보인다. 만일 이 그림이 부임 축하연이라면 도사나 중군 등 감영의 간부들과 주요 향임鄕任들이 관찰사를 곁에서 모시고 함께 연향에 참석하여 축하 분위기를 진작시켰을 것이다. 그러나 영리와 통인들이 관찰사 근처에서 자리를 지키고 있을 뿐 비장裨將의 호위 속에 오직 관찰사 혼자 점잖

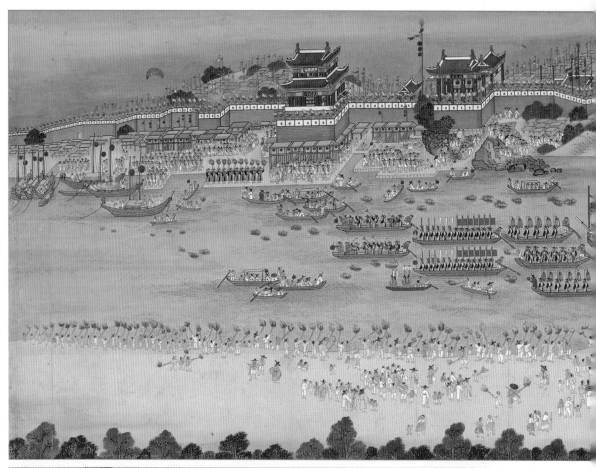

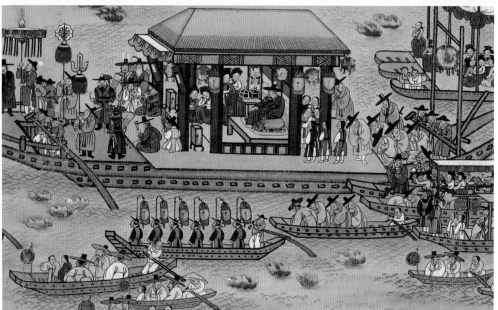

도05-23-01. 〈월야선유도〉 부분.

도05-23. 《평안감사향연도》의 〈월야선유도〉, 19세기, 지본채색, 71.2×196.6, 국립중앙박물관.

평양 사대부들이 오랜 시간 즐겨온 대동강 선유를 그린
〈월야선유도〉는 앞에서 살핀 바 있는, 평안도관찰사 행렬을 그린
〈기성도병〉의 일부를 마치 확대한 듯한 구도다.
수평적인 구도를 취했으나 원경의 건물과 산수로 인해 거리감과 공간감이 잘 살아 있다.

게 연향을 즐기는 모습은 현실과 상당한 괴리감이 있다.

이러한 정황은 지방 수령의 도임을 축하하는 연회를 그린 것으로 보이는 〈신관도임
연회도〉의 내용과 비교하면 그 차이를 금방 알아볼 수 있다.[도05-24] 이 그림 속 주인공은 교
서통·유서통, 절·월 등의 의물을 동반하지 않은 것으로 보아 관찰사는 아니며 그보다 낮
은 수령일 것이다. 수령 왼편에는 그를 보좌하는 관리들이 앉아 있고 오른편에는 향리들이
술상 주변에 앉아서 함께 연향을 즐기고 있다. 그 외의 하급 관리들은 뜰에 열 지어 앉았거
나 서 있다. 검무와 삼현육각이 연회의 흥을 돋우고 임시 조찬소에서는 다량의 음식을 만
드느라 분주하다. 오른편 구석에는 도임을 기념하여 주민에게 쌀을 나눠주는 구휼 장면도
그려져 있다. 이밖에 부임 축하 장면을 담은 그림으로는 《풍산김씨세전서화첩》[도08-22]에 포
함된 〈고원연회도〉高原宴會圖가 있다. 김농이 준원전 참봉이 되자 함경도 고원군수 이흔李忻,
?~1662이 베풀어준 축하연을 그린 것이다.

《평안감사향연도》는 평양이라는 유흥과 풍류의 도시 이미지가 평안도관찰사의 권
위와 결합하여 창출된 그림이다. 평양은 평안도의 경제적 번영을 대표하는 도시이며 그 부
유함을 누리는 핵심의 자리가 평안도관찰사였다. 중국으로 가는 사신단의 중간 거점이자
중국 사신들이 한양으로 향하는 길에 반드시 쉬어 가는 곳인 평양에서는 자연스레 관찰사
를 중심으로 이들을 접대하기 위한 수준 높은 풍류의 장이 자주 열렸다. 더욱이 성리학적
지배 질서의 힘이 약했던 평양 사회의 특성상 그곳의 유흥 문화는 한층 자유롭게 발달하였
다.[51] 이런 평안도관찰사의 위상과 특수성을 가장 단적으로 표출하기 적합한 주제가 바로
연향이고 보면 그 배경으로는 평양이 자랑하는 절경이자 조선 초기부터 공적 연향의 장소
로 명성을 이어온 연광정, 부벽루, 대동강이 이견 없이 채택되었을 것이다. 《평안감사향연
도》는 조선 후기 평양의 도시적 성격을 규정짓는 대표적인 요소인 화려한 연향을 통해 궁
극적으로는 평양의 승경, 풍부한 물산, 경제적 번성, 태평한 백성들의 삶, 이를 총체적으로
통솔하는 평안도관찰사의 정치력과 권세를 종합적으로 시각화한 결정판이라 할 만하다.

다만 그 용도에 대해서는 한 번쯤 생각해 볼 필요가 있다. 이 그림은 세로가 70센티
미터가 넘고, 가로는 200센티미터에 가깝다.[52] 이처럼 가로가 긴 대형의 단일 화폭은 조선
시대에 연폭 병풍이 아닌 다음에야 찾아보기 어려운 형식이며 이런 규모라면 필요할 때마

제5장 부임지 기록화

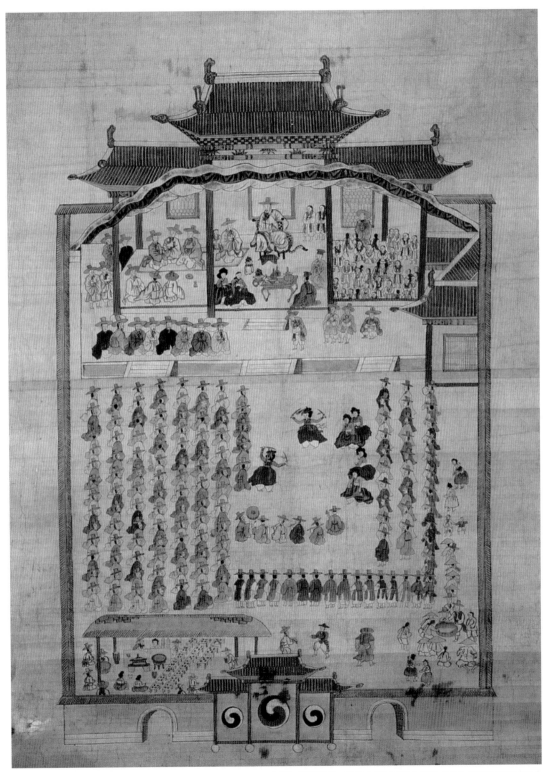

도05-24. 〈신관도임연회도〉, 19세기, 지본채색, 140.2×103.3, 고려대학교 박물관.

다 펼쳤다 접었다 하기에도 불편하다.[53] 그림의 내용도 조금씩 펼쳐보는 것보다는 한곳에 펼쳐 놓고 감상하기에 더 적합하다. 따라서 이 세 폭의 그림은 관찰사 스스로가 자신의 관력을 기념하기 위한 목적이나 선정을 베푼 특정 관찰사를 기리기 위한 용도로 제작되었을 수도 있지만, 큰 건물에 비치할 공적인 목적을 위해 제작했을 가능성도 배제할 수 없다. 그렇다면 비록 오늘날에는 각각 독립된 액자로 꾸며져 있지만, 원래는 눈높이의 벽에 쉽게 붙였다 떼었다 할 수 있는 부벽화로서 관찰사가 거처하는 공아公衙를 장식했을 가능성도 고려해 볼 만하다.

도과 급제자를 맞이하는 평양만의 특급 환대

평양을 배경으로 한 기록화로 미국 피바디에섹스 박물관Peabody Essex Museum(이하 PEM본)에 소장된《평안감사도과급제자환영도》8첩 병풍도 눈길을 끈다.[54] 도05-25 그동안 그 내용에 대해서는 신임 평안도관찰사의 부임의례의 도해圖解, 신광수申光洙, 1712~1775의『관서악부』關西樂府의 시각화, 과거 급제자의 환영 의례 재현 등 여러 의견이 제시되었다.[55]

결론적으로 이야기하자면, 이 그림은 1826년(순조 26) 10월 24일 안주목에서 실시한 평안도 도과道科의 급제자를 관찰사가 축하하는 일련의 행사를 그린 것이다. 평안도 도과는 한 번의 시험을 통해 급제자를 선발하는 외방별시外方別試를 말한다.[56] 외방별시는 중앙으로부터 지역적으로 소외된 지역의 유생을 위로하는 배려 차원에서 1460년(세조 6) 처음 시행된 이래 1893년까지 열세 차례 치러졌다.[57] 외방별시의 합격자 발표와 합격증서의 공식적인 수여는 1686년(숙종 12) 이후부터 모두 과거장이 설치된 현지에서 이루어졌다.[58]

1826년 당시 평안도관찰사는 이희갑李羲甲, 1764~1847으로 그는 4월 말에 부임하여 이듬해 5월까지 일했다.[59] 그는『화성일기』를 지은 형 이희평과 함께 혜경궁의 이성 6촌 친척의 자격으로 원행에 참석한 인물로 '화성원행도병'을 보았을 개연성으로 충분하며 이는 PEM의 도병제작을 추진하는데 영향을 미쳤다고 본다. 평안도에서는 도과 합격자를 발표한 후에 합격자들에게 대동강 선유를 하사하는 관행이 있었는데 적어도 정조 연간 이전부

터 내려오던 오랜 규례였다. 심지어 정조는 그 광경이 궁금했는지 1782년에 평안도 도과를 주관한 시관을 소견한 자리에서 그 모습을 그려 병풍을 만들라는 명령을 내렸다.[60] 이미 18세기 말에 왕명에 의해 '평안도 도과 급제자를 축하하는 대동강 선유'가 병풍 그림으로 그려 졌다는 이야기다. 외방별시는 문무과 전시에 버금가는 특별한 시험이었을 뿐만 아니라 방어상 옛 도성으로서 평양이 지닌 중요성을 감안하면, PEM본과 같은 대작이 제작될 만한 동기와 배경은 충분히 설명된다.

이 주제의 그림이 18세기 후반에 시작되었다고 하더라도 현전하는 PEM본의 제작 시기는 아무래도 화면 구성이나 회화 양식 면에서 19세기 전반으로 보는 것이 타당하다. 8첩의 그림이 보여주는 과감한 구도와 현실감 넘치는 화면 연출은 1795년의 행사를 그린 《화성원행도병》이라는 성과를 경험한 화원들한테서 나온 구상으로 보이기 때문이다. 19세기 평안도 도과는 순조 대 1815년과 1826년에 두 번 치러진 이후 수십 년 동안 폐지되었다가 1866년 고종 대에 재개되었다.[61] 형식화된 경향이 없는 화풍상 화원화畫員畵가 전성기를 이루었던 시기의 작품이라고 본다면 PEM본의 제작 시기를 1880년까지 내려잡을 필요가 없다. 따라서 이 그림은 순조 대 치러진 평안도 도과와 관련이 있으며 그중에서도 1826년의 과시가 배경이었다고 판단된다.

제1첩은 과거 급제자 일행이 영제교를 건너 대동강변 장림長林을 따라 배를 타기 위해 이동하는 행렬을 부감시로 그린 것이다.[도05-25-01] 시원하게 대각선으로 배치된 길을 따라 구경꾼들에게 에워싸여 말을 타고 오는 두 명의 인물은 한눈에 이 장면의 주인공인 도과 장원 급제자임을 알 수 있다. 녹단령을 입고 복건 위에 무각사모無角紗帽를 썼는데 이는 과거 급제자가 관직에 나가기 전까지 착용하는 복식이다. 1826년 평안도 도과에서는 문과에 강동江東 출신의 김성金聲, 1772~? 등 6인갑과1, 을과1, 병과4을 뽑았고 무과에 조효진趙孝珍 등 99인을 선발하였다.[62] 당시 55세였던 문과 장원 김성은 전적典籍으로, 무과 장원 조효진은 와서별 제瓦署別提로 곧 출사하였다.[63] 8첩에 그려진 일련의 행사는 모두 이 문·무과 장원을 중심으로 치러졌으며 그림에도 이 둘을 중심으로 이야기가 묘사되었다. 원래는 도과를 시행할 때 중앙에서 시관을 파견하였으나, 1826년에는 시관을 한양에서 파견하지 않은 점이 특징이다. 순조는 시관들의 왕래가 그들이 지나는 길목의 여러 읍에 민폐가 된다는 이유로 1826

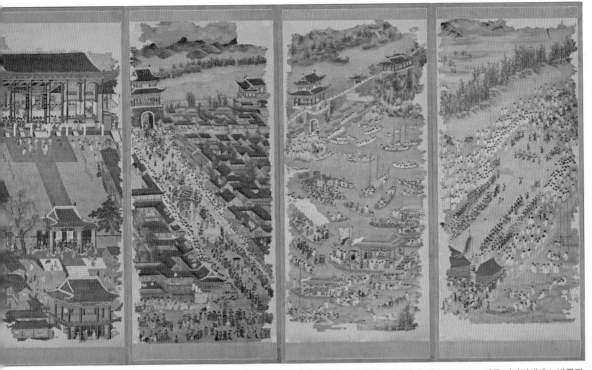

도05-25. 《평안감사도과급제자환영도》, 8첩 병풍, 견본채색, 각 128.1×58.1, 미국 피바디에섹스 박물관.

《평안감사도과급제자환영도》는 과거 급제자를 위한 관찰사의 축하 행사를 8첩 병풍에 담은 것이다. 제1첩은 급제자가 배를 타기 위해 가는 장면, 제2첩은 급제자 일행이 배 타고 대동강을 건너는 장면, 제3첩은 평양 대로 행진, 제4첩은 급제자의 하례, 제5첩은 평안도관찰사와 시관들의 회합, 제6첩은 부벽루 연향, 제7첩은 연광정 야연, 제8첩은 대동강 선유다. 사실에 기반한 세부 묘사가 치밀하고 일반 서민의 평범한 일상도 놓치지 않고 묘사한 것이 특징이다.

년에는 평안도관찰사를 주시관主試官으로 삼고, 도내의 관직이 높은 수령을 부시관副試官으로 삼아 치르게 했다.[64] 순조 대 두 번의 평안도 도과 중에서 바로 이 주시관을 평안도관찰사로 삼은 점이 1826년의 도과를 이 그림의 배경으로 보는 주된 이유이다.

붉은 옷을 입은 창우倡優가 앞에서 인도하고 악공들이 주인공을 좌우에서 보좌하며 행렬의 보조를 맞추고 있다. 말을 타고 장원 뒤를 따라오는 여섯 명은 부시관인 듯하다. 평안도관찰사는 관서제군사명關西諸軍司命이라 쓴 사명기가 펄럭이는 대형 군막 안에 있을 것으로 짐작된다. 기녀·취타대·군졸 들은 길 양쪽에서 급제자를 환영할 만반의 준비를 하고 있고, 길 가운데로 손짓하며 주인공들을 맞으러 뛰어나가는 인물들도 보인다. 사명기 외에도 용이 그려진 군기, 일산, 숙정패, 관이와 영전이 보인다. 영기와 순시기가 길 양쪽에 준비된 의장기儀仗機에 가지런히 꽂혀 있으며 청도기와 금고기金鼓旗도 나와 있다. 관찰사와 함께 움직이는 이 의장과 기치 들이 군막 주변에 늘어서 있는 모습은 관찰사가 이미 행차해 있음을 방증한다. 대대적인 환영 인파만 보아도 대략 10년에 한 번 주기로 도내에서 바로 급제자가 정해지는 이 도과가 도민에게 얼마나 큰 경사로 구경거리를 제공했는지를 짐작할 수 있다.

제2첩은 급제자 일행이 배를 타고 대동강을 건너는 장면이다.도05-25-02 역시 대각선 방향으로 대동문과 탁청문·연광정이 있는 성곽을 배치하고 성 안을 서운으로 살짝 가려 거리감과 깊이감을 강조하였다. 관내의 주민들이 모두 강변에 모이기라도 한 듯 대동문루는 물론이고 성곽을 따라 사람들이 밀집해 있으며 강가의 제방, 지붕 위, 덕암德巖 암벽까지 구경꾼들이 빽빽이 들어서 있다. 장원 두 명은 관속들에 둘러싸여 정자선에 앉아 있고, 그 외에도 관내 수령과 영리·통인·악공과 기녀·취타대·창우·의장기·말 등을 각각 태운 배가 강을 건너는 중이다. 장원 두 명은 정자선의 한쪽 벽에 가려 얼굴이 드러나지 않은 인물 앞에 무릎을 꿇고 공손한 자세로 앉아 있는데 그 인물은 물론 관찰사일 것이다. 정자선의 규모, 관찰사를 상징하는 사명기·절·월·둑·일산 등 각종 의장이 그러한 추정을 뒷받침한다. 장원 외에 문과 합격자 다섯 명은 창우가 탄 배 옆에 따로 승선했음이 확인된다. 그림에 표현되었듯이 급제자 외에 문과 합격자가 다섯 명인 점은 이 병풍이 1815년이 아닌 1826년의 도과를 그린 또 하나의 증거가 된다.[65]

제3첩은 대동강을 건넌 급제자와 시관 일행이 대동문을 통해 입성하여 평양의 대로를 행진하는 유가遊街 장면을 그린 것이다. 도05-25-03 장림과 대동강, 대동문 앞에 뻗은 큰길, 관찰사와 합격자의 행렬이 큰 'S'자 모양 구도 안에 장대하게 포착되었다. 오색 천과 금속 장식을 매달아 행렬을 환영하는 대로 주변의 가게와 기와집들은 평양의 도시적 면모를 연출한다. 애련당愛蓮堂은 이미 없어졌지만, 애련당 터 앞의 건물이 큰길 왼쪽에 그려지고 그 모퉁이에는 종각도 그려져서 사실에 입각한 시가지 풍경임을 알 수 있다. 순시기, 금고기, 절·월, 교서와 유서를 든 관리들이 선두에 서고 군기, 둑, 관이와 영전 등의 의장이 취타대와 함께 행렬을 인도하고 있다. 행렬의 선두가 대로를 직진하다 화면 왼쪽으로 꺾은 것을 보면, 목적지는 다음 행사를 위한 감영일 것이다.

화면에 그려진 이야기의 중심은 말을 타고 가던 장원 두 명이 말에서 내려 평교자를 탄 감사에게 다가가고 있는 모습이다. 장원을 모시고 관찰사 앞으로 가는 인물들은 요즘으로 치면 직업적인 예능인인 창우다. 장원이 타고 가던 말 앞에는 재인이 기예를 선 보이는 중이고 기녀들이 장원의 좌우에서 배종하는 것을 보면 이들 무리는 장원 앞뒤에서 축하공연을 벌이며 행진했던 것 같다. 창우들이 노래와 춤, 재담 등의 놀이를 하며 행진하던 중에 재미를 더하기 위해 장원을 말에서 내리게 하여 관찰사 앞으로 가서 즉흥적인 퍼포먼스를 벌이려는 것으로 짐작된다.

제4·5첩의 배경은 감영의 정당인 선화당宣化堂이다. 제4첩은 관찰사가 평안도 내 수령들과 가진 회합을 그린 것으로 보인다. 도05-25-04 부감시로 화면 전체를 포착하였지만 선화당만은 가까이에서 올려다본 시점에서 그려졌다. 선화당 기둥은 길게 늘여지고 그 덕분에 서까래·공포·대들보 등 목조건축의 가구架構는 물론 실내가 천장까지 훤히 들여다보인다. 따라서 어느 기록화보다 건물은 웅대하고 위용 있게 표현되었다. 실내에 '선화당'이라는 편액이 걸려 있고, 기둥에는 관찰사의 직무를 일컫는 풍속을 잘 살펴서 덕화를 편다는 내용의 주련 '관풍찰속'觀風察俗과 '승류선화'承流宣化가 걸려 있다. 대청에는 십장생도 병풍이 펼쳐져 있고 관찰사가 앉은 온돌방의 바깥쪽 퇴칸 벽 윗부분은 송학도로 장식되어 있다. 기생과 악공 들이 대청에 열좌한 가운데 검무가 공연 중이다. 댓돌 아래 사자탈은 공연 목록에 사자춤도 포함되었음을 시사한다. '관서포정아문'關西布政衙門이라는 편액이 걸린 이

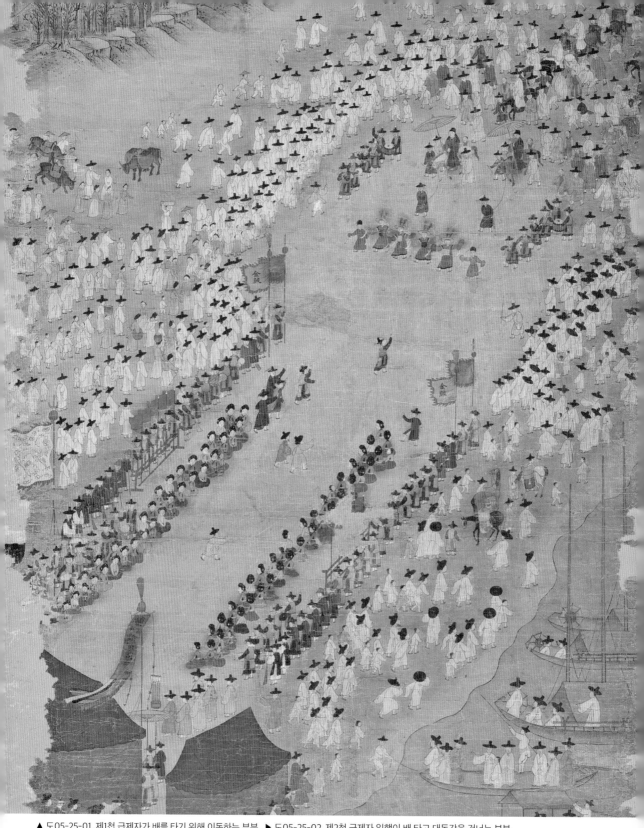

▲ 도05-25-01. 제1첩 급제자가 배를 타기 위해 이동하는 부분. ▶ 도05-25-02. 제2첩 급제자 일행이 배 타고 대동강을 건너는 부분.

《평안감사도과급제자환영도》부분, 8첩 병풍, 견본채색, 128.1×58.1, 미국 피바디에섹스 박물관.

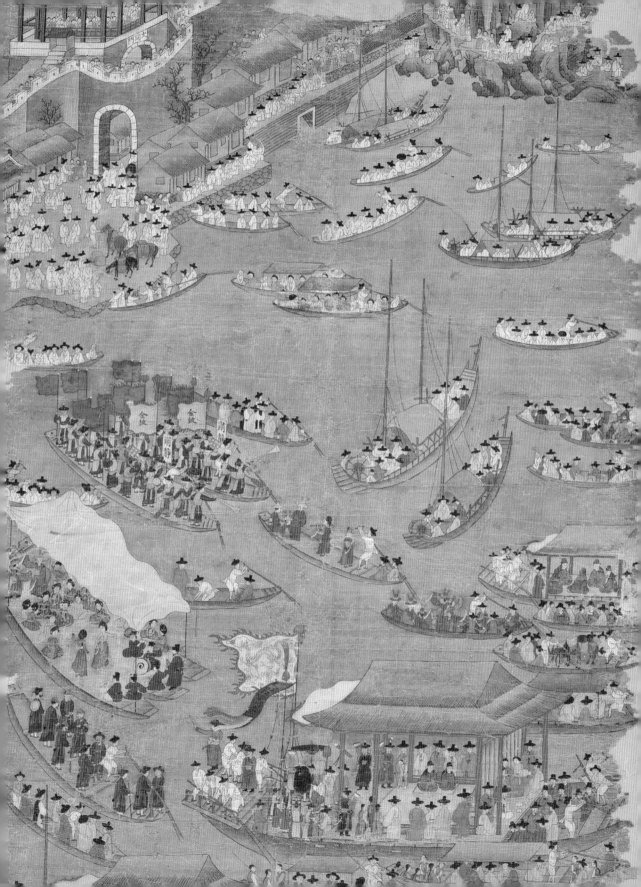

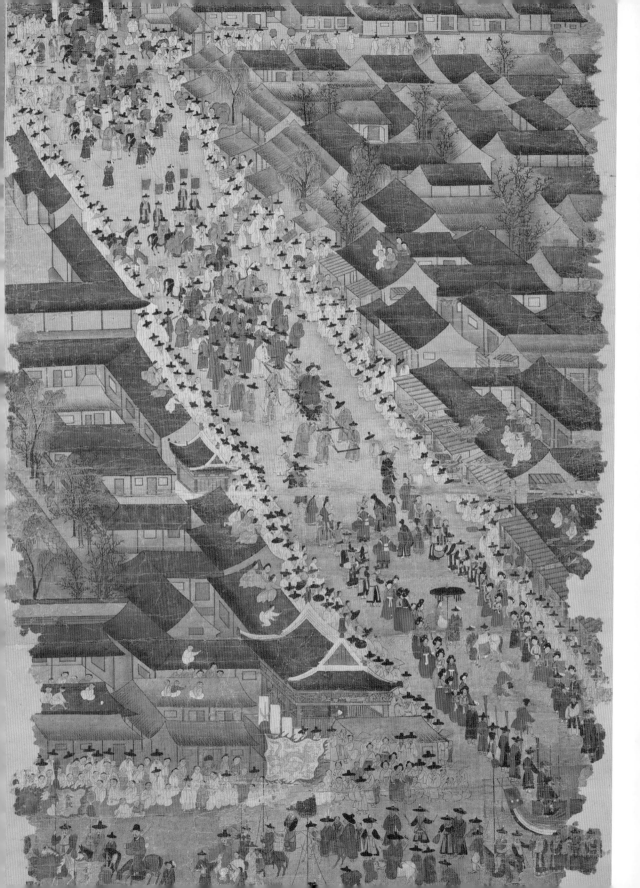

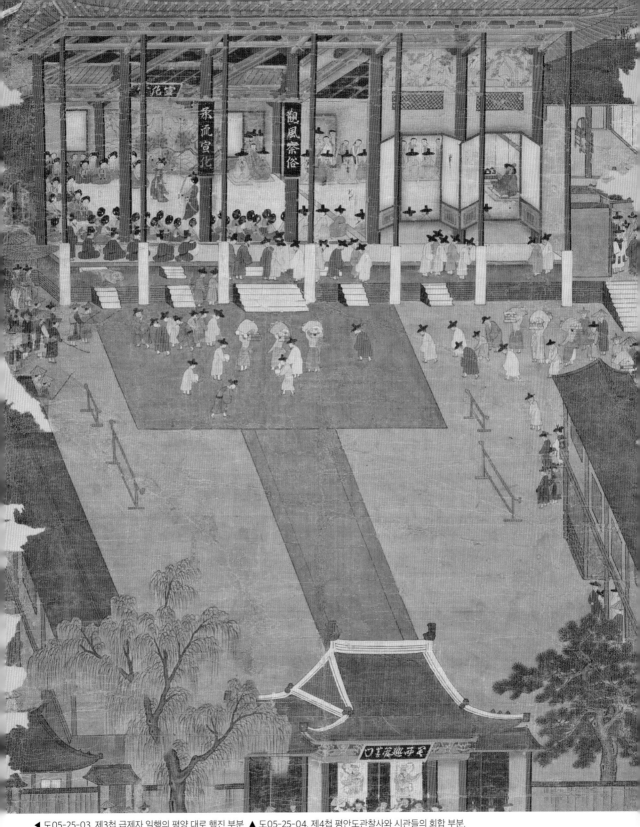

◀ 도05-25-03. 제3첩 급제자 일행의 평양 대로 행진 부분 ▲ 도05-25-04. 제4첩 평안도관찰사와 시관들의 회합 부분.

《평안감사도과급제자환영도》부분, 8첩 병풍, 견본채색, 128.1×58.1, 미국 피바디에섹스 박물관.

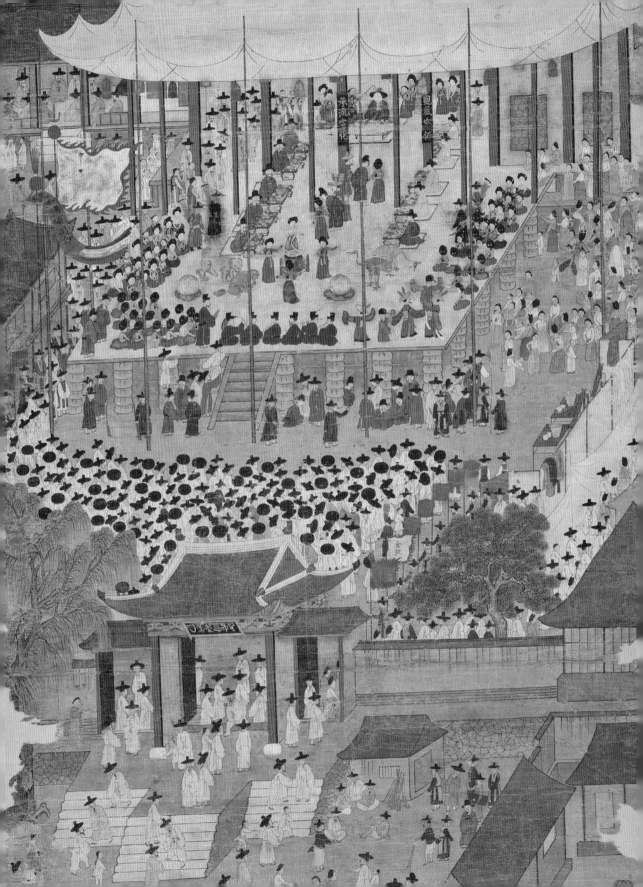

층 누각 형태의 정문을 들어서면 '관서순관영문'關西巡管營門이라는 편액이 걸린 중문이 나온다. 그런데 신장상이 그려진 양문이 굳게 닫혀 있는 걸 보니 안에서 무언가 중요한 회합이 열리는 중인 듯하다. 군졸들이 우산을 받치고 대기 중이거나, 처네 형태의 유삼油衫과 갈모葛帽를 착용하고 분주하게 움직이는 것을 보면 이 행사일에는 비가 많이 온 모양이다. 이처럼 날씨까지 구체적으로 표현된 것만으로도 이《평안감사도과급제자환영도》는 특정 행사를 시각화한 기록화임이 분명하다.

제5첩은 장원이 시관과 평안도 내 수령에게 하례를 올리는 모습이다. 도05-25-05 선화당 대청 중앙에 관찰사가 주시관으로 자리를 잡았고, 그 양옆으로 공복 차림의 부시관과 도내 수령들이 품계순으로 앉아 있다. 대청에서부터 높다랗게 깔린 덧마루로 널찍한 연석을 마련하고 악공, 기녀, 창우 들이 그 가장자리 쪽으로 둘러앉았다. 장원 두 명은 기녀와 창우의 도움을 받으며 한 사람 한 사람에게 돌아가며 인사를 올리고 있다. 그림에는 고무鼓舞가 공연 중이고 그 외에 학춤, 연화대무, 사자춤 등이 공연되었음을 무구가 시사한다. 화면 왼편 상단에는 숙수熟手들이 음식을 조리 중이고 선화당 오른쪽에는 행사를 준비하는 사람들이 옷을 갈아입거나 준비하는 공간이 흰 휘장과 병풍으로 마련되어 있다. 덧마루 아래에서 구름같이 몰려든 남녀노소 구경꾼들이 이 모습을 바라보고 있다.

제6첩은 평양성의 동쪽 청류벽清流壁에 있는 부벽루에서 벌어진 연향 장면이다. 도05-25-06 앞서《평안감사향연도》에서 보았듯이, 평양에서 연향을 치르는 대표적인 명소 중 하나는 능라도와 장림이 탁 트인 시야로 확보되는 부벽루였다. 그러나 이 그림의 가장 큰 특이점은 강이 내다보이는 조망을 포기하고 성 바깥쪽에서 부벽루를 바라본 시점에 있다. 부벽루를 근경에 배치하고 화면의 절반 이상을 구경꾼들이 꽉 들어찬 모란봉에 할애하였으므로 시선은 연회 장면에 머물지 않고 오히려 모란봉에 집중된다. 즉 전적으로 관찰사의 시선을 대변한 구도다. 극적인 시각 효과와 공간감을 연출한 구성은 일반적인 기록화나 풍속화에서 보기 어려운 무척 신선한 발상이다. 부벽루 안에는 관찰사가 중심에 자리하고 그 오른편에 장원 두 명이 보인다. 나머지 인물들은 도내 수령과 시관 들이다.

뜰에는 여러 종류의 잡희雜戲가 그려져 있다. 줄타기 공연이 한창이고 사대부·승려·미인으로 분한 광대들이 극놀이 판을 벌이고 있다.[66] 한쪽에 높이 설치된 나무 틀에 펄럭이

◀ 도05-25-05.《평안감사도과급제자환영도》중 제5첩
장원의 하례 부분, 8첩 병풍, 견본채색, 128.1×58.1, 미국
피바디에섹스 박물관.

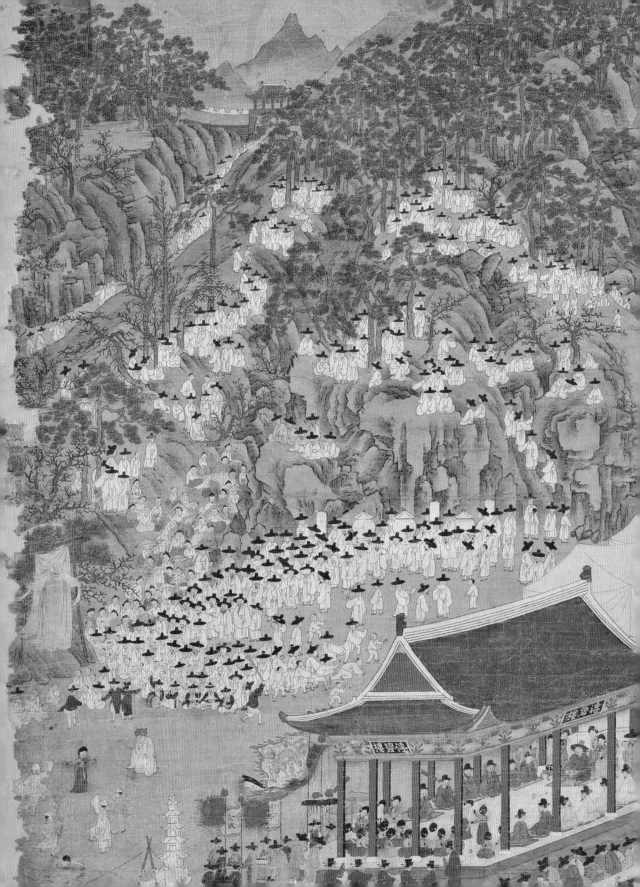

는 소매를 가진 인형이 넓은 천에 매달려 있는 것을 보면 틀을 움직여 춤을 추게 하는 취승醉僧 놀이도 펼쳐진 모양이다.[67] 도내 주민들이 모두 같이 어울리는 축제의 분위기를 잘 전해 주는 그림이다.

제7첩은 급제자 환영 행사의 절정을 이루는 한밤중의 대동강 선유를 그린 것이다. 도05-25-07 부벽루 연회를 마친 뒤 감사 일행은 수십 척의 배에 나누어 타고 강을 따라 뱃놀이를 즐기고 있다. 이 선유에서 급제자는 시관들과 각각 다른 배에 승선하였다.

이 날의 환영 행사는 연광정의 야연으로 막을 내렸다. 도05-25-08 연광정 안에는 사롱등이 걸리고 유리로 만든 사방등四方燈과 촛대도 설치되었다. 기녀 두 명이 검무를 추고 악공들이 음악을 연주하며 50명 가까운 기녀와 동기童妓들도 참석하였다. 장원 두 명은 관찰사 왼편에 나와 앉았고 열 명의 시관과 수령들도 나란히 자리잡았다. 황포돛배가 떠 있는 대동강의 방석불도 아쉬운 듯 마지막 불꽃을 태우고 있다.

PEM본의 화풍은 19세기 전반 도화서에 만연해 있던 김홍도 화풍과 매우 유사하다. 수지법에는 김홍도의 양식이 역력히 남아 있고, 대각선 구도나 'S'자 모양 구도를 적극적으로 활용하여 화면에 깊은 공간감과 확대된 시야를 부여하는 방식도 김홍도의 특기 중 하나다. 명암법이 가장 먼저 적용되는 건축 표현에는 전혀 명암 표현이 없으며 다만 붉은 기둥한쪽에 검은 먹선을 마치 윤곽선을 뚜렷이 강조하듯이 가한 정도다. 넓은 공간을 장대하고 화려하게 연출하는 특징은 《화성원행도병》 등에서 익히 보았던 것인데 PEM본에서 더욱 극대화된 감이 있다. 사실에 기반한 세부 묘사가 치밀하고 일반 서민의 풍속적이고 평범한 일상도 놓치지 않고 묘사하였다. 여러 면에서 19세기 전반 〈태평성시도〉 병풍에 비견되는 작품으로 평가된다.

관할 지역을 배경으로 그려진 지방관의 행렬은 지방관 본인은 말할 것도 없고 해당 지역의 읍격과 도시의 위상을 과시하는 데 효과적이었다. 주문자나 화가 모두 행렬도의 오랜 전통에 익숙하지만 화려한 의장이 주는 압도적인 시각적 효과를 선호했기 때문이다. 읍성도 병풍은 초기에는 관아에 설치될 용도로 읍성의 전모를 인물 묘사 없이 그리기 시작했으며 〈화성전도〉가 연폭 읍성도 병풍의 유행에 촉매 역할을 한 것으로 보인다. 하지만 실

◀ 도05-25-06. 《평안감사도과급제자환영도》 중 제6첩
부벽루 연향 부분, 8첩 병풍, 견본채색, 128.1×58.1, 미국
피바디에섹스 박물관.

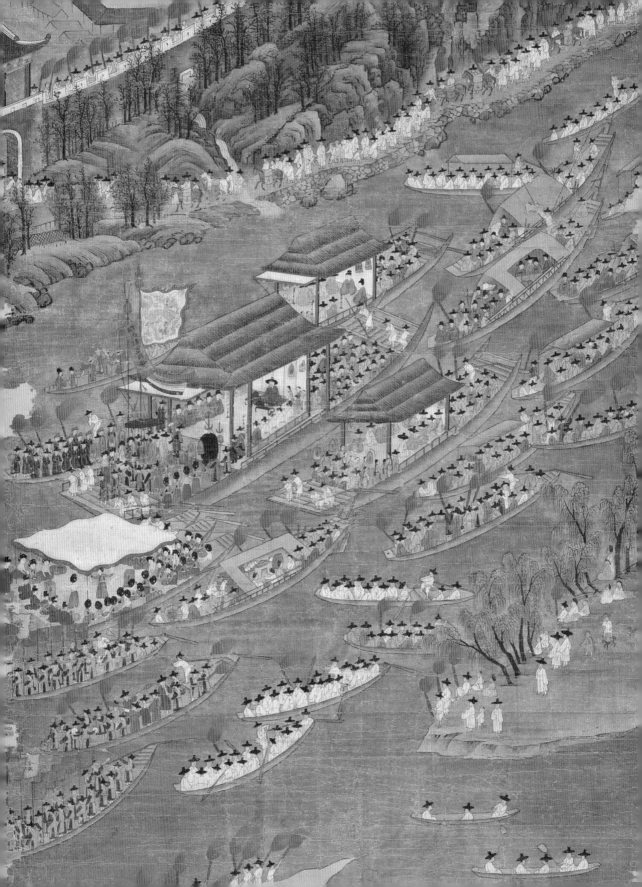

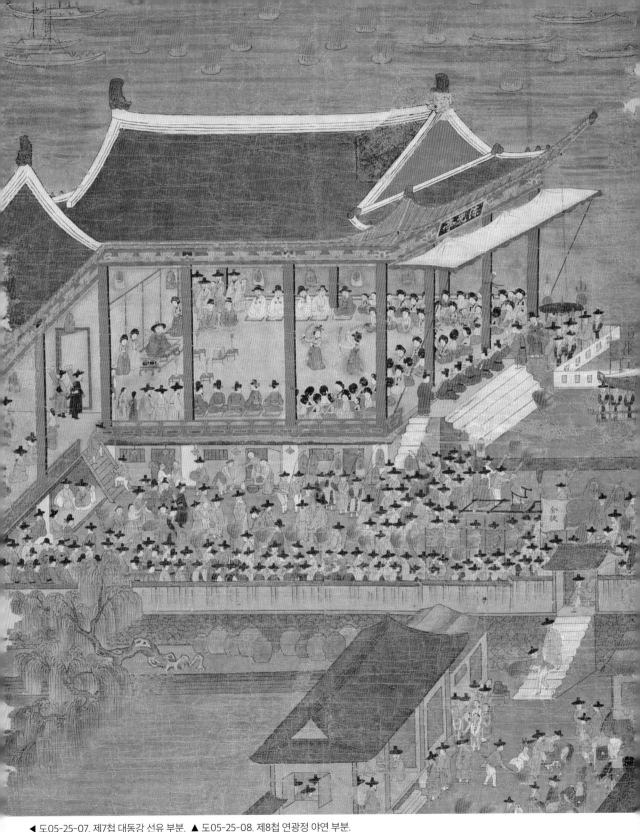

◀ 도05-25-07. 제7첩 대동강 선유 부분. ▲ 도05-25-08. 제8첩 연광정 야연 부분.

《평안감사도과급제자환영도》 부분, 8첩 병풍, 견본채색, 128.1×58.1, 미국 피바디에섹스 박물관.

용이든 감상이든 읍성도 병풍의 기능이 확대되면서 점차 관찰사나 수령의 행렬이 첨가되었다. 그 시작은 가장 수요가 많았던 평양성도에서, 다시 말해 평안도관찰사가 자신의 행렬을 그림에 추가하여 개인적으로 소장하기 시작한 데에서 비롯된 것으로 추정된다. 그 결과 관찰사나 수령의 행렬로 인해 병풍이 점차 화려해지고 장대한 분위기가 강조됨에 따라 읍성도 병풍은 사람들의 눈길을 끄는 장식용으로 널리 제작되었던 듯하다.

이처럼 읍성도 연폭 병풍은 관아에 비치되는 용도로 가장 많이 만들어졌겠지만, 개인이 감상물이나 와유의 자료로도 제작, 소장하였다. 특히 평양성도의 경우에는 가장 폭넓은 수요층을 확보한 듯한데 소장자는 관찰사부터 중인층에 이르는 평양 주민, 나아가 평양의 융성한 도시문화를 엿보고 싶은 다른 지역의 사람들까지 다양했다. 예컨대 19세기 중반 평양서윤을 지낸 조면호趙冕鎬, 1803~1887가 기성도 8첩 병풍에 부친 시는 부임지가 평양이었던 지방관이 개인적으로 평양도를 구해 소장했음을 증명하는 예다.[68] 또 김윤식金允植, 1835~1922은 비록 평양에 가보지는 못했지만 평양전도 병풍을 구해와 만리萬里를 유람하듯 그림을 통해 평양을 감상하는 것으로 아쉬움을 달랬다고 한다.[69]

이렇듯 19세기에는 읍성도 병풍이 반드시 관찰사의 업무 수행을 돕는 자료적 기능에 머물지 않고 감상물로 개인적으로 수장되었다. 그렇다면 관찰사의 위용이 시각화된 그림들이 반드시 관찰사 한 사람을 위해 제작되지 않았음을 짐작할 수 있다. 특정할 수 있는 사실이나 행사를 그린 경우는 예외이겠지만, 그 외에 관찰사나 수령의 이미지가 포함된 읍성도 병풍은 이상적인 관로官路의 한 과정으로 인식되어 대형 화면이 주는 장식 효과와 함께 개인적인 소장의 욕구를 불러일으켰던 듯하다.

18세기 이후 지방관을 제수받은 관리들이 부임지에서의 활동을 그림으로 그려 개인적으로 기념하는

예가 생겼다. 혹은 자신의 관력을 순서대로 시각화하여 간직하기도 했다. 여기에는 일정한 형식이

없었으므로 개인의 취향과 여건에 따라 다양한 형태의 그림으로 보는 이력서가 제작되었다.

그림으로 기록한
관직의 이력

환력도宦歷圖

제주목사가 남긴 탐라섬 순력의 기록, 《탐라순력도》

조선시대 관료들의 사환과 관련된 회화 자료는 실경산수화, 지도, 행사도 등 여러 형식으로 남아 있다.[01] 주로 관찰사나 수령이 자신의 관할 지역을 순력하거나 공무를 수행하는 과정에서 지방관으로 부임하지 않고는 가보기 어려운 명승지를 유람한 뒤에 그 모습을 실경산수화로 제작하여 환유宦遊의 기념물로 간직한 것들이다. 지방관 자신이 화가였다면 직접 재능을 발휘하였고 그렇지 않으면 군관화사軍官畫師나 그 지역의 직업화사에게 주문하였는데, 지방관 파견을 계기로 제작된 실경산수화는 현전하는 사례가 꽤 많은 편이다.[02] 전자로는 김윤겸金允謙, 1711~1775이 경상도 소촌찰방을 지낼 때 그린 《영남기행화첩》嶺南紀行畵帖이 널리 알려져 있고,[도06-01] 강원도관찰사 김상성金尙星, 1703~1755이 1745년 관내를 순력하고 명소의 경관을 그린 《관동십경》關東十境은 후자에 해당하는 대표적인 예다.[03] 그 밖에 읍성도 병풍이나 군현 지도 형식을 빌어 자신의 관력을 기록하는 경우가 19세기 일부 지역에서 유행하였다. 원래 읍성도 병풍을 포함한 군현 지도는 지방관에게 행정실무상 없어서는 안될 일종의 지침서 역할을 하였지만 19세기 후반 군현 지도의 제작이 활성화되면서 지도의 규모가 커지고 그 기능도 소장과 감상으로 다변화되었다.

사환기록화로 주목할 만한 것은 《탐라순력도》, 《숙천제아도》, 《환유첩》 등을 들 수 있겠다. 이 세 작품은 환유를 주제로 한 점에서는 공통되지만, 각각 비교할 만한 사례들을 찾기 어려울 정도로 선구적이거나 이례적인 특징을 지니고 있다. 이처럼 형식에 구애받지 않고 지방관으로서 수행한 자신의 경험을 기록하고 관력을 스스로 기념하는 경향은 19세기가 되면서 더욱 활발해졌다.

그 가운데 가장 먼저 살필 것은 《탐라순력도》다.[도06-02] 조선시대 제주도는 그야말로 절해고도의 땅이었다. 동시에 육지와는 다른 이질적인 자연생태와 문화로 호기심의 땅이기도 했다. 18세기 사대부 관료 사회에 명승을 유람하는 풍조가 만연했을 때에도 거리적 접근의 어려움으로 인해 제주도는 소외되었으며 지방관들조차 부임하기 꺼리는 '조정에서 가장 먼 곳'이었다. 조선 전기 지식인들은 『세종지리지』나 『신증동국여지승람』 같은 관찬 지리지에서 제주도에 대한 정보를 습득하였다. 제주도의 풍토와 문물에 대한 개인적인 기

도06-01. 김윤겸, 《영남기행화첩》 제6폭 〈송대〉松臺, 지본담채, 30.8×38, 동아대학교 석당박물관.

록이 나타나기 시작한 건 17세기가 되어서부터였다. 대부분 제주도에 유배되었거나 수령으로 부임한 관리들에 의한 저술이었다. 1651년부터 2년여 간 제주목사를 지낸 이원진李元鎭, 1594~1665이 편찬한 『탐라지』耽羅志,[04] 1694년(숙종 20) 5월부터 약 2년 간 제주목사를 지낸 이익태李益泰, 1633~1704가 편찬한 『지영록』知瀛錄이 있다. 이익태는 또한 두 번의 순력을 마친 뒤 '탐라십경'을 설정하고 이를 병풍 그림으로 제작하였으나 현재는 19세기의 모사본으로만 전한다.[05] 관찬읍지로서 『제주읍지』濟州邑誌가 편찬된 것은 18세기 말 정조 대였다.

　《탐라순력도》는 18세기 초 병와瓶窩 이형상李衡祥, 1653~1733이 제주목사를 지내면서 수행한 공무와 경험을 글과 그림으로 기록한 화첩이다.[06] 제주도의 자연 경관을 담은 실경산수화나 지도를 제외하면 《탐라순력도》는 18세기 초 제주의 다양한 면모를 알려주는 희귀

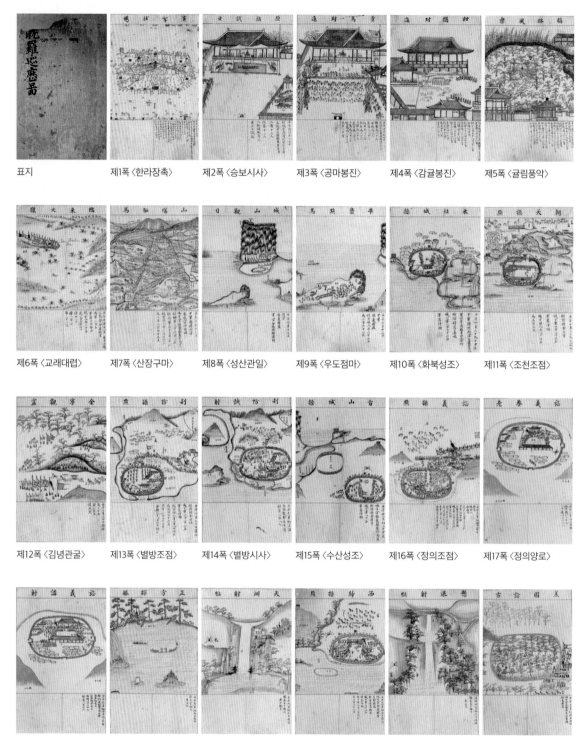

표지

제1폭 〈한라장촉〉

제2폭 〈승보시사〉

제3폭 〈공마봉진〉

제4폭 〈감귤봉진〉

제5폭 〈귤림풍악〉

제6폭 〈교래대렵〉

제7폭 〈산장구마〉

제8폭 〈성산관일〉

제9폭 〈우도점마〉

제10폭 〈화북성조〉

제11폭 〈조천조점〉

제12폭 〈김녕관굴〉

제13폭 〈별방조점〉

제14폭 〈별방시사〉

제15폭 〈수산성조〉

제16폭 〈정의조점〉

제17폭 〈정의양로〉

제18폭 〈정의강사〉

제19폭 〈정방탐승〉

제20폭 〈천연사후〉

제21폭 〈서귀조점〉

제22폭 〈현폭사후〉

제23폭 〈고원방고〉

제24폭 〈산방배작〉 제25폭 〈대정조점〉 제26폭 〈대정배전〉 제27폭 〈대정양로〉 제28폭 〈대정강사〉 제29폭 〈모슬점부〉

제30폭 〈차귀점부〉 제31폭 〈명월조점〉 제32폭 〈명월시사〉 제33폭 〈애월조점〉 제34폭 〈제주조점〉 제35폭 〈제주전최〉

제36폭 〈제주사회〉 제37폭 〈제주양로〉 제38폭 〈병담범주〉 제39폭 〈건포배은〉 제40폭 〈비양방록〉 제41폭 〈호연금서〉

도06-02. 《탐라순력도》耽羅巡歷圖

김남길, 1703년, 총 41폭, 지본채색, 각 56.9×36.4, 제주특별자치도세계문화유산본부.

1702년 3월 제주목사로 부임한 병와 이형상이 10월 말부터 약 한 달 동안 제주를
한바퀴 순회하면서 함께 다닌 화가 김남길로 하여금 제주의 풍물과 사건을 그리게 하여
만든 화첩. 지도 1폭, 그림 40폭, 이형상의 서문 2폭 등으로 구성했다.

한 시각 정보집이다. 더욱이 제주도의 행정과 군사를 책임졌던 목사가 직접 주도해서 만든 기록물이라는 점에서 내용의 밀도가 눈길을 끌며 그 정확성에는 깊은 신뢰가 간다. 그러나 사가기록화 측면에서 《탐라순력도》가 중요한 것은 이형상이 자신의 제주 시절을 그림으로 기록하여 개인 소장품으로 간직했다는 점이다.

제주목사는 전라도관찰사를 대신해서 제주목濟州牧, 대정현大靜縣, 정의현旌義縣 등 3읍의 수령을 포폄하는 임무를 부여받았으므로 다른 지역의 목사보다도 관내에서의 권한이 컸다.[07] 이형상은 1701년 11월 제주목사 겸 제주진 병마수군절제사를 제수받아 1702년 3월 왕에게 하직 인사를 하고[08] 제주로 떠나 3월 25일에 도착했다.[09] 이듬해 3월까지 약 12개월 동안 제주목사로 봉직하면서 《탐라순력도》를 기획·제작했다. 또 그는 인척 관계인 윤두서의 부탁을 받고 제주의 자연·역사·물산·풍속을 기록한 『남환박물』南宦博物도 편찬하였다.

《탐라순력도》는 제주도 지도 1폭, 행사도 40폭, 이형상의 서문 2폭 등으로 이루어졌다. 각 화면을 위로부터 붉은 선으로 3단 구획하고 제목·그림·설명을 배치하였는데, 이는 조선시대에 기록화를 그리는 가장 전통적인 형식인 계축과 서로 공통되는 특징이다. 화면에는 지형지물의 명칭을 묵서하였고 하단 오른쪽 칸에는 행사의 일시와 참석자, 순력의 주요 사항과 성과를 요약해서 적었다. 하단을 좌·우 두 칸으로 구획한 것을 보면 왼쪽 칸도 별도의 내용으로 활용할 의도가 있었던 것 같다.

이형상은 서문에서 제주도의 위치와 연혁, 자신이 부임했을 당시 제주도의 실태를 간략하게 쓴 뒤에 화첩의 제작 목적과 경위에 대해 다음과 같이 말했다. 도06-02-01

(전략) 매번 봄·가을로 절제사가 직접 방어防禦의 실태와 군민의 풍속을 살피는데 이를 순력이라 한다. 나도 구례舊例에 따라 10월 그믐날 출발하여 한 달 만에 돌아왔다. 이때 반자半刺(판관) 이태현李泰顯, 1660~1706, 정의현감 박상하朴尙夏, 1618~?, 대정현감 최동제崔東濟, 감목관監牧官 김진혁金振爀, 1656~?이 모두 지역별로 배행하였다. [이들은 순력을 마치고] '이번 [순력은] 정말로 기록하지 않을 수 없다'라고 말했다. 더군다나 도민島民이 왕의 은혜에 감격하여 건포巾浦에서 절을 올렸으니 이 또한 왕의 은택에 보답하고자 한 것이다. 서로 맹세하여

黑子於南海中去極最近春秋二分星見於漢挐山蘇所謂絕城也址接全
羅東隣日本其丙女人也其午大小琉球也其丁交趾也安南也其坤閩甌
也其外遷羅也占城也滿剌加也日中而永為吳楚越齊燕之境九韓時良
高夫三乙邦分授謂之毛羅秦皇漢武求神仙謂之瀛洲以其地僻且多鎭
花異章與齊之逕謂之神山有高厚等三人泊眈津朝新羅謂之眈羅韓文
公謂之眈牟年羅高麗三別抄之亂合元兵討之遂為元兩管或設軍民摠官
府或立東西阿幕以牧馬牛羊其後謂之濟州至我 太宗朝去皇立王子
之噑後又建大靜施義謂之三邑汰草相仍或存或乙人心平隅乍順乍逆
粤自國初時遣安撫使宣撫使巡問使捿拝使防禦使副使牧使謂之營門
專制也故鋪張者謂之陽主濟逾也故廉避者謂之宦讀藥其地勢然也
上之二十九年壬午余以不才猥膺節制之 命旣到營按簿而點之三邑
人民九千五百十二戶男女四萬三千五百十五口田三千六百四十結
六十四場内國馬九千三百七十二匹國牛七百三頭果園内柑二

百二十九株橘二千九百七十八株柚三千七百七十八株梔三百二十六
株此外私牛私柑橘在所當略欲有所勸獎也而方置十七訓長六十八
教射長則儒生四百八十八武士二千七百餘人皆各勉力有兩成就列
聖培養之效亦漸于海呼其盛矣每當春秋節制使視審防禦形止及軍民
風俗謂之巡歷余念遵舊例裝行於十月晦日一朔乃還時半刺李泰顯
施義縣監朴尚夏大靜縣監崔東濟牧官金振爛皆以地方浩行乃作
曰此固不可以無識且也鷗民感 君應至有巾浦之拝又欲酬報 聖澤
即於暇日使畫工金南吉為四十圖粧䌙等一帖謂之耽羅巡歷當時癸未
五相約誓窮境滛祠並与佛像而燒爐今無一覕二字是尤不可以無言也
竹醉日題于濟營之卧仙閣是謂之瓶窩居士之序

도06-02-01. 《탐라순력도》 서문과 인장, 1703년, 지본채색, 56.9×72.8, 제주특별자치도세계문화유산본부.

서문이 끝나는 면에는 여러 가지 형태의 인장 열한 개가 나란히 찍혀 있다.
위에서부터 '병와'瓶窩, '옥어'玉魚, '상'祥, '병문암거사'秉文庵居士, '아언'我言,
'불기무괴'不欺毋愧, '몽송'夢松, '묵야청'默也靑, '적시심산'跡市心山, '완산세가'完山世家,
'이형상중옥장'李衡祥仲玉章으로 읽힌다.
이 인장들은 모두 이형상이 실제로 사용했던 것이며
현재 전주이씨 병와공파 종중에서 소장하고 있다.

온 고을의 음사淫祀와 불상을 모두 불태워 이제 '무격'巫覡 두 글자가 없어졌으니, 이 일을 더욱 말하지 않을 수 없다. 이어 한가한 날에 화공 김남길金南吉로 하여금 40폭 그림을 그리게 하고 [또한 오씨吳氏 어른에게 글씨를 요청하여] 비단으로 장황하여 한 권의 첩을 만들고 탐라순력도라 이름하였다. 계미년(1703) 죽취일竹醉日(5월 13일)에 제주영濟州營 와선각臥仙閣에서 기록하고 이를 병와거사瓶窩居士의 서문으로 삼는다.[10]

이형상은 부임한 지 약 7개월 만인 10월 31일부터 약 한 달간 순력을 시행하였다. 제주의 행정 직제에 따라 제주목의 판관, 정의현감, 대정현감과 국마國馬의 공급지로서 마정馬政의 중요성에 따라 감목관이 이형상을 배행하였다. 표면상 화첩의 제작 동기는 순력을 마치고 수령들이 '순력의 기록'을 제안한 것이라고 말했다. 물론 수령들의 발의 배경에는 이형상의 강한 뜻이 있었음을 가히 짐작할 수 있지만, 이형상이 정작 드러내고 싶었던 것은 목사와 수령들이 '서로 맹세하며' 성공적으로 마친 음사철폐였다. 당시 제주에서 유배 중인 휴곡休谷 오시복吳始復, 1637~1716도 이형상에게 순력을 그림으로 남길 것을 권유했다.[11] 그러한 분위기는 이형상이 《탐라순력도》의 제작을 결행하는 데 영향을 미쳤을 것이다.

이형상이 과감하게 집행했던 음사철폐와 관련된 내용은 제39폭에 〈건포배은〉巾浦拜恩으로 그려졌다. 도06-02-02 이형상은 신당 129곳을 불태우고 사찰 다섯 곳을 헐어버렸으며 무당 285명을 귀농시킴으로써 제주의 음사를 척결하였다. 음사와 불당의 철폐는 이형상이 제주목사로서 이룩한 대표적인 업적으로 평가된다.[12] 이형상은 제주의 무속 의례에 대한 장계狀啓를 두 차례 올려 무속을 정리해도 좋다는 왕의 윤허를 받았다. 이에 1702년 12월 20일에 향품 문무관 300여 명이 제주영에 모여 왕에게 사은하는 배례를 올렸고 이형상에게도 감사의 예를 올렸다. 그림에는 그러한 사실이 그려져 있다. 향관들이 관덕정觀德亭에 앉은 이형상에게 머리를 조아리고, 동시에 바다 건너 조정을 향해 왕에게도 엎드려 배례하는 모습이 묘사되어 있다. 읍성 밖에는 검은 연기를 내며 불타는 신당神堂을 표현하여 이 날 사은 의례의 시행 배경이자 결과를 부연 설명하였다. 일제히 신당을 파괴한 것은 그 이튿날인 12월 21일이었으므로 〈건포배은〉은 이틀에 걸친 일이 한 화면에 그려진 것이다. 제주를 유교화된 사회로 변화시키려 했던 이형상의 관점에서 보면 유난히 무속적 성격이

도06-02-02. 김남길, 《탐라순력도》 제39폭 〈건포배은〉 부분, 1703년, 지본채색, 56.9×36.4, 제주특별자치도세계문화유산본부.

강한 제주의 풍속은 반드시 바로잡아야 할 교화의 대상이었다. 이형상은 본인의 강력한 의지로 밀어붙인 음사철폐의 자랑스런 성과를 순력과 함께 기록하고 싶었던 것 같다.

이형상은 서문에서 이 화첩의 그림을 그린 김남길을 거론하였다. 김남길은 제주도 거주의 지역 화공임이 분명해 보이며 이형상은 아마도 순력 기간에 김남길을 대동하였을 가능성이 크다. 화면에 지명과 지형지물의 명칭을 쓴 인물을 확실히 밝히지는 않았지만, 제주도 사람이 아니면 어려울 만큼 상세하다. 그림의 화풍과 서풍이 일정하고 채색의 색감도 일관되어 이 화첩은 단기간에 김남길과 서사자書寫者 두 사람이 전적으로 맡아서 제작한 것으로 보인다.

이형상이 서문의 글씨를 요청한 '오씨 노인'[吳老爺]이란 오시복을 말한다.[13] 호조판서를 지낸 오시복은 희빈 장씨가 인현왕후를 무고한 사실이 발각되어 일어난 '무고巫蠱의 옥' 사건에 연루되어 당시 대정현에 위리안치圍籬安置된 상태였다. 1703년 3월 초 이형상은 오시복을 옹호하는 상주를 올린 것이 숙종을 노하게 만든 나머지 삭탈관직당했다. 3월 11일에 곧바로 새로운 제주목사가 임명되었으므로[14] 이형상이 서문을 지은 5월 13일 무렵은 이형상의 신분이 불안정한 상태였다. 이형상은 1702년 순력을 시작할 무렵 일찌감치 화첩 제작을 기획하여 순력 중에 내용을 구상하고 기본자료를 수집하였을 것으로 짐작된다. 화첩이 제작되는 중에 파직 소식을 들었을 듯한데, 그렇다면 서둘러 김남길에게 그림의 완성을 재촉하였을 것이다. 다행히도 6월 제주를 떠나기 전 화첩이 완성되어 이형상은 제주영 와선각에서 서문을 쓸 수 있었다. 이형상이 서문을 지은 장소인 와선각은 목사의 집무처인 동헌을 북쪽으로 끼고 있는 건물이다.[15] 이형상은 5월 13일 서문을 지었지만 오시복에게서 글씨를 받아《탐라순력도》를 완성한 시기는 5월 말경으로 추정된다.[16]

이형상과 오시복 두 사람 간의 존경과 신뢰, 교유의 깊이는 이형상이 제주목사 시절 오시복과 주고받은 편지에 잘 드러나 있으며[17]《탐라순력도》에 나중에 추가된 제41폭 〈호연금서〉浩然琴書에서도 잘 살필 수 있다. 도06-02-03 〈호연금서〉는 제주목의 관원과 제주민들이 바닷가에 나와 관직을 내려놓고 돌아가는 이형상을 환송하는 장면이다. 이 그림이 맨 마지막의 서문에 이어 뒤표지 안쪽에 덧붙여 있었던 점, 다른 폭과 달리 화면을 구획하는 붉은 선이 없는 점, 제목을 위쪽 여백에 나중에 적은 점, 이형상이 서문에서 김남길에게 주

도06-02-03. 김남길, 《탐라순력도》 제41폭 〈호연금서〉, 1703년, 지본채색, 56.9×36.4, 제주특별자치도세계문화유산본부.

문했던 애초의 그림이 총 40폭이라고 말했던 점 등을 상기하면 〈호연금서〉는 제주를 떠난 이형상에게 김남길이 나중에 그려 보낸 그림이 분명하다.

이형상은 제주도 화북성禾北城 근처 별도포別刀浦를 출항하여 보길도甫吉島를 통해 자신의 정사 호연정浩然亭이 있는 경상도 영천永川으로 돌아갔다.[18] 그림에도 그러한 여정이 여실히 암시되어 있다. 화북성과 근방의 모습은 제10폭 〈화북성조〉禾北城操가 좋은 참조가 된다. 화북성 앞 별도포를 가득 메운 인파는 이형상이 탄 배를 향해 엎드려 예를 올리고 네 척의 배는 보길도를 향해 순항 중이다. 대기치가 세워진 제일 큰 배에 탄 이형상은 거문고를 타고 있다. 오시복으로부터 선사받은 이 거문고는 이형상이 제주를 떠날 때 가장 소중하게 챙긴 물건이었다.

정치적으로 남인 계열에 속한 이형상은 정치색이 같은 오시복을 예상치 않게 제주에서 만난 이래 잦은 편지 왕래를 통해 오시복으로부터 조언을 구했고 그의 유배 생활을 물심양면으로 보살폈다. 대동명필大東名筆로 불렸던 오시복은 자신의 거문고에 「금명」琴銘을 새기고 금분으로 메꿔 제주를 떠나는 이형상에게 석별의 선물로 주었다.[19] 이 거문고는 두 사람 사이에 쌓인 존경과 신뢰의 상징이라고 해도 과언이 아니다. 김남길은 이 두 사람의 두터운 관계가 함축된 거문고 타는 모습을 그림에 담았으니 일종의 전별도를 그려준 것으로 이해되며 관직을 벗고 책과 거문고를 곁에 두고 은거 생활로 귀환하는 이형상의 앞날을 축원하는 의미로 읽힌다. 비록 임기를 채우지 못했지만, 목민관 이형상은 김남길을 비롯한 제주목 관민들의 존경을 받으며 제주를 떠났던 것 같다.

각 화폭 하단에 기록된 일자로 보면 《탐라순력도》의 그림은 1702년 4월 15일부터 1703년 4월 28일 중에 치른 행사를 그린 것으로 이 기간은 이형상의 제주목사 재임기와 거의 일치한다. 순력은 1702년 10월 29일부터 11월 19일까지 이루어졌다. 화첩은 순력 중의 행적을 기본 내용으로 삼았으므로 의례나 행사 성격의 그림들이 대부분이며,[20] 시간 순서에 따라 배열되어 있다. 그 밖에 순력 전후에 해당하는 그림들은 마정馬政, 특산물 봉진 등 제주목사만의 특화된 공무와 사냥·뱃놀이·명승 탐방 같은 명소에서의 여가생활을 주제로 하였다.

첫 번째 그림은 제주전도濟州全圖라 해도 좋을 〈한라장촉〉漢拏壯矚이다.[도06-02-04] '한라

산의 장대한 경관을 바라본다'라는 제목이 시사하듯 부임 초기인 4월 15일 한라산에 올랐던 일을 자신의 관할 지역을 담은 한 장의 지도로 대신한 것이다. 첫 번째 장면에 지도를 배치하여 화첩의 내용이 담고 있는 공간적 범위를 미리 제시하는 방식은 김수항이 함경도를 유람하고 만든 1664년의 『북관수창록』北關酬唱錄에서도 나타나는 기록화나 사경도寫景圖 제작의 오래된 습관이다.

제주목사로서 다른 지역과 차별되는 특수한 업무는 감귤류의 진상 및 수확을 관장하는 것이다. 제4폭 〈감귤봉진〉柑橘封進과 제5폭 〈귤림풍악〉橘林風樂은 특정일의 행사를 그린 것은 아니지만 서로 연결된 내용이다. 제주에서는 9월부터 이듬해 2월까지 두 차례의 천신薦新과 21운運 분량의 각종 감귤류, 즉 당금귤唐金橘·감자柑子·금귤金橘·유감乳柑·동정귤洞庭橘·산귤山橘·청귤靑橘·유자柚子·당유자唐柚子, 그 밖에 치자梔子, 진피陳皮, 청피靑皮 등을 진상해야 했다. 〈감귤봉진〉에는 진상할 감귤류를 선별하고 바구니에 담아 목사의 점검을 받는 장면이 그려져 있다. 도06-02-05 뜰 한편에서는 감귤을 담을 나무상자를 만들거나 완성된 상자에 짚단을 채우는 등 포장이 한창이다. 왕에게 올릴 진상품을 준비하는 작업의 배경답게 '왕이 있는 한양을 바라본다'는 망경루望京樓를 중앙 정면에 유난히 크게 배치하였다. 목사는 망경루보다 작게 그려진 상아의 동헌인 연희각延曦閣에 앉아 있다. 인물뿐만 아니라 건물도 실제 크기와 상관없이 중요도에 따라 크기에 차등을 두었다.

제5폭 〈귤림풍악〉 하단의 기록은 1702년 3읍에서 수확한 감귤류의 총수를 적은 것이지만 그림의 내용은 망경루 뒤편 과원果園에서 벌어진 연회다. 도06-02-06 진상품 점검을 마치고 한 해의 수확을 기념하는 자리인데 학창의에 와룡관을 쓴 제주목사의 복장을 보면 공식적인 자리가 아닌 것 같다. 사방에 휘장을 둘러 주위를 엄호하였고 연석에는 목사를 중심으로 왼편에 관속들이 배석하였다. 서른 명이 넘는 교방의 기녀들이 거문고와 교방고敎坊鼓를 연주하고 휘장 밖에는 관악기를 연주하는 악공들도 보인다. 노랑·주황색의 풍성한 열매가 만발한 꽃을 대신하여 화려한 분위기를 연출하는 감귤나무 과수원에서의 연향은 이형상에게 아주 인상적인 경험이었으리라 짐작된다.

제주목사만의 또 다른 특별 업무는 국가에 공납할 공마의 숫자와 상태를 점검하는 일이었다. 제3폭 〈공마봉진〉貢馬封進과 제9폭 〈우도점마〉牛島點馬는 그런 면에서 짚고 넘어

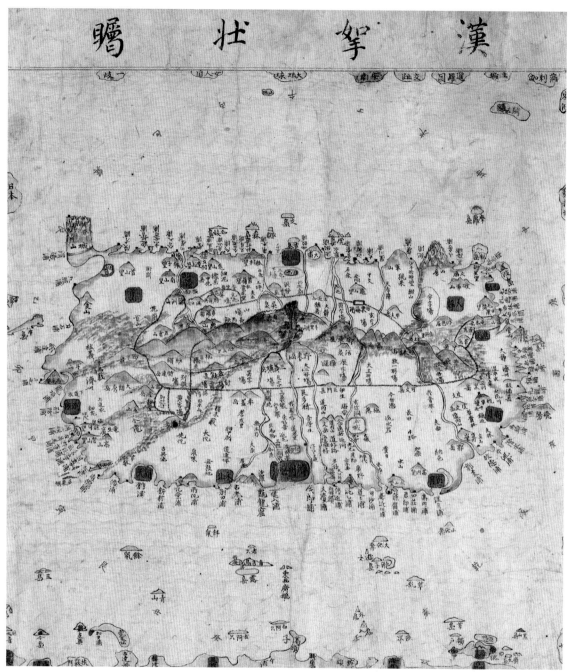

도06-02-04. 제1폭 〈한라장촉〉 부분.

김남길, 《탐라순력도》 부분, 1703년, 지본채색, 56.9×36.4, 제주특별자치도세계문화유산본부.

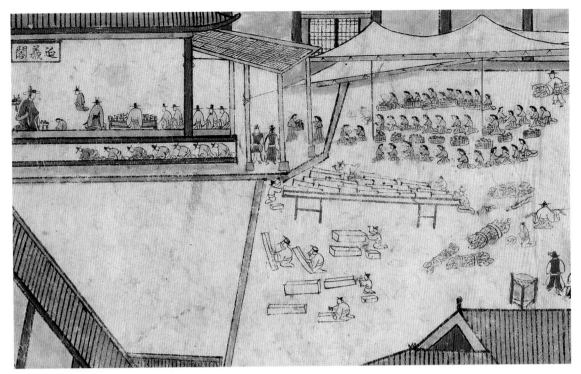

도06-02-05. 제4폭 〈감귤봉진〉 부분.

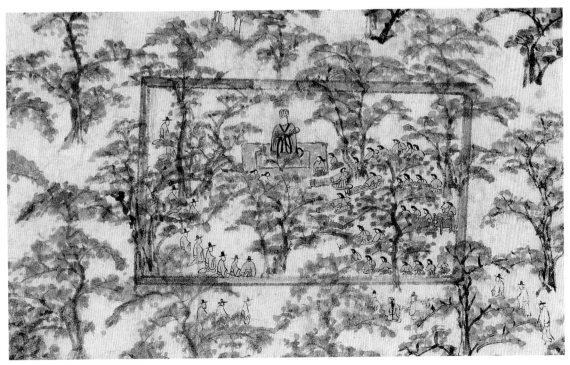

도06-02-06. 제5폭 〈귤림풍악〉 부분.

갈 만하다. 〈공마봉진〉은 관덕정에 앉아 있는 목사가 각 목장에서 징발된 말을 최종적으로 한 마리씩 마적馬籍과 대조하며 점검하는 모습을 그린 것이다. ^{도06-02-07} 화기에 의하면 대정현감이 차사원差使員으로 책임을 맡았다. 이 날 점고點考 대상이 된 말은 어승마御乘馬, 연례마年例馬, 차비마差備馬, 탄일마誕日馬, 동지마冬至馬, 정조마正朝馬, 세공마歲貢馬, 흉구마凶咎馬, 노태마駑駘馬 등 말 433필과 흑우黑牛 20수였으니 숫자만 보아도 엄청난 규모의 업무였다. 두 마리씩 말 고삐를 잡은 목자牧子들이 열 지어 점고 차례를 기다리고 있다. 말이 중요한 물산이었던 만큼 사람보다 크게 그려 눈에 띄게 표현한 점이 흥미롭다. 우도에서 말 262필에 대해 점검한 모습을 그린 〈우도점마〉도 규모는 작지만 비슷한 내용이다. ^{도06-02-08} 우도 점마에는 중군과 정의현감, 목자 23명이 참석하였다. 제주목사가 위치한 장막의 크기를 최소한으로 줄이고 말에 비중을 둔 표현과 우도 주변의 자세한 지형지물 표기는《탐라순력도》양식의 특징이다.

순력은 화북에서 시작하여, 조천朝天, 별방別防, 수산首山, 정의旌義, 서귀西歸, 대정大靜, 모슬摹瑟, 차귀遮歸, 명월明月, 애월涯月을 지나 제주목에서 대단원의 막을 내렸다. 순력에 해당하는 그림은 총 28폭으로 군사 조련과 병기 검열을 그린 조점操點, 활쏘기試射, 講射, 射帿, 射會, 향중 양로연을 골자로 한다. 모슬이나 차귀 같은 작은 읍에서는 목사가 직접 점검하지 않고 군관이 점검한 뒤에 목사는 장부를 확인하는 점부點簿로 대신하였다. 순력의 정점인 제주목에서는 조점·활쏘기·양로연 외에도 수령의 근무 성적을 평점하는 전최展最가 열렸다.

조점 장면은 성내에서 조점을 치르는 모습과^{도06-02-09} 성곽을 따라 군병들이 도열한 상태에서 목사 행렬이 성 안으로 들어오는 모습으로 양분할 수 있다. 조점 시에는 군기軍器와 집물什物, 창고의 곡식은 물론 마필을 점검하는 점마도 병행하였으므로 말을 몰아넣는 환장圜場, 한 마리씩 통과시키는 좁은 통로 모양의 사장蛇場, 군기고軍器庫, 병고兵庫가 반드시 표현되었다. 〈제주조점〉濟州操點에서는 군기와 의장을 앞세우고 가마를 타고 입성하는 목사의 장대한 행렬을 잘 볼 수 있다. ^{도06-02-10} 마지막 조점을 위해 유생들의 환영을 받으며 제주읍성을 향해 행진하는 목사 행렬의 위용이 극대화되었는데, 군복 차림의 목사는 여러 겹의 군병에게 둘러싸인 채 쌍마교를 타고 입성하고 있어서 다른 조점 장면과 차이를 보여준다.

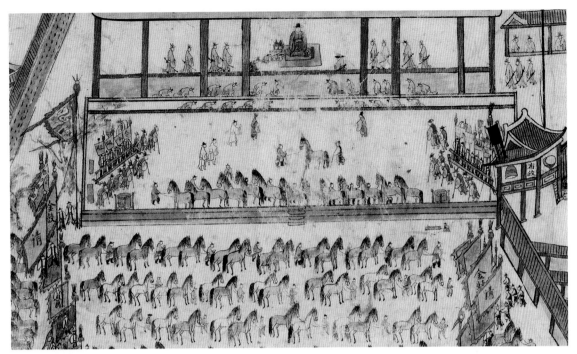

도06-02-07. 제3폭 〈공마봉진〉 부분.

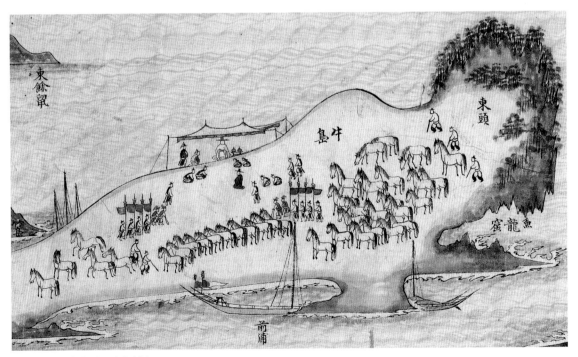

도06-02-08. 제9폭 〈우도점마〉 부분.

김남길, 《탐라순력도》 부분, 1703년, 지본채색, 56.9×36.4, 제주특별자치도세계문화유산본부.

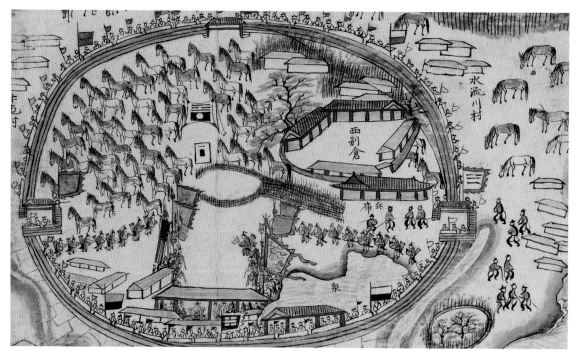

도06-02-09. 제31폭 〈명월조점〉 부분.

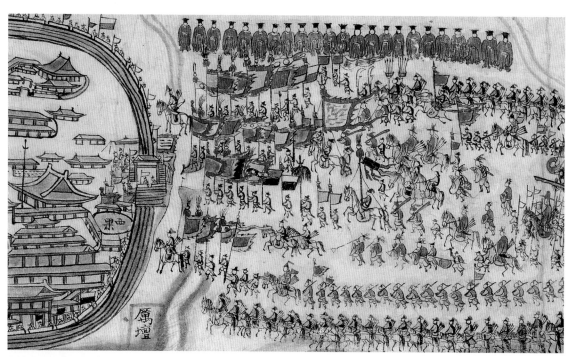

도06-02-10. 제34폭 〈제주조점〉 부분.

김남길, 《탐라순력도》 부분, 1703년, 지본채색, 56.9×36.4, 제주특별자치도세계문화유산본부.

전최는 제주목사에게 주어진 특권이었다. 원래 제주 수령의 근무성적을 심사하여 중앙에 보고하는 것은 전라도관찰사의 임무였지만 그 권한이 대신 제주목사에게 주어졌다. 말하자면 〈제주전최〉濟州殿最는 순력의 하이라이트를 그린 것이라 해도 과언이 아니다. 도06-02-11 그런데 11월 18일 시행된 전최를 그린 〈제주전최〉와 17일 시행된 활쏘기 대회를 그린 〈제주사회〉의 제목이 바뀌었다.[21] 도06-02-12 따라서 제목을 서로 바꾸어 달아서 제목과 내용이 서로 부합하게 만들고 그림의 순서를 서로 바꾸어 날짜순 배열로 맞추는 것이 옳다.

전최의 대상은 화기에 적혀 있듯이 중군을 겸했던 판관, 대정현감, 정의현감, 군관 15명, 제주 무관 23명이었다. 수자기帥字旗가 높이 내걸린 관덕정에 목사가 자리하고 이하 수령과 관원 들이 열좌하였다. 관덕정은 목사의 큰 좌기청坐起廳으로 군대 사열과 연향을 모두 이곳에서 했다.[22] 화면에 그려진 것은 전최를 마친 뒤 술과 음식을 나누는 순서인데 치적을 심사해서 성적을 매기는 자리인 만큼 엄중하고 긴장된 분위기가 느껴진다. 〈귤림풍악〉에서 보았던 것처럼 기녀들이 교방고와 거문고를 합주하고 기단에서는 남자 악공들이 피리를 불고 있다.

〈제주사회〉는 제주목을 가까이에서 가장 잘 보여준다. 건물 명칭이 부기되어 있어서 〈제주조점〉에 그려진 읍성과 종합하면 관덕정, 객관, 애매헌愛梅軒, 우련당友蓮堂, 상아, 상아의 외대문外大門인 종루, 영청營廳, 망경루, 관청官廳, 군관청軍官廳, 목관청牧官廳, 작청作廳, 장대將臺로 사용하던 운주당運籌堂, 서원書院, 여섯 곳의 주요 과원果園 등 각 건물의 배치와 형태를 소상하게 파악할 수 있다.

순력 중에 80세 이상 서인 노인들을 위해 베푼 양로연은 정의·대정·제주 3읍에서 시행되었다. 제17폭 〈정의양로〉旌義養老, 제27폭 〈대정양로〉大靜養老, 제37폭 〈제주양로〉濟州養老 세 장면은 지방에서 수령이 주관하는 향중 양로연의 설행 양상을 보여주는 중요한 시각 자료다. 도06-02-13, 도06-02-14, 도06-02-15 정의현과 대정현에서 치러진 양로연에 비하면 제주목의 양로연은 규모나 내용 면에서 확실하게 차이가 있다. 제주 양로연의 현장은 상아의 동헌 뜰이었으므로 그림의 배경은 〈감귤봉진〉과 다르지 않다. 목사는 망경루를 뒤로하여 돗자리와 병풍으로 마련된 연석에 자리잡았다. 벼슬이 있는 70세 이상 관원들은 목사를 보좌하며 한 줄로 나란히 앉았다. 화기에 의하면 정의현감, 전 현감 문영후文榮後, 1629~1684, 전

도06-02-11. 제35폭 〈제주전최〉 부분(그림 내용은 〈제주사회〉).

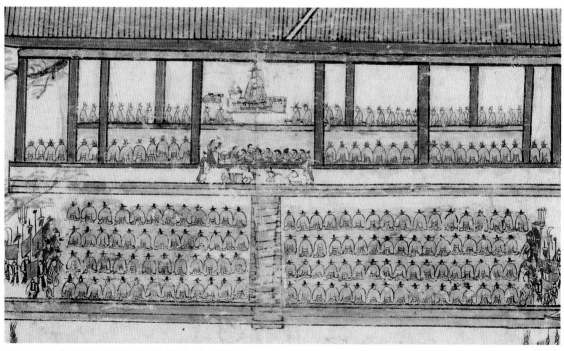

도06-02-12. 제36폭 〈제주사회〉 부분(그림 내용은 〈제주전최〉).

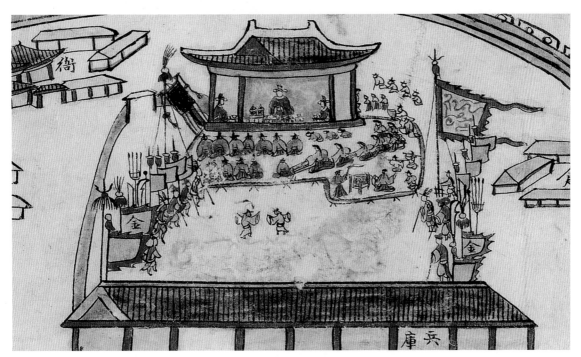

도06-02-13. 제17폭 〈정의양로〉 부분.

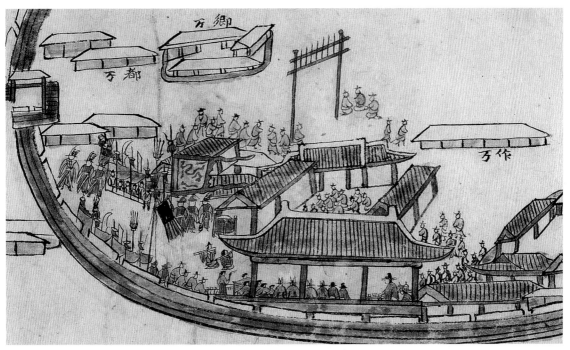

도06-02-14. 제27폭 〈대정양로〉 부분.

김남길, 《탐라순력도》 부분, 1703년, 지본채색, 56.9×36.4, 제주특별자치도세계문화유산본부.

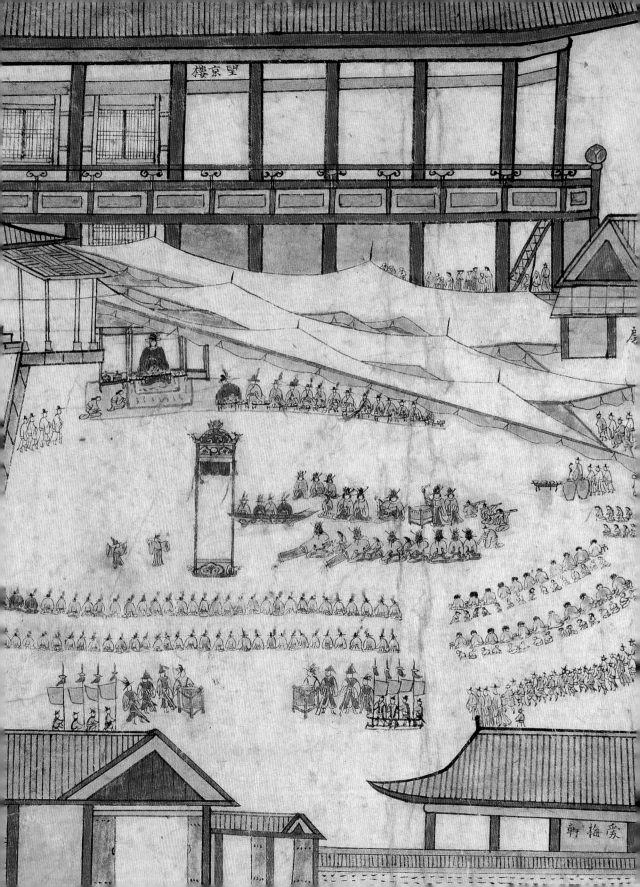

찰방 정희량鄭希良, 군관 15명, 통역 관리인 삼학三學 등이다. 80세 이상 되는 서인 노인들은 목사와 마주한 방향으로 모두 머리에 꽃을 꽂은 채 열좌하였다. 80세 이상 노인이 183명, 90세 이상 노인이 23명, 그리고 100세 이상 노인도 무려 세 명이나 참석 자격이 되었으니 '장수하는 사람이 많다'[人多壽考]라는 『탐라지』의 제주 풍속 한 조항이 충분히 이해되는 장면이다.[23] 대정현과 정의현의 양로연에서는 무동 두 명의 공연만이 그려졌지만, 이 제주목 양로연에는 춤추는 무동 옆에 포구문과 채선이 놓여 있어서 포구락과 선유락도 함께 공연했음을 알 수 있다. 특히 선유락이 1702년에 이미 제주에서도 공연되었음은 선유락의 형성 시기를 올려 잡을 수 있는 근거를 제공한다.[24] 기녀들은 모두 화관을 썼으며 나이 어린 동기童妓는 크기로서 구별하였다. 대금과 피리를 연주하는 관악기 악공 네 명은 음악이 필요한 자리에 현악기를 주로 담당한 기녀들과 항상 같이 등장한다.

이형상은 순력 여정 중에 제주의 명승 명소를 탐방하였고 그곳에서의 풍류 역시 《탐라순력도》에 남겼다. 성산에서 떠오르는 해를 바라보는 모습을 그린 〈성산관일〉城山觀日, 김녕참을 지나다 세 개의 김녕굴을 구경한 일을 그린 〈김녕관굴〉金寧觀窟, 서귀진으로 가는 중에 잠시 들른 정방연과 폭포의 모습을 그린 〈정방탐승〉正方探勝, 천지연폭포에서 활쏘기를 즐기는 모습을 그린 〈천연사후〉天淵射帿, 서귀진에서 대정현으로 가는 중에 천제연에서 활 쏜 모습을 그린 〈현폭사후〉懸瀑射帿,[25] 도06-02-16 대정현 근처 고둔과원羔屯果園의 왕자구지王子舊址를 방문한 일을 그린 〈고원방고〉羔園訪古, 산방굴에서 벌인 술자리 장면을 그린 〈산방배작〉山房盃酌, 도06-02-17 취병담翠屏潭에서의 뱃놀이를 그린 〈병담범주〉屏潭泛舟 등 8폭이 제주의 명승을 배경으로 한 그림이다. 성산, 천제연, 산방, 취병담은 17세기 말 이익태가 설정한 탐라십경과 서로 공통되는 명승이다. 도06-03, 도06-04 후대에 여러 차례 다시 그려진 그림이긴 하지만 탐라십경도의 같은 장소를 그린 그림과 비교해 보면 김남길은 앞서 제작된 십경도 도상의 전통을 그대로 답습하지 않고 그 안에서 약간의 변용을 가했음을 알 수 있다.[26]

《탐라순력도》는 중앙 화단의 영향권 밖에 있는 지방화사의 표현 방식을 알 수 있는 좋은 사례다. 어떤 형태를 조형적으로 조리 있게 표현하거나 겹친 인물과 사물을 질서 있게 묘사하는 능력은 떨어진다. 그러나 작은 부분까지 눈에 보이는 그대로 설명적인 묘사를

◀ 도06-02-15. 김남길, 《탐라순력도》 제37폭
〈제주양로〉 부분, 1703년, 지본채색, 각 56.9×36.4,
제주특별자치도세계문화유산본부.

도06-02-16. 김남길, 《탐라순력도》 제22폭 〈현폭사후〉 부분, 1703년, 지본채색, 각 56.9×36.4, 제주특별자치도세계문화유산본부.

도06-02-17. 김남길, 《탐라순력도》 제24폭 〈산방배작〉 부분, 1703년, 지본채색, 각 56.9×36.4, 제주특별자치도세계문화유산본부.

도06-03. 《제주십경도》 제8폭 〈천지연〉 부분, 지본채색, 각 52×30.5, 국립민속박물관.

도06-04. 《제주십경도》 제7폭 〈산방〉 부분, 지본채색, 각 52×30.5, 국립민속박물관.

한 점은 사실성을 속성으로 하는 기록화 측면에서는 장점이 된다. 여기에 지형·지물의 명칭을 세심하게 부기한 점은 기록적인 강점을 더욱 배가시킨다. 김남길이 가장 충실히 고수한 표현 원칙은 중요도에 따라 크기를 달리하는 방식이다. 장면 대부분에서 목사는 가장 크게 그려져 한눈에 알아볼 수 있으며 검은색 인신함印信函과 병부함兵符函은 늘 목사 곁에 눈에 띄게 그려졌다. 앞모습·옆모습·뒷모습의 몇 가지로 한정된 인물, 같은 형태로 반복되는 암산의 굴곡, 일률적이고 도식적인 형태의 나무 등은 고식적인 묘법이다.

　　산수 표현에서 특정한 수지법이나 준법이라고 부를 만한 표현의 구사 없이 자유롭게 붓질을 가하는 것도 중앙 화단의 교육과 영향권에서 멀리 떨어진 지방화사의 특징이다. 원근에 관한 의식이나 공간의 깊이에 대한 관심이 없어 화면은 지극히 평면적이다. 한편 중앙 화단의 화가들이 행사기록화에서 원칙처럼 고수하는 정면부감, 좌우대칭 구도, 주인공의 화면 중앙 배치 등을 그다지 중요하게 여기지 않았다. 중앙 화단의 기록화는 행사의 주관자(주인공)를 바라보는 시점에서 행사장을 구성함으로써 주인공이 있는 건물을 중심으로 좌우대칭에 가까운 구도를 취하는 것이 보통이다. 그런데 화가 김남길은 순력의 내용과 제주의 지리적 특성을 잘 보여줄 수 있는 최적의 방향에서 행사를 포착하여 자유롭게 구도를 잡았다. 따라서 〈대정양로〉처럼 목사를 옆모습으로 그리기도 하고,^{도06-02-14} 심지어 〈명월조점〉처럼 파격적인 뒷모습으로 그리기도 했다.^{도06-02-09} 기록화에서 뒷모습을 보이는 행사의 주인공은 이 화첩이 유일한 예가 아닐까 한다.

　　《탐라순력도》는 이형상이 만 1년 동안의 지방관 시절을 '그림에 담은 특정한 날의 업무 일지'다.[27] 순력을 중심으로 한 사환 기록물이라고 단순히 규정짓기에 부족할 정도로 내용상으로는 제주의 형승, 물산, 군사, 행정, 풍속 등을 풍부하게 담고 있다. 이형상은 1693년 양주목사에서 파직된 뒤 강화도에 은거하는 동안 『강도지』江都志를 저술했던 경험을 《탐라순력도》와 『남환박물』을 제작하는 데 활용했다. 1700년을 전후한 같은 시기에 《함흥내외십경도》咸興內外十景圖^{도06-05}를 제작한 남구만南九萬, 1629~1711이나 '탐라십경도'를 만든 이익태처럼 자신의 사환 경험을 탐승의 결과물로 대신하였던 여타의 지방관들과 이형상의 지향점은 구별된다. 박물학적 성향이 강하고 백성을 위한 현실 개혁과 유교적 풍속 쇄신에 관심이 많았던 이형상은 《탐라순력도》를 통해 제주를 시각적으로 종합하였다고 해도 과

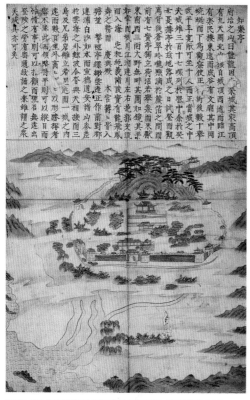

도06-05. 《함흥내외십경도》의 〈지락정〉, 지본채색, 26.2×17,
국립중앙박물관.

언이 아니다. 이와 같은 풍부한 내용으
로 사환의 경험을 기록하여 개인적인
기념물로 간직한 예로는 조선시대 회
화사에서 처음이자 유일한 예가 아닌
가 한다. 《탐라순력도》 이후에 사환과
관련된 그림이 늘어나는 현상을 감안
하면 이형상의 시도는 18세기 초에 이
루어졌다는 점에서 선구적이라 평가된
다. 또한 40폭의 내용 선정에는 이형상
의 의도와 취향이 전적으로 반영되었
을 테니 《탐라순력도》는 사대부 관료
의 눈으로 바라본 18세기 초 제주의 실
태 보고서이기도 하다. 여기에 제주의
자연 형세와 풍물을 잘 아는 현지 화가
의 자유롭고 상세한 표현 덕분에 이형
상의 의도를 충분히 빛낸 환력도가 탄
생할 수 있었다.

한 경화사족이 그림으로 남긴 평생의 관력,《숙천제아도》

《숙천제아도》는 하석霞石 한필교韓弼敎, 1807~1878가 자신의 벼슬살이 내력을 기록한 환
력도로,[28] 도06-06 그가 1840년(헌종 6) 4월 자신의 서재 정관헌靜觀軒에서 쓴 서문과 15폭의
그림으로 구성되어 있다.[29] 한필교는 서문에서 이 화첩을 만든 목적을 분명히 밝혔다. 그는
이 화첩에 '벼슬하러 돌아다녔던 자취'[宦遊之跡]를 담아 개인적으로 과거를 추억하는 자료로
삼고 자손에게 소중하게 전해지기를 바랐다. 자신의 이력을 기록하는 한필교만의 새로운

방식이었던 셈이다.

한필교가 속한 청주한씨는 조선 초기부터 후기까지 지속해서 문과 급제자를 다수 배출하고, 16세기까지 국구와 부마를 연이어 내는 등 조선 전 시기에 걸쳐 번성하였던 가문 중 하나다.[30] 25세 되는 1834년(순조 34) 갑오식년시 진사과에 입격한 뒤 대과에 나아가지 않고 음관으로 벼슬살이를 시작한[31] 그는 종9품 목릉참봉穆陵參奉으로 출사하여 제용감, 호조, 종묘, 선혜청, 종친부 등에서 당하관으로서 주로 실무를 담당하였으며 평안도 영유, 황해도 재령·서흥·신천, 전라도 장성, 경기도 김포 등에서 외관직 생활을 하였다. 지방과 한양을 오가며 관직 생활을 하는 중에 산릉도감山陵都監, 가례도감嘉禮都監, 영접도감迎接都監, 천봉도감遷奉都監, 부묘도감祔廟都監, 가상존호도감加上尊號都監, 선원보략수정청璿源譜略修正廳 같은 임시관청에서 여덟 차례 낭청郎廳 혹은 차비관差備官으로 일했다.[32][표13] 1850년 황해도 암행어사의 보고서에 의해 파직되어 충청도 문의현 유배에서 풀려난 뒤 처음 제수받은 직책도 수릉천봉도감綏陵遷奉都監의 조성소 낭청이었다.

당상관으로의 승품은 1876년(고종 13) 당시 홍문관 교리이던 아들 한장석韓章錫, 1832~1894 덕분에 이루어졌다. 시종신侍從臣의 부친으로서 70세 이상 된 자에게는 품계를 올려주고 노인직을 제수한다는 양로 정책에 따른 것이었다. 통정通政의 품계를 받고 조사위장曹司衛將에 제수되었으나 부임하지 않았다. 2년 뒤에는 회혼을 맞아 가선嘉善에 승품되어 녹봉만 받는 산관이긴 하지만 도총부 도총관都摠府都摠管에 임명되고, 두 달여 만에 공조참판이 되었다. 그러나 채 한 달이 되지 않은 4월 18일에 사망했다.

한필교는 두 차례 유배 생활을 했고, 신병으로 중간에 그만두거나 관직을 제수받고도 부임하지 않은 경우를 제외하면 평생 관직에 있었다. 《숙천제아도》에는 그의 말대로 자신이 실제로 재직했던 관직을 빠짐없이 순서대로 포함시켰다.[33]

한필교가 명문 출신이라는 점 외에 눈에 띄는 혈연적 배경은 그가 1819년 13세의 나이에 19세기 대표적인 경화사족인 풍산홍씨 홍석주의 사위가 되었다는 점이다.[34] 6세의 어린 나이에 부친을 여의고 학문적으로나 정신적으로 장인 홍석주에게 의지한 한필교는 10대 후반부터 홍석주·홍길주洪吉周·홍현주洪顯周 형제와 그들의 아들인 홍우겸洪祐謙·홍우건洪祐健 등 문사들과 교유하며 시를 주고받았다.[35] 또한 벼슬길에 들어서기 전인

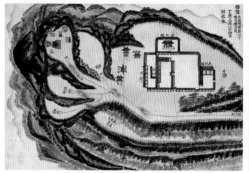

제1폭 〈목릉〉

제2폭 〈제용감〉

제3폭 〈호조〉

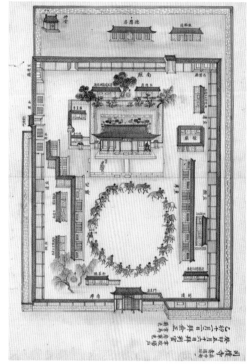

제6폭 〈사복시〉

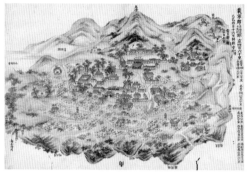

제7폭 〈재령군〉

제8폭 〈서흥부〉

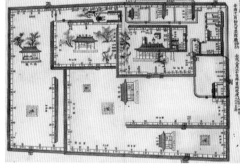

제10폭 〈선혜청〉

제11폭 〈종친부〉

도06-06.《숙천제아도》宿踐諸衙圖

19세기 후반, 총 15폭, 지본채색, 하버드옌칭도서관.

하석 한필교가 자신의 벼슬살이했던 관청들과 그 주변 풍경을 서문과 15폭 그림으로
기록한 일종의 환력도. 서문에서 이 화첩에 '벼슬하러 돌아다녔던 자취를 담아
개인적으로 과거를 추억하는 자료로 삼고 자손에게 소중히 전해지기를 바란다'고
밝혔다. 자신의 이력을 기록하는 그만의 새로운 방식이었던 셈이다.

제4폭 〈종묘서〉

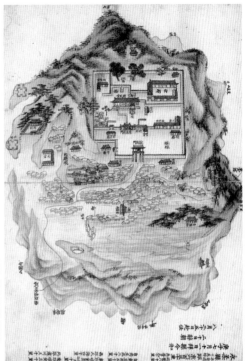

제5폭 〈영유현〉

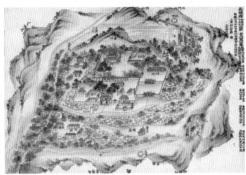

제9폭 〈장성부〉

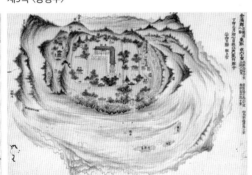

제12폭 〈김포군〉

제13폭 〈신천군〉

제14폭 〈도총부〉

제15폭 〈공조〉

도06-06-01.《숙천제아도》표지,
19세기 말, 지본채색, 30.3×22.2,
하버드옌칭도서관.

도06-06-02.《숙천제아도》서문, 1840년, 지본묵서, 하버드옌칭도서관.

1831년 장인 홍석주의 자제군관으로 북경에 사행했으며 그 경험을 『수사록』隨槎錄으로 남겼다.[36] 당시 경화사족의 학술과 문예의 경향을 주도하는 위치에 있었던 홍석주 집안의 형제들은 풍부한 경제력을 바탕으로 당대의 문장가답게 방대한 규모의 서적과 이를 보관했던 장서각을 가지고 있었으며, 서화를 적극적으로 구하여 일상에서 다양한 종류의 그림을 완상하였다.[37] 한필교는 자연스럽게 홍석주 집안의 학에 전통과 문화적 분위기에 익숙해 있었지만, 서화·고동古董의 수장과 향유에 동참하기보다는 청주한씨 족보 편찬, 연보 간행, 시문과 유묵遺墨의 장첩 등 선조의 행적을 정리하고 집안의 역사를 보존하는 데 힘을 쏟은 것으로 파악된다.[38] 그래서인지 한필교가 남긴 『수사록』과 문집 『하석유고』霞石遺稿에서조차 당시 경화사족들이 심취하였던 고동과 서화에 대한 특별한 취미는 잘 드러나지 않는다.[39]

한편 19세기 경화사족들은 기행 탐승을 즐겼고 이를 기념한 기행사경도의 제작을 적극적으로 후원하는 풍조가 있었으며, 동시에 집안에 소장된 가전의 기행사경화첩이나 화병畫屛을 돌려보고 다시 제작함으로써 문벌의식을 표출하는 한 방법으로 삼곤 하였다.[40] 그러나 한필교는 외관직 생활을 통해 얻은 기행의 경험을 실경산수화 같은 회화 제작으로 연결시키지 않았다.[41] 그의 문집에 언급된 그림은 많지 않은 데다가 대부분이 고사인물도나

제6장 환력도

초상화, 감계화인 것을 보면 한필교가 우선적으로 가치를 둔 그림의 기능은 교화와 교훈의 전달이었던 것 같다. 즉, 그림을 시각적 매체로 인식하는 전통적이고 보수적인 회화관이 강했던 듯하다. 한필교가 지은《숙천제아도》의 서문에서도 그가 회화에 두었던 생각을 잘 읽을 수 있다. 도06-06-02

> 그림은 사물을 본뜬 것이다. 하늘에 덮여 있는 것과 땅에 실려 있는 것 가운데 그 오묘함을 그림으로 전할 수 없는 것이 없다. 그러므로 천년의 오랜 세월이나 만리의 먼 곳에 있는 사물까지도 [실제 모습과] 방불하게 생각해 낼 수 있으니 그림의 도움이 참으로 크다. (중략) 태평한 시절을 만나 한양과 지방에 두루 임용되었다. 벼슬에 제수될 때마다 곧 [그 관아의 모습을] 그림으로 그려서 연속해서 장황했다. 만일 한양에 있는 많은 관청과 지방에 있는 여러 고을이 이 화첩에 그려 있지 않다면 어찌 알 수 있겠는가. 그러나 후세 사람이 [지금의 관아가] 옛 제도와 방불한지 고찰하거나 나의 진퇴 출처를 논하기에는 넉넉할 것이다. 아! 그림이란 참으로 도움이 없지 않다. 만일 늘그막에 명예를 이루고 벼슬에서 물러나 각건에 지팡이와 짚신 차림으로 한가롭게 노니면서 이 그림을 꺼내 보면, 예전에 벼슬하러 돌아다녔던 자취가 역력히 마음에 떠오르고, 즐거움과 걱정 속에 출세하거나 밀려났던 기억이 역시 가슴 속에 느껴질 것이다. 오로지 서문을 덧붙여 후세에 전하는 소중한 물건으로 삼는다.42

이 서문은 한필교가 벼슬살이를 시작한 지 2년이 된 34세 무렵(1841년), 영유현령永柔縣令에 부임하기 전 종묘서宗廟署에 재직할 때 지은 것이다. 한필교는 자신의 관력을 그림으로 기록하여 장첩해 나갈 것이라는 계획을 1839년 6월 호조좌랑으로 부임한 뒤에 실행에 옮겼던 것 같다.《숙천제아도》의 처음 세 장면 〈목릉〉穆陵, 〈제용감〉濟用監, 〈호조〉戶曹는 지붕 묘법, 담장 형태, 실내 투시 표현, 수지법 등 양식과 필치가 유사한 것으로 볼 때 한꺼번에 제작한 것으로 보이는데43 아마도 이 세 그림이 완성되자 서문을 짓고 장첩을 시작한 듯하다. 아울러 맨 마지막으로 일한 관아를 그린 〈공조〉 뒤에 그림을 그릴 수 있는 빈 화면이 일곱 장이나 남아 있는데 이를 보면 애초에 화첩의 분량을 넉넉하게 준비한 것으로 짐작된

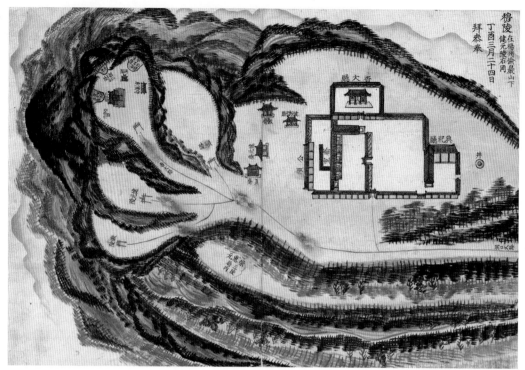

도06-06-03. 제1폭 〈목릉〉.

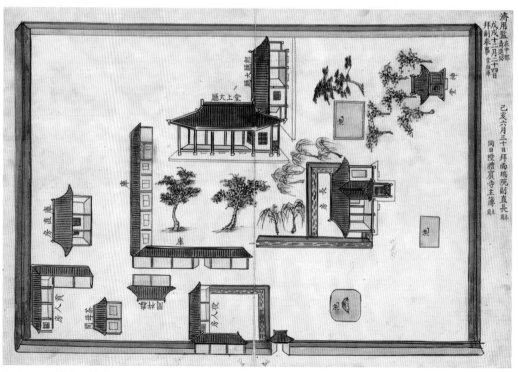

도06-06-04. 제2폭 〈제용감〉.

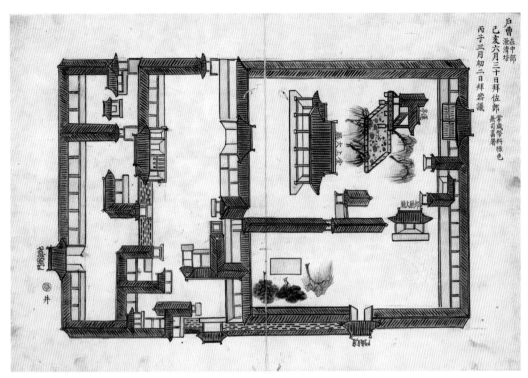

도06-06-05. 제3폭 〈호조〉.

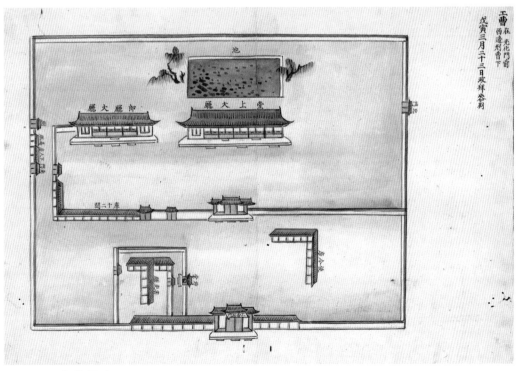

도06-06-06. 제15폭 〈공조〉.

《숙천제아도》, 19세기 말, 지본채색, 하버드옌칭도서관.

다. 도06-06-03, 도06-06-04, 도06-06-05, 도06-06-06

한필교가 서문의 첫 문장에서 내비쳤듯이 회화를 공리적인 시각 매체로 인식하고, 철저하게 기록을 중시하는 그의 태도가 그림의 주제를 결정했을 것이다. 그가 서문에서 밝힌 화첩의 제작 목적이 '[지금의 관아가] 옛 제도와 방불한지 고찰'할 수 있고 자신의 '진퇴 출처를 논'할 수 있는 기록을 후세에 전하기 위해서였다면 근무지의 모습을 자세하게 그림으로 남기는 것이 그로서는 최선의 방법이었을 것이다. 그런 면에서 보자면 한필교는 서화에 대한 각별한 애호의 취미는 약했지만, 서화를 시각적 기록물로써 효과적으로 활용할 줄 알았다. 또한 그는 솜씨 좋은 화원의 초치가 어렵지 않았을 집안 배경 덕에 화첩의 수준을 최고로 높일 수 있었다. 농묵의 반듯한 해서체 서문과 주기註記도 사자관의 글씨로 보여 한필교가 이 화첩에 쏟은 관심과 기대를 읽을 수 있다.[44] 선조의 사적 보존에 힘썼던 한필교는 음직으로 시작하여 종2품에 이른 자신의 자랑스러운 이력이 집안 역사 기록의 일부분으로 잘 선승되기를 기대했을 것이다.

한필교는 새로운 관아에 부임하면 곧 그림의 제작을 준비하는 것을 원칙으로 삼았다. 이는 〈종친부〉와 〈신천군〉의 제작 시기를 추정한 결과에서도 뒷받침된다. 도06-06-08, 도06-06-10 그림에 표시된 건물 명칭에 근거하면 〈종친부〉의 제작 시기는 규장각이 종친부로 옮겨 세워진 1864년 이후와 선원보각璿源寶閣을 옥첩당玉牒堂으로 고쳐 철종어진을 임시로 봉안했던 1866년 2월 이전으로 좁혀진다. 한필교는 서문의 증언대로 1865년 8월 종친부 전부典簿로 부임하자 곧 그림의 주문에 들어갔음을 알 수 있다.[45] 또 〈신천군〉도 한필교가 1867년 10월에 신천군수로 부임하여 1868년 7월 파직되기 전에 주문하였음을 알 수 있다. 화면에 침수정枕漱亭으로 기록된 정자는 1870년 새로 부임한 군수에 의해 하소정暇嘯亭으로 개명되었기 때문이다.[46] 자신이 봉직하던 관아의 모습을 통해 사환의 이력을 기록했던 방식은 한필교 이전의 선배들은 거의 시도하지 않았던 방법이다.

《숙천제아도》의 그림은 자로 반듯하게 건물을 그리는 계화界畵로만 이루어진 중앙, 즉 한양의 관아도官衙圖와 산수 배경 속에 자리잡은 지방의 관아도로 나누어진다. 오늘날 조선시대 중앙의 관아 모습은 의궤나 관서지의 그림을 통해 종묘서·성균관·기로소·종친부·사직서·호조·형조·의금부·태상시 정도를 알 수 있고, 계회도를 통해 병조·승정원·

사헌부·승문원·비변사 등의 관사 일부를 짐작할 뿐이다. 이런 상황에서《숙천제아도》에 그려진 제용감, 사복시, 선혜청, 도총부, 공조의 관아 모습은 다른 데서는 찾아볼 수 없는 소중한 자료라 할 수 있다.

또한 여기에 그려진 지방의 관아도는 18세기 후반 이후 성행한 군현 지도와 비교되며 통상 회화식 지도로 분류되는데[47] 단순히 공적이고 실용적인 목적으로 제작되던 회화식 지도라고 부르기가 주저될 정도로 회화성이 높다. '그곳에 가보지 않고도 어느 관청, 어느 관아라는 것을 알 수 있도록' 했다는 한필교의 제작 의도로 볼 때《숙천제아도》는 사실에 근거한 기록, 기억의 정확하고 상세한 재현, 후대의 보존과 전승 기능에 충실한 그림이다. 또한 산과 하천, 관아 건물과 객사는 물론 고을의 향교와 서원, 단묘壇廟와 누정, 창고와 장시場市, 도로와 교량, 연못, 샘, 우물까지 자연환경뿐만 아니라 인문지리적 요소가 모두 표시되어 있다. 아울러 시장이 서는 지역을 장대場垈나 장기場基로 써넣었는데 지도에 장시와 창고가 표현되는 것은 19세기에 이르러서이다. 그 외에 사단社壇, 여단厲壇, 성황단城隍壇이 빠지지 않고 표기된 점도 19세기 군현 지도에 나타나는 특징이다. 〈재령군〉도06-06-11, 〈서홍부〉, 〈장성부〉도06-06-09 등에 감사나 사신이 오고갈 때 수령이 나가서 영접 및 배웅하는 지점인 오리정을 표시한 것 역시 눈길을 끈다.

19세기에 이르러 군현의 사실적인 자연 경관과 관아의 상세한 묘사는 주로 대형 병풍 안에서 이루어졌다. 평양, 함흥, 진주, 전주, 통영 같은 몇몇 고을의 읍성도가 대표적이다. 하지만 영유,도06-06-12 재령, 서홍, 장성, 김포, 신천에 대해서는《숙천제아도》만큼 자세하게 형상화된 사례가 없다. 또한 대부분의 군현 지도가 지리지의 내용 안에서 꼭 필요한 사항 중심으로 묘사되는데《숙천제아도》는 그 이상으로 풍부한 정보를 포함하고 있는 점이 특징이다. 아울러 회화식 지도의 기능을 기본적으로 갖추되 그 고을의 산천 형세와 명소를 사실적으로 묘사하여 소장자로 하여금 '와유'할 수 있는 실경산수의 역할도 겸하였다. 화가는 읍지나 군현 지도를 참고자료로 활용했을 테지만 어느 회화식 군현 지도보다도 한필교 자신의 지식과 경험을 첨가하여 고을의 이미지를 상세한 한 장의 항공사진처럼 시각화한 셈이다.

《숙천제아도》는 40여 년 동안 제작되었음에도 높은 회화 수준이 일정하게 유지되고

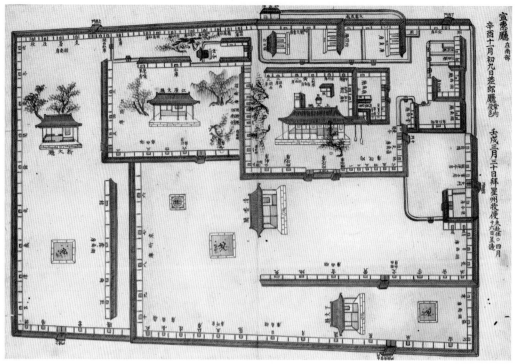

도06-06-07. 제10폭 〈선혜청〉.

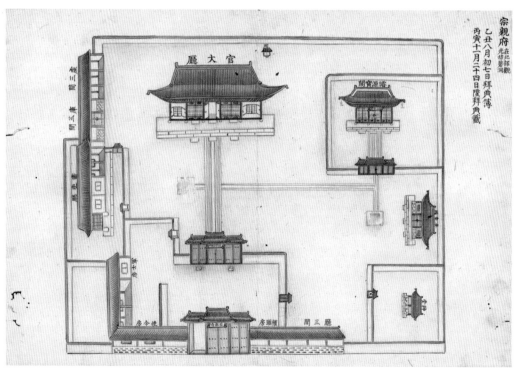

도06-06-08. 제11폭 〈종친부〉.

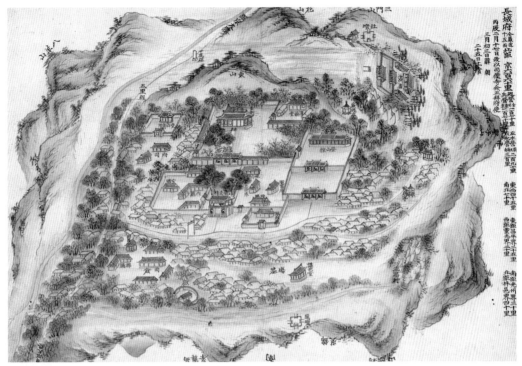

도06-06-09. 제9폭 〈장성부〉.

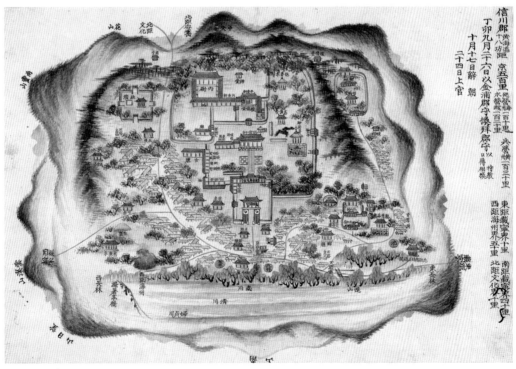

도06-06-10. 제13폭 〈신천군〉.

《숙천제아도》, 19세기 말, 지본채색, 하버드옌칭도서관.

舊衙洞

社壇

北距海倉

獄

上冊

冊下

東軒

衙內

官廳

將廳

池

下場金

訓鍊

南去海州

五里程

柳亭

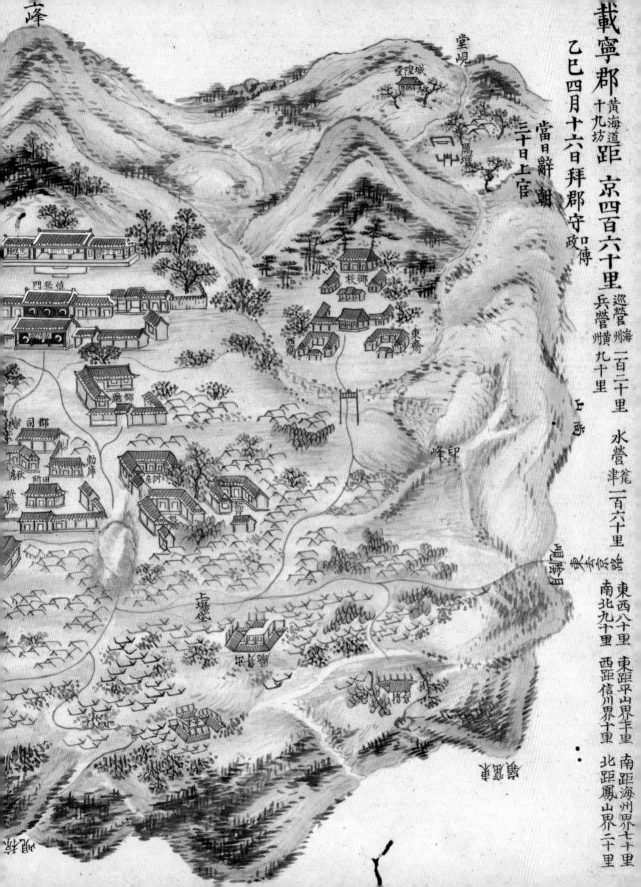

載寧郡 黃海道距 京四百六十里 巡營海十九坊

乙巳四月十六日拜郡守政傳口傳

當日辭朝二十日上官

堂峴

堂隍城

馬壇

鄉校

西齋 東齋

鄉廳 慎啓門

郡司 刑廳 勅庫 所田 刑廳

印峰

冊房

上所

觀音閣

上塲堡

樂育堂

鎭室

一百二十里 水營黃州九十里 兵營

鹽津一百六十里

東西八十里 南北九十里

東距平山界半里 西距信川界十里

南距海州界七十里 北距鳳山界二十里

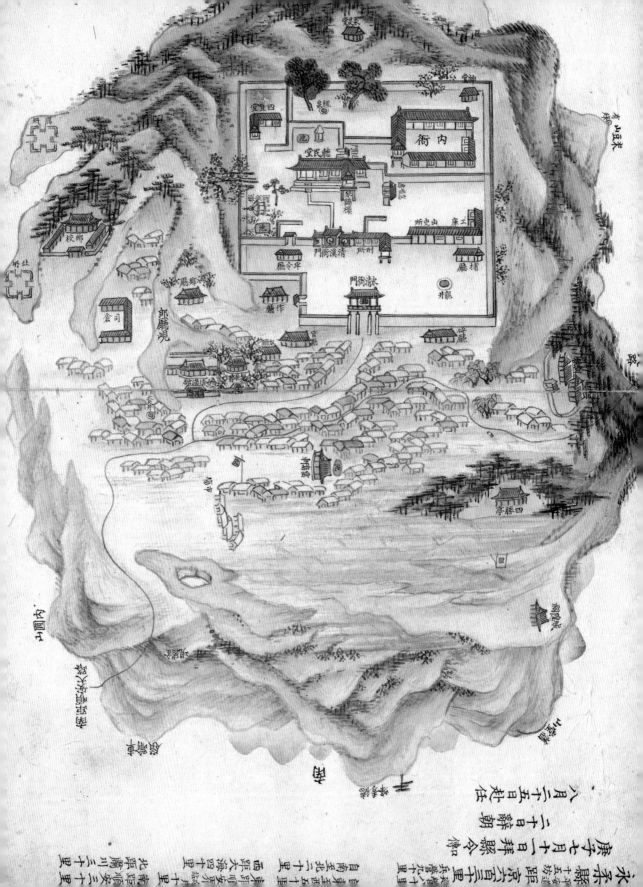

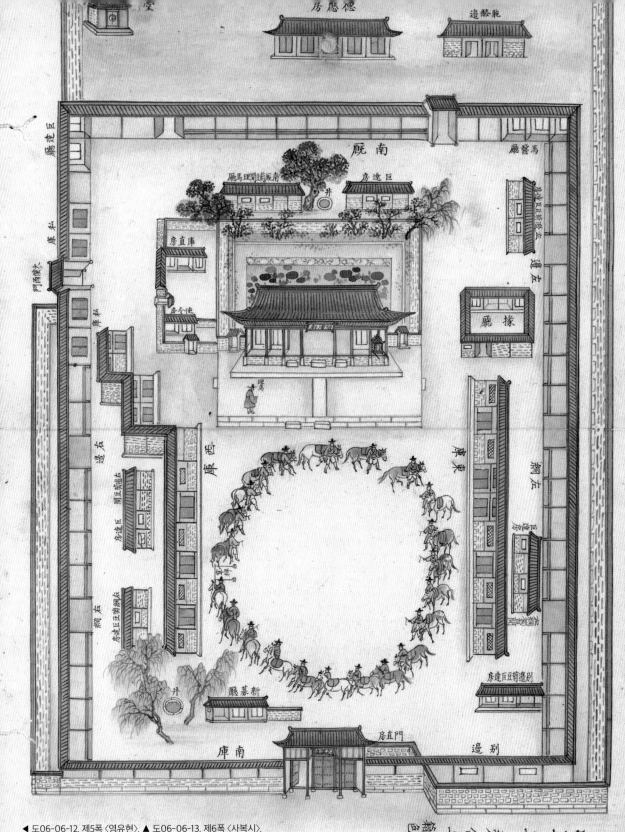

◀ 도06-06-12. 제5폭 〈영유현〉. ▲ 도06-06-13. 제6폭 〈사복시〉.

《숙천제아도》, 19세기 말, 지본채색, 하버드옌칭도서관.

지형지물에 대한 꼼꼼한 정보가 고르게 표기된 점을 높이 살 만하다. 이는 그림을 주문한 한필교의 철저한 기획과 준비, 관할 지역에 대한 완벽한 기록 추구, 그리고 회화 수준에 대한 꾸준한 관리와 정성이 수반되었음을 의미한다. 다시 말해 화가에게 의뢰하기 전에 해당 관아와 지역에 대해 참고할 만한 자료의 준비와 충분한 조사가 선행되었을 것이며 일정한 주문 원칙이 세워져 있었기 때문에 결과적으로 통일된 형식의 화첩으로 완성될 수 있었을 것이다.

그렇다면 《숙천제아도》를 그린 화가는 누구일까. 개인적인 회화 습관은 산수 양식보다 작은 건물의 지붕, 담장, 문의 묘사에서 더 쉽게 드러난다. 부감시의 방향 선택, 지붕의 묘법, 기와골을 그리는 방식, 담장에 문을 내는 방식, 담장(혹은 행랑)의 모서리 처리, 지붕 아래 담장(혹은 행랑)이 외반外反인가 내만內灣인가 하는 것은 화가 개인의 표현 습관에 많이 좌우되었다. 《숙천제아도》를 지배하는 산수화풍은 미점과 피마준, 화보식 수지법을 기반으로 한 19세기 후반의 남종화풍이다. 19세기 전반까지 화원화에서 농후했던 김홍도 화풍의 영향은 보이지 않는다. 19세기 도화서에는 특별히 새로운 양식이 창출되지 않았고 화원 각자의 개성적인 화풍도 미약했다. 화원들은 평소 습관적으로 그리던 방식으로 기록화의 주문에 응했으며, 그러다 보니 화원 각자의 특징이 묻어나기 어려웠다. 따라서 《숙천제아도》를 그린 화가의 이름을 추정하는 것은 너무 어려운 문제다.

하지만 화가 한 사람의 작품이 아닌 것은 분명하다. 한필교는 호조좌랑으로 6개월 봉직한 뒤 1839년 12월 종묘서 영令이 되었는데 제4폭 〈종묘서〉는 앞의 세 그림과는 약간 다른 필치다. 담장, 행랑의 지붕, 그리고 이것이 꺾이는 모서리 부분의 묘법이 앞의 세 그림과 다르며 건물의 실내 공간을 입체적으로 표현하려는 노력도 미약하다. 따라서 호조의 부임 시기가 6개월로 짧음에도 불구하고 〈종묘서〉를 그릴 때는 화가가 달라졌음을 보여준다. 이는 부임 일자가 2개월 간격인 제14폭 〈도총부〉와 제15폭 〈공조〉도06-06-06도 같은 시대 양식을 보이나 필치가 달라서 같은 화가의 작품으로 보기 어려운 것과 마찬가지다.

〈목릉〉, 〈제용감〉, 〈호조〉,도06-06-03, 도06-06-04, 도06-06-05 〈김포군〉, 〈신천군〉처럼 같은 화가의 솜씨로 보이는 것도 있으나 나머지는 각각 필치가 달라서 모두 다른 화가의 손에서 이루어진 것 같다. 각 장면 간의 제작 간격이 짧게는 6개월에서 길게는 10년이므로 매번

그릴 때마다 다른 화가에게 의뢰했을 가능성이 크다. 하지만 시간의 흐름에 따라 개인적인 화풍도 변화한다는 점을 전제하면 같은 사람에게 여러 번 부탁했을 가능성도 완전히 배제할 수는 없다.

　화첩이 완성되기까지 기간이 길고, 화가가 개성을 드러내기 어려운 기록화인 관계로 이《숙천제아도》의 제작에 과연 몇 명의 화가가 참여했을지는 자신 있게 말하기 힘들다. 다만 15폭의 그림 수준이 모두 우수하고 19세기 후반 중앙 화단에서 유행하던 화풍과 양식을 보여준다는 점에서 지방의 읍치를 그린 장면까지도 모두 중앙에서 활동하던 화원의 작품으로 여겨진다. 한필교가 근무했던 지방은 감영이나 병영이 있던 곳이 아니므로 한양에서 파견된 군관화사를 감영으로부터 초대해 그렸을 가능성도 희박하다.[48] 아마도 한필교가 한양을 왕래하며 그때그때 화원에게 주문했을 가능성이 커 보인다.

　《숙천제아도》는 화첩의 제작을 주관한 한필교가 19세기의 대표적인 경화사족 출신이라는 점, 벼슬길에 들어선 초기에 기획하여 40년 가까운 세월 동안 이를 실천하여 완성한 점, 재직한 관청의 관아도와 부임한 지역의 회화식 지도로 구성한 점에서 매우 참신한 사례다. 당시의 경향대로라면 부임 행렬, 혹은 공무 활동 중의 기억할 만한 일을 기록화로 남기거나, 부임 기간에 탐승한 주변의 명승지를 실경산수화로 그리거나, 부임지 읍성의 모습을 대형 병풍으로 제작하는 것이 예상되기 때문이다. 대신 한필교는 평생의 관직 이력을 기억하기 위해 자신의 일터를 시각화하는 방식을 선택했다. 이는 19세기 회화가 지향했던 다양성의 한 면모이자, 관아도나 회화식 지도가 단순한 기록과 실용의 기능을 넘어 기념화로서 새로운 지평을 확보하게 되었음을 보여준다.

　19세기의 일개 관료 한필교는 자신의 벼슬살이 역사를 일련의 그림으로 남김으로써 개인의 기록을 넘어 가문의 역사를 탄탄히 하는 데 이바지했을 뿐만 아니라, 기량이 뛰어난 화원을 매번 동원할 수 있는 안목과 인맥을 통해 사가기록화의 다양한 측면을 보여주는 작품을 후대에 남겨 주었다.

지도에 담은 외직의 이력, 《환유첩》

지도 형식을 빌어 자신의 사환을 기록한 또 다른 예로 종산鍾山 홍기주洪岐周, 1829~?의 《환유첩》이 있다. 도06-07 한필교보다 연배는 어리지만 풍산홍씨 집안 출신이라는 점에서 연관성을 찾을 수 있다. 홍기주는 정명공주貞明公主, 1603~1685의 남편 홍주원洪柱元, 1606~1672의 동생 홍주국洪柱國, 1623~1680의 7세손이다. 한필교의 장인 홍석주가 홍주원의 7세손이니 서로 방계의 관계다. 흔하지 않은 지도 형식의 사환 기록물을 모두 풍산홍씨 관련 인물이 제작했다는 점은 주목할 만하다.

홍기주는 30세 되는 1858년 무오식년 진사시에 입격한 뒤 1875년(고종 12)부터 1892년까지 17년 동안 줄곧 외관직을 지냈다. [표14] 그런 그가 자신이 수령을 지냈던 고을의 지도 14폭을 묶은 것이 바로《환유첩》이다. 홍기주에 관해서는 거의 알려진 사실이 없는데 유일하게 남긴 시집『청수당소초』清壽堂小草 앞 부분에 간략한 이력이 밝혀져 있다.[49]

> 홍기주의 자는 강백康伯, 호는 종산鍾山이며 본관은 풍산豊山이다. 사마시에 합격하여 음직으로 참봉에 제수되었다가 부봉사로 옮겼다. 올해 나이 45세이며 저서로『청수당소초』가 있다. 종산의 집안은 대대로 청화淸華하였고 젊어서부터 이름이 나 있어 교유하는 사람이 많기로 한 시대를 뒤흔들었다. 그러다가 동사同社의 여러 사람이 모두 현달하였고 종산만 홀로 초라하게 되어 푸른 관복을 입은 당하관이 가장 곤궁하다는 탄식이 있었다. 그러나 전혀 개의치 않고 박학樸學에 마음을 쏟아 부지런히 연구하였다. [홍기주는] 일찍이 이런 말을 하였다. "문장은 선비의 한 재능이다. 그렇다면 문인이 되어서도 당연히 실사구시해야 한다. 어찌 겉모습만 쫓으면서 자신에게 능력이 있다고 해서야 되겠는가?" 필한筆翰에도 뛰어나 굳세면서도 아름다웠는데 안진경顔眞卿과 유공권柳公權이 남긴 뜻을 체득하였다.[50]

이 홍기주에 대한 소전小傳은 강위姜瑋, 1820~1884가 홍기주·정기우鄭基雨, 1832~1890·이중하李重夏, 1846~1917·이건창李建昌, 1852~1898 등 네 명의 시를 모아『한사객시선』韓四客詩選을 편

찬할 때, 홍기주의 시선詩選 『청수당소초』 앞에 부친 글이다. 이 글에서도 짐작되듯이 홍기주는 '영리榮利에 뜻이 없고 문자가 깊다'라는 주위의 평가를 받았다. 1858년 진사시에 합격한 뒤 속세의 현달에 연연하지 않고 학문에 힘쓰거나 문예에 열중하면서 주로 명문가의 후예로서 관직에 나아가지 않거나 말직에 있는 젊은 문사들과 어울렸다. 특히 1867년 무렵에는 정기우·이중하·이건창 등 남산에 거주하는 소론계 문사들과 남사南社를 결성하는 데 주도적인 역할을 했으며 활발한 시사詩社 활동을 벌였다.[51] 위에서 강위가 말한 '동사'는 바로 이 남사를 의미하며 이 활동의 결과물 중 하나가 강위가 편찬한 『한사객시선』이다.

홍기주는 1870년 42세의 늦은 나이에 음직을 받아 숭릉참봉崇陵參奉으로 벼슬길에 올랐다. 의정부에서 문학에 재주가 있는 생원·진사를 천거할 때 그 명단에 포함되어 관직을 제수받게 된 것이다.[52] 그후 제용감, 상서원, 의영고, 한성부 등에서 하급 관리를 지내며 외관직에 나가기 전까지는 시사 활동을 계속하였다. 1875년 12월 도목정사 때 경상북도 용궁현감이 된 것을 시작으로, 1878년 전라북도 순창군수, 1882년 함경북도 함흥판관, 1883년 전라남도 곡성현감과 전라북도 전주판관, 1884년 전라남도 무주부사, 1885년 강원도 평강현감과 충청남도 온양군수, 1886년 경상북도 거창부사, 전라북도 고산현감, 1887년 평안남도 순안현령, 1888년 경상남도 안의현감, 1890년 황해도 신천군수, 1892년 충청남도 천안군수 등 연속해서 열네 곳의 지방 수령을 역임했다.[53] 그 이후로는 통정대부에 승자되어 돈녕부 도정을 제수받았고 1894년에는 서흥부사에 임명되었지만, 신병으로 사양하고 66세에 관직 생활을 마감하였다.

홍기주가 자신이 지방관을 지낸 고을 열네 곳의 지도로만 꾸민 《환유첩》의 종이 표지에는 표제 '환유첩'宦遊帖과 '수방재장본'漱芳齋藏本이란 소장처가 직접 쓰여 있다.[54] 맨 마지막 장에는 홍기주의 발문과 홍기주인洪岐周印이 찍혀 있는데 발문에서 《환유첩》의 제작 경위와 목적을 짐작할 수 있다. 도06-07-01, 도06-07-02

내가 수령으로 제수된 곳은 모두 열여섯 고을이지만, 그중 두 곳은 병 때문에 부임하지 못했고 부임할 수 있었던 곳이 열넷이다. 가는 곳마다 읍지邑誌에 실린 지도를 모사하여 열네 폭의 지도를 만들었는데, 이것은 같은 때에 만들지 않은 탓에 그 길이와 폭이 서로

제1폭 〈용궁〉

제2폭 〈순창〉

제3폭 〈함흥〉

제6폭 〈무주〉

제7폭 〈평강〉

제8폭 〈온양〉

제11폭 〈순안〉

제12폭 〈안의〉

제13폭 〈신천〉

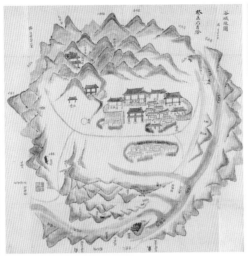

제4폭 〈곡성〉

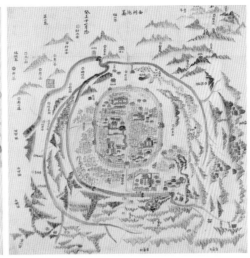

제5폭 〈전주〉

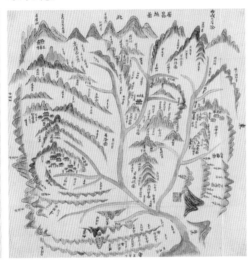

제9폭 〈거창〉

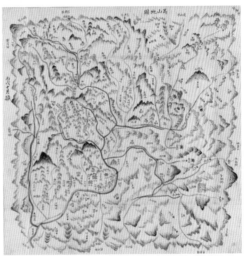

제10폭 〈고산〉

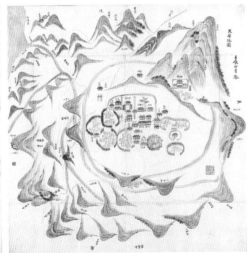

제14폭 〈천안〉

도06-07. 《환유첩》宦遊帖

1896년, 총 14폭, 지본채색, 37×27, 국립민속박물관.

종산 홍기주는 지방관으로 갈 때마다 읍지를 모사하여 모두 14곳의 지도를 소장했고, 은퇴한 뒤 화가 두 명에게 이를 모사하게 하여 화첩으로 꾸몄다. 그는 이를 통해 옛 추억의 장소를 떠올리고, 다른 이들에게는 그 고을을 직접 가본 것 같은 유람의 체험을 제공하려 했을 것이다.

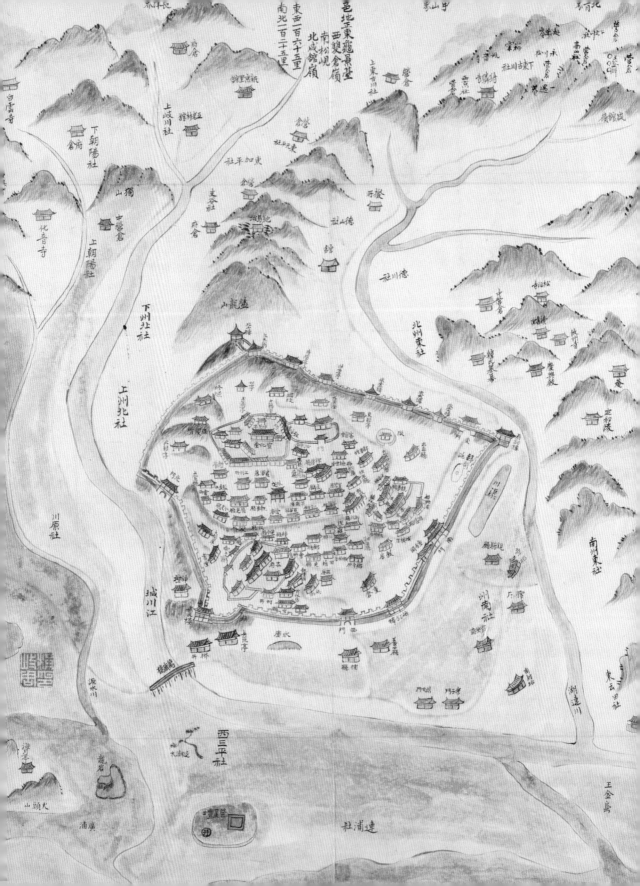

◀ 도06-07-03. 제3폭 〈함흥〉.　▲ 도06-07-04. 제11폭 〈순안〉.

《환유첩》, 1896년, 지본채색, 37×27, 국립민속박물관.

▶ 도06-07-05. 제13폭 〈신천〉. ▲ 도06-07-06. 제14폭 〈천안〉.

《환유첩》, 1896년, 지본채색, 37×27, 국립민속박물관.

도06-07-01.
《환유첩》 표지, 1896년, 지본채색,
37×27, 국립민속박물관.

도06-07-02. 《환유첩》 발문, 1896년, 지본채색, 37×27, 국립민속박물관.

같지 않아서 보는 사람들이 흠으로 여겼다. 이에 병신년(1896) 봄, 집에서 무료하게 지내던 차에 때마침 화인畫人 두 사람이 있어 마침내 한 통通을 옮겨 그리게 하고 첩으로 꾸며 '환유첩'이라 이름 붙였다. 원본과 나란히 놓고 보면 차이나는 곳이 없지 않지만, 때마다 펼쳐보면 그 산천과 건물들이 눈에 선하여 실로 종병宗炳, 373~443의 와유와 다를 바 없으며 또한 구양수歐陽修, 1007~1072의 사환출처仕宦出處의 뜻이 없을 수 없다. 1896년 3월 하순, 종산노인鍾山老人 쓰다.[55]

홍기주는 고을 수령으로 부임할 때마다 읍지를 모사하여 지도를 만들어 소장하였고 은퇴한 지 1년 반이 지난 후인 1896년에 화가 두 명에게 이를 한꺼번에 모사하게 하여 화첩으로 꾸몄다는 것이다. 노년에 다시 그 지역에 가지 못하게 되었음을 안타까워하며 누워서 경치를 즐기는 와유와 벼슬에 나서거나 물러났을 때 가진 '사환출처'의 뜻을 담아 '환유'의 자료를 만든 것이다. 또한 그는 그림을 통해 옛 추억의 장소를 간접적으로 느끼고, 또 이를 보는 사람들에게 그 고을을 직접 가본 것 같은 유람의 체험을 제공하려 했을 것이다. 첫번째 관직부터 경관직, 외관직을 가리지 않고 자신의 평생 관력 전체를 고스란히 화첩에 담

았던 한필교의 《숙천제아도》와 홍기주의 《환유첩》의 차이는 지방관으로 재직한 곳만을 대상으로 하였다는 점과 지방관으로 부임할 때마다 추가로 그려나간 것이 아니라는 점이다.

《환유첩》의 그림을 보면 지도마다 어느 고을의 지도라는 제목, 제수받은 관직인지 혹은 다른 지역과 상환된 관직인지를 '제'除와 '환'換으로 표시하고 그 연월일을 적었으며 주문방인 홍기주인을 찍었다. 그림을 다 그린 뒤에 여백을 이용하여 한꺼번에 쓰고 찍은 것이라 인장의 위치는 일정하지 않으며 때로는 그림 한복판에 인장을 찍기도 했다.

그렇다면 홍기주가 모사한 읍지의 지도란 어떤 것일까. 1872년(고종 9) 전국적으로 일제히 군현 지도가 제작되어 지도의 보급과 소장은 상당히 용이해졌다. 그러나 《환유첩》이 1872년의 군현 지도와 비록 유사한 점은 있지만, 이를 모사의 직접적인 참고자료로 이용했다고 보기는 어렵다. 그보다는 홍기주가 말한 대로 자신이 소장하고 있던 지도를 범본으로 활용했던 것으로 보인다. 서울대학교 규장각 소장자료 중에 〈전주부지도〉,^{도06-08}『온양군읍지』^{도06-09}와 『고산읍지』에 찍힌 것과 똑같은 인장이 《환유첩》에 찍혀 있어서 홍기주가 지방관 재임 시절부터 개인적으로 소장하고 있던 지도와 읍지의 존재가 입증된다.[56] 이뿐만 아니라 《환유첩》의 〈전주〉와^{도06-07-07} 서울대 규장각 소장의 〈전주부지도〉를 비교해 보면 《환유첩》을 제작할 때 자신이 소장한 지도를 활용했음을 재차 확인할 수 있다. 다만 범본이 된 지도의 형식이나 화풍이 저마다 달랐을 것이므로 《환유첩》의 각 지도가 포괄하는 범위, 실제 거리와의 비율, 내용의 밀도, 읍치를 표현한 방식 등은 차이가 발견된다.

홍기주는 《환유첩》을 제작한 화가가 두 사람이라고 말했지만 산수 양식이나 채색의 사용 등에서 뚜렷한 화풍의 차이가 드러나지 않는다. 둥글둥글한 봉우리를 연결하여 산줄기를 표현하고, 길고 느슨한 피마준으로 산주름을 나타냈으며 산등성이 윤곽을 따라 잔잔한 미점과 호초점을 규칙적으로 찍는 것이 《환유첩》 산수 묘사의 특징이다. 청·녹·갈색으로 산을 연하게 담채하였고 붉은 선으로 도로를 표시하였다. 어떻게 보아도 도화서 등에서 정식으로 훈련받은 화원의 필치는 아니며 다소 엉성한 필묘법은 평범한 직업화가의 솜씨로 여겨진다.

한필교나 홍기주 개인으로 볼 때 그들은 결코 청요직을 거쳐 높은 관직을 섭렵한 명

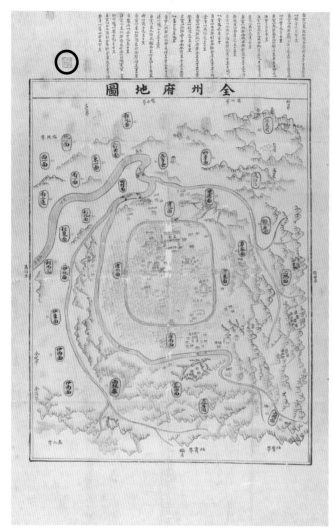

도06-08. 〈전주부지도〉, 19세기, 지본담채, 서울대학교 규장각한국학연구원.

도06-09. 『온양군읍지』 제5면의 홍기주 인장, 19세기, 서울대학교 규장각한국학연구원.

〈전주부지도〉 인장.

『온양군읍지』 인장.

《환유첩》의 〈전주〉 인장.

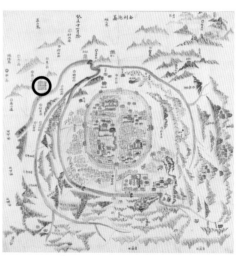

도06-07-07. 《환유첩》 제5폭 〈전주〉, 1896년, 지본채색, 37×27, 국립민속박물관.

망 있는 인물은 아니었다. 그런데도 이들이 관아도나 군현도를 개인적인 기념의 산물이자 와유의 대상으로서 남다른 활용을 시도했던 것은 풍부한 문예적 전통의 경험이 가능했던 집안 분위기 덕분일 것이다. 또한 관아도나 지도가 군사 방어나 행정 통치를 위해 관청에서만 공적으로 사용되던 시기를 지나 19세기에 접어들면서 그 기능이 확대되고 사용자의 폭도 넓어진 시대적 경향이 반영된 것으로 볼 수도 있다. 그들이 지방관이었기 때문에 지도를 개인 기록의 대상으로 쉽게 선택할 수 있었는지도 모르겠으나 결과적으로 《숙천제아도》와 《환유첩》은 사가기록의 방식이 다양하게 확장되는 지점과 맞물려 있다.[57]

　　무엇보다 《숙천제아도》와 《환유첩》이 더 특별하게 느껴지는 이유는 고관대작이 아님에도 세상에 부침하며 지내온 자신의 이력을 소중하게 여기고 기록으로 남기려 했던 두 사람의 마음에 있다. 화려한 행렬과 연향의 모습으로 자신의 지위와 통치력을 드러낸 기록화와는 달리 언제든지 들춰보면서 추억하고 회상할 수 있는 자신만의 이 소박한 개인 기록이야말로 어쩌면 진정한 환유의 자료일지도 모르겠다.

시호란 관직을 맡은 이가 세상을 떠난 뒤 생전의 공적과 행실을 평가하여 국가에서 내려주는 이름이다.

국가에서 정해준 시호를 본가에서 받아들이는 의례는 집안 전체의 영광으로, 자손들은 이를 그림으로

남겨 기념하곤 했다. 다만 주인공이 세상을 떠난 뒤 이루어지는 행사라는 점이 지금까지의 그림과는 다른

점이다. 시호를 받는 연시례, 그뒤에 이어지는 잔치, 즉 연시연까지의 과정이 주로 그려졌다.

국가로부터 이름을 받는
가문의 영광

연시례도延諡禮圖

국가로부터 새로운 이름을 받는 의미

연시례는 주인공이 세상을 떠난 뒤 그의 후손이 주체가 되어 국가로부터 시호諡號를 받는 의례로 조상을 선양하는 행사다. 연시례도는 이후에 살펴볼 가전화첩처럼 여러 세대를 거치며 그림을 모은 형태는 아니지만, 의례의 내용이나 편찬 목적에서 집안의 역사를 담은 가전화첩과 상통하는 면이 있다. 더욱이 시호를 받는 것이 조상의 사회문화적 지위를 높이고 종족의 분파에 영향을 미친다고 생각하면[01] 후손의 입장에서 연시례는 조상의 공업을 돌아보며 가문의 역사를 정비하는 데 중요했다.

시호는 관료가 사망한 뒤 생전의 공적과 행실을 평가하여 국가에서 내리는 이름이다.[02] 선인들은 시호를 받아야 비로소 완전한 이름[完名]을 얻은 것으로 여기기도 했다. 시호 제도는 중국에서 시작된 것으로 주나라 때 완비되었으며 중국의 법제와 문헌은 우리나라 시법 제정에 많은 영향을 미쳤다.[03] 우리나라에서 시호를 쓰기 시작한 시기에 대해서는 여러 이견이 있지만, 신라 법흥왕法興王, 514~540 재위이 선왕에 대하여 '지증'智證이라는 시호를 처음 올렸던 때로 보는 것이 통설이다.[04] 신라시대까지는 왕만이 시호를 가질 수 있었으며 국가가 신료에게 증시하는 제도는 고려시대부터 시행되었다. 조선시대 시호의 제정을 관장하는 관청은 봉상시奉常寺였으며 종친과 정2품 이상의 실직을 지낸 문무관, 그리고 친공신親功臣이 대상이었다.[05] 18세기가 되면 이 규정은 정3품 통정대부 이상인 자, 유현遺賢이나 절의節義에 죽은 자로 확대되었다. 19세기에는 고종·순종 연간에만 증시된 인물이 445명에 이를 정도로 제도는 유명무실하게 운용되었다.[06]

시호 두 글자에는 한 사람의 삶이 '이름보다 행실이 지나치지 않게' 객관적으로 압축·표현되어야 했다.[07] 그래서 시호를 정할 때는 여러 단계의 신중한 절차와 검토 과정을 거쳤다. 시호를 받을 자격이 되는 인물이 사망했다고 해서 조정에서 자동으로 절차에 들어가는 것은 아니었다. 본가로부터 시장諡狀이 예조에 접수되어야 비로소 증시에 대한 논의가 시작되었다. 다만 자격에 미달하거나 아직 시장이 올라오지 않았어도 왕이 명령을 내리면 논의될 수 있었다. 이를 '부대시장'不待諡狀이라 하는데, 그 시초는 선조의 명으로 이황에게 증시된 경우였다.[08] 좌의정을 지낸 박세채朴世采, 1631~1695에 대한 증시도 시장을 기다리

지 않고 숙종의 명으로 시호에 대한 논의를 시작한 사례이고,[09] 최규서崔奎瑞, 1650~1735와 조태구趙泰耉, 1660~1723는 상신相臣으로서 큰 공훈을 세웠다는 명분으로 시장 없이 영조의 명에 따라 시호가 내려졌다.[10]

국가로부터 시호를 받는 것은 개인과 가문의 영광으로 인식되었기에 후손으로서 조상의 시호를 맞아들이는 '연시'延諡, 迎諡는 일종의 의무이기도 했다. 간혹 개인에 따라 청시請諡와 연시를 하지 말라는 유언을 남긴 인물도 있었지만,[11] 결국 후손들은 그 뜻을 지켜주지 못했다. 이는 조선 관료 사회에서 시호가 지니는 사회적 권위와 문중 차원의 영예가 얼마나 중요했던가를 시사하는 부분이다.

시장은 수증인의 졸기나 행장을 참조하여 작성되었는데 후손이나 친지 중에 이를 맡아줄 적임자가 없는 경우 청시는 기약 없이 늦어지기도 했다. 또 정2품 이상의 고관이 죽으면 청시가 바로 진행되었지만, 품계가 그에 미치지 못하는 경우 증직贈職되기를 기다렸다가 시장을 올려야 했으므로 사망 후 청시하기까지 오랜 시간이 지나는 경우가 허다했다.

예조에서는 본가에서 올라온 시장을 검토하여 봉상시에 넘겼다. 업무를 이관받은 봉상시는 시호망諡號望을 논의하고 홍문관의 관원들과 합좌하여 삼망三望을 결정했다.[12] 봉상시에서는 이 삼망을 예조에 보고하고, 이를 보고받은 예조는 행정을 다시 이조로 이관하였다. 이조에서는 의정부를 통해 '시호망단자'諡號望單子를 왕에게 올려 낙점을 받았는데 여기서 끝이 아니었다. 왕의 재가를 받은 다음에도 사헌부와 사간원에서 수증자의 행적과 시호가 잘 부합하는지 그 적합성 여부를 심의하는 서경署經 과정을 거쳐야 최종적으로 시호가 확정되었다. 이처럼 시호는 봉상시라는 한 관청이 전담하여 제정되는 것이 아니었다. 공정함을 기하기 위해 여러 관청과 공조하였으며, 왕의 낙점 후에도 서경 절차를 두어 신중함과 동시에 엄정성을 담보하였다. 그러나 여러 관청이 참여하여 검토하는 과정에서 책임을 미루거나 힘의 분배가 잘 이루어지지 않으면, 청시에서 시호가 결정되기까지 수십 년이 걸리기도 했으니 시호의 수증은 절대로 쉽지 않은 일이었다.[13]

시호는 연시례를 치러야만 실질적으로 사용할 수 있었으므로 왕의 증시교지贈諡敎旨를 본가에 내리는 선시宣諡, 賜諡와 이를 받아들이는 연시 과정은 시호 제정만큼 중요하게 여겨졌다.도07-01 증시가 결정되면 먼저 수증인의 본가에 연시의 가부를 물어보게 된다. 연시

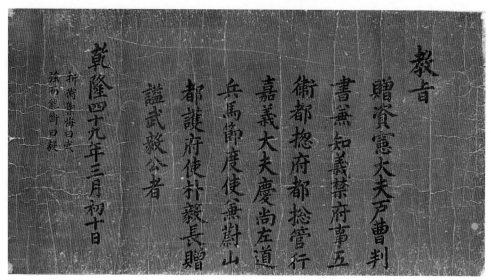

도07-01. 〈무의공 박의장 증시 교지〉, 1784년, 지본묵서, 60×112, 무안박씨 무의공 종택.

하겠다는 답을 보내면 이조에서는 이조의 낭관을 선시관으로 보내 시호를 내리고 후손은 수증인의 신주를 모시고 나와 이들을 맞았다. 연시례가 끝나면 주인主人, 즉 연시를 주관한 후손 대표는 조정에서 파견된 선시관과 내외 하객에게 연시연을 베푸는 것이 관례였다.

　연시례는 왕의 교지와 제문을 받는 행사였으므로 사궤장례와 여러 면에서 공통점을 지닌다. 두 행사는 모두 왕을 대신하여 사자使者가 파견되었고 사자는 교지를 읽고 전달하는 절차를 수행했다. 다른 점이 있다면 연시는 사후에 수여되는 것이므로 실제로 의례를 주관하는 것은 그 후손의 몫이었다는 것이다. 연시 장소는 후손의 사저가 일반적이었으나 후손이 지방관으로 재직 중에는 그 임지에서 치러지기도 하고 때로는 묘소에서 행해지기도 했다.[14] 정조는 지방 관찰사들에게 도내에서 시행되는 연시의 일자를 일일이 보고하도록 하고, 연시례에 물자와 장소를 지원하라고 명령하였다. 그래서 정조 연간부터는 지방 관아에서 연시례를 여는 예가 부쩍 늘어났다.

　증시 결정이 내려지면 준비 기간을 거쳐 바로 연시하는 것이 보통이지만 그렇지 못한 경우도 적지 않았다.[표15] 첫 번째, 경제적 형편이 여의치 않은 후손은 연시례를 치르는 데 드는 적지 않은 경비를 감당할 수 없었기 때문이다.[15] 이익이 '세속에 연시를 극도로 성

대하게 치르느라 막대한 재물을 들이므로 가난한 선비들은 감히 엄두를 내지 못하고 시호를 내린다는 왕명이 내려와도 연시하지 못해 시호를 사용하지 못하는 경우가 종종 있다'라고 말한 것에서도 당시 호화로운 연시례의 폐단을 짐작할 수 있다.[16] 연시례에 소요되는 각종 경비에는 선시관에게 사례의 뜻으로 주는 예물과 의례 절차를 맡아 선시관과 함께 온 예모관禮貌官에게 주는 수고비도 한몫하였다. 1718년(숙종 44) 이익상李翊相, 1625~1691의 연시 때는 선시관에게 방사주方紗紬와 화사주花絲紬 각 한 필, 예모관에게는 화방주花方紬 각 한 필을 폐백으로 주었다. 또 1784년(정조 8) 생육신의 한 사람인 조려趙旅, 1420~1489의 연시례 전모를 상세하게 기록한 『서산연시록』西山延諡錄을 보면 18세기 후반 무렵에는 선시관 일행 외에 의례의 진행을 도운 향중과 문중의 집사관들에게도 폭넓게 폐백을 주는 것이 관행이었던 것 같다.[17] 이처럼 연시례에 드는 비용은 적지 않은 경제적 부담이었다.

연시를 하지 못하는 두 번째 큰 이유는 사실 첫 번째 이유와 맞물린 문제였다. 연시례의 주관자 즉, 주인은 관복을 입고 연시에 응해야 했으므로 하급직이라도 실직에 있는 마땅한 후손이 없으면 시간이 많이 흘러도 연시할 자격이 주어지지 않았다. 특히 수증인이 임진왜란이나 병자호란 같은 전란에서 순절하였거나 정치적인 사건에 연루되어 유배 혹은 사사되었다면 그 집안은 급속하게 한미해지기 마련이다. 수증인이 나중에 증직되거나 복권되었어도 후손의 사정은 연시례를 치를 만한 형편에 이르지 못한 경우가 많았다. 그래서 일찍이 시호가 정해졌어도 이러한 사정으로 미처 연시하지 못한 집안에는 왕이 자손 중 한 사람에게 관직을 제수하거나 품계를 올리는 특명을 내려 연시례를 치를 수 있게 도왔다.

이를테면 현종의 장인 김우명金佑明, 1619~1675은 사망한 지 6년이 지나 시호를 받았는데, 숙종은 벼슬이 없는 아들 김석달金錫達을 종9품의 순릉참봉에 임명하여 연시례를 치를 수 있는 자격을 부여하였다.[18] 또 정조는 연시할 후손이 지방관일 경우 읍력邑力이 더 나은 지역의 수령과 상환함으로써 관의 보조를 충분히 받을 수 있도록 편의를 봐주기도 했다.[19] 임진왜란 때 절의를 지킨 선무공신 정기원鄭期遠, 1559~1597은 선조 때 좌찬성으로 증직되고 숙종 때는 봉사손이 관직을 제수받음으로써 마침내 1790년 시호가 결정되었다. 그러나 빈궁한 후손이 여전히 연시하지 못했다는 사정을 들은 철종은 후손을 등용하여 연시례를 치를 수 있게 만들었다.[20] 사후 260여 년이 지나도 조상의 시호를 맞아들이는 것은 후손의 마

땅한 도리였으며 국가로서는 선시가 표장表獎의 의무이기도 했음을 말해주는 경우이다.

역대 왕들은 아무래도 종친에 대한 연시에 신경을 많이 썼다. 숙종은 숭선군 이징李澂, 1639~1690과 낙선군 이숙李潚, 1641~1695, 의안군 이성李城, ?~1588의 연시례에 공경公卿 이하 외조의 조신을 모두 참석하게 하고 불참하면 추고를 명했다. 왕실에서는 종친가에 선시할 때 가까운 종친에게는 연수宴需 제급과 함께 선온하고 음악을 내렸으며, 먼 종친에게는 연수만 돕는 것이 규례였다.[21] 종친 외에 의빈儀賓과 척신戚臣의 연시에도 연수를 보냈다. 숙종과 영조는 자신의 장인 연시에 쌀 100섬, 목면 5동同, 돈 500냥을 보조하였다.[22] 정조 연간에는 종실이 아니더라도 고관을 지낸 인물의 연시연에 연수를 도와주는 관행이 정착했으며 집안 사정을 감안하여 그 내역과 수량에 차등을 두었다.

때로는 연시례를 준비할 때 관직을 사적으로 분수에 넘치게 남용하는 일이 벌어졌다. 영의정 허적許積, 1610~1680이 조부 허잠許潛의 연시연에 쓰기 위해 무단으로 궐내의 유악帷幄과 차일을 가져갔다가 적발된 사건이 있었다. 1755년에는 공조판서 홍중징洪重徵, 1682~1761이 부친의 연시례에 필요한 병풍·자리·방석 등의 물자를 공조 소속의 공인貢人에게 떠맡겼다가 원망을 샀고, 이 일이 왕에게 보고되어 공조판서에서 파직되어 군직인 부사직으로 강등된 일도 있었다.[23] 연시례의 개인 부담을 줄이면서도 이왕이면 풍성하게 행사를 치르려는 욕심이 낳은 폐단이었다.

고종과 순종 연간에는 증시의 사례가 이전에 비해 급증하였다. 증시 자격에 대한 기준이 엄격하게 지켜지지 않았는데 그만큼 예외가 많았다는 의미이다. 고종은 대군과 왕자에게는 시장을 기다리지 않고 시호 논의를 시작하라는 부대시장의 명령을 내렸다.[24] 그래서 이 시기에는 태조의 아들 회안대군懷安大君 이방간李芳幹, 1364~1421, 소현세자의 맏아들 경선군慶善君, 1636~1648, 사도세자의 서자인 은언군恩彦君 이인李䄄, 1754~1801과 은전군恩全君 이찬李䄄, 1759~1778, 홍선대원군의 부친 남연군南延君 이구李球, ?~1822, 남연군의 맏아들 홍녕군興寧君 이창응李昌應, 1809~1828, 남연군의 둘째 아들 홍완군興完君 이정응李晸應, 1815~1848 등 그간에 증시받지 못한 여러 왕실 인사들의 시호가 정해졌다. 이외에도 이 시기에 부대시장으로 시호를 받은 인물들은 다른 어느 때보다도 많았으며 대부분의 관료는 사망하면 한 달 이내에 시호가 정해지고 바로 연시가 이루어졌다.

이처럼 연시에 대한 규정은 법으로 정해져 있었지만 왕의 특명은 항상 변수로 작용하였고 그것은 선례가 되어 답습되었다. 사가에서 연시는 국가로부터 받는 은전에 머물지 않고 집안의 대례大禮이자 큰 영예였으며 그 의미는 다음에 살펴볼 연시연 시첩이나 연시례도에 잘 담겨 있다.

기록으로 보는 연시례 기념화의 제작

연시례를 마치고 후손 대표인 주인은 연시연 참석자들의 경하시를 모아 시첩을 만들거나 여기에 그림을 곁들여 시화첩을 제작하였다. 실제 연시례도를 제작했던 사례는 문헌에 나타난 것보다 훨씬 많았을 것으로 짐작되지만, 기록상 확인되는 가장 이른 것은 1687년(숙종 13) 용양군龍陽君 윤섬尹暹, 1561~1592이 문렬文烈이라는 시호를 받았을 때 후손이 제작한 연시례도다.[25] 1592년 임진왜란이 발발했을 때 사복시정司僕寺正이었던 윤섬은 방어사防禦使 이일李鎰, 1538~1601의 종사관으로 상주성을 지키다 순절한 인물이다. 윤섬은 1681년(숙종 7)에 증시받았지만, 연시는 증손자 윤이건尹以健, 1640~1694이 충청도 진산군수로 부임한 이듬해(1687년)에 그 근무지에서 이루어졌다.[26] 연시례도가 제작되고 그 서문을 송시열이 쓴 사실만 알 수 있을 뿐 그림의 내용이나 구성에 대해서는 알 길이 없다.

그런데 윤이건이 증조부의 시호를 연시했을 때 그의 형 윤이징尹以徵은 부친 윤집尹集, 1606~1637의 시호를 받았다. 말하자면 형제가 같은 시기에 각각 증조부와 부친의 연시례를 치른 것이다. 병자호란이 일어났을 때 교리이던 윤집은 척화를 주장하다가 청나라에 끌려가 죽임을 당한 삼학사三學士의 한 사람으로 1686년(숙종 12) 충정忠貞이라 증시되었다.[27] 이듬해에 당시 음성현령이던 윤이징은 장남으로서 근무지에서 부친의 시호를 받았다. 당시 선시관은 이조좌랑 김창집金昌集, 1648~1722이었다. 그는 먼저 진산(지금의 충남 금산)에 가서 윤섬의 시호를 내리고 바로 음성으로 이동하여 윤집의 시호를 내렸다.[28] 한 집안의 연이은 행사였으므로 증조부의 연시례도 제작을 따라 윤이징도 부친의 연시례도를 만들었을 것으로 예상되지만 관련 기록을 찾을 수 없다.

윤집의 연시례도 제작에 그 가능성을 높이 두는 이유는 윤섬·윤집과 함께 남원윤씨 집안의 '윤씨삼절'로 칭송되는 윤계尹棨, 1603~1636의 연시례 후에도 이를 기념한 '장성부연시도'가 제작되었기 때문이다.[29] 윤계는 경기도 남양부사로 재직 중에 병자호란이 일어나자 근왕병勤王兵을 모집하여 남한산성으로 들어가 왕을 도우려다 청나라 군사에게 붙잡혀 처절하게 순절한 인물이다. 윤계의 시호는 1708년(숙종 34) 손자 윤홍尹泓, 1655~1731이 전라도 장성부사로 재직 중에 임지에서 받았다. 선시관으로 파견된 이조정랑 조태억趙泰億, 1675~1728이 쓴 연시례도의 서문이 '장성부연시도서'長城府延諡圖序인 점은 연시례가 장성부의 행사로 치러졌음을 시사한다.[30] 연시는 문중의 경사이자 고을의 경사이기도 했다. 한편 조태억은 윤계의 외손자였으니 그가 외조부의 시호를 선시한 것은 더욱더 영예로운 일로 일컬어졌다.

조태억은 '장성부연시도'를 제작한 목적이 사가의 지극한 영광과 세상에 보기 드문 일을 후세에 오래 전하기 위한 것이라 했다. 또한 충신이 나라를 위한 마음과 그에 대한 조정의 은덕을 보고 느끼게 하기 위함이라 했다. 후자의 이유는 같은 사가기록화라도 사궤장례도첩이나 회혼례도첩에서는 읽을 수 없는 차별화된 제작 목적이다. 국가로부터 시호를 받는다는 것은 집안의 경사였을 뿐 아니라 그 시호에 담긴 수증인의 공적과 죽음의 의미를 돌아보는 시간이기도 했기 때문이다.

이처럼 전란에서 젊은 나이에 순절한 윤씨삼절은 모두 증시의 자격을 부여받은 뒤에도 후손들이 연시할 수 있는 처지가 되어 실제로 연시례를 치를 때까지 오랜 기다림의 시간이 필요했다. 역시 연시례를 치르는 데에는 실직에 나아가 있는 자손의 존재와 그 역할이 중요했음을 알 수 있다.

연시를 주관한 후손은 연시례도를 제작하기도 했지만, 연시연 석상에서 수창된 시를 모으고 주변 인사들에게도 시를 청해서 시첩을 만들었다. 후손이 연석에서 주고받은 경하시를 모아 시첩을 꾸미는 일은 그림을 포함한 화첩의 제작보다 비용이 덜 든다는 점에서 훨씬 쉽게 행해졌을 것으로 짐작된다. 일찍이 1630년(인조 8)에 윤근수尹根壽, 1537~1616의 시호를 연시한 다음 후손들은 '영시연시첩'迎諡讌詩帖을 만들었다.[31] 윤근수의 아들 손자가 모두 생존해 있었지만 변변한 관직을 지내지 못했으므로 영의정을 지낸 큰조카 윤방尹昉,

1563~1640이 후손 대표를 맡아 하객을 맞이했다. 윤두수·윤근수 형제의 정치적 위상을 감안하면 아마도 연시연에는 조정의 주요 인물들이 다수 참석했고 시첩의 편찬까지 자연스럽게 연결되었을 것으로 생각된다.

연시연 시첩 제작 양상은 1708년 임현任鉉, 1549~1597의 연시를 마친 뒤에 후손 임석후任錫屋가 만든 시첩에서도 잘 알 수 있다.[32] 임현은 원종공신原從功臣으로 정유재란 때 남원부사로 성을 지키다 순절한 인물이다. 1702년 고손자 통덕랑 임액任詻이 상언을 올려 시호 추증을 청하였고 1706년 충간忠簡이라는 시호를 받았다. 그러나 연시례를 치러야 할 후손 임석후는 너무 가난하여 행사를 치를 형편이 아니었다. 이를 불쌍히 여긴 이조판서 이인엽李寅燁, 1656~1710은 조정의 신료들로부터 얼마씩의 돈을 모아서 임석후에게 연시 비용을 마련해 주자는 움직임을 이끌어내 마침내 연시례를 성사시켰다. 이 연시례에는 영의정 최석정崔錫鼎, 1646~1715까지 참석하여 경하시를 지어 자리를 빛냈다. 이에 후손 임석후는 연시연 참석자에게 청한 차운시 예닐곱 편을 모아 시첩을 만들고자 하였다. 연시례를 여는 데 결정적 도움을 주었던 은인 이인엽은 얼마 후 사망하여 시를 받지 못했으므로 임석후는 그의 아들 이하곤李夏坤, 1677~1724을 찾아가 시와 시첩의 서문을 부탁하는 것으로 그 아쉬움을 달랬다. 이하곤이 1723년 7월 20일에 서문을 썼으므로 임석후가 시를 모아 성첩하기까지 오랜 시간 동안 공을 들였음을 알 수 있다.

26년 전 세상을 떠난 조상의 연시례를 기념하다, 《효간공이정영연시례도첩》

문헌 기록상으로 볼 때 연시례도첩이나 연시연 시첩의 제작은 숙종 대에 집중되어 있으며 실제 남아 있는 작품 세 점 중 두 점도 숙종 대에 만들어진 것이다. 국립중앙도서관 소장의 《효간공이정영연시례도첩》孝簡公李正英延諡禮圖帖은 판돈녕부사를 지낸 서곡西谷 이정영李正英, 1616~1686이 사망한 지 26년 만인 1711년(숙종 37) 9월 11일 효간孝簡이라는 시호를 받는 연시례를 기념한 것이다.[33] 이정영의 부친이자 호조판서를 지낸 이경직의 시호가 효

민孝敏으로, 2대에 걸쳐 '효孝자'를 시호로 하사받은 것을 집안 사람들은 무척 영광으로 생각하였다. 이정영은 이조정랑, 평안도관찰사, 한성부판윤, 이조판서 등을 지냈으며 1685년(숙종 11) 기로소에 들어간 인물이다. 이정영은 당대 최고의 전서篆書와 주서籀書 전문가이기도 해서 1685년에 쓴 「이순신명량대첩비」를 비롯하여 여러 비문을 남겼다. 이정영의 조부가 동지중추부사 이유간, 숙부가 백헌 이경석이었는데 그의 집안은 전주이씨 덕천군파로 왕실의 한 계파이면서 이 시기 대대로 한양에 세거하던 경화사족을 대표하는 가문이었다.[34] 이정영의 시호는 6월 16일 내려졌으므로[35] 연시례까지 석 달 정도의 준비 기간이 필요했던 것 같다.

이 화첩은 세 폭의 그림, 선시관을 포함한 27명의 좌목인 「연시연회객」, 손자 이진검李眞儉, 1671~1727을 시작으로 연석에서 주고받은 스무 명의 경하시가 적힌 「시연수창록」諡筵酬唱錄으로 구성되어 있다. 이러한 내용 구성은 앞에서 살펴본 사궤장례도첩과 같다. 좌목과 경하시는 붉은 선으로 인찰한 면에 쓰였는데 한 사람이 한꺼번에 옮겨 적은 것으로 보인다.

연시례 시행이 결정되면 본가에서는 하객을 공식적으로 초청하는 편지를 보내는 것이 관례였다. 연시연에 참석한 인사들 명단에는 수증자가 과거에 누렸던 정치적 위상, 나아가 그 집안의 사회적 인맥, 주인의 현재 지위가 반영되어 있다. 이런 의미에서 교지를 받들고 중앙에서 파견된 선시관을 포함하여 이정영의 연시례에 참석한 주요 하객들을 살펴보면 다음과 같다.

이정영 연시례 주요 하객[辛卯九月十一日延諡宴會客]

1. 사시관 봉정대부 행이조정랑 겸 지제교 겸 교서관교리 서학교수 임상덕林象德, 1683~1719

2. 대광보국숭록대부 행판중추부사 이유李濡, 1645~1721

3. 대광보국숭록대부 의정부 영의정 겸 영경연 홍문관 예문관 춘추관 관상감사 세자사 서종태徐宗泰, 1652~1719

4. 대광보국숭록대부 의정부 우의정 겸 영경연사 감춘추관사 조상우趙相愚, 1640~1718

5. 수록대부 금평위 박필성朴弼成, 1652~1747

　　　　　　　　　　　　　　　　　　　　　　　　제7장 연시례도

6. 보국숭록대부 영돈녕부사 경은부원군 김주신金柱臣, 1661~1721

7. 자헌대부 형조판서 이언강李彦綱, 1648~1716

8. 자헌대부 지중추부사 윤이도尹以道, 1628~1712

9. 자헌대부 이조판서 겸 세자좌빈객 조태구趙泰耉, 1660~1723

10. 가선대부 이조참판 겸 동지경연 성균관사 윤지인尹趾仁, 1656~1718

11. 가선대부 한성부 우윤 조태로趙泰老, 1658~1717

12. 명의대부 밀성군 이식李栻, 1659~1729

13. 통정대부 사간원 대사간 이야李壄, 1648~1719

14. 절충장군 행충무위 부사직 원성유元聖俞, 1640~1713

15. 절충장군 행용양위 부호군 지제교 오명준吳命峻, 1662~?

16. 통정대부 호조참의 지제교 이대성李大成, 1651~1718

17. 어모장군 행용양위 부사직 양성규梁聖揆, 1661~1707

18. 어모장군 행용양위 부호군 유명응兪命凝, 1659~1737

19. 통훈대부 행사헌부 장령 구만리具萬里, 1656~1721

20. 조봉대부 행홍문관부교리 지제교 겸 경연대독관 춘추관기사관 오명항吳命恒, 1673~1728

21. 봉정대부 행사헌부 지평 김계환金啓煥, 1669~?

22. 진위장군 행충무위 부사직 여광주呂光周, 1666~1714

23. 조봉대부 행제천현감 이진유李眞儒, 1669~1730

24. 보공장군 행용양위 부사직 지제교 이진검李眞儉, 1671~1727

25. 중훈대부 행경기도사 서명연徐命淵, 1673~1735

26. 봉렬대부 행승문원 정자 윤양래尹陽來, 1673~1751

27. 조봉대부 행승문원 부정자 여필희呂必禧, 1679~?

　　이 좌목은 이정영 집안에서 연시연에 공식적으로 초청한 인물들과 왕명을 받들고 와서 집행한 관리들이다. 교지를 선포한 선시관을 가장 앞에 두고 맨 마지막에는 선시관을

수행한 승문원 정자와 부정자를 배치한 것은 사궤장례도첩과 같은 구성이다. 선시관 다음에는 참석자들이 품계순으로 나열되어 있다. 판중추부사를 위시하여 영의정, 우의정, 형조판서, 이조판서, 한성부 우윤, 국구와 부마도위 등이 참석하였는데 이들이 속한 전주이씨, 대구서씨, 풍양조씨, 반남박씨, 경주김씨, 양주조씨 등은 이유간 집안과 오랫동안 교유해 온 당대 명문가다. 그 외에도 사간원, 사헌부, 홍문관의 참상관 등이 이름을 올렸다. 연시의 주관자, 즉 주인은 이정영의 손자 이진유였으며 그의 본생가本生家 동생인 이진검과 함께 행사의 실무를 맡았다. 이정영의 아들 이대성李大成, 1651~1718은 당시 61세로 호조참의였는데, 행사에는 참여하였으나 연로했기 때문인지 손자가 연시례의 주인 역할을 했다.

「시연수창록」에 실린 시의 작자와 그 순서는 좌목과 다소 다르다. 시를 지은 순서로 보이는데, 연시의 주인 큰손자 이진유가 먼저 7언율시를 지었고 뒤를 이어 동생 이진검이 운을 맞추었다. 도07-02 이어 서종태, 조태구, 임상덕, 재종손 이진망李眞望, 1672~1737, 원성유, 구만리, 윤이도, 어필희, 여광주, 양성규, 윤양래 등도 화답하였다. 공식적으로 연시연 참석자 명단에 이름을 올리지 못했지만 권첨權詹, 1664~1730, 정수기鄭壽期, 1664~1752, 박내정朴乃貞, 1664~1735, 송성명宋成明, 1674~?, 윤대영尹大英, 1671~1740, 조태억, 외손 홍태헌洪泰獻 등도 경하의 뜻을 시로 화답했다. 이들은 주로 이진유와 이진검의 동료이거나 교유 관계에 있던 집안의 젊은 자제들로 파악된다.[36]

그림은 교지를 실은 행렬이 대문으로 들어오는 〈교지지영도〉教旨祗迎圖, 교지를 선독하는 〈교지선독도〉教旨宣讀圖, 주인이 하객들을 접대하는 연시연을 그린 〈빈주연회도〉賓主讌會圖 등 세 장면으로 이루어져 있다. 도07-03, 도07-04, 도07-05 의례 과정을 지영·선독·연향의 세 장면으로 표현하고 수창시를 첨부한 도첩의 구성은 40여 년 전에 이정영 숙부의 사궤장례를 그린 《이경석사궤장례도첩》도02-11, 도02-12, 도02-13과 같다. 손자 이진유는 집안에 전해오는 이 기념물에 대해 잘 알고 있었던 것으로 보이며 그 형식을 본받아 연시례도첩을 만든 것으로 짐작한다.

연시례 현장은 한양의 서부 반송방에 있는 사저였다.[37] 주인 이진유는 당시 제천현감이었지만 제천에서 연시하지 않고 경화사족답게 부친이 거주하는 한양의 집에서 시호를 받았다. 이정영의 조부 이유간 대부터 대대로 세거해 온 이 집은 이경석이 궤장을 하사받

도07-02. 《효간공이정영연시례도첩》 「시연수창록」의 이진검 시, 1711년, 견본수묵, 37×54.8, 국립중앙도서관.

앗던 곳이기도 하다. 'ㄱ'자 모양 가옥의 마당에 차일이 설치되고 그 안에 병풍과 주칠탁자가 준비되어 있다. 차일 아래 지의를 깔아놓은 부분은 황색으로 설채하였고 대문에서 중문을 지나 차일에 이르는 길에도 황토를 깔아 동선을 만들었다.[38] 대문 근처에는 손님들이 타고 온 교자와 말이 보인다. 일곱 명의 악공, 교지를 실은 용정, 선시관과 승문원 정자·부정자가 탄 말이 활짝 열린 대문으로 들어서고 있다.

사가의 연시례 절차에 대해서는 1784년 경상도 영해寧海(오늘날의 영덕)의 박의장朴毅長, 1555~1615 종가에서 연시할 때의 기록인 「무의공연시시일기」武毅公延諡時日記가 좋은 참조가 된다.[39] 이정영의 연시와는 시기 및 지역적으로 차이가 있는 지방 사족의 연시례지만 그 절차를 정리해 보면 다음과 같다.

1. 연시의 반수班首와 조사曹司가 선시에 앞서 서로 허리를 굽혀 인사[揖禮]를 한다.

教旨祗迎之圖

도07-03. 《효간공이정영연시례도첩》 제1폭 〈교지지영도〉, 1711년, 견본채색, 37×54.8, 국립중앙도서관.

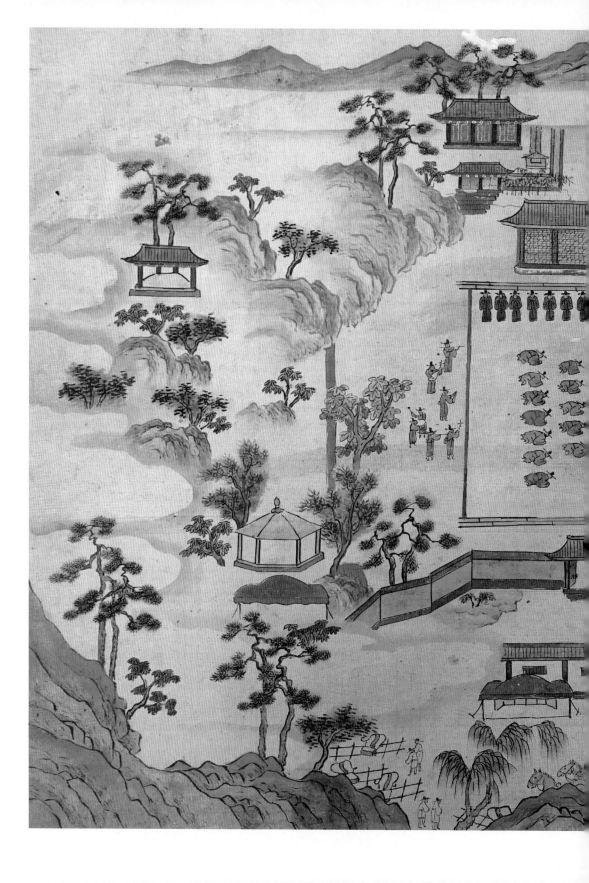

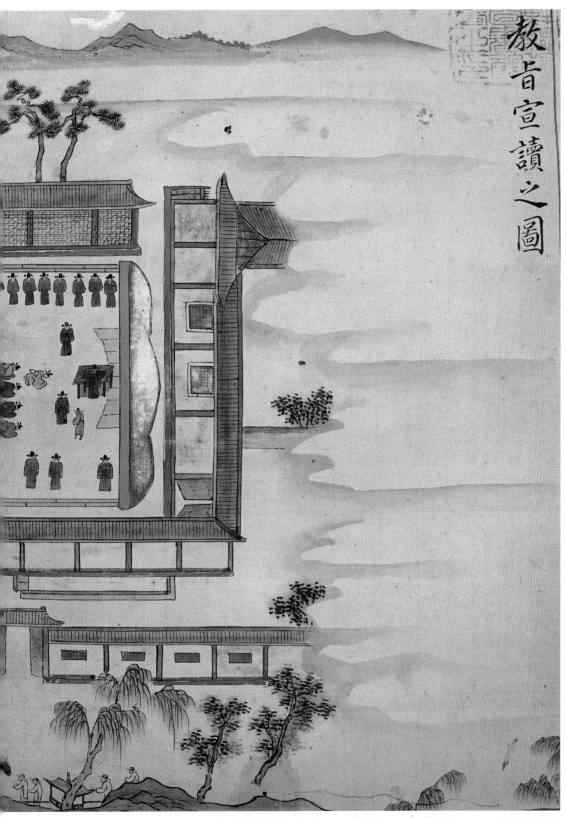

教旨宣讀之圖

도07-04. 《효간공이정영연시례도첩》 제2폭 〈교지선독도〉, 1711년, 견본채색, 37×54.8, 국립중앙도서관.

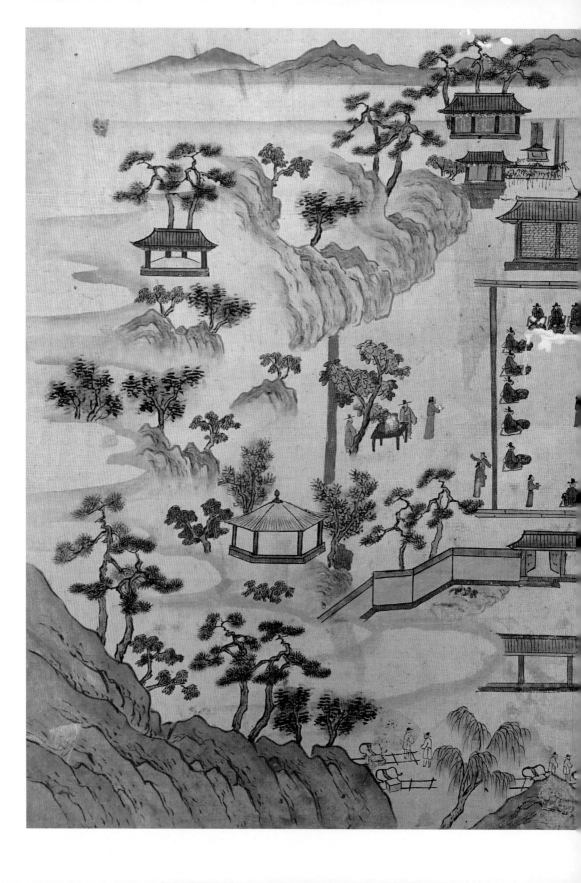

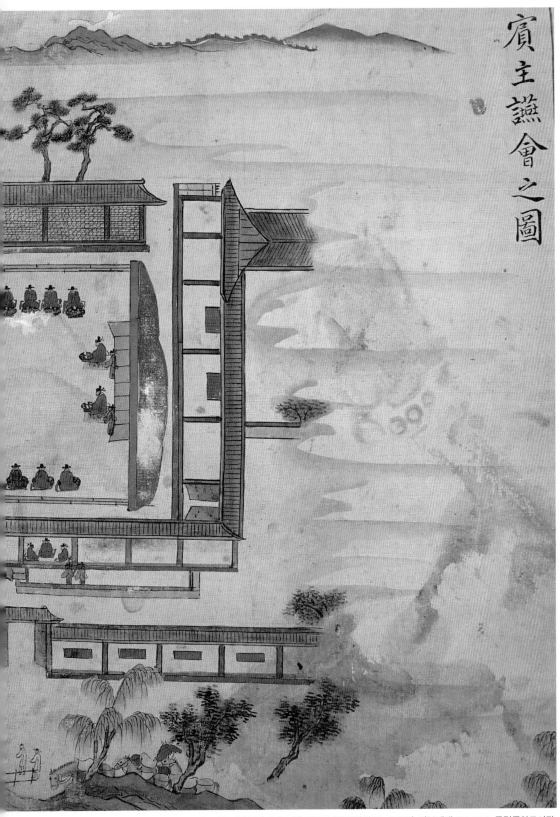

賓主讌會之圖

도07-05.《효간공이정영연시례도첩》제3폭 〈빈주연회도〉, 1711년, 견본채색, 37×54.8, 국립중앙도서관.

2. 한양에서 파견된 선시관 일행이 도착할 때 본관 및 타관의 수령이 수행한다.

3. 유림과 자손은 앞길에서 지영하고 자손은 왼쪽, 유림은 오른쪽에 두 줄로 나누어 차례로 선다.

4. 기치를 앞세워 가마[龍舁]에 실은 시함諡函이 들어오고 청포靑袍에 오모烏帽를 착용한 행례관行禮官과 차비관이 들어오며 예관禮官이 맨 뒤를 따른다.

5. 주인이 수증자의 신위를 사당에서 꺼내와 장막 아래에 북향으로 설치한 높은 탁자 위에 안치하고 남쪽에는 시호를 받들 자리를 마련한다.

6. 타관의 수령 두 명이 시함을 받들어 먼저 탁자 위에 안치하면 또 다른 타관의 수령 두 명이 예관을 인도하여 탁자 앞에 서쪽을 향해 선다.

7. 예관이 교지를 낭독한다.

8. 선독례를 마치면 자손들이 모두 사배한다. 종손이 시첩諡帖을 받들어 신위 앞에 두면 종손과 자손들이 다시 사배한다.

9. 예를 모두 마치면 집사와 차비관이 먼저 나가고 이어 예관이 퇴장한다.[40]

「무의공연시시일기」의 의례 절차를 참조하여 〈교지지영도〉를 보면, 중문 근처까지 나와 있는 인물 두 명은 일가 중에서 높은 관직에 있는 반수와 말단 관직에 있는 조사로서 선시관 일행을 맞이하여 행사장으로 인도하는 임무를 띤다. 반수와 조사는 주인을 제외한 일가친척 중에서 선정되었다. 그럼에도 조사는 반수에 비해 작게 그려 품계의 차이를 나타냈다. 차일 아래 자손들과 빈객은 평상복 차림으로 줄을 맞추어 선시관 일행을 기다리고 있다. 서쪽(위쪽)에 한 줄로 늘어선 인물들은 빈객이며, 동쪽(아래쪽)에 위계의 높고 낮음에 따라 줄을 달리하여 서 있는 인물들은 자손이다.

〈교지선독도〉는 선시관이 교지를 낭독하는 모습을 그린 것이다. 빈객은 선 채로 교지를 선독하는 과정을 지켜보고 있지만, 자손들은 모두 엎드린 자세다. 맨 앞줄의 인물은 연시의 주인인 이진유이며, 그 뒷줄의 인물들은 이진검을 포함한 친손, 외손들일 것이다.

〈빈주연회도〉는 주인이 빈객에게 연향을 베푸는 모습이다. 병풍을 뒤로 하고 앉은 두 명이 이진유와 이진검으로 보인다. 당에 올라가지 못한 빈객은 행랑채에 모여 앉아 있

다. 주인이 상석에 자리하고 술항아리가 차일 밖에 배치된 것을 보면 이 날 연회에 사악이나 선온은 없었던 것 같다. 멀리 지평선 부분에 청록산수로 산자락을 수평으로 길게 그린 점을 제외하면 나머지 산수의 배치와 기법은 〈교지지영도〉와 똑같이 반복되었다. 먼 산에 표시된 도성의 성곽 일부는 《이경석사궤장례도첩》에서도 보았던 것으로 서대문 밖 이정영 본가의 위치를 암시한다. 모정, 정자, 담장에 대나무가 늘어선 사당의 표현은 저택의 실제 면모를 표현한 것으로 보인다.

사물과 인물은 각각의 편리한 방향에서 그려져 화면에는 공간감이 완전히 배제되었다. 화면 오른편에는 서운을 가득 그리고, 왼편에는 집 주변의 산수 경관을 안견파 화풍이 농후한 수묵담채 기법으로 묘사하여 행사장은 서운과 산수에 둘러싸여 있는 형국이다. 수묵담채의 바위 사이사이에 자리잡은 나무에는 분홍꽃이 만발하여 색의 조화를 이룬다. 근경의 언덕과 원경의 산자락은 그와 대비되는 청록산수 기법으로 묘사되어 한 화면에 두 가지 다른 산수 양식이 혼용된 특징을 보여준다. 단선점준은 18세기 전반까지도 화원 그림에 사용되었는데 주로 기록화에서 가장 늦게까지 나타난다.

이조판서 이익상의 후손들이 남긴 또 하나의 연시례첩, 《문희공이익상연시례도첩》

《효간공이정영연시례도첩》과 비슷한 형식과 구성을 가진 또 다른 연시첩은 1718년 (숙종 44) 9월 20일 이조판서를 지낸 이익상李翊相, 1625~1691의 후손들이 연시하는 장면을 그린 《문희공이익상연시례도첩》이다. [41] 도07-06 제작 시기도 비슷하여 이 둘은 좋은 비교가 된다. 매간梅磵 이익상은 좌의정을 지낸 이정귀의 손자이며 대사헌과 이조판서를 지낸 인물이다. 이익상에 대한 증시는 1717년(숙종 43) 8월에 이루어졌고[42] 연시례는 1년이 지난 후에 치러졌다.

이 화첩은 〈용정배행도〉龍亭陪行圖, 〈시첩지수도〉諡帖祗受圖, 〈개연영빈도〉開宴迎賓圖의 그림 세 폭으로 시작한다. 그림의 제목은 화면 오른쪽의 가장자리 부분에 묵서되어 있다.

도07-06. 《문희공이익상연시례도첩》 표지, 1718년,
연세대학교 박물관.

그림 다음에는 저마다 다른 종이에 각자의 필체로 쓴 빈객 31명의 수창시, 종질從姪인 이희조李喜朝, 1655~1724의 발문, 「연시연 내외빈객」의 명단이 장첩되어 있다. 당시 이조참판이었던 이희조에 의하면 이 화첩은 이익상의 아들이자 연시례의 주인인 이광조李光朝, 1655~?가 주관하여 만든 것이라 한다. 그런데 연안부사와 공주목사를 지낸 이광조는 연시례 당시 징계 중이었다. 이희조는 이 화첩의 발문을 두 차례에 걸쳐 적었는데 1720년 12월 31일에 처음 쓰고 이튿날인 1721년 1월 1일에 추가로 썼다. 발문에 의하면, 연안이씨 집안에는 문강공文康公 이석형李石亨, 1415~1477 이후로 시호를 받은 사람은 이익상을 포함하여 여섯 명이라고 한다. 자신은 비록 음직으로 관직생활을 하고 있지만 장수하여 사후에 시호를 받기 바란다는 소망도 비쳤다. 이희조는 대사헌과 이조참판을 역임하고 사후 문간文簡이라는 시호를 받았다. 연시연 후에 경하시를 모두 받기까지 시간이 걸렸을 터이므로 화첩을 완성한 시기도 이즈음이었을 것으로 짐작한다. 이희조는 참석자들에게 시문을 받음으로써 이익상의 덕과 명성을 더욱 드러내고 임금의 은전을 널리 알리고자 했으며, 이것이 자손과 신하의 도리를 다하는 길이라고 여겼다.

내외빈객의 명단은 당일 참석한 주요 인물들을 모두 망라한 듯 매우 상세하게 적혀 있다.[43] 선시관은 이조좌랑 박사익朴師益, 1675~1736이며, 의식절차를 맡아 보았던 인의引儀는 신간申侃과 김당金堂이었다. 조정에서 공무로 파견된 선시관을 명단 제일 처음에 적는 것은 《효간공이정영연시례도첩》과 같은 방식이다. 명단에는 전 영의정 이유李濡, 1645~1721, 전 우의정 김우항金宇杭, 1649~1723, 우의정 이건명李健命, 1663~1722, 병조참의 윤헌주尹憲柱, 1661~1729, 호조참의 이택李澤, 1651~1719, 장례원 판결사 여필용呂必容, 승지 이홍李宖, 이조참의 심택현沈

宅賢, 1675~1736, 호조참의 어유구魚有龜, 1675~1740, 전 참의 오명항吳命恒, 1673~1728, 사복시관관 김도협金道浹, 공조정랑 김하명金夏明, 1655~1735, 전 현감 민계수閔啓洙, 전현감 이헌굉李軒宏, 빙고 별좌 정식鄭湜, 전생서 봉사 서명순徐命純, 사산감역관四山監役官 박태겸朴泰謙, 선공감역 민진강閔鎭綱, 평시서 봉사 박필준朴弼俊, 전 감역 안무원安婺源 등 26명의 이름이 보이며 벼슬하지 못한 진사 명단 29명이 이어져 있다.[44] 가족 명단에는 이진조李震朝 등 28명의 이름이 적혀 있으며 특히 문중의 주요 여자 손님[家中內客] 아홉 명도 'ㅇㅇ댁' 혹은 'ㅇㅇ처' 식으로 따로 기록한 점이 눈에 띈다.

빈객의 명단 다음에는 신주에 글자 쓰는 일[題主]을 담당한 사자관 이의방李義芳과 화원 이후의 이름이 쓰여 있다. 신주에 시호를 쓰는 일에 중앙에서 활발하게 활동 중인 사자관과 화원을 초청한 것이다. 이후는 1713년부터 1730년 사이에 도감에서 여러 차례 일한 경력을 가지고 있는 도화서 화원이었으며,[45] 이의방은 1720년에 완성된 《기사계첩》을 제작할 때 글씨를 쓴 최고의 사자관이었다. 이후는 당연히 이 연시첩의 그림까지 주문받아 그린 것으로 짐작한다.

맨 마지막에는 「폐백」 조항으로 선시관에게 방사주方紗紬와 화사주花絲紬 각 한 필을, 예모관에게는 화방주花方紬 각 한 필을 주었음을 밝혔다. 신주 봉안에 소용된 주요 물목과 비용도 적었는데 색종이[染紙] 8냥, 시호 교지를 넣을 상자[諡號敎旨樻] 4냥, 신주 봉안에 쓸 면단석[神主奉安綿單席] 1부와 방석方席 1닙[立]에 5냥이 들었다. 또 수파련을 장식한 약과상[水波蓮藥果床] 13상, 다식상茶食床 26상, 중상中床 223상, 하상下床 51상이 소용되었다고 하니 연시연에 참여한 하객의 실제 규모는 공식적으로 화첩 좌목에 기록된 것보다 훨씬 방대했음을 알 수 있다.

그림의 내용 구성은 앞에서 살펴본 《이경석사궤장례도첩》이나 《효간공이정영연시례도첩》과 기본적으로 같지만, 표현 방식과 화풍에 있어서는 사뭇 다르다. 앞서 본 화첩들은 시점과 구도를 바꾸지 않고 배경 산수와 행사장을 세 폭의 그림에 똑같이 반복하였다. 다만 행사가 진행됨에 따라 달라지는 인물의 위치만을 바꾸어 표현하였기 때문에 매우 단조로운 구성을 지니고 있다. 반면에 《문희공이익상연시례도첩》의 첫 번째 장면인 〈용정배행도〉는 그런 규격화된 화면 구성과 묘사에서 탈피하여 신선하고 참신한 느낌을 준다.[도07-

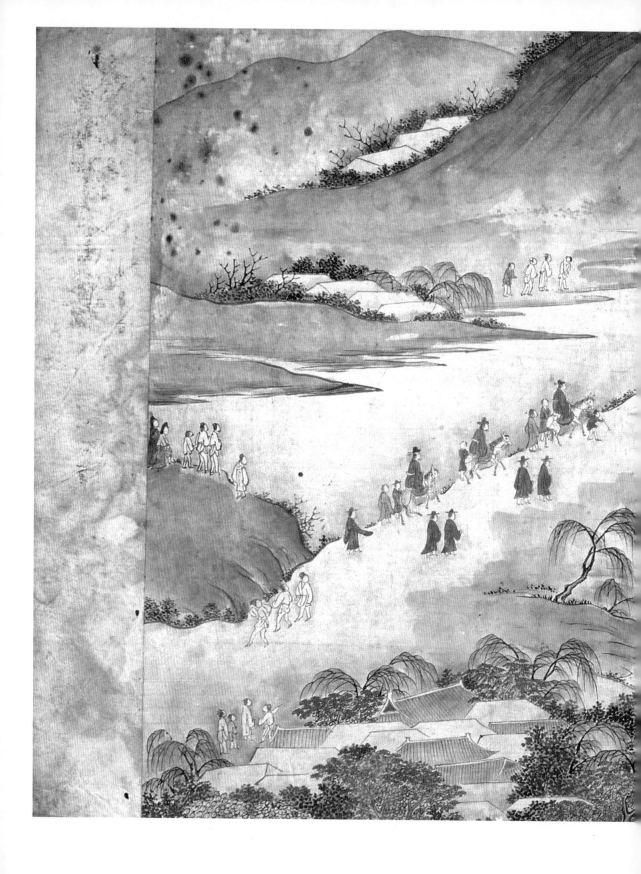

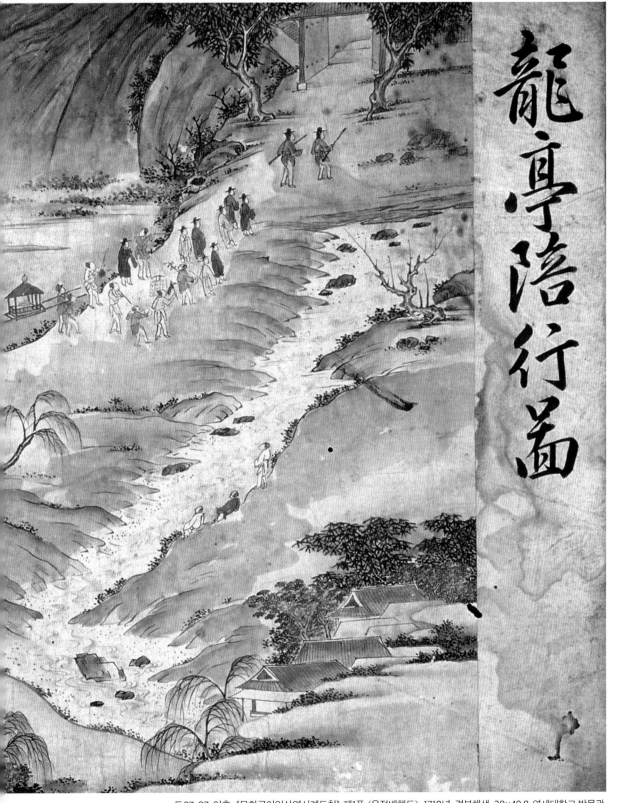

龍亭陪行圖

도07-07. 이후, 《문희공이익상연시례도첩》 제1폭 〈용정배행도〉, 1718년, 견본채색, 38×49.8, 연세대학교 박물관.

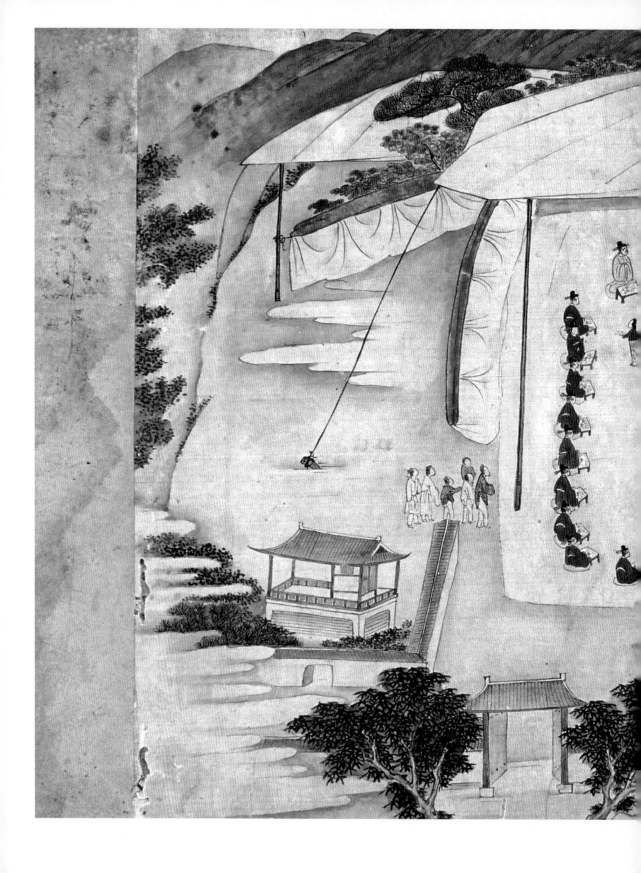

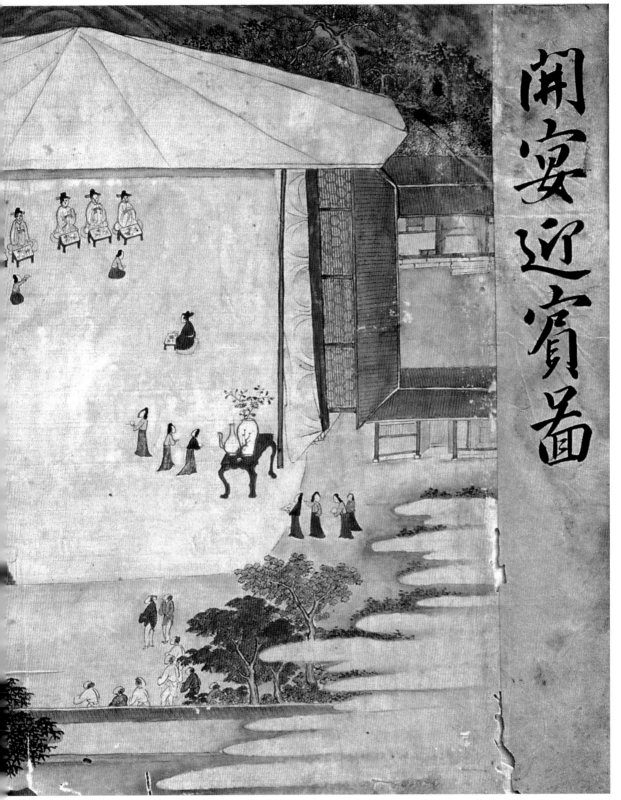

開宴迎賓圖

도07-08. 이후, 《문희공이익상연시례도첩》 제2폭 〈개연영빈도〉, 1718년, 견본채색, 38×49.8, 연세대학교 박물관.

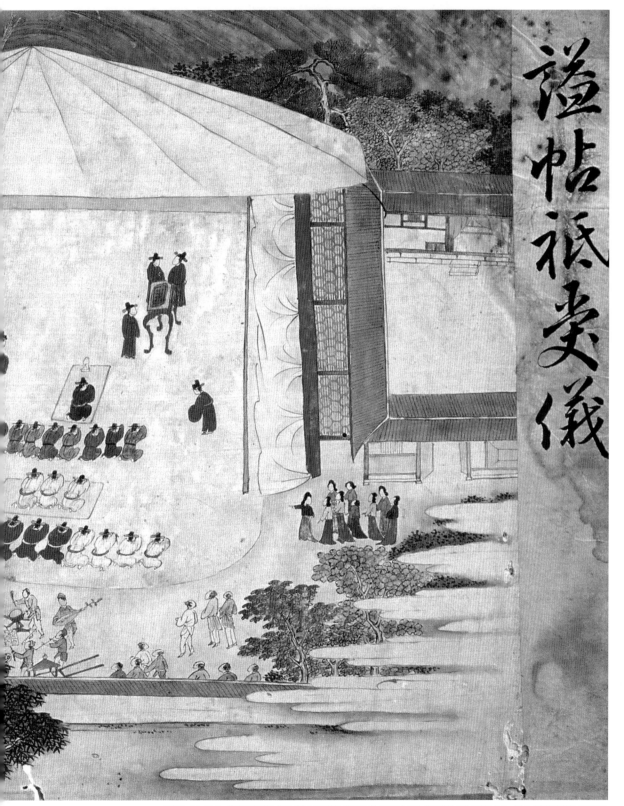

諡帖祗受儀

도07-09. 이후, 《문희공이익상연시도례도첩》 제3폭 〈시첩지수도〉, 1718년, 견본채색, 38×49.8, 연세대학교 박물관.

07 대각선으로 포치된 길을 따라 목적지에 거의 도착해 가는 선시관 행렬을 대담한 대각선 구도 안에 배치하였다. 보는 이의 시선을 행렬에 집중하게 하고, 이익상의 집은 원경에 조그맣게 그려진 대문으로 그 위치만을 암시했다. 근경에 밀집된 민가, 길을 따라 흐르는 개울, 집 뒤를 병풍처럼 둘러싼 나지막한 산 등 집 주변의 자연과 지세는 상당히 현실감 있게 묘사되었다. 멀어질수록 좁아지는 길의 폭과 인물의 크기는 대각선 구도와 함께 화면에 뚜렷한 원근감과 공간감을 심어준다. 오장烏杖을 든 두 명의 군졸을 선두로 악공과 집박전악이 행렬을 인도하고 시호 교지를 실은 용정과 말 탄 선시관 일행 세 명이 그뒤를 따르고 있다. 그 외에 고을의 관리들이 행렬을 모시고 따라가고 있다. 악기는 당비파·해금·중고中鼓·장고·대금·피리·운라雲鑼 등으로 이루어졌는데, 그 구성과 자유로운 복장으로 보아 이들은 장악원 악공이 아니라 지역의 악사들인 것으로 보인다.

〈개연영빈도〉와 〈시첩지수도〉는 같은 화면 구조 안에 이야기를 묘사하였다. 대문을 들어서면 넓게 펼쳐진 마당에 차일과 휘장을 치고 돗자리를 깔아 행사장을 만들었다. 도07-08, 도07-09 화면 아래쪽으로 집 대문과 그 양옆에 자라고 있는 두 그루 나무가 보이고 샛담 너머에는 누각도 보인다. 이 그림들을 그린 것으로 추정되는 화가 이후는 기존 화원들이 행사기록화를 그릴 때 사용하는 좌우 대칭적인 구도와 정해진 표현에 얽매이지 않고 모든 구성 요소들을 눈에 보이는 대로 자유롭게 그렸다. 사각형도 원형도 아닌 일그러진 형태로 돗자리를 표현한 점은 이 시기 다른 기록화에서는 찾아볼 수 없는 매력이다. 다소 서투른 듯 보이지만 그보다는 보이는 대로 표현하는 데서 오는 소박함과 신선함이 느껴진다.

또 사각형, 반달형, 삼산형으로 밋밋하게 그려지는 보통의 규격화된 차일과 달리 이후는 팽팽하게 잡아 당겨진 방사형에 주름을 풍성하게 넣고 음영을 가해서 부피감이 살아 있는 차일을 만들었다. 〈용정배행도〉에 원근법을 강하게 사용한 것처럼 〈시첩지수도〉에도 차일 아래 대각선 방향으로 인물들을 배치하여 공간의 깊이를 표현하려 한 점도 눈에 띈다. 18세기 초에 이미 서양화법이 초상화나 기록화를 그리는 화원들에게 영향을 미치고 있었음을 보여준다. 이 시기 다른 그림에서는 보기 어려운 강한 명암 처리가 《기사계첩》의 기로신 초상에서 나타나는 것과 마찬가지다. 도07-10 이후가 화원들이 사가기록화를 그릴 때 취하는 기본 공식을 참조하면서도 전적으로 이에 구속되지 않고 자신만의 표현법으로 개

성을 살린 점은《문희공이익상연시례도첩》이 다른 사가기록화와 차별되는 특징이다.

17세기 말에서 18세기 초에 이르는 숙종 연간의 연시례도가 주로 화첩에 꾸며진 것과는 대조적으로 영조와 정조 연간의 연시례도는 다양한 경향을 보인다. 이는 궁중기록화가 18세기 이후에는 병풍이 더 선호되고 다양하게 변모되었던 양상과 궤를 같이 한다.

홍만조洪萬朝, 1645~1725의 시호를 연시한 뒤에 만든 '홍정익공연시도병'은 병풍으로 제작되었다.[46] 홍만조는 전국 8도의 관찰사를 한 번씩 모두 거친 특이한 이력을 가진 인물로 1718년 우참찬을 지낸 뒤 이듬해에는 기로소에 들어갔다. 벼슬은 판돈녕

도07-10. 《기사계첩》의 〈홍만조 초상〉, 1719~1720년, 견본채색, 30.3×25.2, 국립중앙박물관.

부사에 이르렀지만 사람됨이 청렴하고 결백하여 자손들이 가난하게 살았다고 한다. 1748년(영조 24) 정익貞翼이라는 시호가 정해졌는데[47] 맏아들과 둘째 아들은 이미 사망하고, 다른 아들들도 연로하거나 연시할 사회·경제적 형편이 아니었다.[48] 연시례는 그로부터 7년이 지난 1755년 초봄에 치러졌다.[49] 막내아들 홍중징이 공조판서가 된 이듬해에 연시하였는데 그는 74세의 고령이었지만, 높은 관직에 올라 성대하게 연시례를 치를 수 있는 적당한 시기를 기다렸던 것 같다.[50] 홍중징은 최신의 기록화 형식을 빌려 연시례의 전 과정을 병풍에 그렸는데 이는 당시로서는 드물고 의욕적인 사가의 기념화 제작이었다. 그리고 연시례에 참석하지 못한 이익李瀷, 1681~1763에게 부탁하여 마지막 첩에 서문을 받았다. 당시 8첩 병풍이 일반적인 규모라고 한다면 서문과 좌목을 제외한 나머지 여섯 첩은 모두 그림이었을 것이다. 또한 아직 연폭 병풍이 널리 수용되기 전이므로 두 첩, 혹은 세 첩에 한 장면씩 그린 형식이었을 것으로 짐작한다.

묘소에서 연시하다,《문경공문장공양대연시도》

영조 연간에 제작된 연시례도에서는 묘소에서 연시하는 모습도 살필 수 있다. 바로 1767년(영조 43) 10월 9일 병조판서와 의금부사 등을 지낸 낙촌駱村 박충원朴忠元, 1507~1581 과 병조판서를 지낸 관원灌園 박계현朴啓賢, 1524~1580 부자의 연시례를 그린《문경공문장공 양대연시도》文景公文莊公兩代延諡圖다.^{도07-11} 채색화가 아닌 먹으로 간단하게 그린 것으로, 내용 적으로도 앞선 연시례도와는 조금 다른 방식으로 연시의 과정을 기록했다.

박충원은 1758년에 문경공文景公으로 증시되고 박계현은 3년 뒤인 1761년에 문장공 文莊公으로 증시되었다. 9년 뒤에 치러진 연시례의 장소는 경기도 고양군 소재의 묘소였다. 이 연시례도첩은 다음과 같은 순서로 이루어져 있다.

1. 그림 네 폭
2. 판돈녕부사 윤봉조尹鳳朝, 1680~1761가 지은 문경공文景公 박충원의 시장諡狀
3. 세자좌빈객 홍계희洪啓禧, 1703~1771가 지은 문장공文莊公 박계현의 시장
4. 박충원의 6세손 봉조하 박성원朴聖源, 1697~1767이 지은 문경공과 정부인 성주이씨 제문
5. 박계현의 7세손 박천환朴天煥이 지은 문장공과 정부인 선산김씨 제문
6. 박성원, 박천환, 방손傍孫인 진사 박동현朴東顯, 문장공의 5세손 박창원朴昌源, 문장공의 7세손 박규환朴奎煥 등 집안 인물들이 각각 지은 발문⁵¹
7. 생질 김영성金永聲이 지은 박계현의 아들 박안국朴安國의 비명 서문

네 폭의 그림은 화면 위쪽에 쓰인 대로 〈도산소도〉都山所圖, 〈문경공연시도〉, 〈문장공 연시도〉, 〈연시연도〉다. 모두 채색 없이 수묵으로만 그려졌는데 정선의 손자인 손암 정황 의 작품이다. 정선의 모친은 밀양박씨였는데 외조부 박자진朴自振, 1613~?이 문경공 박충원의 후손이므로 정황은 그 외손 자격으로 연시에 참여하고 그림을 그린 것이다.

연시의 현장은 가문의 묘역이었다. 묘소에서 연시하는 것은 사저나 관아에서 시행하 는 것보다 간소하게 치러졌다. 제1폭 〈도산소도〉는 집안 선산의 형세를 풍수적인 해석으

로 그린 일종의 산도山圖다. 도07-12 중요한 장
소에는 명칭을 묵서하여 나머지 그림 배경
의 장소성을 분명하게 나타냈다. 문경공
산소, 문장공 산소, 귀후서 별제歸厚署別提를
지낸 박충원의 부친 박조朴藻의 산소[別提山
所], 그리고 상장군·부제학·정자를 지낸
후손의 산소 위치와 주변의 지세를 한눈에
파악할 수 있는 지형도다. 뻗어나간 산줄
기에는 원근감이 표현되었고 그 무게감이
잘 드러나 있다.

　　제2폭 〈문경공연시도〉를 보면 박
충원 묘소의 상석 앞에 차일을 치고 그 아
래에 연시의 주인 박성원이 꿇어앉아 있
다. 도07-13 선시관 이조정랑 이형원李亨元,
1739~1798은 집안의 외손이기도 했는데 주

도07-11.《문경공문장공양대연시도》표지, 1767년,
지본수묵, 34.2×22.5, 국립중앙도서관.

인에게 증시 교지를 하사하려는 모습이 묘사되어 있다. 산소가 경기도 고양군에 있었으므
로 고양군수를 포함한 인근의 수령들이 와서 집사관 역할을 했다. 고양군수 유언수兪彦鐩와
김포군수 최도흥崔道興은 시함을 받들고 왔고 교하군수 홍계우洪啓宇, 1694~1733와 금천현감
차형도車亨道가 보좌하였다.[52] 자손들은 양옆에 나란히 서고 일가친척이 주변을 에워싸고
있다. 묘소 옆에는 문경공의 신도비가 유난히 크게 우뚝 솟은 모양으로 그려져 있다. 연시
할 당시 주인 박성원은 71세로 이미 치사한 상태였으며 연시례를 마치고 그해 연말에 사망
했다. 박성원이 스스로 발문에서도 언급했듯이 그의 말년까지도 가세가 굉장히 빈한했던
모양인데[53] 산소에서 연시례를 비교적 간소하게 치른 것은 집안의 경제적인 형편과 관련이
있었다고 여겨진다.

　　제3폭 〈문장공연시도〉도 〈문경공연시도〉와 같이 오른쪽에서 비스듬히 부감하는 시
점에서 연시례 장면을 그렸다. 도07-14 앞서 〈도산소도〉에서도 표시되었지만, 박계현의 산소

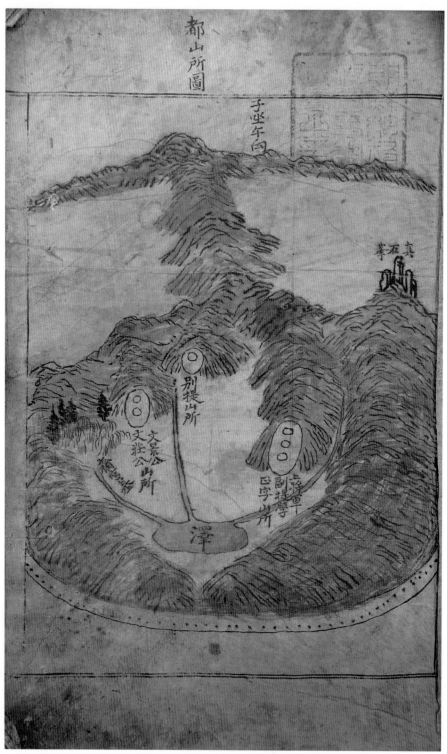

도07-12. 정황, 《문경공문장공양대연시도》 제1폭 〈도산소도〉, 1767년, 지본수묵, 34.2×22.5, 국립중앙도서관.

는 부친 박충원의 산소 아래에 자리잡고 있는데 〈문장공연시도〉에는 두 산소가 한 화면에 들어오도록 좀더 먼 시점에서 연시례를 포착하였다. 화면에 쓰인 묵서에 의하면 문장공 박계현의 선시에도 선시관과 집사관은 같았으며 다만 연시하는 주인은 박계현의 7세손 박천환朴天煥이었다.

제4폭 〈연시연도〉는 상반부에 연회가 진행 중인 건물을 배치하고 그 아래 반대쪽에는 음식을 만드는 숙수청熟需廳을 조금 작게 그렸으며 나머지 여백에는 서로 다른 세 종류의 나무를 의도적으로 집어넣은 간단한 구도의 그림이다.도07-15 본채와 숙수청의 건물은 전체가 아닌 반쯤 보이도록 하였지만, 실내에 둘러앉은 빈객들에게 배려된 공간이나 음식 준비하는 상황 묘사에는 부족함이 없다. 채색이 없고 필치도 소략하지만 '之'자 모양 구도는 화면에 공간감을 부여하고 시선을 효과적으로 이동시킨다. 직업화가가 기록화를 그릴 때 주로 사용하는 공필 묘법과는 매우 다른 풍격과 개성을 보여준다. 화원이 그렸다면 이와 같은 과감한 구도나 표현은 불가능하였을 것이다. 화면의 중간에는 이 그림을 그린 화가가 정황이라는 것을 알 수 있는 '외예광산인정황근사'外裔光山人鄭榥謹寫라는 글귀가 적혀 있다. 그리고 화면 위쪽의 가장자리 여백에는 연시연에 참석한 사시관과 집사관, 주인과 후손들의 명단을 기록하였는데 좌목을 대신하는 역할을 한다.[54]

이 연시첩의 그림 네 폭에 나타난 미점의 흔적이 보이는 산의 질감, 가로로 길쭉한 먹점을 규칙적으로 겹쳐 표현한 상록수, 나무줄기의 가운데를 희게 남기는 묘법 등은 정선의 진경산수 화풍을 충실하게 계승한 정황의 화풍과 비슷하며 그의 진경산수로 잘 알려진《금강산도》에서 쉽게 확인할 수 있다.도07-16 한편으로 1789년 55세에 그린 〈이안와수석시회도〉도01-01와 비교하면 그가 33세 때 그린《문경공문장공양대연시도》는 아직 필치가 무르익지 않은 젊은 시절의 솜씨임이 드러난다. 그러나 스케치하듯 빠른 필치로 대담하게 그린 화풍에서 오히려 생동감과 현장감을 느낄 수 있다.

《문경공문장공양대연시도》는 내용 구성이나 제작 배경 면에서 보통의 연시례도첩과 다른 특징을 보인다. 우선 2대에 걸친 연시를 한 화첩에 담았다는 점과 그림을 직업화가에게 의뢰하지 않고 그림에 특기가 있는 후손에게 그리도록 한 점을 들 수 있다. 또한 내용면에서도 연시연에서 창작한 경하시와 참석자의 차운시를 그림과 함께 구성한 것이 아니라

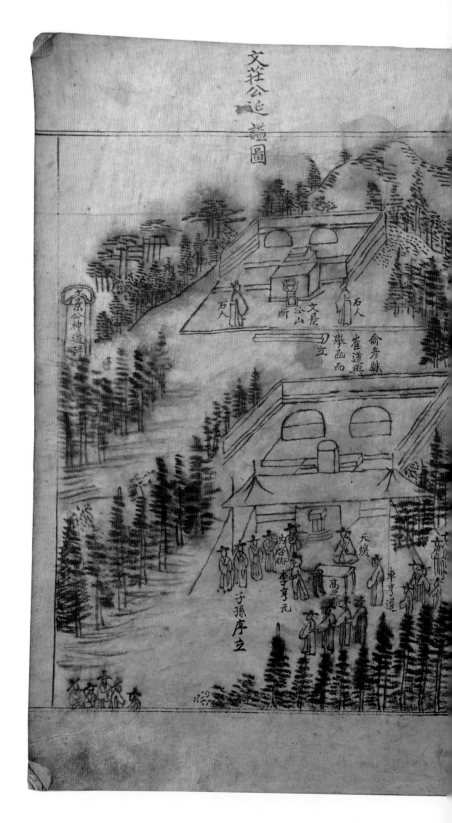

도07-14. 정황,
《문경공문장공양대연시도》 제3폭
〈문장공연시도〉, 1767년, 지본수묵,
34.2×22.5, 국립중앙도서관.

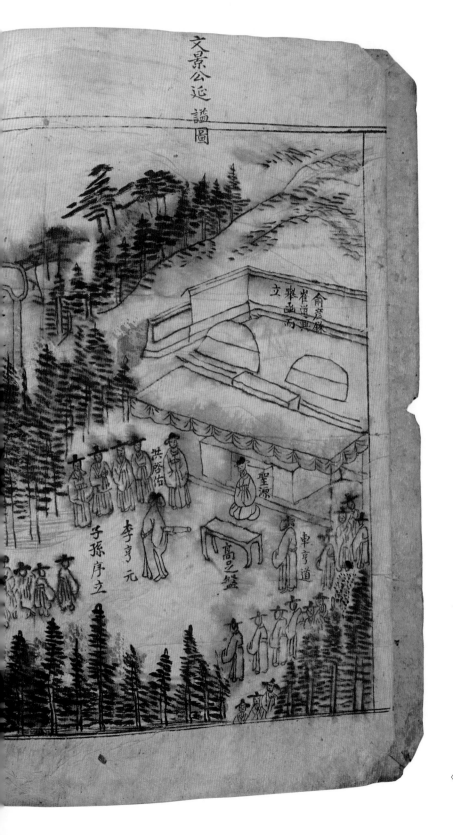

도07-13. 정황,
《문경공문장공양대연시도》제2폭
〈문경공연시도〉, 1767년, 지본수묵,
34.2×22.5, 국립중앙도서관.

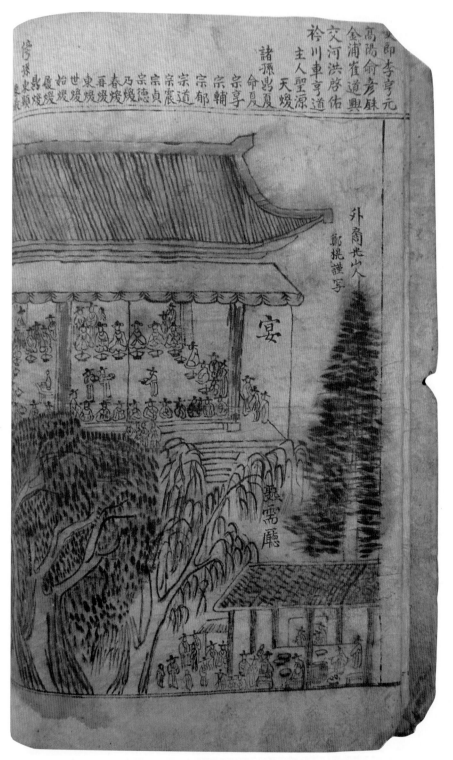

도07-15. 정황, 《문경공문장공양대연시도》제4폭 〈연시연도〉, 1767년, 지본수묵, 34.2×22.5, 국립중앙도서관.

시장과 제문, 후손들의 소감을 적은 발문, 묘지명 등을 위주로 엮은 점도 다른 연시례도첩과 다른 면모다. 행사 자체의 기록과 과시적인 기념보다는 수증인의 행적과 후손들의 숭조 의식을 드러내는 데 주된 제작 의도가 있던 것으로 짐작한다.

도07-16. 정황, 《금강산도》 제2폭 〈삼불암〉,
18세기 후반, 지본수묵, 60×33.5, 개인.

그림은 없으나 연시의 전모를 담아 전한 연시록

그림을 포함하지 않았지만 연시의 전모를 소상하게 기록한 연시록의 존재를 언급하지 않을 수 없다. 18세기 이래 많이 만들어진 것으로 보이는데, 연시록에는 시장, 시호 논의 과정, 연시례 의절, 선시관과 예관 명단, 연시연 석상의 원운元韻과 차운시, 연시례 진행을 도운 향중 및 문중의 집사관과 하객의 명단, 선시관 이하 예관에 대한 폐물 내역, 각 처로부터 받은 부조 내역, 인건비를 포함한 행사에 소용된 비용지출 내역, 소용 물목 등이 소상하게 적혀 있다. 정해진 형식은 없지만 행사의 준비에서 수입·지출에 이르기까지 연시례에 관한 전반적인 상황을 구체적으로 담은 것이다.

먼저 눈에 띄는 것은 앞서 본 영해 무안박씨 박의장의 종택에 전한 성첩고문서成帖古文書로,[55] 연시일 전후 나흘 동안의 절차를 적은 날짜별 일지인 『무의공연시시일기』, 본가는 물론 본관(영해) 및 타관(경주, 안동, 영양, 진보, 영덕, 영천, 평해 등)에서 받은 부조 내역을 적은

『연시시부조기』延諡時扶助記, 연시례의 준비와 진행 과정을 정리한『연시시사적』延諡時事蹟 등에는 연시 행사 관련 기록이 종합되어 있다. 도07-17, 도07-18

박의장은 임진왜란 때 경상도 지역에서 큰 무공을 세우고 경주부윤을 지내며 목민관으로서도 백성들의 존경을 받았던 인물이다. 경상도 영해(오늘날의 영덕)에 세거하였던 무안박씨는 16세기에 무반 가문으로 성장하였으며 박의장의 현달을 계기로 집안의 위상이 일신되었다. 박의장은 1784년(정조 8) 3월에 무의武毅에 증시되고 10월 25일에 종손 박시영이 본가에서 연시하였다. 박의장에 대한 증시와 성대한 연시례는 무안박씨 집안이 향내에서 입지를 강화할 수 있는 계기를 제공했다.[56]『연시시부조기』에 의하면 연시례는 행사 준비와 하객 접대에 지출한 총금액이 281냥 3전 5푼이 소용된 작지 않은 규모였다.[57] 지방 사족의 연시례는 통혼권 내에 있는 인사들과 타관의 수령들이 대거 참여하는 향촌의 행사로서 그 집안의 결속력과 사회적 연결망을 과시하며 향중에서 차지하는 위상을 가늠하게 해준다.

체계적인 체제를 갖춘 종합보고서 성격의 연시록으로 주목되는 것은 함안조씨 집안에서 만든『서산연시록』이다.[58] 주인공 조려趙旅, 1420~1489는 생육신의 한 사람으로 일컬어지며 성균관 진사로 재직하다 본가가 있는 경상도 함안으로 돌아와 여생을 보낸 인물이다. 조려의 시호 정절貞節은 1781년에 부여되었는데 연시례는 3년 후인 1784년 11월 함안에서 치러졌다. 이때 선시관은 이조정랑 조윤대曹允大, 1748~1813였다. 그는 11월 함안에 오기 전 10월에 먼저 영해에 들러 박의장에게 선시하였는데, 멀리 지방으로 파견되는 선시관은 인근의 연시례 여러 건을 연달아 집행하는 일이 종종 있었다.『서산연시록』의 내용은 청시 소장請諡疏章, 시장諡狀, 서간書簡, 통장通章, 연시연 석상의 원운시原韻詩와 차운시, 연시의절延諡儀節, 집사관 명단, 소용 비용, 물목, 조수助需 등의 항목으로 구성되어 있다. 원래 조려의 10세손 조원중趙元中이 편찬한 것을 1922년에 후손 조병규趙昺奎, 1846~1931가 4권 1책의 목활자로 출간했다.

이처럼 이 두 연시록은 그림은 없지만 18세기 후반 경상도 지역의 연시례 준비와 설행 양상을 연시례도첩보다 좀더 자세하게 알 수 있게 하는 귀한 자료다.[59] 지역의 연시례는 집안의 경사이기도 했지만 향촌 사회의 행사로 치러졌다. 인접 지역의 수령들이 집사관으

도07-17. 『무의공연시시일기』 표지 및 본문, 1784년, 지본수묵, 21.2×23, 무안박씨 무의공 종택.

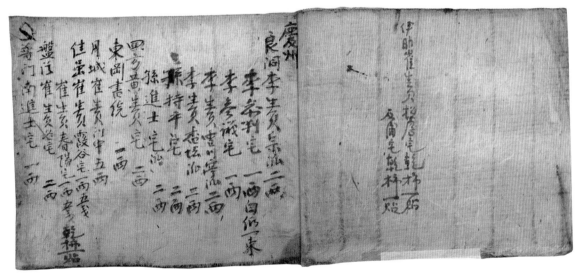

도07-18. 『연시시부조기』, 1784년, 지본수묵, 16×20.5, 무안박씨 무의공 종택.

로 의례의 진행을 돕고, 인근은 물론 타관의 향교·서원·문중 등에서 물자를 부조한 점에서도 알 수 있다. 『서산연시록』 서문에는 연시록을 남기는 이유가 문중 후손뿐만 아니라 유림이 연시록을 보고 감동을 느끼게 하기 위해서라고 쓰여 있다. 조선시대 연시도를 포함한 연시록은 문중과 그 문중이 속한 지역 사회의 공동 재산으로서 후세에 귀감으로 남기고자 제작되었음을 알 수 있다. 연시도가 시각물로서의 기능에 좀더 충실했다면, 연시록은 눈에 보이지 않는 그 이면의 세세한 정황 기록에 충실하였으므로 이 두 가지 연시례 관련 자료는 서로 보합적인 관계에 있다.

　　연시례 관련 기록물은 연시연 참석자의 시를 모은 시첩, 기록화가 중심이 된 화첩, 연시의 전모를 소상하게 담은 연시록 등 크게 세 가지 형태로 남아 있다. 현전하는 사례로 보면 연시례도는 17세기 후반에서 18세기 전반에 많이 제작되었다. 연시례도 역시 경수연도, 사궤장례도, 회혼례도처럼 축하 시문을 수록하기 좋은 화첩이 선호되었으며 18세기 후반에는 흔하지는 않지만 병풍으로도 제작되었다. 연시례도가 사궤장례도와 매우 유사한 내용 구성 및 형식을 취하고 있는 것은 주인공의 본가에서 교지를 받아들이는 사가 의례를 시각화하는 하나의 형식이 17세기 전반경에는 이미 확립되었음을 말해준다. 그렇다고 연시 관련 시첩이나 화첩의 제작이 흔한 일은 아니었으며, 그림의 있고 없음이나 연시를 기록하는 방식은 이를 담당한 자손들의 사회적 지위와 경제력, 연시연에 참석한 하객의 위상과 성분에 따라 좌우되었다. 가문의 사회적 지위가 높고 현달한 자손이 많은 집안의 행사일수록 조정의 고관이 대거 참석하였으며, 선온·일등사악·연수 제급 등 왕의 은전이 내려졌으므로 후손들은 성대한 분위기의 연석에서 오고 간 수창시를 잘 보존하여 집안의 자랑거리로 삼고자 하였기 때문이다. 또 집안에 행사기록화를 제작했던 경험이 있거나 그림에 대한 관심이 높은 후손이 있다면 연시례도의 제작은 훨씬 쉽게 추진되었던 것 같다.

　　윤근수의 '영시연시첩', 임현의 시첩, 윤계의 '장성부연시도', 《효간공이정영연시례도첩》, 《문희공이익상연시례도첩》, 홍만조의 '연시도병' 등은 모두 경화사족이거나 명문가의 행사였으며 중앙의 주요 관료들이 참석한 성대한 행사로 치러졌다. 반면에 《문경공문장공양대연시도》는 후손 중에 정황이라는 유명한 화가가 있어 그가 그린 그림을 포함했지만,

그림 외의 내용은 행사를 외적으로 나타내 보이기 위해 새롭게 기록한 것이 아니라 이미 전해지는 집안 자료와 후손들이 조상을 경모하는 글 위주로 채워져 있다. 또 18세기 후반에 함안 및 영해 등 경상도 향촌에서 제작된 연시록은 마치 의궤가 행사의 전모를 담았듯 시호 논의부터 소용 물자와 부조 내역까지 상세하게 기록되어 있다. 이는 중앙과 향촌의 차이라고 볼 수 있겠으며 특히 경상도 지역에서 볼 수 있는 경향으로 여겨진다.

한 가문의 역사는 족보나 가승에 집약되어 있는 것이
보통이나, 집안에 따라 후손들이 조상의 사적을 담아
그림으로 제작하여 전승하는 경우도 있었다. 가전화첩이
바로 그것으로, 이는 곧 선조의 자취를 잘 정리하여 가문의
자랑으로 삼고 이후로도 무궁토록 전승되기를 바라는
마음으로 제작한 집안의 유산이라 할 수 있다. 가전화첩을
만드는 데는 오랜 시간과 노력이 필요하다. 기록화의
효율성과 그 의미를 알고 있는 후손의 책임감, 실천력, 때로는
헌신적인 노력이 전제되어야 가능한 일이었다.

가문의 이름으로 모은
조상의 행적

가전화첩家傳畫帖

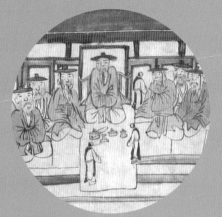

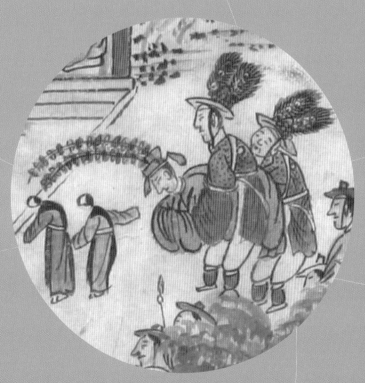

같은 듯 다른 사연으로 만들어진 조선시대 가전화첩

조선시대에는 문중 차원에서 일가 사람들이 족계族契를 열거나 화수계花樹契를 결성하는 일이 잦았다. 광산김씨 문중에서 만든『광산김씨성회록』光山金氏姓會錄이나 재령이씨 영해파 문중의『동종계안』同宗稧案 등을 일례로 보면 친족 간에 화목을 도모하고 어려울 때 서로 도와 조상을 잘 모시자는 결의가 담겨 있다. 이처럼 모임의 취지를 밝힌 서문, 규약, 일족의 명단을 적은 계안은 많이 만들었지만 그림을 그려서 모임을 기념하는 경우는 드물었다.

한 가문의 역사는 조상의 전기 사실과 계보를 적은 가승이나 족보에 집약되어 있다. 또한 조상이 남긴 저술이나 문집을 통해 개인의 학문과 사상을 알 수 있고 일기나 간찰을 통해 일상의 면모를 짐작할 수 있다. 조상 중 누군가 유묵을 모은 필첩이나 서첩, 그림을 엮은 화첩을 남겼다면 예술적 성취도 엿볼 수 있다. 이러한 기록물은 후손에 의해 수집, 정리, 편찬되는 과정을 거쳐 일정한 모양새를 갖추는 것이 보통이다. 다시 말해 사가기록화는 주인공이 살아생전 직접 제작하기도 하지만 세상을 떠난 뒤 후손에 의해, 훨씬 확대된 조상의 사적事跡을 담아 제작되기도 한다. 이는 곧 선조의 자취를 잘 정리하여 가문의 자랑으로 삼고 이후로도 무궁토록 전승되기를 바라는 마음으로 제작된 집안의 유산이다.

앞서 살펴본 연시례도에 이어 주인공의 사후에 만들어진 것으로 가전화첩을 꼽을 수 있다. 가전화첩을 만드는 데는 오랜 시간과 노력이 필요했다. 때문에 기록화의 효율성과 그 의미를 잘 알고 있는 후손 한두 명의 책임감 있는 실천력과 때로는 헌신적 노력이 전제되어야 가능한 일이었다. 오늘날 현전하는 가전화첩으로는《의령남씨가전화첩》과《대구서씨가전화첩》,《풍산김씨세전서화첩》과《동복오씨세덕십장》同福吳氏世德十章을 들 수 있는데, 모두 18세기 후반 이후에 성첩되었다는 점은 같지만, 가문의 정치사회적 성향, 제작 경위나 방법은 모두 다르다.

집안에 전승되던, 조상이 참여한 행사를 담은 그림을 일정 시점에 다 모아 화첩으로 꾸민《의령남씨가전화첩》과《대구서씨가전화첩》은 집안의 행사 그림 외에도 국가 행사나 왕이 내려준 사연을 주제로 한 기록화들을 함께 모았다. 중앙의 관료로 왕을 가까이 보필하며 은총을 입은 조상을 후손들이 선양하는 성격이 강하다. 반면《풍산김씨세전서화첩》

과 《동복오씨세덕십장》은 이미 전해지던 그림을 일정 시점에 합친 것이 아니라, 뜻있는 한 후손의 기획 의도 아래 선대 주요 인물의 행적을 정리하여 일괄적으로 다시 그려 모은 것이다. 전자의 두 화첩에 비하면 후자의 두 화첩에는 인물의 인품과 도덕, 학문적인 측면이 좀 더 부각되었다.

대표적인 가전화첩,《의령남씨가전화첩》

의령남씨 가문의 인물들의 행적이 담긴 행사기록화를 집안의 후손이 화첩으로 엮은 것으로는 현재 홍익대학교 박물관의 《의령남씨가전화첩》(이하 홍대본), 고려대학교 박물관의 《남씨전가경완》(이하 고대본), 국립고궁박물관의 《경이물훼》(이하 고궁본) 등이 알려져 있다.[01] 어디에도 현재의 이름과 같은 표제는 없지만 내용으로 보아 의령남씨 집안에 전승된 기록물이 분명하여 통상 '의령남씨가전화첩'이라고 후대에 부르고 있다. 그 형식과 그림의 구성, 제작 시기가 각각 다른 여러 소장본이 전해지는 것은 아마도 문중의 여러 대소종가에서 가지고 있으면서 필요에 따라 후대에 이모하며 전승해 나갔기 때문으로 짐작된다. 이 화첩들에 대해서는 제1장 경수연도 중 《선묘조제재경수연도》를 살피면서도 언급한 바 있다.

홍대본과 고궁본은 태조가 망우령에서 신하들과 능지를 돌아보고 휴식을 취하는 모습을 그린 〈태조망우령가행도〉太祖忘憂嶺駕幸圖, 1535년 중종이 근정전 마당에서 세자의 서연관에게 내린 사연을 그린 〈중묘조서연관사연도〉中廟朝書筵官賜宴圖,[02] 명종이 서총대에서 문무관에게 무예와 글짓기를 시험한 모습을 그린 〈명묘조서총대시예도〉明廟朝瑞葱臺試藝圖, 선조 때 열린 경수연을 그린 《선묘조제재경수연도》, 영조가 근정전 옛터에서 베푼 작은 연회를 그린 〈영묘조구궐진작도〉英廟朝舊闕進爵圖 등 다섯 종의 그림으로 구성되어 있고, 도08-01, 도08-02, 도08-03, 도08-04 고대본에는 〈태조망우령가행도〉와 〈영묘조구궐진작도〉가 빠져 있다. 이들 소장본은 남씨 집안에 전해진 화첩의 원형과 전승 이력을 추정하는 데 서로 보완적인 역할을 한다. 그림의 내용이나 양식에 대해서는 자세한 선행 연구가 이미 이루어져 있으

太祖朝領議致忠業若南在登遐時
上間所有壽地于公對日東城外三十里地有兩處矣
上日予樂卿當往視之仍
駕幸駐輦于仍古處外柴指
點崇尙有務謂公日此彼人日葉地帝作予壽陵矣
今終吉學為公別占于壽陵納外遠谷地甚學歸奏日此
亦與
國家終始之福地也
上壽謂公日君祖有壽地可以忘憂仍
令公駐輦之地
日忌憂顏

義光謹書

도08-01. 《의령남씨가전화첩》의 〈태조망우령가행도〉, 18세기 후반, 지본채색, 39.3×28.5(그림 부분), 홍익대학교 박물관.

도08-02. 《의령남씨가전화첩》의 〈중묘조서연관사연도〉, 18세기 후반, 지본채색, 42.5×57.4, 홍익대학교 박물관.

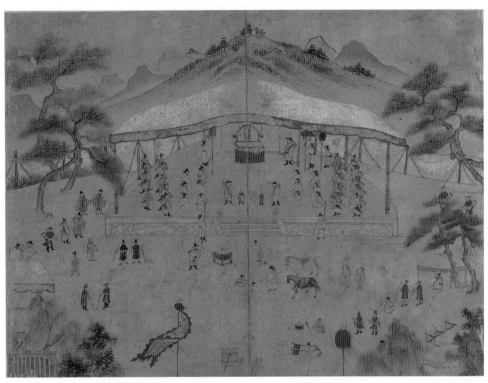

도08-03. 《의령남씨가전화첩》의 〈명묘조서총대시예도〉, 18세기 후반, 지본채색, 42.5×57.3, 홍익대학교 박물관.

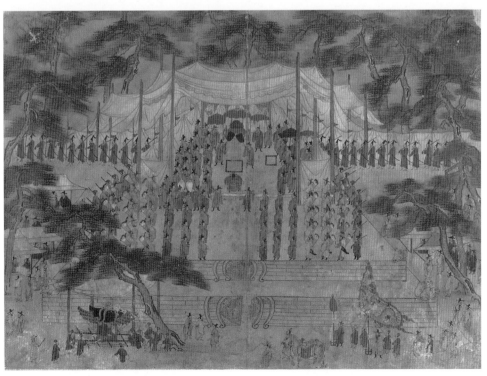

도08-04. 《의령남씨가전화첩》의 〈영묘조구궐진작도〉, 18세기 후반, 지본채색, 42.7×59.4, 홍익대학교 박물관.

므로 이 책에서는 가전화첩으로 제작되고 전승된 부분에만 초점을 맞추어 논의하도록 하겠다.[03]

의령남씨의 시작은 신라 755년(경덕왕 14) 왕으로부터 남씨 성을 받은 영의공英毅公 남민南敏으로 거슬러 올라간다. 관조貫祖는 고려 후기에 추밀원직부사樞密院直副使를 지낸 남군보南君甫다. 홍대본과 고궁본에 수록된 행사도는 태조를 모시고 망우령의 능지 물색에 동행한 5세손 남재南在, 1351~1419(〈태조망우령가행도〉), 사연에 경연관으로서 참석한 10세손 남세건南世健, 1484~1552(〈중묘조서연관사연도〉), 서총대 시험에서 1등을 한 11세손 남응운南應雲, 1509~15872(〈명묘조서총대시예도〉), 70세 된 어머니를 모시고 경수연에 참석한 13세손 남이신南以信, 1562~1608(《선묘조제재경수연도》), 우참찬으로 연회에 참석한 18세손 남태회南泰會, 1706~1770(〈영묘조구궐진작도〉)의 행적과 관련이 있다.[표16] 〈중묘조서연관사연도〉를 제외하고는 글씨를 쓴 후손의 이름이 쓰여 있는데, 희로羲老, 태용泰容, 헌로憲老, 은로殷老 등은 18~19세손에 해당하는 인물들이다.

의령남씨 집안에 전승되었던 그림을 모아 애초에 하나로 엮은 모습은 고대본에서 짐작할 수 있다. 앞서 언급했듯 고대본은 〈중묘조서연관사연도〉, 〈명묘조서총대시예도〉, 《선묘조제재경수연도》 등 16세기 초에서 17세기 초에 이르는 행사도 3종으로만 꾸며진 화권이다. '남씨 가문에 전해진 공경할 만한 완상물'[南氏傳家敬翫]이라고 쓴 해서체 큰 글씨가 있고,[도08-05] 그림 앞에는 현재 각 그림의 제목으로 사용하는 표제가 적혀 있어서 조상과 관련된 집안 전승물로서의 정체성을 분명히 드러내고 있다.[도08-06, 도08-07] 또한 〈중묘조서연관사연도〉 좌목에는 참석자 39명의 온전한 명단이 남아 있어서 절반이 결실된 홍대본의 좌목을 보완해 준다. 홍대본처럼 글씨 부분을 옮겨 적은 서사자의 이름이 적혀 있지 않은 점도 홍대본보다 선행했던 가전의 기록물이 존재했음을 방증한다. 한편으로 경수연이 치러진 때를 '선묘조'라고 지칭하며 제목을 붙인 점을 보면 처음 의령남씨 집안에서 이 3종의 행사도를 화권에 하나로 합친 시점은 경수연이 치러진 1605년 이후가 분명하지만, 그 구체적인 시기를 알기는 어렵다. 기록화의 시대 양식을 감안한다면, 〈중묘조서연관사연도〉와 〈명묘조서총대시예도〉의 원작은 그림 아래 하단에 좌목이 쓰인 화축이었을 가능성이 크며 《선묘조제재경수연도》는 문헌 기록에 의해 화첩이었음이 확인된다.[04]

南氏傳家敬玩

도08-05. 《남씨가전경완》 제자, 19세기 초, 지본수묵, 43.9×56.5, 고려대학교 박물관.

中廟朝書筵官賜宴圖

도08-06. 《남씨가전경완》의 〈중묘조서연관사연도〉, 19세기 초, 지본채색, 43.5×61, 고려대학교 박물관.

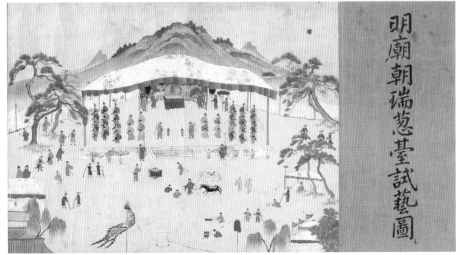

明廟朝瑞蔥臺試藝圖

도08-07. 《남씨가전경완》의 〈명묘조서총대시예도〉, 19세기 초, 지본채색, 44.2×58.5, 고려대학교 박물관.

도08-08. 《경이물훼》 제자, 19세기 후반,
42.8×59.2, 국립고궁박물관.

가전의 그림들을 하나의 체제로 엮기 위해서는 원본을 다시 그려서 편집해야 했을 것이다. 고대본은 후대의 개모본이지만, 다른 소장본보다는 17세기 후반의 고식적인 화풍의 여운이 남아 있다. 다시 말해 모본을 충실히 따라 그렸지만 세부에서 19세기 초의 작품으로 비정할 수밖에 없는 명암 표현이 곳곳에 나타난다.

특히 〈중묘조서연관사연도〉 및 〈명묘조서총대시예도〉의 청록산수와 태점, 오봉병의 묘사, 괴석의 명암, 채색의 색감에서 18세기 말 이후 19세기 초의 특징이 역력하다.

18세기 후반에 〈태조망우령가행도〉와 〈영묘조구궐진작도〉가 더해져서 5종의 그림으로 구성된 홍대본과 고궁본은 고대본과는 다른 계열이다. 홍대본은 〈태조망우령가행도〉의 그림 절반, 〈중묘조서연관사연도〉 좌목 후반부, 〈영묘조구궐진작도〉 좌목 등이 결실되고 그림별로 파첩된 상태로 전하지만 원래 모습은 고궁본과 같았을 것이다. 도08-08, 도08-09, 도08-10, 도08-11, 도08-12

『태조실록』에 의하면 1395년경부터 태조는 자신의 수릉지를 물색하기 시작하여 이듬해에는 결정한 것으로 보이는데, 여기에 남재와 동생 남은南誾, 1354~1398도 참여하여 경기도 광주 일대를 답사했다.[05] 남재가 태조를 위해 자신의 묏자리를 양보하고 대신 수릉지 밖의 줄곡茁谷(양주 주을동) 땅을 장지로 하사받았다고 하는 일화는 집안에 구전되었던 듯하다.[06] 1767년 근정전 옛터에서 열린 진작례를 그린 〈영묘조구궐진작도〉를 마지막으로 18세기 후반에 그림들을 한 화첩으로 엮을 때 기록으로만 전해지던 남재의 고사를 그린 〈태조망우령가행도〉를 새로 그려 맨 앞에 포함시켰다고 판단된다. 충경공 남재는 집안 최초로 영의정에 올랐으며 그의 후손들이 가장 번성하여 여러 분파를 이루었다. 그림의 주인공들과 글씨를 쓴 인물들은 넓게는 남재를 파조로 하는 충경공파의 후손들이며, 좁게는 남재의 손자 남지南智, ?~1453의 둘째 아들 남칭南偁을 파조로 하는 부정공파副正公派에 속한다.[07]

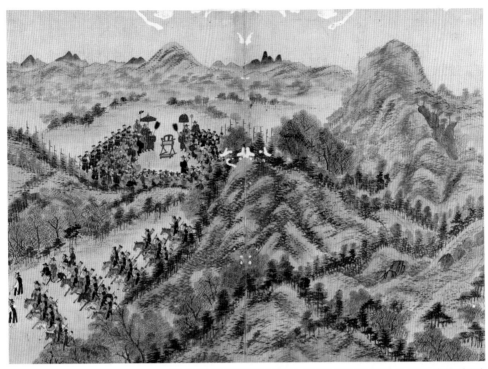

08-09. 《경이물훼》의 〈태조망우령가행도〉, 19세기 후반, 지본채색, 41×57, 국립고궁박물관.

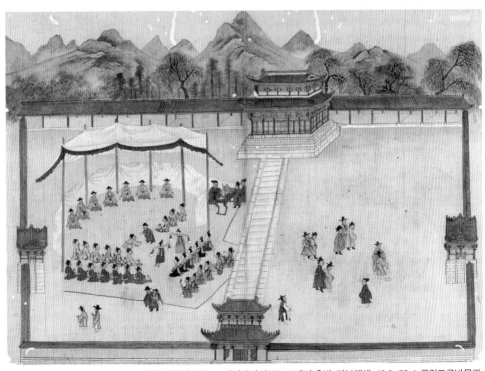

08-10 《경이물훼》의 〈중묘조서연관사연도〉, 19세기 후반, 지본채색, 42.9×59.4, 국립고궁박물관.

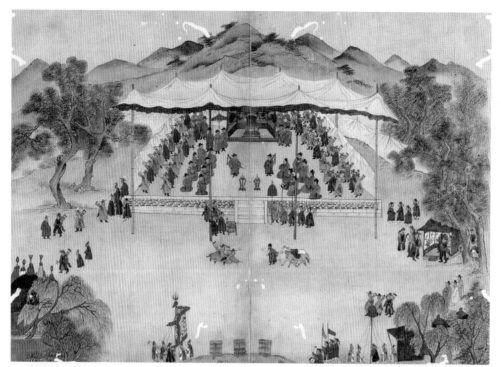

08-11.《경이물훼》의 〈명묘조서총대시예도〉, 19세기 후반, 지본채색, 42.8×59.3, 국립고궁박물관.

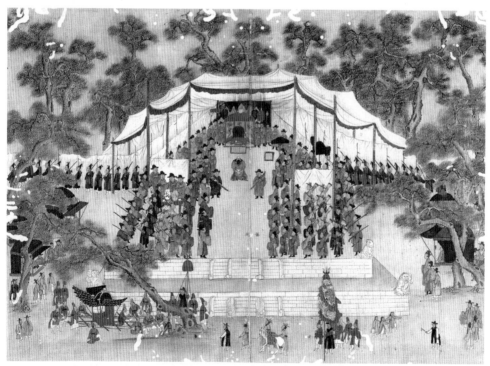

08-12.《경이물훼》의 〈영묘조구권진작도〉, 19세기 후반, 지본채색, 42.9×60.4, 국립고궁박물관.

다시 말해 남재의 후손 집안에서 가전화첩을 만들면서 남재와 관련된 고사를 그림으로 그려 추가한 것이다.

이 일을 진행한 것은 18세손 남태회다. 홍대본의 그림 중에서 〈영묘조구궐진작도〉를 제외한 네 종류의 그림은 화풍과 필치, 채색의 색감 등이 일치하여 같은 시기, 같은 화가에 의해 제작한 것으로 여겨진다. 경복궁 구궐 진작례의 참석자로서 기념화를 소장하게 된 남태회는 기존에 알려진 3종의 그림을 모사하고 가문의 뿌리를 상징적으로 보여줄 수 있는 남재의 일화를 새로 그린 〈태조망우령가행도〉와 자신이 참가했던 행사를 그린 〈영묘조구궐진작도〉를 함께 묶어 하나의 화첩으로 완성했다. 여기에 일가의 9촌 조카들에게 널리 글씨를 쓰게 하여 명실상부 가전의 기록물다운 모양새를 갖추었다. 남태회의 몰년이 1770년이고 《선묘조제재경수연도》의 글씨를 쓴 남은로南殷老, 1730~1786가 1786년에 사망하였으므로 이 화첩의 제작 하한 연도는 1770년에서 1786년 사이로 잡을 수 있다. 고궁본은 이 홍대본을 저본으로 19세기 후반에 제작된 것으로 보인다.

종합하면 의령남씨 집안에 전해지던 가전의 기록화는 고대본처럼 애초에 그림 3종으로 구성되었던 것과 18세기 후반에 그림 5종으로 증보된 것 등 두 종류가 존재했던 것으로 보인다. 이처럼 가전화첩의 형성에는 뜻있는 후손 한 명의 역할이 중요했다. 자신이 속한 가문의 우월함을 드러내고자 하는 개인적인 차원의 욕구에서부터 '존숭하되 훼손하지 말라'는 경고문을 붙였듯이 가문의 존재를 대대로 전승시키려는 사명감까지 한 사람의 의지가 가전화첩의 제작에 결정적인 역할을 했다.

가전화첩을 석판인쇄로 널리 보급하다,《대구서씨가전화첩》

대구서씨 문중에서도 조상과 관련된 행사기록화를 모아 가전화첩을 만들었다. 서울대학교 규장각 소장의 《참의공사연도》參議公賜宴圖와 국립중앙도서관 소장의 《남지기로회도기》南池耆老會圖記, 《경람도》敬覽圖, 《서연관사연도급남지기로회도》書筵官賜宴圖及南池耆老會圖 등인데[08] 《참의공사연도》와 《남지기로회도기》는 필사본이며, 《경람도》와 《서연관사연도

급남지기로회도》는 석판인쇄본이다. [표17]

　　대구서씨 가전화첩은 기본적으로 1535년 중종이 서연관에게 내린 사연을 그린 서연관사연도와 1629년 70세 이상 된 기로들이 숭례문 근처 남지에 만발한 연꽃을 감상하기 위해 모인 것을 기념한 남지기로회도 두 종류 그림으로 구성되어 있다. '서연관사연도'는 의령남씨 가전화첩에도 포함된 〈중묘조서연관사연도〉와 같은 내용의 그림이며, '남지기로회도'는 이기룡李起龍, 1600~?이 그린 서울대학교 박물관 소장의 원작 외에도 후대의 이모본이 적어도 여덟 점이나 남아 있는 그림이다.[09] 도01-04 대구서씨 인물로 서연관 사연에는 참의공 서고徐固, ?~1550가 이조좌랑 자격으로 참석했으며, 남지기로회에는 약봉공藥峯公 서성徐省, 1558-1631이 당시 72세 기로로 참석했다.

　　서우보徐羽輔는 대구서씨 집안의 가전화첩 중수에 절대적인 역할을 한 인물이다. 1817년 서우보가 《남지기로회도기》에 부친 「기로회도기」에서 그 노력을 엿볼 수 있다.

집안에 오래전부터 [남지기로회도] 족자가 있었는데 모사본이다. 단지 그림과 전서 여섯 글자의 제목만이 있었다. 임신년(1812)에 비로소 가승家乘 중에서 좌목을 얻었기에 아들 승순承淳을 시켜서 그림 아래에 쓰게 했다. 6년이 지난 정축년(1817)에 나의 숙부댁 근처에 사는 장유의 후손 한 명이 오래된 구본을 돈을 주고 샀다. 숙부는 이 소식을 듣고 기이하게 여겨 사람을 시켜서 빌려왔다. 이경직이 지은 서문, 장유가 지은 제발과 시가 모두 실려 있는 것을 보았다. 비단 바탕은 변하고 찢겼으나 먹의 자취는 고고古高하여 공경하는 마음으로 여러 번 감상하며 감모하는 마음을 이기지 못했다. 숙부는 나에게 가장본家藏本에서·발문을 옮겨 적으라고 명했지만 나는 눈병이 있어서 할 수 없었으므로 아들에게 이를 쓰게 했다. 또 박세당의 제후題後도 베껴 쓰게 했다. (중략) 지금 이 장유 집에서 구입한 것이 이인기 집에서 보관해 오며 이인기가 감상하던 것이 아니겠는가? 만약 그렇다면 이인기의 필적이 있어야 할 텐데 지금 남아 있지 않으니 어찌 된 일인가? 내 생각에 훌륭한 필적은 끝내 사라질 수 없고 영묘한 물건은 가호를 받는 바가 있다. 비록 우리 본가에서는 지키지 못했지만 인연을 따라 세상에 떠돌아다니던 것이 지금의 것과 같다. [이를] 장씨가 우연히 샀고 우리 집안도 우연히 빌려보게 되었으니 [이를] 본 사람은 필시 한둘에 그치지

않을 것이다. 세상은 역시 넓은 것이 분명하다. 이미 [그림의 전승이] 끊어졌다는 소문을 듣고 지금 이 그림을 본 사람이라면 '오직 이 그림만이 세상에 남아 있을 뿐이니 어찌 귀하지 않겠는가'라고 말할 것이 분명하다. 그러한즉슨 만약 제공의 후예가 각각 이 그림을 모사하고 이 글을 기록하여 집안에 두고 소장한다면 누가 오래된 물건은 전하지 않는다고 하겠는가. 1817년 5월 약봉 서공 8세손 우보가 삼가 쓰다.[10]

서우보에 의하면 그의 집안에는 제목과 그림으로만 된 오래된 남지기로회도 모사본 족자가 전해오고 있었던 모양이다. 1812년 집안에 전승된 기록물 중에서 좌목을 찾아내 그림 밑에 붙여 썼고, 1817년에는 숙부가 장유 후손 집에서 이경직의 서문, 장유의 발문이 갖추어진 본을 빌려와 자신의 집에서 보관하던 모사본에 이를 베껴 썼다는 것이다.[11] 또 별도로 박세당朴世堂, 1629~1703의 발문도 옮겨 적었다고 한다. 비로소 온전한 모습의 남지기로회도를 갖추게 되었으니 지금이라도 후세에 잘 전하겠다는 내용이다. 이러한 과정을 보면 국립중앙도서관 소장의 《남지기로회도기》는 1817년 5월 무렵 서우보가 두 그림을 모아 장첩할 당시의 구성을 보여준다. 도08-13, 도08-14 즉 《남지기로회도기》는 1930년대에 석판으로 인쇄하기 전 필사본으로 가전되어 온 화첩의 모습을 간직하고 있다.

서울대학교 규장각 소장본인 《참의공사연도》는 1828년경 서정보徐鼎輔, 1762~1832에 의해 편찬된 것으로 보인다. 서정보는 기존에 전하던 〈서연관사연도〉와 좌목, 그리고 〈남지기로회도〉와 좌목, 이경직의 서문, 장유·박세당의 발문, 서성의 8세손 서우보徐羽輔의 「기로회도기」를 기본으로 엮고, 여기에 자신이 지은 「서연관사연도기」, 「남지기로회도기」, 「입학도기」를 각 그림 뒤에 덧붙였다. 특이점은 다른 화첩에는 없는 〈입학도〉 한 폭이 첨가되어 있다는 점이다. 도08-15, 도08-16, 도08-17

〈입학도〉는 1817년 효명세자孝明世子, 1809~1830의 성균관 입학례를 여섯 폭으로 그려 만든 《왕세자입학도》 화첩 중 가장 핵심 장면이다. 세자시강원 보덕으로 세자의 입학례를 진행하여 《왕세자입학도》 화첩을 기념으로 소장할 수 있었던 서정보는 이미 합부된 상태의 〈서연관사연도〉와 〈남지기로회도〉에 이어 〈입학도〉 한 폭을 더한 것으로 보인다. 이 〈입학도〉를 포함시키면서 각 그림에 대해 「서연관사연도기」, 「남지기로회도기」, 「입학도기」를 새

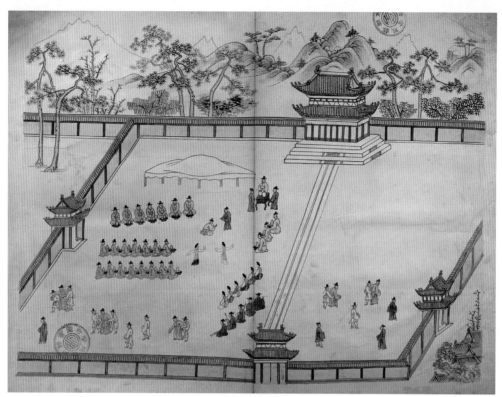

도08-13. 《남지기로회도기》의 〈서연관사연도〉, 지본담채, 40.8×52.7, 국립중앙도서관.

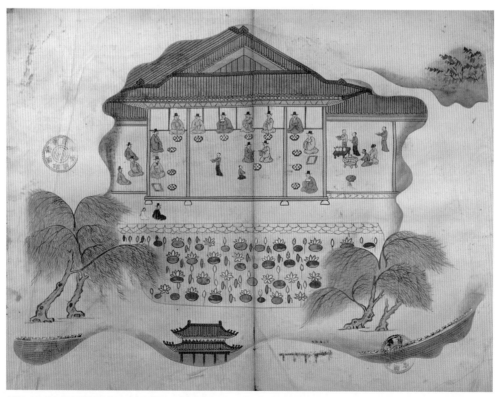

도08-14. 《남지기로회도기》의 〈기로회도〉, 지본담채, 40.8×52.7, 국립중앙도서관.

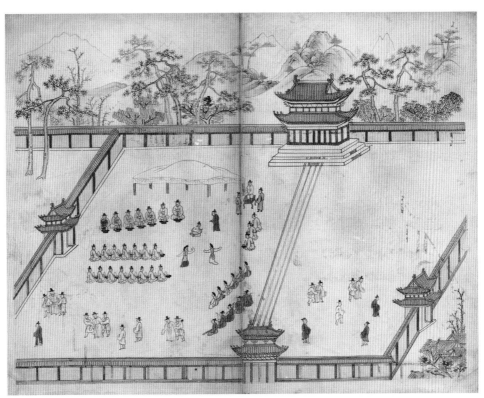

도08-15. 《참의공사연도》의 〈서연관사연도〉, 지본담채, 41×53, 서울대학교 규장각한국학연구원.

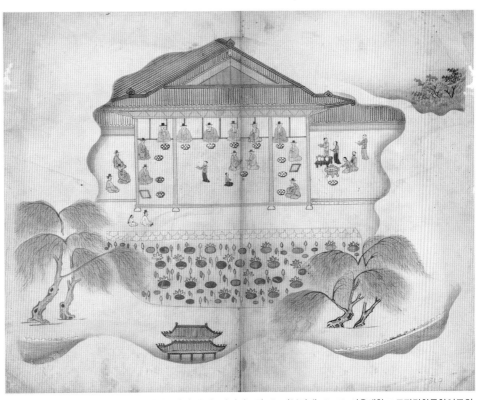

도08-16. 《참의공사연도》의 〈남지기로회도〉, 지본담채, 41×53, 서울대학교 규장각한국학연구원.

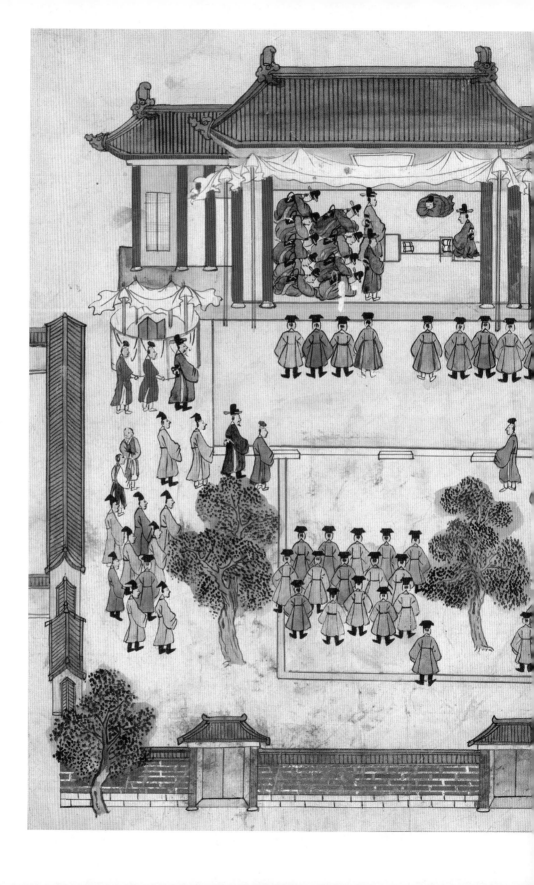

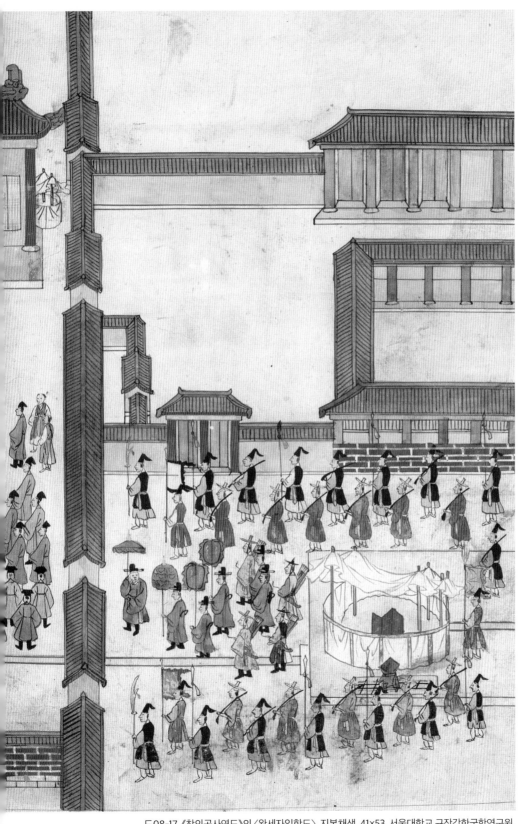

도08-17. 《참의공사연도》의 〈왕세자입학도〉, 지본채색, 41×53, 서울대학교 규장각한국학연구원.

로 썼는데 이때가 1828년 5월 무렵이다.[12] 즉 이 무렵이 《참의공사연도》와 같은 내용의 화첩이 형성된 시기로 여겨진다. 다만 오늘날의 《참의공사연도》는 서정보가 1828년경에 만든 화첩은 아니며, 후대의 모사본으로 그림과 글의 순서가 뒤섞이고 일부분은 결실된 상태다.[13]

　　서정보는 「서연관사연도기」에서 『시경』 「소아」편의 글을 인용하여 행사 장면을 칭송하고, 서연관사연도 뒤에 남지기로회도를 합치겠다는 뜻을 밝혔다.[14] 「남지기로회도기」에 의하면 서정보는 10여 년 전 서우보가 이미 두 그림을 합쳐 화첩으로 만들었던 사실을 알고 있었다. 서정보도 후손들이 편하게 그림을 살펴보고 또 오래도록 후세에 전하려면 두 그림을 합쳐 하나의 책자로 만드는 것이 좋겠다고 보았다. 서정보는 이를 여러 종가에 제안하였고 일가 사람들의 동의를 얻어 〈서연관사연도〉와 〈남지기로회도〉를 모사한 뒤 원도原圖에 있던 관련 글을 차례로 옮겨 써서 하나로 만들었다. 이를 여러 건 모사하여 대소종가에 나누어 보관함으로써 많은 대구서씨 사람들이 보기에 편리하게 했다.[15]

　　《참의공사연도》와 《남지기로회도기》의 〈서연관사연도〉는 비슷한 시기에 제작된 것으로 아주 유사한 필묘법을 사용하였으나 같은 화가의 그림은 아니다. 이렇게 보면 대구서씨 가전화첩은 원래 중묘조서연관사연도와 남지기로회도 두 종의 그림과 글로 이루어진 것이었다. 입학도가 첨가된 것은 1828년 5월 이후의 일이며 이는 서정보 개인의 행위로서 입학도가 첨가된 형태의 가전화첩은 종가에 널리 퍼져나가지는 않은 것으로 파악된다.

　　대구서씨 가전화첩의 두 번째 유형은 석판인쇄본으로 출간된 《경람도》와 《서연관사연도급남지기로회도》이다. 여기에는 첫 번째 유형에는 없는, 남지기로회도에 대한 이광사李匡師, 1705~1777가 쓴 발문이 포함되어 있는데 이 글은 대구서씨 가전화첩의 형성과 유전 경위에 대해 많은 정보를 알려 주는 중요한 자료다.

　　이광사는 기로회에 참석하였던 이유간의 5세손이자 〈남지기로회도〉의 서문을 지은 이경직의 현손이다. 이광사는 큰 조카 이세익李世翊의 부탁으로 1768년 9월 6일자로 발문을 쓰게 되었다. 즉 이세익은 남지기로회 좌목, 이경직의 서문, 장유·박세당의 발문을 별도의 첩자帖子에 써서, 소론 일파의 역모 사건에 연좌되어 당시 전라도 신지도薪智島에 유배 중이던 이광사를 일부러 찾아가 그의 글씨를 받았다. 이외에도 이세익은 가계의 내용이

포함된 발문을 이광사에게 추가로 부탁하였는데《경람도》와《서연관사연도급남지기로회도》에 실린 것이 바로 그 내용이다.

1691년 박세당이 〈남지기로회도〉의 발문을 쓸 당시에도 그림은 모두 흩어져 없어지고 참석자 중의 한 사람인 이인기李麟奇, 1549~1631의 5세손 이구李構가 집안에 감춰두었던 한 본이 유일하게 남아 있었다고 한다. 박세당은 바로 이 이인기 집안에 전승되던 소장본에 발문을 쓴 것이다.[16] 18세기 중엽 이미 이유간의 집안에도 원본 그림은 남아 있지 않았으므로, 이세익은 좌목과 서문·발문이라도 구해 이광사의 글씨로 이를 복구하여 조상의 행적을 보존하려 노력했음을 알 수 있다.

서우보가 가전화첩을 중수하고 서정보가 그림 세 폭으로 가전화첩을 꾸민 지 수십년이 지난 무렵 집안에 가전화첩의 존재는 다시 희귀하게 되었던 것 같다. 다시 후손들은 가전화첩의 존재를 되살리려는 노력을 이어갔다. 1873년 말 서병협徐丙協은 다행히 세상에 전하는 화첩 한 본을 알게 되었다. 서병협은 족손族孫 서장석徐長錫에게 이를 서너 본 이모하게 하여 영구히 사라지지 않도록 방도를 세웠다.《경람도》와《서연관사연도급남지기로회도》에 실린 서병협의 발문은 1873년에 다시 한번 이모된 화첩에 부쳤던 글로 추정된다. 서병협의 지시로 서장석이 새로 이모한 형태가 훗날 1930년대에 출판된 인쇄본 화첩의 모본이 되었다고 볼 수 있다.

서장석이 1936년 출판한 석판인쇄본[石印本] 가전화첩은 국립중앙도서관 소장의《경람도》와《서연관사연도급남지기로회도》에서 확인된다.도08-19, 도08-20 서장석은 서병협의 지시를 받들어 서너 본을 이모하였지만 궁극적으로는 석판인쇄본으로 찍어냄으로써 대구서씨 집안에 가전화첩이 널리 소장될 수 있는 길을 열었다. 인쇄본에는 이광사의 글과 서우보의 글 등 〈서연관사연도〉와 〈남지기로회도〉와 관련된 모든 글을 다 모아 실었다. 화첩 마지막 면에 붙어 있는 판권에 의하면,도08-18 1935년 11월 10일 전남 순천군 순천읍 대수정大手町 82번지의 승주석판인쇄소昇州石版印刷所에서 인쇄되었으며, 1936년 1월 1일자로 당시 충남 대전군 기성면 매화리 212번지에 사는 서장석에 의해 발행되었다. 이렇게 석판본으로 대량 인쇄된 대구서씨 가전화첩은 대소종가에 널리 보급되어 족손들은 이전보다 훨씬 쉽고 간편하게 화첩을 접할 수 있게 되었다.[17]

도08-18. 《경람도》 판권 부분, 1935년 인쇄,
지본석판인쇄, 36×23.65, 국립중앙도서관.

인쇄본인만큼 《경람도》와 《서연관사연도급남지기로회도》는 화면 크기와 그림 상태, 화면 오른쪽에 붉은 글씨로 제목을 넣은 방식은 물론 인쇄 상태까지도 서로 일치한다. 〈서연관사연도〉에는 황색과 적색 두 가지 색을 사용하였고[도08-19-01, 도08-20-01] 〈남지기로회도〉는 녹색을 더해 세 가지 색을 사용하여 찍었다.[도08-19-02, 도08-20-02] 색조는 단순하고 인쇄 상태가 그리 깔끔하다고 볼 수는 없지만 밑그림만은 《참의공사연도》 및 《남지기로회도기》의 그림과 거의 유사하다. 역시 집안에 전해지던 그림을 바탕으로 인쇄본을 만들었음을 짐작할 수 있다. 인쇄본 〈서연관사연도〉를 의령남씨 집안에 내려오는 〈중묘조서연관사연도〉[도08-02]와 비교하면, 부축받고 퇴장하는 인물과 산수의 묘사에서 차이가 발견되어 18세기 후반 이후 각 집안에 전승된 그림은 서로 달라졌음을 확인할 수 있다.

여러 세대를 거치면서 생성된 행사기록화를 모아서 합친 가전화첩의 편찬은 18세기 후반 이후에 나타났다. 이는 족보 간행을 비롯해 조상을 현창하는 문중의 활동이 활발해진 이 시기 사회적 분위기와 무관하지 않다. 족보나 조상의 문집을 편찬하듯이 조상의 이름과 행적이 담긴 기록화는 후손으로서 마땅히 보존하고 계승해야 하는 집안의 역사였다. 동시에 가전화첩은 후손들에게 가문의 정치적 위상이나 사회적 위세를 잘 보여줄 수 있는 수단으로 간주되었던 것 같다. 의령남씨와 대구서씨는 한양에 세거한 대표적인 명문사족이었다. 남태회가 가전화첩을 꾸민 18세기 후반은 의령남씨가 경화사족으로서 가장 번성하던 시기였다. 대구서씨의 서성 가문 역시 18세기 후반은 당상관을 다수 배출하며 권세를 누

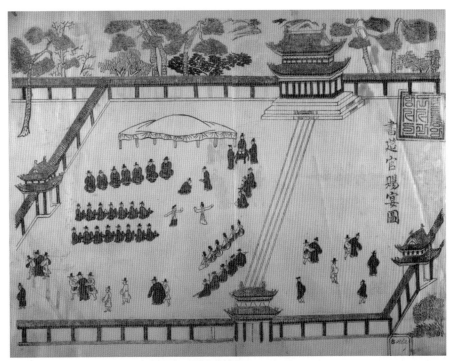

도08-19-01. 《서연관사연도급남지기로회도》의 〈서연관사연도〉.

도08-19-02. 《서연관사연도급남지기로회도》의 〈남지기로회도〉.

도08-19. 《서연관사연도급남지기로회도》, 1935년 인쇄, 지본석판인쇄, 36×47.3, 국립중앙도서관.

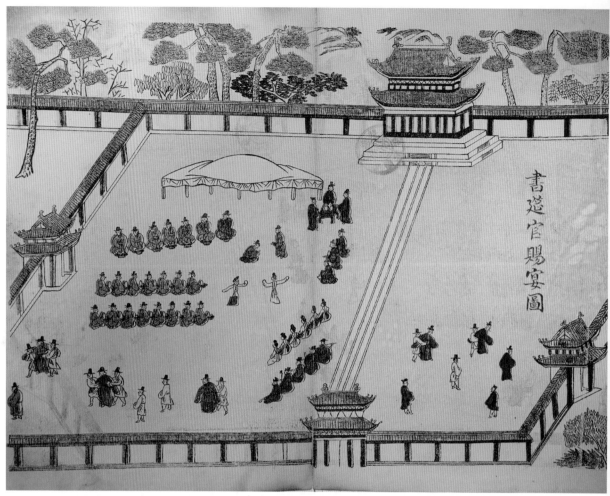

書筵官賜宴圖

도08-20-01. 《경람도》의 〈서연관사연도〉.

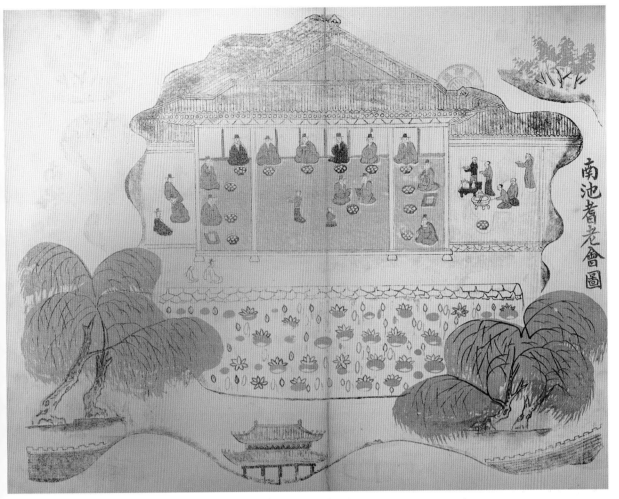

南池耆老會圖

도08-20-02. 《경람도》의 〈남지기로회도〉.

도08-20. 《경람도》, 1935년 인쇄, 지본석판인쇄, 36×47.3, 국립중앙도서관.

리던 시기였다. 이처럼 의령남씨와 대구서씨가 모두 경화사족인 점은 우연이 아니다. 여러 대에 걸쳐 궁중과 사가의 의례에 참석하여 집안에 여러 기념화를 축적할 만큼의 높은 가문의 지위를 유지한 집안 내력이 가전화첩의 제작에는 필요했기 때문이다. 《의령남씨가전화첩》이 대소종가에 분장되었고 《대구서씨가전화첩》이 1930년대에는 석판인쇄로 다량 출판된 것은 이들 후손들이 명문의 후예로서 가전화첩의 의미를 잘 인식하고 발전시켰음을 말해준다.

안동 향반 문중의 가전화첩, 《풍산김씨세전서화첩》

《풍산김씨세전서화첩》(이하 《세전서화첩》)은 15세기 후반에서 18세기 전반까지 250여 년 동안 10대에 걸친 풍산김씨 가문의 주요 인물 열아홉 명의 행적을 글과 그림으로 기록한 서화첩이다.[18] 도08-22, 도08-23 17종의 그림이 수록된 건乾, 14종의 그림이 수록된 곤坤의 두 첩으로 구성되어 있으며 표지에 '세전서화첩'이란 표제가 붙어 있다. 도08-21 각 첩의 첫 장에는 그림의 목록이 있으며 본문은 그림이 먼저 배치되고 이어 관련 기록이 따르는 체제이

건첩　　　　　　　　곤첩

도08-21. 김중휴 편찬,
《풍산김씨세전서화첩》 표지,
1859년경, 지본채색, 39.2×26,
한국국학진흥원.

다. 각 그림 뒤에는 여러 문헌에서 발췌된 주인공의 인적 사항, 그림 내용과 관련된 고사 및 제술製述 등이 실려 있는데 이는 그림의 내용을 이해하는 데 절대적인 자료 역할을 한다.[표 18, 표19] 곤첩 마지막에는 19세기 후반에 쓰인 후서 및 발문 세 편이 수록되어 있다. 즉 24세 손 김봉흠金鳳欽, 1826~1882이 1825년에 쓴 「경제학암종숙세전서화첩후」敬題鶴嵒從叔世傳書畵帖 後, 이재영李在英이 1864년에 쓴 「도첩후서」圖帖後序, 23세손 김중범金重範, 1811~1885이 1863년 에 쓴 발문에는 이 서화첩을 꾸민 배경이 잘 설명되어 있다. 건첩과 곤첩의 그림 목록이 쓰 인 면에는 '학산산인'鶴山散人, '김중휴인'金重休印이라는 인장이 나란히 찍혀 있어서 이《세전 서화첩》이 편찬자 김중휴金重休, 1797~1863의 소장품이었음을 알 수 있다.

풍산김씨를 빛낸 주요 인물들

경상북도 안동부 풍산현 오릉동(지금의 안동시 풍산읍 오미1리)에 500년 이상을 세거해 온 풍산김씨는 경북 지역을 대표하는 가문 중 하나다.[19] 풍산김씨의 시조는 고려 고종 때 판 상사判相事를 지낸 김문적金文迪, 1205~?이다.[20] 그는 좌리공신佐理功臣으로서 풍산백豊山伯에 봉 해졌으므로 관적을 풍산으로 삼았다. 오릉동이 풍산김씨의 세거지가 된 것은 4세손 김연 성金鍊成이 이곳에 별서를 마련한 인연으로부터 시작되었다. 그후에 왕자의 난을 피해 한양 장의동에서 오릉동으로 이주한 8세손 김자순金子純, 1367~?을 입향조로 보고 있지만, 실질적 으로 세거의 터전을 잡은 인물은 경주부윤에서 물러난 뒤 1년 반 정도 오릉동에 거주했던 11세손 허백당虛白堂 김양진金楊震, 1467~1535이다.[21] 김양진은 이곳에 자주 왕래하였고 외아들 잠암潛庵 김의정金義貞, 1495~1547이 1545년 귀향하여 오릉동을 오무동五畝洞이라 개칭하면서 집안의 중심 무대가 되었다.[22] 이 서화첩에 수록된 상당수 그림의 지리적 배경은 바로 이 오 무동(17세기에 오미동으로 이름이 바뀜) 일대다.

《세전서화첩》은 1507년 10세손 진산공珍山公 김휘손金徽孫, 1438~509이 오무동 뒷산 너 머 대지산大枝山(지금의 예천군 호명면 직산리 광석산)에 선영을 마련하게 된 이야기로부터 시작 한다. 이곳에는 김휘손, 김휘손의 아들 김양진, 그의 아들 김의정과 손자 김농金農, 1534~1591, 팔련오계八蓮五桂의 부친 유연당悠然堂 김대현金大賢, 1553~1602 등의 선영이 위치한다. 이 길지 는 김휘손이 하양현감 시절 오무동의 서편 보포림甫布林에 있는 조부 김자순의 묘에 성묘하

제1폭 〈대지도박도〉

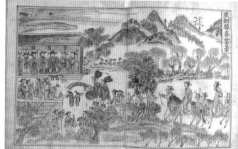
제2폭 〈동도문희연도〉

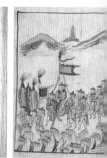
제3폭 〈완영민읍수도〉

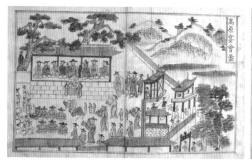
제6폭 〈고원연회도〉

제7폭 〈반구정범주도〉

제8폭 〈낙고의회도〉

제9-3폭 〈천조장사전별도〉 03

제9-4폭 〈천조장사전별도〉 04

제10폭 〈칠송정동회도〉

제13폭 〈범주적벽도〉

제14폭 〈단성연회도〉

제15폭 〈가도도〉

도08-22.《풍산김씨세전서화첩》건첩 豊山金氏 世傳書畫帖 乾

1859년경, 총 17종, 지본채색, 각 28×46, 한국국학진흥원.

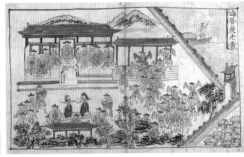

제4폭 〈해영연로도〉

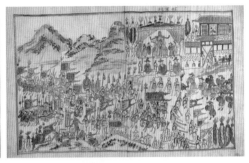

제5폭 〈잠암도〉

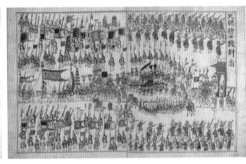

제9-1폭 〈천조장사전별도〉 01

제9-2폭 〈천조장사전별도〉 02

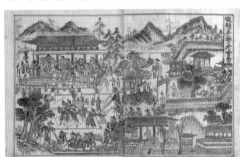

제11폭 〈환아정양로회도〉

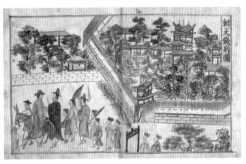

제12폭 〈조천전별도〉

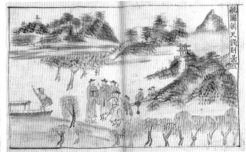

제16폭 〈항해조천전별도〉

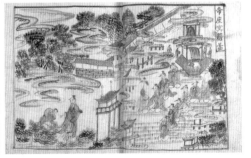

제17폭 〈제좌명적도〉

 15세기 후반에서 18세기 전반까지 250여 년 동안 10대에 걸친 풍산김씨 가문의 주요 인물 19명의 행적을 글과 그림으로 기록한 서화첩이다. 17종의 그림이 수록된 건첩, 14종의 그림이 수록된 곤첩 등 두 책으로 구성되어 있으며 표지에 '풍산김씨세전서화첩'이란 표제가 붙어 있다. 그림 뒤에 실린, 주인공 인적 사항, 관련 고사 등이 내용 이해에 도움을 준다.

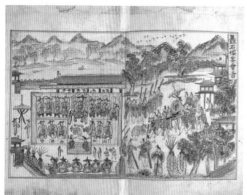
제18폭 〈촉석루연회도〉

제19폭 · 제20폭 〈심천초려도 및 회곡정사도〉

제21폭 〈성학도〉

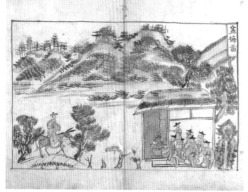
제24폭 〈분매도〉

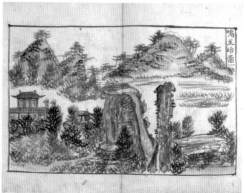
제25폭 〈명옥대도〉

제26폭 〈감로사연회도〉

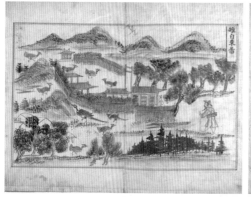
제29폭 〈치자래도〉

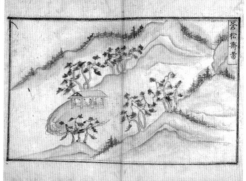
제30폭 〈창송재도〉

제31폭 〈한진읍전도〉

도08-23. 《풍산김씨세전서화첩》 곤첩 豊山金氏 世傳書畵帖 坤

1859년경, 총 14종, 지본채색, 각 28×46, 한국국학진흥원.

 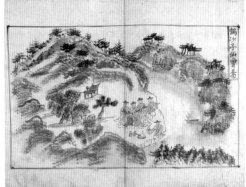

제22폭 〈학사정선회도〉 제23폭 〈과천창의도〉

 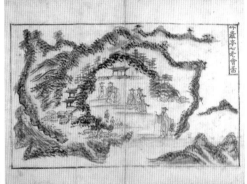 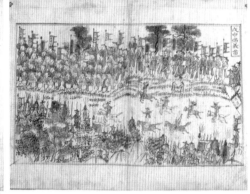

제27폭 〈죽암정칠로회도〉 제28폭 〈무신창의도〉

《풍산김씨세전서화첩》의 편찬자 김중휴는 집안에 간직된 상자들을 뒤져서 문집·행장·연보 등 기록을 찾아냈고 빠진 것이 있으면 문중의 다른 집안이나 친지로부터 널리 구하여 필사하였으며 그조차도 남아 있지 않은 것은 자취를 추적하여 새로 만들었다. 평소에 조상의 행적과 가문의 역사 기록에 대한 지속적인 관심이 있었기에 이러한 서화첩의 편찬이 가능했을 것이다.

도08-22-01. 제1폭 〈대지도박도〉.

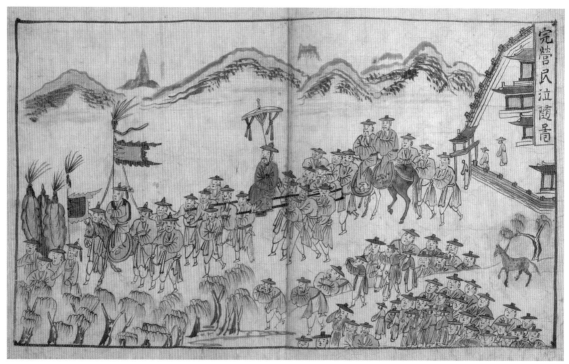

도08-22-02. 제3폭 〈완영민읍수도〉.

《풍산김씨세전서화첩》, 1859년경, 지본채색, 각 28×46, 한국국학진흥원.

러 왔다가 우연히 만난 박 모 씨와 내기 장기에 이긴 대가로 획득한 땅이었다.[23]

대지산의 형국을 원효와 의상의 고사와 함께 표현한 그림이 제1폭 〈대지도박도〉大枝
賭博圖다. 도08-22-01 대지산의 가장 높은 봉우리인 성주봉聖住峯, 원효와 의상이 이곳에 머물다
떠날 때 가사를 걸어 두었다는 소나무 두 그루, 두 대사를 사모하는 뜻으로 이 자리에 창건
한 선유암仙遊庵과 유의암留衣庵 등을 풍수 개념을 따른 산도 형식 안에서 다루었다. 회룡고
조回龍顧祖의 형국이라는 이곳의 길상적인 풍수가 시각적으로 잘 구현되지는 않았지만[24] 대
지산의 산세는 주산主山과 현무정玄武頂을 중심으로 좌청룡과 우백호의 유맥流脈이 명당을
에워싸듯 둥글게 뻗어 있다. 김휘손은 이 땅의 원소유자로부터 대지산과 함께 산도를 넘겨
받았으며 별도의 그림 한 폭도 선사받았다고 하나 이러한 사실은 문헌으로만 전한다.

역대 풍산김씨 가문에서 주요 인물을 꼽으라면 풍산에 동성마을이 형성될 수 있는
터전을 마련한 11세손 김양진과 17세기 전반 가문을 중흥시킨 15세손 학호鶴湖 김봉조金奉
祖, 1572~1630를 위시한 여덟 형제를 내세우게 된다.[표20] 김양진은 10여 년 간 외직에 있을 때
백성들에게 선정을 베푼 공로를 인정받아 청백리에 녹선되었으며 풍산김씨로는 처음 불
천위로 추대된 인물이다. 김양진과 관련된 그림이 세 폭이나 포함된 것도 그가 중시조로서
가문에서 차지하는 비중을 말해준다. 그중에서 전라도관찰사로 선정을 베풀고 떠날 때 울
면서 따라오는 백성들이 수십 리 행렬을 이루었다는 이야기를 그린 제3폭 〈완영민읍수도〉
完營民泣隨圖와 황해도관찰사 시절 흉년이 닥치자 백성을 골고루 구제하고 누적된 폐단을 극
복한 뒤 양로연을 성대하게 베풀었던 일을 그린 제4폭 〈해영연로도〉海營燕老圖는 지방관으
로서 김양진의 면모를 잘 보여준 그림이다. 도08-22-02, 08-22-03

또 김양진이 경주부윤일 때 베푼 아들 김의정의 과거 급제 문희연을 그린 제2폭 〈동
도문희연도〉東都聞喜宴圖는 주제의 희소성으로 눈여겨볼 필요가 있겠다. 도08-22-04 합격자를
발표하는 방방 의례 후에 합격자는 광대를 앞세워 거리를 돌면서 삼일유가를 행하였고 자
신의 집에 친척과 지인을 초대하여 문희연을 베풀었다. 그림에는 어사화를 꽂은 복두를 쓰
고 난삼을 입은 김의정이 홍패를 부친 앞에 올리고 집안 어른들에게 허리 굽혀 인사하고 있
다. 악대를 동반한 광대들이 김의정을 보좌하고 음식과 술이 풍성하며 손님들이 계속 밀려
드는 잔치 분위기가 잘 표현되어 있다. 문희연은 삼일유가와 연계된 행사였으므로《담와

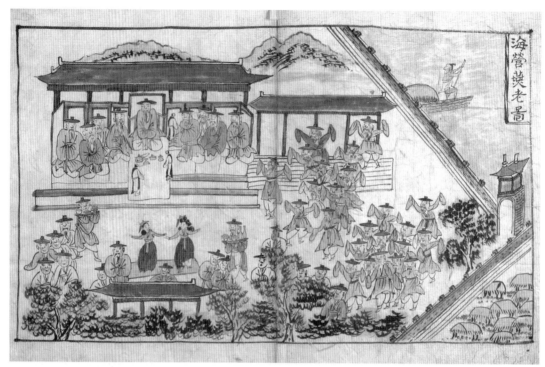

도08-22-03. 제4폭 〈해영연로도〉.

도08-22-04. 제2폭 〈동도문희연도〉.

《풍산김씨세전서화첩》, 1859년경, 지본채색, 각 28×46, 한국국학진흥원.

평생도》병풍의 〈삼일유가〉 도상과 매우 비슷하게 다루어졌다. 도09-06-01

문희연은 안동권씨 집안에 전하는 한 폭의 그림에서도 살필 수 있다. 도08-24 권양權讓, 1688~1758이 1693년 네 명의 아들이 6년 사이에 모두 대과에 급제한 것을 축하하여 자신이 살던 충남 서산에서 베푼 문희연을 그린 것이다. 집 마당에 자리를 깔고 기녀·광대·재인을 초대하여 한바탕 잔치를 벌이는 모습으로 솟대타기를 하는 재인이 거꾸로 매달려 재주를 부리고 있고, 모자에 어사화를 꽂은 네 명의 아들이 차례로 나와 부친과 집안의 어른들에게 인사를 드리고 있다.

김씨 가문의 비약적인 발전은 김봉조 형제 대에 성취되었다. 독자였던 김농이 아들 여섯을 낳았고 맏아들 김

도08-24. 〈안동권씨문희연도〉, 안동권씨 개인.

대현이 김봉조金奉祖, 1572~1630를 위시하여 김영조金榮祖, 1577~1648, 김창조金昌祖, 1581~1637, 김경조金慶祖, 1583~1645, 김연조金延祖, 1585~1613, 김응조金應祖, 1587~1667, 김염조金念祖, 1589~1652, 김숭조金崇祖, 1598~1632 등 아들 여덟을 두었다. [표20] 오릉동에 형성된 풍산김씨의 동족마을은 이들 중 첫째 김봉조, 넷째 경조, 여덟째 숭조와 그들의 후손이 세거하면서 오늘날까지 이어지고 있다.[25] 김대현의 여덟 아들은 모두 소과에 입격하였고 김봉조·영조·연조·응조·숭조 등 다섯 명은 문과에도 급제하여 이른바 '팔련오계'로 칭송되었다. 막내아들 김숭조가 증광문과에 급제한 1629년에 인조는 그의 집안 내력을 듣고 부친 김대현을 이조참판에 추증하고 사제賜祭하였으며[26] 김대현이 살았던 오무동에 오미동五美洞이란 이름도 내렸다.[27] 팔

· 풍산김씨 세계도 ·

※ 흐린 회색은《풍산김씨세전서화첩》에 수록된 인물이며 진한 회색은 화첩의 제작과 관련된 인물을 표시함.
※ 출전: 박정혜, 「그림으로 기록한 가문의 역사-조선시대《풍산김씨세전서화첩》연구」, 『정신문화연구』103, 한국학중앙연구원, 2006, p. 269.

련오계 중에서도 사헌부 지평을 지낸 김봉조, 이조참판을 지낸 김영조, 한성부 우윤을 지낸 김응조는 글을 잘하여 영남 지역에서 이름을 날린 인물들이며 이들의 문학은 각각『학호집』鶴湖集, 『망와집』忘渦集, 『학사집』鶴沙集에 잘 드러나 있다.

　　18세손 김간金侃, 1653~1735은 김양진·김대현과 함께 오미동에서 불천위로 모셔지고 있는 인물이다. 그는 58세(1710년)에 대과에 급제한 뒤 경상도 황산찰방黃山察訪과 예조정랑 등을 지내다 1721년 귀향하여 대부분 시간을 고향 오미동에서 보냈다. 김간의 두 아들 김서운金瑞雲, 1675~1743과 김서한金瑞翰, 1686~1753, 손자 김유원金有源, 1699~1758은 과거에 뜻을 두지 않거나 소과에 합격하고도 대과에 나가지 않았다. 팔련오계 이후, 즉 17세기 후반 이후에는 중앙 정계에서 뚜렷한 족적을 남긴 인물이 거의 없으며 주로 세거지에서 은거하였던 것으로 보인다.

　　이는 이황에 맥이 닿아 있는 풍산김씨 인물들의 학문적 성향에서 설명될 수 있으며 《세전서화첩》의 몇몇 그림에서도 엿볼 수 있다. 을사사화 이후 오릉동에 은거한 김의정이 세인과의 만남을 끊고 지낼 때 유일하게 이황과 교유하였으며, 은거 전에는 경연관 겸 서연관으로 함께 일했던 김인후金麟厚, 1510~1560와도 가깝게 지냈다. 제5폭〈잠암도〉潛庵圖는 김의정이 은거하고 있는 곳으로 이황이 찾아온 모습을 그린 것이다. 도08-22-05 그림 뒤에는 김인후와 주고받은 시가 수록되어 있다.[28] 중앙의 주산과 현무정에서 뻗어 내린 맥이 김의정의 유거지를 둥글게 두 겹으로 감싸 안는 형세를 보여준다. 멀리 조산祖山이 이어지고 안산案山까지 포치된 전형적인 길산의 모습이다.〈대지도박도〉도 그랬지만〈잠암도〉에서도 실경적인 요소보다 풍수 개념을 더 강하게 읽을 수 있다.

　　풍산김씨 후손들은 대를 이어 유성룡柳成龍, 1542~1607의 후손들과 지속적인 친분을 유지하며 학문적으로 교유했다. 허백당 김양진 문중의 종손으로서 팔련오계의 명예를 이끌어나간 김봉조는 유성룡의 문인으로서 병산서원 창건과 운영에 주도적 역할을 하였으며 이황의 위패를 봉안한 여강서원의 원장을 역임하였다. 1611년(광해 3) 정인홍鄭仁弘, 1535~1623이 이언적李彦迪, 1491~1553과 이황의 문묘 종사를 비방하는 차자를 올리자 영남 유생들이 상소를 올려 정인홍의 탄핵을 주장하는 일이 벌어졌는데, 이 영남진신변무소嶺南搢紳辨誣疏 때에 김봉조는 소수疏首로 추대되어 이황 문인으로서 그 대변자 역할을 확실하게 보

도08-22-05. 제5폭 〈잠암도〉.

도08-22-06. 제13폭 〈범주적벽도〉.

도08-23-01. 제25폭 〈명옥대도〉.

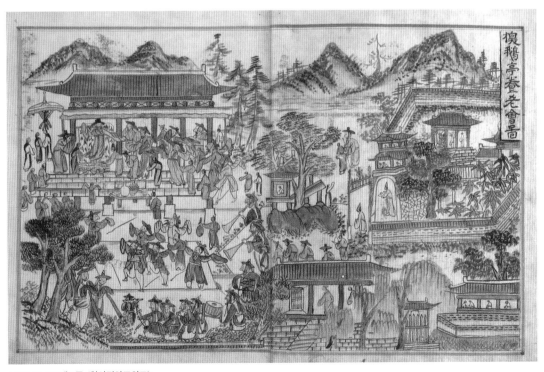

도08-22-07. 제11폭 〈환아정양로회도〉.

《풍산김씨세전서화첩》, 1859년경, 지본채색, 각 28×46, 한국국학진흥원.

여주었다. 제13폭 〈범주적벽도〉泛舟赤壁圖는 김봉조가 함께 상소를 올린 동지들과 그해 7월 16일 강성江城, 일명 적벽赤壁에서 주유했던 일을 그린 일종의 선유도다. [29] 도08-22-06

김영조는 부친을 따라 영주에 내려와 살았던 어린 시절에 이웃에 사는 이황의 제자 장근張謹에게 글을 배웠으며 학봉 김성일金誠一, 1538~1593에게서 수학하여 마침내 그의 사위가 된 인물이다. 형 김연조와 함께 어릴 때 유성룡 문하에서 수학했던 김응조는 광해군의 어지러운 정치에 실망하여 대과를 포기한 후에 퇴계 학문을 계승한 장현광張顯光, 1554~1637의 문하에 들어가 학문 연마에 힘썼다.

이처럼 오미동은 하회와 이웃해 있었기 때문에 김봉조 형제들은 대부분 유성룡에게서 가르침을 받았으며 어린 시절 같이 공부한 유성룡의 아들들과는 말년까지 교유하였다. [30] 이는 유성룡의 아들 수암 유진柳袗, 1582~1635에게서 수학한 16세손 김시침金時忱, 1600~1670의 행적과 관련된 제25폭 〈명옥대도〉鳴玉坮圖를 통해서도 알 수 있다. 도08-23-01 김시침은 천등산 봉정사 동구에 있는 명옥대에서 소요하길 좋아하였는데 이곳은 젊은 시절 봉정사에서 독서하고 도를 강의하던 이황이 노닐며 경치를 즐기던 곳이었다. 명옥대란 이름도 원래 이름인 낙수대落水臺를 이황이 새롭게 고친 것이다. 김시침은 명옥대 옆에 암자를 지어 이황을 추앙하고자 하였다. 그는 유성룡의 손자 유원지柳元之, 1598~1678, 김성일의 증손자 김규金煃, 자신의 외사촌 이이송李爾松, 1598~1665 등과 함께 예안·영천·예천·안동 등 인근 읍의 사우들에게 공사의 보조를 청하는 통문通文을 보내 마침내 누각을 완성하였다.

이처럼 허백당 김양진 문중의 인물들은 이황의 학문을 계승한 안동의 유성룡 학맥을 이어받았으며 지역적으로는 경상좌도에 살던 남인으로 분류된다. 남인들은 선조 연간 조정의 요직에 두루 등용되었으며 광해군 대에는 북인에게 밀렸다가 숙종 때 다시 득세하였다. 그러나 1694년을 기점으로 몰락하기 시작하여 경종 연간 이후 조선 말기까지 거의 조정에 등용되지 못했다. 이러한 정치적 흐름은《세전서화첩》에도 반영되어 있다. 이 서화첩의 내용에는 17세기 후반 이후 중앙의 정계에 활발하게 진출하지 못했지만 세거지인 안동을 중심으로 한 경상도 지역의 주요 사족으로서 풍산김씨의 위상과 역할이 잘 반영되어 있다.

편찬자 김중휴의 가문의식과 《풍산김씨세전서화첩》 편찬

김중범은 발문에서 이 《세전서화첩》의 편찬자는 자신의 10촌 형인 23세손 학암鶴巖 김중휴라고 밝혔다. 김간의 내손來孫인 김중휴는 1837년(헌종 3) 진사시에 입격하였지만 대과에 나가지 않았다. 62세 때인 1858년 12월 개성에 있는 제릉참봉齊陵參奉을 제수받았는데, 거리와 나이가 재고되어 곧 다른 사람으로 대체되었다. 1859년 8월부터 10월까지 부묘도감과 존숭도감의 감조관監造官으로 한양에서 수개월 일한 것이 관직생활의 전부였다.[31] 대신 김중휴는 경서와 사기를 연구하거나 우리 역사와 명현의 사적을 모으고 기록하는 일에 몰두하였다.

무엇보다 김중휴는 가문의 역사를 정리하는 데 큰 노력을 기울인 인물이다. 《세전서화첩》같이 '한 집안의 행적을 그림으로 남기는 극히 드문 일'을 이루었을 뿐 아니라 김양진으로부터 김대현에 이르기까지 여기저기 흩어져 있던 선대의 사적과 유고를 모아 16권의 『석릉세고』石陵世稿를 편찬하였다. 또 출가하는 딸에게 주기 위해 1848년 순 한글로 된 족보 『가첩』家牒을 필사하였으며, 김의정의 신원을 회복하고 시호를 다시 받는 일을 주관한 뒤 관련 자료를 『청사명원록』青蛇明寃錄으로 정리하였다.[32] 그 자신도 말년의 일기를 통해 집안 대소사와 인적 교유에 관해 세세한 기록을 남겼다. 이러한 업적만 보아도 그가 얼마나 조상의 행적을 귀하게 여기고 이를 후세에 온전히 물려주기 위해 노력했는지 짐작할 수 있다. 김중범은 김중휴의 기록 중시 성향에 대해 발문에서 다음과 같이 회고하였다.

이 서화첩은 우리 집안의 역사인데 돌아가신 운서옹雲棲翁이 친필로 적은 것이다. 아, 학암공(김중휴)은 세상에 능히 쓰일 만한 재주도 뛰어났으며 가정 또한 충실히 꾸려 나가신 분이었다. 어릴 적부터 남다른 재주를 가지고 계셨는데 글을 읽기 시작하면서 제자백가를 손수 베껴서 공부했다. 문장을 쓰기 시작하면서는 태학에 들어가서 방안에 고요히 앉아 경서와 사기를 연구하여 편집하는 일의 책임을 맡기도 했다. 그리하여 우리나라 단군부터 기자 이후로 내려온 역사와 명현들에 대한 사적을 세심하게 기록해 둔 문서가 상자에 가득할 정도였다. 뿐만 아니라 우리 집안의 선적先蹟에 대해서도 상세한 기록을 남겼다. 위로는 허백당(김양진)으로부터 아래로는 팔방(팔련오계)까지 여기저기 흩어져 있던 기

록들을 손수 찾아서 20책으로 묶으니 이것이 바로 『석릉세고』이다. [학암공은] 대대로 전해 내려온 조상들의 기행奇行과 이적異蹟이 그림으로 남겨진 것과 항간에 구전으로 전해 온 것 등을 이리저리 탐문하여 원본이 남아 있는 경우는 화공을 시켜 이모하고, 원본이 유실된 것은 사실만을 기록해 두었다. 처음 진산공(김휘손)이 흰 나귀를 타고 성묘하러 왔을 때 우연히 얻게 되었다는 기업基業으로부터 10대에 이르는 조상의 서화첩을 만들어 보관해 두셨으니 온갖 애를 얼마나 썼겠는가? 아, 이 서화첩은 우리 집안 조상들의 칠분七分쯤 되는 실제 그대로의 모습인 만큼 자손으로서는 그야말로 한없는 보배이다. 후대에 길이길이 잘 이어받아 공경스러운 마음으로 펼쳐보면서 "이 할아버지는 이런 일을 하셨고 이 할아버지는 행적은 이러했구나" 하고, 또 "어느 때 어떤 할아버지가 이 도첩을 만들었구나" 한다면 이 어찌 아름답지 않겠는가? 학암공은 깊은 포부와 넓은 견식을 갖고 있었으나 처음으로 벼슬에 오른 지 얼마 안 되어 세상을 뜨셨으니 이것이 바로 타고난 운명이라는 것일까? 내가 우연히 학암공 집에서 상자 속에 들어 있는 이 서화첩을 다시 보게 되니 옛날 감회를 금할 수 없어 눈물이 저절로 쏟아진다. 공이 살아계실 때 서화첩의 발문을 내게 지으라고 했으나 공이 이미 써놓은 후지後識가 있었으니 어찌 내가 감히 군더더기처럼 덧붙일 수 있었겠는가? 하지만 다 같이 조상을 위한다는 심정에서 그만둘 수도 없기에 공이 기록한 데에 따라 이렇게 몇 자 적는다. 계해년 5월에 사종제四從弟 중범이 공경히 씀.[33]

김중범은 김중휴가 서화첩을 편찬했던 과정을 잘 알고 있었고, 또 김중휴 생전에 발문을 부탁받은 적이 있었다. 김중휴가 사망한 1863년 2월 8일로부터 얼마 지나지 않은 같은 해 5월 김중범은 김중휴의 유품 속에서 서화첩을 다시 발견하고 미처 이루지 못한 김중범의 부탁을 완수한 것이다. 김중휴는 집안에 간직된 상자들을 뒤져서 문집·행장·연보 등 기록을 찾아냈고 빠진 것이 있으면 문중의 다른 집안이나 친지로부터 널리 구하여 필사하였으며 그조차도 남아 있지 않은 것은 자취를 추적하여 새로 만들었다. 평소에 조상의 행적과 가문의 역사 기록에 대한 지속적으로 관심을 가지고 있었던 김중휴였기에 이러한 서화첩의 편찬이 가능했을 것이다.

1885년 서화첩의 후서에서 김봉흠은 서화첩 속의 조상들이 명현名賢 혹은 경상卿相

이거나 청백, 고을 수령으로서 어진 정치, 문장, 도덕, 충절, 효의 등 귀감이 되는 행적을 남긴 문중의 인물들이라고 칭송하였다.[34] 그러나 조상에 관한 많은 자료 가운데 취사선택해야 하는 편찬자 입장에서 보면, 김중휴는 덕행이나 공적에 따라 인물을 선별한 것이 아니라 김양진·김간·김대현 등 오미동에서 불천위로 모셔지는 자신의 직계 조상을 중심으로 인물을 선정하였음을 알 수 있다. 김대현의 여덟 아들은 각각 분파하여 번성한 일문을 이루었는데 넷째 아들 심곡 김경조는 심곡공파深谷公派의 파조이며 김간의 증조부임과 동시에 김중휴의 직계 조상이다.[35] 즉, 김중휴는 자신의 집안 심곡공파가 풍산김씨를 빛낸 '팔련오계'의 후손이며 오미동의 터전을 일군 허백당의 문중임을 드러내는 데 초점을 맞춘 것이다. 이는 김양진, 김농, 김대현, 김경조에게는 각 세 폭의 그림을 할당하여 좀더 비중 있게 다룬 것만 보아도 알 수 있다. 한편 방계 조상인 김수현은 '팔련오계'의 한 사람인 김염조의 계부繼父라는 이유로 《세전서화첩》에 포함한 것 같다. 다른 그림에 비해 서화첩에 수록된 김수현에 관한 기록이 지나치게 소략한 점도 김수현은 김중휴의 방계 조상으로서 본격적인 사적 수집의 범위 밖에 있었음을 의미한다.

김중휴는 심곡공파가 집성촌을 이룬 안동 오미동에 살았기 때문에 안동·영주·봉화·예천 등지에 흩어져 있는 조상들의 행적에 대한 정보를 수집하는 데 매우 유리하였을 것이다. 실제로 그림의 지리적 배경은 안동을 위시하여 경주·산음·밀양·진주 등의 경상도가 가장 많으며, 나머지는 한양·해주·고원·과천·전주 등지에서 일어난 일을 그린 것이다. 김중휴는 이처럼 수록 대상이 될 인물을 먼저 정한 뒤 그들과 관련된 기록을 주변 인물들의 문집에서 폭넓게 수집·정리하는 한편 기존에 제작되었던 회화 자료에 대한 정보도 물색하였던 것 같다.

이 서화첩의 중심은 그림이다.[36] 글로만 된 기록물은 이미 『석릉세고』로 수집·편찬되었으므로 그림 없이 글로만 구성된 기록물은 큰 차별성이 없다. 만일 그림이 없었다면 이 서화첩의 가치와 의의는 반감되었을 것이 분명하다. 사실 그림만을 일별하면 그 인물의 일생을 조망하는 데 필요한 그림의 채택 기준이 일관되지 않고 인물 한 명마다 수록된 그림의 수도 일정치 않다. 이러한 점들은 이 서화첩의 무게중심이 그림에 있음을 시사한다.

김중휴가 그림에 대한 남다른 관심이나 이해가 있었다고 보기는 어렵다. 하지만 인

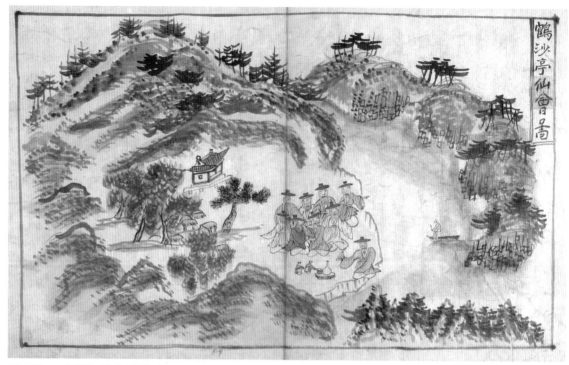

도08-23-02. 《풍산김씨세전서화첩》 제22폭 〈학사정선회도〉, 1859년경, 지본채색, 28×46, 한국국학진흥원.

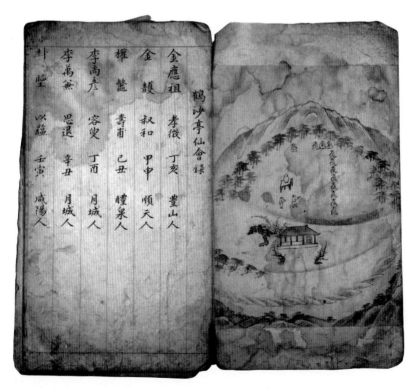

도08-25. 〈학사정선회도〉,
『학사정선회록』, 1660년, 지본담채,
44.5×24.6, 한국국학진흥원(풍산김씨
학사 종택 기탁).

물마다 그림을 앞세운 편찬을 기획한 것은 기존에 전해지던 그림의 존재에서 비롯되었다. 《세전서화첩》에 수록된 31폭의 그림 중에 무려 20폭은 기록화나 기념화로서의 원본이 존재했다.[표18, 19 '원본 관련 사항' 참조] 김중휴는 서화첩의 편찬 당시 그림이 남아 있었다면 이를 이모하고 나머지는 기록에 의존하여 새롭게 그렸다고 한다.[37] 그러고 나서 원작 그림과 관련된 문집 등의 문헌 기록과 정보를 그림 뒤에 덧붙여서 그림의 근거로 삼았다. 그 결과 1864년에 후서를 쓴 이재영이 말한 대로 글과 그림이 합해짐으로써 '그림 이상의 더 좋은 그림'[畵外之畵]이 되었다.[38]

김중범은 발문에서 서화첩 제작 당시 원본이 있는 경우 그것을 이모해서 실었다고 증언했는데, 제22폭인 〈학사정선회도〉鶴沙亭仙會圖는 그 원본에 해당되는 『학사정선회록』鶴沙亭仙會錄이 학사 종택에 남아 있어서 좋은 비교가 된다.[39] 도08-23-02, 도08-25 그림의 배경은 1660년(현종 1) 10월 학사 김응조가 자신이 경영하던 안동의 학사정사鶴沙精舍의 성심대醒心臺에서 사우 열한 명과 가진 모임이다. 이 날 참석한 친구들의 나이는 서로 다르지만, 하루 동안만큼은 유격청절幽闃淸絕한 풍광 속에서 신선이 된 기분을 누렸다고 한다.

김응조의 발문에 의하면 헤어질 무렵 참석자 중 권국추權國樞, 1613~?에게 제명을 부탁하고 서로 시로써 화답하게 하여 이를 박탕朴瀁, 1603~?과 이만겸李萬兼, 1601~?이 '학사정선회록'이란 이름으로 화첩 제작을 맡았다고 한다.[40] 학사정은 뒤편에 푸른 절벽이 병풍처럼 둘러져 있고 앞으로는 희고 깨끗한 모래사장이 굽어보이는 강변에 위치하였는데[41] 『학사정선회록』의 그림에서는 그러한 경관을 읽을 수 있다. 『학사정선회록』의 그림이 전형적인 계회도류의 구도를 따랐다면 《세전서화첩》의 〈학사정선회도〉는 구도와 시점, 학사정의 위치와 참석자의 좌차 등에서 원본과는 다른 화가만의 상상으로 재구성되었다. 그러나 학사정을 둘러싼 절벽과 흰 모래가 이어진 강 등 주변 경관의 핵심 요소는 잘 담겨 있다. 김중휴는 원본이 남아 있는 경우 이를 이모하여 《세전서화첩》에 실었다고 했지만 사실상 그런 원칙을 지키기란 쉽지 않았던 것 같다.

《세전서화첩》의 편찬 시기에 대해서는 『석릉세고』와 함께 1850년대에 만들어진 것으로 문중에 구전되고 있으나 구체적인 근거에 의한 것은 아니다. 편찬 시기를 추정할 만한 단서는 그가 남긴 『김중휴일기』에서 발견된다.[42] 이 일기는 김중휴가 1857년부터 1863년

까지 약 7년 간의 일상을 기록한 것이다. 그가 도감의 감조관에 제수되기 전인 1859년 7월 7일과 8일에 '여러 해 동안 마음과 힘을 기울인 서화첩을 종일 배접했다'는 기록이 있다. [43] 김중휴는 오랜 숙원사업이던 서화첩의 편찬을 완료한 뒤 1859년 7월 초 이틀간 이를 장황한 것이다. 따라서 《세전서화첩》이 최종적으로 완성된 시기는 1859년 7월 무렵으로 보아야 할 것이다.

《풍산김씨세전서화첩》의 화풍과 제작 화가

《세전서화첩》에 실린 그림은 1507년경부터 1749년경 사이에 일어난 사건이나 행사를 그린 것이다. 종류별로 분류해 보면 각종 연향도가 14폭으로 가장 많다. 지방관으로 재직 중 근무지에서 주관한 공적인 행사나 지방 사족들의 친목 연회를 그린 것이 큰 비중을 차지한다. 주인공들이 은거하던 유거지나 낙향하여 경영하던 정사精舍를 소재로 한 그림이 다섯 폭으로 그뒤를 따른다. 또 중국 사신의 접대나 사행 전별 같은 현존 사례가 많지 않은 외교 관련 기록화가 포함되어 있어 자료적 가치가 주목되며, 의병 활동을 주제로 한 창의도는 일종의 전쟁도로서 특별한 의미를 지닌다. 그밖에는 선정·효의·청백 등 주인공의 인품을 칭송하는 고사를 시각화한 것이 있다. [44] 기록화, 풍속화, 고사인물화, 실경산수화 등 여러 화목에 포진되어 있으며 문희연도, 양로연도, 부임연도, 동방회도, 동도회도同道會圖, 선유도, 전별도, 창의도, 정사도, 유거도 등 상당히 다채로운 것이 특징이다. 특히 문희연도나 동도회도, 창의도 같은 주제는 다른 곳에서는 찾아보기 힘든 주제다.

김중휴가 젊은 시절부터 독서하면서 책을 베끼고 정리하는 데도 많은 시간과 노력을 기울였던 점을 생각하면 《세전서화첩》의 글씨는 그가 직접 썼을 것으로 보인다. 그림은 안동에서 활동하던 지역 화가의 작품이다. 김중휴는 《세전서화첩》에서 그림 제작에 참조가 되었던 원본이 20건이나 존재했음을 언급했지만 19세기 중엽 서화첩 제작 당시 그 그림들의 유전 상황에 대해서는 일절 부연 설명이 없다. 그러나 좌목 등을 옮겨쓴 것을 보면 《세전서화첩》 편찬 당시 전해오던 『학사정선회록』 외에도 남아 있던 원본은 더 있었을 것으로 짐작된다. 그러나 두 차례 전란 중에 서화류의 산실과 폐해가 심했던 상황을 감안하면 이 《세전서화첩》을 그린 화가는 애초에 그려진 원본을 거의 참조하기 어려웠을 것이며, 참조

했다 하더라도 그것은 후대의 이모본이나 개모본이었을 것이다. 《세전서화첩》에 그려진 내용과 기록을 분석해 보면 대부분 그림은 화가가 그 기록을 바탕으로 재구성한 것임을 알 수 있다.

《세전서화첩》에서 언급된 원본의 화가는 〈천조장사전별도〉를 그린 김수운과 〈환아정양로연도〉와 〈단성연회도〉를 그린 오삼도 두 사람이다.[45] 그 외에는 화공畵工, 화수畵手, 화사畵師, 공화자工畵者라고만 기록되어 있으며 〈감로사연회도〉甘露寺宴會圖의 경우에는 화승畵僧이 그렸다고 한다. 지역에서 기록화를 제작할 때는 종종 화승에게 주문하곤 하였는데 제4장에서 살펴본 〈을축갑회도〉도04-10 역시 지역 화승이 그린 계회도로 널리 알려진 사례다.[46] 감로사로 보이는 절이 배치되고 연회를 보조하는 사람들이 모두 승려인 점을 제외하면 불교회화와 양식적 관련성을 찾기는 어렵다.

오삼도는 경상남도 단성(산음과 통합되어 오늘날의 산청) 지역에서 활동한 직업화가였다는 사실 이상의 정보를 알기가 어렵다. 김수운에 관해서도 『근역서화징』槿域書畵徵 「대고록」待考錄에 이름이 기재되어 있고 17세기 초반에 도감에 차출되었던 이력 외에는 알려진 사실이 거의 없다.[47] 1605년 『호성선무청난공신도감의궤』에는 도화서 소속 화원과 어디에도 소속되지 않고 자유롭게 활동하는 사화私畵가 명확히 구분되어 있는데 김수운은 이징李澄, 이정李楨, 이언충李彦忠과 함께 사화로 참여했다.[48] 이는 김수운이 〈천조장사전별도〉를 그릴 당시 도화서에 소속된 화원이 아니라 그림 뒤의 기록대로 '공화자', 즉 직업화가였으며 1616년 『동국신속삼강행실도』를 제작할 때는 화원의 신분이었음을 말해준다. 17세기 초반만 해도 국가의 회사繪事에 도화서의 화원과 그림에 능한 사화가 함께 차정되었던 사실은 도화서의 인적 규모나 인력 동원 체계가 18세기와는 많이 달랐음을 시사한다.

《세전서화첩》의 그림들은 원본이 있었다 해도 19세기 중엽 한 시점에 안동의 지역 화가에 의해 일괄 다시 제작된 것이다. 산수를 묘사한 묵법과 필법, 인물 묘법, 채색의 사용, 화면의 윤곽을 처리한 먹선 형태 등을 고려하면 이 서화첩 제작에는 세 명 정도의 화가가 참여했다고 추정한다. 세 명의 화가가 한 팀을 이루어 주문을 받고 작업하는 양태가 아니었을까 싶은데 화가의 특징은 산수묘사에서 잘 나타난다.

첫 번째는 산형의 윤곽을 간략하게 그리고 그 윤곽선을 따라 능선 언저리에 뾰족한

침엽수를 그려 넣었을 뿐 별다른 준법을 구사하지 않고 가벼운 선염만으로 산의 형태를 담백하고 깔끔하게 표현한 것이다. 〈대지도박도〉, 〈반구정범주도〉, 〈칠송정동회도〉, 〈가도도〉, 〈심천초려도〉, 〈회곡정사도〉, 〈창송재도〉, 〈한진읍전도〉 등이 이에 속한다. 이 그림들은 화면을 먹선 두 줄로 구획하고 제목은 단선으로 처리한 공통점도 발견된다. ^{도08-26-A}

두 번째는 피마준과 미점, 크고 작은 호초점 등 잔붓질을 많이 가하여 질감과 괴량감을 나타내는 산수화풍, 콧수염과 긴 턱수염이 특징적인 얼굴, 황색을 즐겨 쓴 옷 색깔, 가늘고 날카로운 필선의 인물 표현을 구사한 그림들이다. 〈완영민읍수도〉, 〈해영연로도〉, 〈잠암도〉, 〈낙고의회도〉, 〈단성연회도〉, 〈항해조천전별도〉, 〈학사정선회도〉, 〈분매도〉, 〈죽암정칠로회도〉 등을 이 부류에 포함시킬 수 있다. ^{도08-26-B}

마지막은 두 번째 부류의 그림과 비슷한 산수화풍을 보이지만 나무와 풀을 표현하고 산봉우리의 한쪽 부분을 붉게 담채하는 것이 특징이다. 세부 묘사가 많은 편이며 인물묘사에 사용된 필선은 투박하고 작은 얼굴에 이목구비가 뚜렷하지 않다. 〈동도문희연도〉, 〈고원연회도〉, 〈천조장사전별도〉, 〈환아정양로연도〉, 〈조천전별도〉, 〈범주적벽도〉, 〈촉석루연회도〉, 〈과천창의도〉, 〈명옥대도〉, 〈감로사연회도〉, 〈치자래도〉 등이 이에 속한다. 차분하고 정돈된 분위기의 두 번째 부류의 그림에 비해 활달한 분위기를 자아낸다. ^{도08-26-C}

같은 선유를 주제로 하였지만 〈범주적벽도〉와 〈반구정범주도〉가 보여주는 구도, 시점, 인물·산수·건물의 묘법 차이를 비교해 보면 전혀 다른 필치임을 한눈에 확인할 수 있다. 또 양로연을 그린 〈해영연로도〉와 〈환아정양로회도〉에서도 그 차이를 쉽게 알아볼 수 있다.

그런데 김중휴는 비슷한 시기에 《세전서화첩》을 그린 화가들에게 또 다른 화첩을 주문하였던 것 같다. 풍산김씨 집안에 전해지는 《삼재화첩》三才畵帖이 그것인데 우주와 인간 세계를 상징하는 천·지·인의 의미를 담은 천문도, 지도, 그리고 〈문왕방려상도〉文王訪呂尙圖·〈난정회도〉蘭亭會圖·〈향산구로회도〉香山九老會圖·〈기영회도〉耆英會圖 등이 수록되어 있다. ^{도08-27, 도08-28, 도08-29} 《삼재화첩》에도 《세전서화첩》과 상통하는 여러 사람의 화풍이 보여서 아마도 김중휴는 《세전서화첩》의 그림을 주문할 때 《삼재화첩》도 함께 의뢰한 것으로 보인다.

도08-27. 김중휴 편찬, 《삼재화첩》의 〈문왕방려상도〉, 1860년경, 지본채색, 화첩 크기 38.5×35, 김윤 소장.

도08-28. 김중휴 편찬, 《삼재화첩》의 〈난정회도 〉, 1860년경, 지본채색, 화첩 크기 38.5×35, 김윤 소장.

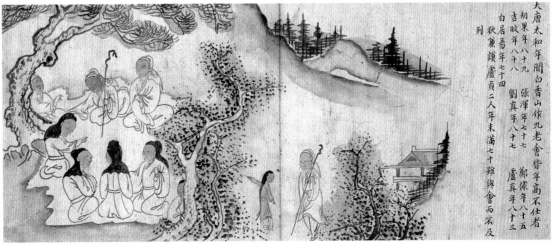

도08-29. 김중휴 편찬, 《삼재화첩》의 〈향산구로회도〉, 1860년경, 지본채색, 화첩 크기 38.5×35, 김윤 소장.

A

제7폭 〈반구정범주도〉 | 제10폭 〈칠송정동회도〉

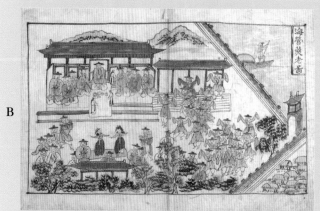

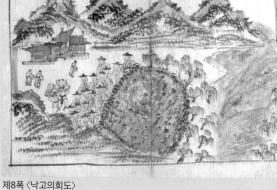

B

제4폭 〈해영연로도〉 | 제8폭 〈낙고의회도〉

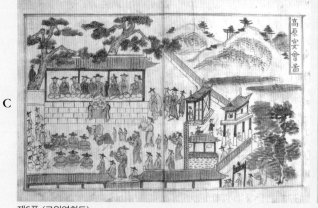

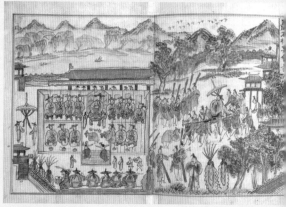

C

제6폭 〈고원연회도〉 | 제18폭 〈촉석루연회도〉

도08-26. 그림마다 다른 스타일

《풍산김씨세전서화첩》, 1860년경, 총 31종, 지본채색, 각 28×46, 한국국학진흥원.

《풍산김씨세전서화첩》은 세 명의 화가가 한 팀을 이루어 주문을 받고 작업했던 것으로 보이는데, 화가에 따라
스타일이 조금씩 특징이 있다. 그중 하나는 주로 산형의 윤곽을 간략하게 그리고 그 윤곽선을 따라 능선 언저리에
뽀족한 침엽수를 그려 넣을 뿐 별다른 준법을 구사하지 않고 가벼운 선염만으로 산의 형태를 담백하고 깔끔하게 표현한

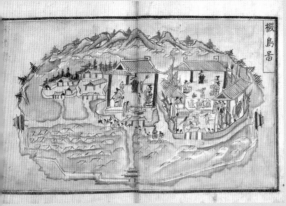

5폭 〈가도도〉　　　　　　　　　　　　　　제30폭 〈창송재도〉

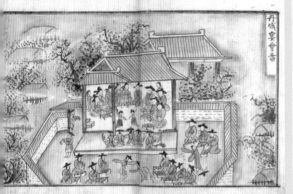

4폭 〈단성연회도〉　　　　　　　　　　　제24폭 〈분매도〉

3폭 〈과천창의도〉　　　　　　　　　　　제29폭 〈치자래도〉

것이 특징이다(A). 두 번째는 피마준과 미점, 크고 작은 호초점 등 잔붓질을 많이 가하여 질감과 괴량감을 나타내는
산수화풍, 콧수염과 긴 턱수염이 특징적인 얼굴, 황색을 즐겨 쓴 옷 채색, 가늘고 날카로운 필선의 인물 표현을 구사한
그림들을 하나로 묶을 수 있다(B). 마지막은 두 번째와 비슷한 산수화풍을 보이지만 나무와 풀을 표현하고 산봉우리의
한쪽 부분을 붉게 담채하는 것이 특징이다. 세부 묘사가 많은 편이며 인물묘사에 사용된 필선은 투박하고 작은 얼굴에
이목구비가 뚜렷하지 않다. 차분하고 정돈된 분위기의 두 번째 그림에 비해 활달한 분위기를 자아낸다(C).

이 서화첩에서 주목되는 특징은 공해에서 행해진 행사도의 경우 중심 건물을 화면의 중앙이 아닌 좌반부에 배치하여 한쪽으로 치우친 구도를 즐겨 쓴 점이다. 〈동도문희연도〉, 〈해영연로도〉, 〈환아정양로회도〉, 〈고원연회도〉, 〈촉석루연회도〉, 〈천조장사전별도〉의 홍제원 그림 등에서 볼 수 있듯이 화면 좌반부에 행사의 광경을 그리고 성곽, 성문, 홍살문 등으로 관내임을 표시했다. 이는 17세기 후반의 사궤장도첩이나 방회도첩 같은 사가기록화에서 많이 사용된 형식이다.

거의 모든 그림에 두루 사용된 양식적 특징은 신분의 중요도에 따라 인물 크기에 차등을 두는 것이다. 근경과 원경의 구분 없이 주인공이 포함된 부분을 가장 크게 그리고 나머지 부분은 근경일지라도 작게 묘사하였다. 이는 동서고금을 막론하고 고대 인물화의 큰 특징이기는 하나, 19세기기 되면 중앙 화단에서는 거의 사용되지 않았지만 지역 화가의 그림에서는 지속적으로 사용된 묘법이었음을 알 수 있다. 원근에 대한 고려가 전혀 없는 평면적인 화면 감각, 임의적으로 설정된 인물과 사물 간의 비례, 지면과 사물 위치의 모호한 설정, 앞뒤로 겹친 인물의 불합리한 관계 표현 등은 《탐라순력도》에서도 보았듯이 원근과 공간에 대한 진전된 묘법을 습득하지 못한 지역 화가의 특징으로 해석된다. 명암에 대한 관심은 아직 찾아볼 수 없지만 건물의 축대나 담장을 쌓은 벽돌, 인물의 의습선에서 약간의 형식적인 음영이 미미하게 발견되기도 한다.

이처럼 중앙 화단에서 화원에 의해 제작된 기록화와 비교하면 이 《세전서화첩》은 능숙하고 세련된 회화 수준을 보여주지는 않는다. 그 대신에 무명의 지역 화가가 그린 작품에서 나타나는 꾸밈없고 친근한 묘사와 눈에 보이는 그대로의 거침없는 표현을 볼 수 있는 재미가 있다. 예컨대 〈환아정양로연도〉의 경우 관찰사까지 모두 자리에서 일어나 덩실덩실 춤판이 벌어지고, 〈단성연회도〉의 술에 취해 갓이 벗겨지거나 몸을 가누지 못하고 엎어지는 인물이 등장하는 솔직한 표현은 다른 데서는 찾아보기 힘들다. 〈범주적벽도〉와 〈항해조천전별도〉에 묘사된 근육질 몸매의 뱃사공, 〈낙고의회도〉의 알몸으로 수영하는 아이들, 〈회곡정사도〉의 화면 아래쪽에 그려진 수평선과 뒤집어진 배, 〈완영민읍수도〉의 밀집한 환송 인파 등은 절로 웃음을 자아내는 부분이다. 이는 《탐라순력도》에서 보았듯이 지역 화가가 그린 작품의 매력이라 할 수 있겠다. 19세기 전반 김홍도의 영향을 강하게 받은 화

풍이 직업화가들 사이에서 유행하던 시기에 중앙 화단과는 무관하게 자신만의 표현 세계를 가진 지역 화가의 화풍이라는 점에서 신선하다.

《세전서화첩》은 족보와 문집이 글로써 다하지 못한 집안의 역사와 조상의 이력을 사진 앨범처럼 시각적으로 보완하여 1859년경에 후손이 편찬한 가전화첩이다. 화가는 많은 부분을 기록과 상상에 의존하였다는 특징이 있다. 수록된 인물의 범위는 편찬자 김중휴의 직계 조상 중심인데, 여기에는 청백리로 존경받은 김양진과 17세기 전반 가문을 중흥시킨 김대현의 여덟 형제가 포함되어 있으므로 결과적으로는 가문의 역사 보존에서 더 나아가 가문의 명예를 유지하고 위상을 끌어올릴 수 있는 내용이 구비되어 있다. 이 《세전서화첩》의 회화 수준은 한양·경기 지역의 사가에서 제작된 화원의 그림에 비하면 매우 낮다. 그러나 한양에서 멀리 떨어진 영남의 한 문중에서 제작된 그림이라는 점에서 지방 사가기록화의 한 모습을 보여주는 좋은 자료이다. 또한 지역 화가가 그린 다소 서투르지만 솔직하고 소박한 화풍은 민간회화에서 느낄 수 있는 미감과 크게 다르지 않다.

김중휴가 이 《세전서화첩》을 제작할 때 조상과 관련된 그림의 존재 여부에 기준을 두고 출발한 것이 아니라 직계 조상을 중심으로 인물의 수록 범위를 먼저 정한 뒤에 관련 기록을 찾아 정리하고, 관련 그림의 여부를 확인하는 순서를 거친 것으로 추정한다. 그 결과 화가는 대부분 그림의 원본보다는 김중휴가 수집·정리한 기록을 바탕으로 이야기를 시각화한 것으로 보이며 이러한 추정은 기록과 그림의 대조를 통해서도 뒷받침된다. 또 그림의 배경은 중앙에서 멀리 떨어진 지역성이 강조되는 특징이 있다. 이는 편찬자를 포함하여 풍산김씨 집안의 인물들이 학문적으로는 이황에게 맥이 닿아 있는 남인으로서 18세기 이후 정치적 영달보다는 고향에서 학문과 교육에 전념할 수밖에 없었던 시대상황이 반영된 것이다. 반면에 지방의 재지사족으로서 향촌 사회에서 가문의 위상을 유지해 나가기 위해서는 《세전서화첩》처럼 가문과 조상을 선양하는 사업이 하나의 좋은 방법이었을 것이다.

충청도에 입향한 오씨 집안의 가전화첩,《동복오씨세덕십장》

풍산김씨 집안에서 제작한《세전서화첩》처럼 동복오씨 집안에도 명망 있는 선조의 행적을 그림과 글로 기록한 서화첩《동복오씨세덕십장》이 전해 온다.[49] 도08-30 전라남도 화순군 동복면을 본관으로 하는 동복오씨는 고려 고종 때 거란을 토평한 공으로 동복군同福君에 봉해진 오녕吳寧을 시조로 하여 대대로 계통을 이어간 가문이다.

이 서화첩에서 다루어진 인물은 오녕의 손자 오대승吳大陞(3세손)으로부터 대장군을 역임한 증손 오광찰吳光札(4세손), 오식吳軾(8세손), 오천경吳天經(9세손), 오극권吳克權, 1500~1572(13세손), 오억령吳億齡, 1552~1618(15세손), 오백령吳百齡, 1560~1633(15세손), 오단吳端, 1592~1640(16세손), 오정일吳挺一, 1610~1670(17세손), 오시수吳始壽, 1632~1681(18세손), 오시유吳始有, 1657~1701(18세손)까지 열한 명이다.[50]

동복오씨는 15세손인 오억령과 오백령 형제 대에 가문의 중흥을 맞았다. 17개로 분파한 중에서 만취공파晩翠公派는 오억령을, 묵재공파默齋公派는 오백령을 파조로 모시고 있다. 형조판서·우참찬·대제학 등을 지낸 오억령은 1601년 청백리에 봉군되고 1614년 위성원종공신에 책록되었다. 오백령은 육조의 참판을 두루 거쳤으며 위성공신에 책록된 인

《동복오씨세덕십장》의 구성과 내용

세대	이름·생몰년	관계	화제	내용
3세	오대승吳大陞	시조 손자	점등예천點燈禮天	석등 48개를 만들어 하늘에 예를 올려 자손의 번창을 기원함. 후에 오시수가 전라도관찰사 때 오대승 묘를 찾아가 둘러보고 석물을 세움.
4세	오광찰吳光札	오대승 아들	구질배장九耋拜將	89세에 시위장군에 배수됨.
8세	오식吳軾	오광찰 증손	등대망해登臺望海	고성 만경대에 올라 동해를 바라보며 시를 지음.
9세	오천경吳天經	오식 아들	퇴휴향장退休鄕庄	만년에 배천군으로 은퇴하여 우거.
13세	오극권吳克權, 1500~1572	오천경 고손	사관독서謝官讀書	관직을 사양하고 귀향하여 독서함.
15세	오억령吳億齡, 1552~1618	오극권 손자	화수단회花樹團會	인목대비 폐출에 반대하여 귀향 후 가족들과 화수회를 결성.
15세	오백령吳百齡, 1560~1633	오억령 동생	승선피병乘船避兵	임진왜란 때 강도로부터 몸으로 부친을 막아선 효행.
16세	오단吳端, 1592~1640	오백령 아들	파탕획전波蕩獲全	임진왜란을 피해 탄 배가 난파되었으나 천우신조로 살아남.
17세	오정일吳挺一, 1610~1670	오단 아들	예강승집禮江勝集	예성강가에서 모친에게 올린 성대한 수연.
18세	오시수吳始壽, 1632~1681	오단 종질	월굴승사月窟勝事	공주 월굴에서 형제가 조우함.
18세	오시유吳始有, 1657~1701	오정일 아들	의류등안倚柳登岸	홍수에 휩쓸렸으나 버들가지 붙잡고 구사일생으로 살아남.

물이다. 오백령의 아들 오단의 딸은 인평대군麟坪大君, 1622~1658과 혼인하였다. 황해도관찰사를 지낸 오단은 아들 다섯을 두었는데 맏아들 오정일의 막내아들이 오대유다. 충청도 관찰사를 지낸 둘째 아들 오정원吳挺垣, 1614~1667은 후사가 없던 작은아버지 오흡吳㴶에게 출계하여 수촌水村 오시수를 낳았다. 남인의 영수라고 평가되는 오시수는 《동복오씨세덕십장》 제작에 동기를 부여한 인물로 주요 내직과 외직을 두루 지내고 1679년(숙종 5) 우의정에 올랐으며 당시 동복오씨가 누린 전성기의 중심에 있었다. 또한 동복오씨가 공주 월굴로 입향하게 된 계기를 마련한 인물도 오시수였다.

《동복오씨세덕십장》은 열한 명 인물과 관련된 행적이나 본받을 만한 일화를 적은 글과 그 내용을 표현한 그림이 각 한 쌍을 이루는 형식으로 오른쪽 면에 글이, 왼쪽 면에 그림이 배열되어 있다. 그 외에 장첩 경위를 알 수 있는 서문이나 발문은 없다. 같은 내용의 화첩이 두 건 더 알려져 있는데 이 책에서는 오백령을 파조로 하는 동복오씨 묵재공 종회 기탁본을 중심으로 살펴보겠다.[51]

제1폭 〈점등예천〉點燈禮天은 조상의 음덕으로 후손이 현달하고 번성하게 되었음을 나타낸 것이다. 고려시대 시중侍中을 지낸 문헌공文獻公 오대승이 동복면으로 낙향한 뒤 암석 48개에 구멍을 내서 석등을 만든 다음 매일 밤 불을 밝혀 하늘에 예를 올렸더니 후손이 크게 번창하고 높은 벼슬을 하였다는 내용이다.[도08-30-01] 오씨 가문에 내려진 복록은 오대승이 쌓은 덕의 영향이라는 일화는 『신증동국여지승람』 동복현 고적古跡 조항에도 실려 있다.[52] 1670년 전라도관찰사로 부임한 오시수는 동복에 있는 오대승의 묘소에 참배하였는데 이곳에 비석 하나 없는 것을 안타까워하여 신도비를 세웠다.[53] 또한 석등이 있는 곳에도 대를 쌓고 관련 사적을 적은 단비短碑를 세워 그 의미를 후손에게 알리는 징표로 삼았다.[54] 그림은 마을을 배경으로 편편한 대에 돌을 모셔놓고 오대승이 예를 드리는 모습을 묘사한 것이다.

제2폭 〈구질배장〉九耋拜將은 오광찰의 장수와 관련된 그림이다. 검교대장군檢校大將軍이던 그가 1280년(충렬왕 6)에 인명전仁明殿 시위장군이 되고 붉은 가죽띠[紅鞓]를 하사받은 사실을 그린 것이다.[도08-30-02] 특이하다고 할 만한 것은 이때 오광찰의 나이가 89세였다는 것이다. 『고려사』에 의하면 충렬왕이 오광찰의 아들이자 승려인 조영組英, 祖琰, 1230~?을 총애하여 내린 명령이었다고 하는데 아마도 90세를 바라보는 노인을 경로하는 뜻이 담긴 노인

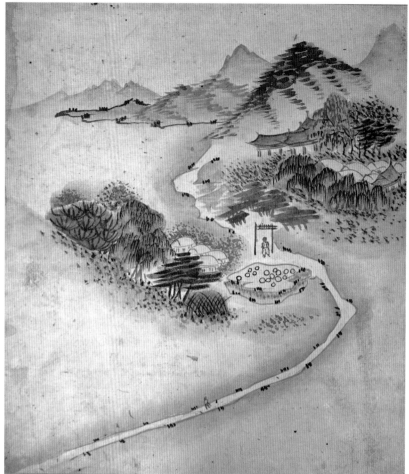

도08-30-01. 제1폭 〈점등예천〉, 지본채색, 24.7×21.

도08-30-02. 제2폭 〈구질배장〉, 23.7×20.7.

도08-30. 《동복오씨세덕십장》同福吳氏世德十章

19세기 후반, 총 11폭, 지본채색, 국립공주박물관(동복오씨 묵재공 종회 기탁).

《동복오씨세덕십장》은 동복오씨 집안의 명망 있는 11명의 선조들 행적을 그림과 글로 기록한 서화첩이다. 인물과 관련된 행적이나 본받을 만한 일화를 적은 글과 그 내용을 표현한 그림이 각 한 쌍을 이루는 형식으로 오른쪽 면에 글이, 왼쪽 면에 그림이 배열되어 있다.

도08-30-03. 제3폭 〈등대망해〉, 23.7×20.6.

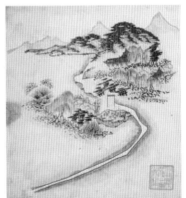

도08-31. 《동복오씨세덕십장》은 한 사람의 것으로 보아도 좋을 만큼 유사한 화풍과 필치를 가진 개인 소장본이 여럿 존재한다. 서로 다른 판본에 실린 〈점등예천〉을 비교해 봐도 한눈에 알 수 있다. 아마도 여러 건을 제작해서 집안마다 나누어 가진 것이 아닌가 짐작한다.

직 성격의 은택이었던 듯하다.[55] 차일 아래 두 개의 자리가 설치되어 있고 의장기가 늘어선 것으로 보아 오광찰이 가죽띠를 하사받는 모습을 그린 것 같다. 다만 보통의 의례와 다르게 자리 배치가 모호하여 화가가 글의 내용을 명료하게 표현하지는 못한 것으로 보인다.

제3폭〈등대망해〉登臺望海는 문간공文簡公 오식이 강원도 간성杆城 만경대에 올라 시를 읊은 모습을 그린 것이다.[56] 도08-30-03 오식은 고려시대 벼슬이 숭정원사崇政院事와 수문전修文殿 대제학에 이른 인물이다. 간성은 강원도 고성의 옛 지명이다. 만경대는 청간정 근처에 돌이 첩첩이 쌓여 높이가 수십 길에 이르는 대를 이룬 곳으로 동해를 조망하기 좋은 명소였다. 그런 이유로 고려시대 이래 여러 문사들이 이곳에서 시를 남겼고 오식도 그중의 한 사람이었다. 그림은 첩첩이 쌓인 돌로 우뚝 솟은 만경대 위에서 파도치는 바다를 바라보는 오식을 그렸다.

제4폭〈퇴휴향장〉退休鄕庄은 고려 1374년(공민왕 23)에 문과에 급제하여 조선시대에 참의를 지낸 오천경이 관직에서 물러나 황해도 배천군 음촌에 우거하는 모습을 그린 것이다. 도08-30-04 오천경은 이곳에서 85세로 사망하였다. 오천경이 우거했던 초옥을 화면 한쪽에 치우쳐 둔 간략한 구도의 전형적인 화보풍 그림이다.

제5폭〈사관독서〉謝官讀書도〈퇴휴향장〉과 유사한 내용이다. 상서원 직장을 지낸 오극권이 연산군 때 관직을 사양하고 귀향하여 독서하는 모습을 그린 것이다.[57] 도08-30-05 〈퇴휴향장〉과 화면의 좌우만 바꾸었을 뿐 거의 같은 구도 안에 독서하는 주인공의 존재를 암시하는 초가를 그렸다.

제6폭〈화수단회〉花樹團會와 제7폭〈승선피병〉乘船避兵은 16세기 말, 17세기 초에 동복오씨의 중흥을 이룬 만취晩翠 오억령과 묵재默齋 오백령 형제의 행적을 그린 것이다. 도08-30-06, 도08-30-07 오억령은 1615년(광해 7) 인목대비 폐출에 반대하여 정인홍 등의 공격을 받고 탄핵되자 사직하고 낙향하였다. 시와 술을 스스로 즐기며 동생 오백령, 아들, 조카들과 매달 모임을 가졌는데 이를 화수회花樹會라 불렀다. 이 모습을 그린 것이〈화수단회〉인데 모임의 구체적인 양상보다 모임의 장소에 집중하여 마치 한폭의 별서도처럼 표현하였다.

〈승선피병〉은 오백령의 효행을 주제로 한 그림이다. 임진왜란 중에 왜구를 피해 부친을 모시고 배를 탔는데 공교롭게 강도를 만났다고 한다. 오백령은 몸을 던져 부친을 감

싸고 부인은 또 오백령의 몸을 막아서자 강도가 칼을 거두고 '효자·열부를 해하면 좋지 못할 것이다'라며 가버렸다는 일화를 그린 것으로 오백령의 효행을 강조한 내용이다.[58] 그림에는 칼을 든 강도, 부친, 오백령이 탄 배가 강에 떠 있고 육지에 보이는 군대의 깃발은 왜구의 추격을 암시한다. 강도를 물리치는 긴박함은 거의 느낄 수 없고 평온한 강가 풍경 같은 인상이 강하다.

제8폭 〈파탕획전〉波蕩獲全은 임진왜란 때 갓난아기였던 오단이 죽을 고비를 넘기고 천우신조로 살아난 사실을 그린 것이다.[도08-30-08] 임진왜란이 발발한 1592년에 태어난 오단은 강보에 싸여 배를 타고 피난을 갔다. 그런데 강 중류에서 배가 난파되어 거센 물결에 속절없이 떠내려가다가 강기슭 한 모퉁이에 닿게 되어 천우신조로 살아남게 되었다는 이야기다.[59] 〈파탕획전〉도 강가를 배경으로 한 그림으로 〈승선피병〉처럼 마치 나룻배가 떠 있는 강변 산수도처럼 그려졌다.

제9폭 〈예강승집〉禮江勝集은 1664년(현종 5) 5월 황해도 예성강 가에서 오단의 세 아들이 73세 된 모친 청송심씨1592~1672에게 올린 수연을 그린 것이다.[도08-30-09] 이 수연의 모습은 허목의 「오유수의 경수첩에 부친 서문」吳留守慶壽帖序에 상세히 기술되어 있다.

금상(현종) 5년에 지신사 오공吳公(오정위)이 평안도관찰사로 나가게 되었으나 노모가 있다는 이유로 사퇴하자 임금이 윤허하였는데, 얼마 안 되어 개성유수에 제수되었다. 그때 공의 중씨仲氏(오정원)가 황해도관찰사였는데, 감영은 개경과 수백 리 거리였다. 공이 관찰공(오정위)과 의논한 끝에 태부인을 모시고 후서강後西江(예성강)을 거슬러 올라가면서 풍악을 합주하며 수연을 올렸다. 백씨(오정일)는 현재 대사구大司寇(형조판서)이고, 관찰공의 맏아들(오시수)은 중서中書이며, 여러 외손에 네 공자公子가 있다. 모두 왕의 은혜로 휴가를 받아서 오니, 관람하던 동네 노인들은 이를 감탄하며 모두 영화롭게 여겼고 길거리에서는 서로 말을 전하여 이야깃거리로 삼았다. 그때 태부인의 춘추가 70이 넘었는데, 붉은 바퀴에 화려한 수레를 탄 자손이 6, 7인이나 되었고, 관복 차림으로 배알하는 자도 매우 많았다.

천계天啓 무렵에 돌아가신 상공相公(오단)이 일찍이 개경 경력開京經歷이 되었고, 사구공司寇

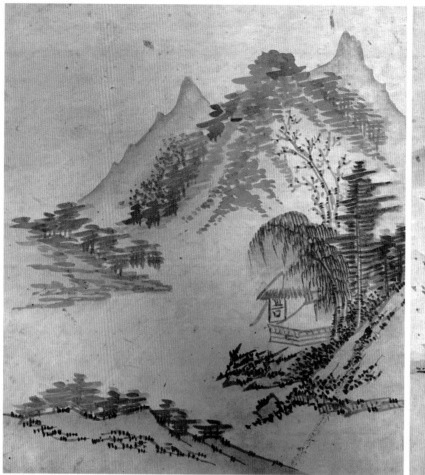

도08-30-04. 제4폭 〈퇴휴향장〉, 23.6×20.9.

도08-30-05. 제5폭 〈사관독서〉, 23.8×20.7.

충청도 공주 일대 향촌에서 사족으로서 지위를 굳건히 유지해 나가기 위해서 후손들에게 선대 인물의
명예회복은 중요한 과제였을 것이다. 조상의 행적을 담은 이 서화첩은 조상의 선업을 후손에게 확실하게
보여줄 수 있는 기록물이자 가문의 자취와 명예를 알릴 수 있는 좋은 수단이었다.

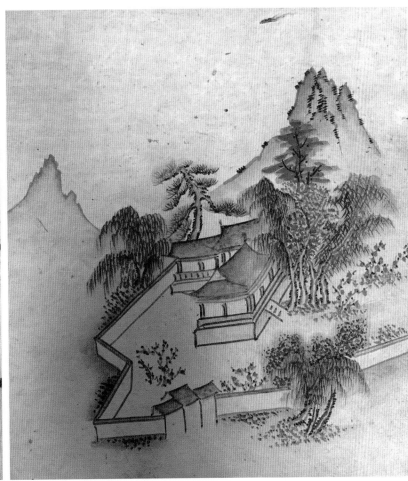

도08-30-06. 제6폭 〈화수단회〉, 23.8×21.

《동복오씨세덕십장》, 19세기 후반, 지본채색, 국립공주박물관(동복오씨 묵재공 종회 기탁).

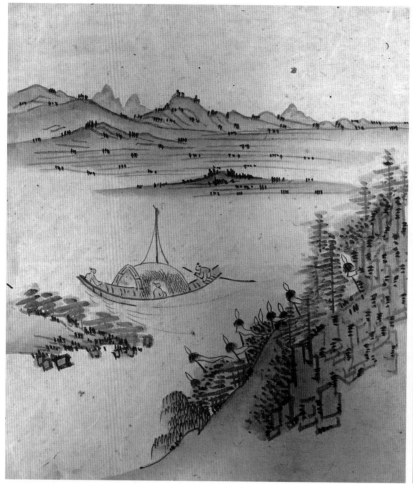

도08-30-07. 제7폭 〈승선피병〉, 23.8×20.8.

도08-30-08. 제8폭 〈파탕획전〉, 23.7×21.1.

《동복오씨세덕십장》의 제작 시기는 18세기 말 이후 19세기 초로 본다.
화풍 때문이다. 내용을 모른다면 이 시기 평범한 남종화풍 산수화로 착각할 정도다. 짝을 이루는 고사
내용을 효과적으로 시각화하는 데에는 다소 부족한 감이 있는데 인물 중심 이야기임에도 인물 묘사 없이
산수와 가옥만으로 내용을 표현한 장면이 많아 기록화로서의 면모는 매우 서툰 수준에 머물렀다.

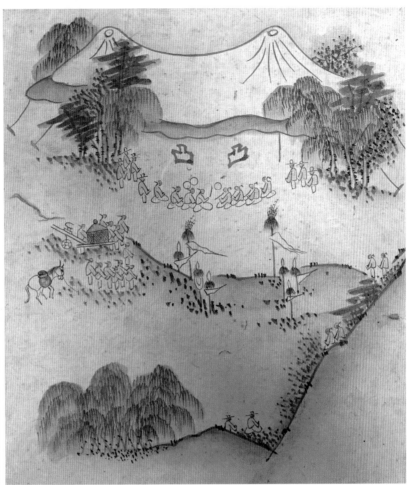

도08-30-09. 제9폭 〈예강승집〉, 23.7×20.4.

《동복오씨세덕십장》, 19세기 후반, 지본채색, 국립공주박물관(동복오씨 묵재공 종회 기탁).

쇼(오정일)도 두 번이나 유수가 되었는데, 이번에 공이 또 특별한 성은으로 여기에 왔다. 그리하여 40년간 태부인도 이 도읍(개경)에 온 것이 전후로 네 차례나 되었다. 개경의 노인들은 서로 "돌아가신 상공이 남에게 베푼 은덕과 태부인의 어진 행실은 온 세상이 알고 있다"라고 크게 말했으며, 모두 '천도天道가 적선한 이에게 보답하는 것은 전고에 드문 바이다' 라고 하였다. 조정 사대부들이 모두 다 시를 짓고 노래를 불러서 개경 고사古事에 붙였다. 현종 6년 동짓달 29일에 공암孔巖 허문보 목許文父穆이 서序 한다.[60]

허목은 정치적 입장을 같이하는 동복오씨 인물 중에서도 오정위와의 인연으로 경수첩의 서문을 쓴 것 같다. 당시 오단의 맏아들 오정일은 형조판서, 숙부 오횡의 대를 이은 둘째 아들 오정원은 황해도관찰사, 셋째아들 오정위는 송도유수에 재임 중이었다. 수연은 지방 수령이던 오정원과 오정위가 힘을 합쳐 마련한 것으로 보인다. 먼저 개성에 어머니를 모셔 놓고, 예성강을 거슬러 올라가며 중간 거리쯤에서 수연을 베풀었다. 막냇동생 오정창吳挺昌, 1634~1680, 오정원의 아들 오시수 등 아들 손자가 배행하였으며 인평대군과 혼인한 누이의 아들들(복녕군·복창군·복선군·복평군)도 모두 참여하여 사람들이 그 성대함을 한껏 칭송하였다는 것이다. 노모는 남편 혹은 아들을 따라 그들의 부임지였던 개성에 온 것이 네 번째라고 하였다.

수연은 현달한 자손을 부각시키고 가문의 번성함을 널리 알리는 데 가장 적합한 그림의 주제다. 그런 의미에서 가문의 작은 역사를 기록한 이 서화첩에서 〈예강승집〉은 가장 핵심이 되는 장면이다. 그림을 보면 해송이 우거진 곳에 큰 차일을 설치하고 그 아래 연석이 마련되었다. 주인공은 그려지지 않았고 악공과 하객, 지방 수령의 위의를 암시하는 기치, 가족과 하객이 타고 온 가마·초헌·말 등만이 표현되었다.

제10폭 〈월굴승사〉月窟勝事는 동복오씨 인물 중에서 가장 영향력이 있었던 오시수와 관련된 일화를 그린 것으로서 현달한 형제 간의 만남을 칭송하는 내용이다. 도08-30-10 공주 월굴은 부친 오정원의 묘소가 있는 곳이며 오시수가 정치적 풍파를 겪은 뒤 정착한 곳이다. 오시수는 1679년(숙종 5) 우의정에 제수된 이듬해에 공주에 있는 부친의 묘소에 성묘하기 위해 내려오는 길이었으며, 동생 오시대吳始大, 1634~1694는 같은 해 충청도관찰사에 제

수되어 형님에게 안부를 묻기 위해 한양으로 올라가는 길이었다. 직산稷山 경계 부근에서 만나 회포를 푸는 이들을 인근 수령들이 모두 찾아와 인사하였고 이 아름다운 만남을 본 사람들이 모두 이를 칭송하였다고 한다. 〈월굴승사〉를 보면 부감시로 형제가 만나는 장소를 그리고 건물 밖에는 수행원들이 대기하는 모습이 그려졌다.

마지막 그림 제11폭 〈의류등안〉倚柳登岸은 오시수의 6촌 동생 오시유와 관련된 일화를 그린 것이다. 도08-30-11 '버들가지 붙잡고 물 기슭으로 빠져나오다'라는 화제에서 알 수 있듯이 조상이 도운 덕에 죽을 고비를 넘겼다는 내용이다. 오시유는 1686년 모친 나주정씨 1610~1677의 10년 탈상을 마치고 귀향하는 길에 큰비를 만나 불어난 하천물에 휩쓸리고 말았다. 속수무책으로 떠내려가다가 언덕의 버들가지에 걸려 멈추게 되었고 그 버들가지를 잡고 뭍에 오를 수 있었다. 편찬자는 오시유가 목숨을 건질 수 있었던 것은 하늘의 도움이자 앞서 살펴본 조상의 음덕임을 말하고 싶었던 것 같다. 〈의류동안〉에는 물에서 빠져 나온 오시유와 말 고삐를 잡은 시종이 버드나무가 있는 물기슭에 그려지고 불어난 강물은 소용돌이 치는 물결로 표현되었다.

편찬자는 고려시대부터 17세기 말에 이르는 열한 명의 동복오씨 인물의 행적을 찾아내서 18세기 말 이후에 한꺼번에 그 내용을 엮었다. 따라서 임진왜란 무렵까지의 인물에 대해서는 참조할 만한 자료가 영세했음이 분명하다. 인물의 특별한 행적보다는 『고려사』나 『동문선』 등 사서·지리지·문집·묘갈명 등의 단편적인 기록이나 그들이 남긴 시문을 근거로 관직 제수, 작시作詩, 낙향, 독서 등 평이한 사실을 그림의 주제로 삼았다. 그러나 뚜렷한 업적이 확인되는 오억령부터는 가문의 결속, 효행의 실천, 현달한 인물의 자취를 중심으로 꾸며졌다.

《동복오씨세덕십장》에 수록된 인물 열한 명은 오백령을 중심으로 한 묵재공파의 후손 중심으로 선정되었음을 알 수 있다. 이 서화첩이 묵재공파의 집안에 전승된 유물인 점도 그러한 사실을 방증해 준다. 좀더 구체적으로 이 서화첩의 편찬자를 추정해 본다면 정치적으로 부침을 겪었지만 사후에 복권된 오시수의 후손을 주목할 필요가 있다. 오시수는 우의정에 제수된 지 1년도 지나지 않은 1680년 경신환국에 연루되어 함경남도 삼수三水에 유배되었다가 1681년 사사 당했다. 아들 오상유吳尙游, 1658~1716가 시신을 거두어 월굴에 안

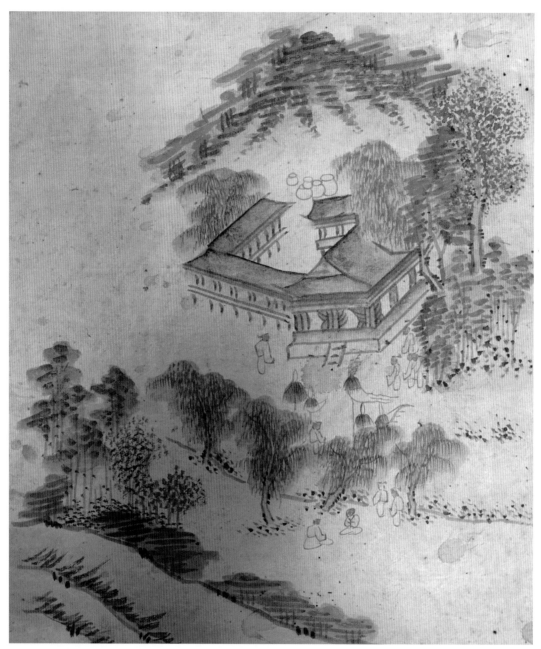

도08-30-10. 제10폭 〈월굴승사〉, 23.8×20.6.

《동복오씨세덕십장》은 충청도 공주 지역을 대표하는 지방 사족의 기록물로, 편찬자는 이 서화첩을 통해 후손들이 조상의 자취를 배우고 자부심을 키워나가며 그 뜻을 이어가기 바랐을 것이다. 강한 종족 의식이 요구되는 동성마을에서 이러한 서화첩은 소규모 그림 족보의 기능을 수행하면서 향촌 내에서 자신들의 위상을 세워나가는 데 더없이 훌륭한 수단이 되었다.

도08-30-11. 제11폭, 〈의류등안〉, 23.9×20.8

《동복오씨세덕십장》, 19세기 후반, 지본채색, 국립공주박물관(동복오씨 묵재공 종회 기탁).

장하였고 격쟁撃錚하여 부친의 억울함을 호소하였다. 오시수는 기사환국(1689년) 때 대신들의 주청으로 복관되었지만,[61] 갑술환국(1694년)으로 다시 관직이 추탈되는 정치적 수난을 겪었다. 그후 오시수의 증손자 오석명吳錫溟, ?~1821과 오석충吳錫忠, 1743~1806이 증조부의 복관을 위해 여러 차례의 격쟁을 통해 신원을 요청하였고, 마침내 1784년 정조는 오시수의 관작을 회복시켰다.[62]

이러한 정황으로 볼 때, 《동복오씨세덕십장》은 오시수의 명예가 회복된 18세기 말, 혹은 19세기 초에 가문의 위상을 세우려는 오시수 증손자들의 주도로 제작되었을 가능성이 높다.[63] 17세기 말 거듭된 환국 속에서 오시수, 오시대, 오시복吳始復, 1637~?,[64] 오시유 등 동복오씨 주요 인물들과 외척인 인평대군의 아들들은 대부분 유배 당했거나 낙향했거나 사사 당했다. 오시수가 입향하여 터전을 마련한 공주 일대 향촌에서 사족으로서 지위를 굳건히 유지해 나가기 위해서 후손들에게 선대 인물의 명예회복은 하나의 중요한 과제였을 것이다. 그런 의미에서 조상의 행적을 담은 이 서화첩은 조상의 선업을 후손에게 확실하게 보여줄 수 있는 기록물이자 가문의 자취와 명예를 알릴 수 있는 좋은 방법이었다.

《동복오씨세덕십장》의 제작 시기를 19세기로 보는 것은 그림이 보여주는 화풍 때문이다. 이 서화첩의 그림은 내용을 모른다면 이 시기의 평범한 남종화풍 산수화로 착각할 정도로 대부분 장면이 화보풍의 간일한 구도와 수지법으로 그려졌다. 다른 말로 하면 그림과 짝을 이루는 고사故事 내용을 효과적으로 시각화하는 데에는 다소 부족한 감이 있다. 인물이 중심이 되는 이야기임에도 인물 묘사 없이 산수와 가옥만으로 내용을 표현한 장면이 많고 〈구질배장〉이나 〈예강승집〉에서도 기록화적인 면모는 매우 서툰 수준에 머물렀다. 화가는 인물화나 기록화를 그려본 경험이 부족한 사람이며 주로 산수화를 그려왔던 것으로 생각된다.

한편 여느 가전서화첩처럼 《동복오씨세덕십장》도 여러 건을 제작해서 집안에 나누어 가졌다고 추정되는데, 이는 한 사람의 것으로 보아도 좋을 만큼 유사한 화풍과 필치를 가진 개인소장본의 존재 때문이다.[65] 도08-31 개인 소장본은 화면에 찍힌 3종의 인장에 근거하여 문인화가 정수영鄭遂榮, 1743~1831의 초기 그림으로 연구되었지만, 화풍상 정수영의 그림으로 보기 어려우며 인장 또한 나중에 찍힌 것이다. 지금으로서는 《동복오씨세덕십장》

의 화가를 특정할 수 없지만 남종화풍에 익숙한 직업화가의 작품인 것은 분명하다. 그 외에도 후대에 그려진 것으로 보이는 화첩이 한 점 더 확인된다.

후손이 조상을 선양하기 위해 벌이는 사업은 여러 형태로 이루어진다. 《풍산김씨세전서화첩》과 《동복오씨세덕십장》은 수백 년에 걸친 조상들의 행적을 방대하게 수록하였다는 점에서 특별한 의미를 지닌다. 의령남씨 및 대구서씨 가전화첩이 기존에 제작된 행사기록화를 개모하여 하나의 화첩으로 꾸민 것이라면 《풍산김씨세전서화첩》과 《동복오씨세덕십장》은 가승, 족보, 문집 등 각종 문헌자료와 시각 자료를 바탕으로 조상의 행적을 새롭게 그림으로 되살려 엮은 것이다.

전자의 경우 편찬자의 의도가 깊이 개입되기 힘들고 그림 숫자에 크게 좌우되지도 않았다. 또한 명문가의 산물인 만큼 큰 업적을 남긴 현조를 중심으로 이루어졌기 때문에 포괄하는 문중의 범위가 넓다. 그러다 보니 많은 숫자의 이모본이 생산되고 인쇄물로 출판되기에 이르렀다.

반면에 《풍산김씨세전서화첩》과 《동복오씨세덕십장》은 각각 경상도 안동 지역과 충청도 공주 지역을 대표하는 지방 사족의 기록물이다. 편찬자는 자신의 계보상 위치에서 수록 범위를 정했는데 편찬자의 직계 조상을 중심으로 꾸몄다. 결국 그림으로 보는 소규모 그림 족보의 기능을 수행했으며 편찬자도 처음부터 같은 목표를 염두에 두었다고 짐작된다. 강한 종족 의식이 요구되는 동성마을에서 《풍산김씨세전서화첩》이나 《동복오씨세덕십장》은 향촌 내에서 자신들의 위상을 세워나가는 데 더없이 훌륭한 기록물이 될 수 있었다. 편찬자는 조상들이 대대로 쌓아온 덕업이 담긴 서화첩을 통해 후손들이 조상의 자취를 배우고 자부심을 키워나가는 한편, 그 뜻과 업적을 계속 이어나가길 바랐을 것이다.

조선시대 평생도는 사가기록화의 여러 주제가 종합된 그림이다. 돌잔치부터 회혼례까지 양반

사대부들이 추구했던 이상적인 삶을 여러 장면에 나누어 그린 평생도는 실재하는 누군가의 삶의 여정을

그림에 담은 것이 아니다. 높은 관작, 연치, 학덕을 인생 최고의 가치로 추구한 사대부들의 염원이

고스란히 담겨 있기 때문에 당대의 시속과 일상을 시각화한 풍속화라기보다 각 장면이 내포하는 의미와

도상의 상징성에 주목할 필요가 있는 그림이다.

평생도에 종합된
사가기록화

평생도平生圖

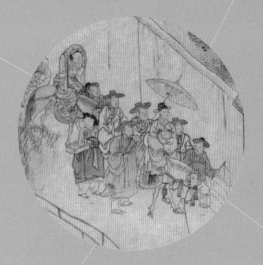

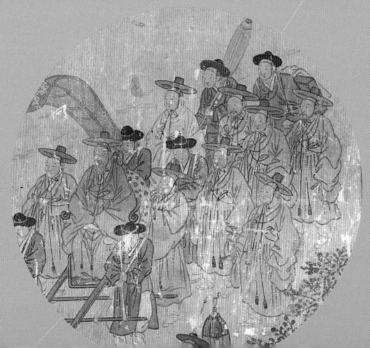

평생도, 사실의 기록 대신 담은 양반 사대부의 염원

평생도는 조선시대 양반 사대부들이 추구하였던 이상적인 삶을 여러 장면에 나누어 그린 일종의 풍속화로 18세기 말 무렵에 제작되기 시작했다.[01] 가장 이상적인 단계로 설정된 사대부의 일생을 시각화한 일련의 구성은 동아시아에서 찾아보기 어려운 형태이다. 평생도의 한국적인 특징은 주제뿐만 아니라 대부분 병풍 그림으로 그려졌다는 점에서도 찾을 수 있다. 처음에는 여덟 장면에서 시작하였으나 나중에는 10~12장면으로 늘어났다.

현전하는 작품을 놓고 보면, 조선시대 평생도는 실제로 생존했던 고관의 인생 행로를 사실적으로 반영한 그림으로 보기는 어렵다.[02] 그러므로 기록화적인 성격은 미약하다. 그러나 이 책의 맨 마지막 장에서 평생도를 다루려는 이유는 앞에서 살펴본 사가의 각종 기록화와 내용상으로 밀접한 관련이 있고, 그림에 담긴 의미를 서로 공유하고 있기 때문이다.

평생도에는 높은 관작·연치·학덕을 인생 최고의 가치로 추구하였던 조선시대 양반 사대부들의 염원이 고스란히 담겨 있다. 이는 사가기록화의 제작 목적이나 의미와 크게 다르지 않다. 사가기록화 제작과 직결되었던 이 삼달존三達尊의 가치가 평생도에 종합적으로 표출되어 있다고 해도 과언이 아니기 때문이다. 그래서 평생도는 당대의 시속과 일상을 시각화한 단순한 풍속화라기보다는 각 장면이 내포하는 의미와 도상의 상징성에 더 주목해야 하는 길상적 그림이다.

현전하는 평생도 병풍은 모두 19세기에서 20세기 초에 그려진 것이며 화가를 알 수 있는 작품은 한두 작품에 불과하다. 대표적인 평생도 병풍으로 널리 알려진《모당평생도》慕堂平生圖,《담와평생도》淡窩平生圖, 유현재 구장《평생도》등도 김홍도 화풍을 많이 간직하고 있는 작자 미상의 19세기 작품이다.[03] '모당', '담와' 평생도라고 불리지만 이 두 평생도 병풍이 모당 홍이상과 담와 홍계희의 일생과 관련 없음은 이제 널리 알려진 사실이 되었다. 그중에서도《모당평생도》의 내용 구성과 도상은 이후의 평생도 병풍 제작에 하나의 전형이 되었는데 이와 같은 화본이 가장 널리 퍼져 나가 유행했음을 의미한다. 8첩은 첫돌, 혼인, 회혼 같은 통과의례와 과거 급제, 첫 관직[初仕], 지방관 부임, 당상관 제수, 정승 역임 등의 관직 생활을 중심으로 구성되었다. 10첩이라면 여기에 글공부, 소과 응시, 회갑, 회방,

치사 후의 노년 생활 등에서 고른 두 장면이 추가되었다. ^{도09-01}

　　평생도의 성립 과정 및 시기와 관련해서 주목되는 기록은 이채李采, 1745~1820가 서간수徐簡修, 1734~1809 소장의 병풍에 부친 제화시다.[04] 서간수는 1762년 진사시에 합격한 후 목사·부사 등 지방관과 중앙의 5품관을 지낸 인물이다. 이채의 제화시는 병풍 각 첩의 내용을 설명한 것인데, 이를 통해 서간수 소장의 병풍이 서당·과거 공부·장원급제·첫 관직(혹은 청요직)·재상·관찰사·치사·은퇴 후 안빈낙도의 생활로 구성되었음을 알 수 있다. 글공부를 시작한 이래 순탄하게 과거를 통과하여 승승장구하다 당상관으로 명예롭게 은퇴한 뒤 유유자적한 말년을 보내는 사대부의 이상적인 벼슬살이를 묘사한 것으로 짐작된다. 서간수의 몰년이 1809년이고, 이 제화시는 1802년 무렵 지은 것으로 추정되므로[05] 이 병풍의 제작 시기는 18세기 말에서 19세기 초로 추정할 수 있다. 아울러 이채가 이 병풍을 감상한 후 각 첩의 내용을 설명하는 제화시를 부치는 행위는 이 병풍이 당시로서는 흔치 않은 주제를 담은 것이었음을 시사한다. 서간수 소장의 병풍 구성으로 볼 때 이러한 병풍이 처음 제작될 때는 화려한 벼슬길을 주제로 그려지기 시작했다가 점차 여기에 첫돌과 혼인 등의 통과의례 장면이 추가되면서 사대부의 이상화된 일생을 담은 병풍으로 변모하였을 가능성이 높다.[06]

대표작을 통해 살피는 그림 속에 숨은 뜻

　　《모당평생도》를 중심으로 각 첩의 내용을 좀더 자세하게 살펴보기로 하겠다. ^{도09-02} 먼저 첫돌은 돌옷을 입은 아이가 가족에 둘러싸여 돌잡이하는 장면으로 그려지는 것이 보통이다. 붓, 먹, 활, 화살, 두루마리, 음식 등이 가득 차려진 돌상 앞에 앉은 아이는 주로 책이나 붓을 잡고 있다. 이는 마치 안락한 삶이 예정된 듯, 열심히 독서하여 과거에 급제할 것이라는 아이의 장래를 예고하는 설정이다. 가문의 배경이 개인의 사회적 지위 획득에 적지 않은 영향을 미쳤던 조선 사회에서 평생도의 첫 장면이 첫돌로 시작하는 것은 이왕이면 유력한 집안에 태어나 가족들의 축복과 기대 속에서 첫돌을 치르는 소망이 담긴 것으로 해석

제10첩 〈회방〉　　　제9첩 〈회혼〉　　　제8첩 〈정승 역임〉　　　제7첩 〈당상관 제수〉　　　제6첩 〈지방관 부임〉

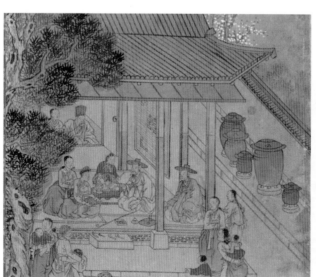

제1첩 〈첫돌〉 부분.

제3첩 〈소과 응시〉 부분.

| 협 〈첫 관직〉 | 제4첩 〈과거 급제〉 | 제3첩 〈소과 응시〉 | 제2첩 〈혼인〉 | 제1첩 〈첫돌〉 |

도09-01.《평생도》, 10첩 병풍, 20세기 초, 지본담채, 각 130.8×36, 국립중앙박물관.

협 〈회혼〉 부분.

제10첩 〈회방〉 부분.

제4첩 〈한림겸수찬시〉　　제3첩 〈삼일유가〉　　제2첩 〈혼인식〉　　제1첩 〈첫돌〉

제8첩 〈회혼식〉　　제7첩 〈좌의정시〉　　제6첩 〈병조판서시〉　　제5첩 〈송도유수도임식〉

도09-02.《모당평생도》慕堂平生圖

8첩 병풍, 19세기, 견본채색, 각 122.7×47.9, 국립중앙박물관.

대표적인 평생도 병풍으로 널리 알려진 평생도 중 하나. 김홍도 화풍을 많이 간직하고 있는
작자 미상의 19세기 작품이다. 이름에 모당이 붙긴 했지만 모당 홍이상의 일생과는 관련이 없다.
다만 내용의 구성과 도상은 이후의 평생도 병풍 제작에 하나의 전형이 되었는데
이와 같은 화본이 가장 널리 퍼져나가 유행했음을 의미한다.

된다. ^{도09-02-01}

　두 번째 장면은 혼인식이다. ^{도09-02-02} 등롱을 든 인물 네 명이 어두워진 길을 밝히고 기럭아비가 앞장선 가운데 신랑이 신부집에 초례 올리러 가는 행렬을 그리는 것이 평생도 혼인식 장면의 대표 도상이다. 혼인식 장면은 유현재 구장《평생도》처럼 초례상을 가운데 두고 교배례를 올리는 모습을 그리기도 했다. ^{도09-07}

　세 번째 장면 과거 급제는 환로에 들어서기 위해 반드시 거쳐야 하는 관문으로서 삼일유가三日遊街하는 모습으로 표현되었다. ^{도09-02-03} 생원·진사시 합격의 백패와 문과시 급제의 홍패를 받든 인물들이 앞장서고 삼현육각과 광대·재인이 축하 분위기를 돋우는 가운데 백마를 탄 급제자가 마을을 도는 모습이다.《담와평생도》의 삼일유가는 친지의 집을 방문하여 어른들께 인사를 올리는 장면이 그려져 있어서 차이를 보인다. ^{도09-06-01}《풍산김씨세전서화첩》의 〈동도문희연도〉^{도08-22-04}와 유사한 광경이지만《담와평생도》의 삼일유가 장면에는 술과 음식이 없고 많은 손님이 붐비는 모습이 아니어서 문희연을 그렸다고 보기 어렵다. 삼일유가와 문희연은 서로 연계된 행사였으므로 유사한 도상으로 그려졌던 것 같다.

　네 번째 장면은 과거 급제 후 첫 관직에 나아가는 모습을 그린 것이다. ^{도09-02-04} 사실 평생도에서 이 장면은 어떤 관직 시절을 그린 것인지 확실하게 알기 어렵다. 다만《모당평생도》에 '한림겸수찬시'翰林兼修撰時라고 화면의 오른쪽 위에 나중에 써서 붙인 화제에 근거하여 첫 관직과 관련된 내용이라고 보고 있다. 과거 급제 후 첫 관직은 그 사람의 이후 벼슬길을 예상할 수 있는 척도로 여겨졌으므로 평생도 병풍의 내용 구성상 타당해 보인다. 한림은 예문관 검열을 달리 부르는 정9품 관직이고 수찬은 홍문관의 정6품 관직으로서 모두 품계는 낮았지만, 왕의 측근에서 사관의 직무를 겸하거나 경연관으로서도 중요한 역할을 하였다. 문과급제 후 승문원, 성균관, 교서관, 홍문관에 분관分館 배치되어 실무를 익히거나 예문관에서 사관으로 벼슬을 시작하는 것이 앞으로 중앙 정치의 핵심 관직으로 쉽게 나가는 길이라고 여겨졌다. ⁰⁷ 따라서 이 장면에 그려진 관직을 정확하게 말하기는 어렵지만, 당상관에 오르는 문턱을 넘기 위해서 반드시 거쳐야 할 청요직에 바로 제수되는 것을 의미한다.

　다섯 번째 장면은 지방관 부임을 내용으로 한다. ^{도09-02-05} 『경국대전』에 4품으로 승

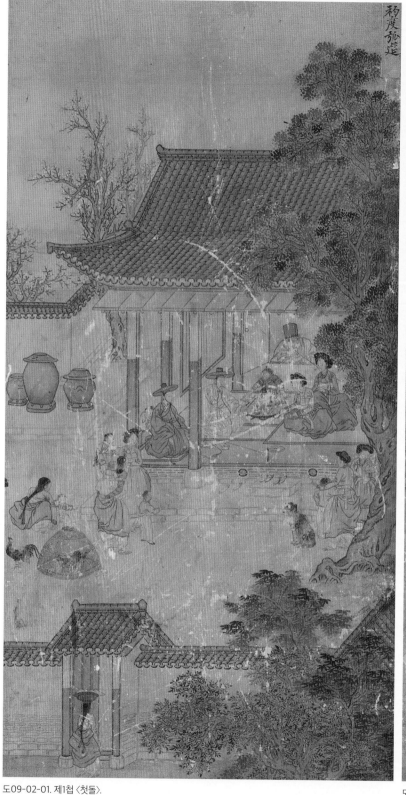

도09-02-01. 제1첩 〈첫돌〉.

도09-02-02. 제2첩 〈혼인식〉.

婚姻式

應榜式

도09-02-03. 제3첩 〈삼일유가〉.

《모당평생도》, 8첩 병풍, 19세기, 견본채색, 각 122.7×47.9, 국립중앙박물관.

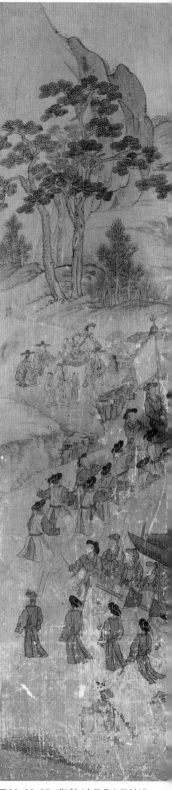

도09-02-04. 제4첩 〈한림겸수찬시〉.

도09-02-05. 제5첩 〈송도유수도임식〉.

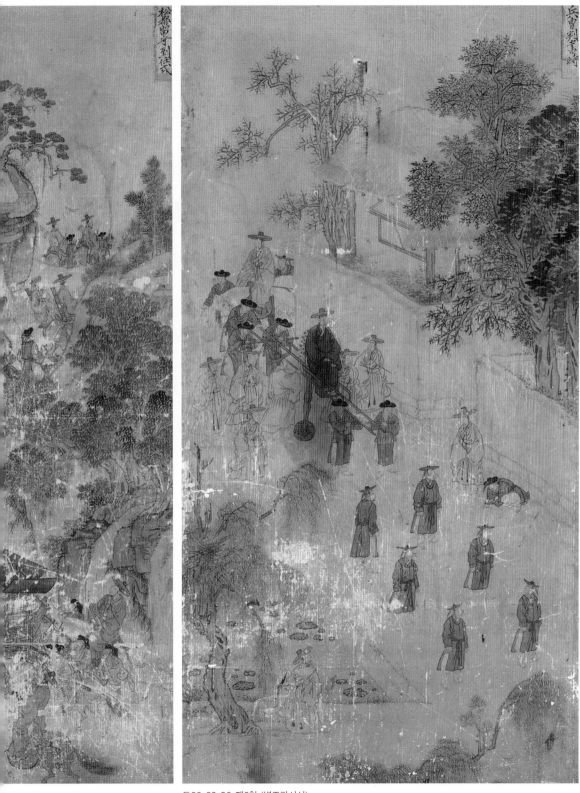

도09-02-06. 제6첩 〈병조판서시〉.

《모당평생도》, 8첩 병풍, 19세기, 견본채색, 각 122.7×47.9, 국립중앙박물관.

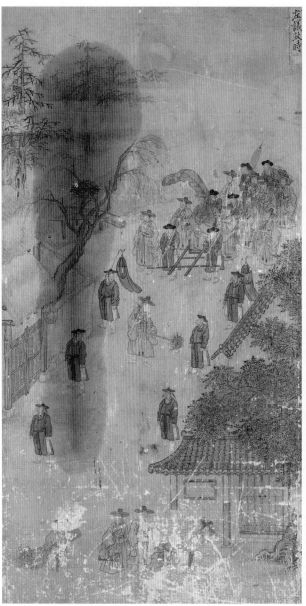

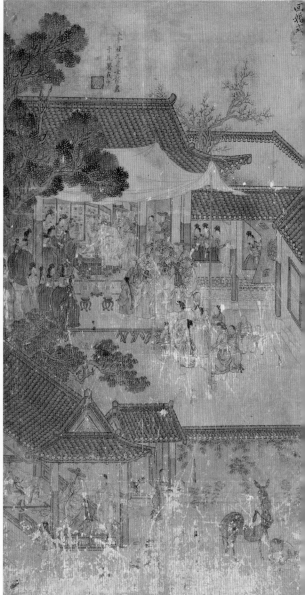

도09-02-07. 제7첩 〈좌의정시〉.

도09-02-08. 제8첩 〈회혼식〉.

《모당평생도》, 8첩 병풍, 19세기, 견본채색, 122.7×47.9, 국립중앙박물관.

직하기 위해서는 외관직을 반드시 거쳐야 한다는 규정이 있다. 순탄하게 출세 가도를 달리는 벼슬살이 중에 지방관 역임은 한 번쯤 거쳐야 하는 과정으로서 평생도에 꼭 포함했던 것 같다. 수령의 위상에 걸맞은 의장을 갖추고 쌍마교를 탄 주인공이 부임지로 향하는 행렬을 그리는 것이 일반적이다. 보통은 험한 산길을 넘어가는 행렬로 표현되지만, 부임지가 어디인지 그 장소를 특정할 만한 단서는 화면 속에 없다. 다만 행렬 구성으로 보아 주인공은 관찰사나 유수에 해당한다고 보며, 《담와평생도》도09-06나 유현재 구장《평생도》도09-07처럼 외관직 중에 최고로 여겨졌던 평안도관찰사의 부임을 주제로 삼기도 했다. 세부 묘사의 밀도에서는 차이가 있지만 두 그림은 시점과 구도가 같다.

여섯 번째 장면은 당상관 재임 시절을 묘사한 것이다. 도09-02-06 조선시대 관품 체계는 기본적으로 당상관과 당하관으로 나뉘었으며 당상관은 실질적으로 정국을 주도하는 자리였다. 그림에서 2품 이상의 고관만 사용할 수 있었던 외바퀴 수레 초헌軺軒을 타고 있는 모습은 적어도 주인공이 당상관에 올랐음을 암시한다.

일곱 번째 장면은 일을 끝내고 달이 뜬 밤에 집으로 돌아가는 주인공의 모습을 그린 것이다. 도09-02-07 호상胡床을 든 사람과 안롱鞍籠을 옆구리에 낀 사람이 횃불을 든 시종과 함께 길을 트고 주인공은 호피 아다개阿多介가 깔린 평교자平轎子를 타고, 그뒤에는 파초선芭蕉扇과 지우산을 받쳐 든 하인이 따르고 있다. 파초선은 정1품 정승이나 사용할 수 있었고 평교자는 종1품 이상의 관료나 기로소 당상관만이 탈 수 있었다.[08] 또 호상과 우산도 당상관이어야 사용할 수 있었으므로, 《모당평생도》에 '좌의정시'左議政時라고 쓰어 있는 화제처럼 이 장면의 주인공 지위는 최고의 관직인 의정부 삼정승과 부합한다.[09] 평교자와 파초선·호상·안롱의 수행은 《기사계첩》의 〈봉배귀사도〉에서 1품 이상의 신분을 가진 기로신 세 명에서도 확인되는 표현이다. 도09-03 다만 평생도에서 밤이라는 시간대와 집으로 돌아가는 배경 설정은 일상적인 퇴근이 아니라 정승을 마지막으로 공직에서 물러나는 모습을 중의적으로 표현한 것이라고 해석된다.

마지막 장면은 자손들에게 둘러싸여 초례를 재현하는 노부부를 주인공으로 하는 회혼식 풍경이다. 도09-02-08 회혼식은 장수와 자손 번창을 누린 자만이 치를 수 있는, 복된 인생의 마지막 정점을 장식하는 의례라 할 수 있다.

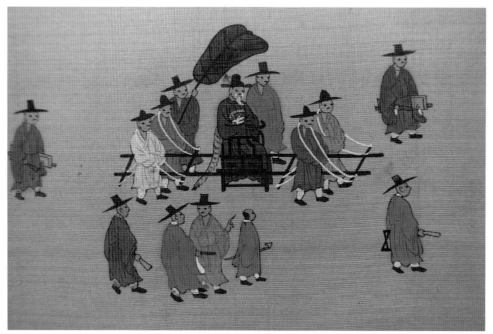

도09-03. 《기사계첩》 제4첩 〈봉배귀사도〉의 기로신 부분, 1719~1720년, 견본채색, 43.7×67.5, 국립중앙박물관(중3469).

《모당평생도》는 원근감이 강조된 대각선이나 '之'자 모양 구도, 둥근 얼굴의 인물 유형, 산수 표현에서 김홍도 영향이 강하게 느껴진다. 관직 생활 장면 대부분을 행렬에 특화된 구도를 사용하여 행차하는 모습으로 그렸다. 또한 물새·오리·까치 등의 소재를 첨가한 배경 처리는 김홍도의 소경산수 화조도 소품과 매우 유사하며,도09-04 마당에서 키우고 있는 닭과 개, 들창으로 바깥을 내다보는 부녀자, 살포시 발을 들추고 바깥을 살피는 여인, 담장에 늘어진 덩굴이나 국화꽃 같은 주택 안팎의 사소한 일상 표현도 1801년 김홍도가 그린 〈삼공불환도〉三公不換圖의 세부를 생각나게 한다.도09-05 하지만 이중 의습선, 수지법, 건축의 명암 등에서 형식화가 상당히 진전된 필치가 엿보인다는 점에서 《모당평생도》는 19세기 중엽경의 작품으로 볼 수밖에 없겠다.

《담와평생도》의 김홍도 화풍은 수지법에 아주 미약하게 남아 있는 정도이며 인물의 유형도 김홍도 화풍과 다른, 예컨대 〈헌종가례진하도〉憲宗嘉禮陳賀圖 병풍과 더 유사한 모습이다.[10] 또 건물 기둥에 가해진 두세 겹의 명암 처리가 상당히 형식화된 필치여서 제작 시기

도09-04. 김홍도, 《병진년화첩》의 〈계변수금도〉, 1796년, 지본담채, 23.7×27.7, 개인.

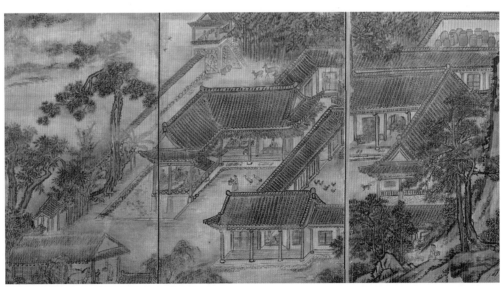

도09-05. 김홍도, 〈삼공불환도〉 부분, 1801년, 8첩 병풍, 견본담채, 133×418, 개인.

를 순조 연간까지 올려잡기 어려워 아무래도《담와평생도》역시《모당평생도》와 마찬가지로 19세기 중엽경에 제작된 작품으로 보아야 할 것 같다. 다만《모당평생도》가 김홍도 그림에 가까운 요소를 많이 간직하고 있는 것은 애초에 양반 관료의 일생을 8첩에 시각화하는 시도는 김홍도의 역량에 의해 시작되었다고 볼 만한 여지를 제공한다.[11] 따라서《모당평생도》는 김홍도의 활동 시기에 만들어진 화본에 충실한 그림일 가능성에 무게가 실린다.

　　《담와평생도》와 유현재 구장《평생도》는《모당평생도》와 같은 도상이 형성된 이후, 19세기 들어 새롭게 변용이 가해진 작품으로 보인다. 도09-06, 도09-07《담와평생도》에는 과거급제 장면도 급제자가 마을을 돌아다니는 모습이 아니라 집안의 어른댁을 찾아가 인사 드리는 장면으로 묘사되었다. 도09-06-01 또 지방관 시절은 평안도관찰사 일행을 태운 선단이 대동강을 건너는 모습으로 표현되었으며, 도09-06-03 아들 손자에 둘러싸여 저택 후원에서 여유 있고 평화로운 한때를 보내는 장면도 포함되었다. 도09-06-05 이 장면은 관직에서 물러난 주인공을 'X'자 모양으로 교차된 쌍송 사이 원경에 배치하여 화면의 깊이감을 더욱 드라마틱하게 만들었다. 또한 소나무, 오동나무, 괴석, 석류, 파초, 학 등을 배경 곳곳에 배치하여 수복을 누리는 노년의 안락함을 상징적으로 강조하였다.《모당평생도》가 각 주제에 집중하여 비교적 단순하게 화면을 구성한 것에 비하면《담와평생도》는 이야기 설정이 복합적이고 그에 따라 여러 구도가 얽혀 있으며 장식적인 요소도 늘어났다. 취병翠屛이나 대문에 그려진 신장상 같은 표현도《모당평생도》보다 화본의 제작 시기를 내려 잡게 하는 요인이 된다.

　　《담와평생도》와 유사한 내용으로 자주 언급되는 작품으로 유현재 구장《평생도》병풍이 있다. 화면 세로가 151센티미터나 되는 대형 화첩의 이 평생도는 돌잔치, 신랑신부 초례, 평안도관찰사 도임, 병조판서의 군사조련, 정승 행차, 회혼례 등 6첩만이 남아 있다. 일반적인 평생도 병풍의 내용 구성을 고려할 때, 적어도 과거 급제와 첫 벼슬 장면이 결실되었으며, 만일 10첩 병풍이었다면 회방과 치사가 포함되었을 것으로 추정한다. 유현재 구장《평생도》에서 주목되는 것은 제4첩 모화관에서 군사 열무를 지켜보는 병조판서의 모습이다. 당상관으로 승직한 모습을 판서의 행차로 그리는 것이 보통인데 여기에서는 병조판서임을 분명하게 나타낸 것이 특징이다.

조선시대 관료 중에 평안도관찰사·병조판서 등 특정 관직을 역임하고 회혼례와 회방연까지 치른 인물을 생각하면 정원용을 먼저 떠올리게 된다. 정원용은 20세 된 1802년(순조 2) 정시庭試에 급제하여 이듬해 1월 가주서로 첫 관직을 시작한 이후에 여러 청환직을 거쳐 순조 대부터 고종 대까지 71년 동안 실무형 관료로서 봉직한 인물이다.[12] 1833년 51세에 평안도관찰사에 제수되었으며 3년 후에는 병조판서가 되었다. 1841년(헌종 7)에는 우의정, 이듬해에는 좌의정이 되었으며[13] 1848년 65세에 마침내 벼슬이 영의정에 이르렀다.[14] 헌종에서 고종 대까지 3조에 걸쳐 다섯 차례 영의정을 역임한 정원용은 1873년 1월 91세로 사망하였다. 그는 19세기에 최고의 관력, 장수, 출세한 자손의 복을 누린 인물로 꼽힌다. 400명 가까이 되는 조선시대 정승 중에 정원용은 황희黃喜, 1363~1452, 김사목金思穆, 1740~1829, 신응조申應朝, 1804~1899와 함께 90세의 수를 누린 구질대신九耋大臣이자 사마시 합격 60주년을 맞은 회방대신으로 기록된다. 황희, 김사목, 신응조는 회혼례를 치르지 못했기 때문에 정원용은 더욱 희귀한 경우에 속한다. 이런 점에서 유현재 구장《평생도》의 내용은 정원용의 일생을 모델로 제작되었을 가능성을 열어두고 싶다.

청백리이기도 했던 정원용이 1857년 회혼을 맞았을 때 철종은 이등악과 잔치 비용을 보내고 옷감과 음식물을 내렸으며 당일에는 승지를 보내 선온하고 안부를 물었다. 내전에서도 부인에게 명주와 비단을 내렸다. 다음날 철종은 편전에서 사은하는 전문을 직접 받고 정원용의 복록을 치하하였으며 은병銀瓶과 은배銀杯도 하사하였다. 1862년에 사마시 회방을 맞았을 때도 회혼 때와 같은 여러 은전이 내려졌다. 정원용은 정초에 일등악을 받았고 응방일에는 홍패와 궤장, 도포와 관모, 화개花蓋를 받았으며 다음날에는 자손들을 모두 이끌고 입궐하여 왕이 친림한 가운데 감사의 전문을 올렸다.[15]

19세기에는 장수하는 조신을 우대하는 조정의 분위기가 이전보다 더욱 강해짐에 따라 왕은 회갑, 회혼, 회방을 맞은 대신 정원용과 그 자손들에게 최고의 은택을 베풀었고 기념일마다 어필도 하사하였다. 고종은 정원용이 벼슬살이를 시작한 지 70년이 되는 1871년에는 장손 정범조鄭範朝, 1833~1898에게 가선대부의 품계를 내려주고 90세가 된 해에도 내외손을 초사에 등용하고 옷감과 음식을 예외적으로 후하게 보냈다. 이처럼 국가에서 장수한 대신들의 기념일에 왕이 직접 의례에 친림하여 축하하고 자손들까지도 우대하는 것은 수

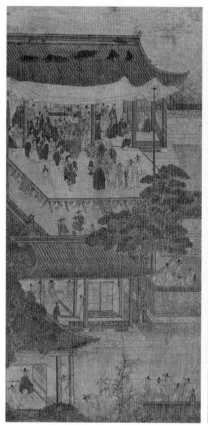

제6첩 〈회혼〉 제5첩 〈치사〉 제4첩 〈정승 행차〉

도09-06. 《담와평생도》淡窩平生圖

6첩 병풍, 19세기, 견본채색, 각 76.5×37.9, 국립중앙박물관.

김홍도 화풍을 간직하고 있는 작자 미상의 19세기 작품으로, 대표적인 평생도 중 하나로 꼽힌다.
제목에 '담와'를 쓰긴 하지만,《모당평생도》와 마찬가지로 담와 홍계희의 일생과는 직접적인 관련이 없다.
평생도는 실제 인물의 생애를 담았다기보다 조선시대 사람들이 꿈꾼 이상적인 삶의 궤적을 담은 것이 대부분이다.

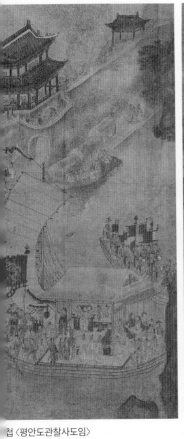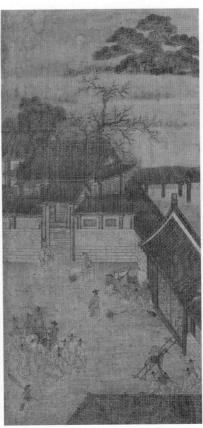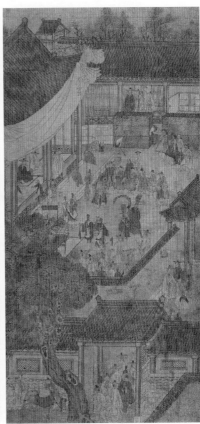

첩 〈평안도관찰사도임〉 제2첩 〈출사〉 제1첩 〈삼일유가〉

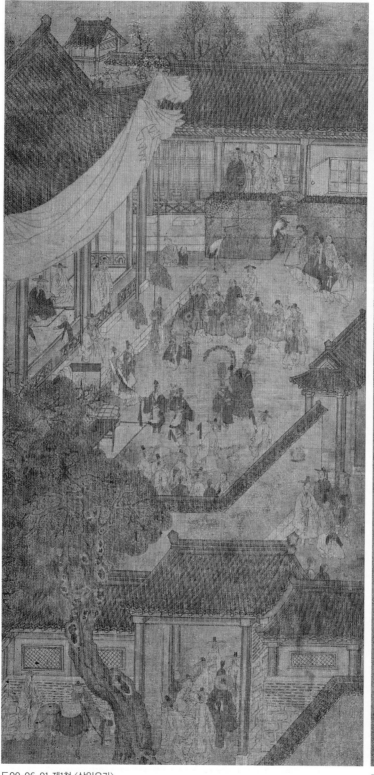

도09-06-01. 제1첩 〈삼일유가〉.

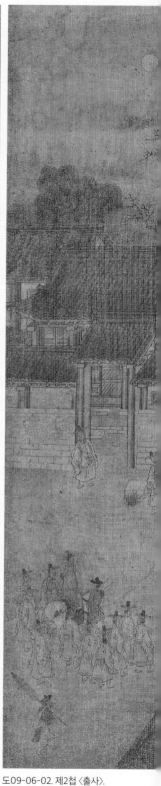

도09-06-02. 제2첩 〈출사〉.

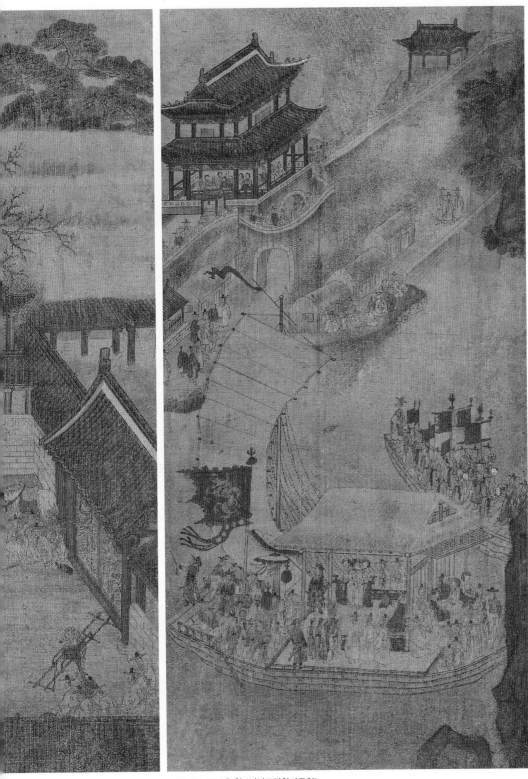

도09-06-03. 제3첩 〈평안도관찰사도임〉.

《담와평생도》, 6첩 병풍, 19세기, 견본채색, 각 76.5×37.9, 국립중앙박물관.

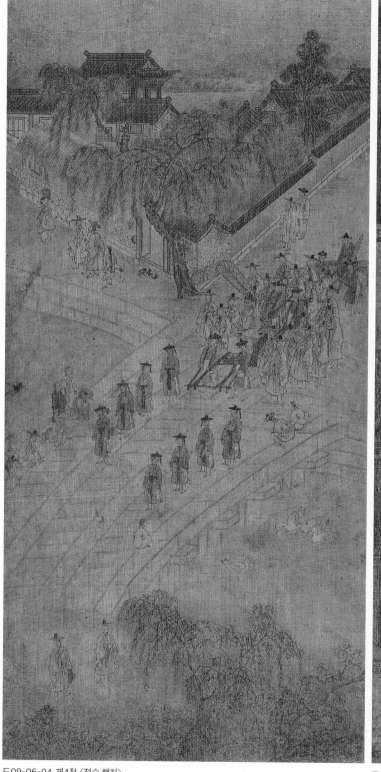

도09-06-04. 제4첩 〈정승 행차〉.

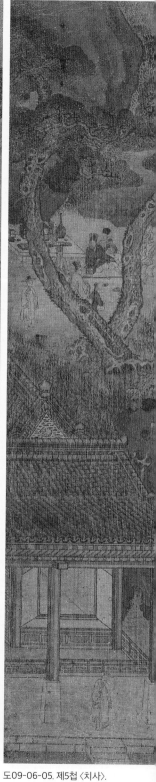

도09-06-05. 제5첩 〈치사〉.

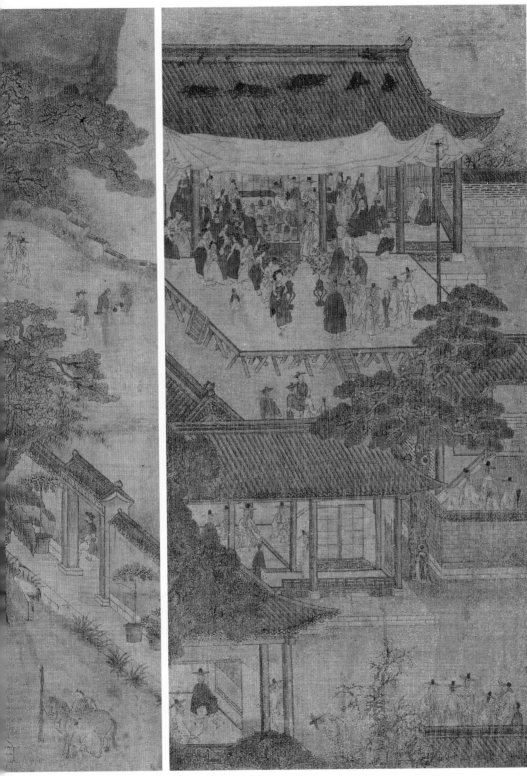

도09-06-06. 제6첩 〈회혼〉.

《담와평생도》, 6첩 병풍, 19세기, 견본채색, 각 76.5×37.9, 국립중앙박물관.

제6첩 〈회혼〉　　　　　　　제5첩 〈정승〉　　　　　　제4첩 〈병조판서군사조련〉

도09-07. 《평생도》平生圖

6첩 병풍, 19세기, 견본담채, 각 151×51, 유현재 구장.

《담와평생도》와 함께 자주 언급되는 작품으로 유현재 구장 《평생도》가 있다. 화면 세로가 151센티미터나 되는 대형 화폭의 이 평생도는 6첩만 남아 있다. 일반적인 평생도 병풍 구성을 고려할 때, 적어도 과거 급제와 첫 벼슬 장면이 결실된 것으로 보이는데, 만일 10첩 병풍이었다면 회방과 치사가 포함되었을 것으로 추정한다.

제1첩 〈평안도관찰사도임〉 제2첩 〈혼인〉 제1첩 〈첫돌〉

를 누리는 인물을 조신으로 두는 것 자체를 국가의 경사이자 길조로 여겼기 때문이다.[16]

자신의 삶을 고스란히 담은 자전적 평생도를 남기다

19세기 말 이후에 평생도는 여러 계층의 수요를 반영하듯 다양한 양상으로 전개되었다. 가장 두드러진 변화는 특정 인물의 실제 인생 행로가 사실적으로 반영된 평생도가 그려진 것이다. 채용신蔡龍臣, 1850~1941이 70세 된 1919년경에 그렸다고 알려진《평생도》10첩 병풍이 대표적인 예이다.[17] 도09-08

채용신 집안에 가전되었던 이 병풍은 1943년 5월 경성고고담화회京城考古談話會 주최로 화신백화점에서 열렸던 그의 유작전에 출품되었다.[18] 현재는 사진술에 능했던 셋째 아들 채상묵蔡尚黙, 1889~1951이 촬영한 흑백사진으로만 남아 있다. 이 병풍에는 '평강채씨 70세 노인 석지의 평생도'平康后人蔡石芝堂七十老翁平生圖라는 표제가 있고 각 첩 윗부분에는 아들이 쓴 것으로 보이는 화제가 적혀 있다. 글공부(入學圖, 8세), 혼인(婚禮圖, 31세), 무과 급제(到門圖, 37세), 고돌산古突山에서 소모별장召募別將으로서 수군 훈련(水軍練習圖, 41세), 주관화사로 태조어진 모사(寫御容圖, 51세), 칠곡군수 부임(新延圖, 51세), 정산군수 부임(到荏圖, 56세), 가선대부로 승급한 것을 기념한 연회(奉天恩圖, 56세), 육방 아전의 알현(見身圖, 56세), 익산 금마산 아래로 이주하여 치른 회갑연(回甲燕圖, 61세) 등의 화제로 구성된 이 병풍은 채용신의 실제 이력과 부합한다는 점에서 다른 평생도와 차이가 있으나 글공부부터 회갑연까지 자랑스럽게 내세운 열 가지 화제는 평생도의 전통적인 내용 구성에 맞추어져 있다. 평생도의 형식은 그 틀이 정형화된 후 약 100년이 지난 시점에서도 여전히 유효하였음을 알 수 있다.

자전적 평생도는 부귀공명을 지향하는 고관대작이 아니더라도 지역의 향반에 의해서도 제작되었다. 서울역사박물관 소장의《이력도》履歷圖 10첩 병풍이 그러한 예에 속한다. 도09-09 각 첩 상단에는 제목과 간단한 설명을 쓴 별지가 붙어 있는데, 첫 첩에는 '공의 열 살부터 서른아홉 살까지의 이력을 그린 그림'公自十歲三十九至履歷圖이라고 적혀 있어 약 30년

제5첩 〈사어용도〉　　제4첩 〈수군조련도〉　　제3첩 〈도문도〉　　제2첩 〈혼례도〉　　제1첩 〈입학도〉

제10첩 〈회갑연도〉　　제9첩 〈봉천은도〉　　제8첩 〈현신도〉　　제7첩 〈도임도〉　　제6첩 〈신연도〉

도09-08. 채용신, 《평생도》, 10첩 병풍, 견본채색, 각 83×31.9, 국립중앙박물관.

동안의 주인공의 이력을 그린 것임을 알 수 있다.

그림의 주인공은 한미한 집안에서 출생하였지만 효성이 지극한 성품을 타고나 부모 봉양을 하며 생계를 책임졌다. 어려운 집안 환경을 극복하고 주경야독한 끝에 마침내 과거에 급제하여 출사하였다.^{도09-09-02, 도09-09-03} 이후 남원 경무청에서 일한 공적을 인정받아 남원부의 운봉군수에 임명되었고 호남시찰사를 거쳐 낙안군수를 역임하였다. 낙안군수 시절에 한 줄기에 두 개의 이삭이 달린 길조의 벼, 즉 서화瑞禾를 진헌받고 이 경사를 기념하여 마을 사람들에게 서화연瑞禾宴을 베풀고 백일장을 열었던 사실을 병풍 마지막 첩에 포함시켰다.^{도02-09-04, 도02-09-05} 병풍은 첫돌 장면 대신 주인공의 효심을 나타내는 일화로 시작하지만 글공부, 혼례, 관직 생활 등 대략적인 구성은 일반적인 평생도에 부합한다. 병풍 내용만으로는 주인공이 장수를 누렸는지는 알 수 없다. 그대신 백성을 구휼하고 관내에서 서화가 출현할 정도의 선정을 베풀었던 훌륭한 지역 수령이었음을 강조하였다.

그림의 내용을 보완해 주는 상단의 별지 내용과 화면의 기록, 『승정원일기』 등을 근거로 그의 이력을 좀더 추적해 보면, 주인공의 이름은 문창석文昌錫이다. 그림 각 첩에 찍힌 인장 '문창석'文昌錫도 이 사실을 뒷받침해 준다. 그는 낙안군수 시절에 39세였으므로 1861년이나 1862년생이 된다. 1894년 첫 관직으로 섬진별장蟾津別將에 임명되었으나 부모 봉양을 이유로 사양하고 실제로는 훈련원 습독관習讀官으로 벼슬길에 들어섰다. 이듬해에는 1894년 창설된 남원 경무청의 총순總巡에 임명되어 7월 26일에 도임하였다.[19] 이곳에서 일한 공로가 인정되어 1896년 6월에 남원부의 운봉군수에 임명되었으며, 1899년 6월 초에 호남시찰사로 파견되어 전라도 지역을 탐문하고 6월 말에 낙안군수에 임명되었다.[20] 그 이후에도 회인, 여수, 함열, 장기 등 호남 지역에서 군수를 역임하였다.

병풍의 그림 순서는 제6첩과 제9첩이 바뀐 상태로 보인다.[21] 제6첩과 제9첩을 바꾸어야만 과거 급제 후 첫 관직을 제수받고 입궐하여 사은한 사실이 시간 순서에 따라 자연스럽게 연결되며, 운봉군수를 먼저 지낸 뒤 낙안군수로 부임한 주인공의 이력이 그림의 내용과도 부합하게 된다.

제10첩에서는 백일장 문제와 답안지를 상세하게 묘사함으로써 백일장 개최의 배경을 강조하고 있다. 문제는 네 가지로 출제되었는데 '관리와 백성들이 서로 마주보며 모두

《이력도》 병풍의 화제와 내용

재배열한 순서	원래 장황 순서	주제	제목	화제 내용
1	1	효심	어린시절 나물을 주워 부모에게 올리는 그림 童年拾菜獻親之圖	초겨울에 어린 동생과 이웃의 밭에 버려진 나물을 주워 짊어지고 와 부모님께 드림. 時維孟冬 且飢且寒 同我穉弟 往于鄰田 拾得遺菜 負而獻親
2	2	고난 극복	짚신을 지고 시장에 가는 길에 소나무 아래서 자는 그림 負鞋往市睡松下圖	부모님께 맛있는 음식과 좋은 옷을 드리려고 몸소 짚신을 시장에 내다 팔기 위해 길을 가다가 피곤함을 참지 못해 옆에 짐을 풀어놓고 나무 아래에서 잠들다. 欲供甘毳 躬負艸鞋 方往日中 不忍氣困 解負于旁 着睡松下
3	3	글공부	관례를 치른 뒤 책을 빌려 밤마다 읽기 시작한 모습 冠後始借書夜讀圖	어릴 적 배우지 못한 것이 한이 되어 마음과 힘을 다해 일어나 사람들에게 책을 빌려 낮에는 부모님을 봉양하고 밤에 독서함. 幼而失學 壯而爲恨 始大發憤 借人書籍 晝則供旨 夜則讀書
4	4	혼인	처음과 두 번째 혼례를 치르는 그림 初褵再叠行禮之圖	처음 혼례를 치른 이는 동래이씨이고 두 번째는 단양우씨와 치렀으나 그림은 한 폭에 그림. 旭鴈始奠 東萊李氏 琴瑟再調 丹陽禹氏 禮則兩度 圖則一幅
5	5	과거 급제	과거 급제 후 사은하고 영친례 올리는 그림 登科謝恩榮親之圖	과거 급제하고 궐에 들어가 사은하고 고향으로 돌아와 부모님께 두 번 절을 올림. 꽃 적삼 입고 백마 타고 지나는 모습을 보러 모인 구경꾼이 성안 가득함. 登科發榜 入闕謝恩 歸來堂堂 再拜雙親 花衫白馬 觀者滿城
6	9	첫 관직	첫 관직을 제수받고 입궐하여 사은하는 그림 筮仕入闕謝恩之圖	처음 벼슬한 날 입궐하여 사은하고 나라에 몸을 바치고 당당하게 조정에 나감. 오사모 쓰고 백마 타니 영광이 빛나는 해와 같음. 初仕之日 入闕謝恩 許身于國 羽儀王庭 烏帽白馬 榮光耀日
7	7	운봉군수 부임	남원 운봉군수에 부임하는 그림 南原雲峰赴任之圖	남원부에 창설된 경무청에서의 공적이 멀리 왕에게도 전해져 운봉으로 관직을 옮겨 제수받았는데 때는 늦여름이었음. 南原之府 刱設警務 視務之績 上達天陛 移拜雲峯 時維殿夏
8	8	전라도 시찰사 역임	호남시찰사가 되어 도를 살피는 그림 湖南視察使省道圖	남원의 교룡산성에 출두함. 포의에 떨어진 삿갓 쓰고 짚신 신고 대지팡이 짚고 갔더니 그 고을 수령이 맞이하고 인근 고을의 수령들도 속속 나타남. 露蹤龍城 布衣破笠 繩鞋竹筇 本官祗迎 隣倅續現
9	6	낙안군수 부임	낙안군수에 부임하여 영친하는 그림 樂安赴任後榮親圖	낙안에 부임한 뒤 부친이 내려오실 때 호위 행렬과 함께 마중 나가 부친을 모시고 고을에 들어옴. 두 손자는 가마를 타고 와 할아버지가 오시는 길에서 영접함. 赴任之后 嚴君下臨 進陪入郡 擁衛肅肅 雙孫乘轎 中路候迎
10	10	서화의 출현	낙안에 상서로운 벼가 출현하여 백일장을 연 그림 同郡瑞禾設白場圖	한 줄기에 두 가지가 달린 상서로운 벼를 농부가 바침. 군민들과 경사스러운 잔치를 베풀고 백일장을 여니 많은 선비가 모여들었음. 兩岐瑞禾 農夫擎進 同我郡民 大張慶宴 仍又設場 多士濟濟 ※두 아들도 참석함.

| 제10첩 〈서화의 출현〉 | 제9첩 〈낙안군수 부임〉 | 제8첩 〈전라도 시찰사 역임〉 | 제7첩 〈운봉군수 부임〉 | 제6첩 〈첫 관직〉 |

도09-09. 《이력도》履歷圖

10첩 병풍, 지본채색, 각 170.3×36.6, 서울역사박물관

자전적 평생도는 부귀공명을 지향하는 고관대작만이 아니라 지역 향반에 의해서도 제작되었다. 평생도 형식을 변용하여 영광된 순간을 기념한 《이력도》는 누리고 있는 영광이 어린 시절의 효심과 고난 극복의 결과임을 강조한 것이 특징이다.

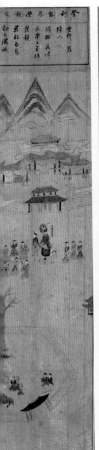

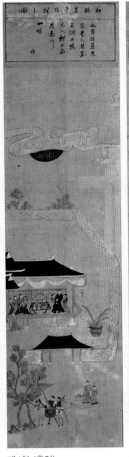

첩 〈과거 급제〉　　　제4첩 〈혼인〉　　　제3첩 〈글공부〉　　　제2첩 〈고난 극복〉　　　제1첩 〈효심〉

▶ 도09-09-01. 제4첩 〈혼인〉 부분.
▶▶ 도09-09-02. 제5첩 〈과거 급제〉 부분.
▶▶▶ 도09-09-03. 제6첩 〈첫 관직〉 부분.
▶▶▶▶ 도09-09-04. 제10첩 〈서화의 출현〉 부분 1.
▶▶▶▶▶ 도09-09-05. 제10첩 〈서화의 출현〉 부분 2.

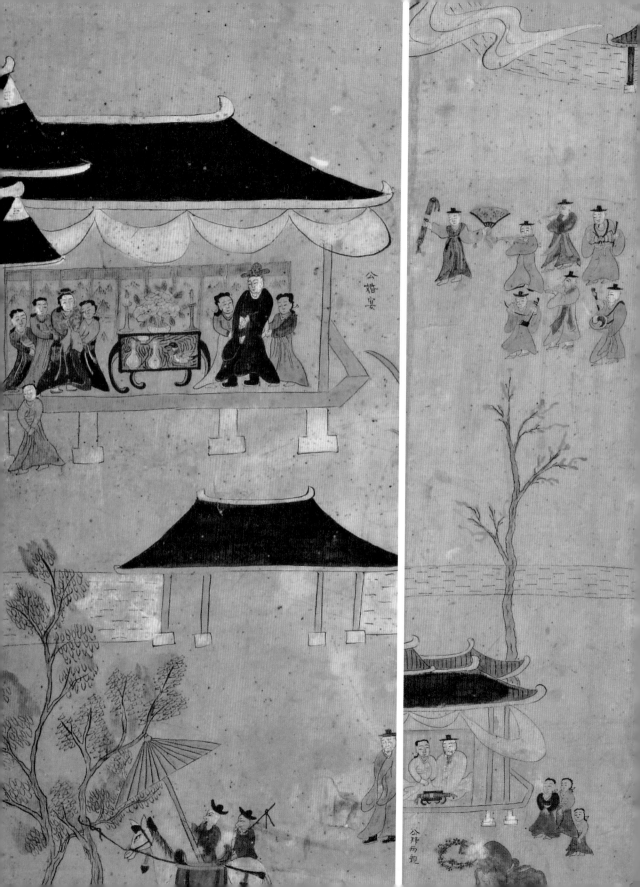

公婚宴

公郊兩旤

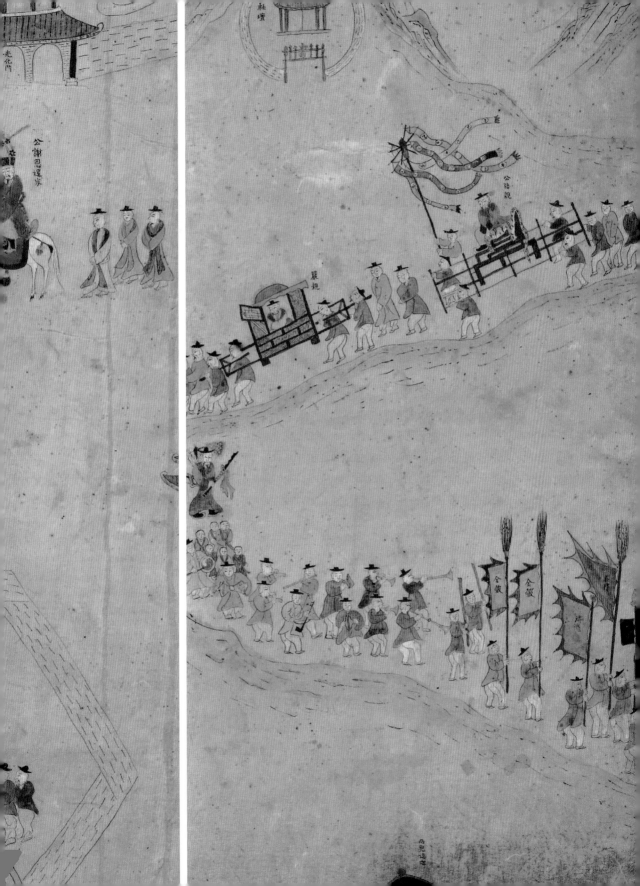

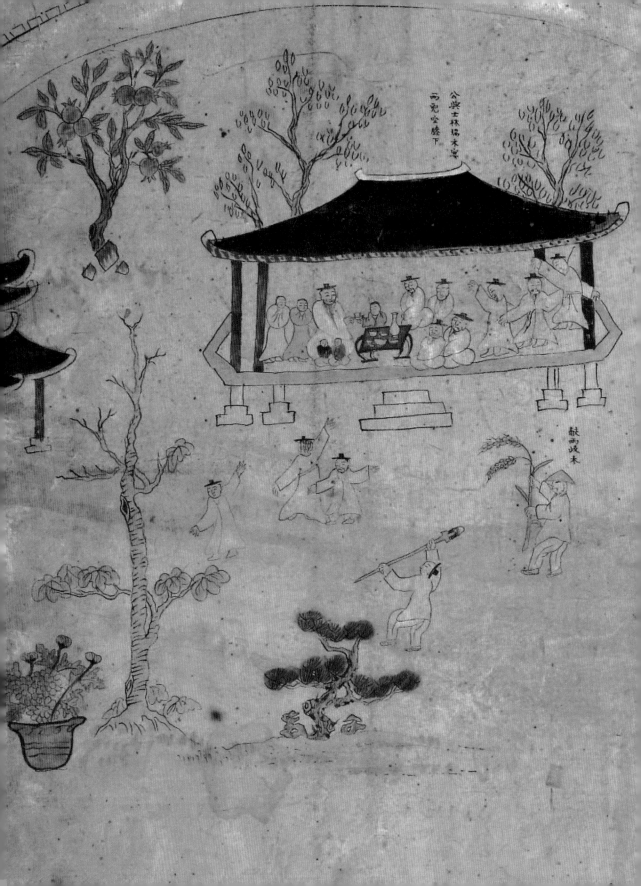
公興士林福未宴
兩兔空醫下
穀兩岐禾

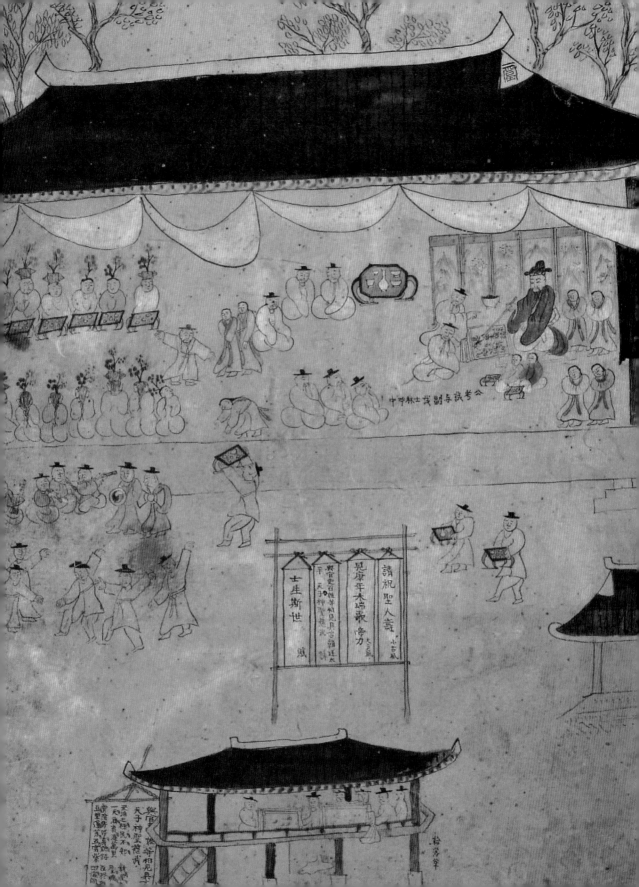

조정의 태평함, 천자의 영묘함, 성스러움, 인자함, 용맹함을 말한다'[與官吏百姓等 相見具言 朝廷太平 天子神聖慈武]를 시로 지으라는 문제에 대한 제술이 장원을 차지하였다. 장원을 차지한 시의 내용에서도 결국 태평 성세를 누리는 영광을 문창석의 선정으로 돌리고 있다.

> 지극하고도 훌륭한 정치, 백성들이 알지 못하지만
> 한 하늘 아래 만리 바다의 만물을 길러냈네
> 새로 은혜를 입어 남쪽의 수령으로 오셨고
> 성스런 덕과 크나큰 조화가 베풀어진 지 30년이 되었네
> 감당나무 그늘 아래 지팡이 짚고서 기쁘게 조칙을 듣고
> 북쪽 봉래산을 바라보니 오색 구름이 일어나네
> 신臣은 성세에 요행히도 직접 뵈었고
> 온 천하가 우리 천자를 감싸안네[22]

제1첩의 제목에서는 주인공을 '공'公이라고 지칭했지만 화제에는 '나'[我]로 서술되어 있어서 제작 시기를 추정하는 데 주저하게 만든다. 그러나 화제가 별지에 적혀 있는 것으로 볼 때 문창석의 생전에 만들어졌던 것 같다. 서화 출현과 백일장 개최를 계기로 낙안 군민들과 두 아들이 합세하여 그의 선정을 기리는 목적으로 만들어 준 기념물 성격의 병풍인 듯하다. 비록 평생의 이력을 모두 담지는 않았지만, 평생도 형식을 변용하여 영광된 순간을 기념하고 그러한 영광이 어린 시절의 효심과 고난 극복의 결과였음을 강조한 것이다.

이밖에도 20세기 전반에는 문인 관료의 전유물에서 벗어나 무관을 주인공으로 삼은 평생도도 그려졌다. 무예 수련을 시작으로 무과급제, 무관으로 출사, 출전, 해전, 개선 등 무관의 특징이 강조된 무관의 이상적인 인생 행로가 제시되었다.[23] 도09-10

19세기 후반 평생도가 양반 사대부뿐만 아니라 중간 계층으로 확대되었다고 보는 것은 「남ᄌ가」, 「황제풀이」, 「초당문답가」草堂問答歌, 「옥설화담」玉屑華談 등의 가사에 제시된 이

상적 남자의 삶의 형태가 평생도 병풍과 연계되기 때문이다.[24] 그림을 통해 화려한 관직 생활과 안락한 말년에 대한 염원을 충족하려는 수요가 신분의 고하와 상관없이 널리 확산되었는데 그 증거는 석판인쇄로 제작된 평생도 병풍감에서도 찾을 수 있다. 누구나 싼값에 쉽게 살 수 있는 10첩의 《인생십대행락도》가 운강雲岡이라는 화가에 의해 제작되어 석판화로 보급되었다.[도09-11] 첫돌[出生後初度日], 혼인[結婚新行之儀], 과거 급제[壯元及第唱榜], 첫 관직[圖翰林內閣仕進], 관찰사 부임[道伯到臨之路], 당상관[正卿出入光景], 훈련대장[訓鍊大將隨駕], 회갑[壽宴子孫獻酌], 정승[領相退朝之景], 회혼[兩老回婚之宴]으로 구성되어 있는데 제7첩의 훈련대장 행렬과 제8첩의 회갑일의 자손 헌수 내용이 새롭게 추가되었지만, 나머지 장면은 《모당평생도》의 틀에서 크게 벗어나 있지 않다. 《모당평생도》의 내용 구성과 도상은 평생도가 제작되는 마지막 시기까지 큰 영향을 미쳤음을 알 수 있다. 이처럼 평생도 병풍은 문관의 수요에서 시작하였지만 19세기 말 이후에는 무관과 지역의 향반층까지 확대되고 급기야는 길상의 의미가 더욱 강조되면서 인쇄물로 대량 판매되었다.

평생도에 담긴 사가기록화, 시대에 따라 달라진 그 의미

평생도 병풍에서 한 번쯤 유념해야 할 점은 그 명칭의 유래다. 처음부터 현재 통용되는 평생도라는 명칭으로 불렸던 것은 아닌 듯하다. 20세기 초 무렵에 제작되었다고 여겨지는 《이력도》의 화폭에서 이 병풍의 제작을 주도한 주인공의 후손이 이 병풍을 이력도라고 지칭했다. 일제강점기에 제작된 석판화에서도 평생도라는 명칭은 찾아볼 수 없고 화가는 '인생십대행락도'라는 제목을 붙였다. 이는 1920년대 무렵까지도 평생도라는 제목이 사용되지 않았음을 의미한다. 또 옛 문헌에서도 평생도라는 제목으로 그려졌거나 언급된 그림은 발견되지 않는다. 다만 채용신의 집안에서는 후대에 그의 자전적 병풍을 평생도라고 지칭하였으며 1943년 열린 그의 유작전에도 평생도라는 이름으로 출품하였다. 《담와평생도》제2첩 뒷면의 별지에 의하면 언제부턴가 소장자는 이 병풍을 평생도라고 불러왔던 것같다.[25] 그렇게 보면 '평생도'는 1940년 무렵에 비롯된 명칭일 가능성이 높다.

도09-10.《무관평생도》武官平生圖

8첩 병풍, 20세기 초, 견본채색, 각 128×31, 국립민속박물관.

20세기 전반에는 문인 관료의 전유물에서 벗어나 무관을 주인공으로 삼은
평생도도 그려졌다. 무예 수련을 시작으로 무과 급제, 무관으로 출사, 출전, 해전, 개선 등
무관의 특징이 강조된 무관의 이상적인 인생 행로가 제시되었다.

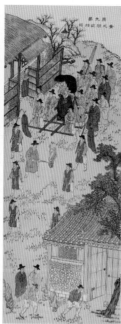

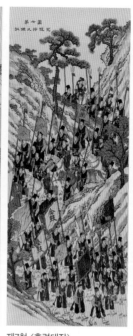
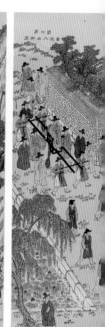

제10첩 〈회혼〉　　　제9첩 〈정승〉　　　제8첩 〈회갑〉　　　제7첩 〈훈련대장〉　　　제6첩 〈당상관〉

도09-11. 《인생십대행락도》

20세기 초, 10첩 병풍, 석판인쇄, 각 87×35, 국립민속박물관.

19세기 말에는 평생도가 양반 사대부뿐만 아니라 중간 계층으로 확대되었다.
그림을 통해 화려한 관직 생활과 안락한 말년에 대한 염원을 충족하려는 수요가 신분의 고하와 상관없이
널리 확산했는데 누구나 싼값에 쉽게 살 수 있는 10첩 병풍 《인생십대행락도》가 운강雲岡이라는
화가에 의해 제작되어 석판화로 보급되었다.

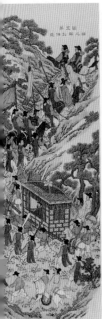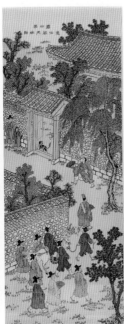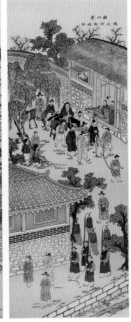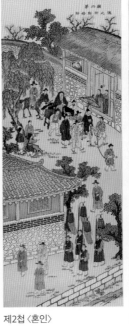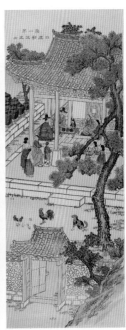

첩 〈관찰사 부임〉 제4첩 〈첫 관직〉 제3첩 〈과거 급제〉 제2첩 〈혼인〉 제1첩 〈첫돌〉

▶ 도09-11-01. 제1첩 〈첫돌〉 부분.
▶▶ 도09-11-02. 제5첩 〈관찰사 부임〉 부분.
▶▶▶ 도09-11-10. 제10첩 〈회혼〉

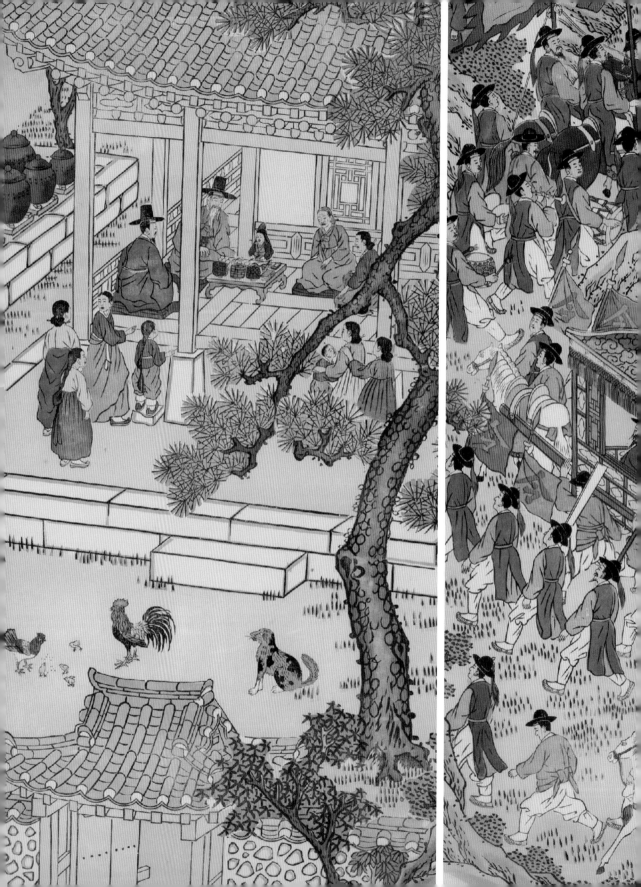

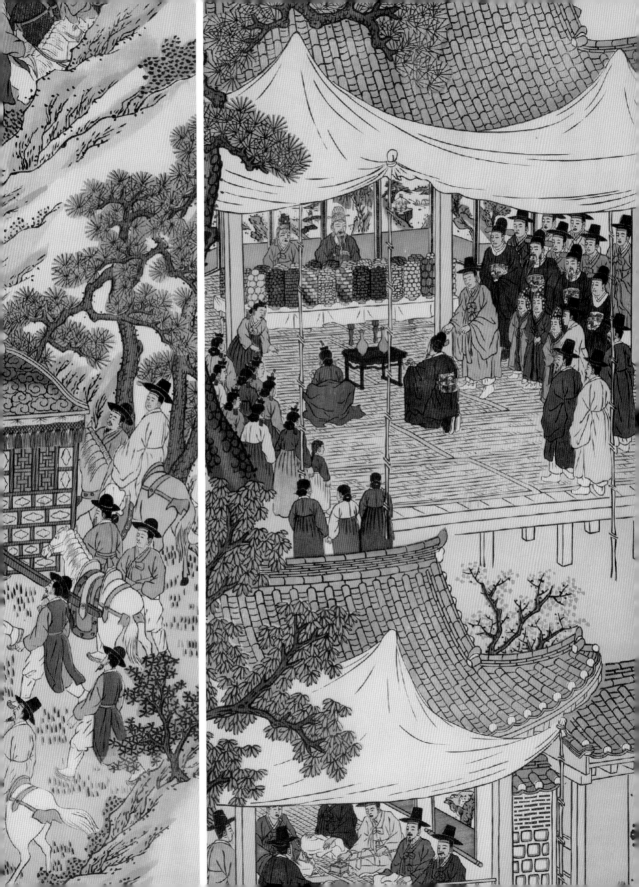

평생도에는 사가기록화의 주제가 모두 담겨 있다. 사가기록화는 시대를 거듭하며 양반 사대부 개인의 이력을 기념하고 집안의 명예를 높이는 수단으로 발전하였다. 과거 급제를 추억하는 방회도나 회방연도, 유수나 관찰사 등의 지방 수령 행차, 장수를 축원하는 경수연(회갑연), 가정 화목과 집안 번창의 상징인 회혼례 등 사가기록화가 함의하고 있는 길상과 염원이 평생도 안에서 종합적으로 시각화되어 있다. 사가기록화를 통해 축적된 여러 양상이 양반 사대부들이 열망하는 인생 행로를 시각화하는 데 좋은 자양분이 되었다. 여기에 18세기 이후 병풍화의 유행이 평생도 병풍이라는 한국 고유의 형식을 성립하는 데 결정적인 요소가 되었다. 평생도의 발생 시기를 18세기 말에서 19세기 초로 보는 관점도 사가기록화의 다양한 제작 경험이 평생도의 형성에 미친 영향과 무관하지 않다. 관원의 행렬, 특히 지방 수령의 부임 행렬을 시각화하는 풍조는 정조 연간이 되어야 나타나고,[26] 읍성도 병풍에 수령의 행렬이 포함되고 평안도관찰사가 대동강을 건너거나 뱃놀이를 즐기는 장면은 19세기 전반이 되어서야 유행하였다. 또 초례의 재현과 그 기념으로 회혼례도를 제작하는 습관도 19세기에 들어서 활발해지는 양상이다.

종합하면 평생도는 좋은 집안을 배경으로 실패 없이 과거에 급제한 뒤 청요직을 거쳐 가장 영예로운 의정부 정승을 마지막으로 치사하고, 많은 자손에 둘러싸여 말년의 행복을 누린 양반 사대부의 인생 여정이 담긴 그림이다.

평생도 병풍은 크게 네 단계로 사대부의 이상적인 일생을 설정한 것으로 볼 수 있다. 첫 번째 단계는 첫돌과 혼인 장면으로 좋은 가문에서 태어나 명망 있는 집안과 혼맥으로 인연을 맺고자 하는 염원을 담았다. 부귀공명을 누릴 수 있는 전제 조건은 좋은 가문 출신이어야 한다는 의식에 기반한다. 두 번째 단계는 서당에서 글공부, 소과 응시, 과거 급제 장면이다. 신분제를 근간으로 하는 관료제 사회에서 양반 사대부의 신분 유지에 필요한 관직 획득의 중요성을 강조한 것이다. 세 번째 단계는 첫 관직, 지방관, 당상관, 치사 등 출세 가도를 달리는 관직 이력이 포함된다. 마지막 단계는 회갑연, 회혼례, 회방연 등 장수와 관련된 것으로 이는 사회적 명예와 자손번창을 표상하는 대표적인 의례 장면이다. 10첩으로 늘어난 평생도에는 회갑이나 회방 등 장수와 명예를 누리는 말년의 복된 생활에 대한 비중이 더욱 커졌다.

평생도가 처음 만들어질 때는 복 많은 양반 관료의 인생을 이상적으로 재구성하여 시각화하였지만, 19세기 후반이 되면 특정한 인물의 일생을 사실적으로 담은 평생도가 제작되기 시작했다. 채용신의 《평생도》나 지방 사족의 평생도를 통해 20세기를 전후한 시기의 풍조를 미루어 짐작할 수 있는 것이다. 더욱이 유현재 구장 《평생도》는 예사롭지 않은 큰 규모로 기획되었고 기량이 뛰어난 화원의 수준을 보여준다는 점에서 더욱 그러한 추정에 힘을 실을 수 있겠다. 만일 그렇다면 유현재 구장 《평생도》는 주인공으로 추정되는 정원용이 회방례를 치른 1862년 무렵 그의 복록을 기념하는 의미에서 후손들이 제작하였다고 추정할 수 있는데 아들 셋 중 맏아들 정기세鄭基世, 1814~1884와 이조판서를 지낸 정기세의 장남 정범조가 회방과 회혼례의 실무 진행을 맡았으므로 평생도의 제작도 그들의 주도 아래 이루어지지 않았을까 생각한다.

시대의 흐름에 따라 존중되는 이념이나 가치관은 변화하기 마련이지만 동아시아 문화권에서 그와 상관없이 숭상된 덕목은 높은 연치, 즉 장수였음을 사가기록화와 평생도는 시사하고 있다. 지위가 높은 사람, 노인, 덕이 있는 사람을 귀하게 여기면 현덕의 소유자로서 높은 지위에 올라 국가를 태평하게 다스릴 수 있다는 인식을 평생도에서도 확인할 수 있다.[27] 그중에서도 노인은, 사회적으로 도덕적 모범을 보여야 한다는 전제 조건은 따랐지만, 연치가 높다는 그 자체만으로도 존경의 대상이 되었다. 무엇보다도 오래 살아야만 그 모든 복록을 누릴 수 있기 때문이다.

사가기록화는 집안에 기념할 만한 행사를 치렀다고 해서 누구나 제작한 것은 아니었으며 돈과 권세가

있다고 누구나 제작할 수 있는 것도 아니었다. 무엇보다 이런 기록을 그림으로 남기겠다는 인식이 있어야

하고, 그것을 가능케 할 다양한 인맥과 문화적 지형이 있어야 가능한 일이었다. 주로 사가기록화는

안동 지역의 유학자 집안에서 많이 만들어졌으며 18세기 후반 이후에는 한양의 경화사족이 그 역할을

담당하였다.

양반 사대부의 가치와 이상을 그림에 담은 사람들

사가기록화 제작의 두 축

사가의 기록을 그림으로 남긴 사람들

　사가 행사의 주인공이나 자손으로서 기념화 제작을 이끌었던 사람, 이를 보존하고 전승해 나간 집안 인물들, 친인척과 하객으로 행사에 참여하여 축하시문을 남긴 인사들, 완성된 그림에 서발문을 써서 그 제작의 명분과 가치를 확증해 준 사람들은 사가기록화 제작의 중심에 있던 이들이다.

　관청 계회도나 동관 계회도의 제작이 관료 사회 전반에 만연하였던 현상이었다면, 사가기록화의 제작은 하나의 관행이 될 만큼 그리 흔한 일이 아니었다. 관직, 번성한 자손의 존재, 서화의 효용적 가치에 대한 인식과 제작 경험, 제작 비용을 충당할 경제력 등 그림 제작에 이를 만한 환경과 여건이 뒷받침되어야 했기 때문이다. 그래서 궁중기록화나 관청기록화와는 달리 사가기록화를 제작하고 후원했던 사람들은 일정한 경향성을 보인다. 사가기록화의 제작을 주도한 사람들은 대체로 두 가지 경향으로 나뉘는데, 하나는 경상도 즉, 영남 지방에 기반을 둔 사족들이며 다른 하나는 한양을 중심으로 명문가를 형성한 경화사족들이다.

　임진왜란 이전의 그림은 남아 있는 작품이나 기록이 드물어서 사가기록화 제작과 관련된 인물이나 집안을 특정하기 어렵다. 다만 부와 권력이 한양으로 집중되기 이전인 17세기 사가기록화 제작에는 안동을 중심으로 한 경상도라는 지역적 특징이 뚜렷하게 드러난다. 아울러 18세기에는 16세기 중후반 이래 한양에 오랫동안 살면서 명문을 형성한 집안의 인물들이 사가기록화 제작에 유독 관심을 두었음을 발견할 수 있다.

　한편 사가기록화의 주제와 평생도의 내용이 중복되고, 평생도로 귀결된 양반 사대부들의 이상이 사가기록화의 제작 목적과 상통하므로 18세기 후반 이후 평생도의 수요층과 사가기록화의 제작층은 서로 겹친다고 볼 수 있다. 나아가 19세기 후반 이후 평생도의 수요층은 중간층까지 폭넓게 확산하는데 그 시작은 다름아닌 한양에 대대로 세거하며 경제적으로 안정되고 고급의 문화를 누렸던 경화사족들이다.[01]

학맥과 혈연 공동체, 영남 사족들의 그림 기록

행정지리상 경상도를 가리키는 '영남'은 고려 후기에 처음 사용된 이래 역사적 전통과 문화적 긍지가 함축된 지역 정체성을 나타내는 용어로 자리잡았다.[02] 영남은 유역분지로서 낙동강의 지류가 형성한 골짜기에 수많은 고을이 자리잡기 좋은 자연지리적 입지를 가지고 있다. 이러한 고을들은 전형적인 동족 마을의 형태를 띠며 혈연 공동체를 기반으로 뿌리를 내리는 특징을 가진다.[03] 특히 안동은 도호부로서 지역 행정의 중심지 역할을 하였으며 조선의 지배이념과 가치관을 이끌어온 유교 문화의 본고장으로 큰 역할을 하였다. 이황이 예안 출신이고 유성룡은 안동 출신이었으므로 그들의 문하생과 자손이 영남에 모여 살며 도내의 유림을 이끌었다. 그래서 조선 인재의 반은 영남에 있고 영남 인재의 반은 안동·예안에 있다는 인식까지 생겨났다. 다른 지방에 비하면, 안동 사족들은 단단한 경제적 기반을 가진 지주 계층으로서 안정된 사회적 지위를 유지하였으며 이황을 매개로 학문과 정치적으로 결속할 수 있었다. 이렇게 안동을 중심으로 성리학의 학맥이 생활화된 공동체적 특징을 가진 영남의 사족들은 16세기 이래 사가기록화의 제작 배경에 지속적으로 존재하였다. 이들은 노인 존중과 조상의 선양이 효의 실천이라는 인식 아래, 사가기록화를 향촌 사회의 교화와 질서 확립에 유효한 매개물로 활용할 줄 알았다.

사가기록화의 제작에 있어서 영남의 사족이 담당해 온 중요한 역할은 이현보가 만든 《애일당구경첩》[도01-07, 도01-08, 도01-09]에서부터 예견된다. 영천이씨 이현보의 가문이 영천을 떠나 예안으로 입향한 것은 그 위로 4대조인 이헌李軒에 이르러서다. 이헌 이후 이현보의 자손들도 거주지나 혼인에 있어서 인근 지역을 벗어나지 않고 지역 사회 양반들과 연대를 다져 나갔다.[04] 애일당을 중심으로 가문의 결속을 이어간 결과물 중 하나가 《애일당구경첩》이다. 《애일당구경첩》의 제작은 이현보의 손녀사위이자 이황의 문인인 황준량이 맡아서 했을 것으로 추정된다.

경수연도나 회혼례도는 관직의 높고 낮음에 크게 좌우되지 않는 집안 중심의 행사로 인근의 일가친지가 많이 참석하였기 때문에 다른 주제의 그림보다 지역성이 두드러지게 나타나는 편이다. 1544년 안동에 거주하던 나주박씨 박형의 수연이 치러진 뒤 이를 기념

한 경연도가 제작되었는데, 임진왜란 후 손자 박록과 그의 아들 박회무는 이 그림의 개장을 추진했다. 이때 도움을 준 사람은 당시 안동부사로 재임 중이던 정구이며 후서를 쓴 사람은 경주부윤 오운이다. 이 집안의 경연도 중수에 관여한 정구와 오운, 박록의 부친 박승임과 아들 박회무까지 이들은 모두 영남의 재지 사족으로서 이황의 학문적 경향을 같이 한 인물이다.[05]

박형 집안의 장수 인자는 손자 대까지 이어졌다. 그의 손자 박록과 박회무 부자는 대를 이어 회혼연을 치렀다. 이들의 자손은 각각 동뢰연시축을 만들어 전승하였는데 이는 16세기 중엽 경연도를 만들었던 집안의 전통을 계승한 것으로 보아도 좋겠다. 여기에 서문을 쓴 풍산김씨 김응조는 안동 오미동에 세거하면서 정구의 학풍을 따른 인물로《풍산김씨 세전서화첩》[도08-22, 도08-23]의 주인공 중 한 명이다.

사가기록화에서 영남의 지역성은 회혼례도 제작에서 가장 두드러지게 나타난다. 회혼례를 치른 영남의 집안에서는 그림의 유무와 상관없이 참석자들에게 시를 받아 중뢰연첩을 만드는 일이 많았던 것 같다. 안동의 권윤석은 자신이 소장하고 있던 조부와 생부의 회혼례도첩과 봉화의 유곡, 해저, 도촌 마을과 군위의 탑평 마을에 전해 오는 중뢰연첩을 모아서 집안 어른 권성구에게 가지고 가서 보이고 글을 받았다. 권성구는 충재 권벌權橃, 1478~1548의 후손이다. 17세기 후반 무렵 안동과 그 인근 마을에 존재했던 회혼례첩이 여섯 점이나 되었다는 것은 결코 적은 숫자가 아니다. 벼슬이 높지 않은 향촌의 사족 집안에서 만든 중뢰연첩인데 집안의 경사를 계기로 평소에 교유하던 친지들에게 받은 시문을 모은 것으로 보인다. 당시 영남에 대대로 거주하면서 뿌리 내린 사족 집안에서 공유하고 있는 문화 행위의 한 특징으로도 볼 수 있겠다.

과거 급제 후 여러 관청과 지역으로 흩어지기 마련인 사마시 동년들의 모임인 방회 제작 배경에 어떤 경향성은 보이지 않는다. 사정이 허락하는 대로 모였으므로 인원 수나 장소 등이 모두 달랐다. 대체로 장원을 했던 인물, 높은 관직에 오른 인물, 지역의 수령으로 나아간 자들이 모임을 소집하는 경우가 많았는데 몇몇 방회도 역시 영남 지역과 관련이 있다. 예컨대 〈계유사마방회도〉와[도04-11, 도04-12, 도04-13] 〈신축사마방회도〉는[도04-15, 도04-16, 도04-17] 홍이상이 안동부사로 부임해서 모친을 모시고 개최한 방회도다. 혈연적 뿌리를 영남에 둔

풍산홍씨 홍이상은 안동의 수령으로서 안동·영주·예천 등 경상도에 거주하는 동년들을 결집한 것이다.

〈임오사마방회도〉는도04-25, 도04-26, 도04-27 장원을 한 정경세가 중심이 된 방회도다. 정경세가 대구부사로 부임하여 상주목사와 선산부사가 주축이 되어 모인 것이다. 정경세는 이황과 유성룡의 학통을 계승한 인물로 상주 지역의 영남학파를 이끌었다. 이 외에도 〈경술사마성산방회도〉도04-24 역시 경상도 지역에서 열린 방회도다. 이렇듯 17세기에 영남에 수령으로 부임한 인물들은 혈연적, 재지적 기반을 두고 있거나 학문적으로 뜻을 같이하는 동년들이 모이는 경우가 많았다.[06]

18~19세기에 가전화첩을 편찬한 의령남씨, 대구서씨, 풍산김씨의 뿌리는 모두 영남에 있었다. 조선시대의 사족은 16세기 무렵부터 중앙과 지역에서 사회를 주도하는 계층으로 성장하였다. 중앙으로 진출한 사족은 향후 조선의 국정을 주도하는 계층으로 성장하였으며 지역에서는 재지사족으로 향촌 사회의 운영에 한축을 담당하였다. 〈중묘조서연관사연도〉도08-02, 도08-06, 도08-10의 참석자 중 한 명인 서고와 〈남지기로회도〉도08-16, 도08-19-02, 도08-20-02의 서성이 속한 대구서씨 가문은 전자에 해당한다. 영남의 재지사족인 서성의 조상은 대대로 중앙 관직에 진출하면서 중앙 정치의 문을 계속해서 두드렸다. 그러나 여전히 그들의 근거지는 대구였고 한양의 사족에 편입되지는 못했다. 그런데 어머니와 함께 한양으로 이주한 서성 대에 이르러 한양 서쪽에 거주지를 마련하고 이곳에 세거하기 시작하였다.[07]

《풍산김씨세전서화첩》은 풍산김씨가 안동 오미마을에 터전을 마련하여 이 지역을 대표하는 사족으로 성장한 역사를 정리하는 데 의도적으로 그림을 활용한 사례. 그림 없이 문헌 자료만으로도 충분히 19세기 중엽 문중의 위상 제고가 가능했지만 굳이 그림을 수록한 것은 이 지역에 남아 있는 기록화 제작 전통에 기인한 것이라고 판단된다. 31종의 그림 중에 원래 그림이 제작되었던 경우가 20종이나 되는 것은 풍산김씨 조상들이 기념화 제작에 능동적으로 참여하였으며 그만큼 안동 지역 사족들이 기록화의 제작에 빈번하게 노출되어 왔음을 의미한다.

이처럼 16~17세기에 사가기록화를 만들어낸 집안은 다른 지역보다 영남에 많이 분포되어 있었다. 특히 안동 지역은 기록화 외에도 각종 문헌 자료가 많이 남아 있기로 유명

하다. 조상의 손때가 묻은 각종 전적, 편지와 문서 등을 소중히 간직했을 뿐 아니라 사환, 모임, 행사, 여행 등 특별한 일이 있을 때마다 기록을 남기는 버릇이 강했다.[08] 또 안동 지역 문중에는 궁중기록화나 계회도도 많이 남아 있는데 그 숫자는 다른 지역에 비하면 많은 편이어서 주목된다. 대부분 안동 출신 관료들이 한양에서 관직 생활할 때 제작하여 낙향할 때 가져온 것으로 이 그림들은 영남 지역 사족들이 기록화를 제작하는 데에 영향을 미쳤다.[09] 영남 지역에 기록화가 많이 남아 있다는 것은 이 지역 사족들이 관직이나 학행으로 유명했던 조상을 받들며 그들의 행적이 담긴 유물을 지키고 집안 차원에서 잘 전승하려고 누구보다 노력했다는 증거이기도 하다. 이러한 행위는 문중의 조직과 결속을 다지는 데 매우 중요했기 때문이다.

한양의 손꼽히는 명문, 경화사족의 그림 기록

안동을 중심으로 한 영남권 못지 않게 한양을 중심으로 명문가를 형성한 경화사족 역시 사가기록화 제작에 깊이 관여되어 있다. 사가기록화 및 그와 관련된 문헌기록에 자주 이름이 등장하는 인물들과 그들이 속한 집안을 보면 18세기 이후 경화사족으로 불리는 명문임을 알 수 있다. 그 가운데 빼놓을 수 없는 가문으로는 이경석이 속한 전주이씨 덕천군파 이유간 가문과 풍산홍씨 홍이상 가문이 있다.

가장 먼저 살펴볼 집안은 이유간과 이경직·이경석 부자가 속한 전주이씨 덕천군파 가문으로, 정종과 성빈지씨誠嬪池氏 사이에서 태어난 덕천군 이후생을 시조로 하는 왕실의 한 계파이다. 이유간의 조부인 함풍군 이계수李繼壽, 1477~1558 이래 이 가문은 대대로 경기도 광주 인근에 세거해 왔지만 이유간은 중년에 잠시 명례방에 거주한 시기를 제외하면 대부분은 한양 근동에 살았다. 그 후손들도 근동의 본가를 지켰으므로 이경석이 궤장을 하사받고 이정영의 시호를 받은 곳도 이 근동의 집이었다.

이유간은 42세에 생원시에 입격하여 이항복의 추천으로 관직 생활을 시작하였으나 주로 지방관을 역임하였고 큰 벼슬을 하지는 못했다. 그러나 호조판서에 오른 큰아들 이

경직과 영의정에 오른 셋째 아들 이경석 덕에 숭록대부 영의정에 추증되었다. 이유간 자신은 당색을 따라 친구를 만들지 않고 다양한 인사들과 친교를 맺었는데 이러한 교제는 이경직·이경석 형제가 정치적 기반을 형성하는 데에 도움이 되었다. 이경직·이경석 형제는 17세기 인조반정을 계기로 집권하게 된 서인 세력 내에서 정치적·학술적으로 중요한 비중을 차지하였으며,[10] 이들을 시작으로 덕천군파 가문의 정치·사회적 위상이 점차 높아졌다.

조선시대 회화사에서 이유간은 1629년 숭례문 밖 남지에 만발한 연꽃을 감상하기 위해 모인 열두 명 기로 중의 한 명으로 잘 알려져 있다. 이 모임을 기념한 〈남지기로회도〉도01-04를 제작할 때 이경직은 서문을 지었고 이경석은 서문의 글씨를 쓰는 등 이유간의 아들들이 그림 제작의 실무를 맡았다. 〈남지기로회도〉는 이유간의 교유 관계를 잘 보여주며 나아가 17세기 전반 사가기록화 제작에 관여한 인물들의 면면을 알 수 있는 작품이다.

남지기로회의 참석자들은 70세가 넘는 전·현직 고위 관료로서 기로의 자격을 갖추고 있었지만,[11] 정치적 조건보다는 학문적으로 같은 지향점을 가지고 가까운 거리에 살면서 평상시에도 막역하게 교유하던 사이였다.[12] 이들은 주로 한양 서쪽의 근동, 신교新橋(오늘날 종로구 신문로1가 세종사거리 근처), 남쪽 명례방 주위에 살던 인사들로 이유간은 이들을 '신교빈객'新橋賓客이라는 이름으로 불렀다.[13] 이들이 주로 모이는 곳은 강담 집에 있는 소루小樓와 이유간 집의 계당戒堂이었는데, 이 모임 장소는 하루도 비는 날이 없을 정도로 사람들의 출입이 잦았다고 한다.

신교빈객의 명단이 말해 주는 이유간의 폭넓은 교유망 안에서도 남지기로회에 참석한 인사들은 가장 돈독하게 지냈던 친구 집단이었다. 1605년 경수연을 위한 수친계원이기도 했던 강인·강담 형제와는 대문을 마주하고 하루도 왕래하지 않은 날이 없었으며 심논沈惀, 1502~?은 담장을 사이에 둔 이웃이었다. 서대문 밖에 살던 이귀와 이호민, 약현藥峴에 거주하던 서성, 남지 가까이 살던 홍사효洪思斅, 1555~1632 등도 늘 왕래하던 사이였다. 이유간과 심논은 손주 대에 사돈을 맺었으며 이유간은 강인·강담 형제와도 사돈지간이었다. 이호민은 '좌중에 이유간과 강인 형제가 없으면 그 자리가 즐겁지 않다'라고 할 정도로 서로의 모임에 꼭 부르곤 했다.[14] 신교빈객 중의 홍경신과 유시회는 용만에서 열린 방회 참석자로 〈용만가회사마동방록〉도04-30의 소장자였다. 한편 이유간은 교유한 인물들과 함께 자신

도10-01. 이신흠, 〈사천장팔경도〉, 1617년 이전, 견본채색, 리움미술관.

이 거주하던 명례방과 근동의 동계洞契 중수에 참여하였으며 동갑생들과 갑계甲契를 구성하기도 했다.[15]

이유간과 그의 친구들은 여러 가지 기록화 제작에 관여되어 있다. 이호민은 1604년 신중엄의 경수연에 참석하여 《경수도첩》에 시를 남긴 바 있고, 1617년경 화원 이신흠에게 자신의 별서를 그리게 했는데 바로 〈사천장팔경도〉斜川庄八景圖[도10-01]다.[16] 또 이호민의 아들 이경엄은 자신의 사마시 동년 중에서 부친끼리도 사마시 동년인 자들과 자신의 집 후원에서 모임을 열고 기념화 〈세년계회도〉[도04-18]를 이신흠에게 의뢰한 바 있다.

1648년에 81세로 중뢰연을 치른 이구징은 이유간과 1591년 사마시의 동방이다. 이구징은 중뢰연을 마친 뒤 그 모습을 그림으로 그리고 축시를 모아 경수시권[戊子重牢慶壽詩卷]을 만들었는데 이경석도 이 시권에 7언절구 한 수를 더하였다.[17] 또 서성이 속한 대구서씨 문중에서는 서성이 참석하였던 〈남지기로회도〉, 서고가 이조좌랑으로 참연했던 〈중묘조서연관사연도〉, 서정보가 참여한 〈왕세자 입학도〉를 가전화첩으로 만들어 전승했음을 앞

서 살펴보았다.

그 외에도 이유간과 당색을 달리했지만 어릴 적부터 친하게 지낸 인물로 정경세가 있다.[18] 정경세는 이유간이 이호민, 서성, 강인 등과 만날 때에는 반드시 그 자리에 있을 정도로 막역하게 어울렸다. 정경세는 방회도 중에서 가장 널리 알려진 〈임오사마방회도〉의 제작을 주도한 인물이다. 이 방회도첩의 제작을 일임받았던 동년은 바로 남지기로회의 참석자 중 한 사람인 유순익이었다. 또 다른 방회도인 〈용만가회사마동방록〉의 주인공 중 한 사람인 유시회도 이유간과는 남다른 교분을 나누었다.[19] 유시회는 모임이 있으면 번번이 참석하였고 이유간이 행차를 떠날 때에는 꼭 전별을 할 정도로 대단히 사이가 좋았다.

1630년 무렵 이경직·이경석 형제와 이정귀의 아들 이명한李明漢, 1595~1645·이소한李昭漢, 1598~1645 형제는 몇몇 재상, 그리고 친구와 함께 구경계具慶契를 결성하였다.[20] 이경석은 1605년의 《선묘조제재경수연도》에 서문을 짓기도 했으므로, 이경직 형제는 이때 결성된 수친계와 경수연 행사를 누구보다 잘 알고 있었다. 신교빈객 중에 강인, 강담, 이유간과 함께 민순閔純, 1519~1591의 문하생인 홍이상, 이유간과 어릴 적 친구로 형제같이 지낸 한준겸은[21] 이 수친계의 계원으로 경수연에 참석했던 인물이다. 수친계원 중에 윤돈, 한준겸, 홍이상, 강신, 권형, 박동량, 남이신 등은 1601년부터 1604년까지 여섯 차례 열린 경수연에 참석하여 《경수도첩》에 시를 남기기도 했으니 이들은 경수연 개최와 기념화의 제작 경험을 일찍이 나누었던 것으로 보인다.

또 이유간과 이정귀, 홍이상의 집안은 대를 이어 왕래하면서 자손들이 서로의 부모를 자신의 부모처럼 모셨으며 이정귀는 홍이상의 아들 홍영洪雯, 1584~1645을 사위로 삼았다.[22] 이런 배경 속에서 집안에 노부모를 모시고 있던 이경직과 이명한도 자연스럽게 부모를 위한 수연을 염두에 둔 것이다. 그러나 이 계획은 가뭄과 서성의 상사喪事, 이경직 모친의 병환 등이 겹치는 바람에 몇 차례 연기를 거듭하다가 결국 성사되지 못했다. 만일 수연을 치렀다면 이들은 익히 알고 있던 선대의 예를 참조하여 《선묘조제재경수연도》 같은 기념화를 제작했을 것으로 여겨진다.

이유간 집안의 사가기록화 제작 전통은 아들과 현손 대까지 이어져 조선시대 사가기록화를 대표하는 작품이라 할 수 있는 《이경석사궤장례도첩》과 《효간공이정영연시례도

첩》을 탄생시켰다. 도02-11, 도02-12, 도02-13, 도07-03, 도07-04, 도07-05 이경석은 1668년 궤장을 하사받은 것을 기념하여《이경석사궤장례도첩》을 제작하였고, 이경직의 아들인 이정영의 시호를 연시한 것은 손자 이진유·이진검으로 이들은 조부의 시호를 연시한 과정을《효간공이정영연시례도첩》으로 남겼다. 두 화첩의 체제와 형식은 매우 유사하여 연시례도첩을 만들 때 집안에 전해오던 40여 년 전의 사궤장례도첩을 참고하였음이 분명해 보인다. 이진유·이진검이 조부의 연시례도첩을 만든 배경에는 여러 사가기록화를 남긴 집안 내력이 큰 영향을 미쳤으며 후손으로서 이를 잘 계승하려는 의지가 주효했다고 생각한다. 또한 이진검과 이경석의 증손 이진망이 조상에 대한 위선爲先 사업에 적극적이었던 이유도 빠뜨릴 수 없다. 이들은 이경석이 추진하다 이루지 못한 덕천군의 사당 중수 사업을 완료했으며 선조의 유훈을 정리하고 묘비와 신도비를 건립하였다.[23] 여기에 18세기 중엽 문중마다 조상을 기리는 추숭 활동이 활발했던 분위기가 더해져서《효간공이정영연시례도첩》의 제작이 촉발되었을 것으로 여겨진다.

이처럼 한양에 세거하던 이유간과 아들 형제는 그들의 교유망 안에서 사가기록화의 제작 경험을 공유하였던 것 같다. 현재 남아 있는 17세기 전반 사가기록화의 많은 부분은 한양과 도성 가까운 지역에 거주하던 인물들에 의해 제작되었는데 이 시기 주목되는 또 다른 인물은 바로 홍이상이며 두 번째로 살펴볼 집안은 바로 홍이상이 속한 풍산홍씨 집안이다.

조선 후기 대표적인 경화사족인 풍산홍씨는 홍이상 대에 이르러 역사의 전면에 드러났다. 홍이상 이전에 풍산홍씨의 존재감은 미미했으며 그의 선조는 주로 무반직을 지냈다. 홍이상은 문과시에 장원으로 급제하여 예조정랑으로 출사한 뒤 청요직을 두루 거치면서 순탄하게 당상관에 올랐다.[24] 개성유수를 끝으로 약 35년간 관직 생활을 하는 동안 당파뿐만 아니라 학맥에 얽매이지 않고 공정하고 성실하게 일한 것으로 평가된다. 그는 학자 관료로서 인정받았고 풍산홍씨가 관료 가문으로 성장하는 데 기여했다.[25] 홍이상이 닦아놓은 기반 위에 후손들이 계속해서 관직에 진출함으로써 가문의 사회적 위상이 높아졌고 홍이상은 중시조로 받들어졌다.

홍이상은 아들 다섯을 두었는데 넷째 아들 홍영의 자손들이 가장 번창하였다. 특히 홍영의 맏아들 홍주원이 선조의 부마가 된 것을 계기로 풍산홍씨는 명문가로 발돋움을 시

작하였다. 홍주원은 1623년 정명공주와 혼인하여 아들 넷을 낳았는데 맏아들 홍만용洪萬容, 1631~1692과 넷째 아들 홍만회洪萬恢, 1643~1709의 후손은 정계와 문단을 이끈 한 축이었다 해도 과언이 아니다. 그중 홍만용 집안에서 영조·정조 연간에 사회적으로 성공한 정치인과 학문적 성취를 이룩한 학자들이 배출되었다. 다름 아닌 홍이상의 봉사손인 홍상한·홍낙성 부자, 사도세자의 장인이 된 홍봉한, 홍석주·홍길주·홍현주 형제 등의 활약으로 인해 풍산홍씨는 18세기를 대표하는 명문가로서 명성을 누렸고 경화사족으로서 지위도 이어나갔다. 도10-02, 도10-03, 도10-04

　　풍산홍씨의 정치적 성향은 홍주원 아들 세대에서 분기하여 맏아들 홍만용 집안은 노론계로, 막내아들 홍만회 집안은 소론계로 처지가 달라졌지만, 이들은 같은 가문의 구성원으로서 가문 의식만큼은 공유하였다. 이들이 한 가문의 구성원으로서 때때로 결집할 수 있었던 배경에는 후손들이 정계에 진출할 때 중요한 발판이 되고 풍산홍씨의 성세와 번영에 결정적인 역할을 했던 홍주원과 정명공주의 존재가 있었다.[26] 영조와 정조는 정명공주를 왕실의 상징적 어른으로서 매우 존숭했으며, 홍만용·홍석보·홍상한·홍낙성 등 홍주원의 봉사손은 물론 홍석주 형제 등에게는 정명공주의 후손으로서 각별한 애정을 보였다. 이들이 과거에 급제했거나, 궤장 하사·사마시 회방·연시연 등의 행사가 다가오면 영조와 정조는 홍주원과 정명공주에게 먼저 치제致祭하고 행사에 필요한 물자를 넉넉히 보냈다. 때로 정조는 조정의 모든 관원들에게 풍산홍씨 집안의 연시연이나 사궤장연 같은 행사에 반드시 참석할 것을 명령하기도 했다.[27]

　　풍산홍씨는 17세기 초 홍이상 대부터 여러 사가기록화 제작과 관련을 맺었다. 홍이상은 1602년 안동도호부사 재직 중에 안동에 거주하거나 영남에서 관직 생활을 하던 사마시 동년들과 방회를 열었는데, 같은 날 아들의 동년들도 초대하여 이 방회는 성대한 행사가 되었다. 이때의 모습은 각각 〈계유사마방회도〉와 〈신축사마방회도〉에서 살펴볼 수 있다.[28] 그런데 홍이상은 1602년에 사마시 방회와는 별도로 안동부의 수령들과 모임을 하고 '화산계첩'花山稧帖을 만들었다.[29] 화산은 안동의 옛 이름이다. 경상도관찰사 이시발을 모시고 안동대도호부사 본인을 필두로 청송·영해부사, 영천·예천·풍기군수, 의성·군위·예안·진보·용궁·비안·의흥현감 등 안도대도호부 소속의 수령들이 화산계라는 이름으로

兵曹判書洪象漢字雲章辛巳生壽六十九

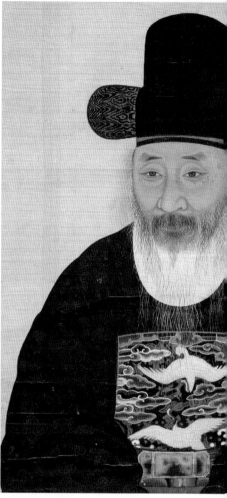

도10-02. 〈홍상한 초상〉, 《해동진신초상첩》, 지본채색, 39.1×28.3, 국립중앙박물관.

도10-03. 〈홍낙성 초상〉, 견본채색, 48.2×32.4, 국립중앙박물관.

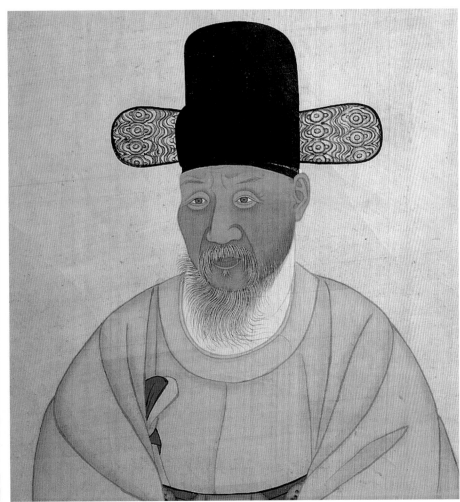

도10-04. 〈홍봉한 초상〉, 19세기, 견본채색, 61.9×46.6, 경기도박물관.

조선 후기 대표적인 경화사족인 풍산홍씨 가문의 기반은 홍이상이 닦았다. 그가 기여한 성장의 발판을
딛고 후손들은 관직에 꾸준히 진출함으로써 가문의 사회적 위상을 드높였다. 홍이상에 이어 풍산홍씨를
18세기 대표 명문가로 명성을 떨치게 인물로는 홍이상의 봉사손인 홍상한·홍낙성 부자, 그리고
사도세자의 장인이 된 홍봉한을 빼놓을 수 없다. 이들은 17세기 초부터 여러 사가기록화의 제작과
관련을 맺었는데, 이를 통해 그들 가문의 조상의 행적이 오늘날까지 면면히 이어지고 있다.

결집한 것이다.[30] 아마도 관찰사 이시발을 비롯하여 영천군수와 비안현감이 계유사마시 동년인 부친을 모시고 방회에 참석하기 위해 안동에 온 것이 이 화산계의 계기가 되었다고 생각한다. 현재 그림은 남아 있지 않지만, 쉽게 이루어지기 힘든 모임을 성사시킨 기념으로 그림이 제작되었을 가능성이 크다.

홍이상은 1612년(광해 4) '사장원송도동료계회도'四壯元松都同僚契會圖 6첩 병풍의 제작을 주도했다.[31] 개성유수 시절 개성부 관리 중 본인을 포함하여 장원급제자가 네 명이나 되는 것을 기이하게 여겨 송도의 명승과 모임 장면을 담은 계회도 병풍을 만들어 나누어 가진 것이다. 이 병풍은 과거 시험과 관련 있는 내용이지만, 사가의 기록화라기보다는 동료계회도로 보았으므로 이 책에서는 자세하게 다루지 않았다. 다만 1612년 원래 제작되었던 '사장원송도동료계회도' 병풍은 후손에 의해 두 번 중수된 사실은 풍산홍씨 집안의 기록화 제작 분위기를 이해하는 데 참고가 된다. 사장원계회로부터 100년이 훨씬 지난 뒤에 역시 개성유수에 부임한 홍명한洪名漢, 1724~1774에 의해 1772년에 다시 제작된 것이 첫번째다. 홍명한은 홍이상의 막내아들 홍탁洪靈, 1597~?의 5세손이다. 현전하는《송도사장원계회도》松都四壯元稧會圖 병풍이 이때 중수된 것으로 알려져 있다. 도10-05 두 번째는 홍이상의 맏아들 홍방의 8세손인 홍명주洪命周, 1770~?가 강화에 유수로 부임한 이듬해인 1832년에 소실된 병풍을 한 번 더 되살린 것이다. 홍명주는 화공을 불러 그림을 그리고 손자 홍승유洪承裕, 1816~?에게 글씨를 쓰게 하여 집안의 자취를 이어갔다.[32] 가문에서 홍이상이 차지하는 위상을 느낄 수 있으면서도 대소종가에서 조상의 행적을 지키려는 노력이 지속적으로 이루어졌음을 알 수 있다.

가정형편이 빈곤하고 가문의 배경이 미약했던 홍이상에게 문과 장원을 한 이력은 그가 청요직을 거치며 12년 만에 당상관에 오를 수 있었던 원동력이었다. 관직 생활 중에는 퇴근 후에 남들과 사적인 모임을 그다지 즐기지 않았다고 하는[33] 홍이상이 방회도나 동료계회도 제작에 관심이 많았던 것에는 의미를 부여할 만하다. 녹봉으로 부모를 봉양하는 영광, 장원급제에 대한 자부심, 가문의 발전에 기여하려는 책임감, 그 이력을 자손들에게 귀감이 되도록 남기려는 소망이 그가 관여한 기록화에서 엿보이기 때문이다.

홍이상과 앞서 살펴본 전주이씨 집안의 이유간은 민순을 스승으로 함께 모시며 아들

대까지 친교를 이어갔다. 민순은 서경덕의 제자로 삶 속에서 성리학적 윤리를 실천한 산림학자였다.[34] 홍이상이 1605년 노모를 모시는 수친계의 일원으로 제작한《선묘조제재경수연도》는 그의 인적 교유망과 그 안에서 17세기 사가기록화가 제작되고 공유되는 양상을 짐작할 수 있게 해주는 그림이다. 수친계의 일원인 강인·강담 형제, 박동량, 한준겸 등은 앞서 언급한 신교빈객으로 일컬어지는 인물들이다. 홍이상은 같은 스승을 모셨던 이유간을 매개로 17세기를 전후한 시기 한양 지식인들의 모임에 참여하면서 이들과 친분을 이어갔다.

　　신교 모임의 회원 중 심희수, 한준겸, 이수광, 이호민, 이정귀 등은 17세기 초 여섯 차례에 걸쳐 벌인 신중엄의 경수연에도 초대된 하객이었다.[표03] 앞서 언급한 바와 같이 신중엄의《경수도첩》제작은 참석자들에게 경수연의 기념물로서 그 존재와 경험이 공유되었고 이는《선묘조제재경수연도》제작에도 일정 부분 영향을 미쳤다고 생각된다. 이처럼 17세기 전반 한양 서쪽 지역에서 어릴 적부터 왕래하며 우정을 쌓아온 인사들이 학연이나 정치적 성향에 얽매이지 않고 교유하면서 행사의 설행과 기록화의 제작에 대한 정보를 나누었고 나아가 기록화의 체제와 형식을 세우는 데 일정한 역할을 하였음을 현전하는 사가기록화가 말해준다. 아직 붕당정치가 본격화되기 전인 17세기 초반만 하더라도 정치적 성향보다는 한양에 세거하며 한양의 문화를 주도하던 지식인들에 의해 사가기록화의 많은 수가 제작되었음을 알 수 있다.

　　18세기 풍산홍씨 가문에서 홍만용의 현손이자 봉사손인 홍낙성이 주목되는데 그는 특히 정조가 총애하던 인물이다. 정조는 홍낙성을 영의정에 임명한 날 그를 불러 다음과 같은 하교를 내렸다.

　　나라에 가장 소중한 것은 정승과 장수이다. 내가 먼저 장수의 일로 말하겠다. 곽자의郭子儀는 복장福將이고 이광필李光弼은 지장智將이었다. 광필의 용병用兵은 귀신 같아서 때때로 곽자의도 따를 수 없었으며 호령이 한 번 내려지면 진중陣中에 광채가 더했으니, 어찌 참으로 위대하지 않은가. 그러나 벼슬이 한껏 높고 공적이 천하를 덮으면서도 일신에 탈이 없고 집안이 온전한 사람으로는 1362년 동안 오직 곽자의 한 사람뿐이었다. 그래서 지

도10-05.《송도사장원계회도》松都四壯元契會圖

1772년, 6첩 병풍, 지본담채, 각 110x50, 국립중앙박물관.

홍이상은 개성유수 시절 개성부 관리 중 본인을 포함하여 장원급제자가 네 명이나 되는 것을 기이하게 여겨 송도의 명승과 모임 장면을 담은 계회도 병풍을 만들어 나누어 가졌다. 그의 주도로 제작된 6첩 병풍이 바로 《송도사장원계회도》다.

兩岸疊遮地　朴
今春四十霜　洞
飛漆書雅似　觀
誰識倒銀漢　瀑

仿彿是春色　花
花漢不可居　谷
千紅與萬紫　導
長得帶芬芳　芳

龍頭會
太平館

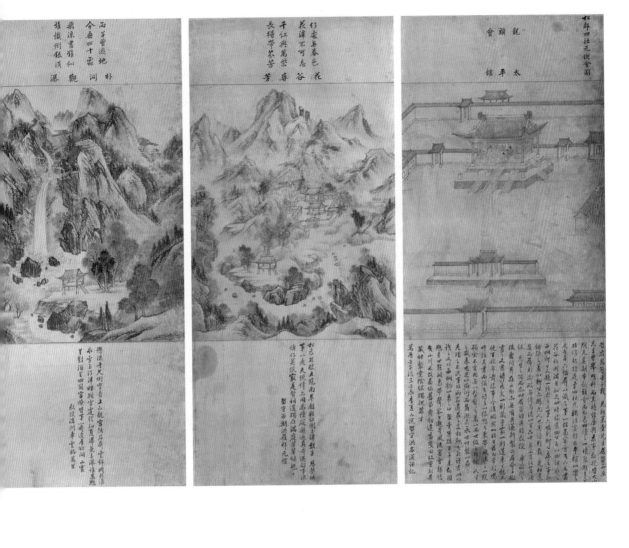

략이 복의 힘을 덮을 수 없음을 비로소 알았다. 장수도 그러한데 더구나 정승이겠는가. 경卿은 백에 한 가지의 흠도 없고 만에 천 가지의 기쁨만 있으니 바로 오늘날의 곽자의이다. (중략) 내 생각으로는 복 많은 경을 얻어 정승 자리에 두고 그 복이 뭇 신하들에게 미치고 수많은 백성에게까지 미쳐서 궁중으로부터 조정에까지 퍼지고, 조정으로부터 시골의 마을까지 모두 하나의 화기和氣 속에 둘러싸이게 된다면 수많은 집의 문에 정월 초하룻날 써 붙이는 글들은 바로 경의 덕을 우러르는 글로 일색이 될 것이라고 여겨진다. 지금 길상吉祥을 맞아들이는 공로를 경 한 사람에게 맡기노니, 나에게 수와 복을 누리게 하여 두터운 기대에 보답하라.[35]

정조는 홍낙성을 '조정의 복성'福星이라 불렀고 그가 사망하자 '백복이 완전하여 한 가지 일도 부족한 것이 없어' 곽자의도 그와 짝이 되지 못한다고 할 정도로 부족함 없는 인생을 누린 양반 사대부의 표상으로 평가하였다.[36] 중국 당나라의 장수이자 황실과 혼맥으로도 연결된 곽자의는 숙종 연간 이후 나라를 위기에서 구한 무장武將보다는 높은 관록과 장수를 누리면서 번창한 자손들과 행복한 노년을 보낸 복장福將으로 여겨졌다.[37] 그래서 조선 후기 조정에서는 오복을 가졌다고 평가되는 대신들을 곽자의에게 견주곤 하였다. 궁중에서 곽분양행락도郭汾陽行樂圖가 왕실 혼례 병풍으로 유행하게 된 배경에는 이러한 인식이 자리잡고 있었다. 곽분양행락도는 장식화이기 이전에 복되고 평안한 일생을 바라는 일종의 길상화 역할을 하였다. 왕실에서 가장 이상적으로 세속의 복록을 누린 인물을 곽자의로 보고 그의 말년을 표상화한 곽분양행락도를 즐겨 사용하였는데 사가에서 그에 비견할 만한 그림으로 유행한 것이 바로 평생도라고 할 수 있다.

《모당평생도》의 주인공이 홍이상이라고 전해진 것은 가문의 터전을 마련한 중시조로서 풍산홍씨 가문에서 차지하는 그의 위상에 근거한 추정 때문이다. 홍이상의 마지막 관직은 개성유수였으므로 평생도의 내용과 맞지 않는다. 이처럼 아무리 오복을 다 갖추었다 해도 평생도에 그려진 여덟 과정을 모두 거친 조선시대 관료를 찾기란 불가능하다.

평생도가 성립될 무렵인 18세기 말, 조정에서 곽자의에 버금갈 만큼 복을 누렸다고 칭송받은 인물은 바로 홍낙성이었다. 홍낙성은 회혼례를 치르지 못했을 뿐 평생도에 그려

진 모든 화제를 다 경험한 인물이다. 그는 1744년(영조 20) 춘당대 문과시 을과에 급제한 뒤, 같은 해 승정원 가주서假注書를 시작으로 여러 청요직을 거쳤다. 강화유수와 경기도·전라도관찰사 등의 지방관을 지냈으며, 이조·예조·형조·병조판서를 역임하고, 좌의정을 거쳐 1793년(정조 17) 영의정에 이르렀다. 1797년 80세에 궤장을 하사받고 영중추부사로 치사하였다. 그래서 풍산홍씨 집안에서 평생도를 처음으로 제작했다고 가정한다면, 그 모델은 홍이상이 아니라 홍낙성일 가능성이 더 커 보인다.[38] 18세기 말로 추정되는 평생도의 성립 시기를 고려해 보아도 정조가 인정한 '복성' 홍낙성 쪽으로 더 무게가 실린다. 또 김홍도 같은 당대 최고의 화원에게 평생도를 주문할 만한 환경과 여건도 충분했다. 홍낙성은 정조의 모친 혜경궁과는 육촌 사이로 정조는 외가 어른 홍낙성을 각별하게 여겼다. 당시 홍낙성과 풍산홍씨의 사회적 지위를 감안하면, 홍낙성이 회혼례까지 치르며 만년의 복록을 온전하게 누릴 수 있기를 바라는 마음에서 그의 말년에 평생도가 제작된 것은 아닐까 한다. 현전하는 《모당평생도》는 19세기 전반에 그려진 것이지만 김홍도 작품으로 전칭되어 정황상 풍산홍씨와의 관련성을 완전히 배제하기도 어렵다. 따라서 처음 평생도 병풍은 18세기 말 김홍도 등의 실력 있는 화원에 의해 형식과 구성이 창안되었으며 홍낙성이라는 인물을 염두에 두고 병풍의 구성을 설계했을 것이라는 조심스러운 추정이 가능하다. 홍낙성이라는 특정 개인의 일생을 담은 것은 아니고 이상적인 양반 관료의 인생을 그리는데 모델을 제시할 만했다고 이해된다.

이외에도 풍산홍씨 집안과 관련된 사가기록화 제작은 기록에서 더 찾을 수 있다. 먼저 1735년 홍상한이 홀로 남은 모친을 위해 성대하게 경수연을 베풀고 '경수도장자'를 제작한 사실이다.[39] 당시 홍상한의 모친은 85세였는데 마침 같은 해에 홍상한 자신은 을묘증광 대과에 급제하고 아들 홍낙성과 사촌동생 홍봉한도 을묘증광 진사시에 합격하여 한 집안에 세 명이 동시에 대소과를 통과하는 경사를 맞이하게 된 것이다. 위로는 지위가 높은 벼슬아치들로부터 가마꾼·하인·종에 이르기까지, 사람들은 이 경사가 모친이 쌓은 덕의 결과라고 칭송하였다. 한꺼번에 네 가지 경사가 겹치기란 두 번 보기 힘든 일로 여겨졌고 이 경수연에는 영친연의 의미가 더해졌다. 특별했던 경수연인 만큼 기념화를 만들었던 것은 당연한 일로 보인다. 다만 18세기 전반 사가에서 병풍으로 기념화를 제작하는 것은 당

시로서는 최신의 경향을 따른 앞서가는 시도인데, 한편으로는 상당히 과시적인 행동으로도 비친다. 집안에서는 특별했던 경수연에 남다른 의미를 부여하고 싶었던 것 같다.

풍산홍씨 집안에서 사가기록화 병풍은 홍이상의 증손자 홍만조의 연시연 때도 만들어졌다.[40] 홍만조는 홍탁의 손자다.[도07-10] 1725년에 사망한 홍만조에 대한 증시는 1748년에 이루어졌지만 연시례는 사후 30년 만에 막내아들 홍중징에 의해 치러졌다. 18세기 중엽 병풍의 사가기록화 제작도 매우 드문 일이었기 때문에 이 역시 이례적이다. 그렇다고 19세기에 사가기록화를 병풍으로 꾸미는 예가 늘어난 것은 아니다. 병풍 제작 비용이 아무래도 화첩이나 화권보다 많이 들었으며 완성된 그림을 일가친척 간에 돌려 보기도 불편하였기 때문이다. 그래서 병풍 사가기록화의 제작은 역시 가문의 힘을 배경에 두지 않았다면, 비용 충당은 물론 병풍 기록화를 그려 본 경험이 많은 화원의 동원 면에서 쉽지 않았을 것이다. 홍상한이나 홍중징은 권세 있는 명문가의 일원으로서 조정 안팎에서 제작되는 각종 기록화와 기념화의 제작에 노출되어 있었기 때문에 자연스럽게 경제적인 부담을 무릅쓰고라도 집안의 경사를 널리 알리는 근사한 기념물을 남기려는 생각이 컸던 것 같다.

19세기에도 풍산홍씨 집안의 사가기록화 제작 사례를 사환의 기록을 지도류에 담은 두 점의 환력도에서도 찾을 수 있다. 지도 형식으로 만든 환력도 두 점이 모두 풍산홍씨 집안과 관련이 있음은 주목할 만하다. 《환유첩》은 홍기주가 자신의 관직 이력을 군현 지도를 통해 남긴 것이고, 《숙천제아도》는 한필교의 평생 벼슬살이의 과정이 담긴 화첩이다.[도06-06, 도06-07] 그런데 부친을 일찍 여읜 한필교에게 학문적으로나 문예적으로 가장 큰 영향을 끼친 인물이 바로 장인 홍석주였다. 한필교도 명문가 출신이지만 《숙천제아도》는 풍산홍씨 집안의 영향권 안에서 제작되었다고 보아도 무리가 없다.[41] 이외에도 1808년 홍석주는 송도를 지나는 길에 송도의 회혼 노인들 일곱 명이 만든 '회근계첩'에 서문을 썼다.[42] 또 1848년 요화당 이학무의 회근첩 제작을 책임진 아들 이헌명은 홍석주·홍길주 형제 문하에 들어가 수학하며 가족처럼 지냈던 인물이다. 이처럼 풍산홍씨 소속 일원들은 17세기 초부터 19세기에 이르기까지 각종 사가기록화의 주인공이거나 제작에 참여하여 서발문을 썼다. 무엇보다 눈길을 끄는 사실은 사가기록화에 대해 풍부한 경험과 지식을 가진 이들이 영향력 있는 조력자로서 다른 사가기록화의 제작을 직간접적으로 유도하는 역할을 했다는

점이다.

　이상으로 사가기록화의 제작에 중요한 역할을 했던 집단을 영남 지역의 사족과 이유간 및 홍이상 집안에 한정하여 살펴본 것은 사가기록화 각각의 제작 배경에 이들이 비교적 자주 등장하여 결과적으로 다른 집안보다 비중있게 다룰 만했기 때문이다. 높은 관직에 이르면 관료 사회의 관행에 따라 원하든 원하지 않든 궁중기록화나 관청기록화를 집안에 쉽게 소장할 수 있었던 것과는 달리 사가기록화를 집안에 남기기 위해서는 기록화의 효용성과 역할에 대해 잘 아는 사람이 일정한 의지를 가지고 노력을 기울여야 했다. 그래서 집안의 전통이나 개인의 교유망 안에서 공유되는 경험이 중요했으며 이를 짚어나가다 보니 특정한 집안과 지역이 드러난 것이다. 이들이 사가기록화를 제작한 전부라고 할 수는 없지만 어느 정도 대표성을 띠는 집단으로 보는 데에는 무리가 없을 것이다. 분명한 것은 사가기록화의 제작 배경에 있는 인물과 집안의 성향은 궁중기록화나 관청기록화에 비해 단순하지 않으며 이는 앞으로 좀더 깊이 있게 살펴볼 문제이다.

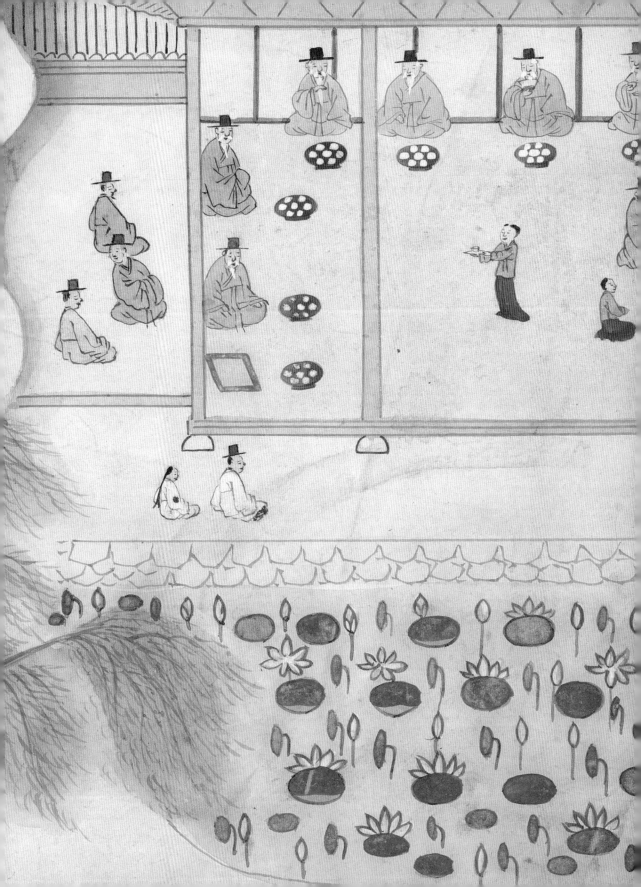

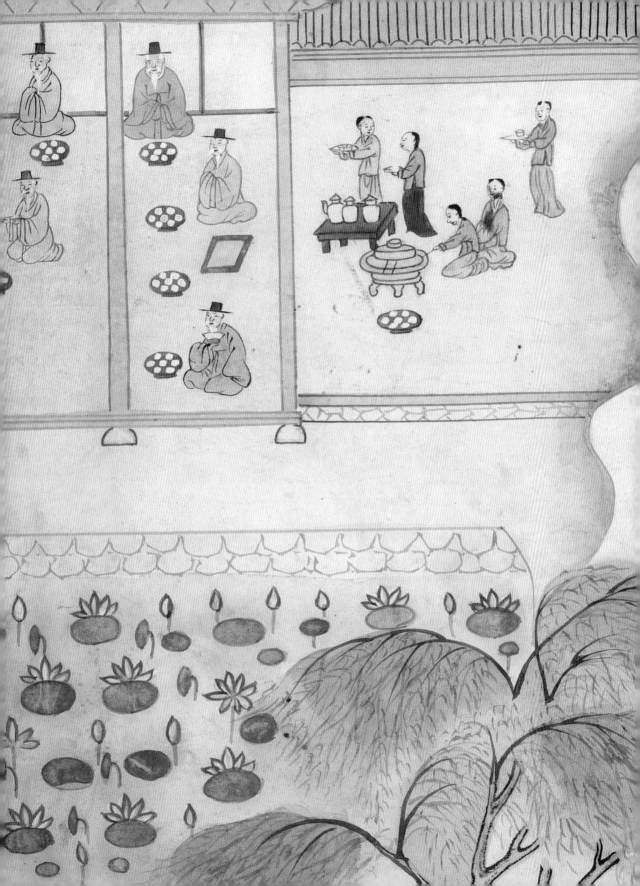

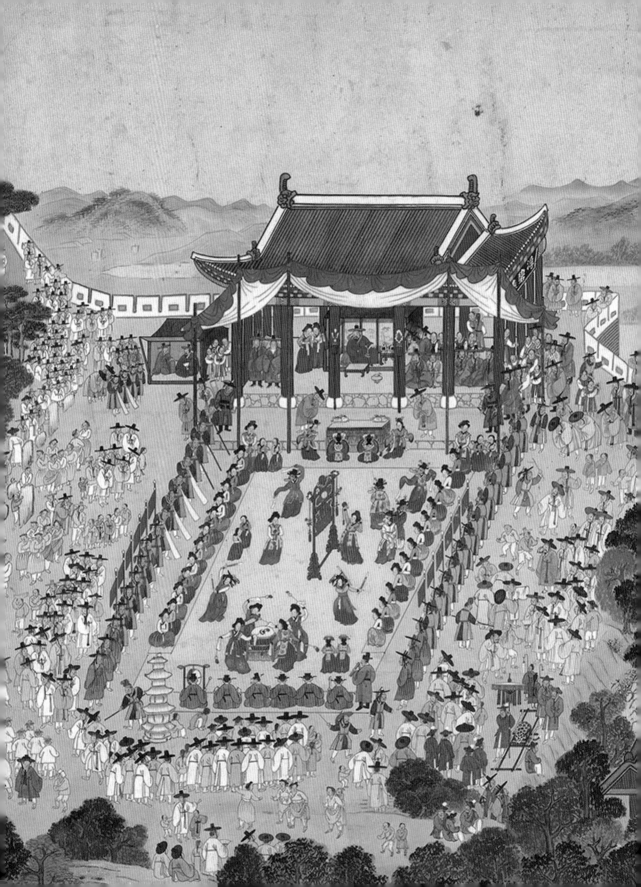

서장. 사가기록화 읽는 법

01 박정혜, 『조선시대 궁중기록화 연구』(일지사, 2000).

02 황정연, 「조선시대 서화수장 연구」(한국학중앙연구원 한국학대학원 미술사학전공 박사학위 논문, 2007); 이성미, 『가례도감의궤와 미술사』(소와당, 2008); 동저, 『어진의궤와 미술사』(소와당, 2012); 박정혜, 「장서각 소장 일제강점기 의궤의 미술사적 연구」, 『미술사학연구』 259(한국미술사학회, 2008), pp. 117~150; 제송희, 「조선시대 의례반차도 연구」(한국학중앙연구원 한국학대학원 미술사학전공 박사학위 논문, 2013); 유재빈, 「정조대 궁중회화 연구」(서울대학교 대학원 고고미술사학과 박사학위 논문, 2016); 김수진, 「조선후기 병풍 연구」(서울대학교 대학원 고고미술사학과 박사학위 논문, 2017); 윤민용, 「동아시아 시각에서 본 조선 후기 궁중 소용 건축화 연구」(한국학중앙연구원 한국학대학원 미술사학전공 박사학위 논문, 2021). 이외에도 궁중기록화에 대한 많은 학위 논문과 학술 논문이 있지만, 이 책의 논지와는 별개의 문제라 생각되므로 일일이 언급하지 않는다.

03 안휘준, 「16세기 중엽의 계회도를 통해 본 조선왕조시대 회화양식의 변천」, 『미술자료』 18(국립중앙박물관, 1975), pp. 36~42; 동저, 「연방동년일시조사계회도 소고」, 『역사학보』 65(역사학회, 1975), pp. 117~123; 동저, 「고려 및 조선왕조의 문인계회와 계회도」, 『고문화』 20(한국대학박물관협회, 1982), pp. 3~13.

04 계회도에 대한 종합적인 연구는 윤진영, 「조선시대 계회도 연구」(한국정신문화연구원 한국학대학원 박사학위 논문, 2004) 참조.

05 정은주, 『조선시대 사행기록화』(사회평론, 2012) 참조.

06 경수연도에 대해서는 이미야, 「17세기 조선중기 경수연도의 실적」, 『부산시립박물관 연보』 8(부산시립박물관, 1985), pp. 41~51; 이혜정, 「조선시대 경수연도 연구」(홍익대학교 대학원 미술사학과 석사학위 논문, 2016); 최석원, 「경수연도-수명장수를 축하하는 잔치」, 『역사와 사상이 담긴 조선시대 인물화』(학고재, 2009), pp. 268~293 참조. 사궤장례도에 대해서는 박정혜, 「조선시대 사궤장도첩과 연시도첩」, 『미술사학연구』 231(한국미술사학회, 2001), pp. 41~60 참조. 연시례도에 대해서는 박정혜, 위의 논문, pp. 60~73 참조. 방회도에 대해서는 안휘준, 「〈연방동년일시조사계회도〉 소고」, 『역사학보』 65(역사학회, 1975), pp. 117~123; 유홍준, 「진경시대의 개막을 알리는 잔치그림」, 『가나아트』(1990년 7·8월호), pp. 83~88; 윤진영, 「임오사마방회도」, 『문헌과 해석』 15(문헌과 해석사, 2001), pp. 138~147; 박정혜, 「16·17세기의 사마방회도」, 『미술사연구』 16(미술사연구회, 2002), pp. 298~332; 윤진영, 「동국대학교박물관 소장의 〈희경루방회도〉 고찰」, 『동악미술사학』 3(동악미술사학회, 2002), pp. 145~162; 이혜경, 「새로운 형식의 기록화, 북원수회도첩」, 『겸재 정선-붓으로 펼친 천지조화』(국립중앙박물관, 2009), pp. 36~44; 이혜경·하영휘, 「정선의 〈북원수회도〉와 《북원수회첩》」, 『미술자료』 78(국립중앙박물관, 2009), pp. 220~249; 윤진영, 「만남과 인연의 추억: 임오년 사마시 입격 동기생들의 방회도」, 『우복 정경세』(한국학중앙연구원, 2011), pp. 238~250 참조. 회혼례도에 대해서는 박정혜, 「홍익대학교 박물관 소장 〈회혼례도병〉」, 『미술사연구』 6(미술사연구회, 1992), pp. 137~152; 동저, 「조선시대 회혼례의 시행과 홍익대학교 박물관 소장 〈회혼례도〉 병풍」, 『자연 그리고 삶: 조선시대의 회화』(홍익대학교 박물관, 2015), pp. 22~31 참조. 《탐라순력도》에 대해서는 홍선표, 「《탐라순력도》의 기록화적 의의」, 『조선시대회화사론』(문예출판사, 1999), pp. 483~494; 이보라, 「17세기 말 탐라십경도의 성립과 《탐라순력도》에 미친 영향」, 『온지논총』 17(온지학회, 2007), pp. 69~117; 윤민용, 「《탐라순력도》 연구」(한국예술종합학교 예술전문사 학위 논문, 2010); 동저, 「18세기 《탐라순력도》의 제작경위와 화풍」, 『한국고지도연구』 3권 1호(한국고지도연구학회, 2011), pp. 43~62 참조; 김승익, 「《탐라순력도》에 담긴 기억과 시대」, 『탐라순력도-그림에 담은 옛 제주의 기억』(국립제주박물관, 2020), pp. 10~21 참조. 《숙천제아도》에 대해서는 박정혜, 「19세기 경화세족의 사환기록과 『숙천제아도』」, 『숙천제아도』(민속원, 2012), pp. 100~123 참조. 《풍산김씨가전화첩》에 대해서는 박정혜, 「그림으로 기록한 가문의 역사: 조선시대 《풍산김씨세전서화첩》 연구」, 『정신문화연구』 103(한국학중앙연

구원, 2006), pp. 239~286 참조. 《애일당구경첩》에 대해서는 박은순, 「농암 이현보의 영정과 『영정개모시일기』」, 『미술사학연구』 242·243(한국미술사학회, 2004), pp. 225~252; 조규희, 「16세기 후반~17세기 초반 경교사족들의 문화와 사가행사도」, 『미술사의 정립과 확산』(사회평론, 2006), pp. 210~237 참조. 의령남씨가전화첩에 대해서는 박정혜, 「의령남씨 가전화첩 연구」, 『미술사연구』 2(미술사연구회, 1988), pp. 23~49; 유미나, 「조선시대 궁중행사의 회화적 재현과 전승: 국립문화재연구소 소장 《경이물훼》 화첩의 분석」, 『국립문화재연구소 소장 조선왕조 행사기록화』(국립문화재연구소, 2011), pp. 112~127 참조.

07 조규희, 앞의 논문(2006), pp. 210~236; 조규희, 「경화사족의 전쟁 기억과 회화」, 『역사와 경계』 71(경남사학회, 2009), pp. 95~124.

08 김선정, 「조선시대 〈경기감영도〉 고찰」, 『옛 그림 속의 경기도』(경기문화재단, 2005), pp. 224~274; 신남민, 「〈동래부사접왜사도병〉 연구」(한국학중앙연구원 한국학대학원 미술사학전공 석사학위 논문, 2008); 이성훈, 「국립중앙박물관, 국립진주박물관 소장의 두 점의 〈동래부사접왜사도〉 연구」, 『동래부사』(부산박물관, 2009), pp. 217~229; 윤진영, 「조선시대 지방관의 기록화」, 『영남학』 16(경남대학교 영남문화연구원, 2009), pp. 77~124; 제송희, 「조선 왕실의 가마 연구」, 『한국문화』 70(서울대학교 규장각한국학연구원, 2015), pp. 259~298; 제송희, 「조선후기 관원 행렬의 시각화 양상과 특징」, 『한국학』 144(한국학중앙연구원, 2016), pp. 7~48.

09 이명희, 「평안감사도임행사도 연구」(이화여자대학교 대학원 석사학위 논문, 2009); 문동수, 「《평안감사향연도》에 대한 고찰」, 『평안, 어느 봄날의 기억』(국립중앙박물관, 2020), pp. 8~23; 박정애, 「19세기 평양기성도의 전개양상과 〈기성도병〉: 행사장면이 첨가된 사례를 중심으로」, 『기성도병』(서울역사박물관, 2019), pp. 114~139; Silvia Chang, "Conceptualizing Celebrations in Pyeongyang: A Study on the "Welcoming Ceremonics for the Governor of Pyeong'an" in the Peabody Essex Museum"(서울대학교 대학원 고고미술사학과 석사학위 논문, 2015).

10 "天下有達尊三 爵一 齒一 德一 朝廷莫如爵 鄉黨莫如齒 輔世長民莫如德 惡得有其一 以慢其二哉." 『맹자』 「공손축하」(公孫丑下) 제2장.

11 "大德必得其位 必得其祿 必得其名 必得其壽." 『중용』 제17장; 노상균, 「"기로" 의미의 역사적 연변 고찰」, 『중어중문학』 54(한국중어중문학회, 2013), pp. 9~10.

12 "孟子曰 不孝有三 無後爲大." 『맹자』 「이루」(離婁) 상 제26장.

13 기로회도·기영회도에 대해서는 안휘준, 「한국의 문인계회와 계회도」, 『한국회화의 전통』(일지사, 1988), pp. 368~392; 유옥경, 「1585년 선조조 기영회도 고찰」, 『동원학술논문집』 3(한국고미술연구소, 2000), pp. 29~57; 오민주, 「조선시대 기로회도 연구」(고려대학교 대학원 석사학위 논문, 2009); 최경현, 「조선시대 기영회도의 일례: 국립중앙박물관 유리건판본 〈선조조기영회도〉를 중심으로」, 『미술사연구』 40(미술사연구회, 2021), pp. 191~213 참조.

제1장. 부모님의 만수무강을 축하하다_경수연도

01 송희경, 『조선후기 아회도』(다할미디어, 2008), pp. 225~229.

02 독립적인 수서 양식은 중국에서는 명대에 정착하였고 조선에서는 16세기 후반 이후에 나타나기 시작하여 18세기에 활성화되었다. 수서에 대해서는 이상동, 「조선후기 한문학에 있어서 수서 양식의 수용양상」, 『한문학연구』 15(계명한문학회, 2001), pp. 85~111; 최기숙, 「조선시대 수서의 문예적 전통과 수연 문화」, 『열상고전연구』 36(열상고전연구회, 2012), pp. 95~135; 김우정, 「한국 한문학에 있어서 수서의 전통과 문학적 변주 양상」, 『한국한문학연구』 51(한국한문학회, 2013), pp. 239~265 참조.

03 경수연도에 대한 전반적인 연구는 이혜정, 앞의 논문; 최석원, 앞의 논문 참조.

04 『경수집』전의이씨(全義李氏) 전서공파(典書公派) 종회(1990) 참조.

05 『태종실록』권36 18년(1418) 7월 8일.

06 『세종실록』권56 14년(1432) 4월 8일.

07 『세종실록』권56 14년(1432) 4월 15일·18일·25일.

08 이예장은 이정간의 둘째아들 이사관(李士寬, 1382~1440)의 셋째 아들이다.

09 『세종실록』권56 14년(1432) 5월 4일.

10 『세종실록』권64 16년(1434) 4월 3일.

11 경수연의 시는 이수남의 증손인 직장(直長) 이충(李忠)의 집에 보관된 것이고, 영친연의 시는 이수남의 고손인 이봉춘(李逢春)의 집에 보관된 것이었다. 이 경수집의 소장 현황과 판본 비교에 대해서는 김기화, 『효정공경수시집』형식의 변천에 대한 연구」, 『서지학연구』 44(서지학회, 2009), pp. 211~236 참조.

12 1682년에는 『경수집』에 이정간과 직계 자손에 관한 내용이 첨가되어 목활자본으로 중간되었으며 1903년에는 석인본(石印本)으로도 간행되었다. 박세채(朴世采, 1631~1695), 『남계집』(南溪集) 권12 제발, 「서중간경수집후」(書重刊慶壽集後) 참조. 중간본에 제발을 쓴 박세채는 이정간의 외구세손(外九世孫)이다.

13 18세기 이후의 문헌에는 이정간의 모친 수명을 102세로 기록한 것이 많다. 이정간은 80세에 사망하였고 그 이후까지 모친이 생존하였다는 기록은 없다. 영친연 당시의 91세이던 이정간 모친을 '백세를 바라본다'라는 뜻의 '백세모'(百歲母)로 지칭하기 시작한 기록 때문에 이후 정확한 근거 없이 102세로 과장된 것이다. 이정간 모친은 93세에 사망한 것으로 판단된다.

14 박형의 아들 일곱은 박승문(朴承文, 1503~1548), 승건(承健), 승간(承侃), 승준(承俊), 승인(承仁), 승임(承任), 승윤(承倫)이다. 이 중에서 승간과 승임은 1540년 문과에 급제하였고 승건과 승준은 1543년 생원·진사시에 입격하였다.

15 "錦城朴君子澄 一日遣其胤子進士檜茂 示一畫幛子 且以書曰此吾先世慶筵圖, 廼吾家之和璧也 第未有題誌 恐久莫曉顚末 以待巨筆者久矣 辰巳之變 慮難保 去軸而藏諸山寺 去秋請花山伯鄭寒岡改糚 卽命工新之 辱吾子之一言也 仍並寄周愼齋遊山錄一册 僉惟滕閣碓詞 必待江神之助 形容盛事 吾豈其人 辭再三不獲 謹按周錄之第一段語 嘉靖甲辰四月初九日丁丑 將遊淸涼山 早發豐基郡 是日承文院著作朴承侃 承政院注書朴承任兄弟 設茶禮以榮親 其兄朴承健 承俊亦中癸卯生員 兼擧慶禮 來會者安東府使趙世英 醴泉郡守金洪 榮川郡守李楨 奉化縣監李宜春 三嘉縣監黃士傑 禮安縣監任鼐臣 安奇察訪潘碩權 昌樂察訪許砅 前司諫黃孝恭 前典籍秦淵及四鄕父老 余亦往會 設宴于龜臺上流 臨流展席 外內具慶 注書之嚴府進士朴玠 季可六十 鬚髥渾白 風儀戌削 眞長者也 七子皆文儒.其福未易艾也 今以是錄觀此圖 則帽烏紗佩銅章近西坐者七人 安東以下列邑宰也, 豐顔美鬚髯 偉然獨占一位者 進士公也 自東而南 連席者二十二人 鄕父老也 中筵七人 各挾妓而耦舞者 著作注書公諸昆季也 筵外執樂器 吹笙者拊瑟者簒者琴者拍者皷者 翠袖紅裳傳觴 立者跪者背者面者 在廨臺戴蘇帽多俯伏者 執羈韄倚馬者 坐而舞者 堆而寢者 垂髫戴白, 闠衝溢郛 至若畫棟珠簾長松遠峀晴川百折斷岸千尺 谿山繞郭而動色 花柳夾道而爭姸 摸寫一幅 曲極其妙, 粤自當季甲辰 屈指今六十有五季 寅目如新, 怳然耳邊聞動地歡聲矣 (후략)" 오운(吳澐), 『죽유집』(竹牖集) 권3 발(跋), 「서박자징소장경연도축후」(書朴子澄所藏慶筵圖軸後).

16 정유길(鄭惟吉), 『임당유고』(林塘遺稿) 제영록(題詠錄), 「진사심호가수연도」(進士沈鎬家壽筵圖).

17 최립(崔岦), 『간이집』(簡易集) 권3, 「권신천형경연도서」(權信川詗慶筵圖序); 황정욱(黃廷彧), 『지천집』(芝川集) 권4, 「제신천태수권후경연도발」(題信川太守權侯慶宴圖跋).

18 어유봉(魚有鳳), 『기원집』(杞園集) 권21 제발(題跋), 「홍씨경수도장자발」(洪氏慶壽圖障子跋).

19 신흠(申欽), 『상촌집』(象村集), 「동지중추부사신공벌구십경수연서」(同知中樞府事申公橃九十慶壽宴序); 이수광(李睟光), 『지봉집』

(芝峯集), 「봉하신동추벌경수연시」(奉賀申同樞慶壽宴詩); 홍서봉(洪瑞鳳), 『학곡집』(鶴谷集), 「신동지벌경수연」(申同知樞慶壽宴) 참조.

20 장유(張維), 『계곡집』(谿谷集) 권5 서, 「하동지신공경수연시서」(賀同知申公慶壽宴詩序) 및 권26 칠언고시(七言古詩), 「동추신공경수연하시」(同樞申公慶壽宴賀詩). 이듬해인 1613년 5월 신응구가 익사공신(翼社功臣) 3등에 책봉되어 봉군(封君) 호칭을 받자 부친 신벌도 추은(追恩)하여 정2품 동지중추부사에 올랐다. 그러나 신응구는 인조반정 후 위훈 삭탈되었다.

21 신익성(申翊聖), 『낙전당집』(樂全堂集) 권6 서, 「정경부인신씨팔십세수서」(貞敬夫人申氏八十歲壽序). 정경부인 신씨는 황해도 관찰사를 지낸 박동열(朴東說, 1564~1622)의 부인으로 수서를 지은 신익성(1588~1644)은 신부인의 동생이자 신흠(申欽, 1566~1628)의 아들이다.

22 『승정원일기』 제63책 인조 16년(1638) 1월 25일.

23 신흠(申欽), 『상촌집』(象村集) 권15 시, 「차평안방백이공 시발 대부인경수첩」(次平安方伯李公時發大夫人慶壽帖).

24 김상헌(金尙憲), 『청음집』(淸陰集) 권8 칠언고시(七言古詩), 「기제완산부윤권수지수연도」(寄題完山府尹權守之壽宴圖).

25 『승정원일기』 제9책 인조 3년(1625) 9월 16일 및 18일.

26 『세구록』(世舊錄) 권1, 「김선원상용」(金仙源尙容); 권2, 「권참판태일」(權參判泰一) 및 「김청음상헌」(金淸陰尙憲); 이유간(李惟侃, 1550~1634)과 이경직 부자의 교유 관계에 대해서는 이 책의 pp. 570~574 참조.

27 《애일당구경첩》을 포함하여 보물로 지정된 '이현보 종가 문적' 일체는 문화재청 국가문화유산포털에서 원문과 국역을 검색할 수 있다. 또 《애일당구경첩》 하권과 『애일당구경별록』은 『귀중본자료집』(한국국학진흥원, 2003)으로 영인되어 있다.

28 이현보가 1508년 영천군수, 1517년 안동부사, 1522년 성주목사, 1528년 영천군수, 1533년 경주부윤을 지낸 것은 모두 부모를 섬기기 위해 자청한 자리였다. 강순애, 「농암 이현보의 《애일당구경첩》 권하에 관한 연구」, 『서지학연구』 53(한국서지학회, 2012), pp. 46~48 참조.

29 "巖在家東二里 高數丈餘 上可坐二十人 前臨大川 灘激則響應, 聒亂人耳 聲語不聞 意者聾巖其以此而得名歟 如有隱 而黜陟不聞者居焉 則名義尤合 眞佳境也 自先世卜居以來 每於佳辰令節 牽子弟遊于此 欲作亭臺增飾其美 而不果者蓋累代, 迄我家君 尤常念念 而遷延不就以至于老 予悶其先志之不遂勝境之蕪沒 因巖而基 疊石爲臺 作堂其上欲與家君之無恙 侍遊其中以娛餘年 名之日愛日堂 情志豈不急急歟 成詩二絶 求和諸公 欲與前之養老詩幷留云" 이현보(李賢輔), 《애일당구경첩》(愛日堂具慶帖) 권상(卷上), 「구월회일양로연시」(九月晦日養老宴詩) 서(序).

30 보물로 지정된 이현보 관련 유물에 대해서는 『때때옷의 선비 농암 이현보』(국립중앙박물관, 2007) 참조.

31 〈무진추한강음전도〉에 대해서는 박은순, 앞의 논문, pp. 225~254 참조.

32 〈기묘계추화산양로연도〉에 대해서는 정현정, 「조선시대 향중양로연」, 『민속학연구』 24(국립민속박물관, 2009), pp. 221~245 참조.

33 〈무진추한강음전도〉 뒤에 시문을 실은 인물 중에 이희보, 김세필, 김안국, 소세량, 김영, 황여헌, 황효헌 등은 〈기묘계추화산양로연도〉에도 차운시를 실은 인물이다.

34 〈병술중양일분천헌연도〉에 대해서는 이랑, 「18세기 영남문인 이만주와 이종악의 세거도 연구」(고려대학교 대학원 석사학위 논문, 2012), pp. 15~18 참조.

35 시를 실은 4명은 이행(李荇, 1478~1534), 홍언필(洪彦弼, 1476~1549), 유희령(柳希齡, 1480~1552), 장옥(張玉, 1493~?)이다. 《애일당구경첩》의 구성과 내용에 대해서는 최은주, 「《애일당구경첩》을 통해 본 농암 이현보의 문화활동」, 『대동한문학』 45(대동한문학회, 2015), pp. 39~70 참조.

36 다만 이현보의 시는 같은 내용임에도 제목이 「화산양로연시」(花山養老宴詩)와 「애일당시」(愛日堂詩)라고 되어 있고, 차운시

를 수록한 인물은 38명뿐이며, 그 순서도 상권과 일치하지 않는다는 차이가 있다. 즉 하권에는 상권에 없는 윤은필(尹殷弼), 홍언국(洪彦國), 이태(李迨, 1483~1536)의 시가 있으며 상권에는 하권에 없는 표빙(表憑, ?~1524), 권벌(權橃, 1478~1548), 소세양(蘇世讓, 1486~1562), 심정(沈貞, 1471~1531), 상로(商老, 성명 및 생몰년 미상)의 시가 들어 있다.

37 "(전략) 先生因作七言四韻詩, 徧屬座中大士亦續而和之 將成卷軸以永其傳 (후략)." 황효헌(黃孝獻), 《애일당구경첩》(愛日堂具慶帖) 권상. 황효헌(1491~1532)은 1523년 2월에 이현보의 부탁을 받고 뒤늦게 차운시를 지었다.

38 "中外士大夫續而和者數十餘篇 因圖其事幷附詩帖." 이현보, 『농암집』(聾巖集), 「농암선생연보」(聾巖先生年譜) 권1 연보 14년 기묘(己卯).

39 "老吾老 以及人之." 『맹자』, 「양혜왕장구」(梁惠王章句) 상 7장(章).

40 이현보, 《애일당구경첩》(愛日堂具慶帖) 권하, 「화산양로연시 병서」(花山養老宴詩幷序); 이현보, 『농암집』 권1.

41 1440년생인 이흠은 1526년에 87세가 된다. 아마도 박상은 이흠의 나이에 대해 착오가 있었던 듯하다.

42 박상(朴祥), 《애일당구경첩》 권하, 「이보덕중양수친시서」(李輔德重陽壽親詩序).

43 《애일당구경첩》의 성첩을 1554년 이현보의 지시로 황준량이 꾸민 것으로 보는 견해는 박은순, 앞의 논문, pp. 229~232 참조. 박은순은 《애일당구경첩》 상·하권과 『애일당구경별록』을 합쳐서 "구경첩"(具慶帖)으로 지칭하였다.

44 《경수도첩》은 '청주 고령신씨 명가묵적'에 포함되어 2021년 충청북도 유형문화재로 지정되었다. 신용호·신범식 역주, 『역주 명가보묵』(譯註名家寶墨)(충북대학교 우암연구소, 2011)으로 영인되어 있으며, 그림은 국사편찬위원회에 같은 제목으로 유리원판 사진자료가 소장되어 있다. 《경수도첩》에 대해서는 조규희, 앞의 논문(2009), pp. 109~113에도 소개되어 있다. 조규희는 이 《경수도첩》이 기존에 알려진 신벌이 아니라 신중엄의 경수연과 관련된 것임을 처음 밝혔다.

45 신중엄의 가계와 생애, 『경수도첩』에 대한 개관은 이상주, 「『경수도첩』에 실린 신중엄의 경수연도에 대한 고찰」, 『열상고전연구』 47(열상고전연구회, 2015), pp. 415~417; 동저, 「신중엄의 『경수도첩』에 실린 경수시에 대한 고찰」, 『한문학보』 37(우리한문학회, 2017), pp. 87~134 참조.

46 "경수연도"(慶壽宴圖)와 "경수도첩"(慶壽圖帖)은 집안에 구전되는 바에 따라 허목의 글씨로 알려져 있다. 신용호·신범식 역주, 앞의 책, p. 15; 이근우, 「신중엄의 『경수도첩』에 관한 연구」, 『동양예술』 27(한국동양예술학회, 2015), pp. 257~261 참조. 그러나 화첩에는 이를 방증할만한 내용이 없으며 서풍 상으로도 허목의 글씨인지에 대해서는 좀 더 고찰이 필요하다.

47 1602년 4월 25일에 최립이 지은, 「경수도시서」(慶壽圖詩序)를 시작으로 심희수(沈喜壽, 1548~1622), 한준겸(韓浚謙, 1557~1627), 이희득(李希得, 1525~1604), 이항복(李恒福, 1556~1618), 김수(金睟, 1547~1615), 최철견(崔鐵堅, 1548~1618), 이수광(李睟光, 1563~1628), 황진(黃璡, 1542~1606), 김현성(金玄成, 1542~1621), 최립, 이덕형(李德馨, 1561~1613), 이호민(李好閔, 1553~1634), 이정귀(李廷龜, 1564~1636), 이준(李埈, 1560~1635), 이산해(李山海, 1539~1609), 유근(柳根, 1549~1627), 이충원(李忠元, 1537~1605) 등 1601년 제1차 경수연부터 1604년 제6차 경수연까지 17명의 인사가 지은 27편의 축시문을 시대순으로 장첩했다.

48 허목(許穆), 『기언』(記言) 별집 권8 서, 「경수연도후서 기미」(慶壽宴圖後序 己未)에도 같은 내용의 후서가 실려 있지만 기미년, 즉 1679년 7월 1일에 쓴 글이라고 기록되어 있어 차이를 보인다. 이 책에서는 허목이 자필로 쓴 《경수도첩》의 일시를 따르겠다.

49 1605년 수친계의 결성과 경수연의 개최는 이 책, pp. 67~69 《선묘조제재경수연도》 부분 참조.

50 "집은 궁성과 잇닿아 있으며 인동이라 불렸다"(宅連帝里稱仁洞)고 언급한 《경수도첩》의 최철견 시에서 알 수 있다.

51 《선묘조제재경수연도》에 관해서는 박정혜, 앞의 논문(1988), pp. 23~49; 최석원, 앞의 논문, pp. 268~293; 유미나, 앞의 논문(2011), pp. 112~127 참조.

52 서울대본은 '경수연절목'으로 등록되어 있지만 화첩의 표제는 '경수연○○계유사마방회도'(慶壽宴○○癸酉司馬榜會圖)라고

되어 있다. 즉 화첩에는 두 종류의 그림이 합철되어 있는데 경수연도 뒤에 〈계유사마방회도〉가 첨부되어 있다.

53 이경석과 허목의 글은 각자의 문집에서도 확인된다. 다만 허목의 문집에는 서(序)가 아닌 기(記)로 실려 있다. 이경석(李景奭), 『백헌집』(白軒集) 권30 서, 「백세채부인경수연도서」(百歲蔡夫人慶壽宴圖序); 허목(許穆), 『기언』(記言) 권12 중편(中篇) 수고(壽考), 「경수연도기」(慶壽宴圖記). 그 외에도 이익(李瀷) 『성호전집』(星湖全集) 권51, 「경수연도서」(慶壽宴圖序) 참조.

54 서울대본의 「경수연서사」는 홍이상(洪履祥), 『모당집』(慕堂集) 부록, 「경수연서사」(慶壽宴叙事)와 같다.

55 "夫人卽縣監蔡年之女也 生於弘治甲子 旣長適于希叟李世純 生二男五女洪履祥." 홍이상, 『모당집』 부록, 「경수연서사」.

56 형조참의(정3품)였던 이거는 1603년 자급이 올라 동지중추부사, 한성부 우윤을 거쳐 형조참판에 임명되었다. 1604년에는 경기도 관찰사를 지냈고 1605년 1월에는 동지중추부사를 제수받았다.

57 『인조실록』 권23 8년(1630) 10월 12일; 『승정원일기』 제31책 인조 8년 10월 12일.

58 "(전략) 稧員中咸鏡監司徐公渻 全羅監司張公晩 奉其大夫人在治所 同知趙公挺適奉其夫人在外未參 錦溪君朴公東亮大夫人方隨其子東說氏 往在黃州 而錦溪君與其夫人俱來會焉" 한준겸, 「한서평일기」(韓西平日記), 『신평이씨세보』 권1 문헌편(신평이씨대동보소, 1978).

59 입시자제 중 남양인 홍여량(洪汝亮, 1576~?)과 집사자제 남양인 홍여익(洪汝翼, 1572~?), 순천인 김확(金鑊, 1572~?), 청송인 심정화(沈廷和, 1581~?)는 대부인의 외손이다. 홍여량과 홍여익은 형제이며 심정화와 함께 서울대본의 좌목을 통해 집안 소속을 알 수 있지만 김확은 누구의 자손인지 서울대본에도 표기가 없다.

60 「경수연절목」의 원문은 『국립문화재연구소 소장 조선왕조 행사기록화』(국립문화재연구소, 2011), p. 31 참조.

61 장흥동 갑제가 한준겸의 사저임을 밝힌 내용은 최석원, 앞의 논문, p. 280 참조.

62 "皆乘軒陪其大夫人而來 諸夫人及子弟各隨其後 子弟中有官爵而入參宴者九人 無官而執諸事者十有六人 言其軒車之數則軺車九兩 有屋轎二十兩 其他文物僕從之數 有可形言." 홍이상, 『모당집』 부록, 「경수연서사」; "宴日辰時畢會, 稧員乘軒陪來 諸子弟平明時來會."「경수연절목 을사사월일」(慶壽宴節目乙巳四月日).

63 이 내용은 경수연도에 수록된 「예조계사」에서 알 수 있으며 이 계사는 『선조실록』 권186 38년(1605) 4월 9일 기사와 일치한다.

64 화첩의 좌목에 기록된 집사자제는 19명이다. 그러나 홍이상, 『모당집』 부록, 「계원」(稧員) 명단에는 대부인의 외손으로 추정되는 3명이 올라 있지 않으며 그림에도 집사자제는 16명만 그려져 있다.

65 다만 예조계사는 '경수연사실'(慶壽宴事實)이라는 제목으로 이경석과 허목의 서문은 각각 '경수연도서'(慶壽宴圖序)라는 제목 아래 쓰여 있는 점이 제I형식과 다르다.

66 서울대본 《경수연절목》에는 경수연도 다음에 〈계유사마방회도〉가 합철되어 있다. 좀더 자세한 내용은 이 책의 pp. 234~238 참조.

67 이 작품을 알려주시고 조사할 수 있도록 배려해 주신 후손 이성호 님께 감사 말씀 드린다.

68 『신평이씨세보』(新平李氏世譜) 권3 사인공파모정계(舍人公派慕亭系) 참조. 사인공파는 중서사인을 지낸 이원상(李元祥)을 파조로 하며 모정은 이거의 부친 이세순의 호이다.

69 이정식은 이거가 경기도관찰사가 된 1603년 겨울에도 경수연을 베풀고 그림을 그렸다고 하였으나 이거가 경기도관찰사에 제수된 것은 1604년 11월이어서 이정식의 기억에 착오가 있던 것으로 보인다. 또 이정식은 자신이 1658년에 열람한 그림을 이문원이 같은 해에 개모한 것으로 알고 있는데 그림은 이미 그 전인 1655년 무렵에 다시 제작되었다고 이경석이 말한 바 있다.

70 홍이상, 『모당집』 부록, 「경수연서사」; 홍양호(洪良浩), 『이계집』(耳溪集) 권10 서, 「경수연계첩서」(慶壽宴稧帖序); 신위(申緯),

『경수당전고』(警修堂全藁) 책4 무인록(戊寅錄) 정축십이월지무인삼월(丁丑十二月至戊寅三月), 「장흥방잡영」(長興坊雜詠); 홍석주 (洪奭周), 『연천선생문집』(淵泉先生文集) 권42, 「가언」(家言) 참조. 이 가운데 홍이상의 글은 경수연 당시 참석자의 기록으로서 가장 상세하고 정확하다.

71 "(전략) 當時已有圖畵傳于世 今尹處士俅判書之後也 屬尹斯文斗緖別描爲帖 斯文善繪事 且於判書爲外裔 不敢辭 意匠經營 始留眞蹟 遂爲尹氏寶藏云" 이익, 『성호전집』 권51 서, 「경수연도서」

72 의령남씨 가전화첩에 대해서는 이 책 pp. 455~463에서 다시 상세하게 다룰 예정이다.

73 이 화관과 유사한 것으로 중국의 역자(鬏子)가 있다. 1574년 명나라에 사행한 조헌(趙憲)은 『동환봉사』(東還封事)에서 역자를 다음과 같이 설명하였다. "어인이 시집 가면 머리를 이마 위에 묶어 붕계(䯻髻)를 쓰는데, 그 제도가 북쪽 사람은 철사로 묶고 남쪽 사람은 대나무로 엮어 모두 비단으로 싸고, 또 두르는 비단은 제일 좋은 것을 쓰는데, 이것을 이름하여 역자라고 한다. 겨울에는 모피로 만들어서 그것을 난액(煖額)이라고 하며, 이마에서부터 쪽을 둘러 정수리 뒤에 묶고 위는 비녀로 가로지른다. 부인이 일이 있어 밖으로 나가게 되면 역자를 무늬 있는 비단으로 꾸미는데, 혹 가죽이나 금을 덧붙이기도 한다. 신부가 친영(親迎)할 때에도 이것을 머리에 쓸 뿐이며, 혹 칠보(七寶)로 단장을 할 때도 있는데 이것은 시속에서 화관이라고 한다." 역자에 대해 조언을 해주신 한국학중앙연구원 이민주 선생님께 감사드린다.

74 부산박물관 소장본에 대해서는 이미야, 앞의 논문(1985), pp. 41~51 참조.

75 서문의 끝에 1745년 음력 7월 강세황이 권해의 증손인 권조언(權朝彦)의 부탁으로 쓴다는 부기가 있어서 좌차, 전문, 서문 모두를 강세황이 행사가 치러진 후 54년 만에 쓴 것임을 알 수 있다. 권조언이 친구 강세황에게 이 경수연도를 보여주면서 이 본에는 서문이 빠져 있으므로 서문을 추서해 달라고 요청한 것이다.

76 민점의 세 아들 민안도, 민종도, 민홍도 3형제는 모두 과거 급제하였는데 셋째 아들 민홍도(1635~1674)는 병조좌랑을 마지막으로 40세에 사망하였으므로 경수연에 참석하지 못했다.

77 『승정원일기』 제346책 숙종 17년(1691) 윤7월 3일.

78 『숙종실록』 권23 17년(1691) 윤7월 27일.

79 원래 전악은 녹색, 악공은 적색인데 그림에서는 그와 반대이다. 다른 그림에서도 이러한 예는 찾아보기 힘들어 의문이 든다.

80 담양군(潭陽君)은 세종의 서자 이거(李璖, 1439~1450)로 어머니는 신빈김씨(愼嬪 金氏, 1406~1464)다.

81 부산박물관 소장 〈칠태부인경수연도〉의 그림 부분 세로는 54.3cm, 가로 148.5cm이며 개인 소장 〈여주군경수연도〉의 그림 부분 세로는 54.5cm, 가로 164.5cm이다. 원래는 그림 뒤에 연결되었을 현재의 병풍 글씨 부분은 세로가 52~53cm인데 병풍으로 개장하면서 위아래가 조금씩 잘렸을 가능성을 감안하면 〈여주군경수연도〉의 그림과 글씨 병풍의 화면 세로 길이는 거의 일치한다.

82 〈여주군경수연도〉의 배반도 부분 바탕은 병풍의 가장자리 회장(回裝)에 사용된 미색(米色)의 비단과 같으며, 이는 권해의 서문과 사은전문이 쓰인 바탕 비단과는 다르다. 무슨 이유인지는 알 수 없지만 병풍으로 개장할 때 좌차 부분을 회장에 사용했던 것과 같은 비단에 다시 도해한 것으로 보인다.

83 강세황이 글씨를 옮겨 적는 과정에서 한두 글자의 차이가 생겼으나 내용에 전혀 지장이 없는 사소한 부분이다.

84 〈칠태부인경수연도〉 서문에서 '숙인권씨'(淑人權氏)의 아들 허경은 '홍문관 응교'(弘文館應敎)로 기록되어 있으나, 〈여주군경수연도〉 서문에는 '공인권씨'(恭人權氏)와 '세자시강원 필선'(世子侍講院弼善)으로 쓰여 있으며 좌차에는 허경의 관직이 '교리'(校理)로 적혀 있다. 허경은 1691년 9월에 홍문관 교리에 임명되었는데, 필선을 지냈다는 이력은 찾기 어렵다. 또 〈칠태부인경수연도〉 좌목에는 정부인 해남윤씨의 아들 심단(沈檀, 1645~1730)의 관직이 '행도승지'(行都承旨)로 적혀 있으나 〈여주군경수연도〉 좌차에는 '평안감사'(平安監司)로 쓰여 있다. 심단이 도승지에 임명된 것은 1690년(숙종 16) 6월 7일이며 평안감사에 임명된 것은 1691년 8월 2일이므로 이 경우는 〈여주군경수연도〉의 기록이 더 정확하다. 한편 〈여주군경수연도〉 좌차

에는 '홍사서의 부인'[洪司書室內] 자리가 표기되어 있으나 누구인지는 확인하기 어렵다. 작은 부분이지만 이런 관직명에 차이가 있는 것은 후대에 각자의 집안에서 서문과 좌목 혹은 좌차를 기록했다는 증거이다.

85 함양오씨 우재공 집안의 4남매가 만든 『남매계안』(男妹契案)이 문중에 전한다. 『만날수록 정은 깊어지고: 선인들의 모임, 계와 계회도』(한국국학진흥원, 2013), p. 23.

86 심득행은 앞서 살펴본 1791년의 칠태부인 경수연에 노모를 모시고 참석했던 심단의 셋째 아들이다.

87 11편의 차운시는 이명하(李命河), 김몽성(金夢晟), 이대수, 김한명(金漢明, 1691~?), 이종수(李宗洙, 1722~?), 이언기, 강필경, 홍중징, 김정윤, 김성모(金聖模), 한덕부(韓德孚) 등이 지은 것이다.

88 이만의 신도비 〈대사헌완원군이공신도비〉(大司憲完原君李公神道碑)의 비문은 조형(趙絅, 1586~1669)이 지었으며 전액(篆額)은 허목의 글씨이다. 비문의 글씨는 이용하가 썼다. 현재 충청남도 예산군 응봉면 평촌리 까치골에 남아 있다. 이만은 1663년 파직되어 낙향한 후에 충청도 아산에서 사망하였다.

제2장. 안석과 지팡이를 내려 국가 원로를 예우하다 _사궤장례도

01 "日然有上公焉 爵秩之極也 有大學士焉 文苑之極也 有賜几杖之禮焉 優老之極也." 정약용, 『다산시문집』(茶山詩文集) 권13 서, 「형조판서홍문관제학정공칠십팔수서 경신」(刑曹判書弘文館提學丁公七十八壽序庚申).

02 태조 연간에는 치사한 조신의 사례가 없었던 듯 1399년(정종 1) 문하부(門下府)에서 시무 10개조에 관한 상소문 가운데 치사 제도 시행에 관한 건의가 있었으며, 이듬해 재차 올라온 상소를 받아들여 권중화(權仲和) 외 5명을 치사하게 했다. 1416년 하륜(河崙)이 70세에 치사하는 법의 시행을 청했다고 하여 이때 처음 치사 제도가 시작된 것으로 보기도 하나 이미 그 이전부터 치사 제도는 시행되고 있었다. 『정종실록』권1 1년 5월 1일; 『정종실록』권4 2년 4월 6일; 『정종실록』권4 2년 6월 1일; 『태종실록』권31 16년 5월 25일; 『증보문헌비고』권228, 「직관고」 15 치사 본조 참조.

03 『증보문헌비고』권228, 「직관고」 15 치사 부사궤장 신라 참조. 사궤장 제도는 『경국대전』권3, 「예전」 혜휼 참조.

04 『세종실록』권7 2년(1420) 2월 26일.

05 『세종실록』권11 3년(1421) 1월 16일; 『증보문헌비고』권228, 「직관고」 치사 부사궤장에는 성석린이 영의정이 된 1415년에 궤장을 받은 것으로 되어 있으나 이는 잘못된 것으로 보인다. 성석린이 1421년에 궤장을 하사받고 올린 사은전문(謝恩箋文)이 『세종실록』권11 3년 1월 16일조에 실려 있으며 성석린의 문집 『독곡집』(獨谷集), 「독곡선생행장」(獨谷先生行狀)에도 "辛丑 賜几杖 奉箋謝恩"이라 쓰여 있다.

06 "(전략) 安身扶力 享康寧於百年 致君澤民 垂令名於永世." 『세종실록』권26 6년(1424) 12월 10일.

07 『세종실록』권56 14년(1432) 4월 15일.

08 하연 부부 초상은 사후에 꾸준히 이모되었는데 현재 국내외에 5본이 확인된다. 이원진, 「하연 부부 초상: 선비 하연과 부인의 모습」, 『역사와 사상이 담긴 조선시대 인물화』(학고재, 2009), pp. 297~321 참조.

09 『선조실록』권40 26년(1593) 7월 9일.

10 『광해군일기』권26 광해2년(1610) 3월 5일.

11 『증보문헌비고』권228, 「직관고」 15 부궤장 본조 참조.

12 이덕수(李德壽), 『서당사재』(西堂私載) 권3 서, 「금평위사궤장시서」(錦平尉賜杖詩序) 참조. 좀더 자세한 사궤장례의 의식절차는 허목(許穆, 1595~1682)이 1675년(숙종 1) 12월에 자신이 궤장을 하사받았을 때 쓴, 「사궤장기」(賜几杖記)에서 알 수 있다. 박

정혜, 「조선시대 사궤장도첩과 연시도첩」(2001), pp. 57~59.

13 『탁지오례고』(度支五禮考) 권1 길례(吉禮)2, 「사궤장연」(賜几杖宴) 금평위 박필성(錦平尉朴弼成) 참조.

14 원래 선온은 사온서에서 제조하였다. 그런데 임진왜란 이후에는 사온서가 폐지된 것으로 추정되며 『속대전』에는 폐지된
 관서로 규정되어 있다. 따라서 조선 후기 선온의 제조를 담당한 관서에 대해서는 자세하게 알기 어렵다. 한편 내선온은 궁
 안에 내리는 것으로, 외선온은 궁 밖에 내리는 것으로 흔히 설명하지만, 사가에 선온할 때도 내·외선온을 모두 내리는 경
 우가 많았으며 독서당, 의정부, 세초하는 날 차일암 등에도 내선온을 보냈으므로 이는 정확한 설명이라 할 수 없다. 내선
 온과 외선온은 양조한 장소에 의해 구별되는 것으로 판단된다. 그 차이는 명령을 받들어 술을 가지고 간 사람을 보면 알
 수 있다. 중사가 전달하는 내선온은 궁 안에서 만든, 왕이 먹는 것과 같은 술이며 외선온은 궁 밖에서 만들어진 술을 의미
 한다.

15 『영조실록』 권48 영조 15년(1739) 1월 18일; 『승정원일기』 제884책 영조 15년(1739) 1월 19일.

16 이현석(李玄錫), 『유재집』(游齋集) 권15서, 「영의정권공사궤장연시서」(領議政權公賜杖宴詩序) 참조.

17 박정혜, 앞의 논문(2001), p. 44.

18 『영조실록』 권1 즉위년(1724) 10월 2일; 이덕수(李德壽), 『서당사재』(西堂私載) 권3 서, 「금평위사궤장시서」(錦平尉賜几杖詩序)
 참조.

19 『영조실록』 권112 45년(1769) 5월 22일.

20 『정조실록』 권18 8년(1784) 9월 1일 및 9월 6일; 정조, 『홍재전서』(弘齋全書) 권8 서인(序引)1, 「종신학성군유구십일세사궤장
 서」(宗臣鶴城君楡九十一歲賜几杖序).

21 영조 즉위 60주년을 맞아 정조는 1784년 8월 29일 선원전에 전배한 뒤 인정문에 나가 백관의 조참례(朝參禮)를 받았다. 이
 유는 60년 전 영조 등극일에 총관시위(摠管侍衛)로서 진참(進參)하였는데, 60년 후인 이 날에도 총관으로서 보검(寶劍)을 들
 고 조참례에 입시한 것이 명분이 되었다. 『정조실록』 권18 8년(1784) 8월 29일 참조.

22 『탁지오례고』 권1 길례2, 「사궤장연」 학성군유(鶴城君楡) 참조.

23 『정조실록』 권46 21년(1797) 1월 1일 및 4월 24일.

24 "卿位躋上台 年至八耋 親宣几杖于初開冑筵之堂 公私之吉祥善事也 詩以志慶而識喜 集福外軒講後筵 徠卿於此第宣 春
 長卄四中書考 星合三千下釣年 淸燕倚高黃閣裏 畵鳩扶出赤墀邊 恭知慈德難名處沁水觀津喜氣連" 정조, 『홍재전서』 권7
 시3, 「사영의정홍낙성 병소서」(賜領議政洪樂性幷小序).

25 정원용(鄭元容), 『수향편』(袖香編) 권6, 「임술회방」(壬戌回榜).

26 『정조실록』 권46 21년(1797) 1월 1일; 『헌종실록』 권11 10년(1844) 1월 1일; 『헌종실록』 권12 11년(1845) 3월 19일 참조.

27 『순조실록』 권27 25년(1825) 3월 7일; 『철종실록』 권6 5년(1854) 1월 1일; 『철종실록』 권10 9년(1858) 2월 27일; 『철종실록』 권
 14 13년(1862) 1월 1일 참조.

28 『은대조례』(銀臺條例) 예고(禮考) 65, 「선마」(宣麻).

29 이경석 유품 중에는 구장 외에도 칼 모양 지팡이(길이 149.5cm), 긴 막대 끝에 삽 형태와 뾰족한 형태가 달린 지팡이 두 개(각
 각 141.7cm와 154.5cm)가 더 포함되어 있어 총 세 점의 지팡이가 전한다.

30 『삼국사기』 신라본기 제10, 「헌덕왕」; 『증보문헌비고』 권228, 「직관고」 15 치사 부사궤장 고려조 참조.

31 『세종실록』 권56 14년(1432) 4월 22일 참조.

32 박정혜, 앞의 논문(2001), pp. 44~46 참조.

33 궤장의 형태에 대해서는 송지원, 「헌종이 이경석에게 내린 사궤장연」, 『문헌과 해석』 12(문헌과 해석사, 2000), pp. 102~104에서 검토된 바 있다.

34 『숙종실록』 권63 45년(1719) 2월 1일; 『국조속오례의서례』 권2 가례, 「궤장도설」.

35 고종에게 진헌된 궤장에 대해서는 1902년 고종 어진 도사의 전말을 기록한 『어진도사도감의궤』(御眞圖寫都監儀軌) 도설(圖說) 참조. 다만 『어진도사도감의궤』의 궤장 규격은 『국조속오례의서례』를 따른 『대한예전』(大韓禮典) 권5, 「궤장도설」과 다르다.

36 박팽년(朴彭年), 『박선생유고』(朴先生遺稿), 「사궤장시서」(賜几杖詩序) 참조.

37 홍섬의 사궤장도에 대해서는 송상혁, 「16세기 후반 홍섬의 궤장하사연」, 『동양고전연구』 18(동양고전학회, 2003), pp. 231~264에 면밀하게 분석되어 있다.

38 홍가상(18世)은 홍기영(14世)의 맏아들 홍경소(洪敬紹)의 증손자로 홍섬의 직계손이다. 홍식은 홍언필의 동생인 홍언광(洪彦光)의 9세손으로 홍섬과는 방계의 후손이다. 『만가보』(萬家譜) 권9, 「남양홍씨」(南陽洪氏) 참조.

39 같은 내용의 글이 심수경(沈守慶), 『견한잡록』(遣閑雜錄)에도 실려 있다.

40 위의 주와 같음.

41 "(전략) 忍齋於癸酉四月二十九日 設南部明禮坊宅 行三日而止 (중략) 平時圖畫一簇中 受几杖酒樂二事 (중략) 各 (중략) 其妙 爲一家傳後之寶而失於壬辰 嗚呼惜哉 家君與諸叔等 想得其詳 假畫於紙簇中矣 敬紹於庚申在在金馬郡時 偶得恩津居畫史 李應河圖此布本 將爲傳家之寶焉 (중략) 右益山先祖記文." 홍기영(洪耆英), 〈사궤상노사주악도〉(賜几杖賜酒樂圖)의 상단. 그림에는 '경신'(庚申)이라고 쓰여 있으나 경신에 해당되는 1620년은 홍기영이 사망한 지 8년이 지난 시점이다. 따라서 〈홍섬사궤장례도〉의 글씨는 나중에 옮겨 적을 때 '무신'(戊申, 1608년)을 '庚申'으로 잘못 쓴 것 같다.

42 "(전략) 距今一百四十年, 畫本殘缺 詩章斷爛 殆不可省識 然其記盛事 而詔永久 則有不忍任作..壞 乃拂拭重粧以新之 寅目之際 其所起感 而有不能自已者 (중략) 壬辰淸和書玉果." 홍가상(洪可相), 〈사궤장도사주악도〉의 하단.

43 홍가상은 1711년 옥과현감에 임명되었다. 『승정원일기』 제458책 숙종 37년(1711) 1월 19일.

44 "嗚呼 此簇昔我曾祖考, 莅在玉果時 圖畫布本 爲傳家之寶矣 歲久年深 (중략) 蝕粉彩 繪面破落 無復典形矣 玆用繼述先君之志 故造他簇二件 借來宗家簇本 請邀妙畫手 摸畫此本於簇面 且書前後文記 兄弟家各置一件 以新傳後之寶焉 乙巳仲春後孫栻書." 홍식(洪栻), 〈사궤장도사주악도〉의 하단.

45 공연 형태, 악공의 구성, 연주곡목 등에 대해서는 송상혁, 앞의 논문, pp. 249~259에 자세하게 설명되어 있다.

46 이원익의 관료적 면모에 대해서는 신병주, 「선조에서 인조 대의 정국과 이원익의 정치활동」, 『동국사학』 53(동국사학회, 2012), pp. 233~273; 김학수, 「이원익의 학자·관료적 삶과 조선후기 남인학통에서의 위상」, 『퇴계학보』 133(퇴계학연구원, 2013), pp. 79~129 참조.

47 조선초기 기로회와 기영회의 성격에 대해서는 최경현, 앞의 논문, pp.191~213 참조.

48 『인조실록』 권3 1년(1623) 9월 7일 참조.

49 이원익(李元翼), 『오리집』(梧里集) 부록 권4, 「사궤장연창수시첩」(賜几杖筵唱酬詩帖) 진원부원군(晉原府院君) 유근(柳根). 유근의 글에는 사궤장의 의미와 의례 시행, 기로연의 연원, 이원익이 궤장을 하사받기까지의 경위, 사궤장연과 기로연을 합설하게 된 연유, 참연자의 직함과 역할, 자신이 이 글을 쓰게 된 이유 등이 잘 설명되어 있다.

50 표지는 진녹색의 무늬 있는 비단이며 흰 비단 제첨에 "이상국궤장연첩"(李相國几杖宴帖)라고 표제를 썼다. 화면에 쓰인 제목을 포함한 글씨 부분은 모두 붉은 채색으로 인찰하였다. 〈이원익사궤장연도첩〉에 대한 개관은 박정혜, 「조선시대 사궤장도첩과 연시도첩」(2001), pp. 49~55 참조.

51 이 교서는 이원익, 『오리집』부록 권3 교유서(教諭書), 「사궤장교서」(賜几杖教書)에도 실려 있다.

52 좌목에는 품직, 성명, 자, 호, 생진과 합격년, 대과 합격년 등이 적혀 있다.

53 이원익이 폐모론을 반대하다 유배되었을 때 김세렴도 연루되어 유배를 당했다.

54 김세렴(金世濂), 『동명집』(東溟集) 권3 시, 「영상완평이공사궤장연」(領相完平李公賜几杖筵).

55 이수광의 부친은 홍섬의 사궤장 의례 때 도승지로 왕명을 받들고 파견된 바 있다.

56 김상헌과 조익은 서인계 인물이지만 이원익의 학문과 덕행을 존경하며 그의 문인임을 자칭하였다. 김학수, 앞의 논문 (2013), pp. 108~110.

57 이원익, 『오리집』부록 권4, 「사궤장연창수시첩」(賜几杖筵唱酬詩帖) 미참제공추영(未參諸公追詠) 참조. 다만 승정원 주서 이계 가 차운한 시는 『오리집』에는 누락되고 화첩에서만 확인할 수 있다. 또 정백창, 장유, 조희일 등 3명의 시는 '미참제공추영' 에도 보이지 않아 이원익은 그 계획을 모두 이루지는 못한 것 같다. 한편 『오리집』에는 실려 있지 않지만 경상감사 김지남 (金止男, 1559~1631)이 유근을 방문하여 유근의 시에 차운한 바 있으며 이정귀(李廷龜, 1564~1635)도 백부 이원익을 위해 시를 지었다. 김지남, 『용계유고』(龍溪遺稿) 권3 시, 「영태이공원익제궤장사연차운 계해동재경」(領台李公元翼第几杖賜宴次韻癸亥冬 在京); 이정귀, 『월사집』(月沙集) 권18 권응록(倦應錄) 하, 「영의정완평이상공사궤장연계첩시 병서」(領議政完平李相公賜几杖宴契 帖詩幷序).

58 『계해사궤장연첩』은 이원익을 포함한 33명의 시가 한 사람의 글씨로 쓰인 시첩이다. 〈이원익사궤장연도첩〉에 실린 시의 순서와 비교하면 이원익의 시가 의정부 사인 이준(李埈) 다음에 실린 것을 제외하면 똑같다.

59 이수강과 이희년은 조상의 자취를 후세에 남기기 위해 자신들의 봉록(俸祿) 일부를 출자하고 장인들의 공력(工力)을 모아 문집을 만들었다. 허목(許穆), 『기언』(記言) 별집 권8, 「이상국사궤장연시권서」(李相國賜几杖宴詩卷序) 참조.

60 이귀, 이시언, 이식, 김세렴 등의 시에 언급되어 있다.

61 "(전략) 俊以舍人參末席 柳學士根有詩 公和之 用氷綃繪其事 其禮數之盛 近古所未有也 (후략)" 李埈, 『蒼石集』 卷15 碑碣, 「完 平府院君李公神道碑銘」 이원익의 서자(庶子)와 이준의 서녀(庶女)가 혼인하였으므로 두 사람은 사돈 관계에 있었다. 이준 은 이원익과 정치적 입장을 같이하였고 이원익의 묘지명(墓誌銘)과 신도비명(神道碑銘)을 지을 정도로 깊이 교유하였다. 김 학수, 앞의 논문(2013), pp. 94~96.

62 『선조실록』 권181 선조 37년(1604) 11월 13일. 상회연에 참석했던 이항복(李恒福)과 유영경(柳永慶)이 신구공신을 대표하여 사은전문을 올린 날짜가 11월 13일이므로 이에 앞서 상회연은 11일이나 12일에 열렸을 것으로 생각된다.

63 건덕방 옛 사저에 대해서는 허목, 『기언』 권38, 「오리이상국유사」(梧里李相國遺事); 김상헌(金尙憲), 『청음집』(淸陰集) 권38 서, 「완평상공사궤장연시서」(完平相公賜几杖宴詩序) 참조. 건덕방은 〈삼군문분계지도〉(三軍門分界地圖) 같은 도성도(都城圖)를 보 면 지금의 대학로 방송통신대학 일대에 해당된다.

64 김상헌, 『청음집』 권38 서, 「완평상공사궤장연시서」 참조.

65 허목, 『기언』 별집 권9, 「사궤장기」(賜几杖記) 참조.

66 정조, 『홍재전서』 권8 서인(序引), 「종신학성군유구십일세사궤장서」(宗臣鶴城君楡九十一歲賜几杖序); 『정조실록』 권46 21년 (1797) 4월 24일 참조.

67 이경석의 생애와 정치 활동에 대해서는 이은순, 「이경석의 정치적 생애와 삼전도비문 시비」, 『한국사연구』60(한국사연구회, 1988), pp. 57~102; 이은순, 『조선후기당쟁사연구』(일조각, 1989); 강혜선, 「삼전도비문의 찬자 이경석」, 『문헌과 해석』11(문헌 과 해석사, 2000), pp. 19~37 참조.

68 이경석은 1649년 인조의 국장을 마치고 세 차례 사직을 청하는 글을 올린 것을 시작으로 효종, 현종 대에도 계속 차자(箚

子)를 올려 사직하고자 했으나 허락받지 못했다. 이경석에 대한 사궤장은 1668년 10월 30일 소대(召對) 시에 시독관(侍讀官) 이규령(李奎齡, 1625-1694)의 제안으로 논의가 시작되었다. 『효종실록』 권2 즉위년(1649) 11월 19일; 『현종개수실록』 권7 3년 (1662) 6월 25일; 『현종개수실록』 권10 5년(1664) 1월 5일 및 15일; 이경석(李景奭), 『백헌집』(白軒集) 권25 소차(疏箚), 「인년걸 퇴소 갑진(引年乞退疏甲辰), 「제이소」(第二疏), 「제삼소」, 「제사소」, 「제오소」, 「제육소」, 「제칠소」 참조.

69 『현종개수실록』 권19 9년(1668) 11월 3일; 이경석, 『백헌집』 권26 소차 부상서(附上書), 「청정기로연소」(請停耆老宴疏) 참조.

70 《이경석사궤장례도첩》에 대한 개관은 박정혜, 앞의 논문(2001), pp. 55~60; 송지원, 앞의 논문, pp. 93~107 참조.

71 경기도박물관과 고려대학교 박물관 소장본은 '사궤장연회도'(賜几杖宴會圖)이며 동양문고 소장본은 '백헌사궤장도'(白軒賜几 杖圖)이다.

72 이정귀(李廷龜), 『월사집』(月沙集) 권18 권응록 하(倦應錄下), 「영의정완평이상공사궤장연계첩시 병서」(領議政完平李相公賜几杖 宴契帖詩并序).

73 1995년 전주이씨 효령대군파(孝寧大君派) 백헌공 종중에서는 집안에 전해오던 일괄 유물을 경기도박물관에 기증하였는 데 기증 유물에는 《이경석사궤장례도첩》 외에도, 「백헌필적」(白軒筆蹟), 「연지로인회좌목」(蓮池老人會座目), 「연지기로회첩 서」(蓮池耆老會帖敍), 「이경석시호교지」(李景奭諡號敎旨), 『백헌집』, 「관백헌집유감부시」(觀白軒集有感賦詩) 등이 포함되어 있다. 《이경석사궤장례도첩》은 이경석 궤장과 함께 보물로 지정되었는데 지정 명칭은 '이경석 궤장 및 사궤장연회도 화첩'이다. '사궤장연회도'라는 제목은 내용상 이 화첩에 수록된 세 폭의 그림 중 마지막 폭에 해당되며 화첩의 성격을 충분히 전달하 지 못한다. 이 화첩은 사궤장 의례의 과정을 모두 담고 있으므로 이 책에서는 화첩의 내용을 좀더 명확하게 전달할 수 있 는 '이경식사궤장례도첩'이라는 제목으로 부르겠다.

74 이경석, 『백헌집』 권52 별고, 「사궤장지감록」(賜几杖識感錄)은 교서, 여연공경(與宴公卿)의 좌목, 이경석과 참연자의 시, 궤장 을 하사받은 다음날 예궐(詣闕)하여 올린 사전(謝箋), 연회에 참석하지 못한 사람들, 즉 송시열(宋時烈), 이은상(李殷相), 유창 (兪瑒), 남구만(南九萬), 홍석기(洪錫箕), 정석(鄭晳), 권열(權說), 서문상(徐文尙), 조원기(趙遠期), 최휘지(崔徽之), 최후량(崔後亮) 등으로부터 나중에 받은 「연후추제」(宴後追製)로 구성되어 있다.

75 내시부는 140명의 정원(『경국대전』 이전, 『내시부』)을 둔 내시의 관청으로 왕의 수라를 관리하고 궁궐 소용의 술·차·약 등을 관장하는 외에도 왕명을 전달하고 궐문 수직, 청소 등의 잡무도 맡았다. 종2품 상선은 내시부의 가장 높은 관직으로서 내 시부 관원을 감독하였으며 승전색(承傳色)은 왕과 왕비의 명령을 승정원에 전달하는 역할을 하였다.

76 이경석, 『백헌집』 「연후추제」에는 송시열의 시가 맨 앞에 실려 있으나 화첩에는 수록되지 않았다.

77 이근호, 「17세기 전반 경화사족의 인적관계망」, 『서울학연구』 38(서울학연구소, 2010), p. 159. 이경석은 관직에서 물러난 뒤 경기도 광주 판교(板橋)에 별서(別墅)를 짓고 옮겨와 살았다.

78 실물 지팡이의 비둘기 장식 아래에는 두 개의 둥근 고리가 달려 있는데 여기에 수건을 묶은 것으로 여겨진다. 노인을 공경 하는 의미에서 구장(鳩杖)을 수여할 때 수건도 함께 주는 것이 관례였다. 1795년(정조 19) 화성행궁(華城行宮)에서 열렸던 양 로연에서도 구장과 함께 황수건(黃手巾)을 노인들에게 나누어 주었다.

79 악공의 숫자, 악기의 종류와 개수는 장면마다 차이가 있고 『악학궤범』의 일등악 규정과도 다르다.

80 그런데 이경석의 시서(詩序)에 의하면 도승지가 외선온을 먼저 따르고 중사가 이어 들어와 내선온을 따랐다고 한다. 이경 석, 「사궤장 근지감축지의 부칠언율십운 병소서」(賜几杖 謹識感祝之意 賦七言律十韻并小序) 참조.

01 윤봉거의 아들 윤개(尹揩, 1634~1663)는 30세에 사망하였다. 윤증(尹拯), 『명재유고』(明齋遺稿) 권3, 「세임신구월십팔일 감역숙부택설중뢰경례 예필잉행종회」(歲壬申九月十八日 監役叔父宅設重牢慶禮 禮畢仍行宗會).

02 『승정원일기』 제1155책 영조 34년 4월 11일 (병인).

03 일례로 홍직필(洪直弼), 『매산집』(梅山集) 권4 계(啓), 「가주서김경흡존문후서계 신해정월사일래선」(假注書金慶洽存問後書啓 辛亥正月四日來宣); 권26 서, 「기일순 신해」(寄一純 辛亥) 참조.

04 이종묵, 「회혼을 기념하는 잔치, 중뢰연」, 『문헌과 해석』 통권 46(2009년 봄), pp. 59~66.

05 이응희(李應禧), 『옥담사집』(玉潭私集) 권하, 「차심판서액중뢰연제공운 공유양자」(次沈判書詻重牢宴諸公韻 公有兩子).

06 정상리(鄭象履), 『제암집』(制庵集) 권3 시, 「산수헌중뢰연사언하시 병서」(山水軒重牢宴四言賀詩幷序).

07 강박(姜樸), 『국포집』(菊圃集) 권8 서, 「백부난계공중뢰연하서」(伯父蘭溪公重牢宴賀序).

08 이유원(李裕元), 『임하필기』(林下筆記) 권26 춘명일사(春明逸史), 「회근시」(回巹詩).

09 유몽인(柳夢寅), 『어우집』(於于集) 권4 서, 「이정칠십육세중회임술년부부재행동뢰연시서」(李正七十六歲重回壬戌年夫婦再行同牢宴詩序).

10 유몽인은 외교관으로서도 탁월한 능력을 발휘하였는데 33세 되는 1591년에는 질정관(質正官)으로, 1596년 겨울에는 진위사(進慰使)의 서장관(書狀官)으로, 1609년에는 성절사(聖節使) 겸 사은사(謝恩使)로 명나라에 다녀왔다.

11 "(전략) 示論回巹禮云者 近出於士夫家 夫人家父母之俱存高年者 實不易得之喜事 每聞人家行此 孤露之心 未嘗不蘫然傷感也 第念三代之盛 世登壽域 其得百年者甚多 故有人君問百年之禮 雖曰三十而有室 至九十則正是回巹之歲也 今俗之所行者 若果宜於天道 合於人理 則聖人必制爲節文 以敎於民矣 且以婦人言之 再行醮禮與一與之醮云者 其名義不甚正當 竊恐不可使此名習於人之耳目也 然人子之情 至於是日 不能昧然經過 則不過設酌以賀 略如本朝之儀者 其或無妨耶 (후략)" 송시열(宋時烈), 『송자대전』(宋子大全) 권88 서(書), 「답권치도 병인십일월이십팔일」(答權致道 丙寅十一月二十八日).

12 이재(李縡), 『도암집』(陶菴集) 권20 서(書)12, 「답이생」(答李生).

13 이유원(李裕元), 『가오고략』(嘉梧藁略) 책16 묘갈명(墓碣銘), 「행예조판서성공묘갈명」(行禮曹判書成公墓碣銘).

14 『고종실록』 권16 고종 16년(1879) 1월 1일.

15 이 시기 이하응 묵란도의 특징에 대해서는 김정숙, 『흥선대원군 이하응의 예술세계』(일지사, 2004), pp. 182~226 참조.

16 『순조실록』 권12 순조 9년(1809) 3월 20일.

17 김홍욱(金弘郁, 1602~1654)은 찰방을 지낸 부친 김적(金積, 1564~?)의 회혼연을 위해 수령 직을 청하는 상소를 올려 당진현령(唐津縣令)을 제수받고 1638년 회혼연을 올렸다. 정두경(鄭斗卿), 『동명집』(東溟集) 권5 오언율시, 「김문숙김홍욱대부인만 이수」(金文叔弘郁大夫人挽 二首) 참조. 그 외에 유사한 사례를 유승현(柳升鉉), 『용와집』(慵窩集) 권1 시, 「송성근원부임신녕 병서」(送成謹元赴任新寧 幷序); 목만중(睦萬中), 『여와집』(餘窩集) 권17 비명(碑銘), 「홍판돈녕신도비명」(洪判敦寧神道碑銘); 정종노(鄭宗魯), 권39 갈명(碣銘), 「대사간성공묘갈명 병서」(大司諫成公墓碣銘幷序); 『일성록』 정조 12년(1788) 6월 25일(병진) 등 기사에서 참조할 수 있다.

18 목만중, 『여와집』 권17 비명, 「홍판돈녕신도비명」.

19 『고종실록』 권9 9년(1872) 2월 5일.

20 『승정원일기』 제1293책 영조 45년(1769) 6월 11일.

21 『승정원일기』제1740책 정조 19년(1795) 1월 2일.

22 『일성록』정조 12년(1788) 4월 4일; 『일성록』정조 18년(1794) 1월 15일.

23 『승정원일기』제1742책 정조 19년(1795) 3월 7일.

24 『철종실록』권7 철종 6년(1855) 3월 5일.

25 편전에 친림한 왕에게 전문(箋文)을 올리는 의례 절차는 다음과 같다. "인의(引儀)가 나아가 전문을 들이라고 외치면 노대신이 자리로 나아가 사배례를 마친다. 독전관(讀箋官)이 편전 앞에 이르러 전문을 읽는다. 인의가 전문의 '인진'(引進)을 외치면 대신들이 사배례를 마치고 통례(通禮)는 무릎을 꿇고 예가 끝났음을 아뢴다." 『승정원일기』제1965책 순조 9년(1809) 4월 29일.

26 이만수(李晩秀), 『극원유고』(屐園遺稿) 권11 옥국집(玉局集), 「판돈녕직암윤공신도비명」(判敦寧直菴尹公神道碑銘).

27 이유원, 『가오고략』책12 서, 「빙군정판서회근서」(聘君鄭判書回졸序).

28 이유원, 『가오고략』책2 시, 「수정무주시용춘당회근지례」(壽鄭茂朱始容春堂回졸之禮).

29 『승정원일기』제2772책 고종 9년(1872) 11월 25일. 그러나 실제로 정광필과 정유길이 회혼례를 치렀는지는 확실한 근거를 문헌기록에서 찾을 수 없다. 16세기는 아직 회혼례를 치르는 풍습이 정착되기 전이므로 정광필과 정유길의 회혼은 장수한 조상에 대해 후대에 추적된 내용이 집안에 전해져 온 것으로 보아야 할 것 같다.

30 19세기 사가에서 중뢰연을 열 때 그 시기는 주로 정월로 잡는 것이 보통이었다. 『승정원일기』제2512책 철종 1년(1850) 12월 20일.

31 정원용(鄭元容), 『경산집』(經山集) 부록 권1, 「연보」및 권3, 「묘지」

32 "卿位登台司 年躋七耋 而琴瑟在御 醮期載至 三子俱以官俸 供歡觴豆 卿家福祿 世所罕比 眞國之嘉瑞也 使人人如卿之壽而得兼今日之會 豈不盛哉 予亦望卿之壽而希卿之福矣." 정원용, 『경산집』부록 권2, 「행장」

33 정원용 회혼일의 장면은 이대준, 『정승상 회혼가』, 『낭송가사집』(세종출판사, 1986), pp. 78~88 참조.

34 한경의(韓敬儀), 『치서집』(巵墅集) 권4 행장, 「급제설공행장」(及薛公行狀).

35 회혼례에 사용할 음식의 종류와 준비, 참석자의 범주, 당일 현장의 생생한 광경은 농운 이진용(李晉用, 1837~1909)이 1897년 큰형인 이태용(李泰用, 1824~1899)의 회혼일에 지은 송축 가사(歌辭)가 좋은 자료가 된다. 최강현, 「농운의 근경가 소고」, 『경기어문학』 1(경기대학교 국어국문학회, 1980), pp. 123~148 참조.

36 유몽인, 『어우집』권4 서, 「이정칠십육세 중회임술년 부부재행동뢰연시서」(李正七十六歲 重回壬戌年 夫婦再行同牢宴詩序).

37 허목, 『기언』별집 권21 구묘문(丘墓文), 「지중추이공갈명」(知中樞李公碣銘).

38 이경석, 『백헌집』권7 시고(詩稿) 만흥록(漫興錄) 하, 「이지사구정중뢰연수시」(李知事久澄重牢宴壽詩).

39 권태시(權泰時), 『산택재집』(山澤齋集) 권3 발, 「서권석이소장중뢰연도후」(書權錫爾所藏重牢讌圖後).

40 권성구(權聖矩), 『구소집』(鳩巢集) 권2 시, 「차육가보첩운 육수 병소지」(次六家寶帖韻 六首 幷小識).

41 이상진(李象辰), 『하지유집』(下枝遺集) 권4 서, 「전의이공중뢰연서 임진」(全義李公重牢宴序 壬辰).

42 김응조(金應祖), 『학사집』(鶴沙集) 권5, 「박찰방중뢰연서」(朴察訪中牢宴序); 정칙(鄭侙), 『우천집』(愚川集) 권1, 「박도사회무장 시동뢰연축시명화 차운이정 병서」(朴都事檜茂丈示同牢宴軸詩命和次韻以呈幷序); 박시원(朴時源), 『일포집』(逸圃集) 권3 서, 「천상김장갑련중뢰연시서」(川上金丈甲鍊重牢宴詩序).

43 홍석주(洪奭周), 『연천집』(淵泉集) 권18 서, 「회근계첩서」(回졸稧帖序).

44 이시원(李是遠), 『사기집』(沙磯集) 책(冊)4 서(序), 「대총재호거이상서회근서」(大冢宰壺居李尙書回졸序).

45 홍길주, 『표롱을첨』권4 잡문기(雜文紀)4 , 「심재고서」(審齋稿序), 「해의고서」(奚疑稿序), 「요화시고서」(澆花詩稿序), 「이생문고서」(李生文藁序). 번역문은 홍길주 저, 박무영·이주해 외 역, 『표롱을첨 (상)』(태학사, 2006) 참조. 이헌명은 1826년 『심재고』와 『해의고』를 합본한 『이씨세고』(李氏世稿)를 편찬하였는데 현재 규장각(古3422-21)에 소장되어 있다.

46 "(전략) 李君學懋 卜居于西江之臥牛山下 負崦勞 抱漣漪 澗谷窈奧 有栗樹數百本 結小廬被以茅秸 拓前之數畝 蒔花灌卉以爲娛 名其齋曰澆花 屬余記之 李君家素約 未嘗受一命職 樨壯江藻煙波 岸嶼魚鳥之飫焉 顧其慕不在乎富貴都邑 一朝決人之所不能致 異哉 (후략)." 홍길주, 『표롱을첨』권2 잡문기2, 「요화재기」(澆花齋記); 홍길주 저, 박무영·이주해 외 역, 앞의 책, pp. 134~135.

47 "(전략) 李君學懋 以其詩稿請序于余 李君今季五十有四 而其詩太半 爲三十歲以前作 嗚呼 又亦猶余之變歟 然李君通敏多才藝 曉暢事務 其詩又精巧婉秀 多可喜者 其少之嗜 未必如余之不知也 今旣老且隱矣 於一切世累所嘗鍛心而琢智者 皆脫然如夢寤 矧可役乎詩哉 故不喜也 又非必余之不能也 李君之子憲明 從余游 學詩頗勤 聊告余少晩之變 俾歸諗于其父 以攷其同異 因文錄之以弁其卷." 홍길주, 『표롱을첨』권4 잡문기4, 「요화시고서」(澆花詩稿序).

48 이헌명과 홍석주 형제와의 관계에 대해서는 최식, 「이헌명이 바라본 항해 홍길주」, 『동양한문학』 21(동양한문학회, 2005), pp. 283~312; 김새미오, 「『서연문견록』에 보이는 연천 홍석주」, 『한문학보 18(우리한문학회, 2008), pp. 1131~1164; 최식, 「용산 시절 김매순의 일상과 학문-이헌명의, 『서연문견록』을 중심으로」, 『한자한문교육』 30(한국한자한문교육학회, 2013), pp. 509~541 참조.

49 두 첩의 글씨가 한 사람의 필체인 것으로 보아 한꺼번에 한 사람이 옮겨적은 것으로 보인다.

50 『광례람』권3, 「혼례제구」(昏禮諸具) 여혼제구(女昏諸具) 초례제구(醮禮諸具) 참조. 문헌에는 옥동자 외에 옥각동자(玉刻童子), 옥각동인(玉刻童人), 향동자(香童子) 등으로 표기된다.

51 〈회혼례도〉 병풍에 대한 좀더 자세한 내용은 박정혜, 앞의 논문(1992), pp. 137~152; 박정혜, 앞의 논문(2015), pp. 22~31 참조.

52 서문이 쓰인 정사년(丁巳年, 1857) 이전 중에서 '정'(丁)을 정미년(丁未年, 1847, 헌종 13), '경'(庚)을 경신년(庚申年, 1850, 철종 1)으로 본다면 '정경'(丁庚)이란 1847~1850년 무렵을 의미하는 것으로 생각된다.

53 "九五福一日壽, 叙於洪範 壽考惟祺以介景福 詠於葩經, 晬辰之祈遐齡 花甲之頌長年 亦出於百家 詩語者多矣 未嘗有回巹之稱者何哉 吾家自鼻祖二十有二世 靑城伯公享年七十四歲 參贊公享年七十九歲 領議政公享年七十歲 敦寧公享年八十三歲 壽考隆邵 未嘗聞有此慶 遺澤餘蔭至于我父母 尊齡七十有六 七十有八 康寧之禮 幽閒之德 莫不見稱於鄕黨皷揚■ 可謂年彌高而德彌邵歟 小子以不肖之姿 未克兮■其一 而自丁庚 抱感之後 萬念都灰 不遑世事 徒萬不可知之年 惟愛一喜一懼 愛日天降■暇倏爾 周甲更回于巳 設醴之期 樂莫大焉, 懼莫甚焉 而回巹之儀 古禮莫徵 則何以餙其慶也 何以供其懼也 素無養體之■ 豈有養志之忱 其人之多福 莫先於壽 人之所難 亦莫如乎 壽蓋見於經史 而回婚之 不見于傳記 此不但非人人所有之慶也 抑亦家家所無之樂也 ■家家所無之樂也 實千穚萬歲 鮮有之故歟 父兮母兮 ■■■爲致 此莫儔之慶 歷數今古回婚有幾人乎 環顧一世父母俱存五十 而慕■者有幾人乎 人之軒冕印章 不足爲榮也 小子之樂 烏可已乎 烏可已乎 則手之舞之 足之蹈之 不容名狀於是乎 請■于族戚詠■慶 又粧彩屛模寫 其譿因以爲序繼之以詩歌 平生奉玩 使後裔有追慕焉 歌曰 小子生世兮老侍父母 老侍父母兮慰平生 慰平生兮樂無窮 樂無窮兮有今日 有今日兮吾將醉 吾將醉兮舞且歌 詩曰 吾家初有慶 丁巳後丁巳 小子無窮祝於千於萬禩 丁巳暮春六日 驪興後人 閔元■ 謹書." 〈회혼례도〉(回婚禮圖) 병풍(屛風) 서문(序文).

54 "樂事 傳以■■ 那無淸詩 復可裁哉, 天桃重開 豈非瑤池之榮歟, 盃盤狼藉 盡是六十以上之老, 賓朋滿座 咸稱罕世之慶, 花樹同樂, 叶于管絃之音, 獻觥且舞 無乃老萊之供慰恧耶, 橿樹之下 有錡及釜 宜其烹宰夫"

55 『순조실록』권27 25년(1825) 3월 7일; 『철종실록』권6 5년(1854) 1월 1일; 『철종실록』권10 9년(1858) 2월 27일; 『철종실록』권14 13년(1862) 1월 1일 참조.

56 『정조실록』권46 21년(1797) 1월 1일;『헌종실록』권11 10년(1844) 1월 1일;『헌종실록』권12 11년(1845) 3월 19일 참조.

57 안정복(安鼎福), 『순암집』(順菴集) 권14 잡저(雜著), 「혼례작의 무인영여서권일신시소정」(婚禮酌宜 戊寅迎女壻權日身時所定) 서행의(壻行儀) 참조.

58 이익(李瀷), 『성호전집』(星湖全集) 권48, 「가녀의」(嫁女儀); 안정복(安鼎福), 『순암집』(順菴集) 권14 잡저(雜著), 「혼례작의 무인영녀서권일신시소정」(婚禮酌宜 戊寅迎女壻權日身時所定); 정약용(丁若鏞), 『여유당전서』(與猶堂全書), 「가례작의」(嘉禮酌儀) 혼례(婚禮) 참조.

59 자촉은 갈대를 심지로 삼아 묶고 이를 베로 둘러싼 뒤 여기에 밀납이나 마유(麻油)를 칠한 것으로 부유한 집에서나 만들어 썼다고 한다.

60 주 58과 같음.

61 이를 삼윤(三酳)이라 한다. 첫째 잔과 둘째 잔은 작(爵)에 마시고 마지막 잔을 근배(졸杯)에 마시는 것이 고례(古禮)였다. 그러나 18세기 이후 세 잔 모두 근배에 마시는 것으로 간편화되었다.

62 예일대본에 대해서는 이 책의 pp. 180~187 참조.

63 회혼례에서 궤장을 하사받고 선온·사악 등 연수를 제공 받은 인물은 1858년에 회혼례를 치른 이헌구(李憲球, 1784~1858)가 있다. 1857년에 회혼례를 치른 정원용(鄭元容, 1783~1873)도 궤장을 하사받았으나 5년 후인 1862년이다.

제4장. 한 번 동기는 영원한 동기_방회도

01 방회도를 과거와 관련된 그림으로 보기도 한다. 시관(試官)이나 과거 업무를 담당하던 시원(試院)의 관리들도 결계하는 일이 잦았는데 대개 한양에서 멀리 떨어진 지방의 과시에 파견된 시관계회도(試官契會圖)나 시원계회도(試院契會圖)가 대부분이다. 이들은 시관으로서 선발된 영광을 동사(同事)로서 표현하고, 짧지 않은 일정 동안 사실상 고역(苦役)이었던 일을 무사히 수행해낸 감회를 동료애로 표출하였다. 대표적인 예로 16세기 말 경상도 안동현에서 감시를 주관한 시관들의 계회도인 〈안동감시시관계회도〉(安東監試試官契會圖)와 1664년(현종 5) 함경도에서 처음 시행된 별설 문무과시의 모습을 담은 〈북새선은도〉(北塞宣恩圖) 화권이 있다. 진홍섭 편저, 『한국미술사자료집성(4)』(일지사, 1996), pp. 345~346, 356, 370 참조.

02 사마시 입격은 25세에서 34세에 이루어지는 경우가 39% 가량으로 가장 큰 비중을 차지한다는 통계가 있다. 최진옥, 『조선시대 생원진사 연구』(집문당, 1998), pp. 57~64 참조.

03 사서오경(四書五經)을 시험 보는 진사시(進士試)와 부시(賦詩)를 시험보는 생원시(生員試)는 문무대과와 마찬가지로 자(子)·묘(卯)·오(午)·유년(酉年)에 실시하는 식년시(式年試), 국가의 경사가 있을 때 실시하는 증광시(增廣試)가 있었으며 초시(初試)와 복시(覆試)의 단계를 거쳤다. 조선시대 사마시에 대해서는 조좌호, 『한국과거제도사연구』(범우사, 1996) 참조.

04 조선시대 생원·진사시의 총 설행 횟수는 현재 230회로 보며 매회 생원과 진사 각 1등 5인, 2등 25인, 3등 70인씩 200명이 선발되었다. 국가에서는 시험 때마다, 『사마방목』(司馬榜目)을 간행하였는데 시관 및 시험 장소에 관한 은문(恩門), 입격자 본인과 그 가족에 관한 원방(原榜), 부록(附錄)으로 구성되어 있다.

05 생원·진사시의 방회와 방회도에 대해서는 박정혜, 앞의 논문(2002), pp. 298~332 참조.

06 "宜其相命爲同年 兄弟之義, 侔於天倫也." 최립(崔岦), 『간이집』(簡易集) 권3 발, 「신축사마회첩발」(辛丑司馬會帖跋).

07 김덕수, 「조선시대 방방과 유가에 관한 일고」, 『고문서연구』 49(한국고문서학회, 2016), pp. 27~67.

08 『세조실록』권39 12년(1466) 7월 23일 및 24일;『세조실록』권40 12년 11월 29일.

09 심수경(沈守慶), 『견한잡록』(遣閑雜錄).

10 장유(張維), 『계곡집』(谿谷集) 권7 서, 「임오방회첩후서」(壬午榜會帖後序).

11 홍섬(洪暹), 『인재집』(忍齋集) 권4, 「제무자사마방회도후」(題戊子司馬榜會圖後) 참조. 홍섬의 글에 "벌열자제생장경화자십거칠팔"(閥閱子弟生長京華者十居七八)이라는 언급이 있고 1574년에 모인 네 명이 모두 한양 거주인 것을 보면 아마도 이 방회는 한양에 살고 있던 동년들의 모임이었던 것 같다.

12 유홍(兪泓), 『송당집』(松塘集) 권1 시, 「제무자사마자제봉환지도」(題戊子司馬子弟奉歡之圖) 참조.

13 김영세(金英世), 이치(李致, 1504~1550), 채무일(蔡無逸, 1496~1556), 최수청(崔水淸)은 1522년(중종 17) 임오식년 생원·진사시와 1540년(중종 35) 경자식년 문과시에 연이은 동년이었다. 이들은 풍광이 좋은 곳에서 회음(會飮)하고 계축을 제작하였는데 1522년 사마동방인 주세붕(周世鵬)이 시를 지었다. 주세붕, 『무릉잡고』(武陵雜稿) 권3 원집(原集), 「제임오사연형동계회음계축」(題壬午四蓮兄同桂會飮契軸) 참조.

14 1540년 경자식년 생원·진사시의 동년이 4년 후 승문원에서 만나 결계하였으며, 1585년(선조 18) 을유식년 생원·진사시의 동년이 예조에서 만나 모임을 갖고 계회도를 제작하였다. 박승임(朴承任), 『소고집』(嘯皐集), 「제경자동년괴원계축」(題庚子同年槐院契軸); 이정귀(李廷龜), 『월사집』(月沙集) 권16, 「남궁요석연방계회도」(南宮僚席蓮榜契會圖) 참조.

15 학생금란계유반수도(學生金蘭契遊泮水圖), 관반계회도(館伴契會圖), 성균관계축(成均館契軸) 등을 제작한 기록에서 알 수 있다. 김수온(金守溫), 『식우집』(拭疣集) 권4, 「제학생금란계유반수도」; 노수신(盧守愼), 『소재집』(蘇齋集) 권6, 「관반계회도」; 김제민(金齊閔), 『오봉유고』(鰲峯遺稿) 권상, 「제성균관계축」 참조.

16 17세기 후반에는 17.7%, 19세기 전반에는 9.2%에 이른다. 최진옥, 앞의 책, pp. 215~237 참조.

17 유학으로서 대과에 급제하는 비율은 15세기에 5.5%에 불과하던 것이 19세기에는 70.9%나 차지하게 된다.

18 심수경, 『견한잡록』 참조.

19 "인방회불성병궐언"(因榜會不成並闕焉), 김덕수, 앞의 논문, pp. 39~41.

20 유척기(兪拓基), 『지수재집』(知守齋集) 권1 시, 「숙묘병신추이은암이상서대과회방세」(肅廟丙申秋以隱庵李尙書大科回榜歲).

21 『숙종실록』 권58 42년(1716) 9월 16일.

22 『숙종실록』 권59 43년(1717) 1월 2일.

23 강준흠(姜浚欽), 『삼명시화』(三溟詩話).

24 『정조실록』 권21 10년(1786) 1월 27일.

25 유홍준, 앞의 논문, pp. 83~88; 이혜경, 앞의 논문, pp. 36~44; 이혜경·하영휘, 앞의 논문, pp. 220~249 참조.

26 이 화첩은 개장되어 표지에 "정겸재실사북원기로회전경도"(鄭謙齋實寫北園耆老會全景圖)라는 표제가 붙어 있고 인장 2과가 찍혀 있다. 이 화첩은 행사가 끝난 뒤 바로 그림이 제작되고 시를 장첩하여 만들어졌다고 보는 것이 타당하다. 다만 1717년 이광적 사후, 성지행·김창업·김리건의 시는 여분으로 남겨둔 공면에 추가된 것으로 보이며 김리건의 시 뒤에도 한 면의 공면이 남아 있다. 개장된 상태라 원래의 모습을 알 수 없지만, 앞의 수창시와는 다른 바탕의 종이에 쓰인 박창언의 발문은 원장(原裝)에 포함되지 않았던 부분이라 생각한다.

27 유홍준, 앞의 논문, pp. 85~88.

28 좌목에 의해 동자 4명은 이형보(李衡輔; 이광적의 장남)의 아들, 이병연(李秉淵; 이속의 장남)의 아들과 외손자, 이병성(李秉成, 1675-1735; 이속의 차남) 아들 1명임을 알 수 있다.

29 〈육상묘도〉는 상반부에 1732년(영조 8) 11월 경종의 계비였던 선의왕후(宣懿王后, 1705-1730)의 부묘 역사(役事)를 끝낸 도제

조(都提調) 조문명(趙文命)을 비롯한 18명의 「부묘도감좌목」(祔廟都監座目: 도제조 1명, 제조 4명, 도청 4명, 낭청 9명)이 있는 것으로 보아 부묘도감 관원들의 계회도였던 것으로 생각된다. 좌목은 『선의왕후부묘도감도청의궤』(宣懿王后祔廟都監都廳儀軌, 규 13579), 「좌목」 참조.

30 정선의 신분에 관한 종합적 견해는 변영섭, 「진경산수화의 대가 정선」, 『미술사논단』 5(한국미술연구소, 1997), pp. 139~147 참조.

31 "以余所聞 北山李尙書光迪譔其回榜之季 當時名公耆德 咸造詠嘆 鄭氏善畫者圖之 至今傳爲美談 往歲甲午 同知中樞府事 辛公年八十三 距其中進士 適六十一年 筵臣以稀有白上 上命有司具衫巾予之 旣謝恩 特召與語喜 官其一子 遂設宴于大隱 之谷白麓公遺第 以侈上恩 朝之大夫士多赴觀而榮之 公以朱顔皓眉 擧觴酹賓 於是又圖其跡 以倣李尙書舊事 卽畫者故鄭 氏孫云." 이의숙(李義肅), 『이재집』(頤齋集) 권3 서(序), 「신동추돈복회방연서」(辛同樞敦復回榜宴序).

32 『승정원일기』 제1353책 영조 50년(1774) 7월 10일. 그런데, 『사마방목』에는 신돈복이 1715년 을미식년 진사시에 입격한 것으로 기록되어 있다. 그러나 당시 문집이나, 『영조실록』, 『승정원일기』 등을 확인하면 신돈복은 1714년 갑오식년 소과에 입격한 것이 확실하다.

33 〈연방동년일시조사계회도〉는 국립중앙박물관과 국립광주박물관(전남 장성 김인후(金麟厚) 후손가 전래품)에 소장되어 있다. 두 그림은 각각 견본(絹本)과 지본(紙本)이나 화풍 상 큰 차이는 없으며 장성의 개인 소장본은 박락이 심해 알아보기 힘든 국립중앙박물관 소장본의 필치와 좌목을 많이 보완해준다.

34 조사(曹司)는 낮은 벼슬에 갓 임명되어 일의 경험이 적은 사람, 즉 직품(職品)이 끝자리[末位]인 사람을 가리킨다. 이 그림의 내용, 회화석 특징, 제작시기 등에 관해서는 안휘준, 「〈연방동년일시조사계회도〉 소고」(〈連榜同年一時曹司契會圖〉 小考), 『역사학보』 65(역사학회, 1975), pp. 117~123에 자세하게 밝혀져 있다.

35 김인후의 시는 그의 문집인, 『하서전집』(河西全集) 권10, 「신묘연방조사계회축」(辛卯連榜曹司契會軸)에도 수록되어 있다.

36 정유길(鄭惟吉), 『임당유고』(林塘遺稿) 상(上), 「제신묘사마방회축 정축추」(題辛卯司馬榜會軸 丁丑秋) 참조.

37 〈희경루방회도〉에 대해서는 박정혜, 앞의 논문(2002), pp. 308~311; 윤진영, 「동국대학교박물관 소장의 〈희경루방회도〉 고찰」, 『동악미술사학』 3(동악미술사학회, 2002), pp. 145~162에 자세하게 분석되어 있다.

38 완산후인의 발문에 의하면 같은 1546년 중광문과 동년인 영광(靈光)의 윤홍중(尹弘中)과 광양(光陽)의 육대춘(陸大春)도 수령으로 있었는데 병으로 참석하지 못했다고 한다. 또 강섬과 임복, 윤홍중은 1540년 경자년 생원·진사시 동년이라는 공통점도 있었다. 그런데 유극공과 남효용의 이름을 1540년, 『사마방목』이나 1546년, 『문과방목』에서 찾을 수 없다. 병마우후 유극공은 서반(西班)이기 때문이지만 남효용에 대해서는 방목 기록을 찾기 어렵다. 아마도 이 두 사람은 문과 동년이 아니라 전라도에서 관직 생활하던 동료로서 참석했을 가능성이 크다.

39 희경루에 대해서는 임준성, 『광주읍지』 및 문헌 소재 희경루 제영시와 누정문화 콘텐츠 활용」, 『동방학』 37(한서대학교 동양고전연구소, 2017), pp. 285~310 참조.

40 『신증동국여지승람』 권35, 「전라도 광산현」 누정조 참조.

41 좌목은 관직·성명·자·본관, 그리고 부친의 관직·성명으로 구성되어 있다. 좌목의 순서는 이 방회 석상에서의 좌차와 일치한다.

42 배진희·이은주, 「〈희경루방회도〉 속 인물들의 복식 고찰」, 『문화재』 Vol. 51 No. 4(국립문화재연구소, 2018), pp. 57~58.

43 윤진영, 앞의 논문(2002), pp. 145~162.

44 을축갑회도에 대해서는 윤진영, 「〈을축갑회도〉 연구」, 『미술자료』 69(국립중앙박물관, 2003), pp. 69~88.

45 1601년(선조 34년, 신축)의 식년시는 원래 전년인 경자년(1600)에 처러져야 했던 식년시가 퇴행하여 이듬해에 시행된 것이다.

이때의 『사마방목』은 전하지 않아 동방자들에 대한 자세한 사항을 알기 어렵다.

46 이시발(李時發), 『벽오유고』(碧梧遺稿) 권6 잡저(雜著), 「화산홍사군동방회서 모당홍공이상」(花山洪使君同榜會序 慕堂洪公履祥); 최립, 『간이집』 권3 발, 「신축사마회첩발」(辛丑司馬會帖跋) 참조.

47 좌목에 의하면 사마시 3년 후인 1576년부터 1591년 사이에 대과에 급제하여 방회 당시 함양군수(咸陽郡守), 영천군수(榮川郡守), 성주목사(星州牧使), 경주부윤(慶州府尹), 안동대도호부사(安東大都護府使)이거나 대구도호부사(大邱都護府使)를 지냈다. 음사자(蔭仕者) 3명은 비현현감(比安縣監), 전 강릉참봉(康陵參奉), 신녕현감(新寧縣監)의 관직을 가지고 있었으며 생원 또는 진사로 남은 나머지 6명은 남원에 사는 두 명을 제외하고 모두 경상북도 안동, 예안, 용궁, 영천, 풍기 등에 거주하고 있었다.

48 홍이상(洪履祥), 『모당문집』(慕堂文集) 소차(疏箚), 「걸군소」(乞郡疏) 참조.

49 홍이상, 『모당유고』(慕堂遺稿) 연보 임인조(壬寅條) 참조.

50 최립의 발문은 신축사마시 동방 생원 김숙(金琡)이 완성된 화첩을 가지고 당시 경상도에서 외직 생활을 하던 최립을 직접 찾아가 부탁한 것이다. 최립은 홍이상 부자가 자신과 서울에서 같은 동네에 살고 있는데 김숙을 통해 이 화첩을 홍이상보다 먼저 보게 되었다고 했다. 홍이상은 1604년 9월 안동부사의 임기를 마치고 서울로 돌아갔으니 최립이 발문을 쓴 시기는 그 이후라고 생각된다.

51 온양민속박물관 본의 표제는 직접 표지에 쓰여 있는데 "신축사마제공회유록"(辛丑司馬諸公會遊錄)이다.

52 『사천시첩』은 춘·하·추·동 4첩으로 구성된 시첩과 별도의, 『세년계회첩』으로 이루어져 있다., 『사천시첩』 각 첩에는 이신흠이 그린 〈사천장팔경도〉(斜川庄八景圖), 〈산수인물도〉, 〈화조도〉, 〈노연도〉(鷺蓮圖)을 시작으로 16세기 후반에서 17세기 전반의 문인 34명의 시문이 들어있고 《세년계회첩》에는 〈세년계회도〉가 서문, 좌목과 함께 수록되어 있다. 『사천시첩』은 『삼성미술관 Leeum 소장 고서화 제발 해설집(III)』(삼성문화재단, 2009), pp. 10~139에 전체가 탈초 및 번역되어 있다. 『사천시첩』에 대해서는 이은하, 「『사천시첩』의 체제와 회화사적 의미」, 『미술사학연구』 281(한국미술사학회, 2014), pp. 29~55에 자세하게 분석되어 있다.

53 서문은 이호민(李好閔), 『오봉집』(五峯集) 권7, 「제묘축사마세년계서」(題卯丑司馬世年稧序) 참조.

54 이광려 저, 이성주 번역, 『세구록』(수서원, 2014), p. 54 참조. 조규희, 「조선시대 별서도 연구」(서울대학교 대학원 박사학위 논문, 2006), p. 141에 의하면 이호민 집안은 서울 외에 남대문 밖에도 집을 가지고 있었다고 한다. 그러나 필자는 이경엄의 집이 서문 밖에 있다는 이유간의 『세구록』 기록에 더 믿음이 간다. 한편 〈세년계회도〉가 숙정문, 곡성, 백악산이 바라보이는 송현에 있는 이경엄의 집을 배경으로 그려졌다고 분석한 연구도 있다. 진준현, 「400년 전 화가의 눈에 비친 북악과 숙정문」, 『한국학 그림과 만나다』(태학사, 2011).

55 이은하, 앞의 논문, pp. 36~46 참조. 현재 춘·하·추·동의 각 첩 처음에 그림을 둔 현재의 체제는 근대기에 개장될 때 만들어진 것이다.

56 조규희, 앞의 논문(2006), p. 146.

57 이 그림은 현재 글씨와 그림이 위·아래로 배치된 병풍으로 꾸며져 있으나 원래는 화첩이었던 것으로 보인다.

58 이내옥은 이 그림을 이징(李澄)의 작품으로 소개하였으나, 김지혜는 이징의 작품이 아닌 것으로 보았다. 17세기 전반의 이징 화풍이나 이징의 작품으로 보기에는 부족하다는 김지혜의 의견에 필자도 동의한다. 이내옥, 「연계동년계회첩」, 『고미술』 가을·겨울호(1988), pp. 31~34; 김지혜, 「허주 이징의 수묵영모화」, 『미술사연구』 11(미술사연구회, 1997), p. 35 참조.

59 그림의 제자(題字) 앞부분은 판독이 쉽지 않지만 '방회지도'는 뚜렷이 식별된다. 따라서 이 그림의 제목을 '방회도'로 부르고자 한다.

60 〈경술사마성산방회도〉는 이 책에서 다룬 국립중앙박물관본 외에 고려대학교 도서관에 소장되어 있다. 도판은 2018년 대학박물관 연합전시 도록인, 『여민동락-조선의 연회화 놀이』(고려대학교박물관, 2018), pp. 154~155 참조. 계축 형식의 화축인

데 제목과 좌목을 제외하면 방회에 대한 정보를 알 수 있는 문자가 없어서 방회의 정확한 연도를 특정하기 어렵다.

61 상주의 진주정씨(晉州鄭氏) 정경세(鄭經世) 종택에 가전된 문헌 중에 포함되어 있던 〈임오사마방회도〉는 장서각에 기탁되었다. 김학수, 「상주 진주정씨 우복 종택 산수헌 소장 전적류의 내용과 성격」, 『장서각』 5(한국학중앙연구원, 2001), pp. 267~366 참조.

62 〈임오사마방회도〉에 대해서는 윤진영, 앞의 논문(2001), pp. 138~147; 윤진영, 앞의 논문(2011), pp. 238~250 참조.

63 정경세, 『우복집』(愚伏集) 권1 서, 「임오사마방회도서」(壬午司馬榜會圖序).

64 오윤겸(吳允謙), 『추탄선생유집』(楸灘先生遺集) 권1 시, 「방회축차우복운송이삼척준」(榜會軸次愚伏韻送李三陟埈).

65 1634년의 〈임오사마방회첩〉은 이홍렬, 「사마시 출신과 방회의 의의」, 『사학연구』 21(한국사학회, 1969), pp. 93~122에 내용이 소개된 바 있다.

66 장유(張維), 『계곡집』(谿谷集) 권7 서, 「임오방회첩후서」(壬午榜會帖後序).

67 〈용만사마동방록〉은 일찍이, 『안산시사』(安山市史) 상(안산시사편찬위원회, 1999), p. 581에 안산의 문화유산으로 소개된 바 있다. 이 방회첩을 포함한 모산 종택 소장의 전적은 27세손 고 유문형(柳文馨)에 의해 2003년 한국학중앙연구원 장서각에 기탁되었다.

68 유원성의 지문(識文)과 시는 1952년에 장손 유해엽(柳海曄, 1910~1996)이 진주유씨(晉州柳氏) 종가의 경성당(竟成堂)에서 베껴 쓴 것이다.

69 유시회는 진사 1등 5위, 홍경신은 생원 2등 1위와 진사 2등 2위, 홍유의는 생원 2등 22위, 윤안국은 생원 3등 63위, 이호의는 생원 3등 70위를 했다.

70 마이아트옥션 출품작은 2011년 3월 제1회 경매에 출품되었던 것이며, 이는 근래에 개장되어 '사마동방용만청심당연회도'(司馬同榜龍灣淸心堂宴會圖)란 새로운 표제가 붙여졌다.

71 〈만력기유사마방회도〉에 대해서는 박정혜, 앞의 논문(2002), pp. 322~323 참조.

72 허목, 『기언』 권12 중편(中篇) 수고(壽考), 「기유사마시회년방회서」(己酉司馬試回年榜會序)에서도 확인할 수 있다.

73 권해의 차운시는 다른 면과 달리 감색(紺色) 별지에 자필로 쓰여 있고 권해를 기리는 제문(祭文)이 맨 마지막에 수록되어 있다.

74 이민구(李敏求), 『동주집』(東洲集) 전집(前集) 권5 시, 「추제갑자세안동방회지도」(追題甲子歲安東榜會之圖); 『인조실록』 권4 2년 2월 30일 참조.

75 박장원(朴長遠), 『구당집』(久堂集) 권8 시, 「문홍동추헌숙설사마회경 동년이인장원이참판민구급윤동지정지재운」(聞洪同樞憲叔設司馬回慶 同年二人壯元李參判敏求及尹同知挺之在云)

76 《이경석사궤장례도첩》 및 사가기록화의 한 전형(典型)에 관해서는 박정혜, 앞의 논문(2001), pp. 41~75 참조.

제5장. 지방 근무지에서 보낸 나날_부임지 기록화

01 안릉은 평안남도 안주의 옛 이름이다. 행렬의 주인공이 신사운임을 밝힌 논문은 이대화, 「조선후기 수령부임행렬에 대한 일고-〈안릉신영도〉를 중심으로」, 『역사민속학』 18(한국역사민속학회, 2004), pp. 197~199 참조.

02 『승정원일기』 정조 9년(1785) 5월 6일.

03 "乙巳春 家君作宰苃於安陵 其秋小子隨而往焉 獲覩威儀之盛 丙午秋 命畫工金士能摸其班次 畫其成敍其事以題之 戊申暮春節樂山軒題."

04 『승정원일기』제1611책 정조 10년(1786) 9월 20일 및 24일;『일성록』정조 10년 9월 20일. 신사운이 유배된 것은 채제공(蔡濟恭, 1720~1799)이 평안병사(平安兵使)로 부임하자 그와 같은 영내에서 근무할 수 없다 하여 인장을 내던지고 멋대로 행동했다는 이유 때문이었다. 한편 안주목은 역모 사건 연루자의 출신지라는 이유로 1786년 2월 안북현으로 강등되었다가 2년 후에 원래 이름 안주목으로 복호되었다. 따라서 신사운의 직명도 일시적으로 안주목사에서 안북현감으로 바뀐 바 있다. 『정조실록』권21 10년(1786) 2월 19일 및 20일.

05 『승정원일기』제1625책 정조 11년(1787) 5월 7일.

06 김혁, 「조선후기 수령의 부임의례:『이재난고』를 중심으로」, 『조선시대사학보』22(조선시대사학회, 2002), pp. 168~175 참조.

07 이대화, 앞의 논문, pp. 209~210.

08 〈안릉신영도〉의 행렬 내용 분석은 이대화, 위의 논문 pp. 202~214; 제송희, 앞의 논문(2016), pp. 21~25 참조.

09 제송희, 위의 논문(2016), pp. 22~23 참조.

10 신사운의 세 아들 이름은 신사운의 행장(任憲晦, 『鼓山集』卷16 行狀「判書申公行狀」)과 둘째 아들이 1786년 병오식년 진사시에 입격했을 때의 방목(『丙午司馬榜目』)에서 확인할 수 있는데, 두 문헌에 나타난 이름이 서로 다르다. 『병오사마방목』에는 형제 이름이 신백(申恆), 신제(申堤), 신계(申堦)로 기록되어 있다. 이 책에서는 행장에 기록된 이름을 따르겠다. 신사운의 첫째 아들과 둘째 아들은 오래 살지 못하고 신사운보다 먼저 사망했다.

11 미국 버클리대학교 동아시아도서관 소장 『원행을묘정리의궤』(園幸乙卯整理儀軌)에는 "요산헌인"(樂山軒印)이란 백문방인이 찍혀 있다. 신사운은 1795년 정조가 어머니를 모시고 수원 현륭원(顯隆園)에 갈 때 한성부 판윤이었으므로 의궤의 반사 범위에 포함되어 소장하게 된 『원행을묘정리의궤』한 질이 집안에 전해진 것으로 보인다.

12 샌프란시스코 아시아미술관 소장 〈안릉신영도〉는 김홍도의 원작을 이모한 그림이라기보다 국립중앙박물관 소장의 19세기 모사본을 19세기 말이나 20세기 초에 이모한 것으로 보는 것이 타당하다. 밑그림은 물론 명암이 가해진 양상 등을 보면 모사본을 성실하게 따라 그린 흔적이 역력하다.

13 제송희, 앞의 논문(2016), pp. 25~27 참조.

14 『승정원일기』제1947책 순조 8년(1808) 윤5월 5일 및 13일.

15 발문의 원문 탈초와 번역은 『인물로 보는 한국미술』(삼성문화재단, 1999), p. 232 참조.

16 〈부임행렬도〉에 그려진 가마에 대한 분석은 제송희, 앞의 논문(2015), pp. 259~268 참조.

17 수령의 행차 혹은 부임행렬은 김준근 풍속화에서 많이 다루어진 주제는 아니다. 김준근의 풍속화 전반에 대해서는 신선영, 「기산 김준근 회화 연구」(한국학중앙연구원 한국학대학원 박사학위 논문, 2012) 참조. 오스트리아 민속박물관 소장 김준근 풍속화의 현황에 대해서는 신선영, 위의 논문, pp. 70~71 및 〈부표 1〉참조.

18 박정애, 「19세기 연폭 실경도 병풍의 유행과 작화 경향」, 『기록화·인물화』(동아대학교석당박물관, 2016), pp. 276~295; 박정애, 「19세기 연폭 실경도 병풍에 관한 고찰」, 『문물』8(한국문물연구원, 2018), pp. 149~189.

19 "歟明日 召老吏令募畫工 作本縣四境圖揭之壁上." 정약용, 『목민심서』권1 「부임육조」(赴任六條) 제6조 이사(莅事).

20 행사 장면이 첨가된 평양도 병풍에 대해서는 박정애, 「19세기 평양기성도의 전개양상과 〈기성도병〉: 행사장면이 첨가된 사례를 중심으로」, 『기성도병』(서울역사박물관, 2019), pp. 119~136 참조.

21 박정애, 위의 논문, p. 122.

22 평양의 조선미술박물관 소장 〈평양성도〉 10첩 병풍에도 육로의 행렬 장면이 포함되어 있지만 실견할 수 없는 대상이므로

이 책에서는 논의의 대상에서 제외하였다. 양산시 공인박물관 소장 〈평양도〉 병풍도 같은 화본에 의한 그림이지만 필치는 매우 떨어진다.

23 『고려사절요』 권31 신우(辛禑) 2 「오월 우욕관석전희」(五月 禑欲觀石戰戲); 이색(李穡), 『목은시고』(牧隱詩稿) 권29 시 「동민판서 권판서배소외구고분묘 입성욕관석전」(同閔判書權判書拜掃外舅姑墳墓入城欲觀石戰).

24 이규경(李圭景), 『오주연문장전산고』(五洲衍文長箋散稿) 경사편 5 논사류(論事類) 2 풍속 「석전목봉변증설」(石戰木棒辨證說); 이유원(李裕元), 『임하필기』(林下筆記) 권24 문헌지장편(文獻指掌編) 「영남이읍석전」(嶺南二邑石戰). 매년 정월 16일 안동과 김해에서는 투석회(投石戲)로 승부를 벌이는 풍습이 있었으며 『신증동국여지승람』에도 안동과 김해의 대표적인 풍속으로 석전이 언급되어 있다. 1510년 삼포(三浦: 부산포, 제포, 염포) 거주 왜인들이 폭동을 일으킨 경오왜란 때에 석전 잘하는 사람들이 왜구를 물리치는 데에 공을 세웠고 그 후에도 안동의 석전 잘하는 사람들을 뽑아 왜구의 침범에 대비하는 계획을 세우기도 했다.

25 『승정원일기』 제605책 영조 1년(1725) 11월 27일.

26 모흥갑에 대해서는 이보형, 「적벽가의 명창 모흥갑」, 『판소리 연구』 5(판소리학회, 1994), pp. 377~387 참조.

27 제송희, 앞의 논문(2016), pp. 14~41. 국립중앙박물관 소장본은 비단바탕의 훼손이 진행된 상태여서 그림의 세부는 후대의 모사본으로 보이는 종이바탕의 경기도유형문화재를 통해 잘 살필 수 있다.

28 "延命之赴營行禮 非古也." 정약용, 『목민심서』 제3권 「봉공육조」(奉公六條) 제3조 예제(禮際).

29 경기감영은 1636년(인조 14) 병자호란 때 소실되었으나 그 자리에 다시 지어졌다. 경기감영의 입시와 위치변화에 대해서는 이선희, 「조선시대 경기감영의 설치와 변화」, 『조선시대 '경기' 연구』(서울역사편찬원, 2019), pp. 111~169; 경기도 관찰사의 임무에 대해서는 이선희, 「조선후기 경기관찰사의 일상과 업무」, 『경기관찰사』(경기도박물관, 2010), pp. 168~184.

30 〈경기감영도〉의 내용과 건물 명칭에 대해서는 김선정, 「조선시대 〈경기감영도〉 고찰」, 『옛 그림 속의 경기도』(경기문화재단, 2005), pp. 224~274; 이선희, 「조선후기 경기감영의 인원 구성과 시설 특징」, 『동양고전연구』 73(동양고전학회, 2018), pp. 185~218에 자세히 분석되어 있다.

31 〈경기감영도〉에는 건물의 명칭이나 지형지물에 대한 주기가 자세하게 쓰여 있는 편은 아니다.

32 행렬의 구성에 대해서는 제송희, 앞의 논문(2016), pp. 27~28.

33 이선희, 앞의 논문(2019), p. 145.

34 박정애, 「조선의 성읍도와 수원화성」, 『조선의 읍성과 수원화성』(수원화성박물관, 2019), pp. 302~319; 정다운, 「화성전도 병풍 연구」(한국학중앙연구원 한국학대학원 석사학위 논문, 2020), pp. 99~108.

35 박정혜, 앞의 책(2000), pp. 276~277; 『뎡니의궤』 권48 「화성성역례구」.

36 화성전도는 중족자(中簇子)로도 만들어져 감동(監董) 이하 성역소 관련자 30명에게 분하(分下)하였는데 족자에 그린 화성전도는 《화성원행도병》(華城園幸圖屛) 제7폭의 〈서장대야조도〉(西將臺夜操圖)에 그려진 화성의 모습과 같았을 것으로 추정된다.

37 박정애, 앞의 논문(2019), p. 317.

38 이 행사가 총리영 훈련임을 밝힌 것은 정다운, 앞의 논문, pp. 102~105 참조.

39 제송희, 앞의 논문(2016), p. 30.

40 같은 의견이 제송희, 위의 논문(2016), pp. 38~41에서 이미 제출된 바 있다. 행렬의 구체적인 구성 내용도 같은 논문 참조.

41 박정애, 앞의 논문(2018), pp. 179~180.

42 〈동래부사접왜사도〉 병풍에 대해서는 최영희, 「정선의 동래부사접왜사도」, 『미술사학연구』 129~130(한국미술사학회, 1976), pp. 168~174; 신남민, 「동래부사접왜사도병 연구」(한국학중앙연구원 학국학대학원 미술사학전공 석사학위 논문, 2008); 이성훈, 「국립중앙박물관, 국립진주박물관 소장의 두 점의 〈동래부사접왜사도〉 연구」, 『충과 신의 목민관: 동래부사』(부산박물관, 2009); 김동철, 「동래부사접왜사도'의 기초적 연구」, 『역사와 세계』 37(효원사학회, 2010), pp. 69~103 등이 참고가 된다.

43 〈동래부사접왜사도〉의 제작 시기를 1813년 이후로 처음 비정한 연구는 신남민, 위의 논문, pp. 26~49 참조.

44 이성훈, 앞의 논문, pp. 222~223.

45 화면 규모가 더 큰 중박본은 동래부에 설치되었던 것이고 그보다 작은 진주박본은 동래부사의 주요 관할지이자 사신들의 숙소가 있던 왜관에 설치되었던 것일 가능성이 있다.

46 이성훈은 왜관도가 있는 진주박본은 동래부사가, 중박본은 부산첨사가 소장하였던 그림이라고 하였으나 그렇다면 기록화 병풍 제작 관행상 병풍의 내용과 크기를 굳이 달리해서 그릴 필요가 없었다고 본다. 이성훈, 위의 논문, pp. 227~228.

47 《평안감사향연도》에 대해서는 이명희, 앞의 논문; 문동수, 앞의 논문(2020), pp. 8~23 참조. 제작 당시 의도된 원래의 그림 순서는 알기 어렵지만, 『관서악부』(關西樂府)의 내용을 참조하여 순서를 정한 문동수의 연구에 따라 이 책에서도 〈연광정연회도〉, 〈부벽루연회도〉, 〈월야선유도〉의 순으로 살펴보고자 한다.

48 관찰사의 상징물에 대해서는 이은주·김미경, 「조선후기 경상감사 도임행차 재현을 위한 의물 연구: 절·월 및 일산을 중심으로」, 『지역과 문화』 제7권 제2호(한국지역문화학회, 2020), pp. 133~154 참조.

49 조선 후기 지방 교방의 가무악에 대한 실상을 보여주는 『교방가요』는 정현석(鄭顯奭, 1817~1899)이 1872년 진주부사로 있을 때 편찬한 것으로 19세기 중후반 지방 교방의 가무에 대한 기록과 가요에 대한 채록을 담은 것이다. 정현석 저, 성무경 역주, 『교방가요』(보고사, 2002) 참조. 궁중정재와 교방정재의 정재별 차이에 대해서는 강인숙, 「『교방가요』에 나타난 당악정재의 변모양상」, 『한국무용기록학회지』 10(한국무용기록학회, 2006), pp. 1~30 참조.

50 문동수, 앞의 논문(2020), p. 8 참조.

51 감사, 기생, 부유함, 연향으로 대표되는 평양의 도시 이미지에 대해서는 오세창, 「《청구야담》에 나타난 조선 후기 평양 인식과 그 성격」, 『한국사연구』 137(한국사연구회, 2007), pp. 79~108; 이은주, 「신광수의 〈관서악부〉 소고: "풍류"를 중심으로」, 『한국한시연구』 13(한국한시학회, 2005), pp. 357~385 참조.

52 현재 《평안감사향연도》 세 폭은 유리 액자로 개장되어 있다. 그런데 국립고궁박물관 소장의 유리건판(3657)을 보면 '부벽루연회도'는 액자 이전에는 횡권이었음을 알 수 있다. 나머지 두 폭도 마찬가지였다고 생각한다. 그렇지만 이 횡권이 제작 당시의 모습인지에 대해서는 확신하기 어렵다.

53 화면을 다 펼쳐놓고 감상하기에 적합한 안견(安堅)의 〈몽유도원도〉(夢遊桃源圖)(38.7×106.5cm)가 있지만, 이는 화권으로서 《평안감사향연도》의 절반 크기 수준이다.

54 그림의 제목은 '평안감사환영도'로 알려져 있으나 그림의 제목이 내용을 대변하기에 부족하므로 이 책에서는 '평안감사도 과급제자환영도'로 바꾸어 부르겠다. 또한 원래는 8첩 병풍이었을 것으로 생각되지만 현재 이 그림은 8폭이 각각 독립적인 폭으로 개장되어 있다.

55 평안감사의 부임의례라는 의견은 『유길준과 개화의 꿈』(국립중앙박물관, 1994); 이태호, 「조선후기 풍속화와 기록화에 나타난 연주장변」, 『한국학연구』 7(고려대학교 민족문화연구소, 1995), pp. 107~109 참조. 신광수의 『관서악부』를 시각화했다는 의견은 정병모, 『조선시대 음악풍속도 II』(국립국악원, 2003), pp. 206~210 참조. 평안도 출신 과거 급제자를 환영하는 의례라는 의견은 송혜진, 「미국 피바디에섹스 박물관 소장 〈평양감사향연도〉 도상의 재해석」, 『한국음악연구』 44(한국국악학회, 2008), pp. 57~85 참조.

56 조선시대 외방별시는 총 60회 치러졌다. 급제자를 선발하는 외방별시는 성적우수자를 선발하여 전시(展試)에 참여할 자격

을 부여하는 외방별과(外方別科)와 달랐다. 외방별시에 대해서는 송만오, 「조선시대 외방별시 문과에 대한 몇 가지 검토」, 『한국민족문화』 68(부산대학교 한국민족문화연구소, 2018), pp. 39~66 참조.

57 『순조실록』 권27 25년(1825) 7월 25일.

58 송만오, 앞의 논문, p. 63.

59 『승정원일기』 제2202책 순조 26년 4월 24일; 『승정원일기』 제2218책 순조 27년 윤5월 5일.

60 『정조실록』 권14 6년(1782) 10월 22일; 『승정원일기』 제1519책 정조 6년 10월 22일.

61 『고종실록』 권3 3년(1866) 11월 13일; 『고종실록』 권23 23년(1886) 12월 25일.

62 『순조실록』 권28 26년(1826) 10월 24일.

63 『승정원일기』 제2209책 순조 26년(1826) 11월 5일.

64 『순조실록』 권28 26년(1826) 9월 3일.

65 1815년의 평안도 별시에서는 문과 급제자를 포함하여 7명을 선발하였다.

66 그림에 그려진 공연은 출연진으로 보아 『교방가요』 「잡희」(雜戲)의 하나인 '산대'(山臺)처럼 보이기도 하나, 가면을 쓰고 있지 않다는 점에서는 '승무'(僧舞)로 보이기도 한다. 여기서 말하는 승무는 배역이 있는 무용극으로서 보통 알려진 승무와는 다른 것이다. 성무경 역주, 앞의 책, pp. 220~222.

67 취승에 대해서는 『교방가요』 「잡희」에 간단히 언급되어 있다. 정현석 저, 성무경 역주, 위의 책, pp. 226·227.

68 조면호(趙冕鎬), 『옥수집』(玉垂集) 권4 「제기성도병」(題箕城圖屛); 박정애, 「18-19세기 지방 이해와 도시경관의 시각적 이미지」, 『미술사학보』 49(미술사학연구회, 2017), pp. 223~247.

69 김윤식(金允植), 『운양집』(雲養集) 권2 시 강북창화집(江北唱和集) 「제평양전도병풍백일운 무진납월」(題平壤全圖屛風百一韻 戊辰臘月); 박정애, 위의 논문, pp. 240~241.

제6장. 그림으로 기록한 관직의 이력 _환력도

01 박은순, 「만남과 유람」 국사편찬위원회 편, 『그림에게 물은 사대부의 생활과 풍류』(두산동아, 2007), pp. 145~239; 박정애, 「조선시대 관서관북 실경산수화 연구」(한국학중앙연구원 박사학위 논문, 2011), pp. 215~228; 박은순, 「19세기 말 20세기 초 회화식 지도와 실경산수화의 변화: 환력의 기록과 선정의 기념」, 『미술사학보』 56(미술사학연구회, 2021), pp. 89~216.

02 박정애, 『조선시대 평안도 함경도 실경산수화』(성균관대학교 출판부, 2014), pp. 376~377에 표로 잘 정리되어 있다.

03 김상성 외 지음, 서울대학교 규장각 옮김, 『관동십경』(효형출판, 1999); 조규희, 「1746년의 그림: 시대의 눈으로 바라본 〈장주묘암도〉와 규장각 소장 『관동십경도첩』」, 『미술사와 시각문화』 7(미술사와 시각문화학회, 2007), pp. 224~253 참조.

04 『탐라지』는 이원진 저, 김찬흡 외 역, 『역주 탐라지』(푸른역사, 2002) 참조.

05 탐라십경도에 대해서는 이보라, 앞의 논문, pp. 69~117; 이원복, 「제주 십경도의 성립과 전개」, 『탐라순력도-그림에 담은 옛 제주의 기억』(국립제주박물관, 2020), pp. 228~237 참조. 『지영록』은 이익태가 제주에 부임하기까지의 과정, 임기 중의 행적, 제주의 역사문화 등에 대해 기록한 것으로 여기에 병풍의 서문과 10경이 언급되어 있다.

06 《탐라순력도》의 종합적인 분석은 윤민용, 앞의 논문(2010)과 동저, 앞의 논문(2011), pp. 43~62이 가장 좋은 참조가 된다. 그

외에도 《탐라순력도》에 대해서는 이찬, 「탐라순력도 남환박물 해제」, 『탐라순력도·남환박물』(한국정신문화연구원, 1979), pp. 1~9; 홍선표, 앞의 논문(1999), pp. 483~494; ; 오창명, 『탐라순력도 탐색』(제주발전연구원, 2014); 김승익, 앞의 논문(2020), pp. 10~21; 강영주, 「『탐라순력도』의 화풍적 특징과 회화사적 가치」, 『탐라순력도의 문화재적 가치조명을 위한 학술세미나 자료집』(국립제주박물관, 2020). pp. 79~117 참조.

07 김진영, 「조선초기 '제주도'에 대한 인식과 정책」, 『한국사론』 48(서울대학교 국사학과, 2002), pp. 81~92.

08 『승정원일기』 제403책 숙종 28년(1702) 3월 7일.

09 1765년 제주목사로 부임한 윤시동(尹蓍東, 1729~1797)이 편찬한 『증보탐라지』(增補耽羅誌) 권3 「인물」에는 이형상이 제주목사로 도임한 일자가 6월로 기록되어 있다. 그러나 《탐라순력도》의 〈한라장촉〉에 의하면 이형상은 이미 4월 15일에 한라산에 오른 기록이 있으므로 3월 하순을 도임 시기로 보아야 할 것이다.

10 "每當春秋節制使親審防禦形止及君民風俗謂之巡歷 余亦遵舊例發行於十月晦日閱一朔乃還 時半刺李泰顯 旌義縣監朴尙夏 大靜縣監崔東濟 監牧官金振爀 皆以地方陪行乃作 而此固不可以無識且也 嗚民感君恩 至有巾浦之拜又欲酬報 聖澤互相約誓閭境淫祀並與佛像而燒爐 今無巫覡二字是尤不可以無言也 卽於暇日使畫工金南吉爲四十圖 且要吳老爺筆」粧繢爲一帖謂之耽羅巡歷圖 時癸未竹醉日題于濟營之臥仙閣 是謂之瓶窩居士之序." 《耽羅巡歷圖》 제43면 서문. 같은 내용이 이형상의 문집인 『병와집』(瓶窩集) 권14와 『병와전서』(瓶窩全書) 권9에도 「탐라순력도서」(耽羅巡歷圖序)라는 제목으로 수록되어 있다. 다만 한 가지 차이는 '차요오노야필'(且要吳老爺筆) 부분이 《탐라순력도》의 서문에는 빠져 있다. 이 여섯 글자가 빠지게 된 경위에 대해서는 김동전, 「18세기 초 제주 사회와 『탐라순력도』의 역사적 가치」, 『탐라순력도의 문화재적 가치조명을 위한 학술세미나 자료집』(국립제주박물관, 2020), p. 62 참조. 그리고 《탐라순력도》 서문에 찍힌 인장 10과를 모두 읽어주신 경기대학교 성인근 교수님께 이 자리를 빌려 감사의 인사를 드린다.

11 김동전, 위의 논문, p. 63.

12 이형상의 음사철폐의 논리와 내용에 대해서는 마치다 타카시, 「조선시대 제주도 풍속을 둘러싼 이념과 정책」, 『역사민속학』 55(한국역사민속학회, 2018), pp. 55~87; 김새미오, 「병와 이형상의 제주지방 의례정비와 음사철폐에 대한 소고」, 『대동한문학』 63(대동한문학회, 2020), pp. 103~140 참조.

13 이형상이 서문에서 지칭한 '오노야'(吳老爺)를 오시복으로 처음 추정한 견해는 이보라, 앞의 논문, p. 81.

14 『숙종실록』 권38 29년(1703) 3월 5일; 『승정원일기』 제410책 숙종 29(1703) 3월 11일. 이형상 후임 제주목사는 이희태(李喜泰, 1669~?)이다.

15 "上衙在弘化閣北 延曦閣卽上衙東軒 北挾臥仙閣 南挾近民閣." 윤시동(尹蓍東), 『증보탐라지』(增補耽羅誌) 권2 「관우」(館宇).

16 《탐라순력도》의 완성 시기를 5월 말로 추정하는 것은 오시복이 서문을 아직 완성하지 못했다는 내용의 편지를 5월 19일자로 이형상에게 보냈기 때문이다. 이후 오시복은 자신의 이름을 서문에 드러내지 않고 서문을 완성하여 이형상에게 보낸 것이 5월 22일이다. 『이별의 한 된 수심 넓은 바다처럼 깊은데』(제주특별자치도 민속자연사박물관, 2017), p. 100 및 104 참조. 따라서 화첩의 완성 시기는 그 이후로 보는 것이 타당하다. 김동전, 앞의 논문, p. 62.

17 두 사람이 주고받은 서간문에 대해서는 『이별의 한 된 수심 넓은 바다처럼 깊은데』(제주특별자치도 민속자연사박물관, 2017); 이형상 저, 이진영 역주, 『탐라록』(제주특별자치도 민속자연사박물관, 2020), pp. 91~205 참조.

18 윤민용, 앞의 논문(2010), pp. 88~89.

19 『이별의 한 된 수심 넓은 바다처럼 깊은데』(제주특별자치도 민속자연사박물관, 2017), p. 98 및 p. 104 참조. 오시복이 거문고에 「금명」(琴銘)을 써서 준 것에 감사하는 이형상의 시와 이에 대한 오시복의 시는 이형상 저, 이진영 역주, 앞의 책, pp. 193~194 참조. 이 거문고와는 별도로 이형상은 한라산 백록담 위에서 저절로 말라버린 단향목(檀香木)으로 또다른 거문고를 만들어서 가지고 갔다. 이 거문고에 대해서는 이형상(李衡祥), 『병와집』(瓶窩集) 권1 시 「단금」(檀琴); 권4 명(銘) 「단금명병

서」(檀琴銘幷序) 참조.

20 41폭에 달하는 그림의 내용과 지명 등에 대해서는 윤민용, 앞의 논문(2010), pp. 48~90; 오창명, 앞의 책, pp. 86~464에 자세하게 설명되어 있다.

21 홍선표, 『탐라순력도』의 기록화적 의의와 특징」, 『탐라순력도』(제주시, 1994), p. 109.

22 윤시동, 『증보탐라지』 권2 「누정」.

23 이원진(李元鎭), 『탐라지』(耽羅志) 「풍속」(風俗).

24 임미선, 《탐라순력도》의 정재 공연과 주악 장면」, 『장서각』 26(한국학중앙연구원, 2011), pp. 281~282.

25 천제연은 18세기 말 편찬된 『제주읍지』에서 확인되는 이름이다. 〈현폭사후〉 화면에는 "천지연"이라 쓰여 있으며 이형상은 이곳을 '작은 천지연'(小天池淵)으로 불렀다. 『탐라순력도-그림에 담은 옛 제주의 기억』(국립제주박물관, 2020), p. 22 참조. 18세기 초 이형상 활동 당시에는 천제연이라는 이름이 사용되기 전이라 생각한다.

26 제주도를 그린 실경도에 대해서는 윤민용, 「조선 후기 제주실경도의 비교 연구: 《탐라순력도》와 '탐라십경도' 후모본을 중심으로」, 『한국고지도연구』 13권 2호(한국고지도연구학회, 2021), pp. 33~60 참조.

27 《탐라순력도》의 성격과 의의에 대해서는 윤민용, 앞의 논문(2011), pp. 54~60 참조.

28 허경진, 「《숙천제아도》」, 『미술사논단』 11(한국미술사연구소, 2000), pp. 357~374; 송인호, 「사방전도묘법 연구-숙천제아도를 중심으로」, 『건축역사연구』 31(한국건축역사학회, 2002), pp. 105~119; 김선주, 「『숙천제아도』 해제」, 『숙천제아도』(민속원, 2012), pp. 66~77; 박정혜, 앞의 논문(2012), pp. 100~123 참조.

29 서문이 쓰인 면에는 "西原人韓弼教輔卿章"이 나란히 찍혀 있다.

30 차장섭, 『조선후기벌열연구』(일조각, 1997), pp. 115~133.

31 한필교에 대한 사전 정보 대부분에는 1833년 진사시 입격으로 기록되어 있으나 이는 잘못된 것이다. 한필교는 1833년 상시(庠試)에 선발되고 1834년 갑오식년시에 진사 3등 58위로 입격하였다. 한필교(韓弼教), 『하석유고』(霞石遺稿) 권6 부편(附編) 「가장」(家狀); 한장석(韓章錫), 『미산집』(眉山集) 권13 「선부군가장」(先府君家狀) 참조.

32 연대순으로 전거 자료를 적어보면 다음과 같다. 『[효현왕후]경릉산릉도감의궤』(孝顯王后]景陵山陵都監儀軌); 『[憲宗孝定后]嘉禮都監儀軌』([헌종효정후]가례도감의궤); 『일성록』 헌종10년 2월 11일(임인)조; 『[文祖]綏陵遷奉都監都廳儀軌』(문조]수릉천봉도감도청의궤); 『哲宗大王祔廟都監儀軌』(철종대왕부묘도감의궤); 『[文祖神貞后八尊憲宗孝定后六尊哲宗哲仁后三尊]加上尊號都監儀軌』([문조신정후팔존헌종효정후육존철종철인후삼존]가상존호도감의궤); 『[고종명성후]가례도감의궤』([高宗明成后]嘉禮都監儀軌); 『승정원일기』 제2721책 고종 4년 12월 1일(경진) 참조.

33 "(전략) 每遷一官 輒復如之 蓋備後攷也 其除而未肅命者 出而未赴衙者 並姑闕 而不載省其繁也 (후략)." 「숙천제아도서」

34 홍석주와 한필교 집안의 관계와 그들의 예술 취미에 대해서는 박정애, 「19세기 경화세족의 학예성향과 실경도 향유 양상-홍석주와 한장석 가문을 중심으로」, 『미술사연구』 38(미술사연구회, 2020), pp. 159~188 참조.

35 허경진, 「『하석유고』 해제」, 연세대학교 국학연구원 편, 『연세대학교 중앙도서관 소장 고서 해제』 II(평민사, 2004), pp. 361~378 참조.

36 한필교가 1839년에 진하사 서장관으로 두 번째 연행했다는 선행 연구에 대해서는 재고를 요한다. 전수경, 「한필교의 『수사록』 연구」(성균관대학교 석사학위 논문, 2010), p. 7 참조. 한필교는 1839년 대왕대비 51세를 기념한 칭경진하례(稱慶陳賀禮)에서 봉표리(奉表裏)를 맡은 공로로 승서되었다.

37 강명관, 「조선후기 경화세족과 고동서화 취미」, 『동양한문학연구』 12(동양한문학회, 1998), pp. 5~38.

38 1839년에 9대조 한응인(韓應寅, 1554-1614)의 『백졸재연보』(百拙齋年譜)를 간행하고 1866년 『청주한씨세보』(淸州韓氏世譜)를 편

찬한 것이 문중을 위한 한필교의 대표적인 업적이다. 그 외에도 부친의 연보를 만들고 뛰어난 선조의 事蹟과 시문을 정리하여 편찬하였다. 한편 선조 제실(齋室)의 제사 홀기(笏記)를 재정비한다든지, 선조의 편액 글씨를 찾아 탑본하는 등 집안의 역사 기록 정비에 충실하였다. 한필교, 『하석유고』 권4 제발 「가산세일제홀기발」(駕山歲一祭笏記跋), 「제소헌기후」(題笑軒記後), 「선조사숙공묘제홀기발」(先朝思肅公墓祭笏記跋) 참조.

39 박정혜, 앞의 논문(2012), pp. 102~103 참조. 한필교가 감상하고 찬을 붙인 서화는 한필교, 『하석유고』 권1 시 「화해운자기시송하승게도장자운」(和海雲子寄示松下僧憩圖障子韻), 「차제인운」(次諸人韻), 권5 잡저 「보현대사법상찬 병서」(普賢大師法相贊 並序), 「규범도병찬」(閨範圖屛贊), 「종덕도병찬」(種德圖屛贊), 「화상자찬」(畵像自贊) 참조. 한필교가 고동(古董)에 관해 쓴 글은 한필교, 『하석유고』 권5 잡저 「고동로명 병서」(古董鑪銘 並序), 「백옥필통명 병서」(白玉筆筒銘 幷序), 「나전대두명 병서」(螺鈿大斗銘 並序), 「해연한감명 병서」(海燕漢鑑銘 幷序), 「죽호죽배명 병서」(竹壺竹杯銘 幷序) 참조.

40 김현정, 「19세기 경화세족의 실경산수화 후원 배경과 화단에 미친 영향」, 『미술사연구』 23(미술사연구회, 2009), pp. 280~307.

41 한필교는 목릉참봉 시절 부근의 능참봉들과 번갈아 모임을 갖고 시를 지었으며, 중앙의 관청에 근무할 때도 직소에서 시를 남겼다. 지방 수령을 여섯 차례 지내는 동안에도 인근 지역의 수령이나 임소를 방문한 관리들과 부임지 근처의 사찰, 서원, 누정, 명승을 유람하고 적지 않은 시를 남겼다. 한필교, 『하석유고』 권1 및 권2 시 참조.

42 "畵者所以象物也 天之所覆地之所載 莫不以畵傳其妙 故千載之久 萬里之遠 尙能有想得其髣髴者 畵之爲助顧亦大矣 (중략) 使其遭際昇平 歷試中外 隨除輒畵 續以粧之則 內而百司 外而列省 安知不畵在斯帖 而使後之人 有以考舊制之」亦足以尙論吾之進退出處乎 噫 畵固不爲無助矣 若其名成身退 角巾杖屨優遊乎 晩境也 出此圖而觀之則 疇昔宦遊之跡 歷歷在心而 升沈憂樂亦將有感于中者矣 聊爲序俾作傳世之玩." 「숙천제아도서」 번역문은 허경진, 앞의 논문, pp. 359~360을 참고하여 수정했다.

43 각 그림의 내용과 화풍, 주기에 대해서는 박정혜, 앞의 논문(2012), pp. 104~117 참조.

44 지도의 주기에 대해서는 이경미, 「지지 및 지도의 표현요소와 환경인식」, 『영남대박물관 소장 한국의 옛 지도』 자료편(영남대학교 박물관, 1998), pp. 128~138; 김기혁, 「군현 지도 수록지명과 주기」, 『부산고지도』(부산광역시, 2008), pp. 292~307.

45 박정혜, 앞의 논문(2012), pp. 113~115.

46 박정혜, 위의 논문(2012), pp. 116~117.

47 회화식 지도의 개념과 특징에 대해서는 안휘준, 「옛지도와 회화」, 『우리 옛지도와 그 아름다움』(효형출판, 1999), pp. 185~219 참조. 지도에 나타난 회화성에 대해서는 이태호, 「고지도의 회화성」, 『옛 화가들은 우리 땅을 어떻게 그렸나』(생각의 나무, 2010), pp. 208~255 참조.

48 군관화사에 대해서는 이훈상, 「조선후기 지방 파견 화원들과 그 제도, 그리고 이들의 지방 형상화」, 『동방학지』 144(연세대학교 국학연구원, 2008), pp. 305-363 참조.

49 박철상, 「고환당 강위가 엮은 『한사객시선』」, 『문헌과 해석』 33(문헌과해석사, 2005), pp. 210~248.

50 "洪岐周 子康伯號鍾山豐山人也 司馬科薦授齋郞 移副奉事 今年四十五 著有淸壽堂小草 鍾山家世淸華 少有篤名 文遊之盛 傾動一時 旣而同社諸人 皆駸駸通顯 而鍾山獨婉晩潦倒 有靑袍最困之歎 顧漠然不以爲意 究心樸學 矻矻靡懈 譽云文章士之一藝 然則爲文人亦當實事求是 是豈宜尋形逐響 自以爲能而已哉 兼工筆翰 風骨遒姸 得平原誠懸遺意." 강위(姜瑋) 편, 『한사객시선』(韓四客詩選) 「청수당소초」(淸壽堂小草).

51 남사의 창립과 성격, 핵심 동인의 활동에 대해서는 안대회, 「조선말기의 문예그룹 남사와 남사동인의 문학활동」, 『한국한시연구』 25(한국한시학회, 2017), pp. 5~41.

52 『고종실록』 7년(1870) 3월 19일.

53 《환유첩》에 대한 소개는 박은순, 「만남과 유람」, 국사편찬위원회 편, 『그림에게 물은 사대부의 생활과 풍류』(두산동아, 2007),

pp. 199~211 참조.

54 '수방재'의 주인과 정확한 소재는 확실치 않다. 수방재는 북경 자금성에 있는 건물 명칭이기도 하지만 이유원(李裕元)은 헌종이 고금의 서화를 모아 둔 '수방재'의 존재를 언급한 바 있다(『林下筆記』 권25 「春明逸史」 漱芳齋). 고종이 쓴 궁궐 전각의 편액 글씨 초본을 모아놓은 규장각 소장의 『어필현판첩』(御筆懸板帖)(1885년 편찬)에도 '수방재'(漱芳齋)가 들어 있고 실제로 편액이 국립고궁박물관에 소장되어 있다.

55 "余之作宰 凡十有六邑 而其二則因病未赴 得赴者十四耳 隨所至 就模邑誌中地圖 爲十四幅 此非出於一時 其長短廣狹 每相不同 觀者病之 丙申春 家居無聊 適有二畫人 遂使移摹一通 褙粧爲帖 名之曰宦遊帖 方之原本 不無參差 有時披閱 其山川樓觀 森然於目中 實無減於宗少文之臥遊 而亦不能無歐陽公仕宦出處之意云爾 是歲暮春下澣 鍾山老人書"[洪岐周印]《宦遊帖》跋文.

56 모두 서울대학교 규장각 소장이며 소장번호는 순서대로 古 4709-98, 想白古 915.13-On9, 想白古 915.14-G69 이다.

57 군현도의 기능 확대에 대해서는 양보경, 「한국의 옛 지도」, 『영남대박물관 소장 한국의 옛 지도』 자료편(영남대학교 박물관, 1998), pp. 122~123; 박은순, 「19세기 회화식 군현 지도와 지방문화」, 『한국고지도연구』 제1권 제1호(한국고지도연구학회, 2009), pp. 31~61.

제7장. 국가로부터 이름을 받는 가문의 영광 _ 연시례도

01 문옥표, 「종족조직과 생활문화」, 『조선양반의 생활세계』(백산서당, 2004), pp. 51~54.

02 시호의 의미, 사적 고찰, 시법, 조선시대 증시 제도 등 시호에 대한 개관은 유상근, 「조선시대의 증시제도」, 『상은 조용욱박사 송수기념 논총』(상은 조용욱박사 송수기념 논총간행회, 1971), pp. 87~102; 신용호, 「선현들의 시호연구」, 『공주사범대학 논문집』 27(공주사범대학, 1988), pp. 47~50; 강헌규·신용호 공저, 『한국인의 자와 호』(개정판, 계명문화사, 1992), pp. 81~123; 박홍갑, 「조선시대 시호제도」, 『한국중세사회의 제문제』(한국중세사학회, 2001), pp. 377~380; 김동건, 「시호, 조선시대 관료형 인물의 사후 품격 (1)」, 『영주어문』 39(영주어문학회, 2018), pp. 87~111 참조.

03 한국과 중국의 시법 제도 비교는 류창, 「전논조선왕조신시제도」(讚論朝鮮王朝臣諡制度), 『연민학지』 22(연민학회, 2014), pp. 202~231 참조.

04 『증보문헌비고』 권239 직관고 26 시호 「역대시호」(歷代諡號) 참조. 그러나 추사 김정희가 「진흥이비고」(眞興二碑考)에서 주장한 것처럼 법흥·진흥(法興·眞興) 등은 시호가 아니라 생전에 사용하던 이름이라는 의견도 있다. 박홍갑, 앞의 논문, pp. 375~400.

05 『경국대전』 권1 이전 「증시」(贈諡) 참조.

06 김동건, 앞의 논문, pp. 97~98.

07 시호는 시법(諡法)에 제시된 300여 글자 중에서 생전의 행적에 맞는 글자를 조합하여 만들어졌다. 때로는 부정적인 평가가 그대로 내포되는 글자를 쓰기도 했는데, 이런 경우 후손들은 개시(改諡)를 청원하는 상소를 올렸다.

08 이유원(李裕元), 『임하필기』(林下筆記) 권16 문헌지장편(文獻指掌編) 「부대시장지시」(不待諡狀之始) 참조.

09 『승정원일기』 제374책 숙종 23년(1697) 11월 3일; 윤증(尹拯), 『명재유고』(明齋遺稿) 권4 시 「현석영시례성 박생태회서시최신제공시 요화」(玄石迎諡禮成 朴生泰晦書示崔申諸公詩 要和).

10 『영조실록』 권42 12년(1736) 12월 10일.

11 인현왕후의 오빠 민진원(閔鎭遠, 1664~1736)은 시호를 청하지 말라는 유언을 남겼다. 또 이식(李植, 1584~1647)은 겸양의 의미로 연시하지 말라는 유지를 남겼는데 그 뜻을 받들어 아들 이단하(李端夏, 1625~1689)와 손자 이여(李畬, 1645~1718)는 시호를 청하지 않았다. 수십 년의 세월이 지난 후 홍상한(洪象漢, 1701~1769)의 제안으로 1741년 이식에 대해 선시가 이루어졌고 자손들은 연시하였다.

12 증시의 행정 절차에 대해서는 『홍문관지』(弘文館志) 관규(館規) 제4 「의시」(議諡); 김학수, 「정경세의 『우복선생시장』」 『고문서연구』 20(한국고문서학회, 2002), pp. 1~37; 김학수, 「고문서를 통해 본 조선시대의 증시 행정」 『고문서연구』 23(한국고문서학회, 2003), pp. 59~93에 자세하게 설명되어 있다.

13 이유원, 『임하필기』 권16 문헌지장편 「미시지론」(美諡之論) 참조.

14 김학수, 앞의 논문(2003), p. 82.

15 위와 같음.

16 이익(李瀷), 『성호사설』(星湖僿說) 권15 「답홍석여 을해」(答洪錫余乙亥).

17 『서산연시록』 권4 「연시의절 부물목」(延諡儀節 附物目) 참조. 이때 선시관에게 홍광직(紅廣織)과 남수화주(藍水花紬) 각 1필, 장지(壯紙) 2권, 조려의 문집인 『어계집』(漁溪集) 1질을 예물로 주었다.

18 『숙종실록』 권7 7년(1681) 12월 11일·12일.

19 병자호란 때 무공을 세운 최효일(崔孝一, ?~1644)의 연시를 돕기 위해 정조는 경기도 마전군수(麻田郡守)였던 그의 손자 최성렬(崔性烈)을 평안도 개천군수(价川郡守)와 서로 바꾸었다. 『정조실록』 권44 20년(1796) 3월 26일.

20 『승정원일기』 제2653책 철종 13(1862) 7월 15일.

21 『영조실록』 권66 23년(1747) 9월 25일.

22 1695년(숙종 21) 숙종의 장인 민유중(閔維重, 1630~1687), 1734년(영조 10) 영조의 장인 김주신(金柱臣, 1661~1721), 1743년 영조의 장인 서종제(徐宗悌, 1656~1719)에 대한 연시를 말한다.

23 『승정원일기』 제1120책 영조 31년(1755) 6월 13일; 『승정원일기』 제1121책 영조 31년 7월 12일 참조.

24 『승정원일기』 제2762책 고종 8년(1871) 3월 9일; 제2774책 고종 9년(1872) 3월 23일.

25 현전하는 연시도에 대한 내용과 특징은 박정혜, 「조선시대 사궤장도첩과 연시도첩」 『미술사학연구』 231(한국미술사학회, 2001), pp. 41~73 참조.

26 윤섬에 대한 증시는 『숙종실록』 권12 7년(1681) 12월 17일; 윤이건의 진산군수 제수는 『승정원일기』 제312책 숙종 11년(1685) 12월 16일; 진산군수 부임은 『승정원일기』 제313책 12년(1686) 1월 27일; 윤섬 연시연의 연도는 송시열(宋時烈), 『송자대전』(宋子大全) 권146 「서윤문렬공연시도서후」(書尹文烈公延諡圖序後) 참조.

27 『숙종실록』 권17 12년(1686) 12월 21일.

28 송시열, 『송자대전』 권139 「윤문렬공연시도서」(尹文烈公延諡圖序) 참조.

29 조태억(趙泰億), 『겸재집』(謙齋集) 권41 서 「장성부연시도서」(長城府延諡圖序). 윤씨삼절에 대해서는 이의현(李宜顯), 『도곡집』(陶谷集) 권16 묘지명 「진산군수윤공묘지명 병서」(珍山郡守尹公墓誌銘并序) 참조.

30 조태억은 1707년 10월부터 1708년 12월까지 이조정랑이었다. 『승정원일기』 제437책 숙종 33년(1707) 10월 5일; 『승정원일기』 제445책 숙종 34년(1708) 10월 29일 참조.

31 조경(趙絅), 『용주유고』(龍洲遺稿) 권3 7언율시(七言律詩) 「월정선생영시연시첩 소서」(月汀先生迎諡宴詩帖 小序).

32 이하곤(李夏坤), 『두타초』(頭陀草) 책18 잡저 「서임충간공현연시연시첩후」(書任忠簡公鉉延諡宴詩帖後).

33 화첩의 표제는 "효간공연시장"(孝簡公延諡帳)이다.

34 이정영 집안에 대해서는 이근호, 앞의 논문, pp. 151~194.

35 『숙종실록』 권50 37년(1711) 6월 16일.

36 당시 부호군이었던 조태억은 연시연에 참석했던 사촌형 조태로와 조태구를 모시고 참석했을 것이다. 이진검은 평안도 관찰사일 때인 1723년에 원접사가 되어 의주에 온 조태억과 만났다. 이들은 의주 일대를 유람하고 《용만승유첩》(龍彎勝遊帖) (국립중앙박물관 소장)을 남겼다.

37 수창시에서 사시관 임상덕은 행사장을 "반송고제"(盤松故第)라 언급하였으며 이진유를 주인으로 지칭하였다.

38 왕실의 연시 의례 절차는 『국조오례의』 권8 흉례 「견사영증왕자」(遣使榮贈王子)가 참조된다.

39 이 책의 pp. 447~448 참조.

40 「무의공연시시일기」(武毅公延諡時日記), 『고문서집성』 90(영해무안박씨편 II)(한국학중앙연구원, 2008), pp. 535~536.

41 표제는 "연시연첩"(延諡宴帖)이다.

42 『승정원일기』 제503책 숙종 43년(1717) 8월 19일.

43 한 면을 4단으로 나누고 두 면에 이어서 명단을 적었다.

44 이중에서 이유와 오명항은 이정영의 연시례에도 참석하였다.

45 박정혜, 「의궤를 통해서 본 조선시대의 화원」, 『미술사연구』 9(미술사연구회, 1995), pp. 221~290.

46 이익, 『성호전집』 권51 서 「홍정익공만조연시도병서」(洪貞翼公萬朝延諡圖屏序) 참조.

47 『영조실록』 권68 24년(1748) 10월 3일.

48 홍만조에게는 홍중형(洪重亨, 1663~?; 생원), 홍중휴(洪重休, 1667~1717; 通德郎), 홍중인(洪重寅, 1677~?; 진사), 홍중흠(洪重欽; 유학), 홍중징(洪重徵, 1682~1761) 등 다섯 아들이 있었다.

49 연시례 시기는 이익이 서문에 홍중징을 '수부상서'(水部尙書)로 지칭한 데에서 근거를 찾을 수 있다. 홍중징에 대한 공조판서 제수는 『승정원일기』 제1102책 영조 30년(1754) 1월 11일 참조.

50 홍중징은 연시례에 필요한 병풍과 포진(鋪陳) 등의 물자를 공조의 공인(貢人)에게 부담 지워 물의를 일으킨 바 있다.

51 박성원의 발문에는 연시까지 오랜 세월이 지나게 된 사정, 참석한 후손들의 이름과 도움, 그림을 덧붙여 이러한 도첩을 만든 목적 등이 잘 나타나 있다. 끝에는 박성원의 경하시에 차운한 시들도 덧붙여져 있다.

52 화면에 "兪彥鈇崔道興擧函而立"이라고 쓰여 있으며 같은 내용이 박성원의 발문에도 적혀 있다.

53 『승정원일기』 제1275책 영조 43년(1767) 12월 26일.

54 그대로 옮겨보면 "이랑(吏郞) 이형원(李亨元), 고양(高陽) 유언수(兪彥鈇), 김포(金浦) 최도흥(崔道興), 교하(交河) 홍계우(洪啓佑), 금천(衿川) 차형도(車亨道), 주인(主人) 성원(聖源) · 천환(天煥), 제손(諸孫) 정하(鼎夏) · 명하(命夏) · 종향(宗亨) · 종보(宗輔) · 종욱(宗郁) · 종도(宗道) · 종진(宗震) · 종정(宗貞) · 종덕(宗德) · 내환(乃煥) · 춘환(春煥) · 재환(再煥) · 동환(東煥) · 세환(世煥) · 시환(始煥) · 리환(履煥) · 정환(鼎煥), 방손(傍孫) 동최(東最) · 혜광(惠光) · 세광(世光)"이다.

55 무안박씨 종택과 충효당에 가전된 유물 일부는 2005년 한국학중앙연구원에 기탁되었으며 그 목록은 『무안박씨 무의공 종택 기탁전적』으로 정리되었다. 기탁품의 자세한 설명은 『절의를 숭상하고 충정에 뜻을 두다: 명가의 고문서 7』(한국학중앙연구원 장서각, 2009) 참조.

56 정수환, 「조선후기 영해 무안박씨가의 가계와 가계운영의 한 양상」, 『고문서집성 90: 영해무안박씨편 II』(한국학중앙연구원, 2008), pp. 21~52.

57 정수환, 위의 논문, pp. 49~50.

58 현재 대구가톨릭대학교 도서관, 동국대학교 경주캠퍼스 도서관, 원광대학교 도서관, 성균관대학교 존경각 등 여러 곳에 소장되어 있다.

59 연시록은 이외에도 단종의 시신을 수습하여 장사지낸 영월(寧越) 호장(戶長) 엄흥도(嚴興道, ?~1457)의 연시하기까지의 과정을 적은 『영월엄씨충의공연시록』(寧越嚴氏忠毅公延諡錄)이 있다. 엄흥도는 1878년(고종 15) 증시되어 같은 해 3월 26일 문경(聞慶) 내화리(內化里)의 본생가에서 연시하였다. 이 연시록은 1927년 문경에서 목활자본으로 출간되었다.

제8장. 가문의 이름으로 모은 조상의 행적_가전화첩

01 의령남씨 가전화첩의 내용에 관한 이른 시기의 연구로는 박정혜, 앞의 논문(1988), pp. 23~49가 있다. 이본의 비교, 제작 시기 비정, 집안 전승 등에 대해서는 유미나, 앞의 논문, pp. 112~127에 자세하게 분석되어 있다.

02 〈중묘조서연관사연도〉의 행사 시기를 1534년으로 보는 견해가 있지만(유미나, 위의 논문, p. 115), 『중종실록』 권78 29년(1534) 10월 6일 기사의 서연관에 대한 사연이 《중묘조서연관사연도》에 그려진 행사라는 근거는 없다.

03 박정혜, 앞의 논문(1988), pp. 23~49; 최석원, 앞의 논문, pp. 268~293; 유미나, 위의 논문, pp. 112~127 참조.

04 〈선묘조제재경수연도〉에 대해서는 이 책의 제1장 경수연도 부분 참조.

05 『태종실록』 권7 4년(1395) 3월 4일; 『태종실록』 권8 4년(1395) 7월 11일. 유미나, 앞의 논문, pp. 114~115.

06 이 고사는 남구만(南九萬, 1629~1711)이 지은 남재의 신도비, 남공철(南公轍, 1760~1840)이 지은 묘표, 『의령남씨족보』, 이유원의 『임하필기』 등에도 기록되어 있다.

07 유미나, 앞의 논문, pp. 113~115.

08 《참의공사연도》에 대해서는 안휘준, 「규장각 소장 회화의 내용과 성격」, 『한국문화』 10(서울대학교 한국문화연구소, 1989), pp. 333~340 참조.

09 〈남지기로회도〉는 이 모임에 참석한 집안의 후손들에 의해 집안마다 여러 형태로 그 보존과 전승 이 계속되었다. 윤진영, 「이유간(1550-1634)의 「연지회시종사실」과 남지기로회도의 전승내력」, 『장서각』 8(한국정신문화연구원, 2002), pp. 55~91; 민길홍, 「모사를 통한 가전과 전승, 조선시대 〈남지기로회도〉: 국립제주박물관 소장본을 중심으로」, 『미술자료』 95(국립중앙박물관, 2019), pp. 230~246 참조.

10 "家中舊有是簇 盖摹本也 只有圖畫與額篆六字而已 歲壬申始得與會座目於家乘中 使兒承淳謹書於圖下粵 六年丁丑 谿谷張相國後孫之隣 於吾叔父宅者 有買得舊本 叔父聞而異之 因人借觀原序 石門李公作與谿谷張公題跋及詩具載焉 絹質渝剝 而墨蹟古高 屢回敬玩不勝感慕 叔父命余移寫於家藏之本 而病眼不能寫兒書之 又寫西溪朴公題後之文 (중략) 今玆張氏家所得者 無乃松溪宅所保 而溪翁所賞者耶 若爾則當有溪翁書蹟 而今無之何也 愚意則盛蹟不可終泯 神物有所護持 雖本家不能世守 而隨緣流落於世間如今者 張氏之偶得購買 吾家之偶得借 觀者必不止於一二 此此世亦廣矣 知聞旣斷則今之見此圖者 亦當日 惟此圖在世耳 豈不可貴且可慨耶 維然若使諸公之後裔各各貌是畫錄是文家置 而戶藏維舊物不傳 而俾盛蹟不朽於世則均也 玆記書簇之意兼有望於通家之諸君子云爾 己巳後一百八十有九年 丁丑仲夏 藥峯徐公八世孫羽輔謹記." 서우보, 「기로회도기」, 《서연관사연도급남지기로회도》.

11 당시 문장으로 이름 있던 장유는 이경석과 어린 시절부터 이웃해 살면서 많은 시를 주고받았으며 청나라에 보내는 많은 외교문서를 찬술하였고 주화파(主和派) 이경석과 정치적 견해를 같이하며 일생을 가깝게 지냈던 인물이다. 이와 같은 친분

으로 〈남지기로회도〉를 제작할 때 이경석 형제가 장유에게 글을 부탁하였던 것으로 보인다. 이경석은 장유의 제문(祭文)과 시장(諡狀)도 찬술한 바 있다.

12 서정보가 「입학도기」를 쓴 일자를 알 수는 없지만 「서연관사연도기」와 「남지기로회도기」를 쓴 1828년 5월 무렵에 같이 썼을 것이라고 생각한다.

13 나무로 만든 겉표지에는 "參議公賜宴圖 附藥峯公南池耆老會圖及丁丑參判公輔德時 翼宗大王入學圖"라고 음각되어 있어서 후대에 다시 만들어진 것을 알 수 있다.

14 유미나, 앞의 논문, pp. 116~117 및 같은 논문의 주 16 참조.

15 "(전략) 末宗孫羽輔皆已詳載 噫是圖之至今相傳事亦不偶 此必各碩兹會不可泯 而無傳竟爲造物者所 慳秘 而若是傳久也歟 余覽是圖 而起敬讀序文 而追想二百年之下 猶不勝欽仰感慕撫是圖 而語諸宗曰 此不但後孫之考覽不便愈 久前後之道 猶不若成一册子 且參議公賜宴圖與是圖 匹休於前後合附成卷不亦可乎 僉曰若仍先模公賜宴次模南池圖 圖下列錄一如原圖 兩世勝會古今罕有 圖帖旣成分藏於大小宗家 以爲便覽壽傳云爾 己巳後 二百一年戊子仲夏 藥峯公八世孫參徐判鼎輔謹記."
서정보, 「남지기로회도기」, 《참의공사연도》.

16 백헌공 종중에서 경기도박물관에 기증된 「연지기로회첩서」(蓮池耆老會帖敍)와 「연지노인회좌목」(蓮池老人會座目)은 바로 이세익이 쓴 좌목·서문·발문에 이광사의 발문이 더해진 첩자의 모습을 간직하고 있다.

17 국립중앙도서관 외에도 고려대학교 도서관, 계명대학교 도서관 등 여러 소장본이 남아 있다.

18 《풍산김씨세전서화첩》은 국역본으로 김철희 역, 『세전서화첩』(1982)이 있으며, 김미영·박정혜, 『세전서화첩』(민속원, 2012)으로 영인되었다. 그 외의 서화첩의 내용과 특징에 대한 연구로는 배영동, 「안동 오미마을 풍산 김씨 『세전서화첩』으로 본 문중과 조상에 대한 의식」, 『한국민속학』 42(한국민속학회, 2005), pp. 195~236; 박정혜, 「그림으로 기록한 가문의 역사: 조선시대 《풍산김씨세전서화첩》 연구」, 『정신문화연구』 103(한국학중앙연구원, 2006), pp. 239~286; 최은주, 「『풍산김씨세전서화첩』의 구성과 김중휴의 편찬의식」, 『퇴계학과 유교문화』 58(경북대학교 퇴계학연구소, 2016), pp. 167~200 등이 있다.

19 풍산김씨 가문의 전통 형성 과정과 학풍, 주요 인물의 행적, 세거지의 특성에 대해서는 김재억 편, 『풍산김씨 허백당세적』(대지재소, 1999); 주승택 외, 『봉황처럼 날아오른 오미마을』(민속원, 2007); 배영동, 『청백정신과 팔련오계로 빛나는, 안동 허백당 김양진 종가』(예문서원, 2015); 김형수, 「조선후기 오미동 풍산김씨 가문의 가학적 전통의 확립과정」, 『안동학연구』 8(한국국학진흥원, 2009), pp. 9~34; 김미영, 「조상의 덕을 기리다, 풍산김씨 세덕가」, 『세전서화첩』(민속원, 2012), pp. 150~162 참조.

20 15세손 김응조의 『추원록』(追遠錄)(1653)에는 "始祖譜牒不載不可考"라 하였으나 1782년(정조 6) 19세손 김서구(金叙九, 1725~1786)에 의해 처음 편찬된 풍산김씨 족보[壬寅譜]에 "今依追遠錄所記以判相事公爲始世數焉"라 기록됨으로써 김문적을 시조로 모시기 시작하였다.

21 공조참판을 지낸 김양진은 40여 년간 관직생활을 했는데, 특히 전라감사(1520~1521), 경주부윤(1526), 황해감사(1529), 충청감사(1533) 등 10년간 외직에 있을 때 백성들에게 선정을 베푼 것으로 유명하였다. 그러한 공을 인정받아 1529년에 청백리(淸白吏)에 봉해졌으며 가문을 대표하는 인물로서 추숭의 대상이 되었다.

22 김의정은 세자시강원 사서로 보필했던 인종이 1545년 즉위한 지 7개월여 만에 죽자 낙향하여 세상 사람과 어울리는 것을 피하였다. 호를 유경당(幽敬堂)에서 잠암으로 바꾸고 외아들 이름도 벼슬에 나가지 말고 농사에 전념하라는 의미에서 '농'(農)이라 지을 정도였다.

23 김대현(金大賢), 『유연당집』(悠然堂集) 권1 「대지재사벽상제」(大枝齋舍壁上題), 「선유암」(仙遊庵), 「유의암」(留衣庵) 및 권3 「기선유유의이암사」(記仙遊留衣二庵事) 참조.

24 회룡고조혈(回龍顧祖穴)에 대해서는 정경연, 『정통풍수지리』(평단, 2003), p. 400 참조.

25 김대현은 원래 아들 9형제를 두었는데 여덟 번째 아들 김술조(金述祖, 1595~1611)는 17세에 일찍이 사망하였다. 일곱째 김염

조는 김대현의 재종제(再從弟)인 김수현(金壽賢, 1565~1653)의 계자(繼子)로 들어가 파주로 이주하였다. 대과에 응시하지 않고 고향에서 종택을 돌보는 데에 힘썼던 김대현과는 달리 김수현은 중앙의 여러 요직을 거쳐 관직이 의정부 좌참찬에 이르렀다. 예조판서에 제수된 후 80세가 된 1644년(인조 22)에는 기로소에 들어갔다. 『인조실록』 권45 22년(1644) 11월 16일 참조.

26 또한 관찰사에게 마을 앞에 문을 세우고 '봉황문'(鳳凰門)이라는 편액을 걸도록 하는 등 은전을 베풀었다. 『인조실록』 권21 7년(1629) 12월 6일 참조.

27 "(전략) 仁廟朝雪松公潛庵公之曾孫於八祖兄弟序居第八登第以五棣聯桂 謝恩日自上用國朝古例 贈悠然堂公吏曹參判 命改洞名五美 令道臣立里門刻揭鳳凰門三字公本同胎九兄弟以鳳凰一生九子取義云."《풍산김씨세전서화첩》 제1도〈대지도박도〉.

28 김의정(金義貞), 『잠암일고』(潛庵逸稿) 권3「수」(愁) 및「부차운」(附次韻) 참조.

29 6월 4일 첫 번째 상소를 시작으로 다섯 차례 상소하였으나 받아들여지지 않았으므로 몇몇 동지들과 답답함과 울분을 벗어버리고자 모인 것이다. 이때 모인 사람들은 권도(權濤 1557~1644), 권집(權潗, 1569~?), 권준(權濬, 1578~?), 박문영(朴文楧), 이흘(李屹, 1557~1627), 권극량(權克亮, 1584~1631) 등 16명이었으며 아주(鵝州) 신형보(申亨甫)는 참석하지 못한 아쉬움을 편지로 대신 전달하였다.

30 유성룡의 아들 유진은 김봉조, 김영조와 도의로 교유하였으며 김봉조의 만사(輓詞)를 지었다. 유성룡의 손자 유원지(柳元之, 1598~1674)는 풍산김씨 집안에 소장된 김연조의 『정훈록』(庭訓錄)에 발문을 지었다.

31 『승정원일기』 제2618책 철종 10년(1859) 8월 7일. 김중휴는 그 공로로 부사용(副司勇)에 단부(單付)되었다.

32 김중휴의 일기에 대해서는 장윤수, 「오미동 풍산김씨 문중의 '일기'연구」, 『한국학논집』 68(계명대학교 한국학연구원, 2017), pp. 240~243; 김미영, 「19~20세기 풍산김씨 일기를 통해 본 의례생활」, 『국학연구』 35(한국국학진흥원, 2018), pp. 341~343 참조.

33 "帖吾家史而." 김중범(金重範),「발문」《풍산김씨세전서화첩》.

34 "(전략) 吾從叔鶴崳公 旣纂石陵世稿十六卷 又纂世傳書畵二帖子 與世稿幷尊閣 誠勤且摯 但稿或有無傳 傳而又有不盡言者 畵 所以繼之也 凡十世十九位三十一爛位 曁傍親畵至二三 皆徵蹟之可傳者 而■夫世遠年邈 斷爛殆盡 搜得家藏箱篋有闕者 旁求于門內及知舊家 幷移而新之 世加守者 循實而描之 合爲一部 克完世傳 盖名賢卿相淸白循良文章道德忠節孝義 爲石陵之世 而世所以畫之者 爲公祖凡十位 爲吾祖凡八位 而上五位則由祖也 各疏其事實于左, 俾書畵俱眞 而粧而帖之 庸寅羹墻之慕 且牖後輩知某世某位有某事 展帖奉閱 肅然若臨 儼然若存 不覺怵惕欽恭 況其事非復得見於今世者不一而足焉耶 (중략) 公追遠之誠 而見於此帖與世稿 而但未克鋟諸梓 以廣其傳遽値龍蛇之夢 (후략)." 김봉흠(金鳳欽),「경제학암종숙세전서화첩후」(敬題鶴崳從叔世傳書畵帖後),《풍산김씨세전서화첩》.

35 배영동, 앞의 논문(2005), pp. 219~220. 앞에서도 언급했지만 팔련오계 중 첫째 김봉조, 넷째 김경조, 여덟째 김숭조만이 오미동에 세거하였고 나머지 아들들은 봉화, 예천, 파주 등지로 이주하였다. 오미동에 남은 3파는 순서대로 학호공파(鶴湖公派), 심곡공파(深谷公派), 雪松公派(설송공파)를 이루었으며 이들이 풍산김씨 허백당 문중의 중심이 되었다.

36 필자의 의견과는 반대로《세전서화첩》의 중심은 기록이며 그림은 부수적이라는 관점은 최은주, 앞의 논문, pp. 167~200 참조.

37 다만 이《세전서화첩》의 기록상으로는 편찬 당시 원본이나 범본(후대의 이모본, 혹은 개모본)의 존재 여부에 대한 언급이 전혀 없다. 따라서 현재 이《세전서화첩》에 실린 그림이 원본이나 범본에 의한 이모작인지, 기록을 바탕으로 한 개작인지, 혹은 아예 처음 창작된 것인지에 관한 명확한 사실을 알기는 어렵다.

38 "(전략) 然書不盡而圖盡意, 若無是圖之粧著, 一■上, 則又安可人人愛玩欽賞, 而知此門之若是多賢乎, 然則畵是圖而粧是帖

주

者, 殊未知進入圖中, 而雖無圖, 亦此門之肖孫也, 至若諸賢公圖末詩文, 又極其記實精采, 誠畫外之畫, 而於圖尤有所感, 謹識始末而棘人三 ■, 亦世其家者, 奉是帖而有鳴乎澤新之痛, 因并記焉. 甲子仲春節, 驪江後人李在英謹書." 이재영(李在英), 「도첩후서」(圖帖後敍), 《풍산김씨세전서화첩》.

39 『학사정선회록』은 그림, 참석자 12명 좌목과 창화시, 김응조의 발문으로 구성되었다. 윤진영, 「조선시대 계회도의 유형과 성격-안동지역의 문중 소장 계회도를 중심으로」, 『만날수록 정은 깊어지고』(한국국학진흥원, 2013), pp. 145~155 참조.

40 "(전략) 日暮將散歸相視依然 囑權君公運題名 囑衆仙相和而爲詩人 囑敎長朴君子相 山長李君思退作帖 而粧績之因繪事於其上 名之曰鶴沙仙會錄 (후략)." 김응조(金應祖), 「서학사선회록후」(書鶴沙仙會錄後), 『학사정선회록』(鶴沙亭仙會錄).

41 김응조(金應祖), 『학사집』(鶴沙集) 권5 「학사정사기」(鶴沙精舍記) 및 「서학사선회록후」(書鶴沙仙會錄後) 참조.

42 최은주, 앞의 논문, p. 173.

43 "初七日 日氣似有凉意 行祀後褙書畵帖 此實積年心力所在 與兒輩終日奔忙 初八日 又褙畵帖 反浦家族弟重緯來傳 天雲亭主人輝大謝書 又致甘縣族弟重斗書" 김중휴, 『김중휴일기』(金重休日記) 1860년 7월 초7일 및 초8일.

44 그림의 내용과 특징은 박정혜, 앞의 논문(2006), pp. 247~262 참조. 건책에 쓰인 그림 목록에 의하면 총 그림 수는 31점이지만 실질적으로 〈천조장사전별도〉는 한 제목 안에 서로 다른 내용의 그림 두 점이 실려 있으므로 32점이다. 각 그림에 부수된 기록은 [표 18]과 [표 19]에 간략하게 정리해 놓았으므로 본문에서는 그에 관한 자세한 설명을 줄였다.

45 김수운(金守雲)은 의궤나 『근역서화징』에 '金水雲'으로 기록된 인물과 같은 사람으로 생각된다.

46 을축갑회도에 대해서는 윤진영, 「〈을축갑회도〉 연구」, 『미술사료』 69(국립중앙박물관, 2003), pp. 69~88.

47 의궤에 의하면 김수운은 1600년 의인왕후빈전혼전도감(懿仁王后殯殿魂殿都監) 1방에서 일하였으며 1605년 호성선무청난공신도감(扈聖宣武淸難功臣都監)에서 공신들의 초상을 그렸다. 또 1616년에는 동국신속삼강행실찬집청(東國新續三綱行實撰集廳)에서 정본서사전후화원(正本書寫前後畵員)으로 일했다. 박정혜, 앞의 논문(1995), pp. 221~222.

48 이징도 처음부터 정식 도화서 화원은 아니었다. 그는 1605년 공신도감에서 김수운과 함께 사화(私畵) 신분으로 일했으며 1609년 영접도감에서는 도화서 화원이 아닌 '대행원역'(代行員役)으로 참여하였다.

49 〈동복오씨세덕십장〉은 박정애, 「지우재 정수영의 산수화 연구」(홍익대학교 대학원 미술사학과 석사학위 논문, 1999), pp. 60~70에서 처음 정수영의 초기 작품으로 소개되어 그 내용과 화풍이 분석되었다. 이 화첩은 2009년 국립공주박물관에서 열린 '공주의 명가' 전시에 출품되었고 2010년에는 『동복오씨세덕십장』(동복오씨 대종회, 2010)으로 번역·출판되었다.

50 동복오씨 가계와 인물에 대해서는 오희상(吳喜相) 등 편, 『동복오씨족보』(同福吳氏族譜) 5권 5책(1926)를 참조하였다.

51 2010년 동복오씨 묵재공 종회에서 160건 202점, 수촌공(水村公) 종회에서 116건 120점, 유수공(留守公) 종회에서 37점 등의 유물이 국립공주박물관에 기탁되었는데 묵재공 종회의 기탁품에 〈동복오씨세덕십장〉이 포함되어 있다. 국립공주박물관 기탁품 외에 개인 소장본으로 두 본이 더 전하는 것을 확인할 수 있다. 국립공주박물관 소장품을 조사할 수 있도록 허락해 주신 동복오씨 묵재공 종회 오이록 회장님께 이 자리를 빌려 감사 드린다.

52 『신증동국여지승람』 권41 「전라도」 동복현(同福縣) 고적(古跡) 석등조(石燈條) 참조.

53 '문헌공묘정사적비'(文獻公廟庭事蹟碑)의 비문은 오정일이 짓고 오시복(吳始復)이 글씨를 쓰고 외손 복창군(福昌君) 이정(李楨)이 전액을 썼다.

54 오시수가 세운 단비(短碑)는 글자(石燈史蹟碑記)를 알아볼 수 없게 마모되어 1767년에 다시 세워졌다. 석등은 약간의 손질을 가한 자연 암반 위에 지름 5~14cm, 깊이 2.5~8cm 되는 구멍 48개(실제는 54개)를 파놓은 형태이다. 현재 전남 화순군 동복면 독상리에 보호각을 지어 모서 놓았으며 시제 전날 이곳에서 석등제를 올린다. 1984년 전라남도 문화재자료로 지정되었으며 문화재 명칭은 '독상리석등'(獨上里石燈)이다.

55 『고려사』세가 권29 충렬왕 6년 3월 2일; 『고려사절요』권20 충렬왕 6년 3월.

56 이때 오식이 지은 시는 『동문선』권20 칠언절구 「만경대」(萬景臺); 『신증동국여지승람』권45 「강원도」간성군(杆城郡) 누정 만경루조(萬景樓條) 참조.

57 그림 다음 면의 글에는 연산군 대에 벼슬을 사양했다고 기록되어 있으나 족보에 근거한 생몰년과 부합하지 않으므로 서화 첩의 기록은 연산군 대에 태어난 것을 착각한 오류라고 생각한다.

58 이 일화는 이민구(李敏求), 『동주집』(東州集) 권10 갈명 「이조참판오공묘갈명 병서」(吏曹參判吳公墓碣銘 幷序)에 실려 있다.

59 김세렴(金世濂), 『동명집』(東溟集) 권8 비지갈명(碑誌碣銘) 「증의정부우의정오공신도비명 병서」(贈議政府右議政吳公神道碑銘 幷序) 참조.

60 "上之五年知事吳公 出爲關西觀察使 以母老辭 上許之 尋有開京之命 時仲氏觀察海西 海營距開京數百里 而近公與觀察公 謀奉太夫人 泝後西江 合樂上壽 伯氏方爲大司寇 而觀察公長男爲中書 諸甥有四公子 皆以恩假至 父老觀者莫不咨嗟歎息榮之 道路爭相傳說且滿耳 時太夫人春秋七十餘 子孫乘朱輪華轂者六七人 凡衣冠而朝者甚盛 天啓中 先相公嘗爲經歷 司寇公爲留守者再 而今公又以特恩來 四十年間 太夫人前後臨此都者四 開京父老嘖嘖言先相公之種德 而太夫人賢行 擧世知之 皆曰天道積行之報 前古所罕云 朝之大夫士咸作詩詠歌之 以付開京古事 上之六年至月辛亥 孔巖許穆文父 序." 허목(許穆), 『기언』(記言) 별집 권8 서 「오유수경수첩서 을사」(吳留守慶壽帖序 乙巳).

61 『숙종실록』권20 15년(1689) 3월 23일; 권21 15년 6월 24일.

62 『정조실록』권18 8년(1784) 8월 9일.

63 〈예강승집〉에서 작은 집으로 출계하여 오횡의 대를 이은 오정원을 '중씨'(仲氏)로 지칭한 점도 참조가 된다.

64 오시복은 제주도 유배 시 《탐라순력도》의 편찬자 이형상과 교분을 나눈 인물임을 앞장에서 살펴본 바 있다. 이 책 pp. 362~364 참조.

65 두 소장본의 글씨는 서로 유사한 서풍이지만 같은 사람의 글씨로 보기 어렵다. 화면의 크기는 약간의 차이가 있으며 개인 소장본에는 화면마다 정수영의 인장이 찍혀 있다. 다른 한 소장품도 내용은 같지만 필묘법과 채색이 달라 19세기 후반 이후에 제작된 것으로 보인다.

제9장. 평생도에 종합된 사가기록화_평생도

01 홍선표, 「조선 말기 평생도의 혼례 이미지」, 『미술사논단』47(한국미술연구소, 2018), p. 163.

02 최성희, 「조선후기 평생도 연구」(이화여자대학교 석사학위 논문, 2001); 최성희, 「19세기 평생도 연구」, 『미술사학』16(한국미술사 교육학회, 2002), pp. 79~110.

03 《모당평생도》는 회혼례를 그린 마지막 폭 상단에 "신축구월사능화우와서직중"(辛丑九月士能畵于瓦署直中)이라고 쓰여 있어 서 김홍도가 1781년에 그린 작품으로 알려져 왔으나 이 평생도는 19세기의 작품이며 모당 홍이상의 이력과는 관련 없음이 밝혀졌다. 최성희, 위의 논문(2001), pp. 40~49 참조. 《담와평생도》는 현재 6첩 병풍이지만 원래는 첫돌과 혼인 장면이 제 1·2첩에 포함된 8첩 병풍이었을 것으로 생각된다. 떨어져 나간 제1·2첩은 국립중앙박물관에 남아 있는 것으로 추정된다 (유물번호 신4555). 최성희, 위의 논문(2002), p. 81.

04 이채(李采), 『화천집』(華泉集) 권9 제발 「제서성가간수화병후」(題徐聖可簡修畵屛後). 이채의 제발을 포함한 평생도 병풍의 성립 에 대해서는 최성희, 앞의 논문(2002), pp. 92~95 참조.

05 『화천집』의 제화시는 시기순으로 편집되었는데 임술년(1802)과 계해년(1803) 사이에 배치되어 있다.

06 최성희, 앞의 논문(2002), pp. 92~98 참조.

07 차장섭, 『조선후기벌열연구』(일조각, 1997), pp. 133~159.

08 『속대전』「예전」 의장(儀章) 승평교자(乘平轎子).

09 정연식, 「조선조의 탈것에 대한 규제」, 『역사와 현실』 27(한국역사연구회, 1998), pp. 177~208; 제송희, 앞의 논문(2015), pp. 259~298.

10 최성희는 《모당평생도》를 18세기 말, 《담와평생도》를 19세기 초의 작품으로 보았지만 필자는 두 작품 모두 19세기에 그려진 작품으로 판단한다. 다만 《모당평생도》를 《담와평생도》보다 앞선 시기의 작품으로 비정했다는 점에서는 최성희와 같은 의견이다.

11 최성희, 앞의 논문(2001), pp. 57~58에서도 평생도를 김홍도의 창안으로 보는 견해가 제기된 바 있다.

12 정원용의 생애 및 관직 이력에 대해서는 이동인 역, 『경산연보』 광명문화원(2005) 참조.

13 『승정원일기』 제2390책 헌종 7년(1841) 4월 22일; 『승정원일기』 제2408책 헌종 8년(1842) 11월 11일.

14 『승정원일기』 제2475책 헌종 14년(1848) 7월 4일.

15 정원용의 장수와 관련된 유물로는 회갑, 회혼, 회방을 지낼 때 착용했다는 서대(犀帶)가 함, 회방 교지, 철종 어제와 함께 남아 있다. 이 소뿔로 만든 허리띠는 '삼회대'(三回帶)라고 불렸는데 사람들은 혼사를 치를 때 이를 복대(福帶)로 여겨 앞다투어 빌려 갔다고 한다.

16 이외에도 정원용에게는 한 가지 더 기념할 만한 일이 기다리고 있었는데 바로 규장각에 들어간 지 만 60년이 되는 해를 맞는 것이었다. 정원용은 이 시점을 6개월 앞두고 사망하여 안타깝게도 그 영광을 누리지 못했지만, 이 일은 국조 500년 동안 유일한 사례로 조정에서 회자되었다. 『승정원일기』 제2782책 고종 9년(1872) 11월 25일; 『승정원일기』 제2793책 고종 10년(1873) 9월 10일.

17 채용신의 자전화 〈평생도〉 10첩 병풍의 각 폭에 쓰인 화제는 노부오 쿠마가이(熊谷宣夫), 「석지 채용신」(石芝蔡龍臣), 『미술연구』 162(도쿄: 미술연구소, 1951), pp. 33~43 참조.

18 이때 출품된 작품 목록은 노부오 구마가이, 위의 논문, pp. 40~41 참조.

19 『승정원일기』 제3058책 고종 32년(1895) 5월 28일; 『관보』(官報) 제147호 개국504년(1895) 8월 26일 「휘보」(彙報) 관청사항(官廳事項). 『승정원일기』에는 '총순'에 임명되었다고 했으나 『관보』에는 '경무관보'에 임명된 것으로 기록되어 있어 차이가 있다.

20 문창석은 1896년 음력 6월부터 1897년 12월까지 운봉군수로 일했고 1899년 음력 6월부터 1900년 12월까지 낙안군수로 봉직했다. 『승정원일기』 제3048책 고종 31년(1894) 7월 3일, 7월 12일, 7월 16일; 『승정원일기』 제3072책 고종 33년(1896) 6월 16일; 제3091책 고종 34년(1897) 12월 6일; 제3110책 36년(1899) 6월 25일; 제3129책 고종37년(1900) 12월 29일; 『일신』(日新) 기해(1899) 6월 5일 참조.

21 제10폭 제목이 "동군"(同郡)으로 시작하는 것은 제9폭에 쓰인 군명을 반복하는 말이다. 즉 낙안군이나 운봉군을 지칭하는 것이다. 제10폭에 표현된 읍성은 낙안읍성일 것으로 보이며 제8폭에는 남원에 있는 "교룡산성"이 표시되어 있다. 따라서 제9폭과 제6폭의 위치를 바꾼다면 시대순에 따라 운봉군수 시절 2폭, 낙안군수 시절 2폭으로 이야기가 자연스럽게 이어진다.

22 "至治之極民不知 一天涵育海萬里 新榮南國二千石 聖德元和三十禩 棠陰野笛喜聽詔 北望蓬萊五雲紫 臣於聖世幸親見 四海同包我天子."

23 인장이 찍혀 있지만 판독하기 어렵다.

24 18세기 말 이후 부귀공명을 추구하는 남성의 일대기가 묘사된 가사 문학에 대해서는 박연호, 「〈남ᄌ가〉에 제시된 조선후기 중간계층의 삶과 그 의미」, 『한국언어문학』 65(한국언어문학회, 2008), pp. 267~284; 권순회, 「『옥설화담』의 소통 양상과 통속성」, 『어문연구』 제37권 제2호(한국어문교육연구회, 2009), pp. 107~123; 염원희, 「〈황제풀이〉무가 연구」, 『민속학연구』 26(국립민속박물관, 2010), pp. 141~165 참조.

25 "平生圖別幅 御製 奉朝賀洪啟禧 讀書婚禮科舉平壤觀使回甲宴內閣大臣 此則我國名畫師金弘道 號檀園寫"

26 제송희, 앞의 논문(2016), p. 18 참조.

27 "先王之所以治天下者五 貴有德 貴貴 貴老 敬長 慈幼 此五者 先王之所以定天下也." 『예기』 제의(祭儀). 노상균, 「중국 고대 삼달존 사상의 연원 고찰」, 『비교문화연구』 46(경희대학교 비교문화연구소, 2017), pp. 229~230.

제10장. 양반 사대부의 가치와 이상을 그림에 담은 사람들_사가기록화 제작의 두 축

01 최성희도 선행 연구에서 평생도의 주요 향유층을 경화사족으로 보았다. 최성희, 앞의 논문, pp. 105~107.

02 '영남'이 17세기 이후 하나의 역사적 용어로 사용될 때는 기호지방과 서인에 대칭되는 의미로서 퇴계학파와 남인의 중심지란 의미가 크다.

03 김숙정, 「서부경남 유교문화의 전파와 권역형성」(한국교원대학교 교육대학원 지리교육전공 석사학위 논문, 2010), pp. 12~14.

04 김창원, 「이현보에서 윤선도로: 족보의 가계도를 따라서」, 『고전과 해석』 2(고전문학한문학연구학회, 2007), pp. 63~66.

05 이 책의 pp. 42~44 참조.

06 이 책의 pp. 244~250 참조.

07 김규순, 「조선 중기 재지사족의 한양정착 과정 연구: 대구서씨 약봉파와 안동김씨 서윤공파를 중심으로」, 『한국민족문화』 65(부산대학교 한국민족문화연구소, 2017), pp. 171~173.

08 이수건, 「17, 18세기 안동지방 유림의 정치·사회적 기능」, 『대구사학』 30(대구사학회, 1986), pp. 163~237.

09 윤진영, 「안동 지역 문중소장 계회도의 내용과 성격」, 『국학연구』 4(한국국학진흥원, 2004), pp. 239~277.

10 서인이 노론과 소론으로 분기할 때 이경직·이경석의 후손들은 소론으로 당색을 갖게 되었다. 그런데 같은 소론이면서도 이경직의 후손들과 이경석의 후손들은 정치적 입장을 달리하였다. 이근호, 「17세기 전반 경화사족의 인적관계망-《세구록》(世舊錄)의 분석을 중심으로」, 『서울학연구』 38(서울시립대학교 서울학연구소, 2010), pp. 154~160.

11 남지기로회 참석자는 이유간 외에 이인기(李麟奇, 1549~1631), 윤동로(尹東老, 1550~1635), 이호민(李好閔, 1553~1634), 이권(李勧, 1555~1635), 홍사효(洪思斅, 1555~?), 강인, 이귀(李貴, 1557~1633), 서성, 강담, 심논(沈惀, 1562~?) 등이다. 심논은 당시 68세였지만 당나라 향산구로회(香山九老會)에 70세가 아직 안 되었지만 예외적으로 참석하였던 적겸모(狄兼謨, 777~849)의 예에 의거하여 참석할 수 있었다. 유순익(柳舜翼, 1559~1632)은 〈남지기로회도〉의 좌목에는 이름이 올라 있으나 실제로 기로회에 참석하지는 못했다.

12 1764년경 이경직의 4세손 이광윤(李匡尹)은 이유간과 이경직이 교유한 인물을 정리하여 『세구록』을 편찬하였다. 『세구록』에 대해서는 이선희, 「17~18세기 충청지역 수령의 일상업무」(중앙대학교 대학원 박사학위 논문, 2004), pp. 11~19; 이근호, 앞의 논문, pp. 151~194 참조. 특히 이근호는 『세구록』을 바탕으로 이유간·이경직 부자의 교유 관계를 다각적이고 면밀하게 분석하였다.

13 신교빈객의 명단은 『세구록』 권1 「신교빈객」(新橋賓客) 참조.

14 『세구록』 권1 「오봉이호민」(五峯李好閔).

15 이근호, 앞의 논문, p. 185; 『세구록』 권1 「상촌신흠」(象村申欽).

16 임진왜란 후에 경화사족들은 파괴된 별서의 모습을 되살려 대대로 내려오던 집안의 사유지 모습을 시각적으로 남겨두었다. 조규희, 앞의 논문(2009), pp. 95~114.

17 이경석(李景奭), 『백헌집』(白軒集) 권7 만흥록(漫興錄) 「이지사구징중뢰연수시」(李知事久澄重牢壽壽詩).

18 『세구록』 권1 「우복정경세」(愚伏鄭經世).

19 『세구록』 권1 「삼척유시회」(三陟柳時會).

20 이근호, 앞의 논문, pp. 184~185; 『세구록』 권1 「월사이정귀」(月沙李廷龜).

21 『세구록』 권1 「구암한백겸서평한준겸」(久菴韓百謙西平韓浚謙).

22 『세구록』에 의하면 홍이상 당사자보다 홍이상 사망 후에 그의 형제·아들·손자들이 신교 모임을 주관하였던 인물들과 더욱 친밀한 관계를 유지하였다고 한다.

23 이근호, 앞의 논문, pp. 165~166.

24 홍이상의 일생과 관직 이력에 대해서는 윤호진, 「모당 홍이상의 삶과 시세계」, 『역주 모당선생 시문집』 상(민속원, 2012), pp. 40~97; 원창애, 「유신 홍이상의 학업과 관직 생활」, 『열상고전연구』 42(열상고전연구회, 2014), pp. 155~197.

25 원창애, 위의 논문, pp. 180~190.

26 오세현, 「〈화정〉과 《유합》: 정명공주(1603~1685)의 필적과 조선후기 풍산홍씨」, 『서울학연구』 70(서울시립대학교 서울학연구소, 2018), pp. 101~139.

27 오세현, 위의 논문, pp. 113~116.

28 〈계유사마방회도〉와 〈신축사마방회도〉에 대해서는 이 책의 pp. 229~238 참조.

29 윤호진 역주, 「화산계첩」, 『역주 모당선생 시문집』 추보편(민속원, 2014), pp. 189~191.

30 의흥현은 대구도호부 소속인데 아마 대구 감영에 있던 이시발과 함께 올라온 것이 아닌가 한다.

31 현재 국립중앙박물관에 소장된 〈송도사장원계회도〉 6첩 병풍은 1772년 홍명한이 다시 제작한 것이다. 1612년 홍이상이 만들었던 '사장원송도동료계회도'(四壯元松都同僚會圖) 6첩 병풍의 자취는 〈사장원송도동료계회도〉 화축에서 확인할 수 있다. 현재 단폭으로 남아 있는데 원래는 6첩이었던 병풍에서 떨어져 나온 것으로 짐작된다. 이 병풍에 대해서는 유옥경, 「국립중앙박물관 소장 〈송도사장원계회도〉 연구」, 『미술연구』 64(국립중앙박물관, 2000), pp. 17~44 참조.

32 윤호진 역주, 「송도의 네 장원 계병 중수기」, 앞의 책, p. 184.

33 원창애, 앞의 논문, pp. 190~191.

34 신병주, 「화담학과 근기사림의 사상」, 『국학연구』 7(한국국학진흥원, 2005), pp. 33~78

35 "論領議政洪樂性曰 有國所重, 相耳將耳 予先以將喩 郭子儀福將也 李光弼智將也 光弼用兵如神 往往爲子儀所讓與 號令一施 壁壘增彩 豈不誠韙哉 其位極而功蓋 身完而家全 爲一千三百六十二年中一人者 惟子儀爲然 始知智謀不能掩福力也 將 猶然 況相乎哉 卿百無一欠 萬有千歡 卽今之郭令公耳 (중략) 予以爲得來福星 置之台階 敷錫群工 爰及兆庶 自宮中而朝廷 朝廷而鄕黨州閭 都在一團和氣元氣中 則萬戶千門 三元題帖 乃卿領議政華誥一通云爾 惟今迓吉納祥之功 誕委於卿一人 壽 我兮福我 以答隆寄." 『정조실록』 권37 17년(1793) 6월 22일.

36 『정조실록』 권50 22년(1798) 12월 30일.

37 『숙종실록』권61 44년(1718) 3월 25일.

38 홍선표는 '모당평생도'는 애초에 홍양호(洪良浩, 1724~1802)에 의해 조성되었으며, 현전하는 《모당평생도》는 19세기 전반경 홍경모(洪敬謨, 1774~1851)의 주도로 헌종 연간에 이모된 병풍일 가능성을 제기하였다. 또한 《모당평생도》는 헌종 연간 후반에, 《담와평생도》는 순조 연간 후반에, 유현재 구장 《평생도》는 순조 연간 전반에 그려진 것으로 보았다. 홍선표, 앞의 논문(2018), pp. 165~180.

39 어유봉(魚有鳳), 『기원집』(杞園集) 권21 제발 「홍씨경수도장자발」(洪氏慶壽圖障子跋); 이 책의 p. 45 참조.

40 이익(李瀷), 『성호전집』(星湖全集) 권51 서 「홍정익공만조연시도병서」(洪貞翼公萬朝延諡圖屏序); 이 책의 p. 439 참조.

41 《숙천제아도》와 《환유첩》에 대해서는 이 책의 pp. 378~407 참조.

42 홍석주(洪奭周), 『연천집』(淵泉集) 권18 서 「회근계첩서」(回巹禊帖序).

표

[01] 문헌과 현전 작품에 근거한 조선시대 사가기록화 제작 일람표

연도	내용	전거 기록 및 작품
1519	이현보 부모 양로연	• 《애일당구구경첩》〈기묘계추화산양로연도〉
1526	이현보 60세 기념 수연	• 《애일당구구경첩》〈병술중양일분천헌연도〉
1542	대과 동방자 모임	• 〈연방동년일시조사계회도〉
1544	박형 경수연	• 오운吳澐, 『죽유집』竹牖集 권3 「서박자징소장경연도축후」書朴子澄所藏慶筵圖軸後
1565	심광언 경수연	• 정유길鄭惟吉, 『임당유고』林塘遺稿 제영록題詠錄 「진사심호가수연도」進士沈鎬家壽筵圖
1567	전라도 거주 대과 동방 모임	• 〈희경루방회도〉
1573	홍섬 사궤장례	• 〈홍섬사궤장례도〉
1600	권형 모친 경수연	• 최립崔笠, 『간이집』簡易集 권3 「권신천형경연도서」權信川泂慶筵圖序 • 황정욱黃廷彧, 『지천집』芝川集 권4 「제신천태수권후경연도발」題信川太守權侯慶宴圖跋
1601~04	신중엄 경수연	• 《경수도첩》
1602	경상도 거주 사마 동방 모임	• 〈계유사마방회도〉
	경상도 거주 사마 동방 모임	• 〈신축사마방회도〉
	평안도에서 만난 동년 모임	• 〈용만가회사마동방회도〉
1605	수친계원의 모친 10명 경수연	• 《선묘조제재경수연도》
1602~15	신벌 경수연	• 장유張維, 『계곡집』谿谷集 권5 「하동지신공경수연시서」賀同知申公慶壽宴詩序
1623	권태일 모친 경수연	• 김상헌金尙憲, 『청음집』淸陰集 권8 「기제완산부윤권수지수연도」寄題完山府尹權守之壽宴圖
	이원익 사궤장례	• 《이원익사궤장연도첩》
1630	윤근수 연시례	• 조경趙絅, 『용주유고』龍洲遺稿 권3 「월정선생영시연시첩 소서」月汀先生迎諡讌詩帖小序
	한양 거주의 사마 동방 모임	• 〈임오사마방회도〉
1632	소과 · 대과 모두 동방인 자의 모임	• 〈연계동년계회도〉
1634	한양 거주의 사마 동방 모임	• 〈임오사마방회도〉
1642	강득윤 모친 경수연	• 하진河溍, 『태계집』台溪集 권6 「강언술득윤대부인박씨수연도서」姜彦述得胤大夫人朴氏壽宴圖序
1648	이구징 회혼례	• 이경석李景奭, 『백헌집』白軒集 권7 「이지사구징중뢰연수시」李知事久澄重牢宴壽詩 ※ '무자중뢰경수시권'
1663	권윤석 회혼례	• 권태시權泰時, 『산택재집』山澤齋集 권3 「서권석이소장중뢰연도후」書權錫爾所藏重牢讌圖後
1668	이경석 사궤장례	• 《이경석사궤장례도첩》
1669	기유사마시 회방 모임	• 〈만력기유사마방회도〉
1687	윤섬 연시례	• 송시열宋時烈, 『송자대전』宋子大全 권139 「윤문렬공연시도서」尹文烈公延諡圖序
1691	시종신 7명의 모친 경수연	• 〈칠태부인경수연도〉
1698	권시익 회혼례	• 조태시, 『산택재집』 권3 「서권석이소장중뢰연도후」
17세기	경상도 지역 집안의 회혼례	• 권성구權聖矩, 『구소집』鳩巢集 권2 「차육가보첩운육수」次六家寶帖韻六首
	박록 · 박회무 부자 회혼례	• 정식鄭栻, 『우천집』愚川集 권1 「박도사회장시동뢰연축시명화차운이정 병서」朴都事檜茂丈示同牢宴軸詩命和次韻以呈 幷序

연도	내용	전거 기록 및 작품
1703	제주목사 이형상의 순력 활동	•《탐라순력도》
1708	임현 연시례	•이하곤李夏坤, 『두타초』頭陀草 책18 「서임충간공현연시연시첩후」書任忠簡公鉉延諡宴詩帖後
1708	윤개 연시례	•조태억趙泰億, 『겸재집』謙齋集 권41 「장성부연시도서」長城府延諡圖序
1711	이정영 연시례	•《효간공이정영연시례도첩》
1716	이광적의 대과 회방	•정선, 〈회방연도〉
1718	이익상 연시례	•《문희공이익상연시례도첩》
1721	박민효 모친·백모·계모 경수연	•박민효朴敏孝, 『상체헌집』常棣軒集 「경수도서」慶壽圖序
1724	이석복 9남매의 장수 축하	•《담락연도》
1735	홍상한 모친 경수연	•어유봉魚有鳳, 『기원집』杞園集 권21 「홍씨경수도장자발」洪氏慶壽圖障子跋
1755	홍만조 연시례	•이익李瀷, 『성호전집』星湖全集 권51 「홍정익공연시도병서」洪貞翼公延諡圖屛序
1767	박충원·박계현 연시례	•《문경공문장공양대연시도》文景公文莊公兩代延諡圖
1772	전의 이공 회혼례	•'중뢰연시첩', 이상진李象辰, 『하지유집』下枝遺集 권4 「전의이공중뢰연서 임진」全義李公重牢宴序 壬辰
1784	박의장 연시례	•『무의공연시일기』武毅公延諡日記, 『연시시부조기』延諡時扶助記, 『연시시사적』延諡時事蹟
1784	조려 연시례	•『서산연시록』西山延諡錄
18세기	의령남씨 집안의 가전화첩	
18세기	대구서씨 집안의 가전화첩	
1808	이형도 회혼례	•홍석주洪奭周, 『연천집』淵泉集 권18 「회근계첩서」回巹稧帖序
1848	이학무 회혼례	•예일대 바이네케 도서관 소장 〈회혼례도첩〉
1858	이약우 회혼례	•이시원李是遠, 『사기집』沙磯集 책4 「대총재호거이상서회근서」大冢宰壺居李尙書回巹序
1863경	풍산김씨 주요 인물의 행적	•《풍산김씨세전서화첩》
19세기	미상	•국립중앙박물관 소장 《회혼례도첩》
19세기	민씨 회혼례	•홍익대학교 박물관 소장 〈회혼례도〉 8첩 병풍
19세기	한필교의 사환 기록	•《숙천제아도》
19세기	홍기주의 사환 기록	•《환유첩》

[02] 조선시대 경수연도 제작 일람표

행사 일시	주인공	기념물 명칭	행사 주관 자손	비고
1427(경수연). 1432(영친연).	이정간李貞幹, 1360~1439의 모친 낙안김씨樂安金氏	『효정공경수시집』孝靖公慶壽詩集	아들 이정간 손자 이예장李禮長, 1406~1456	•『경수집』慶壽集, 규장각 등 22건 소장
1526.	이현보李賢輔, 1467~1555의 부모	〈병술중양일분천헌연도〉	이현보	•《애일당구경첩》 •애일당구경별록
1544.	박형朴珩, 1479~1549	'경연도축'慶宴圖軸	장남 박승문朴承文 등 7형제	
1565.	심광언沈光彦, 1490~1568	'수연도'壽筵圖	아들 심호沈鎬, ?~?	
1600.	권형權詗, 1541~1605의 모친	'경연도'慶宴圖 혹은 '경연도'慶筵圖	아들 권형	•수연과 영친연을 겸함

표　　　　　633

행사 일시	주인공	기념물 명칭	행사 주관 자손	비고
1601. 12. 12. 1602. 4. 18. 　　10. 19. 1603. 10. 10. 1604. 3. 19. 　　10. 18.	신중엄申仲淹, 1522~1604	《경수도첩》	아들 신식申湜, 1551~1623 아들 신설申渫, 1561~?	• 화첩은 1680년 이후 완성됨
1605.	채 대부인 등 수친계원壽親契員의 모친	〈선묘조제재경수연도〉	아들 이거李蘧, 1532~1608 등 수친계원 13인	
1602. 1612. 1615.	신벌申橃, 1523~1616	'도'圖	장남 신응구申應榘, 1553~1623	
1623경.	권태일權泰一, 1569~1631의 모친	'수연도'壽宴圖	아들 권태일	• '수연도'의 화가는 이징李澄 • 권태일의 전주부윤 재직 시기에 행사 열림
1642.	강득윤姜得胤의 모친 박씨	'대부인박씨수연도' 大夫人朴氏壽宴圖	아들 강득윤	• 하진河溍, 『태계집』台溪集 권6「강언술득윤대부인 박씨수연도서」 姜彦述得胤大夫人 朴氏壽宴圖序
1691.	칠태부인七太夫人	〈칠태부인경수연도〉	아들 민종도閔宗道 등 시종신侍從臣 7인	• 현전작은 18세기 전반 개모본
1721.	박민효朴敏孝, 1672~1747의 모친 · 백모 · 계모	'도'圖	박민효, 박민신, 박민도, 박민수	• 박민효, 『상체헌집』常棣軒集 「경수도서」慶壽圖序
1724.	이석복李錫福 9남매	《담락연도》	이석복 아들 이용하李龍河	• 화첩은 1750년경 완성됨
1735.	홍상한洪象漢, 1701~1769의 모친	'경수도 장자'慶壽圖障子	아들 홍상한洪象漢, 손자 홍낙성洪樂性 · 홍봉한洪鳳漢	

※ 현전하는 작품은 굵은 글씨로 표시함.

[03] 신중엄《경수도첩》구성

순서	이름	제목	일시	서사자	자격	경수연 참여 일시
1		전서로 쓴 큰 글씨 '경수연도'慶壽宴圖				
2		전서로 쓴 큰 글씨 '경수도첩'慶壽圖帖				
3		그림 4폭				
4		해서로 쓴 큰 글씨 '구령학산'龜齡鶴算				
5	최립崔岦	경수도시서慶壽圖詩序 시	1602. 4. 25.	한호韓濩 최립	손님	1602. 4. 1602. 10.
6	심희수沈喜壽	경수석상구점慶壽席上口占	1601. 12.	한호	손님	1601. 12. 1603. 10. 1604. 3.
7	한준겸韓浚謙	경수연봉차심일송대학사원운慶壽宴奉次沈一松大學士元韻		한준겸	아들/손님	1601. 12. 1603. 10. 1604. 10.

순서	이름	제목	일시	서사자	자격	경수연 참여 일시
8	이희득李希得	석상경차심상국운席上敬次沈相國韻 자점우정自占又呈		이희득	기로耆老	1601. 12. 1602. 10. 1603. 10. 1604. 3
9	이항복李恒福	기제신동지경수연축寄題申同知慶壽宴軸	1602. 1.	이항복		
10	김수金睟	제신동지경수도題申同知慶壽圖		김수	손님	1602. 4.
11	최철견崔鐵堅	몽은철견록봉이령공수석夢隱鐵堅錄奉二令公數席		최철견	손님	1602. 10
12	이수광李睟光	경제경수연첩 배율이십운敬題慶壽宴帖 排律二十韻 ※목련 그림이 있는 시전지에 씀		이수광	손님	1603. 10. 1604. 3.
13	황진黃璡	제신참판형제수친시첩 십운율題申參判兄弟壽親詩帖 十韻律	1602. 5.	황진	손님	1602. 4. 1604. 3.
14	김현성金玄成	제목 없음		김현성		
15	최립	경수석상구점慶壽席上口占		한호		
16	최철견	제목 없음	1602. 10.	최철견	손님	
17	이덕형李德馨	제경수연도題慶壽宴圖 제목 없음	1603. 봄	이덕형		
18	이호민李好閔	신홍추경수권중 차원운존자용중하침申鴻樞慶壽卷中次元韻尊字庸中賀忱 ※괴석 그림이 있는 시전지에 씀		이호민	손님	1604. 3.
19	이정귀李廷龜	경제신참판식계령공경수시권敬題申參判湜季令公慶壽詩卷 최립의 시에 차운		이정귀	손님	1603. 10.
20	이준李埈	차경수시 병서次慶壽詩并序 ※인물 그림이 있는 시전지에 씀	1603. 5. 하순	이준		
21	심희수	제목 없음		심희수	손님	
22	이수광	제목 없음 ※복숭아나무 그림이 있는 시전지에 씀		이수광	손님	
23	이산해李山海	제목 없음	1604. 3. 하순	이산해		
24	유근柳根	제목 없음	1604. 초동	유근	손님	1604. 10.
25	이충원李忠元	경차신참판수석운敬次申參判壽席韻 ※향로 모양 인장「송암松庵」있음	1604. 9.	이충원	손님	1604. 10.
26	이호민	제목 없음 ※복숭아나무 그림이 있는 시전지에 씀		이호민	손님	1604. 3.
27	경수연제명도 병부慶壽宴題名圖 并附					
28	허진許震	복문경수유연 근이시위하운伏聞慶壽有宴 謹以詩爲賀云	1602. 8.	허진		
29	심륭沈隆	제목 없음		심륭		
30	허목許穆	후서後序	1680. 3. 3.	허목		

표

[04] 신중엄《경수도첩》의 「경수연제명도」에 나타난 경수연 참석자 구성

순서	일시	손님	기로 ※ 신중엄 포함	아들	합계
제1차	1601. 12. 12.	3	5	4	12
제2차	1602. 4. 18.	12	6	4	22
제3차	1602. 10. 19.	8	9	2	19
제4차	1603. 10. 10.	19	4	2	25
제5차	1604. 3. 19.	17	5	2	24
제6차	1604. 10. 18.	16	3	2	21

※ 단위: 명 수

[05]《선묘조제재경수연도》이본의 내용 비교 일람표

내용	I형			II형		
	홍익대 박물관	고려대 박물관	국립고궁박물관	서울역사박물관	서울대 중앙도서관	개인
	화첩, 18세기 후반	화권, 19세기 초	화첩, 19세기 후반	화첩, 18세기	화첩, 19세기 후반	절첩장 화첩, 19세기 후반
제목	1	1	1	×	×	1
〈대문밖〉	2	2	2	4	4	4
〈조찬소〉	3	3	3	×	×	×
〈수친계회〉	4	4	4	3	3	3
〈집사자제〉	5	5	5	×	×	×
〈경수연〉	6	6	6	2	2	2
경수연절목	7	7	7	1	1	1
대부인좌차	8	8	8	5	5	5
차부인좌차	9	9	9	6	6	6
계원	10	10	10	7	7	7
입시자제	11	11	11	8	8	8
집사자제	12	12	12	9	9	9
예조계사	13	13	13	12	10	10
이경석 서	14	14	14	10	13	11
허목 서	15	15	15	11	12	12
홍이상의 글	×	×	×	×	11	×
홍이상 시	×	×	×	×	14	×
한준겸 시	×	×	×	×	15	×
이안눌 시	×	×	×	×	16	×
백세부인애사	×	×	×	×	×	13
이정식의 후서	×	×	×	×	×	14
이택의 경수연도 발문	×	×	×	×	×	15

[06] 《선묘조제재경수연도》「좌목」에 기록된 대부인과 자손 명단

10인의 **대부인**大夫人, 계원 모친	10인의 **차부인**次夫人, 대부인 며느리 또는 계원의 부인	13인의 **계원**契員, 대부인의 아들	8인의 **입시자제**入侍子弟, 관직이 있는 대부인의 자손	19인의 **집사자제**執事子弟, 관직이 없는 대부인의 자손
정경부인貞敬夫人 파평윤씨1523~? • 83세	정경부인 동래정씨1545~?	진흥군晉興君 강신姜紳, 1543~1615 진창군晉昌君 강인姜絪, 1555~1634 익위翊衛 강담姜紞, 1559~?	강홍립姜弘立, 1570~? ※서울대본에만 기록됨	강신의 조카 강홍덕姜弘德, 1566~? 강신의 아들 강홍적姜弘勣, 1580~? 강인의 아들 강홍정姜弘定, 1581~?
정부인貞夫人 인천채씨1504~1606 • 102세	정부인 전의이씨1538~?	동지同知 이거李蘧, 1532~1608 주부注簿 이원李薳, 1543~?	이거의 제3남, 첨지, 이문전李荃, 1561~? 제5남, 봉사, 이문란李文蘭, 1570~? 제6남, 강령, 이문창李文昌, 1579~?	제2남 이문명李文莫, 1558~? 제4남 이문빈李文賓, 1565~? 이원의 외아들 이문훤李文蕙, 1574~1659
정경부인 선산임씨1531~? • 75세	정경부인 여흥민씨1534~?	금계군錦溪君 박동량朴東亮, 1569~1635		
정경부인 고성남씨1526~? • 80세	정부인 완산이씨1541~?	판서 윤돈尹暾, 1551~1612	제2남, 참봉, 윤형철尹衡哲, 1577~?	장남 윤형준尹衡俊, 1572~?
정경부인 문경백씨1528~? • 78세	정부인 안동김씨1554~?	동지 홍이상洪履祥, 1549~1615		홍이상의 제2남 홍립洪雴, 1577~1648 제3남 홍집洪雫, 1582~1638 제4남 홍영洪霙, 1584~1645 조카 홍보洪寶, 1585~1643 : 동생 홍난상 아들
정부인 평산신씨1532~? • 74세	미상	참판 한준겸韓浚謙, 1557~1627	아들, 도사, 한선일韓善一, 1573~? 생질, 감역, 홍여량洪汝亮, 1576~?	아들 한회일韓會一, 1580~1642 조카 한응일韓應一, 1587~1651 남양인 홍여익洪汝翼, 1572~? 청송인 심정화沈廷和, 1581~? ※홍여익과 심정화는 한준겸의 생질
정부인 거창신씨1536~? • 70세	정부인 나주정씨1562~?	참판 남이신南以信, 1562~1608		아들 남두첨南斗瞻, 1590~1656 조카 남두환南斗煥, 1591~?
정부인 이씨1522~? • 84세	미상	여흥군驪興君 민중남閔中男, 1540~1605		
정부인 한양조씨1524~? • 82세	숙부인淑夫人 청주한씨1555~?	첨지參知 윤수민尹壽民, 1555~1619	아들, 헌납, 윤양尹讓, 1573~?	
정부인 김씨1518~? • 88세	미상	첨정參正 권형權詗, 1541~1605	아들, 선전관, 권약權若, 1567~?	아들 권훈權勳, 1590~1662
※대부인의 외손으로 추정되는 집사자제				순천인 김확金鑊, 1572~?

[07] 사궤장 일람표

궤장 받은 일시	사궤장 인물 및 당시 관직	비고 및 전거
664(문무왕4). 1.	김유신金庾信, 595~673	• 사궤장의 시초가 됨
676(문무왕16). 11.	진순陳純, 眞純, ?~?	
727(성덕왕26). 12.	배부裴賦, ?~?	
812(헌덕왕4)	충영忠永, ?~?	• 70세에 받음

표

궤장 받은 일시	사궤장 인물 및 당시 관직	비고 및 전거
819(헌덕왕11). 1.	이찬伊湌 진원眞元, ?~?	• 70세에 받음
	이찬 헌정憲貞, ?~?	• 병들어 행보를 못하므로 70세가 되지 않았음에도 금식자단장金飾紫檀杖을 받음 • 제38대 원성왕元聖王의 손자
823(헌덕왕15). 1.	평원平原, ?~?	
	원순元順, ?~?	
1011(현종2). 5.	위수여韋壽餘, ?~1012	
1019(현종10). 4.	강감찬姜邯贊, 948~1031	• 궤장을 하사하고 3일에 한 번만 조회에 나오게 함 • 1020년 사직하고 식읍 500호를 받음
1041(정종7). 5.	서눌徐訥, ?~1042	• 병이 위독하자 친히 문병하여 승직시키고 자손에게 영업전永業田을 하사 • 정종의 묘정에 배향
1053(문종7).	최충崔冲, 984~1068	• "누대累代의 유종儒宗이자 삼한三韓의 기덕耆德"
1054(문종8).	지맹智猛, 988~?	• 퇴직을 청하기 전 선조가 국가에 공로가 있어 궤장 하사 • 1057년 치사를 청하자 허락함
1080(문종34).	정유산鄭惟産, ?~1091	
1103(숙종8). 1.	소태보邵台輔, 1034~1104	
1114(예종9). 1.	김경용金景庸, 1041~1125	
1146(인종24). 11.	왕충王冲, 1078~1159	
1175(명종5). 12.	정중부鄭仲夫, 1106~1179	
1218(고종5). 3.	최충헌崔忠獻, 1149~1219	• 거짓으로 치사를 원하는 척하여 궤장 받음
1242(고종29). 7.	최종준崔宗峻, ?~1246	• 궤장 받은 후 조회에는 불참, 정사를 이전처럼 돌봄
1300(충렬왕26). 윤8. 8.	송분宋玢, ?~1318	
1302(충렬왕28).	중찬中贊 홍자번洪子藩, 1237~1306	• 상아장象牙杖을 받음
1364(공민왕13). 11.	판삼사사判三司事 복천부원군福川府院君 손홍량孫洪亮, 1287~1379	• 공민왕이 친히 손홍량의 진영을 그려줌 • 사궤장연에서 지은 시와 진영이 안동부安東府 존영각尊影閣에 전함 • 지팡이에 명문을 새김 • 박팽년朴彭年, 『박선생유고』朴先生遺稿 「손동년조진권서」孫同年祖眞卷序
1421(세종3). 1. 16.	좌의정 창녕부원군昌寧府院君 성석린成石璘, 1338~1423	
1421(세종3). 1. 19.	예문관 대제학 유관柳觀, ?~1414	• 1월 23일 전문을 올려 왕의 은혜에 보답함[進箋謝恩]
	옥천부원군玉川府院君 유창劉敞, 1352~1421	• 2월 12일 진전사은進箋謝恩
1421(세종3). 3. 23.	평성부원군平城府院君 조견趙狷, 1351~1425	
1424(세종6). 12. 10.	영돈녕부사領敦寧府事 유정현柳廷顯, 1355~1426	• 오피궤烏皮几, 구각장鳩刻杖 • 12월 12일 진전사은
1429(세종11). 6.	맹사성孟思誠, 1360~1438	
	민여익閔汝翼, 1360~1431	• 6월 24일 진전사은
	권진權軫, 1357~1435	
1432(세종14). 4. 25.	중추원사中樞院使 이정간李貞幹, 1360~1439	• 가선대부로 치사하였으나 98세의 노모를 모시는 효행이 뛰어나 특별히 자헌대부資憲大夫가 되어 궤장 하사 받음 • 사악賜樂, 선온宣醞 • 5월 3일 진전사은
	황희黃喜, 1363~1452	• 5월 3일 진전사은

궤장 받은 일시	사궤장 인물 및 당시 관직	비고 및 전거
1436(세종18). 1. 15.	판돈녕부사 한창수韓昌壽, 1365~1440	
	숭정대부 참찬 오승吳陞, 1364~1444	
	판중추원사判中樞院事 원상元庠, ?~?	
1439(세종21).	판중추원사 조말생趙末生, 1370~1447	
	좌의정 허조許稠, 1369~1439	• 허조가 병들자 아들 허눌許訥을 3자급을 올려 사온서령司醞署令에 제수하여 그를 기쁘게 함
	여산부원군礪山府院君 송거신宋居信, 1369~1447	
1440(세종22).	판중추원사 문효종文孝宗, 1365~1444	
1444(세종26). 5. 27.	우의정 신개申槪, 1374~1446	• 4월 병에 걸리자 상경하여 조리하게 하고 내온內醞과 구마廐馬 1필 하사 • 신개, 『인재집』寅齋集 권4 부록 「연보」 및 『정원일기』政院日記
1444(세종26). 윤7. 4.	판중추원사 이명덕李明德, 1373~1444	
1445(세종27). 6. 1.	우의정 하연河演, 1376~1453	• 치사를 청하지 않았지만 70세가 된 해에 궤장 받음 • 진전사은 • 1451년(문종 1). 7월 치사
1445(세종27). 11.	영중추원사領中樞院事 최윤덕崔閏德, 1376~1445	• 11월 6일 진전사은
1450(문종 즉위). 9.	청평위淸平尉 이백강李伯剛, 1381~1451 ※이백강은 태종의 딸 정순공주의 남편	• 70세에 특별히 궤장 하사, 중사中使는 집현전 교리 이개李塏 • 박팽년朴彭年, 『박선생유고』朴先生遺稿 「사궤장시서」賜几杖詩序
1450(문종 즉위). 8. 19.	판돈녕부사 최사의崔士儀, 1376~1452	
	판중추원사 이천李蕆, 1376~1451	• 기로소에 들어감
1453(단종1). 6. 23.	좌의정 김종서金宗瑞, 1382~1453	
1456(세조2).	판중추원사 이맹진李孟畛, 1374~1456	
1457(세조3). 7. 24.	판중추원사, 봉조청奉朝請 이징석李澄石, ?~1461	
1467(세조13). 1.	좌의정 하동부원군河東府院君 정인지鄭麟趾, 1396~1478	• 1월 22일 진전사은
	개성부원군開城府院君 최유崔濡, ?~?	• 1월 25일 진전사은
	중추부 동지사 이변李邊, 1391~1473	• 1월 24일 진전사은
1472(성종3). 7. 20.	영의정 봉원부원군蓬原府院君 정창손鄭昌孫, 1402~1487	
	우의정 성봉조成奉祖, 1401~1474	
1484(성종15). 2. 16.	영의정 상당부원군上黨府院君 한명회韓明澮, 1415~1487	• 중사는 홍문관 교리 박문간朴文幹 • 조정의 국로國老와 대부大夫가 모두 사궤장연에 참석 • 서거정徐居正, 『사가문집』四佳文集 보유補遺 잡저류雜著類 「하상당부원군한상공수사궤장시서」賀上黨府院君韓相公受賜几杖詩序
1491(성종22). 10. 17.	청송부원군靑松府院君 심회沈澮, 1418~1493	
	우의정 광릉부원군廣陵府院君 이극배李克培, 1422~1495	• 『속동문선』續東文選 권19 「이극배행장」李克培行狀
1494(성종25).	우의정 윤호尹壕, 1424~1496	
1496(연산2). 윤3. 12.	우의정 정문형鄭文炯, 1427~1501	

표

궤장 받은 일시	사궤장 인물 및 당시 관직	비고 및 전거
1496(연산2). 윤3. 12.	영의정 파평부원군坡平府院君 윤필상尹弼商, 1427~1504	
	영의정 선성부원군宣城府院君 노사신盧思愼, 1427~1498	
	판중추부사 손순효孫舜孝, 1427~1497	
1499(연산5). 12. 9.	좌의정 함종부원군咸從府院君 어세겸魚世謙, 1430~1500	
1506(중종1). 12. 19.	좌찬성 박안성朴安性, ?~?	
1508(중종3). 1. 2.	좌찬성 이손李蓀, 1439~1520	
1510(중종5). 8. 9 .	영의정 문성부원군文城府院君 유순柳洵, 1441~1517	
1514(중종9). 1. 6.	영중추부사 교성군交城君 노공필盧公弼, 1445~1516	
1522(중종17). 2. 18.	호조판서 고형산高荊山, 1453~1528	• 주서 조종경趙宗敬을 보냄
1527(중종22). 3. 17.	판중추부사 장순손張順孫, 1453~1534	
1528(중종23). 1. 28.	영중추부사 이유청李惟淸, 1459~1531	• 사은하지 말라고 명함
1531(중종26). 2. 7.	영의정 정광필鄭光弼, 1462~1538	
1533(중종28).	지중추부사 홍숙洪淑, 1464~1538	
1535(중종30).	좌의정 김근사金謹思, 1466~1539	
1537(중종32).	영의정 윤은보尹殷輔, 1468~1544	
1539(중종34).	판중추부사 유부柳溥, ?~1544	
1548(명종3). 9. 29.	영의정 홍언필洪彦弼, 1476~1549	• 사궤장연, 사악, 선온 • 담비털로 만든 옷[貂裘]과 은배銀杯 하사
1548(명종3).	영의정 파성부원군坡城府院君 윤인경尹仁鏡, 1476~1548	
	이기李芑, 1476~1552	
1553(명종8).	우찬성 영성부원군靈城府院君 신광한申光漢, 1484~1555	• 신광한, 『기재집』企齋集 권14 부록 「문간공행장」文簡公行狀
1562(명종17). 10. 19.	영의정 상진尙震, 1493~1654	• 사궤장연, 사악, 선온 • 이량李樑이 쓴 서병書屛을 궤장연에 설치
1562(명종17). 10. 26	찬성 광평부원군光平府院君 김명윤金明胤, 1493~1572	• 사궤장연, 사악, 선온
1563(명종18).	영의정 윤개尹漑, 1494~1566	• 1563년 기로소에 들어감
1565(명종20).	병조판서 오겸吳謙, 1496~1582	
1565(명종20). 1. 4.	우의정 이명李蓂, 1496~1572	
1568(선조1). 8. 1.	영의정 이준경李浚慶, 1499~1572	• 열읍列邑에 편지를 보내 연수宴需를 구하는 관행을 따르지 않고 봉록俸祿으로 시중에서 물자를 구입, 기구耆舊만을 초청하여 검소하게 사궤장연을 치름 • 이준경李浚慶, 『동고유고』東皐遺稿 부록 「이상서기송와잡기」李尙書壁松窩雜記
1572(선조5).	영의정 권철權轍, 1503~1578	
1573(선조6). 4. 29.	영중추부사 홍섬洪暹, 1504~1585 ※홍섬은 1548년에 궤장 받은 홍언필의 아들	• 남부南部 명례방明禮坊의 홍섬 사저에서 실시, 87세 모친 생존. • 사악, 선온: 선온은 도승지 이희검李希儉, 교서 · 궤장은 주서 이준李準이 받들고 옴 • 〈홍섬사궤장도〉洪暹賜几杖禮圖, 남양홍씨중앙화수회 소장
1584(선조17).	우의정 정유길鄭惟吉, 1515~1588	• 정유길, 『임당유고』林塘遺稿 「임당정상국연보」林塘鄭相國年譜

궤장 받은 일시	사궤장 인물 및 당시 관직	비고 및 전거
1585(선조18). 10. 12.	영의정 노수신盧守愼, 1515~1590	• 재변이 잦은 시기이므로 주악酒樂은 사양
1623(인조1). 9. 6.	영의정 완평부원군完平府院君 이원익李元翼, 1547~1634	• 사궤장연 겸 기로연 겸 상회연相會宴 • 내외선온, 일등사악 • 견여肩輿를 타고 입궐하고 소환小宦이 부축하여 전殿에 오르게 함 • 치사 후에 왕이 집을 지어줌 • 이원익사궤장연도첩》李元翼賜几杖宴圖帖, 국립중앙박물관 소장 『계해사궤장연첩』癸亥賜几杖宴帖, 충현박물관 소장
1668(현종9). 11. 27.	영중추부사 이경석李景奭, 1595~1671	• 이원익의 예를 따라 내외선온, 일등사악 • 기로연은 사양함 • 『사궤장연시권』賜几杖宴詩卷
1675(숙종1). 12.	우의정 허목許穆, 1595~1682	• 승지 이동규李同揆, 주서 심벌沈橃, 예조낭관 남궁후南宮犀, 공조낭관 조사적趙嗣迪 등이 사궤장례의 담당 관원 • 치사 후에 이원익의 예를 따라 왕이 거택을 지어줌, 은거당恩居堂이라 명명 • 허목許穆, 『기언』記言 별집 권9 「사궤장기」賜几杖記 • 사궤장교서』賜几杖敎書, 국립중앙박물관 소장 『사궤장축첩』賜几杖祝帖, 국립중앙박물관 소장
1680(숙종6). 1. 9.	영의정 허적許積, 1610~1680	• 내외선온, 일등사악 • 연수로 미포米布 제급: 쌀 50석, 목면 25필, 포자 25필
1689(숙종15). 12. 21.	영의정 권대운權大運, 1612~1699	• 이현석李玄錫, 『유재집』游齋集 권15 「영의정권공사궤장연시서」領議政權公賜几杖宴詩序 • 『승정원일기』 제338책 숙종 15년1689 12월 21일. • 『궤장연시첩』几杖宴詩帖, 서울대학교 박물관 소장
1741(영조17).	금평위錦平尉 박필성朴弼成, 1652~1747 ※박필성은 효종의 사위	• 선온, 어제 오언시 하사 • 봉조하의 예를 따라 조회에 올 때 궤장을 의지하고 보행할 것을 명함 • 이덕수李德壽, 『서당사재』西堂私載 권3 「금평위사궤장시서」錦平尉賜几杖詩序
1784(정조8). 9. 6. ※『정조실록』과 『홍재전서』에는 궤장하사 일자가 9월 6일, 홍양호의 『이계집』에는 9월 13일이다.	학성군鶴城君 이유李㙜, 1694~1785	• 선정전에서 친림사궤장(친림 선마두 하사 의례를 모방) • 이원익과 이경석의 예에 근거, 내외선온 및 일등사악 • 영조와 이유가 동갑으로 경사가 겹침 • 사궤장연에 시임 · 원임대신, 각신, 승정원의 서벽, 육경, 판윤, 기로소 당상관, 예조 당상관 진참 명령 • 어제 서문 및 칠언율시 2편 하사하고 사궤장연에 참여한 신들에게 화답하라고 명령 • 정조, 『홍재전서』弘齋全書 권8 「종신학성군유구십일세사궤장서」宗臣鶴城君㙜九十一歲賜几杖序 • 홍양호洪良浩, 『이계집』耳溪集 권8 한거록閒居錄 「학성군유이선조동경갑술생」鶴城君㙜以先朝同庚甲戌生
1797(정조21). 4. 24.	영의정 홍낙성洪樂性, 1718~1798	• 창경궁 집복헌集福軒에서 친림사궤장, 어제시를 내림 • 원자元子가 시좌侍坐함 • 일등악 하사, 선온은 외선온만 내림 • 『정조실록』 권46 21년 4월 24일 • 『일성록』 정조 21년 1월 21일
1799(정조23).	판부사 채제공蔡濟恭, 1720~1799	• 사관을 보내 존문尊問, 의자衣資와 식물食物 제급 • 채제공, 『번암집』樊巖集 권수卷首 사륜絲綸 「사관존문비망기」史官存問備忘記
1825(순조25). 3. 13.	판중추부사 좌의정 김사목金思穆, 1740~1829	• 사마시 회방을 맞은 구순대신九旬大臣에게 내린 궤장 • 선온 • 김사목의 증조부 김주신金柱臣, 숙종의 장인의 내외사판에 승지 보내 치제

궤장 받은 일시	사궤장 인물 및 당시 관직	비고 및 전거
1844(헌종10). 1.	봉조하 김이양金履陽, 1755~1845	• 1826년 이미 은퇴했으나 90세 되는 해에 특별히 궤장 하사 • 1월 17일 진전사은, 희정당에서 소견하고 어필 하사
1845(헌종11). 3. 19.	풍은부원군豊恩府院君 조만영趙萬永, 1776~1846	• 입기사 • 선온, 일등사악, 연수 제급 • 사궤장연에 시임·원임대신, 구경九卿에게 진참 명령
1854(철종5). 1. 13.	지중추부사 서준보徐俊輔, 1770~1856	• 대과 회방하였으므로 회방일에 사궤장 • 선온, 이등사악, 연수 제급
1858(철종9). 2.	판중추부사 이헌구李憲球, 1784~1858	• 3조에 걸쳐 삼공三公을 지냄 • 약료藥料 하사
1862(철종13).	영돈녕부사 영의정 정원용鄭元容, 1783~1873	• 회방일에 왕이 친히 궤장 하사 • 선온, 일등사악, 연수 제급 • 도포道袍·모자帽子·화개花蓋 하사
1864(고종1). 6.	영명도위永明都尉 홍현주洪顯周, 1793~1865 ※ 홍현주는 정조의 사위	• 궤장 하사일에 승지를 보내 숙선옹주淑善翁主 사판祠版에 치제 • 6월 4일 왕이 사은전문을 친히 받음
1866(고종3).	영돈녕부사 김좌근金左根, 1797~1869	• 선온, 일등사악, 연수 제급 • 3월 11일 중희당에서 왕이 친히 사은전문을 받음 • 같은 해 기로소에 들어간 이유로 궤장 받음
1872(고종9). 1. 3.	판돈녕부사 민치구閔致久, 1795~1874	• 2월 11일 왕이 사은전문을 친히 받음
1886(고종23).	봉조하 김병국金炳國, 1825~1905	
1879(고종16).	정헌용鄭憲容, 1795~1879	
1902(고종39).	영돈녕원사 심순택沈舜澤, 1824~1906	• 비서원 승을 보내 선온하고 이등사악, 연수 제급 • 기로소에 들어간 이유로 궤장 하사 • 11월 14일 왕이 편전에서 사은표문을 직접 받음 • 『황성신문』皇城新聞 잡보雜報 1902년 11월 13일
1902(고종39).	중추원中樞院 의장議長 조병세趙秉世, 1827~1905	• 기로소에 들어간 이유로 궤장 하사 • 11월 21일 왕이 편전에서 사은표문을 직접 받음
1903(고종40).	의정부 의정議政 윤용선尹容善, 1829~1904	• 기로소에 들어간 이유로 궤장 하사 • 5월 28일 왕이 함녕전에서 사은표문을 직접 받음 • 『황성신문』 잡보 1903년 5월 27일

※ 『삼국사기』, 『고려사』, 『조선왕조실록』, 『승정원일기』, 『증보문헌비고』, 『탁지오례고』 등을 참조하여 작성.

[08] 〈이원익사궤장연도첩〉의 좌목과 차운시 구성

좌목 순서	역할 및 신분	관직	이름	차운시 순서	〈이원익사궤장연도첩〉, 『오리집』, 『계해사궤장연첩』 수록의 차이점
1	내선온 전달	오원군鰲原君	박충경朴忠敬, 1564~?	없음	• 〈도첩〉, 『오리집』, 『연첩』 모두 없음
2	외선온 전달, 궤장 수여	승정원 도승지	이홍주李弘冑, 1562~1638	19	
3	교지 선포	승정원 주서	이계李烓, 1603~1642	23	• 〈도첩〉에만 시 있음
4	주인공	영의정	이원익李元翼, 1547~1634	2	
5	기로신	행판중추부사	정창연鄭昌衍, 1552~1636	3	
6		좌의정	윤방尹昉, 1563~1640	4	
7	기로신	우의정	신흠申欽, 1523~1597	5	

좌목 순서	역할 및 신분	관직	이름	차운시 순서	〈이원익사궤장연도첩〉, 『오리집』, 『계해사궤장연첩』 수록의 차이점
8	기로신	연릉부원군延陵府院君	이호민李好閔, 1553~1634	6	
9	기로신	연원부원군延原府院君	이광정李光庭, 1552~1627	7	
10	기로신	진원부원군晉原府院君	유근柳根, 1549~1627	1	
11		예조판서	이정귀李廷龜, 1564~1635	8	
12		서평부원군西平府院君	한준겸韓浚謙, 1557~1627	9	
13	기로신	전성군全城君	이준李準, 1545~1624	10	• 병으로 사궤장례 불참했으나 차운시 남김
14		의정부 우찬성	이귀李貴, 1557~1633	11	
15		한성부 판윤	이덕형李德泂, 1566~1645	12	
16		병조판서	김류金瑬, 1571~1648	13	
17	기로신	좌참찬	이시언李時彦, 1545~1628	14	
18		공조판서	이경립李景立, 1570~?	없음	• 〈도첩〉, 『오리집』, 『연첩』 모두 없음
19		호조판서	이서李曙, 1580~1637	없음	• 〈도첩〉, 『오리집』, 『연첩』 모두 없음
20		형조판서	이시발李時發, 1569~1626	15	
21		이조판서	오윤겸吳允謙, 1559~1635	16	
22	전임 기로신	여양군驪陽君	민인백閔仁伯, 1552~1626	17	
23		예조참판	오백령吳百齡, 1560~1633	18	
24	전임 기로신	예조참의	이경함李慶涵, 1553~1627	20	
25		의정부 사인	이성구李聖求, 1584~1644	21	
26		의정부 사인	이준李埈, 1560~1635	22	• 이원익과 사돈 관계

[09] 《이경석사궤장례도첩》의 좌목과 차운시 구성

좌목 순서	역할 및 신분	관직	이름	차운시 순서	비고
1	내선온 전달	내시부 상선內侍府 尙膳	이엽李燁, 1606~?	없음	
2	외선온 전달, 궤장 수여	승정원 도승지	남용익南龍翼, 1628~1692	10	
3	교지 선포	승정원 주서	송광연宋光淵, 1638~1695	11	
4	주인공	영중추부사	이경석李景奭, 1595~1671	1	
5		영의정	정태화鄭太和, 1602~1673	2	
6		판중추부사	정치화鄭致和, 1609~1677	3	
7		공조판서	김좌명金佐明, 1616~1671	4	• 사궤장례에는 불참
8		의정부 우참찬	조형趙珩, 1606~1679	5	
9		이조판서	박장원朴長遠, 1612~1671	6	
10		예조판서	조복양趙復陽, 1609~1671	7	
11		호조판서	민정중閔鼎重, 1628~1692	8	
12		형조판서	서필원徐必遠, 1614~1671	9	
13		예조참판	윤집尹鏶, 1601~1669	없음	
14		예조참의	이준구李俊耈, 1609~1676	없음	

[10] 조선시대 회혼연을 치른 인물 일람표

회혼 연도	이름 · 회혼 나이, 관직	행사 내용	특이사항 및 전거
1609 (광해1).	심희수沈喜壽, 1548~1622		• 환갑되는 해에 회혼례를 올렸는데 자손이 없었다고 함 • 유몽인柳夢寅,「어우집」於于集 권4 「이정칠십육세중회임술년부부재행동뢰연시서」李正七十六歲重回壬戌年夫婦再行同牢宴詩序
1622 (광해14).	이세온李世溫, 1547~? • 76세	혼례 전과정을 재현하고 헌수례: 3월	• 생일날 경수연을 겸하여 동뢰연 치름 • 유몽인,「어우집」권4「이정칠십육세중회임술년부부재행동뢰연시서」 • 이수광李睟光,「지봉집」芝峯集 권4「차죽촌경수시운 병서」次竹村慶壽詩韻 并序
1638 (인조16).	김적金積, 1564~? • 75세, 찰방	중뢰연重牢宴	• 아들 김홍욱金弘郁이 수령직을 청하는 상소를 올려 당진현령唐津縣令을 제수받고 수연을 실시함 • 정두경鄭斗卿,「동명집」東溟集 권5 오언율시五言律詩
1648 (인조26).	이구징李久澄, 1568~1648 • 81세	중뢰연 9월 25일 기로신 초대	• 1647년 70세에 자헌대부로 승품, 기로소 입소 • '무자중뢰경수시권'戊子重牢慶壽詩卷을 남겼다 함 • 이구징과 이경석의 부친 이유간李惟侃은 1591년 사마시 동방 • 허목許穆,「기언기언」記言 별집別集 구묘문丘墓文「지중추이공갈명」知中樞李公碣銘 • 이경석李景奭,「백헌집」白軒集 권7 만흥록漫興錄 「이지사구징중뢰연수시」李知事久澄重牢宴壽詩
	심액沈詻, 1571~1655 • 78세	중뢰연 3월	• 이응희李應禧,「옥담사집」玉潭私集「차심판서액중뢰연제공운」次沈判書詻重牢宴諸公韻 • 이경석,「백헌집」권7 만흥록「심판서액수시」沈判書詻壽詩
1649 (인조27).	권익중權益中, 1571~1659 • 79세, 동지중추부사	중뢰연	• 허목,「기언」별집 권23「증이조참판권공묘갈」贈吏曹參判權公墓碣
1650 (효종1).	김구金榘, ※81세에 사망	중뢰연	• 김구는 김장생金長生의 서자이자 김집金集의 동생 • 윤증尹拯,「명재유고」明齋遺稿 권3「만김사방구」挽金士方榘
1651 (효종2).	이민李憫, 1573~? • 79세		• 집이 가난하여 연수宴需를 마련하기 어려웠으나 연말에 아들 이운재李雲裁가 서산군수瑞山郡守에 부임하여 연회를 개최함 • 500여 명이 참석 • 조극선趙克善,「야곡집」冶谷集 권9 삼관기三官記「이관하」耳官下
1652 (효종3).	박회무朴檜茂, 1575~1666 • 78세, 의금부 도사	회근례回졸禮	• 경수시를 모아「동뢰연시축」同牢宴詩軸을 만들고 김응조金應祖, 1587~1667가 서문을 썼으며 1653년에 정칙鄭仗, 1601~1663이 발문을 씀 • 박회무의 부친 박록朴漉, 1542~1632도 회혼을 치름 • 김응조,「학사집」鶴沙集 권5「박찰방중뢰연서」朴察訪中牢宴序 • 정칙,「우천집」愚川集 권1「박도사회무장시동뢰연축시명화차운이정 병서」朴都事檜茂丈示同牢宴軸詩命以次韻以呈 并序
1654 (효종5).	정극후鄭克後, 1577~1658 • 78세, 왕자 사부	중뢰연	• 이현일李玄逸,「갈암집」葛庵集 권5「쌍봉정공행장」雙峯鄭公行狀
	권현權晛, 1576~1656 • 79세		• 2남 5녀를 둠, 참석한 내외 자손만 50여 명에 이름 • 정두경,「동명집」권15「여주목사권공묘갈」驪州牧使權公墓碣
1656 (효종7).	한덕급韓德及, 1577~1660 • 80세, 동지돈녕부사同知敦寧府事, 청녕군淸寧君	중뢰연	• 한덕급은 우의정을 지낸 한응인韓應寅의 아들이며, 김장생金長生의 사위 • 당시 아들 한수원韓壽遠은 호조정랑으로 서리들이 올리는 연수를 받지 않고 모두 스스로 충당함 • 친척과 빈객을 초대하여 3일간 중뢰연을 치름 • 윤증,「명재유고」권43「상주목사한공행장 임자」尙州牧使韓公行狀壬子
1663 (현종4).	권성오權省吾, 1587~1617 • 77세, 공조정랑, 형조정랑	중뢰연	• '중뢰연도'重牢讌圖 제작 • 화첩 소유자 권윤석權胤錫, 1658~1717의 조부 • 권태시權泰時,「산택재집」山澤齋集 권3「서권석이소장중뢰연도후」書權錫爾所藏重牢讌圖後

회혼 연도	이름 • 회혼 나이, 관직	행사 내용	특이사항 및 전거
1664 (경종4).	목처선睦處善, 1588~? • 77세	중뢰연	• 맏아들 목임기睦林奇가 당시 경기도 이천伊川 수령 • 이옥李沃, 『박천집』博泉集 권4 「목연천칠십칠세중뢰연시서」睦漣川七十七歲重牢宴詩序 ※ 목처선은 이옥의 이모부
1670 (현종11).	이경석李景奭, 1595~1671 • 76세		• 이만영李晩榮, 『설해유고』雪海遺稿 권1 「백헌상공회혼연석록정」白軒相公回婚宴席錄呈
1678 (숙종4).	유숙柳橚, 1600~1684 • 79세, 호군護軍에 추은推恩됨	중뢰연	• 둘째 아들 여주목사驪州牧使 유정휘柳挺輝, 1625~1695가 본가(水谷: 전라도 정읍)에서 주관함 • '회근경석시축'回巹慶席詩軸 제작 • 유도원柳道源, 『노애집』蘆厓集 권2 「삼형세택회근경석복차무오시축운 병서」三兄世澤回巹慶席伏次戊午詩軸韻 幷序
1692 (숙종18).	윤봉거尹鳳擧, 1615~1694 • 78세, 선공감감역繕工監役	중뢰연	• 아들은 단명했으나 손자와 증손자가 많음 • 윤증, 『명재유고』 권3 「세임신구월십팔일 감역숙부택설중뢰경례 예필잉행종회」 歲壬申九月十八日監役叔父宅設重牢慶禮禮畢仍行宗會
1693 (숙종19).	박세해朴世楷, 1615~1698 • 79세	중뢰연	• 박세채, 박세당, 유상운, 최석정, 이건명, 임영 등이 축하시를 지음.
1695 (숙종21).	윤천뢰尹天賚, 1617~1695 • 79세, 동지중추부사	중뢰연	• 아들 김취상金就商이 김자金紫의 관복을 입고 헌수 • 남구만南九萬, 『약천집』藥泉集 권17 「지중추부사윤공신도비명」知中樞府事尹公神道碑銘
	김준金埈, ?~? • 첨지중추부사		• 김준은 윤증尹拯, 1629~1714의 장인이자 김두명金斗明, 1644~1706의 부친 • 윤증, 『명재유고』 권3 「경차김첨추준령장중뢰연석운」敬次金僉樞埈令丈重牢宴席韻
1696 (숙종22).	원재元梓, 1618~1707	중뢰연	• 이의현李宜顯, 『도곡집』陶谷集
1698 (숙종24).	이순악李舜岳, 1625~1701 • 74세	중뢰연	• 이순악은 윤증의 숙부이자 윤문거尹文擧의 사위 • 3남 5녀를 두었는데 증손과 현손까지 80여 명 • 윤증, 『명재유고』 권40 「상의첨정이공묘갈명」尙衣僉正李公墓碣銘
	권시익權是翼, ?~? ※ 80세에 사망		• '중뢰연도'重牢讌圖 제작 • 화첩 소유자 권윤석權胤錫, 1658~1717의 생부 • 권태시權泰時, 『산택재집』山澤齋集 권3 「서권석이소장중뢰연도후」書權錫爾所藏重牢讌圖後
1703 (숙종29).	권덕명權德明, 1624~? • 80세, 동지중추부사	중뢰연	• 이익李瀷, 『성호전집』星湖全集 권51 「동중추권공덕명중뢰경수연시서」同中樞權公德明重牢慶壽宴詩序
1708 (숙종34).	백광서白光瑞, 1638~1716 • 71세	중뢰연 여부 미상	• 백광서는 윤증의 부친 윤선거尹宣擧의 문인 • 윤증, 『명재유고』 권16 「여백문옥 삼월망일」與白文玉三月望日
	김영진金英震, 1629~1723 • 80세		• 회방 · 회혼 · 수작壽爵을 같은 해에 맞은 기념으로 삼경연三慶宴 시행, 고향에 삼경당三慶堂을 세움 • 김이만金履萬, 『학고집』鶴皐集 권8 「김호군영진삼경연시서」金護軍英震三慶宴詩序
1722 (영조8).	정희량鄭希良, 鄭希寬, 1662~1751 • 61세	중뢰연	• 같은 해에 회방과 회혼을 맞아 두 행사를 한 날에 실시함 • 제주 거주. 제주에서 직부直赴로 전시殿試에 참여 • 『국조문과방목』國朝文科榜目
1734 (영조10).	강석번姜碩蕃, 1657~? • 78세	중뢰연	• 강박姜樸, 『국포집』菊圃集 권8 「백부난계공중뢰연하서」伯父蘭溪公重牢宴賀序
1735 (영조11).	조석제趙錫悌, 1649~? • 87세, 첨지중추부사	중뢰연	• 노인직으로 1733년 첨지중추부사 제수 • 이익, 『성호전집』 권51 「첨추조공석제중뢰연서」僉樞趙公錫悌重牢宴序 ※ 이익의 큰조카가 조석제의 외손
1739 (영조15).	이유신李維新, ?~1741 • 첨지중추부사	중뢰연	• 중뢰연에 내외 자손 40여 명 헌수 • 부인 남양홍씨[都正 洪應元의 딸]는 1749년 93세에 정부인으로 봉해짐 • 아들 이국형李國馨, 1683~1755

표

회혼 연도	이름 · 회혼 나이, 관직	행사 내용	특이사항 및 전거
1739 (영조15).	이유신李維新, ?~1741 · 첨지중추부사	중뢰연	· 조관빈趙觀彬, 『회헌집』悔軒集 권15 　「정부인남양홍씨구십삼세수서」貞夫人南陽洪氏九十三歲壽序 · 오이익吳以翼, 『석문집』石門集 권1 　「이치백북당회근례하시 병소서」李治伯北堂回巹禮暇詩 幷小序 · 윤봉구尹鳳九, 『병계집』屏溪集 권2「이상사치백위양친회근」李上舍治伯爲兩親回巹
1746 (영조22).	구후청仇厚淸, 1668~1750 · 79세, 주부主簿	중뢰연 1월 16일	· 자식이 9명, 내외 자손 합쳐 48명 · 고성현 관아에서도 예물을 보냄 · 연석에서의 차운시와 회객會客 명단을 책자로 만듦 · 1748년 노인직을 축하하는 천작연天爵宴 시행 · 구상덕仇尙德, 『승총명록』勝聰明錄 권4「1751년 2월 24일」
1749 (영조25).	박사량朴師亮, 1674~1753 · 76세, 유학幼學	중뢰연	· 이채李采, 『화천집』華泉集 권13「증좌승지박공묘갈명」贈左承旨朴公墓碣銘
1752 (영조28).	정필녕鄭必寧, 1677~? · 76세, 호조참판	중뢰연	· 『승정원일기』 영조 27년 9월 19일
	전인우田仁雨, 1675~? · 78세, 첨지중추부사	중뢰연 12월 20일	· 아들은 전덕량田德良, 1709~?, 전일량田一良, 전극량田克良 · 계덕해桂德海, 『봉곡계찰방유집』鳳谷桂察訪遺集 권9 　「동계장회혼연시 병서」東溪丈回婚讌詩 幷序
1756 (영조32).	정래교鄭來僑, 1681~1759 · 76세	중뢰연	· 정래교, 『완암집』浣巖集 권3「여ㄷ병조쇠이년지칠십육…시좌상제군사」 　余多病早衰而年至七十六…示座上諸君子
1758 (영조34).	김재로金在魯, 1682~1759		· 4월 11일 회혼례를 치를 예정이었으나 부인이 형제 상을 당해 치르지 못함 · 『승정원일기』 영조 34년 4월 11일
1761 (영조37).	홍중후洪重厚, 1687~? · 75세, 초관哨官	중뢰연	· 당시 이조좌랑이던 홍수보洪秀輔, 1723~?의 생부. 홍수보는 당시 전관銓官으로서 　부친이 계시는 은산현恩山縣의 수령에 추천되는 특권을 사양함 · 이만수李晩秀, 『극원유고』屐園遺稿 권10 옥국집玉局集「봉조하홍공시장」奉朝賀洪公諡狀 · 『승정원일기』 영조 37년 4월 6일
1762 (영조38).	최성규崔星奎, ?~?	중뢰연 4월 7일	· 『강릉부사선생안』江陵府使先生案 참조 · 윤방이 강릉부사일 때 수령으로서 회혼례를 보조해 줌.
1767 (영조43).	한필주韓弼周, ?~1768, · 무신, 감찰監察	중뢰연	· 한경의韓敬儀, 『치서집』巵墅集 권5「감찰한공행장」監察韓公行狀
1768 (영조44).	김성서金聖瑞, 1693~? · 76세	중뢰연	· 유한준兪漢雋, 『자저』自著 권19「갈천김공중뢰연송 병서」葛川金公重牢宴頌 幷序 ※ 유한준은 김성서의 외척
1769 (영조45).	안윤행安允行, 1692~1778 · 78세, 지중추부사		· 혼수婚需: 쌀 10석, 콩 5석, 목면 10필 · 목안木雁 1좌坐를 만들어 보냄 · 『탁지오례고』度支五禮考 책1「길례 2」
1770 (영조46).	변치명邊致明, 1693~1775 · 78세, 공조판서		· 변치명의 부친 변일邊佾과 장인도 회혼연을 치름 · 당시 변치명의 장남 변득양邊得讓이 우부승지였으므로 왕이 쌀과 비단을 특사 · 헌수례를 생략하고 간략하게 치름 · 『승정원일기』 영조 46년 1월 29일 · 이복원李福源, 『쌍계유고』雙溪遺稿 권1「상서변공치명치작외연」尙書邊公致明爵外然
	신의청申義淸, 1692~? · 79세, 첨지중추부사		· 100세 노인으로 정조가 불러 직접 소견 · 『승정원일기』 정조 15년 3월 6일
1775 (영조51).	황준黃晙, ?~?	· 회근례	· 회혼례 지난 후에 쌀과 베 특사 · 『영조실록』 51년 12월 19일

회혼 연도	이름 • 회혼 나이, 관직	행사 내용	특이사항 및 전거
1781 (정조5).	최창걸崔昌傑, 1707~1781 • 75세, 첨지중추부사	중뢰연	• 둘째 아들 최수로崔守魯, 1735~?가 황해도 강령康翎에 부임하여 회혼연 마련 • 홍양호洪良浩, 『이계집』耳溪集 권33 「첨지중추부사최공묘지명병서 僉知中樞府事崔公墓誌銘 幷序
1784 (정조8).	유세택柳世澤, 1702~1790 • 83세, 유학	중뢰연 1월 26일	• 고조부 유숙柳橚도 1678년 중뢰연 치름 • 유도원柳道源, 『노애집』蘆厓集 권2 「삼형세택회근경석복차무오시축운 병서」三兄世澤回巹慶席伏次戊午詩軸韻 幷序 ※유세택은 유도원의 육촌형
1786 (정조10).	유후원柳後元, 1711~? • 76세, 유학	중뢰연	• 유후원 부친의 『수연첩』壽宴帖 있음 • 신체인申體仁, 『회병집』晦屛集 권1 「시리유장중뢰연운이절 병소서」柴里柳丈重牢宴韻二絶 幷小序
	설세연薛世淵, 1710~1789 • 77세, 무신		• 헌수한 내외 자손이 70~80명 • 1772년 무과 기로과耆老科에 뽑힘 • 한경의韓敬儀, 『치서집』菑墅集 권4「급제설공행장」及第薛公行狀
1794 (정조18).	이명식李命植, 1720~1800 • 75세, 판돈녕부사	중뢰연	• 어악御樂과 연수宴需 하사 • 김재찬金載瓚, 『해석유고』海石遺稿 권12「봉조하이공명식시장」奉朝賀李公命植諡狀 ※당시 이명식은 선혜청宣惠廳 당상
	홍억洪檍, 1722~1809 • 73세, 판의금부사	회혼례 3월 10일	• 당시 원자였던 순조가 "태평만년"太平萬年 4글자를 써서 내림 • 연수: 쌀 3석, 콩 2석, 밀가루 5두, 참기름 1두, 꿀 1두 • 의자衣資: 명주[綿紬] 2필 • 『승정원일기』정조 18년 3월 8일 • 김조순金祖淳, 『풍고집』楓皐集 권13「판중추부사홍공시장」判中樞府事洪公諡狀 • 『탁지오례고』책1「길례 2」
1795 (정조19).	조환趙瑍, 1720~? • 76세, 형조판서		• 세찬歲饌과 미두米斗를 후하게 지급 • 『승정원일기』정조 19년 1월 2일
1797 (정조21).	이민보李敏輔, 1717~1799 • 78세, 판돈녕부사	중뢰연	• 우로優老의 은전으로 아들 이시원李始源을 특별히 안악군수安岳郡守에 임명 ※시장에 의거하여 이민보의 생년 수정함 • 김재찬金載瓚, 『해석유고』海石遺稿 권11「판돈녕이공시장」判敦寧李公諡狀
1801 (순조1).	윤사국尹師國, 1728~1809 • 74세, 판돈녕부사	1800년 6월 정조의 승하로 중뢰연을 사양	• 경상북도와 전라남도의 수령이던 두 아들을 한산韓山과 은진恩津의 수령으로 바꾸어 부모를 모시도록 함 • 이만수, 『극원유고』 권11 옥국집「판돈녕직암윤공신도비명」判敦寧直菴尹公神道碑銘
1803 (순조3).	목만중睦萬中, 1727~1810 • 77세, 대사헌, 동지돈녕부사	중뢰연 2월	• 목만중睦萬中, 『여와집』餘窩集 권24「연보」年譜 • 윤동야尹東野, 『현와집』弦窩集 권5 「대사간여와목공만중중뢰연서」大司諫餘窩睦公萬中重牢宴序
1808 (순조8).	홍명호洪明浩, 洪鳴漢, 1736~1819 • 73세, 예조판서 • 판의금부사	중뢰연 3월	• 중뢰연의 시를 모은 「지희시축」志喜詩軸을 만듦 • 같은 해 가을 남사南社의 기로들과 상치회尙齒會 개최 • 이만수, 『극원유고』 권10 옥국집「예조판서손암홍공시장」禮曹判書巽菴洪公諡狀 • 홍경모洪敬謨, 『관암전서冠巖全書』책2 다묵여언茶墨餘言「종조판서공회근례성 근이고시십운 용신송도지침」從祖判書公回巹禮成 謹以古詩十韻 庸伸頌禱之忱
	이형도李亨道, 1726~? 83세, 현감		• 송경松京의 노인 6명과 홍석주는 '회근계첩'回巹禊帖 제작 • 홍석주洪奭周, 『연천집』淵泉集 권18「회근계첩서」回巹禊帖序
1809 (순조9).	이경일李敬一, 1734~1820 • 76세, 오은군鰲恩君, 봉조하	회혼례 4월	• 강원도 평강현감平康縣監인 아들 이영진李永晉을 기읍畿邑과 바꿈 • 사관을 보내 존문하고 이등사악을 내림 • 연수: 쌀 5석, 콩 2석, 밀가루 5두, 참기름 1두, 꿀 1두를 보냄 의자: 명주 5필, 목면 7필을 후하게 보냄

표

647

회혼 연도	이름 • 회혼 나이, 관직	행사 내용	특이사항 및 전거
1809 (순조9).	이경일李敬一, 1734~1820 • 76세, 오은군鰲恩君, 봉조하	회혼례 4월	• 4월 29일 순조가 함인정涵仁亭에서 사은전문謝恩箋文을 직접 받음 • 『승정원일기』순조 9년 3월 20일 • 『탁지오례고』책1「길례 2」
1810 (순조10).	이엽李燁, ?~1814 • 서춘군西春君		• 삼등사악三等賜樂 • 의자: 명주 3필, 목면 5필과 음식: 쌀 5석, 콩 2석, 돼지고기 5근 보냄 • 사관史官을 보내 존문存問 • 『순조실록』13권 순조 10년 3월 7일 • 『탁지오례고』책1「길례 2」
1814 (순조14).	성정진成鼎鎭, 1738~? • 77세, 첨지중추부사	회근례	• 아들 성영우成永愚, 1761~1825가 청양현감靑陽縣監일 때 관아에서 치름 • 허전許傳, 『성재집』性齋集 권24「청양현감성공묘갈명」靑陽縣監成公墓碣銘
1821 (순조21).	김규하金圭夏, 1740~1821 • 82세, 장령掌令	회근례	• 1821년 병조참의에 임명되었으나 병으로 나가지 못하고 그해 4월 24일 사망 ※묘갈명에 의해 졸년 정정 • 조인영趙寅永, 『운석유고』雲石遺稿 권13「병조참의김공규하묘갈명 병서」 兵曹參議金公圭夏墓碣銘 幷序
1830 (순조30).	김갑련金甲鍊, ?~?	회근례 8월 27일	• 김갑련의 백종伯從도 비슷한 시기에 중뢰연 치름 • 박시원朴時源, 『일포집』逸圃集 권3「천상김장갑연중뢰연시서」川上金丈甲鍊重牢宴詩序
1832 (순조32).	남공철南公轍, 1760~1840 • 73세	회근례 9월	• 순조는 별도로 옥권玉圈·은배銀盃·은병銀甁 하사 • 내전內殿에서 특별히 단주緞紬 하사 • 연수쌀 10석, 콩 5석, 목면 10필, 밀가루 5두, 참기름 1두, 꿀 1두를 보내고 승지가 선온 • 『승정원일기』순조 32년 9월 2일 • 『청선고』清選考 • 정원용鄭元容, 『경산집』經山集 권17「영의정문헌남공묘지명」領議政文獻南公墓誌銘 • 『탁지오례고』책1「길례 2」
1833 (순조33).	홍희준洪羲俊, 1761~1841 • 73세, 이조판서	중뢰연	• 서유구徐有榘, 『풍석전집』金華知非集 금화지비집金華知非集 권8 「이조판서문목홍공묘지명」吏曹判書文穆洪公墓誌銘
1836 (헌종2).	정약용丁若鏞, 1762~1836 • 75세	회혼례 2월	• 중뢰연에 사용한 술잔에 대해 「수준명」壽樽銘을 지음 • 정약용丁若鏞, 『여유당전서』與猶堂全書 제1집 「회근시 병신이월회근전삼일」回졸詩 丙申二月回졸前三日
1838 (헌종4).	강세륜姜世綸, 1761~1842 • 78세, 대사간	• 중뢰연	• 강세륜의 증조부 강석번도 1734년에 중뢰연 치름 • 정상리鄭象履, 『제암집』制庵集 권6「지원강령공중뢰연서」芝園姜令公重牢宴序
1840 (헌종6).	김한순金漢淳, 1767~1845 • 74세, 이조판서		• 안팎의 옷감과 음식을 보냄 • 조두순趙斗淳, 『심암유고』心庵遺稿 권26「이조판서김공시장」吏曹判書金公諡狀 • 『승정원일기』철종 9년 3월 15일
1840 (헌종6) 혹은 1841 (헌종7).	정동면鄭東勉, 1762~1841 • 78세 혹은 79세, 사헌부 집의	• 근례	• 정원용의 숙부 • 정원용, 『경산집』권16「중부공조참의부군묘표」仲父工曹參議府君墓表 • 이유원李裕元, 『가오고략』嘉梧藁略 책2 「수정무주시용춘당회근지례」壽楨茂朱始容春堂回졸之禮
1842 (헌종8).	김기은金箕殷, 1766~? • 77세, 중신重臣	중뢰연	• 연수, 옷감, 음식을 내림 • 헌종은 그 아들을 외직에 견차甄差함 • 『승정원일기』헌종 8년 1월 22일
1844 (헌종10).	정상진鄭象晉, 1770~1847 • 78세	중뢰연	• 정상리鄭象履, 『제암집』制庵集 권3「산수헌중뢰연사언하시병서」山水軒重牢宴四言賀詩並序
1847 (헌종13).	유옥명柳玉鳴, 1774~1854 • 74세, 영동현감永同縣監, 첨지중추부사	중뢰연	• 허전, 『성재집』속편 권1「춘초관유장옥명회근」春草館柳丈玉鳴回졸

회혼 연도	이름 • 회혼 나이, 관직	행사 내용	특이사항 및 전거
1848 (헌종14).	이학무李學懋, ?~?	중뢰연 2월 28일	• 〈요화노인회근첩〉澆花老人回졸帖, 예일대학교 바이네케 도서관 소장
1851 (철종2).	홍직필洪直弼, 1776~1852 • 76세, 공조참의, 사헌부 집의	중뢰연 1월 4일	• 호조에서 옷감과 음식을 보냄 • 회혼일에 사관假注書를 보내 존문 • 가선대부로 승자하여 대사헌을 제수하였으나 끝내 사양하고 나가지 않음 • 『승정원일기』 철종 2년 1월 3일 • 홍직필, 『매산집』梅山集 권4 「가주서김경흡존문후서계」假注書金慶洽存問後書啓
1855 (철종6).	홍석모洪錫謨, 1781~1857 • 75세, 부사府使		• 혜경궁의 친척으로 1795년 봉수당진찬奉壽堂進饌에 참여했던 이유로 옷감과 음식을 하사 • 종조부 홍명호洪明浩, 부친 홍희준洪羲俊까지 3세가 회혼을 치름 • 『철종실록』 철종6 3월 5일
1857 (철종8) .	정원용鄭元容, 1783~1873 • 75세, 영중추부사	회혼례 1월 20일	• 부인은 정경부인 강릉김씨1783~1857 • 연수, 안팎 옷감, 음식을 보냄 • 액정서에서 약료[蔘茸] 하사 • 내전에서는 부인에게 주단紬緞 하사 • 회혼일에 전안례奠雁禮와 납채례納采禮 실시 • 회혼일에 이등사악, 도승지가 선온하고 사관別兼春秋 金炳溎을 보내 존문 • 1월 21일 왕이 편전에서 진전사은을 직접 받음. 이때 어서御書를 내리고 선찬宣饌하고 은병과 은배 하사 • 『승정원일기』 철종 8년 1월 4일 • 정원용, 『경산집』 부록 권2 「문충공행장」文忠公行狀
1858 (철종9).	이약우李若愚, 1782~1860 • 77세, 지중추부사, 이조판서	중뢰연	• 약재와 옷감을 하사 • 철종은 초계신抄啓臣들에게 중뢰연 참연을 명령 • 특별히 개성유수開城留守를 제수 • 이시원李是遠, 『사기집』沙磯集 책4 「대총재호거이상서회근서」大家宰壺居李尚書回졸序
	이헌구李憲球, 1784~1858 • 75세, 판중추부사		• 삼조기구三朝耆舊 • 철종은 공경의 뜻을 나타내는 예로 연초에 궤장 하사 • 『승정원일기』 철종 9년 1월 7일
	유상필柳相弼, 1782~? • 77세, 대호군大護軍을 지낸 숙장宿將	중뢰연	• 옷감과 음식 보냄 • 『승정원일기』 철종 9년 1월 22일
1864 (고종1).	홍현주洪顯周, 1793~1865 • 72세, 영명도위永明都尉; 정조의 사위 • 사조四朝를 섬김		• 부인은 사망했지만 회혼일 5월 26일에 사관을 보내 존문하고 옷감과 음식을 보냄 • 정조의 딸 숙선옹주 사판祠版에 승지 보내 치제致祭 • 궤장 하사 • 사은하는 날 어서御書 16자 "팔질도위특사궤장신기강건영향하복"八耋都尉特賜几杖身其康健永享遐福을 하사 • 윤정현尹定鉉, 『침계유고』梣溪遺稿 권6 「영명위홍공시장」永明尉洪公諡狀
1866 (고종3).	김학필金鶴弼, 1792~? • 75세, 유학		• 연수 제급 • 오의장五衛將에 단일 후보로 추천함 • 『승정원일기』 고종 3년 3월 27일
	이항로李恒老, 1792~1868 • 75세, 동부승지	중뢰연 1월 26일	• 심의深衣에 대대大帶 착용 • 유중교柳重敎, 『성재집』省齋集 권37 가하산필柯下散筆 「화서선생회근서」華西先生回졸序 • 유병철柳秉喆, 『향하고』香下稿 권4 「화서이항로선생회근연서」華西李恒老先生回卺宴序
1868 (고종5).	정헌용鄭憲容, 1795~1879 • 74세, 공조판서, 판의금부사	회혼례 9월 19일	• 1879년 85세에 진사 회방을 맞음 • 정원용의 본생가 형 • 이유원李裕元, 『임하필기』林下筆記 권26 춘명일사春明逸史 「정문회근」鄭門回卺

표　　　　　　649

회혼 연도	이름 · 회혼 나이, 관직	행사 내용	특이사항 및 전거
1872 (고종9).	민치구閔致久, 1795~1874 · 78세, 판돈녕부사		· 이등사악二等賜樂, 회혼일에 승지를 보내 선온함 · 연수로 돈 1000냥, 쌀 20석을 호조에서 수송
1880 (고종17).	허언許巚, 1804~? · 77세, 유학	중뢰연 1월	· 허전許傳,『성재집』性齋集 권1「화종인언회근운」和宗人巚回卺韻
1883 (고종20).	강로姜浩, 1809~1887 · 75세, 봉조하		· 연수 제급, 안팎의 옷감 및 음식을 보냄 · 예조 낭관을 보내 존문 · 『승정원일기』고종 20년 1월 14일
1884 (고종21).	김상현金尙鉉, 1811~1890 · 74세, 판돈녕부사		· 회혼을 기념하여 판의금부사에 특별히 제수, 숭정대부로 승자, 이듬해 판돈녕이 됨 · 김영수金永壽,『하정집』荷亭集 권7 「족숙봉조하문헌공상현묘갈명」族叔奉朝賀文獻公尙鉉墓碣銘
1891 (고종28).	이하응李昰應, 1820~1898 · 72세		· 헌수하지 말도록 경계 · 회혼 기념으로 다수의 〈석란도〉石蘭圖 병풍 제작
1897 (고종34).	이태용李泰用, 1824~1899 · 74세		· 이진용李晉用,「근경가」卺慶歌
1907 (융희1).	신재석申在錫, 1830~1910 · 78세	중뢰연 11월	· 신재석,『유재집』由齋集 권2「정미지월즉여회근야」丁未至月卽余回卺也
1913.	이해창李海昌, ?~? · 전前 전의典醫	중뢰연	· 양궁兩宮이 특별히 100원 하사 · 『순종실록부록』4권 6년 5월 2일(양력)
1915.	이근명李根命, 1840~? · 76세, 자작子爵		· 200원 하사 · 『순종실록부록』6권 8년 4월 23일(양력)

※ 회혼 당사자의 성명이나 회혼 연도가 확인되지 않는 경우는 제외함.

[11] 조선시대 회방인 일람표

회방 연도	이름	급제 연도 및 내용	비고
1579 (선조12).	송순宋純, 1493~1582	1519년 기묘 문과 별시 을과 1위	· 10월 집안 사람들이 면앙정에서 회방연 베품 · 왕이 호조에 명하여 어사화와 술 하사 · 정철 · 고경명 · 기대승 · 임제 · 전라감사 · 각 읍의 수령 등 참석 · 선조의 어사화 하사는 조정에서 하나의 고사가 됨
1588 (선조21).	권상權常, 1508~1589	1528년 무자 식년시 진사 3등 40위	· 회방년에 유일한 생존자로서 동년의 아들들이 발의하여 회방연을 치러줌 · 유홍兪泓,『송당집』松塘集 권1 시 「제무자사마자제봉환지도」題戊子司馬子弟奉歡之圖
1669 (현종10).	이민구李敏求, 1589~1670	1609년 기유 증광시 진사 1등	· 허목許穆 · 이경석李景奭 · 박장원朴長遠 · 이정李程 · 심유沈攸 · 권해權瑎 등 참석 · 〈만력기유사마방회도〉萬曆己酉司馬榜會圖 제작
	윤정지尹挺之, 1579~?	기유 증광시 진사 3등	
	홍헌洪憲, 1585~1672	기유 증광시 생원 3등	
1708 (숙종34).	김영진金英震, 1629~1723	1648년 무자식년시 생원 3등	· 회방 · 회혼 · 수작壽爵을 같은 해에 맞은 기념으로 삼경연三慶宴 시행, 고향에 삼경당三慶堂을 세움 · 김이만金履萬,『학고집』鶴皐集 권8「김호군영진삼경연시서」金護軍英震三慶宴詩序
1716 (숙종42).	이광적李光迪, 1628~1717	1656년 병신 문과 별시 병과 4위	· 문과 급제 회방 · 송순의 고사를 따라 내자시內資寺에서 어사화를 만들어 하사하고, 그외에도 쌀 · 고기 · 베 · 비단을 내림

회방 연도	이름	급제 연도 및 내용	비고
			• 9월 16일 화모花帽와 공복 착용하고 전문을 올려 왕의 은혜에 보답함[進箋謝恩], 이에 숙종이 선온을 명함
			• 10월 22일 장의동藏義洞 사저에서 회방연 시행
			• 숙종이 친히 어제시를 내림
			• 90세 되는 1717년 품계를 올려줌
			• 이후 회방인에 대한 은사恩賜의 대표적 고사가 됨
			• 정선鄭敾이 〈북원수회도〉北園壽會圖 와 〈회방연도〉제작
1717 (숙종4).	신임申鉝, 1639~1725	1657년 정유 식년시 진사 3등	• 창명일唱名日에 회방연 실시 • 일가 자손, 조정의 경재卿宰, 대소과 동년과 그 자손들이 모두 참석 • 임방任堕, 『수촌집』水村集 권5 시 사마회방지회司馬回榜之會; 　동강조상공역설사마회방지회東岡趙相公亦設司馬回榜之會 ※임방은 병으로 회방연에 불참한 대신 시를 증정
	조상우趙相愚, 1640~1718		
1735 (영조11).	정분립丁分立, 1652~?	1675년 을묘 무과 식년시 병과 54위	• 품계를 올림
1736 (영조12).	최진한崔鎭漢, 홍처무洪處務, 안세욱安世煜	무과	• 어사화, 쌀, 고기 하사 • 『승정원일기』 영조12년 2월 10일.
1740 (영조16).	정희관鄭希寬, 1662~1751	1680년 경신 문과 별시 병과 급제	• 제주에서 회방을 맞음 • 어사화 하사, 노인에게 세찬歲饌을 내리는 관례에 따라 음식 제급 • 병조판서 승직
1747 (영조23).	김명은金鳴殷, 1660~?	1687년 정묘 문과 식년시 병과 17위	• 해조該曹와 해도該道로 하여금 어사화 및 음식 하사
1773 (영조49).	이정철李廷喆, 1695~?	1713년 계사 증광시 진사 3등 70위	• 윤3월 16일 유건儒巾과 청삼靑衫을 입고 사은 후 입시 • 특별히 지중추부사 제수 • 어서御書 '회방랑'回榜郞 및 호피 하사 • 사악, 회방연 시행 • 이중징李種徵, 『수산집』修山集 권7 「선군판돈녕부사부군장초」先君判敦寧府事府君狀草
1774 (영조50).	정기안鄭基安, 1695~1775	1714년 갑오 증광시 진사 3등	• 특별히 자헌대부에 승자, 지중추부사 제수, 입기로소 • 왕이 집경당集慶堂에서 사은 받음 • 액예掖隷를 보내 부축하여 인견引見, 어제시를 내려 갱진하게 하고 　금문禁門까지 근시近侍가 배웅하게 함 • 호피 깔린 교자轎子 하사, 영수각靈壽閣 전배展拜를 명함
	이홍李浤, 1685~?	1715년 을미 식년시 진사 3등	• 입정入庭 시 왕이 기립起立하고 사찬賜饌을 내림, 초헌軺軒 지급. 　이에 지나친 처사라 상소
	신돈복辛敦復, 1692~?	1714년 갑오 식년시 진사 2등	• 회방인으로 복명 입시하니 옷과 음식을 제급함 • 정황鄭榥이 회방연도 제작 • 이의숙李義肅, 『이재집』頤齋集 권3 서 「신동추돈복 회방연서」辛同樞敦復 回榜宴序
1781 (정조5).	송이석宋履錫, 1698~1782	1721년 신축 증광시 진사 3등	• 방방일인 4월 9일에 회방연 개최 • 송이석, 『남촌집』南村集 권1 「회방연석운 신축사월초구일」回榜宴席韻辛丑四月初九日
	한명상韓命相, 1702~?	1721년 신축 증광시 생원 3등	• 회방연 3월 13일 개최 • 조유선趙有善, 『나산집』蘿山集 권7 「시학재한공회방연시서」是學齋韓公回榜宴詩序
	정지녕丁志寧, 1698~?	1721년 신축 증광시 진사 3등	• 회방연 개최 • 정범조丁範祖, 『해좌집』海左集 부록 행장

표　　　　　　　651

회방 연도	이름	급제 연도 및 내용	비고
1785 (정조9).	서명봉徐命鳳, 1707~1785	1725년 을사 증광시 진사 2등	• 특별히 소견. 해조該曹로 하여금 회방 연수 제급 • 아들을 품계에 알맞은 벼슬에 등용[相當職調用]
	이성원李聖源, 1694~?	1714년 갑오 증광시 생원 3등	• 지중추부사로 승자陞資하여 도총관都摠管 임명 • 오해청과 함께 문희연聞喜宴 열어줌
	오해청吳海淸, 1704~?	1725년 을사 무과 증광시 병과 98위	• 품계를 올림 • 쌀과 베를 제급
1786 (정조10).	윤광소尹光紹, 1708~1786	1726년 병오 무과 식년시 생원 3등	• 홍패紅牌 혹은 백패白牌 하사 처음 시행, 어사화와 연수 하사 • 궁으로 불러들여 소견, 자헌대부에 승자하고 실직[知敦寧府事]에 단부, 기로소 입소. • 윤광소尹光紹, 『소곡유고』素谷遺稿 권20「고주록」孤舟錄
	강항姜杭, 1702~1787	1726년 병오 문과 식년시 을과 6위	• 특명으로 자헌대부에 승자, 지의금부사知義禁府事에 제수, 기로소 입소 • 3월 16일 일소駲召하여 인견 • 미백米帛, 신탄薪炭, 화모花帽, 포대袍帶, 헌거軒車, 구마廐馬, 어개御蓋, 법악法樂 하사 • 어제시 내림 • 해당 도의 관찰사에게 연수 보조를 명함
1787 (정조11).	김윤주金胤冑, ?~?		• 품계를 올림 • 화패花牌 하사 • 거주지의 수령인 제주목사에게 연수 제급하라고 명함
	황경원黃景源, ?~?		• 옷감 및 음식 하사
1788 (정조12).	이시웅李時雄, ?~?	1728년 무신 무과 정시	• 영조 무신년 토역경과討逆慶科 합격자 • 한 자급 올려줌 • 화패 및 연수 제급
	김차중金次重, 이용중李龍重, 고시원高時元	무과	• 무과 회방인으로 모두 한 자급씩 품계를 올려줌 • 화패 및 연수 제급 • 김차중에게는 특별히 화개華蓋와 무동舞童 하사
	조중벽趙重璧, 황성헌黃聖憲, 이명천李命天	무과	• 무과 회방인으로 모두 한 자급씩 품계를 올려줌 • 화패 및 연수 제급 • 조중벽에게는 특별히 화개와 무동 하사 ※당시 조중벽은 송도 거주, 황성헌은 평양 거주, 이명천은 해미 거주
1791 (정조15).	박호성朴好成, 1707~?		• 사연 및 사악 • 관서 거주
1792 (정조16).	김익서金益緒, ?~?	무과	• 무과 회방인 • 2월 28일 편전에서 사은 행례 명함 • 내취세악內吹細樂 하사 • 아들을 등용
1793 (정조17).	능은군綾恩君, 구윤명具允明, 1711~1797, 완임군完林君, 이수인李壽仁	1733년 계축 식년시 생원 3등	• 옷감 및 연수 제급 • 구윤명에게는 2등 사악, 이수인에게는 3등 사악
	김찬주金贊冑, ?~?		• 9월 1일 소견, 영흥 거주 • 삼군문三軍門으로 하여금 연수 제급 • 도신道臣으로 하여금 연수와 의자 넉넉히 지급
1795 (정조18).	지일휘池日輝, 1708~?		※1790년 이미 수자壽資, 철원 거주 • 옷감細綿 및 음식(쌀과 고기) 제급하고 백패 하사 • 1795년 소과·대과 합격자들의 방문을 묘당廟堂에 명함

회방 연도	이름	급제 연도 및 내용	비고
1796 (정조19).	이홍직李弘稷, 1705~1796	1735년 을묘 문과 식년시 병과 4위	• 1723년에는 진사회방(계묘 증광시 진사 2등 13위) 맞아 백패白牌와 건삼巾衫을 하사받음 • 문과 회방 때에는 홍패 하사받고 옷감細綿 및 음식(쌀과 고기)을 받음 • 송치규宋穉圭, 『강재집』剛齋集 권12 「개석헌이공행장」介石軒李公行狀
	이육李堉, 1710~?		• 의자 및 식물 제급, 통진부通津府 거주 • 총관總管 자리가 있으면 후보자로 추천하라고 명
	권연權挻, ?~?		• 첨지충추에 특부特付, 서천舒川 거주 • 의자 및 식물을 넉넉하게 지급
	홍낙성洪樂性, 1718~1798	1735년 을묘 증광시 진사 3등 69위	• 사악 및 연수 하사 • 백패 하사받음
1796 (정조19).	박춘우朴春遇, ?~?	1736년 병진 무과 알성시 갑과 1위	• 품계를 올리고 연수 제급 • 무과 장원 회방인
1798 (정조22).	이후검李厚儉, ?~?	무과	• 품계를 올리고 연수 제급 • 무과 회방인, 관직은 동지同知에 이름
1800 (정조24).	홍사호洪絲浩, 1720~?	1740년 사마시 합격	• 소견하고 연수 제급 • 자헌대부에 오르고 지중추 겸 총관總管 제수
	박태상朴泰相, ?~?	무과	• 무과 회방인 • 연수(쌀과 면) 제급
1801 (순조1).	홍응진洪應辰, 1710~?	1741년 신유 식년시 진사 2등 11위	• 숭록대부에 승자하고 왕이 소견함. 당시 92세 • 옷감 및 음식 제급 • 회갑을 맞은 아들 홍경효洪景孝를 초사조용初仕調用 • 손자 홍석연洪錫淵은 1801년 신유 식년시 생원 장원 • 신대우申大羽, 『완구유집』宛丘遺集 권3 「지돈녕부사홍공사마회방서」知敦寧府事洪公司馬回榜序
1804 (순조4).	노윤중盧允中, 1718~?	1744년 갑자 식년시 진사 3등 52위	• 소견
	조상변趙相抃, 1714~?	1744년 갑자 식년시 생원 2등 20위	• 특별히 가의대부에 승자 • 4월 회방연, 당시 91세
1806 (순조6).	마원린馬元麟, ?~?, 최현택崔賢澤, ?~?		• 소견, 모두 오위장 제수
	박은철朴銀哲, ?~?		• 전례에 따라 시행
1807 (순조7).	안홍재安弘才, ?~?	1746년 병인 도과 무과 급제	• 1807년 3월 15일 왕이 소견 • 평안도 안주 거주
	목만중睦萬中, 1727~1810	1807년 정묘 식년시 생원 3등 63위	
	이흥원李興元, 1721~?		• 1807년 3월 24일 왕이 소견
1810 (순조10).	한덕수韓德樹, 1715~?	1750년 경오 식년시 생원 3등	• 이삼환李森煥, 『소미산방장』少眉山房藏 권2 「근차한동지덕수회방연운 병서」謹次韓同知德樹回榜宴韻 并序
1814 (순조14).	한대유韓大裕, ?~?		• 소견, 사악
1816 (순조16).	유한모俞漢謨, 1734~1816	1756년 병자 식년시 진사 3등 68위	• 소견
1823 (순조23).	주만리朱萬离, 1733~?	1763년 계미 문과 증광시 병과 42위	• 91세로 문과 회방 • 공조참판에 의망, 돌아갈 때 말과 회량回糧 제급 • 연수 제급

표

회방 연도	이름	급제 연도 및 내용	비고
1825 (순조25)	김사목金思穆, 1740~1829	1765년 을유 식년시 생원 3등	• 인정전 생원·진사 방방에 관대冠帶 차림으로 참석케 함(3월 13일) • 회방을 맞아 왕이 직접 궤장 하사, 선온 및 연수 제급 • 아들을 가까운 읍의 수령 자리를 만들어 보냄
	백사은白師誾, ?~1826	무과	• 소견, 특별히 한성판윤에 제수
	고익보高益普, 1735~1831	1765년 을유 무과 식년시 병과 35위	• 소견, 제주인 • 중추부에 자리를 만들어 의망, 돌아갈 때 말과 회량 제급
1826 (순조26)	지우벽池友璧, ?~?	무과	• 소견, 무과 회방인
1827 (순조27).	이만원李晚遠, ?~?	무과	• 무과 회방인 • 지중추 자리에 단부單付를 명함
1831 (순조31).	박종래朴宗來, ?~1831		• 기로신, 삼조구신三朝舊臣 • 자식이나 조카를 초사조용初仕調用 • 소견 2월 12일, 오위장 제수, 돌아갈 때 말·옷감·쌀·고기를 제급
1834 (순조34)	유하원柳河源, 1747~?	1774년 갑오 문과 증광시 병과 급제	• 대과 회방, 품계를 올려 줌, 지중추부사 제수 • 응방일應榜日에 사악 및 사찬 • 참봉이던 아들을 승육陞六시켜 근읍의 수령 자리가 나기를 기다려 후보로 추천함
1837 (헌종3).	손윤조孫胤祖, ?~?	무과	• 무과 회방, 품계를 올려줌
1843 (헌종9).	김이양金履陽, 1755~1845	1783년 계묘 증광시 생원 1등 3위	• 희정당 소견 • 선온, 사악, 연수 하사 • 조만영趙寅永, 『운석유고』雲石遺稿 권9 「봉조하연천김공이양회방연서」奉朝賀淵泉金公履陽回榜宴序
1847 (헌종13).	윤상규尹尙圭, 1768~1848	1787년 정미 문과 정시 병과 8위	• 희정당 소견, 판중추에 단독 추천함[加設單付]
1849 (헌종15).	김희화金熙華, 1765~?	1789년 기유 식년시 진사 3등 11위	• 진사 회방, 숭록대부로 삼음
1850 (철종1).	서준보徐俊輔, 1770~1865	1790년 경술 증광시 진사 1등 1위	• 소견 • 진사시 장원
1854년 (철종5).		1794년 갑인 문과 알성시 을과 2위	• 대과 회방을 맞은 드문 사례로 왕이 인견 • 궤장 하사 및 호조에서 이등사악, 선온, 연수 제급 • 초사初仕 차리를 만들어 자손을 의망
1862 (철종13)	조희린趙希藺, ?~?	무과	• 무과 회방, 소견을 마친 뒤 말을 주어 내려 보내고 쌀과 고기를 제급
	정원용鄭元容, 1783~1873	1802년 임술 문과 정시 을과 2위	• 회방일에 친히 궤장 및 포袍·모帽·화개花蓋를 하사 • 호조에서 옷감 및 연수 제급 • 선온, 1등악 하사, 어제시를 내려줌 • 파견된 승지는 외손자인 좌승지 윤자덕尹滋惠 • 희정당에서 진전사은, 돌아갈 때 신은新恩의 인솔을 명 받음
1863 (철종14).	유영오柳榮五, 1777~?	1803년 계해 문과 증광시 병과 5위	• 회방년에 가선대부에 승자 • 유중교柳重敎, 『성재집』省齋集 권42 가하산필柯下散筆 「고가선대부병조참판유공행록」故嘉善大夫兵曹參判柳公行錄
1866 (고종3).	신석원申錫元, 1784~?	1806년 병인 무과 정시 급제	• 무과 회방, 품계를 올려줌

회방 연도	이름	급제 연도 및 내용	비고
1867 (고종4).	이주한李周翰, ?~?	무과	• 전 오위장, 무과 회방 • 화패花牌를 만들어 제급
	방우서方禹敍, 1789~?	1807년 정묘 역과 식년시 1등 3위	• 역과譯科 회방, 특별히 사악 • 손자 방한일方漢一, 1849~?도 1867년 정묘 식년시 역과에 3등하여 동년이 됨, 손자를 등용하라고 명함
1868 (고종5).	성유민成有敏, ?~?	무과	• 무과 회방, 품계를 올려줌
1869 (고종6).	임백철任百哲, ?~?		• 진사과 회방, 품계를 올려줌
	안정좌安廷佐, 1792~?	1809년 기사 증광시 진사 3등 47위	• 진사과 회방, 품계를 올려줌
	이원조李源祚, 1792~1871	1809년 기사 문과 증광시 을과 6위	• 대과 회방 • 품계를 올려줌
	이덕수李德秀, 1781~?	1809년 기사 증광시 생원 1등 2위	• 품계를 올려줌
1870 (고종7).	김영근金泳根, 1793~1873	1810년 경오 식년시 생원 3등 42위	• 병으로 시골집에 거주, 고을 관아 뜰에서 사은숙배 • 백패를 자손이 대신 지영하도록 함 • 조두순趙斗淳,『심암유고』心庵遺稿 권28 서 「김상서영근사마중희서」金尙書泳根司馬重喜序
	박형우朴亨祐, ?~?		• 생원시 회방 • 백패 하사
	이유중李儒重, 1793~?	1810년 경오 식년시 진사 1등 3위	• 진사시 회방 • 백패 하사
	정문승鄭文升, 1788~1875	1810년 경오 식년시 진사 2등 23위	• 숭정대부에 품계를 올려줌 • 편전에서 인견, 선온 및 사악, • 동조東朝는 남삼襴衫의 겉감 • 안감을 하사 • 손자 정원세鄭元世를 영릉참봉永陵參奉에 제수
1871 (고종8).	양한건梁漢楗, ?~?	무과	• 무과 회방인, 품계를 올려줌
	안성원安聖源, ?~?	무과	• 무과 회방인, 품계를 올려줌
1872 (고종9).	박종흡朴宗洽, ?~?	무과	• 무과 회방인으로 1811년에 군공軍功을 세움 • 화패를 만들어 제급
1873 (고종10).	서유여徐有畬, 1814~1877	1813년 계유 증광시 진사 2등 9위	• 품계를 올려줌, 사악 • 손자 초시 합격, 특별히 생진과 방목에 포함시킬 것을 명
	임명규林命圭, 1795~?	1813년 계유 증광시 진사 2등 3위	• 품계를 올려줌
1874 (고종11).	문경애文慶愛, 1793~?	1814년 갑술 문과 식년시 병과 7위	• 한성부 판윤을 제수하여 노인우대의 뜻을 보임 • 사악
1875 (고종12).	장석좌張錫佐, ?~? 신명중申明重, ?~? 박경례朴慶禮, ?~? 김재연金載璉, ?~? 강상옥姜尙玉, ?~? 윤신채尹信彩, ?~?		• 제주 문과 회방인 • 품계를 올려줌
	김정관金正寬, ?~?	무과	• 무과 회방인 • 품계를 올려줌

표

회방 연도	이름	급제 연도 및 내용	비고
1876 (고종13)	이준영李俊英, 1798~?	1816년 병자 식년시 생원 3등 42위	• 전 도정都正 품계를 올려줌
	박성순朴性筍, ?~?	1816년 병자 식년시 생원	• 생원, 품계를 올려줌
	정재영丁載榮, 1798~?	1816년 병자 문과 정시 병과 12위	• 품계를 올려줌, 행 호군이었는데 공조참판으로 삼음
1879 (고종16).	정헌용鄭憲容, 1795~1879	1819년 기묘 식년시 진사 3등 32위	• 특별히 발탁, 판의금부사로 삼음 • 중희당에서 정헌용의 사은을 직접 받음 • 선온, 은배銀杯 하사 • 손자인 와서별제瓦署別提 정경조鄭景朝를 수령 자리 후보에 우선적으로 추천함[擬入]
	김상홍金相洪, 1794~?	1819년 기묘 식년시 생원 3등 47위	• 돈녕부도정敦寧府都正으로 삼음
1882 (고종19).	이인기李寅夔, 1804~?	1822년 임오 식년시 생원 3등 52위	• 품계를 올려줌
	최영원崔榮遠, ?~? 정주응鄭周應, ?~? 김인항金仁恒, ?~? 박상준朴尙準, ?~?	무과	• 무과 회방인, 품계를 올려줌
	윤종의尹宗儀, 1805~1886	1822년 임오 식년시 생원 3등 69위	• 가선대부로 품계를 올려줌 • 고종은 희정당에서 사은 받고 선온, 사찬, 사악 • 세자는 은병銀瓶과 은배 하사 • 손자가 진사 초시를 통과하자 특별히 진사에 입격시킴 • 아들 윤헌尹瀗은 수령 자리 나면 우선으로 후보에 추천함 • 한장석韓章錫, 『미산집』眉山集 권13 「공조판서연재윤공종의행장」工曹判書淵齋尹公宗儀行狀
	홍석우洪錫祐, 1806~?	1822년 임오 식년시 생원 2등 7위	• 현직보다 높은 관직에 조용[右職調用] • 손자 초시 합격, 특별히 생진과 방목에 포함시킴
1885 (고종22).	이경우李景宇, 1801~1887	무과	• 회방일에 사악 • 만경전萬慶殿에서 사은을 받고 선온, 사찬
1887 (고종24)	김상현金尙鉉, 1811~1890	1827년 정해증광시 생원 2등 7위	• 회방을 맞아 숭록대부로 품계를 올려줌 • 백패를 만들어 주고, 사악, 어찬 하사 • 손자를 나이와 관계없이 초사初仕에 추천함 • 고종은 건청궁에서 사은 받고 선온 내림
	이광순李光順, 1806~?	1827년 정해 증광시 생원 3등 33위	• 품계를 올려줌
	심의풍沈宜豐, 1805~?	1827년 정해 무과 증광시 병과 69위	• 품계를 올려줌
1888 (고종25).	황기하黃基河, 1807~?	1828년 무자 식년시 생원 3등 61위	• 특별히 공조참의 제수
1890 (고종27).	원석오元錫五, ?~?	무과	• 전 부사, 지중추부사 제수
	채의범蔡儀範, ?~?		• 무과 회방인 • 홍패를 만들어 줌
1891 (고종28).	정준화鄭駿和, 1805~?	1831년 신묘 식년시 생원 3등 17위	• 특별히 발탁하여 한성부판윤 제수

회방 연도	이름	급제 연도 및 내용	비고
	이인주李寅周, 1810~?	1831년 신묘 식년시 생원 3등 11위	• 특별히 품계를 올려줌 • 최익현崔益鉉, 『면암집』勉菴集 권17 「학산이공인주 사마회방연서」鶴山李公寅周司馬回榜讌序
	지운회池運會, 1803~?	1831년 신묘 식년시 생원 3등 56위	• 회방 백패 하사 • 돈녕도정敦寧都正에 품계를 올리고 3대를 추증함 • 지규식池圭植, 『하재일기』荷齋日記 1 신묘음청록辛卯陰晴錄 신묘년 3월 18일
1894 (고종31).	신응조申應朝, 1804~1899	1834년 갑오 식년시 진사 3등 4위	• 연수 제급 • 자손 중 한 사람을 초사에 조용調用
1895 (고종32).	장건규張建奎, 1815~? 양기형梁基衡, 1817~?	1835년 을미 증광시 생원	• 각각 가선대부와 통정대부로 품계를 올려줌
1918 (순종11).	이정로李正魯, 1838~1923	1858년 무오 문과 정시 병과 15위	• 남작전 기로소 당상, 문과 회방 • 연수금 100원 특사 • 덕수궁에서 은배 1개 · 비단붙이[緞屬] 3필 · 흉배胸褙 1쌍 하사
1919 (순종12).	이종건李鍾健, 1843~?	1859년 기미 무과 증광시 병과 75위	• 남작, 무과 회방 • 100원 특사
1920 (순종13).	김병익金炳翊, 1837~?	1860년 경신 문과 정시 병과 15위	• 전 판서기로소 당상, 문과 회방 • 50원 하사
1923 (순종16).	유기대柳冀大, 1844~?	무과	• 전 한성좌윤, 무과 회방 • 70원 특사
	권응규權應圭, ?~?	무과	• 전 병조참판, 무과 회방 • 50원 하사

※ 『조선왕조실록』, 『승정원일기』, 『한국문집총간』, 『문무과방목』, 『사마방목』 등을 참조하여 작성함.

[12] 조선시대 방회도 일람표

명칭	연도	과시 연도 종류	방회까지 시간	참석자 수 · 품계별 인원 수	장소	참석자의 특징	그림의 형식 및 구성	
연방동년일시조사계회 蓮榜同年一時曹司契會	1542 (중종37).	1531년 신묘식년 사마시	11년	7	참상 4 참하 3	미상	대과 급제 후 말직에 있을 때 가진 사마 동방자들의 방회	화축: 제목, 그림, 김인후의 시, 좌목(직품순)
희경루방회 喜慶樓榜會	1567 (명종22).	1546년 증광문과	21년	5	당상 2 당하 2 참하 1	전라도 광산현 희경루	대과 동방자 중 전라도에 살거나 그곳에서 관직 생활 하는 자들의 방회	화축: 제목, 그림, 좌목(직품순), 발문
계유사마방회 癸酉司馬榜會	1602 (선조35). 10.16.	1573년 계유식년 사마시	29년	15	당상 3 당하 3 참상 1 참하 1 생원 4 진사 2	안동부 관아	경상도에 살거나 그곳에서 관직 생활하는 자들의 방회. 방회를 주관한 안동부사 홍이상의 모친이 참석하여 동년들이 모두 헌수함	화첩: 그림, 발문(이시발, 1603년), 좌목(성적순)
신축사마방회 辛丑司馬榜會	1602 (선조34). 10.16.	1601년 신축식년 사마시	1년	10	생원 9 진사 1	안동부 관아	안동부사 홍이상이 아들 홍립의 사마시 동방자를 초대하여 벌인 방회이자 영친연. 참석자는 안동 및 인근에 사는 동년	화첩: 그림, 좌목(성적순), 발문(최립, 1604년 9월 이후)

명칭	연도	과시 연도 종류	방회까지 시간	참석자 수·품계별 인원 수	장소	참석자의 특징	그림의 형식 및 구성
용만가회사마동방 龍灣佳會司馬同榜	1602 (선조35).	1589년 기축증광 사마시	13년	5	용만의주 청심당	평안도에서 만난 동년의 모임	화첩; 그림, 좌목(성적순), 발문(홍경신, 1602년)
임오사마방회 壬午司馬榜會	1607 (선조40).	1582년 임오식년 사마시	25년	7	경상도	경상도에 거주하거나 관직 생활하는 동년	화축; 제목, 그림, 좌목, 발문(정경세·이준)
임오사마방회 壬午司馬榜會	1630 (인조8).	1582년 임오식년 사마시	48년	당상 9 당하 2 참하 1	관인방 충훈부	참석자는 한양 거주자	화첩; 그림, 좌목(직품순), 차운시, 서문(정경세, 1630년)
임오사마방회 壬午司馬榜會	1634 (인조12).	1582년 임오식년 사마시	52년	당상 5 당하 1 참하 2	병조 옛 건물	참석자는 한양 거주자. 사마시 동년이 일시에 삼의정으로 만나 방회 개최. 최소 나이 71세	화첩; 그림, 좌목(직품순), 후서(장유, 1635년)
연계동년계회 蓮桂同年契會	1632 (인조10).	1606년 병오식년 사마시 1624년 갑자증광문과		7 미상 (좌목에 관직명 표기 안함)	미상	생원·진사시와 대과에 모두 동년인 자들의 방회	화첩; 그림, 좌목(직품순?), 계헌契憲
만력기유사마회년방회 萬曆己酉司馬回年榜會	1669 (현종10).	1609년 기유식년 사마시	60년	당상 3	진사 장원 이민구의 집	60주년을 맞은 기유사마시 동년들의 회방연	화첩; 그림, 좌목(성적순), 발문, 수창시, 서문(허목, 1671년)
회방연 回榜宴	1716 (숙종42).	1656년 병신별시문과	60년	11 미상 좌목 없음	이광적의 집	홀로 대과 회방을 맞은 이광적이 회방연을 열고 동네의 노인 11명을 불러 노인회를 동시에 개최	화첩; 그림, 이광적의 7언율시

※ 박정혜, 「16·17세기의 사마방회도」, 『미술사연구』 16, 미술사연구회, 2002, p. 332 〈자료 2〉를 보완

[13] 한필교의 관력과 《숙천제아도》 구성

나이	재임 기간	관직명	품계	그림명	비고
25	1831.				• 사은정사 홍석주의 자제군관으로 부연赴燕하고 『수사록』隨槎錄 남김
28	1834.				• 갑오 식년시 진사 3등 입격
31	1837. 3. 24.	목릉참봉穆陵參奉	종9품	제1폭 〈목릉〉	• 음직蔭職으로 출사
32	1838. 12. 24.	제용감濟用監 부봉사副奉事	정9품	제2폭 〈제용감〉	
33	1839. 6. 30.	상서원尙瑞院 부직장副直長	정8품		• 승서陞敍
	1839. 6. 30.	예빈시禮賓寺 주부主簿	종6품		• 승육陞六
	1839. 6. 30.	호조좌랑戶曹佐郎	정6품	제3폭 〈호조〉	
	1839. 12. 22.	종묘서령宗廟署令	종5품	제4폭 〈종묘서〉	

나이	재임 기간	관직명	품계	그림명	비고
34	1840. 7. 11.	영유현령永柔縣令	종5품	제5폭 〈영유현〉	
37	1843. 5. 16.	사복시司僕寺 판관判官	종5품	제6폭 〈사복시〉	
	1843. 8. 25~9. 13.	효현왕후경릉산릉도감孝顯王后景陵山陵都監 대부석소大浮石所 낭청郎廳			• 신병身病으로 교체됨
38	1844. 7. 6.	헌종효정후가례도감憲宗孝定后嘉禮都監 낭청			
39	1845. 2. 11.	재령군수載寧郡守	종4품	제7폭 〈재령군〉	
	1845. 4. 16.	영접도감迎接都監 낭청			
43	1849. 5. 1.	서흥부사瑞興府使	종3품	제8폭 〈서흥부〉	
44	1850. 3.				• 암행어사 서계書啓로 파직, 문의현 유배
49	1855. 4. 2~8. 26.	문조수릉천봉도감文祖綏陵遷奉都監 조성소造成所 낭청			• 상전賞典: 승서
	1855. 11. 2.	사복시司僕寺 첨정僉正			• 자벽自辟
50	1856. 2. 17.	장성부사長城府使	종3품	제9폭 〈장성부〉	• 1858년 8월 1일 신병으로 파직
55	1861. 11. 9.	선혜청宣惠廳 낭청	종6품	제10폭 〈선혜청〉	
56	1862. 3. 30.	성주목사星州牧使	정3품		• 병으로 부임하지 않음
59	1865. 8. 7.	종친부宗親府 전부典簿	정5품	제11폭 〈종친부〉	
60	1866. 1. 5~2. 10.	철종부묘도감哲宗祔廟都監 차비관差備官			• 상전: 아마兒馬 1필
	1866. 2. 25~3. 21.	명성왕후가례도감明成王后嘉禮都監 낭청			• 상전: 승서
	1866. 11. 24.	종친부 전첨典籤	정4품		
61	1867. 3. 7.	김포군수金浦郡守	종4품	제12폭 〈김포군〉	
	1867. 9. 26.	신천군수信川郡守	종4품	제13폭 〈신천군〉	
	1867. 12.	선원보략璿源譜略 수정에 참여			• 상전: 아마 1필
62	1868. 10. 13.~ 1870. 3. 19.				• 암행어사 서계로 파직, 익산益山으로 유배
70	1876. 2. 17.	조사위장曹司衛將	정3품		• 노인직으로서 통정通政: 정3품 당상으로 승품
	1876. 3. 2.	호조참의戶曹參議	정3품		
	1876. 4. 22.	돈녕부敦寧府 도정都正	정3품		
72	1878. 1. 19.	도총부都摠府 부총관副摠管 및 호군護軍	종2품	제14폭 〈도총부〉	• 회혼을 맞아 가선嘉善: 종2품으로 승품
	1878. 3. 23~4. 18.	공조참판工曹參判	종2품	제15폭 〈공조〉	

※ 박정혜 작성, 「한필교 이력」, 『숙천제아도』, 민속원, 2012, pp. 76~77를 보완함.

※ 『승정원일기』를 참조하여 작성.

[14] 홍기주의 관력과 《환유첩》 구성

나이	재임 기간	관직명	품계	그림명	비고
30	1858.				• 무오 식년시 진사 3등 입격
42	1870.	숭릉 참봉崇陵參奉	종9품		
45	1873. 1. 13.	제용감濟用監 부봉사副奉事	정9품		
	1873. 12. 27.	상서원尙瑞院 부직장副直長	정8품		
46	1874. 7. 12.	의영고義盈庫 주부主簿	종6품		
	1874. 9. 20.	호조좌랑戶曹佐郎	정6품		• 1874년 9월 23일 신병身病으로 체직遞職을 요청
	1874. 9. 27.	한성부漢城府 주부主簿	종6품		

표 659

나이	재임 기간	관직명	품계	그림명	비고
47	1875. 1. 28.	한성부 판관判官	종5품		
	1875. 2. 5.	영접도감迎接都監 낭청郎廳			
	1875. 8. 25.	온릉溫陵 령令	종5품		
	1875. 12. 26.	경상북도 용궁현감龍宮縣監	종6품	제1폭〈용궁〉	
50	1878. 5. 21.	전라북도 순창군수淳昌郡守	종4품	제2폭〈순창〉	• 1878년 5월 29일 암행어사가 승서陞敍
54	1882. 1. 12.	함경북도 함흥판관咸興判官	종5품	제3폭〈함흥〉	
55	1883. 6. 25.	전라남도 곡성현감谷城縣監	종6품	제4폭〈곡성〉	• 1883년 6월 22일 암행어사가 벌을 줌
	1883. 11. 21.	전라북도 전주판관全州判官	종5품	제5폭〈전주〉	
56	1884. 6. 30.	전라남도 무주부사茂朱府使	종3품	제6폭〈무주〉	
57	1885. 3. 10.	강원도 평강현감平康縣監	종6품	제7폭〈평강〉	• 무주부사와 서로 상환相換
	1885. 11. 9.	충청남도 온양군수溫陽郡守	종4품	제8폭〈온양〉	• 신병으로 온양군수와 상환
58	1886. 7. 14.	경상북도 거창부사居昌府使	종3품	제9폭〈거창〉	
	1886. 9. 27.	전라북도 고산현감高山縣監	종6품	제10폭〈고산〉	• 거창부사와 상환
59	1887. 5. 4.	평안남도 순안현령順安縣令	종5품	제11폭〈순안〉	• 고산현감과 상환
60	1888. 7. 10.	경상남도 안의현감安義縣監	종6품	제12폭〈안의〉	• 신병으로 순안현령과 상환
62	1890. 12. 14.	황해도 신천군수信川郡守	종4품	제13폭〈신천〉	
64	1892. 4. 24.	충청남도 천안군수天安郡守	종4품	제14폭〈천안〉	•
	1892. 12. 10.	돈녕부敦寧府 도정都正	정3품		• 통정(정3품 당상)으로 승품
	1892. 12. 10.	부호군副護軍	종4품		
65	1893. 11. 23.	첨지중추부사僉知中樞府事	정3품		• 11월 26일신병으로 체직 요청
66	1894. 9. 14.	황해도 서흥부사瑞興府使	종3품		• 9월 23일 신병으로 체직

※ 『승정원일기』를 참조하여 작성.

[15] 조선시대 연시연을 설행한 인물 일람표

일시	수증인	시호	왕의 은전	특이사항 및 전거
1630(인조8).	해평부원군海平府院君 윤근수尹根壽, 1537~1616	문정文貞		• 연시 장소는 윤근수의 신문리新門里 옛집 • 영시연시첩迎諡讌詩帖 • 조경趙絅, 『용주유고』龍洲遺稿 권3 「월정선생영시연시첩 소서」月汀先生迎諡讌詩帖 小序 ※조경1586~1669은 당시 이조좌랑으로 선시관
1657(효종8).	증 영의정 정온鄭蘊, 1569~1641	문간文簡		• 송준길宋浚吉, 『동춘당집』同春堂集 권10 「여임계방」與任季方
1667(현종 8). 3. 16.	능원대군綾原大君 이보李俌, 1592~1656 모친이 인헌왕후	정효貞孝	선온宣溫 일등사악 一等賜樂	• 우승지 민점閔點을 보내 선온 • 『승정원일기』현종8년 3월 13일
1669(현종10). 10. 10.	한원부원군漢原府院君 조창원趙昌遠, 1583~1646 딸이 인조 계비 장렬왕후	혜목惠穆	선온 일등사악	• 우승지 홍만용洪萬容을 보내 선온 • 『승정원일기』현종10년 9월 25일
1669(현종10). 10. 25.	능창대군綾昌大君 이전李佺, 1599~1615 모친이 인헌왕후	효민孝愍	선온 일등사악	• 『승정원일기』현종10년 10월 17일

일시	수증인	시호	왕의 은전	특이사항 및 전거
1673(현종14). 9.	서평부원군西平府院君 정곤수鄭崐壽, 1538~1602	충민忠愍	연수宴需 제급	• 연수: 쌀 5섬[石], 목면 20필 • 『탁지오례고』度支五禮考 책1 「길례 2」
1681(숙종7). 12. 20.	청풍부원군淸風府院君 김우명金佑明, 1619~1675 현종의 장인	충익忠翼	내외선온 일등사악	• 아들 김석달金錫達을 순릉참봉順陵參奉에 임명하여 연시 도움 • 삼공三公과 원임原任 이하 신료 모두 연시연에 참여할 것을 명령 • 우승지 유헌兪櫶을 보내 선온 • 『숙종실록』 7년 12월 11일 · 12일
1682(숙종8). 1. 27.	영안위永安尉 홍 주원洪柱元, 1606~1672 선조 딸 정명공주의 남편	문의文懿	일등사악	• 1681년 12월 17일 증시贈諡 • 『숙종실록』 8년 1월 27일 • 임상원任相元, 『염헌집』恬軒集 권10 「영안위사시연 차김상수항운」永安尉賜諡宴 次金相壽恒韻
1687(숙종13).	능풍부원군綾豐府院君 구인기具仁墍, 1597~1676 정사공신靖社功臣. 인조의 모친 인헌왕후가 고모	충간忠簡	연수 제급	• 『승정원일기』 숙종13년 10월 17일
1687(숙종13).	용양군龍陽君 윤섬尹暹, 1561~1592 임진왜란 때 이일李鎰의 종사관으로 싸우다가 상주성尙州城에서 순절	문열文烈		• 1681년 12월 17일 증시 • 증손 윤이건尹以健을 진산군수珍山郡守로 삼음 • 이조좌랑 김창집金昌集이 진산군에 와서 선시 • 연시도延諡圖 제작 • 송시열宋時烈, 『송자대전』宋子大全 권139 「윤문열공연시도서」 尹文烈公延諡圖序; 권146 「서윤문열공연시도서후」書尹文烈公延諡圖序後 • 강석규姜錫圭, 『오아재집』鰲衙齋集 권3 「과재윤선생사어임진」果齋尹先生死於壬辰
	윤집尹集, 1606~1637 척화론자, 삼학사 윤섬의 손자	충정忠貞		• 이조좌랑 윤창집金昌集이 윤섬 선시를 마치고 바로 윤집의 장남 윤이징尹以徵의 임소 음성현陰城縣에 와서 선시 • 송시열, 『송자대전』 권139 「윤문열공연시도서」
1691(숙종17). 10. 2.	옥산부원군玉山府院君 장형張炯, 1623~1669 경종의 외조부(둘째 딸이 숙종비 희빈 장씨)	안헌安憲	내외선온 일등사악 연수 제급	• 연수로 쌀 · 돈 · 면포綿布 제급 • 공경公卿과 재신宰臣 이하 모두 참여하되 불참자는 파직하라고 명령, 전례 없던 일로 상소가 잇달아 연시 및 내선온에만 사악하는 것으로 축소 • 선시관 이조좌랑 권중경權重經 파견 • 『숙종실록』 17년 9월 7일 및 10월 2일
1694(숙종20). 11. 27. 이후	숭선군崇善君 이징李澂, 1639~1690 인조와 귀인 조씨 사이의 서자	효경孝敬	내외선온 일등사악	• 연시일을 1693년 11월 4일로 정하고 공경公卿과 재신宰臣 이하, 종신宗臣 종2품 이상 모두 참여 명령. 당시 아들 동평군東平君 이항李杭이 모친의 상중이었으므로 사악 · 선온의 부당함에 대한 상소가 잇따르자 탈상 후 선시할 것을 명령 • 탈상 후에도 사헌부 · 사간원에서 사악 · 선온에 대한 부당함을 지속적으로 상소하였으나 윤허하지 않음 • 『승정원일기』 숙종19년 10월 13 · 18 · 20일; 숙종20년 11월 7 · 27일.
1695(숙종21). 1. 14.	여양부원군驪陽府院君 민유중閔維重, 1630~1687 숙종 비 인현왕후 부친	문정文貞	선온 사악 연수 제급	• 연수: 쌀 100섬, 목면 5동同, 전문錢文 500냥 • 『숙종실록』 21년 1월 14일 • 『탁지오례고』 책1 「길례 2」
1698(숙종24).	좌의정 박세채朴世采, 1631~1695	문순文純		• 가장家狀을 기다리지 않고 왕명에 의해 의시議諡 • 『승정원일기』 숙종23년 11월 3일 • 윤증尹拯, 『명재유고』明齋遺稿 권4 시 「현석영시례성박생태회 서시최신제공시 요화」玄石迎諡禮成朴生泰晦書示崔申諸公詩 和
1699(숙종25). 12. 10.	낙선군樂善君 이숙李潚, 1641~1695 인조와 귀인 조씨 사이의 서자, 숭선군 이징의 동생	정헌靖憲	내외선온 일등사악	• 연시연 불참 조신에 대한 추고를 명했으나 본가本家에서 원래 외조外朝를 초청하지 않았다는 이유로 명을 거둠 • 『숙종실록』 25년 12월 10 · 11일

표

일시	수증인	시호	왕의 은전	특이사항 및 전거
1703(숙종29). 11. 30.	의안군義安君 이성李城, ?~1588 선조와 인빈 김씨 사이의 서자	의회懿懷	내외선온 일등사악	• 외조 조신에게 모두 연시연 진참 명령 • 『승정원일기』 숙종29년 11월 21 · 28일
1707(숙종33).	증 이조판서 윤원거尹元擧, 1601~1672	문충文忠		• 차남 윤유尹揄, 1647~1721가 문의현령文義縣令에 제수(1707. 2. 2)된 후 　문의현에서 연시함 • 선시관은 이조낭관 조태억趙泰億, 1675~1728 • 윤증, 『명재유고』 권4 『차천종문산연시연운이수』次天樅文山延諡宴韻二首
1708(숙종34).	증 의정부좌찬성 임현任鉉, 1549~1597 원종공신原從功臣. 정유재란 때 남원부사南原府使로 성을 지키다 순절	충간忠簡		• 1702년 고손자高孫子 통덕랑 임액任詻이 상언 올려 청시請諡 • 1706년 2월 5일 증시 • 연시연은 조정 관원들이 출력出力하여 비용을 보조하여 설행 • 후손 임석후任錫垕가 연시연시첩延諡宴詩帖 제작 • 이하곤李夏坤, 『두타초』頭陀草 책18 『서임충간공현연시연시첩후』 　書任忠簡公鉉延諡宴詩帖後
1708(숙종34). 12. 1.	증 이조참판 윤계尹棨, 1603~1636 병자호란 때 근왕병勤王兵을 모집, 남한산성으로 들어가려다 순절	충간忠簡		• 윤계의 손자 윤홍尹泓, 1655~1731이 장성부사長城府使일 때 연시 • 연시도延諡圖 제작 • 조태억趙泰億, 『겸재집』謙齋集 권41 『장성부연시도서』長城府延諡圖序 ※윤계는 조태억의 외증조부, 당시 조태억은 이조낭관으로 선시관이었음
1709(숙종35). 3. 20.	한천군韓川君 이의배李義培, 1576~1637 정묘호란 때 순절한 무신, 정사공신靖社功臣, 영의정에 승직	충장忠壯	치제致祭	• 1701년 5월 21일 이의배에 대해 증직 · 정려 • 1708년 12월 13일 증시 • 이의배의 증손자 훈련대장 이기하李基夏, 1646~1718가 집에서 함께 연시참 • 김유金楺, 『검재집』儉齋集 권19 서 　『한천군조손연익연시서』韓川君祖孫延諡宴詩序 　※서문은 1712년 壬辰에 쓰임 • 조태억, 『겸재집』 권41 『이충장공양세연시연서』李忠壯公兩世延諡宴序 ※조태억은 당시 이조낭관으로 선시관이었음
	한흥군韓興君 이여발李汝發, 1621~1683 이괄의 난 때 순절한 무신, 이의배의 손자	정익貞翼		
1711(숙종37).	행판돈녕부사 이정영李正英, 1616~1686	효간孝簡		• 《효간공이정영연시례도첩》孝簡公李正英延諡禮圖帖 제작
1718(숙종44). 9. 20.	좌참찬 이익상李翊相, 1625~1691	문희文僖		• 《문희공이익상연시례도첩》孝簡公李翊相延諡禮圖帖 제작 • 송상기宋相琦, 『옥오재집』玉吾齋集 권4 　『매간이상서선시지일』梅簡李尚書宣諡之日 • 『승정원일기』 숙종 43년 8월 19일
1719(숙종45).	평성부원군平城府院君 신점申點, 1530~1601 선무공신宣武功臣	충경忠景		• 1717년 8월 27일 증시 • 적손 신연申莚, 1680~?이 연시 • 이익, 『성호전집』 권51 『신충경공사시연시서』申忠景公賜諡宴詩序 • 강박姜樸, 『국포선생집』菊圃先生集 권8 『증영의정평성부원군충경공신공사 　익연서』贈議政平城府院君忠景公申公賜諡宴序 ※강박은 신점의 외손
1719(숙종45). 12. 19.	광성부원군光城府院君 김만기金萬基, 1633~1687 숙종 비 인경왕후 부친	문충文忠	외선온 선시에만 사악 연수 제급	• 일등사악, 연수 제급, 내외선온을 전례대로 하라고 하교, 그러나 숙종의 　환후로 음악은 선시할 때에만 쓰고 선온은 외선온만 하라고 세자가 하령. • 연수: 쌀 6섬, 목면 2동, 돈[錢文] 200냥 • 『숙종실록』 45년 12월 9일 • 『탁지오례고』 책1 『길례 2』
1727(영조3).	홍만용洪萬容, 1631~1692 부친은 영안위永安尉 홍주원洪柱元, 모친은 정명공주貞明公主	정간貞簡		• 손자 평안감사 홍석보洪錫輔가 주도함 • 아들 홍중범洪重範 · 홍중복洪重福 · 홍중주洪重疇 연시례 불참하여 　사판仕版에서 삭제됨 • 『영조실록』 3년 윤3월 1일
1730(영조6).	민진후閔鎭厚, 1659~1720 숙종 계비 인현왕후의 오빠	충문忠文	연수 제급	• 『영조실록』 6년 8월 27일

일시	수증인	시호	왕의 은전	특이사항 및 전거
1734(영조10). 2. 9.	경은부원군慶恩府院君 김주신金柱臣, 1661~1721 숙종의 계비 인현왕후 부친	효간孝簡	일등사악 내외선온 연수 제급	• 연수는 수진궁壽進宮으로 수송 • 연수: 쌀 100섬, 목면 5동, 돈 500냥(1695년 민유중의 연시례에 의거함) • 『영조실록』 10년 2월 11일 • 『탁지오례고』 책1 「길례 2」
1739(영조15).	익창부원군益昌府院君 신수근愼守勤, 1450~1506 연산군의 처남, 중종비 단경왕후의 부친	신도信度		• 5월 11일 동부승지를 보내 치제 • 5월 13일 증시 • 이익, 『성호전집』 권51 서 「익창부원군연시연서」益昌府院君延諡宴序
1740(영조16).	김구金構, 1649~1704 좌의정 김재로金在魯의 부친	충헌忠憲		• 영조가 사악을 명했으나 외조의 연시에는 사악하는 전례前例가 없다는 김재로의 진언으로 명령을 정지 • 『영조실록』 16년 9월 20일
1742(영조18). 10. 5.	임양군臨陽君 이환李桓, 1656~1715	정헌靖憲	사악 연수 제급	• 부친은 청평군淸平君 이천李洤, 인조의 아들 낙선군樂善君 이숙李潚에게 입양됨 • 연수: 쌀 30섬, 목면 1동, 돈 100냥 • 『탁지오례고』 책1 「길례 2」
1743(영조19). 2. 25.	달성부원군達城府院君 서종제徐宗悌, 1656~1719 영조 비 정성왕후 부친	효희孝禧	연수 제급	• 연수: 쌀 100석, 목면 5동, 돈 500냥(1734년 김주신의 연시례에 의거함) • 『탁지오례고』 책1 「길례 2」
1743(영조19). 3. 26.	금성대군錦城大君 이유 李瑜, 1426~1457 세종의 여섯 번째 아들, 단종복위 사건으로 처형됨	정민貞愍	사악 연수 제급	• 단종 복위를 꾀하다 사사됨. 숙종 대에 관작을 복구하고 선시. • 연시는 영조 대에 이루어짐 • 연수: 쌀 50섬, 목면 1동, 돈 150냥 • 『탁지오례고』 책1 「길례 2」
1746(영조21). 3.	증 좌찬성 채유후蔡裕後, 1599~1660	문혜文惠		• 1662년 좌찬성에 증직 • 1745년 2월 19일 증시 • 채제공蔡濟恭, 『번암집』樊巖集 권4 단구록丹丘錄 「백고조호주선생시연 식모춘야」伯高祖湖洲先生諡宴 寔暮春也 • 『승정원일기』 1745년 2월 19일
1746(영조21). 3. 5.	파원부원군坡原府院君 윤여필尹汝弼, 1466~1555 중종의 제1계비인 장경왕후章敬王后 부친	정헌靖憲	연수 제급	• 봉사손을 등용함 • 연수: 쌀 20섬, 목면 2동, 돈 100냥 • 『탁지오례고』 책1 「길례 2」
1747(영조22). 11. 21.	봉성군鳳城君 이완李岏, 1528~1547 중종의 다섯째 아들, 기사사화에 연루	의민懿愍	연수 제급	• 연수: 쌀 50섬, 목면 1동, 돈 150냥(1743년 이유의 연시례에 의거함) • 『탁지오례고』 책1 「길례 2」
1747(영조23). 9.	화의군和義君 이영李瓔, 1425~? 세종과 영빈강씨 사이의 소생	충경忠景	연수 제급	• 왕자에게 연시할 때 가까운 종친은 선온하고 먼 종친은 연수를 도와주는 기준에 의거 • 연수: 쌀 50섬, 목면 1동, 돈 150냥(1747년 이완의 연시례에 의거함) • 『영조실록』 23년 9월 25일 • 『탁지오례고』 책1 「길례 2」
1747(영조23).	증 이조판서 이단상李端相, 1628~1669 김창협·김창흡의 스승	문정文貞		• 1743년 9월 22일 증시 • 장남 이희조李喜朝, 1655~1724가 수령으로 있던 강원도 평강현平康縣 관아에서 증손 이민보李敏輔, 1720~1799가 연시 • 김이안金履安, 『삼산재집』三山齋集 권1 「정관이선생단상연시차주인운 대인작」靜觀李先生端相延諡次主人韻 代人作
1748(영조24).	한남군漢南君 이어李珠, ?~1459 세종의 서자, 단종복위 사건에 연루되어 유배됨	정도貞悼	연수 제급	• 연수: 쌀 50섬, 목면 1동, 돈 150냥(1747년 이영의 연시례에 의거함) • 『탁지오례고』 책1 「길례 2」

표

일시	수증인	시호	왕의 은전	특이사항 및 전거
1755(영조31).	판돈녕부사 홍만조洪萬朝, 1645~1725	정익貞翼		• 1748년 10월 3일 증시 • 막내아들 홍중징洪重徵이 공조판서에 제수(1754년 1월)된 후 1755년 초봄에 연시함 • 연시도병延諡圖屏 제작 • 이익, 『성호전집』권51「홍정익공연시도병서」洪貞翼公延諡圖屏序
1767(영조43). 10. 9.	박충원朴忠元, 1507~1581	문경文景		• 박충원과 박계현은 부자 관계 • 산소에서 연시 《문경공문장공양대연시도》文景公文莊公兩代延諡圖 제작
	박계현朴啓賢, 1524~1580	문장文莊		
1773(영조49).	이세환李世瑍, ?~? 영조의 사부師傅	효헌孝獻	연수 제급	• 『영조실록』49년 10월 10일
1779(정조3)	남유용南有容, 1698~1773 정조의 사부	문청文淸		• 손자 남인구南麟耇을 음관蔭官으로 상당직에 등용하여 연시하도록 함 • 『정조실록』3년 12월 10일
1783(정조7). 4. 7.	대사헌·증 판서 임덕제林德躋, 1722~1774 사도세자 사사의 불가함을 역설	충헌忠獻	연수 제급	• 본가가 빈한하므로 쌀 20섬, 목면 20필 제급하여 연시연 비용 보조 • 『승정원일기』정조 7년 3월 24일
1784(정조8). 10. 25.	증 호조판서 박의장朴毅長, 1555~1615 임진왜란에 공훈을 세운 무신, 선무공신宣武功臣	무의武毅		• 1784년 3월 10일 증시 • 사시관은 이조정랑 조윤대曺允大, 1748~1813 • 『무의공연시시일기』武毅公延諡日記,『연시시부조기』延諡時扶助記,『연시시사적』延諡時事蹟
1784(정조8). 11.	증 이조판서 조려趙旅, 1420~1489 생육신生六臣의 한사람	정절貞節		• 사시관은 이조정랑 조윤대 • 『서산연시록』西山延諡錄 제작
1788(정조12). 4. 20.	영의정 이종성李宗城, 1692~1759 사도세자를 잘 보살핌	효강孝剛 → 문충文忠	음식[食物] 및 연수 제급 부인에게 존문	• 연수: 쌀 10섬, 밀가루 1섬, 꿀[淸蜜] 5말[斗], 참기름 3말, 돼지고기 30근, 황대구어 30마리[尾] • 정경부인 심씨에게 존문存問 • 음식쌀 5섬, 콩 2섬, 돼지고기 5근 및 옷감[衣資]명주 5필, 목면 7필 하사 • 『승정원일기』정조 12년 4월 16일
1789(정조13). 12.	대사헌 한광조韓光肇, 1715~1768 사도세자 사사를 반대하다 유배됨	충정忠貞	증직贈職 사제賜祭	• 이조판서에 추증 • 『정조실록』13년 12월 2일
1790(정조14). 1. 16.	영의정 이흘李忔, 1568~1630 병자호란때 청나라와 화의를 반대한 삼학사三學士 중 한 명	충장忠章	연수 제급	• 연수: 쌀 7섬, 콩 3섬, 목면 7필, 밀가루 5말, 꿀 1말, 참기름 1말 • 연시일에 문무신 모두 참여케 함 • 『정조실록』13년 윤5월 10일 • 『승정원일기』정조 14년 1월 20일
1790(정조14).	영풍군永豊君 이전李瑔, 1434~1457 세종의 여덟 번째 아들로 단종복위사건에 연루되어 살해당함	정렬貞烈	치제	• 숙종 대에 복권되고 영조 대에 시호가 정해졌으나 연시하지 못함 • 주사인主祀人 이재천李在天을 대과차견待窠差遣하여 연시할 수 있게 조처 • 『정조실록』14년 2월 17일
	증 호조판서 민성閔垶, 1586~1637 병자호란 때 일가족 12명이 순절	충민忠愍		• 정경正卿으로 가증加贈하고 자손을 수록收錄하는 특전 내림 • 『정조실록』14년 3월 19일
1790(정조14). 3. 20.	호조참판 임유후任有後, 1601~1673	정희貞僖	음식 및 연수 제급	• 가난해서 연시를 못함 • 연수: 쌀 7섬, 콩 3섬, 목면 7필, 밀가루 5말, 꿀 1말, 참기름 1말 • 음식: 쌀 5섬, 콩 2섬 • 『정조실록』14년 3월 19일 • 『탁지오례고』책1「길례 2」

일시	수증인	시호	왕의 은전	특이사항 및 전거
1792(정조16). 9. 15.	판서 홍상한洪象漢, 1701~1769 영돈녕 홍낙성의 부친 정조의 사부	정혜靖惠	일등사악 선온 연수 제급 치제	• 근래 이 같은 예는 없었으나 특별히 사악 • 모든 관원의 참석을 신칙 • 정조가 친히 지은 칠언절구 2편 하사 • 연수: 쌀 15섬, 콩 5섬, 목면 15필, 밀가루 10말, 꿀 2말, 참기름 2말, 대신大臣 연상宴床 한 상에 74냥 7전 • 『승정원일기』 정조 16년 9월 8일 • 『탁지오례고』 책1 「길례 2」
1794(정조18). 11.	좌의정 이성원李性源, 1725~1790	문숙文肅	연수 제급	• 연수: 쌀 10섬, 콩 10섬, 목면 40필 • 『탁지오례고』 책1 「길례 2」
1796(정조20).	유휘진柳彙晋 당시 승지였던 유광천柳匡天, 1732~1799의 조부		연수 제급	• 『정조실록』 20년 7월 29일
1796(정조20). 8. 8.	증 병조판서 최효일崔孝一, ?~1644 병자호란 때 무공을 세운 무신	충장忠壯	사제	• 경기도 마전군수麻田郡守인 손자 최성렬崔惺烈을 평안도 개천군수价川郡守와 상환하여 연시하도록 배려 • 의주義州에서 연시 • 『정조실록』 20년 3월 26일 • 『승정원일기』 정조 20년 7월 16일
1796(정조20). 9. 20.	대사간 임성任珹, 1713~? 사도세자를 측근에서 보필	충희忠僖	치제 연수 제급	• 연시 장소는 수원 • 『정조실록』 20년 9월 10일
1797(정조21). 1. 27.	대제학 조관빈趙觀彬, 1691~1757	문간文簡	치제	• 연시 장소는 경상도 성주목星州牧 • 『정조실록』 21년 1월 17일
1798(정조22). 11.	증 찬성 임위任偉, 1701~?		연수 제급	• 주사자主祀者에게 군직 주고 관복을 입혀 연시례 실시 • 연수: 쌀 15섬, 콩 5섬, 목면 20필 • 『탁지오례고』 책1 「길례 2」
1812(순조12). 3. 20.	증 병조판서 제말諸沫, 1552~1593 임진왜란 당시 의병장으로 홍경래의 난에 공을 세운 제경욱의 6대조	충의忠毅	연수 제급	• 정조 때 병조판서에 추증하고 증시했으나 후손 제경욱諸景彧, 1760~1812이 가난하여 연시 못하고 사망 • 순조는 제경욱 장례 전에 즉시 선시를 명함 • 연시 장소는 경상도 성주목 • 연수: 쌀 20섬, 돈 100냥 • 『순조실록』 12년 1월 22일 • 『탁지오례고』 책1 「길례 2」
1864(고종1).	윤행임尹行恁, 1762~1801	문헌文獻	사제	• 『고종실록』 1년 5월 20일
1864(고종1). 8. 22.	남연군南延君 이구李球, ?~1822 흥선대원군의 아버지	충정忠正	치제	• 시장을 기다리지 말고 의시를 명령 • 연시 장소는 본가 • 『고종실록』 1년 7월 4일 • 『승정원일기』 고종 1년 8월 22일
	흥녕군興寧君 이창응李昌應, 1809~1828 남연군의 맏아들	정간貞簡		
	흥완군興完君 이정응李晸應, 1815~1848 남연군의 둘째아들	문간文簡		
1864(고종1). 8. 28.	조병기趙秉夔, 1821~1858 풍은부원군 조만영趙萬永의 아들	효헌孝獻	치제	• 연시 장소는 본가 • 『고종실록』 1년 8월 20일
1864(고종1). 11. 9.	회안대군懷安大君 이방간李芳幹, ?~1421 태조의 아들	양희良僖		• 연시 장소는 충청도 서산군 본가

표

일시	수증인	시호	왕의 은전	특이사항 및 전거
1866(고종3). 2. 16.	박회수朴晦壽, 1786~1861	숙헌肅憲		• 『승정원일기』 고종 3년 2월 14일
1865(고종2)	조병준趙秉駿, 1814~1858	효정孝貞	치제	• 『고종실록』 2년 2월 29일
1874(고종11).	증 좌찬성 민승호閔升鎬, 1830~1874 명성황후의 오빠	충정忠正		• 『고종실록』 11년 12월 17일
1875(고종12).	이도중李濤重, 1784~1872		치제	• 『고종실록』 12년 12월 13일
1877(고종14). 2. 30.	여성부원군驪城府院君 민치록閔致祿, 1799~1858 명성황후의 부친	순간純簡	치제	• 『고종실록』 14년 2월 26일
1881(고종18). 3. 9.	조성하趙成夏, 1845~1881	문헌文獻		• 『승정원일기』 고종18년 3월 9일
1885(고종22). 10. 16.	민태호閔台鎬, 1834~1884	충문忠文		• 『승정원일기』 고종22년 10월 4일
1888(고종25). 11. 15.	이유원李裕元, 1814~1888	충문忠文		• 연시 장소는 양주楊州 가오실嘉吾室 본가 • 『승정원일기』 고종 25년 11월 12일
1903(고종40).	특진관 민응식閔應植, 1844~?	충문忠文		• 『고종실록』 40년 10월 17일
1905(고종42).	특진관 윤용선尹容善, 1829~?	충문忠文		• 『고종실록』 42년 1월 2일(양력)
1909(순종3).	증 규장각 대제학 홍영식洪英植, 1855~1884	충민忠愍	치제	• 시장諡狀이 올라오기 전에 시호 의정議定 • 『순종실록』 3년 6월 29일(양력)
	증 규장각 대제학 어윤중魚允中, 1848~1896	충숙忠肅	치제	• 시장이 올라오기 전에 시호 의정 • 『순종실록』 3년 6월 29일(양력)
	영의정 홍순목洪淳穆, 1816~1884	문익文翼	치제	• 제문을 순종이 친히 지음 • 『순종실록』 3년 8월 5일(양력)
	함원부원군咸原府院君 어유귀魚有龜, 1675~1740		치제	• 경종 비 선의왕후宣懿王后 부친 익헌翼獻치제 • 제문을 순종이 친히 지음 • 『순종실록』 3년 7월 26일(양력)
	학부대신 서광범徐光範, 1859~1897	익헌翼獻	치제	• 『순종실록』 3년 7월 15일(양력)
	농상공부대신 정병하鄭秉夏, 1849~1896	충희忠僖	치제	• 『순종실록』 3년 7월 15일(양력)
	군부대신 안경수安駉壽, 1853~1900	의민毅愍	치제	• 『순종실록』 3년 7월 15일(양력)
1910(순종4).	김홍집金弘集, 1842~1896	충헌忠獻	치제	• 시장이 올라오기 전에 시호 의정 • 제문을 순종이 친히 지음 • 『고종실록』 1년 5월 20일(양력)
	김옥균金玉均, 1851~1894	충달忠達	연시식 延諡式	

※ 『조선왕조실록』, 『승정원일기』, 『한국문집총간』 등을 참조하여 작성함.

※ 조선시대 치러진 연시연 가운데 왕의 은전을 입은 사례를 중심으로 작성함.

※ 선온宣醞, 사악賜樂, 연수宴需 제급題給에 대한 여부는 문헌에서 확인되는 사실만 기록하였으며, 내선온・외선온도 구별하여 기록된 경우만 표시하였다.

[16] 《의령남씨가전화첩》의 주요 사항과 이본 비교 일람표

제목 및 행사 일시	행사에 참여한 남씨 인물	홍대본의 글씨 서사자	고대 박물관본 『남씨전가경완』	홍대 박물관본 『의령남씨가전화첩』	고궁박물관본 『경이물훼』
	행사 당시 관직	내용	제작 시기	제작 시기	제작 시기
태조망우령가행도, 1396년경	5세손 남재南在, 1351~1419	19세손 남희로南羲老, 1728~1769	×	○	○
	삼사 좌사三司 左使	「태조조령의정충경공남재등연시」 太祖朝領議政忠景公南在登筵時		18세기 후반	19세기 후반
중묘조서연관사연도, 1535년	10세손 남세건南世健, 1484~1552	기록 없음	○	○	○
	우부승지 겸 경연참찬관	「중묘조서연관사연도」좌목	19세기 초	18세기 후반	19세기 후반
명묘조서총대시예도, 1560년	11세손 남응운南應雲, 1509~1587	18세손 남태용南泰容, 1722~1775	○	○	○
		「유몽인어우야담왈」柳夢寅於于野談日	19세기 초	18세기 후반	19세기 후반
선묘조제재경수연도 1605년 4월 9일	13세손 남이신南以信, 1562~1608 14세손 남두첨南斗瞻, 1590~1656 14세손 남두환南斗煥, 1591~?	19세손 남헌로南憲老, 1727~1782	○	○	○
	참판	좌목, 서문 등	19세기 초	18세기 후반	19세기 후반
영묘조구궐진작도 1767년 12월 6일	18세손 남태회南泰會, 1706~1770	19세손 남은로南殷老, 1730~1786	×	○	○
	우참찬	「구궐진작도서」舊闕進爵圖序		18세기 후반	19세기 후반

[17] 《대구서씨가전화첩》의 현황과 내용 구성 일람표

그림 및 내용	행사 참석자 및 행사 일시 글 작성자 및 작성 일시	《참의공사연도》	《남지기로회도기》	《경람도》	《서연관사연도 급남지기로회도》
		필사본	필사본	석판인쇄본	석판인쇄본
〈서연관사연도〉	서고徐固, ?~1550	13	1	1	1
좌목	1535.	12	2	2	2
「서연관사연도기」	서정보徐鼎輔, 1762~1832 1828.	11	3	3	3
〈남지기로회도〉		7	4	4	4
좌목		6	5	5	5
이경직李景稷 서문, 1629.	서성徐渻, 1558~1631 1629.	2	6	6	6
장유張維 발문, 1629.		3	7	7	7
박세당朴世堂 발문, 1691.		4	8	8	8
이광사李匡師 발문, 1768.		없음	없음	9	9

표　　　　　667

그림 및 내용	행사 참석자 및 행사 일시 글 작성자 및 작성 일시	《참의공사연도》	《남지기로회도기》	《경람도》	《서연관사연도 급남지기로회도》
		필사본	필사본	석판인쇄본	석판인쇄본
「남지기로회도기」	서정보 1828. 5.	1	10	없음	없음
발문	서병협徐丙協 1873. 11. 16.	없음	없음	11	11
〈왕세자입학도〉	서정보 1817.	10	없음	없음	없음
시문좌목		8			
남공철南公轍 발문		9			
「입학도기」	서정보 1828.	7			

[18] 《풍산김씨세전서화첩》 건첩 내용 일람표

순서	그림 제목	주인공	고사 일시 장소	원본 회화 관련 사항	그림 관련 서화첩 기록
1	대지도박도 大枝賭博圖	김휘손	1507. 안동	박씨 성을 가진 사람이 김휘손에게 준 '산도山圖'와 다른 한 폭의 그림	• 간단한 집안 내력과 오미동의 지명 유래 • 광석산을 선영으로 얻게 된 연유 • 광석산의 선유암仙遊庵과 유의암留衣庵 관련 고사 및 이를 소재로 한 김대현의 시 3수, 유성룡의 차운시 • 건책 「목록」에는 '대지산도박도'라고 되어 있음
2	동도문희연도 東都聞喜宴圖	김양진	1526. 3. 27. 경주		• 김양진이 경주부윤일 때 아들의 과거 급제 문희연을 임지에서 열게 된 배경과 참석자 8명 명단 • 아들 김의정의 충효심이 담긴 「춘풍사」春風辭와 김양진의 화답시 • 이언적의 전송시와 김의정이 돌아올 때 지은 시
3	완영민읍수도 完營民泣隨圖		1521. 전주	호남의 사대부들이 전별하는 모습을 그려 본가로 보내줌	• 전라도 관찰사로서 선정을 베푼 이야기
4	해영연로도 海營燕老圖		1529. 해주	감영에서 양로연을 구경하던 자가 그 모습을 그림으로 그림	• 황해도 관찰사 재직 시 양로연을 베푼 배경 • 청백리 녹선 후 소세양蘇世讓이 보낸 답글
5	잠암도潛庵圖	김의정	1545 가을 이후. 안동	평소 공을 아끼는 자가 암자를 그리고 경모하는 마음을 담아 전함	• 을사사화로 개호改號하고 오릉에 은거하게 된 경위 • 김인후와의 우정 및 은거 후 주고 받은 시 • 은거 중 이황과의 교유 및 이황의 차운시 • 건책 「목록」에는 '암도'庵圖라고 되어 있음.
6	고원연회도 高原宴會圖		1562 봄. 함경도 고원	연회 다음날 이별하는 자리에서 이흔의 제안으로 그림을 그려 기념함	• 김농이 관직에 나가게 된 연유 • 고원군수 이흔李忻, ?~1662이 1563년 준원전 참봉이 된 김농에게 베풀어준 부임 축하연의 「연회록」 좌목 8명 및 차운시
7	반구정범주도 伴鷗亭泛舟圖	김농	1565. 3. 26. 안동	이복원李復元이 화공에게 '범주도'를 주문	• 경상도 내의 오랜 친구, 수령, 동기들과 함께 이복원의 반구정에서 선유하게 된 연유와 「동유록」同遊錄의 좌목 6명 • 김농의 차운시
8	낙고의회도 洛皐誼會圖		1554. 4. 낙고연사		• 1516년 생진시에 합격한 부친 김의정의 동년 8명의 아들들 17명이 세회世會를 결성한 배경과 「세회록」世會錄 좌목 • 김농의 서문1554년 4월 • 참석자 및 친지의 축하 제술문

순서	그림 제목	주인공	고사 일시 장소	원본 회화 관련 사항	그림 관련 서화첩 기록
9	천조장사전별도 天朝將士餞別圖	김대현	1599. 2. 모화관 및 홍제원	명나라 형개邢玠의 주문으로 제작된 김수운金守雲의 '전별도'	• 1599년 2월 훈련원에서 열린 개선연凱旋宴 모습과 형개의 생사당生祠堂 건립 경위 • 형개를 기리는 심희수沈喜壽의 「동주문」銅柱文 • 4월 13일 형개가 상의원 직장 김대현을 포함한 도감 실무자의 노고 치하, 14일 형개에 대한 답례, 15일 홍제원의 친림상마연上馬宴; 饒慰宴 기록 • 군문 황경흠黃敬欽의 시 3편
10	칠송정동회도 七松亭同會圖		1598. 10. 19 한양		• 「칠송정동도회제명록」(참석자 15명의 좌목) • 김대현의 「서제명록후」序題名錄後 • 김성구金聲久(모임의 일원인 김우옹金宇顒의 종현선從玄孫)의 「추서」追序(1706) 및 권두경權斗經의 글(1711)
11	환아정양로연도 換鵝亭養老宴圖		1602 봄. 산음(단성)	산음현의 화공 오삼도 吳三濤의 '연로도'宴老圖	• 1601년 산음현감 부임 이듬해 양로연을 설행한 배경과 당시 양로연 정경 • 김대현의 선정과 사후 추모 열기
12	조천전별도 朝天餞別圖	김수현	1619. 5. 17. 의주(추정)		• 김수현이 천추부사千秋副使로 사행한 사실, 우수한 재능과 학문을 겸비한 자로서 엄정하게 선발되었음을 말함
13	범주적벽도 泛舟赤壁圖	김봉조	1611. 7. 16. 강성(적벽)	상소를 올린 동지들과의 선유한 모습을 화수畫手에게 주문	• 김봉조의 상소문과 비답 • 신형보申亨甫의 「봉정소수행헌」奉呈疏首行軒 • 김봉조의 차운시 7수 • 동유한 동지 명단과 원작이 만들어진 동기
14	단성연회도 丹城宴會圖		1616.3.13. 산음(단성)	오삼도가 자청하여 이번에도 연회도 제작	• 김봉조의 단성현감 부임과 양로연 설행의 배경 • 권도權濤의 「원운」原韻 4수와 김봉조의 차운시
15	가도도 椵島圖	김영조	1624. 2. 3. 압록강 하구의 가도	접반사 일행을 수행한 공화자工畫者가 그림 3폭을 그려 나누어 가짐	• 명나라 도독 모문룡毛文龍을 맞이하는 문안사問安使로서 한양 출발(1623. 12. 17)부터 돌아오기까지(1624. 2. 21) 대강의 왕복 여정 • 가도의 모습, 모문룡을 접대하는 주요 일정 • 김영조의 시와 이안눌의 차운시 2편
16	항해조천전별도 航海朝天餞別圖		1633. 7. 선사포旋槎浦 (추정)		• 주청부사 겸 동지성절사행의 부사로 연행 • 「조천송별록」朝天送別錄: 관료 및 친지 25명의 전별시 • 여순 부근에서 풍랑을 만난 일화와 황성皇城에서 겪은 일화 • 사행 중에 지은 시: 김영조의 『조천록』(전하지 않음)
17	제좌명적도 帝座冥籍圖	김창조			• 김창조의 꿈 이야기 • 김창조의 강직하고 정직한 성품을 말해주는 일화들 • 동생 김응조의 제문

※ 박정혜, 「그림으로 기록한 가문의 역사-조선시대 《풍산김씨세전서화첩》 연구」, 『정신문화연구』 103, 한국학중앙연구원, 2006, pp. 270~271의 〈표03〉을 수정 보완한 것임.

표

순서	그림 제목	주인공	고사 일시 장소	원본 회화 관련 사항	그림 관련 서화첩 기록
18	촉석루연회도 矗石樓宴會圖	김경조	1624. 8 진주 촉석루	화사에게 누대의 형승과 인물의 진영眞影을 주문하고 좌목을 첨가하여 한폭씩나누어 가짐	• 경상도 관찰사 이민구李敏求가 순시 때 도내 사우들과 촉석루에서 벌인 연회 배경과 참석자 15명의 좌목 • 이민구가 이듬해 3월 안동 영호루映湖樓에서 다시 모일 때 김봉조와 김영조의 참석을 기약함
19	심천초려도 深川艸廬圖		1636 이후. 안동		• 참판 민응협閔應協, 1597~1663의 김경조에 대한 인물평 • 1636년 병자호란 때의 관찰사를 꾸짖은 일화
20	회곡정사도 檜谷精舍圖		1640 이후. 안동		• 병자호란 때 학가산 뒤 심천에 초려를 짓고 여생을 보냄 • 동생 김응조도 회곡에 정사를 짓고 형과 왕래함
21	성학도 聖學圖	김연조	1601. 산음	집안 조카 김시임金時任이 김대현의 필적을 모아 첩자를 만들고 장황	• 부친이 내려준 여덟 글자 '존심存心, 양성養性, 지경持敬, 주정主靜' • 김대현의「기자연조서」寄子延祖書 • 유원지柳元之, 1598~1678의 「김중경가장정훈록후발」金重卿家藏庭訓錄後跋 • 김응조의「가장」및「서선군자정훈첩후」書先君子庭訓帖後, 1662 • 류성룡 아들 류진柳袗, 1582~1635이 지은 글 • 형 김영조의「제문」祭文
22	학사정선회도 鶴沙亭仙會圖	김응조	1660. 10 상순. 안동	학가산 북쪽 심천에 세운 학사정에서 벌인 연회를 그리고 화첩을 만들어 '학사선회록'이라 함	• 김응조의「학사정사기」부분: 학사정의 경관 묘사 • 학사정에 대한 김응조와 사우舍友 11명의 제영시 • 정칙鄭栻의「학사정기」鶴沙亭記 • 김응조의「서학사선회록후」 •「목록」에는 '선회도'仙會圖로 되어 있음
23	과천창의도 果川倡義圖	김염조	1636. 12. 16. 과천		• 김염조가 과천현감일 때 병자호란이 일어나자 의병을 일으킴 • 조경趙絅, 1586~1669에 대한 답글 •「중군조약」軍中條約 • 형 김응조가 지은「제문」일부분
24	분매도 盆梅圖	김숭조	일시 미상. 안동 오미리 김숭조의 집	설송초려雪松草廬에 늘 분매를 두고 문사들과 매화를 감상하고 '분매도' 제작	•「팔련오계지미」八蓮五桂之美에 대한 인조의 사동명賜洞名, 추증追贈, 사제賜祭 등의 내용 • 김숭조가 애호하던 조부 김농의「십매사」十梅詞 • 김숭조의「분매시」盆梅詩
25	명옥대도 鳴玉坮圖	김시침	1664. 6. 10 이후. 안동 봉정사		• 김시침이 일용재一慵齋라 자호하게 된 연유 • 이황이 놀던 명옥대에 누각을 짓기 위해 여러 읍에 보낸「통문」通文 • 암자의 묘사와 1742년 중건할 때의 통문 • 이황이 지은 명옥대 시, 김시침의 시 등
26	감로사연회도 甘露寺宴會圖	김간	1712. 9. 3. 밀양 감로사	밀양부사 이현보가 화승畫僧에게 석별하는 모습을 그리게 하여 한 폭씩 나누어 가짐	• 김간이 황산도 찰방으로 부임한 후 인근 지역 수령 8명과 감로사에서 연회 •「동유록」同遊錄 9명의 좌목 • 김간의「감로사운」甘露寺韻 및「차자여운」次自如韻
27	죽암정칠로회도 竹巖亭七老會圖		1724 봄. 안동 죽암정사 김대현의 만년 은거지	7명이 지은 칠회시七懷詩를 1726년 안연석이 양산현감일 때 한 첩씩 만들어 나누어 줌	• 김간이 친구 6명과 칠로회를 결성하고 모임. • 6명 좌목 • 안연석安鍊石, 1662~1730의「색거무료음칠회시구화」索居無聊吟七懷詩求和와 참석자들의 차운시 「차북계칠회시」次北溪七會詩 • 나학천羅學川, 1658~1731의「칠회시서」七懷詩序

순서	그림 제목	주인공	고사 일시 장소	원본 회화 관련 사항	그림 관련 서화첩 기록
28	무신창의도 戊申倡義圖	김간	1728.3. 26~27. 안동 향교	해산할 때 한 유생의 발의로 공화자工畵者에게 창의한 모습을 그리게 하여 여러 장관將官 집에 보관함으로써 후세에 충의를 전하도록 함	• 김간이 이인좌의 난에 창의하게 된 배경 • 김간이 지은「통향중문」通鄕中文(3월 21일 발송) • 22일 개좌開座부터 29일 안동향교로 환군까지의 경과 • 의병대장 이하 여러 집사에 이르는 의병단 조직 및 명단, 10개 조항의「군문절목」軍門節目 • 1788년 영남 유생이 올린「창의사적」倡義事蹟과 이에 대한 정조의 전교
29	치자래도 雉自來圖	김서운	1724. 안동	박문수朴文秀가 경상도 안렴사일 때 김서운의 효행을 보고 '치자래도'를 그려 보내줌	• 먹잇감이 되기 위해 꿩이 집안에 저절로 날아들었다는 김서운의 효심에 대해 박문수가 지은「자래치설」自來雉說 및「방백계초方伯啓草」 • 1749년 사헌부 지평으로 증직되자 아들 김서한이 지은 감축시와 친지들의 차운시
30	창송재도 蒼松齋圖	김서한	1749. 12.		• 당파가 치열해지자 낙향하여 학고서당學皐書堂을 경영했으나 서인들이 김서한의 초상화를 훔쳐 가자 아들이 서당을 훼철함 • 김서한이 창송재라 자호하게 된 연유:「창송재서」蒼松齋序 • 김서한의 시와 동지 16명의 차운시 20수
31	한진읍전도 漢津泣餞圖	김유원	1729. 한양	80세 넘는 노유老儒에게 소과 시험을 양보하자 그가 한강까지 따라와 감사의 표시로 준 '상별도'相別圖	• 김유원이 1726년 및 1729년 소과에서 낙방한 연유는 그의 곧은 성품과 노인에 대한 효심 때문으로 주위에서 이를 칭송함 • 권상일權相一, 1679~1759이 그의 곧은 성품을 따라 거처를 모죽당慕竹堂이라 명하고 대필로 현판을 써줌

※ 박정혜,「그림으로 기록한 가문의 역사-조선시대《풍산김씨세전서화첩》연구」,『정신문화연구』103, 한국학중앙연구원, 2006, pp. 272~273의〈표04〉를 수정 보완한 것임.

[20]《풍산김씨세전서화첩》에 수록된 인물 일람표

세계	이름	소과	대과	관직	문집	비고
10세	김휘손金徽孫, 1438~509			진산군수珍山郡守		
11세	허백당虛白堂 김양진金楊震, 1467~1535	1489.	1497. 별시 병과	공조참판工曹參判		• 청백리淸白吏, 불천위不遷位
12세	잠암潛庵 김의정金義貞, 1495~1547	1516.	1526. 별시 병과	훈련원訓練院 부정副正	『잠암일고』潛庵逸稿	
13세	화남華南 김농金農, 1534~1591			장예원掌隸院 사의司議	『화남유고』華南遺稿	
14세	유연당悠然堂 김대현金大賢, 1553~1602	1582.		산음현감山陰縣監	『유연당집』悠然堂集	• 불천위
	둔곡遁谷 김수현金壽賢, 1565~1653	1585.	1602. 별시 갑과	의정부議政府 좌참찬左參贊		• 기로소 입소
15세	학호鶴湖 김봉조金奉祖, 1572~1630	1601.	1613. 증광시 갑과	사헌부司憲府 지평持平	『학호집』鶴湖集	
	망와忘窩 김영조金榮祖, 1577~1648	1601.	1612. 증광시 병과	이조참판吏曹參判	『망와집』忘窩集	• 학봉 김성일의 사위
	장암藏庵 김창조金昌祖, 1581~1637	1605.		의금부義禁府 도사都事	『장암집』藏庵集	
	심곡深谷 김경조金慶祖, 1583~645	1609.		니산현감尼山縣監		
	광록廣麓 김연조金延祖, 1585~1613	1610.	1612. 식년시 병과	승문원承文院 정자正字	『광록집』廣麓集	
	학사鶴沙 김응조金應祖, 1587~1667	1613.	1623. 알성시 병과	한성부漢城府 우윤右尹	『학사집』鶴沙集	
	학음鶴陰 김염조金念祖, 1589~1652	1635.		종친부宗親府 전첨典籤		• 병자 원종공신
	설송雪松 김숭조金崇祖, 1598~1632	1624.	1629. 별시 병과	승정원承政院 주서注書	『설송집』雪松集	

표

671

세계	이름	소과	대과	관직	문집	비고
16세	일용재一慵齋 김시침金時忱, 1600~1670	1635.		서빙고西氷庫 별제別提	『일용재집』一慵齋集	
18세	죽봉竹峰 김간金侃, 1653~1735	1693.	1710. 증광시 병과	장예원 판결사判決事	『죽봉집』竹峯集	• 불천위
19세	희구재喜懼齋 김서운金瑞雲, 1675~1743					
	창송재蒼松齋 김서한金瑞翰, 1686~1753	1714.				
20세	모죽헌慕竹軒 김유원金有源, 1699~1758					
23세	학암鶴巖 김중휴金重休, 1797~1863	1837.		제릉참봉齊陵參奉		

※ 출전: 박정혜, 「그림으로 기록한 가문의 역사-조선시대《풍산김씨세전서화첩》연구」, 『정신문화연구』 103, 한국학중앙연구원, 2006, pp. 269~270.

[21] 《풍산김씨세전서화첩》그림의 주제별 분류

주제		그림
연향	문희연	제2폭 동도문희연도
	양로연	제4폭 해영연로도, 제11폭 환아정양로연도, 제14폭 단성연회도
	노인연	제27폭 죽암정칠로회도
	부임연	제6폭 고원연회도
	동방회세회	제8폭 낙고의회도
	동도회	제10폭 칠송정동회도
	선유	제7폭 반구정범주도, 제13폭 범주적벽도
	친목 연회	제22폭 학사정선회도, 제26폭 감로사연회도, 제18폭 촉석루연회도, 제24폭 분매도
명사 접대		제15폭 가도도
전별		제9폭 천조장사전별도, 제12폭 조천전별도, 제16폭 항해조천전별도, 제31폭 한진읍전도
창의		제23폭 과천창의도, 제28폭 무신창의도
산도		제1폭 대지도박도
은거	정사	제20폭 회곡정사도, 제25폭 명옥대도
	유거	제5폭 잠암도, 제19도 심천초려도, 제30폭 창송재도
인품 칭송		제3폭 완영민읍수도, 제17폭 제좌명적도, 제21폭 성학도, 제29폭 치자래도

[01] 〈연방동년일시조사계회도〉蓮榜同年一時曹司契會圖

 [1531년(중종 26) 신묘 문과 생원·진사시, 1542년(중종 37) 방회, 국립광주박물관]

1. 承訓郎 吏曹佐郎 知製教兼春秋館記事官 鄭惟吉(1515~1588) 吉元 本東萊
 父 禦侮將軍 行中樞府都事
2. 奉直郎 行兵曹佐郎兼春秋館記事官 世子侍講院司書 閔箕(1504~1568) 景說 本驪興
 父 通訓大夫 行陽川縣令 世瑠
3. 奉直郎 行刑曹佐郎兼承文院校檢 南應雲(1509~1587) 景遠 本宜寧
 父 嘉善大夫全州府尹 全州鎭兵馬節制使 世健
4. 承訓郎 工曹佐郎 承文院校檢 李澤(1509~1573) 澤之 本固城
 父 奮順副尉 嶠
5. 務功郎 承文院注書兼春秋館記事官 李樞 機仲 本永川
 父 展力副尉 煥魯
6. 從仕郎 弘文館正字兼經筵典經 春秋館記事官 金麟厚(1510~1560) 厚之 本蔚山
 父 學生 齡
7. 宣教郎 行藝文館檢閱兼春秋館記事官 尹玉(1511~1584) 子溫 本茂松
 父 嘉善大夫 同知中樞府事兼五衛都摠府副摠管 思翼

[02] 〈희경루방회도〉喜慶樓榜會圖

 [1546년(명종 1) 정묘 증광문과시, 1567년(명종 22) 방회, 동국대학교박물관]

1. 通政大夫 行光州牧使 崔應龍(1514~1580) 見叔 本全州
 父 奉訓郎行定州教授 以漢
2. 資憲大夫 兼全羅道觀察使兵馬水軍節度使 姜暹(1516~?) 明仲 本晉州
 父 贈資憲大夫刑曹判書兼知義禁府事行從仕郎 公望
3. 前承文院副正字 林復(1521~1576) 希仁 本羅州
 父 通政大夫戶曹參議 鵬

4. 禦侮將軍 全羅道兵馬虞候 劉克恭 敬叔 本忠州

 父 忠順衛 碩文

5. 通訓大夫 前行樂安郡守 南效容 恭叔 本宜寧

 父 忠順衛 禦侮將軍 世光

[03] 〈계유사마방회첩〉癸酉司馬榜會帖

[1573년(선조 6) 계유식년 사마시, 1602년(선조 35) 방회, 경남대학교박물관, 국사편찬위원회, 서울대학교도서관]

1. 生員 尹義貞(1525~1612) 而直 芝嶺 乙酉 本德山 居禮安

 父 奉直郞 行宗簿寺主簿 寬

2. 通訓大夫 行咸陽郡守晉州鎭管兵馬同僉節制使 高尙顔(1553~1623) 思勿 恭村 癸丑 丙子式 本開城 居龍宮

 父 學生 天祐

3. 通訓大夫 行榮川郡守安東鎭管兵馬同僉節制使 李覽(1550~?) 景明 松湖 庚戌 辛卯別 本全州 居京

 父 贈嘉善大夫 吏曹參判兼同知義禁府事行忠義衛 禦侮將軍 彦諄

4. 進士 李終綱(1537~?) 士擧 龜溪 丁酉 本眞寶 居安東

 父 成均生員 文台

5. 生員 金升福(1546~?) 仲膞 芝峯 丙午 本扶安 居同

 父 通訓大夫行昌樂道察訪 光

6. 通政大夫 行星州牧使尙州鎭管兵馬僉節制使 辛慶晉(1554~1619) 用錫 太華 甲寅 甲申別

 本寧越 居京

 父 贈嘉善大夫 司憲府大司憲兼弘文館提學藝文館提學同知經筵春秋館義禁府成均館事行通政

 大夫弘文館副提學兼經筵參贊官春秋館修撰官 應時

7. 朝奉大夫 行比安縣監安東鎭管兵馬節制都尉 柳湋(1548~?) 秀源 卜泉 戊申 本文化 居京

 父 從仕郞 忠祿

8. 從仕郞 前康陵參奉 琴復古(1549~1631) 皡如 松陰 己酉 本奉化 居榮川

 父 成均進士 軔

9. 通訓大夫 行新寧縣監大丘鎭管兵馬節制都尉 蔡吉先(1541~1631) 子敬 東湖 辛丑 本平康

 居京

 父 通訓大夫行司憲府執義 蘭宗

10. 嘉義大夫 慶州府尹慶州鎭兵馬節制使 李時彦(1545~1628) 君美 秋湖 乙巳 丙子式

 本全州 居京

 父 贈嘉義大夫吏曹參判兼同知義禁府事行禦侮將軍忠佐衛 副護軍 洞

11. 通訓大夫 前大丘都護府使 金九鼎(1550~?) 景鑄 西峴 庚戌 壬午式 本咸昌 居豐基

 父 務功郞 希俊

12. 嘉義大夫 行安東大都護府使安東鎭兵馬僉節制使 洪履祥(1549~1615) 元禮 柳川 己酉

 己卯式元 本豐山 居京

 父 贈嘉善大夫 吏曹參判兼同知義禁府事行果毅校尉忠武衛 司直 脩

13. 生員 柳仁沃(1541~?) 啓彦 迂齋 辛丑 本瑞山 居南原

父 學生 壽精

14. 進士 權訥(1547~?) 士敏 松竹 丁未 本安東 居同

　　父 學生 景紞

15. 生員 李喜白(1548~?) 伯眞 臺嵒 戊申 本星州 居永川

　　父 通政大夫 守謙

[04] 〈신축사마방회첩〉辛丑司馬榜會帖

[1601년(선조 34) 신축식년 사마시, 1602년(선조 35) 방회, 경북 개인 소장, 온양민속박물관]

1. 生員 金是樞(1580~1640) 子由 庚辰 本義城 居安東

　　父 秉節校尉前翊衛 司洗馬 溁(1558~?)

2. 生員 吳汝橃(1579~1635) 景虛 己卯 本高敞 居榮州

　　父 朝散大夫 守濟用監副正 溍

　　生父 通政大夫 前掌隷院判決事 澐(1540~1617)

3. 生員 金俶(1568~?) 德玉 戊辰 本禮安 居同

　　父 奉正大夫 安東敎授兼提督屬敎官 澤龍(1547~1627)

4. 生員 鄭佺(1569~1639) 壽甫 己巳 本淸州 居安東

　　父 奉訓郎前行長興庫奉事 士誠(1545~1607)

5. 生員 李墳(1572~?) 玉汝 壬申 本禮安 居安東

　　父 宣敎郎 從仁

　　生父 展力副尉部將 思仁

6. 生員 洪雯(1577~1648) 景時 丁丑 本豊山 居京

　　父 嘉義大夫行安東大都護府使安東鎭兵僉節制使 履祥(1549~1615)

7. 生員 洪以成(1561~?) 就甫 辛酉 本南陽 居榮川

　　父 通訓大夫行陰竹縣監 礎

8. 生員 申寬一(1563~?) 栗甫 癸亥 本平山 居京

　　父 通訓大夫行漢城庶尹 黯(1537~?)

9. 生員 尹庭蘭(1551~?) 聞遠 辛亥 本醴泉 居同

　　父 部將 寬

10. 進士 李慶南(1573~?) 善叔 癸酉 本眞寶 居醴泉

　　父 通訓大夫行平安道都事 閲道(1538~1591)

[05] 〈세년계회도〉世年契會圖

[1579년(선조 12) 기묘식년 사마시, 1601년(선조 34) 신축식년 사마시, 1604년(선조 37) 방회, 삼성미술관 리움]

1. 進士 許恒(1568~?) 仲久 戊辰 楊州人
 父 前禮賓寺別提宣敎郎 思益
2. 進士 李重基(1572~?) 子威 辛未 全義人
 父 啓功郎行承文院副正字 孝俊
3. 進士 韓善一(1573~?) 克敬 癸酉 淸州人
 父 成均生員 重兼
4. 進士 李厚基(1573~?) 大載 癸酉 全義人
 父 啓功郎行承文院副正字 孝俊
5. 進士 鄭廣成(1576~1654) 壽伯 丙子 東萊人
 父 正憲大夫右參贊 昌衍
6. 進士 尹衡喆(1577~?) 應明 丁丑 南原人
 父 嘉善大夫行承文院 都承旨兼經筵參贊官春秋館修撰官藝文館直提學尙瑞院正 暾
7. 進士 權澳(1578~?) 子淨 戊寅 安東人
 父 通訓大夫前行司業司僉正 曄
8. 進士 李景嚴(1579~1652) 子陵 己卯 延安人
 父 正憲大夫行忠佐衛副司直兼弘文館提學同知成均館事 好閔
9. 生員 朴鼎吉(1583~1623) 養而 癸未 密陽人
 父 朝散大夫行德山縣監 綵

[06] 〈연계동년계회첩〉蓮桂同年契會帖

[1606년(선조 39) 병오식년 사마시, 1624년(인조 2) 갑자증광문과, 1632년(인조10) 방회, 용인대학교 박물관]

1. 朴敦復(1584~?) 牙悔 甲申 滄洲 務安人
 萬曆丙午式年生員三等二十五人 天啓甲子增廣文科丙科十七人
2. 趙公淑(1584~?) 士善 甲申 雲溪 箕城人
 萬曆丙午式年生員三等三十四人 天啓甲子增廣文科乙科六人
3. 李時稷(1584~?) 聖兪 壬申 竹窓 延安人
 萬曆丙午式年進士三等十二人 天啓甲子增廣文科丙科二十八人
4. 李惟吉(1572~?) 汝善 壬午 廣居 全州人
 萬曆丙午式年進士三等二十六人 天啓甲子增廣文科丙科二十四人
5. 洪集(1582~?) 景澤 壬午 撝髥 豊山人
 萬曆丙午式年生員三等四十二人 天啓甲子增廣文科丙科一人
6. 池德海(1583~?) 受吾 癸未 雷峰 忠州人
 萬曆丙午式年生員三等十一人 天啓甲子增廣文科丙科九人
7. 申悅道(1589~?) 進甫 己丑 懶齋 鵝洲人
 萬曆丙午式年進士二等十七人 天啓甲子增廣文科乙科三人

[07] 〈방회도〉榜會圖

[1582년(선조 15) 사마시, 1607년(선조 40) 방회, 국립중앙박물관]

1. 趙翊(1556~1613) 棐仲 可畦 丙辰歲生 戊子謁聖 豐壤人 中直大夫前守光州牧使
2. 金庭睦(1560~1612) 而敬 西村 庚申歲生 癸未庭試 彦陽人 通政大夫行尙州牧使
3. 辛翰龍(1558~?) 鱗伯 對八 戊午歲生 靈山人 宣務郎前行泰陵參奉
4. 鄭而弘(1538~1620) 彦毅 栗村 戊戌歲生 晉陽人 承議郎前行幽谷道察訪
5. 鄭經世(1563~1633) 景任 愚谷 癸亥歲生 丙戌謁聖 晉陽人 通政大夫大丘都護府使
6. 李埈(1560~1635) 叔平 蒼石 庚申歲生 辛卯別試 興陽人 通訓大夫前行弘文館修撰知製教兼　經筵檢討官春秋館記事官
7. 張世哲(1552~?) 晦彦 松隱 壬子歲生 仁同人 通訓大夫行善山都護府使

[08] 〈경술사마성산방회도〉庚戌司馬星山榜會圖

[1610년(광해 2) 사마시, 1631(인조 9)~1632년 방회, 국립중앙박물관]

1. 通政大夫守慶尙道觀察使兼兵馬水軍節度使巡察使 吳翻(1592~1634) 肅羽 天坡 壬辰生
 壬子別試 海州人
 父 通訓大夫行宗親府典簿 贈崇政大夫議政府左贊成 兼判義禁府事 士謙
2. 朝奉大夫陜川縣監晉州鎭管兵馬節制都尉 柳袗(1582~1635) 季華 壬午生 豐山人
 父 輸忠翼謨光國忠勤貞亮効節恊策 扈聖功臣大匡輔國崇祿大夫議政府領議政兼領 經筵弘文　館藝文館春秋館觀象監事
 世子師豐原府院君 贈謚文忠公 成龍
3. 宣務郎成均館典簿 權克明(1567~?) 晦甫 丁卯生 甲子別試 永嘉人
 父 承仕郎 士恭
4. 朝散大夫前行平壤庶尹 李峽(1588~?) 彦瞻 戊子生 甲子式年 晉城人
 父 幼學 味道
5. 通訓大夫行彦陽縣監慶州鎭管兵馬節制都尉 金寧(1567~1650) 汝知 丁卯生 壬子別試 善山人
 父 宣教郎 崇烈
6. 生員 鄭維垣(1575~?) 季輔 乙亥生 烏川人
 父 秉節校尉 弼臣
7. 生員 卞曙(1570~?) 景升 庚午生 淸溪人
 父 從仕郎 忠裕
8. 生員 黃中信(1586~?) 子貞 丙戌生 平海人
 父 贈通政大夫工曹參議 居一
9. 通訓大夫行居昌縣監晉州鎭管兵馬節制都尉 安廷燮(1591~1656) 和叔 辛卯生 竹山人
 父 通訓大夫行通川郡守江陵鎭管兵馬同僉節制使 大楠
10. 朝奉大夫前行慶安察訪 李揀(1585~?) 汝精 乙酉生 眞城人
 父 學生 光白
11. 進士 李愼承(1578~?) 可述 戊寅生 永川人
 父 折衝將軍僉知中樞府事 慶樑

[09] 〈임오사마방회도〉壬午司馬榜會圖

[1582년(선조 15) 사마시, 1630년(인조 8) 방회, 진주정씨 종택(장서각 기탁), 고려대학교박물관, 연세대학교박물관]

1. 大匡輔國崇祿大夫 領敦寧府事海昌君 尹昉(1563~1640) 可晦 稚川 癸亥生 壬午進士 戊子文科 海平人
2. 大匡輔國崇祿大夫 議政府領議政兼領經筵弘文館藝文館春秋館觀象監事世子師 吳允謙(1559~1635) 汝益 楸灘 己未生
 壬午進士 丁酉文科 海州人
3. 奮忠贊謨立紀明倫靖社功臣 輔國崇祿大夫延平府院君兼判義禁府事知經筵事兵曹判書世子左賓客 李貴(1557~1633) 玉汝
 黙齋 丁巳生 壬午進士 癸卯文科 延安人
4. 輔國崇祿大夫 知中樞府事兼禮曹判書知經筵事世子右賓客 金尙容(1561~1637) 景擇 仙源 辛酉生 壬午進士 庚寅文科 安東人
5. 正憲大夫 知中樞府事兼京畿觀察使兵馬水軍節度使開城府江陵府留守都巡察使餉使 李弘胄(1562~1638) 伯胤 梨川 壬午生
 壬午進士 甲午文科 全州人
6. 正憲大夫 吏曹判書兼知經筵春秋館成均館事弘文館大提學藝文館大提學世子右副賓客 鄭經世(1563~1633) 景任 愚伏 癸亥生
 壬午進士 丙戌文科
7. 嘉義大夫 行龍驤衛副護軍 尹昕(1564~1638) 時晦 陶齋 甲子生 壬午進士 乙未文科 海平人
8. 奮忠贊謨靖社功臣 嘉義大夫漢城府左尹菁川君 柳舜翼(1559~1632) 勵仲 芝岡 乙未生 壬午生員 己亥文科 晉州人
9. 通政大夫 行三陟都護府使江陵鎭管兼兵馬僉節制使 李埈(1560~1635) 叔平 蒼石 庚申生 壬午生員 辛卯文科 興陽人
10. 折衝將軍 僉知中樞府事 尹晥(1556~?) 君晦 醉竹 丙辰生 壬午進士 海平人
11. 折衝將軍 行龍驤衛司正 金斗南(1559~?) 一叔 己未生 壬午生員 原州人
12. 禦侮將軍 行中樞府經歷 李培迪(1556~?) 迪夫 竹所 丙辰生 壬午生員 全州人

[10] 〈임오사마방회도〉壬午司馬榜會圖

[1582년(선조 15) 사마시, 1634년(인조 12) 방회, 국립중앙도서관]

1. 大匡輔國崇祿大夫 議政府領議政兼領經筵弘文館文館春秋館觀象監事世子師海昌君 尹昉(1563~1640) 可晦 稚川 癸亥生
 壬午進士 戊子文科 海平人
2. 大匡輔國崇祿大夫 議政府左議政兼領經筵監春秋館事世子師 吳允謙(1559~1635) 汝益 楸灘 己未生 壬午進士
 丁酉文科 海州人
3. 大匡輔國崇祿大夫 議政府右議政兼領經筵監春秋館事 金尙容(1561~1637) 景擇 仙源 辛酉生 壬午進士 庚寅文科 安東人
4. 崇祿大夫 行兵曹判書兼知經筵春秋館事世子左賓客 李弘胄(1562~1638) 伯胤 梨川 壬午生 壬午進士 甲午文科 全州人
5. 嘉義大夫 禮曹參判 尹昕(1564~1638) 時晦 陶齋 甲子生 壬午進士 乙未文科 海平人
6. 折衝將軍 行龍驤衛司正 金斗南(1559~?) 一叔 己未生 壬午生員 原州人
7. 通訓大夫 行掌樂院僉正 朴宗賢(1561~?) 正伯 沈冥 辛酉生 壬午生員 密陽人
8. 前參奉 延士義(1553~?) 宜伯 癸丑生 壬午生員 谷山人

[11] 〈용만가회사마동방록〉龍灣佳會司馬同榜錄

[1589년(선조 22) 사마시, 1602년(선조 35) 방회, 장서각(진주유씨 모산 종택기탁)]

1. 通訓大夫 行龍川郡守 柳時會(1562~1635) 仲嘉 南城 壬戌生 晉州人 己丑司馬

2. 御史 通訓大夫 世子侍講院輔德知製教 洪慶臣(1557~1623) 德公 鹿門 丁巳生 南陽人 己丑司馬 甲午別試

3. 通訓大夫 行義州府判官 洪有義(1557~?) 宜老 孤松 丁巳生 南陽人 己丑司馬 甲午武科

4. 書狀官 奉列大夫 行兵曹正郎 尹安國(1569~1630) 定卿 雪樵 己巳生 楊州人 己丑司馬 辛卯式年

5. 中直大夫 行平安道都事 李好義(1560~?) 士宜 后川 庚申生 安山人 己丑司馬 丁酉庭魁

[12] 〈만력기유사마회년방회좌목〉萬曆己酉司馬廻年榜會座目

[1609(광해군 1) 사마시, 1669년(현종 10) 회방연, 고려대학교 박물관]

1. 嘉善大夫 前任吏曹參判兼同知經筵成均館事世子右副賓客 李敏求(1589~1670)

 子時 己丑 進士一等第一人 生員二等第一人 壬子增廣文科壯元 全州人

2. 嘉善大夫同知敦寧府事 尹挺之(1579~?)

 仲豪 己卯 進士三等第三十七人 生員三等第八人 榜中色掌 海平人

3. 嘉善大夫同知中樞府事 洪憲(1585~1672)

 正伯 乙酉 生員三等第三十九人 丙辰 謁聖文科 南陽人

참고문헌

1. 사서 및 문집

『각사등록』(各司謄錄)

『광례람』(廣禮覽)

『국조속오례의』(國朝續五禮儀)

『국조오례의』(國朝五禮儀)

『국조인물고』(國朝人物考)

『대전회통』(大典會通)

『도선생안』(道先生案)

『비변사등록』(備邊司謄錄)

『삼국사기』(三國史記)

『승정원일기』(承政院日記)

『신증동국여지승람』(新增東國輿地勝覽)

『어진도사도감의궤』(御眞圖寫都監儀軌)

『은대조례』(銀臺條例)

『일성록』(日省錄)

『조선왕조실록』(朝鮮王朝實錄)

『조선시대사찬읍지』(朝鮮時代私撰邑誌)

『증보문헌비고』(增補文獻備考)

『춘관통고』(春官通考)

『탁지오례고』(度支五禮考)

『한국문집총간』(韓國文集叢刊)

한필교(韓弼敎), 『하석유고』(霞石遺稿), 연세대학교중앙도서관 소장.

2. 저서 및 역서

강관식, 『조선후기 궁중화원 연구』 상·하, 돌베개, 2001.

강명관, 『조선시대 문학예술의 생성 공간』, 소명출판, 1999.

_____, 『한양가』, 신구문화사, 2008.

고대민족문화연구소 편, 『한국민속대관』 1~6, 고려대학교 민족문화연구소 출판부, 1980.

고령신씨 문헌통고 편찬위원회 편, 『고령신씨문헌통고』, 고령신씨 문헌통고 편찬위원회, 1978.

『고문서집성 90: 영해무안박씨편(II)』, 한국학중앙연구원, 2008.

『교방가요』, 보고사, 2002.

국사편찬위원회 편, 『그림에게 물은 사대부의 생활과 풍류』, 두산동아, 2007.

권기석, 『족보와 조선사회』, 태학사, 2011.

_____, 『족보, 왜 사대부에게 꼭 필요했는가』, 한국학중앙연구원 출판부, 2015.

김미영·박정혜, 『세전서화첩』, 민속원, 2012.

김상성 외 저, 서울대학교 규장각 역, 『관동십경』, 효형출판, 1999.

김선주 외, 『숙천제아도』, 민속원, 2012.

김윤제 외, 『안동의 선비문화』, 아세아문화사, 1997.

김재억 편, 『풍산김씨 허백당세적』, 대지재소, 1999.

김정숙, 『흥선대원군 이하응의 예술세계』, 일지사, 2004.

남정희, 『18세기 경화사족의 시조창작과 향유』, 보고사, 2005.

문옥표 외, 『조선양반의 생활세계』, 백산서당, 2004.

박정애, 『조선시대 평안도 함경도 실경산수화』, 성균관대학교 출판부, 2014.

박정혜, 『조선시대 궁중기록화 연구』, 일지사, 2000.

박홍갑, 『고성이씨 가문의 인물과 활동』, 일지사, 2010.

배영동, 『청백정신과 팔련오계로 빛나는, 안동 허백당 김양진 종가』, 예문서원, 2015.

송희경, 『조선후기 아회도』, 다홀미디어, 2008.

신용호, 『선현들의 자와 호』, 전통문화연구회, 1997.

신용호·신범식 역주, 『역주 명가보묵』, 충북대학교 우암연구소, 2011.

신철우 편, 『명가보묵』, 고령신씨 문헌통고 편찬위원회, 1976.

안산시사편찬위원회 편, 『안산시사』 상, 안산시사편찬위원회, 1999.

안휘준·민길홍 엮음, 『역사와 사상이 담긴 조선시대 인물화』, 학고재, 2009.

여주군사편찬위원회 편, 『여주군사』, 여주군사 편찬위원회, 2005.

여주군 편, 『여주군 문화유적지도: 지정문화재 편』, 여주군 문화재관리사업소, 2007.

_____ 편, 『문화재 현황』, 여주군 문화재관리사업소, 2008.

여주문화원, 『여흥문화재대관』, 여주문화원, 1994.

오창명, 『탐라순력도 탐색』, 제주발전연구원, 2014.

이광려 저, 이성주 역, 『세구록』, 수서원, 2014.

이동인 역, 『경산연보: 경산 정원용선생의 일대기』, 광명문화원, 2005.

이수건, 『영남사림파의 형성』, 영남대학교 민족문화연구소, 1979.

_____, 『조선시대지방행정사』, 민음사, 1989.

이영훈 편, 『수량경제사로 다시 본 조선후기』, 서울대학교 출판부, 2004.

이원진 저, 김찬흡 외 역, 『역주 탐라지』, 푸른역사, 2002.

이은순, 『조선후기당쟁사연구』, 일조각, 1989.

이태호, 『옛 화가들은 우리 땅을 어떻게 그렸나』, 생각의 나무, 2010.

이현주, 『조선후기 경상도 지역 화원 연구』, 혜성, 2016.

이형상 저, 이진영 역주, 『탐라록』, 제주특별자치도 민속자연사박물관, 2020.

전의이씨 종회 편, 『경수집』, 전의이씨 전서공파 종회, 1990.

전종한, 『종족집단의 경관과 장소』, 논형, 2005.

정경연, 『정통풍수지리』, 평단, 2003.

정민, 『18세기 조선 지식인의 발견』, 휴머니스트, 2007.

정원용 저, 허경진·구지현·전송열 역, 『국역 경산일록』 1~6, 보고사, 2009.

_____ 저, 신익철 외 역주, 『수향편-사조 정승 정원용이 기록한 조선의 통치 시스템』, 한국학중앙연구원출판부, 2018.

정은주, 『조선시대 사행기록화』, 사회평론, 2012.

정현석 저, 성무경 역주, 『교방가요』, 보고사, 2002.

조좌호, 『한국과거제도사연구』, 범우사, 1996.

주승택 외, 『봉황처럼 날아오른 오미마을』, 민속원, 2007.

진재교, 『이계 홍양호 문학 연구』, 성균관대학교 대동문화연구원, 1999.

진준현, 『단원 김홍도 연구』, 일지사, 1999.

진홍섭 편, 『한국미술자료집성』 1~7, 일지사, 1987~1998.

차장섭, 『조선후기벌열연구』, 일조각, 1997.

최강현, 『한국기행문학연구』, 일지사, 1982.

최열, 『옛 그림으로 본 서울』, 혜화1117, 2020.

____, 『옛 그림으로 본 제주』, 혜화1117, 2021.

최진옥, 『조선시대 생원진사 연구』, 집문당, 1998.

충북대학교 우암연구소 편, 『(역주) 명가보묵』, 충북대학교 출판부, 2011.

한국정신문화연구원 장서각 편, 『무안박씨 무의공종택 기탁전적』, 한국정신문화연구원, 2005.

한영우·안휘준·배우성, 『우리 옛 지도와 그 아름다움』, 효형출판, 1999.

허경진, 『정원용 관련 저술 해제집』, 보고사, 2008.

_____ 외, 『경산 정원용 연구』, 보고사, 2019.

홍길주 저, 박무영·이주해 외 역, 『표롱을첨』 상, 태학사, 2006.

홍이상 저, 윤호진 역주, 『역주 모당선생 시문집』 상·하, 민속원, 2012.

_____, 윤호진 역주, 『역주 모당선생 시문집』 보유편, 민속원, 2014.

3. 도록

『고성이씨 안동 문화유산』, 고성이씨 안동종회, 2004.

『국립문화재연구소 소장 조선왕조 행사기록화』, 국립문화재연구소, 2011.

『동래정씨가 기증유물로 본 조선시대 서울선비의 생활』, 서울역사박물관, 2003.

『때때옷의 선비: 농암 이현보』, 국립중앙박물관, 2008.

『만날수록 정은 깊어지고-선인들의 모임, 계와 계회도』, 한국국학진흥원, 2013.

『명가의 고문서: 안동 고성이씨 · 의정부 반남박씨』, 한국정신문화연구원, 2003.

『삼성미술관 리움 소장 고서화 제발 해설집(Ⅲ)』, 삼성문화재단, 2009.

『석지 채용신』, 국립현대미술관, 2001.

『선비, 그 멋과 삶의 세계』, 한국국학진흥원, 2002.

『선비가의 학문과 벼슬: 진주정씨 우복종택』, 한국정신문화연구원, 2004.

『유길준과 개화의 꿈』, 국립중앙박물관, 1994.

『이별의 한 된 수심 넓은 바다처럼 깊은데』, 제주특별자치도 민속자연사박물관, 2017.

『인물로 보는 한국미술』, 삼성문화재단, 1999.

『전주류씨 수곡파 자료로 본 조선후기 양반가의 생활상』, 한국국학진흥원, 2004.

『전주이씨(백현상공파) 기증고문서』, 경기도박물관, 2003.

『절의를 숭상하고 충정에 뜻을 두다: 명가의 고문서 7』, 한국학중앙연구원 장서각, 2009.

『조선시대 기록화의 세계』, 고려대학교박물관, 2001.

『조선시대 사대부』, 경기도박물관, 2010.

『조선시대 연회도』, 국립국악원, 2001.

『조선시대 음악풍속도』 I, 국립국악원, 2002.

『조선시대 음악풍속도』 II, 국립국악원, 2003.

『조선시대 풍속화』, 국립중앙박물관, 2002.

『여민동락: 조선의 연희와 놀이』, 고려대학교 박물관, 2018.

『탐라순력도 · 남환박물』, 한국정신문화연구원, 1979.

『탐라순력도: 그림에 담은 옛 제주의 기억』, 국립제주박물관, 2020.

『평안, 어느 봄날의 기억』, 국립중앙박물관, 2020.

4. 미술사학 분야 논문

김선정, 「조선시대 〈경기감영도〉 고찰」, 『옛 그림 속의 경기도』, 경기문화재단, 2005.

김승익, 「《탐라순력도》에 담긴 기억과 시대」, 『탐라순력도: 그림에 담은 옛 제주의 기억』, 국립제주박물관, 2020.

김지혜, 「허주 이징의 수묵영모화」, 『미술사연구』 11, 미술사연구회, 1997.

김현정, 「19세기 경화세족의 실경산수화 후원 배경과 화단에 미친 영향」, 『미술사연구』 23, 미술사연구회, 2009.

문동수, 「조선시대 〈평양성도〉의 제작과 의미」, 『미술사의 정립과 확산』, 사회평론, 2006.

_____, 「《평안감사향연도》에 대한 고찰」, 『평안, 어느 봄날의 기억』, 국립중앙박물관, 2020.

민길홍, 「모사를 통한 가전과 전승, 조선시대 〈남지기로회도〉: 국립제주박물관 소장본을 중심으로」, 『미술자료』 95, 국립중앙박물관, 2019.

박은순, 「농암 이현보의 영정과 『영정개모시일기』」, 『미술사학연구』 242 · 243, 한국미술사학회, 2004.

_____, 「만남과 유람」, 국사편찬위원회 편, 『그림에게 물은 사대부의 생활과 풍류』, 두산동아, 2007.

_____, 「19세기 회화식 군현 지도와 지방문화」, 『한국고지도연구』 1권 1호, 한국고지도연구학회, 2009.

_____, 「조선후기 관료문화와 진경산수화」, 『미술사연구』 27, 미술사연구회, 2013.

_____, 「19세기 말 20세기 초 회화식 지도와 실경산수화의 변화: 환력의 기록과 선정의 기념」, 『미술사연구』 56, 미술사연구회, 2021.

박정애, 「지우재 정수영의 산수화 연구」, 『미술사학연구』 235, 한국미술사학회, 2002.

_____, 「19세기 연폭 실경도 병풍의 유행과 작화 경향」, 『기록화·인물화』, 동아대학교 석당박물관, 2016.

_____, 「18~19세기 지방 이해와 도시경관의 시각적 이미지」, 『미술사학보』 49, 미술사학연구회, 2017.

_____, 「19세기 연폭 실경도 병풍에 관한 고찰」, 『문물』 8, 한국문물연구원, 2018.

_____, 「조선의 성읍도와 수원화성」, 『조선의 읍성과 수원화성』, 수원화성박물관, 2019.

_____, 「19세기 평양기성도의 전개양상과 〈기성도병〉: 행사장면이 첨가된 사례를 중심으로」, 『기성도병』, 서울역사박물관, 2019.

_____, 「19세기 경화세족의 학예성향과 실경도 향유 양상」, 『미술사연구』 3, 미술사연구회, 2020.

박정혜, 「조선시대 의령남씨 가전화첩」, 『미술사연구』 2, 미술사연구회, 1988.

_____, 「홍익대학교박물관소장 〈회혼례도병〉 연구」, 『미술사연구』 6, 미술사연구회, 1992.

_____, 「의궤를 통해서 본 조선시대의 화원」, 『미술사연구』 9, 미술사연구, 1995.

_____, 「조선시대 사궤장도첩과 연시도첩」, 『미술사학연구』 231, 한국미술사학회, 2001.

_____, 「16·17세기의 사마방회도」, 『미술사연구』 16, 미술사연구회, 2002.

_____, 「그림으로 기록한 가문의 역사: 조선시대 《풍산김씨세전서화첩》 연구」, 『정신문화연구』 103, 한국학중앙연구원, 2006.

_____, 「19세기 경화세족의 사환기록과 『숙천제아도』」, 『숙천제아도』, 민속원, 2012.

_____, 「조선시대 회혼례의 시행과 홍익대학교 박물관 소장 〈회혼례도〉 병풍」, 『자연 그리고 삶: 조선시대의 회화』, 홍익대학교박물관, 2015.

변영섭, 「진경산수화의 대가 정선」, 『미술사논단』 5, 한국미술연구소, 1997.

서윤정, 「17세기 후반 안동권씨의 기념회화와 남인의 정치활동」, 『안동학연구』 11, 한국국학진흥원, 2012.

심영신, 「경기명가 기증유물로 본 조선 사대부의 삶: 관직 생활을 중심으로」, 『인문과학연구』 17, 덕성여자대학교 인문과학연구소, 2012.

안휘준, 「〈연방동년일시조사계회도〉 소고」, 『역사학보』 65, 역사학회, 1975.

_____, 「16세기 중엽의 계회도를 통해 본 조선왕조시대 회화양식의 변천」, 『미술자료』 18, 국립중앙박물관, 1975.

_____, 「고려 및 조선왕조의 문인계회와 계회도」, 『고문화』 20, 한국대학박물관협회, 1982

_____, 「규장각 소장 회화의 내용과 성격」, 『한국문화』 10, 서울대학교 한국문화연구소, 1989.

_____, 「옛지도와 회화」, 『우리 옛지도와 그 아름다움』, 효형출판, 1999.

유미나, 「조선시대 궁중행사의 회화적 재현과 전승: 국립문화재연구소 소장 《경이물훼》 화첩의 분석」, 『국립문화재연구소 소장 조선왕조 행사기록화』, 국립문화재연구소, 2011.

유옥경, 「1585년 선조조 기영회도 고찰」, 『동원학술논문집』 3, 한국고미술연구소, 2000.

_____, 「국립중앙박물관 소장 〈송도사장원계회도〉 연구」, 『미술연구』 64, 국립중앙박물관, 2000.

유홍준, 「진경시대의 개막을 알리는 잔치그림」, 『가나아트』 1990 7·8월호.

윤민용, 「18세기 《탐라순력도》의 제작경위와 화풍」, 『한국고지도연구』 3권 1호, 한국고지도연구학회, 2011.

_____, 「조선후기 제주실경도의 비교 연구: 《탐라순력도》와 '탐라십경도' 후모본을 중심으로」, 『한국고지도연구』 13권 2호, 한국고지도연구학회, 2021.

윤진영, 「임오사마방회도」, 『문헌과 해석』 15, 문헌과 해석사, 2001.

_____, 「동국대학교박물관 소장의 〈희경루방회도〉 고찰」, 『동악미술사학』 3, 동악미술사학회, 2002.

_____, 「이유간(1550~1634)의 「연지회시종사실」과 남지기로회도의 전승내력」, 『장서각』 8, 한국정신문화연구원, 2002.

_____, 「〈을축갑회도〉 연구」, 『미술자료』 69, 국립중앙박물관, 2003.

_____, 「조선시대 지방관의 기록화」, 『영남학』 16, 경남대학교 영남문화연구원, 2009.

_____, 「만남과 인연의 추억: 임오년 사마시 입격 동기생들의 방회도」, 『우복 정경세』, 한국학중앙연구원, 2011.

_____, 「안동지역의 문중 소장 계회도의 내용과 성격」, 『국학연구』 4, 한국국학진흥원, 2004.

이내옥, 「연계동년계회첩」, 『고미술』, 한국고미술협회, 1988 가을·겨울호.

이미야, 「17세기 조선중기 경수연도의 실적」, 『부산시립박물관 연보』 8, 부산시립박물관, 1985.

이보라, 「17세기 말 탐라십경도의 성립과 《탐라순력도》에 미친 영향」, 『온지논총』 17, 온지학회, 2007.

이성훈, 「국립중앙박물관, 국립진주박물관 소장의 두 점의 〈동래부사접왜사도〉 연구」, 『동래 부사』, 부산박물관, 2009.

이원복, 「제주 십경도의 성립과 전개」, 『탐라순력도: 그림에 담은 옛 제주의 기억』, 국립제주박물관, 2020.

이은하, 「『사천시첩』의 체제와 회화사적 의미」, 『미술사학연구』 281, 한국미술사학회, 2014.

이태호, 「조선후기 풍속화와 기록화에 나타난 연주장면」, 『한국학연구』 7, 고려대학교 민족문화연구소, 1995.

_____, 「예안김씨 가전 계회도 3례를 통해 본 16세기 계회산수의 변모」, 『미술사학』 14, 한국미술사교육학회, 2000.

이혜경, 「새로운 형식의 기록화, 북원수회도첩」, 『겸재 정선: 붓으로 펼친 천지조화』, 국립중앙박물관, 2009.

이혜경·하영휘, 「정선의 〈북원수회도〉와 《북원수회첩》」, 『미술자료』 78, 서울대학교 규장각한국학연구원, 국립중앙박물관, 2009.

제송희, 「조선왕실의 가마[연여] 연구」, 『한국문화』 70, 서울대학교 규장각한국학연구원, 2015.

_____, 「조선후기 관원 행렬의 시각화 양상과 특징」, 『정신문화연구』 144, 한국학중앙연구원, 2016.

조규희, 「17·18세기의 서울을 배경으로 한 문회도」, 『서울학연구』 16, 서울시립대학교 서울학연구소, 2001.

_____, 「16세기 후반~17세기 초반 경교사족들의 문화와 사가행사도」, 『항산 안휘준교수 정년퇴임 기념논문집』, 2006.

_____, 「1746년의 그림: 시대의 눈으로 바라본 〈장주묘암도〉와 규장각 소장 『관동십경도첩』」, 『미술사와 시각문화』 7, 미술사와 시각문화학회, 2007

_____, 「경화사족의 전쟁 기억과 회화」, 『역사와 경계』 71, 경남사학회, 2009.

_____, 「조선중기 지식인들의 회화관」, 『유교문화연구』 18, 성균관대학교 유교문화연구소, 2011.

_____, 「명종의 친정체제 강화와 회화」, 『미술사와 시각문화』 11, 미술사와 시각문화학회, 2012.

진준현, 「400년 전 화가의 눈에 비친 북악과 숙정문」, 『한국학 그림과 만나다』, 태학사, 2011.

최경현, 「조선시대 기영회도의 일례: 국립중앙박물관 유리건판본 〈선조조기영회도〉를 중심으로」, 『미술사연구』 40, 미술사연구회, 2021.

최석원, 「경수연도: 수명장수를 축하하는 잔치」, 『역사와 사상이 담긴 조선시대 인물화』, 학고재, 2009.

최성희, 「19세기 평생도 연구」, 『미술사학』 16, 한국미술사교육학회, 2002.

최영희, 「정선의 동래부사접왜사도」, 『미술사학연구』 129·130, 한국미술사학회, 1976.

홍선표, 「《탐라순력도》의 기록화적 의의와 특징」, 『탐라순력도』, 제주대학교박물관, 1994.

_____, 「《탐라순력도》의 기록화적 의의」, 『조선시대회화사론』, 문예출판사, 1999.

_____, 「조선 말기 평생도의 혼례 이미지」, 『미술사논단』 47, 한국미술연구소, 2018.

5. 미술사 외 분야 논문

강경훈, 「18세기 안산의 풍경과 제영」, 『한국한문학연구』 25, 한국한문학회, 2000.

강명관, 「조선후기 경화세족과 고동서화 취미」, 『동양한문학연구』 12, 동양한문학회, 1998.

강순애, 「농암 이현보의 「애일당구경첩」 권하에 관한 연구」, 『서지학연구』 53, 한국서지학회, 2012.

강인숙, 「『교방가요』에 나타난 당악정재의 변모양상」, 『한국무용기록학회지』 10, 한국무용기록학회, 2006.

강혜선, 「삼전도비문의 찬자 이경석」, 『문헌과 해석』 11, 문헌과 해석사, 2000.

_____, 「백헌 이경석의 삶과 시세계」, 『한국한시작가연구』 10, 한국한시학회, 2006.

강헌규·신용호, 『한국인의 자와 호』, 개정판, 계명문화사, 1992.

구완회, 「선생안을 통해 본 조선후기의 수령」, 『경북사학』 4, 경북대학교 사학과, 1982.

권순희, 「『옥설화담』의 소통 양상과 통속성」, 『어문연구』 제37권 제2호, 한국어문교육연구회, 2009.

권은지, 「정원용의 사환기 교유 관계 연구」, 『고전과 해석』 33, 고전문학한문학연구학회, 2021.

김규순, 「조선 중기 재지사족의 한양정착 과정 연구: 대구서씨 약봉파와 안동김씨 서윤공파를 중심으로」, 『한국민족문화』 65, 부산대학교 한국민족문화연구소, 2017.

김기덕, 「조선후기 지방관아건축의 배치구성에 관한 연구」, 한국건축역사학회, 2004.

김기혁, 「군현 지도 수록 지명과 주기」, 『부산고지도』, 부산광역시, 2008.

김기화, 「『효정공경수시집』 형식의 변천에 대한 연구」, 『서지학연구』 44, 한국서지학회, 2009.

김덕수, 「조선시대 방방과 유가에 관한 일고」, 『고문서연구』 49, 한국고문서학회, 2016

김동건, 「시호, 조선시대 관료형 인물의 사후 품격 (1)」, 『영주어문』 39, 영주어문학회, 2018.

김동철, 「'동래부사접왜사도'의 기초적 연구」, 『역사와 세계』 37, 효원사학회, 2010.

김명자, 「18~19세기 영천 정세아 후손들의 청시와 문중 활동」, 『영남학』 18, 경북대학교 영남문화연구원, 2010.

김미영, 「조상의 덕을 기리다, 풍산김씨 세덕가」, 『세전서화첩』, 민속원, 2012.

_____, 「19~20세기 풍산김씨 일기를 통해 본 의례생활」, 『국학연구』 35, 한국국학진흥원, 2018.

김새미오, 「『서연문견록』에 보이는 연천 홍석주」, 『한문학보』 18, 우리한문학회, 2008.

_____, 「병와 이형상의 제주지방 의례정비와 음사철폐에 대한 소고」, 『대동한문학』 63, 대동한문학회, 2020.

김문식, 「70세 은퇴와 양로연」, 『문헌과 해석』 16, 문헌과 해석사, 2001.

김선주, 「『숙천제아도』 해제」, 『숙천제아도』, 민속원, 2012.

김용기·이창환·최종희, 「조선시대 감영의 입지와 공간구성 특성에 관한 연구」, 『한국정원학회지』 제17권 제2호, 한국정원학회, 1999.

김우정, 「선조 연간 문풍의 변화와 수서」, 『동방한문학』 47, 동방한문학회, 2011.

_____, 「한국 한문학에 있어서 수서의 전통과 문학적 변주 양상」, 『한국한문학연구』 51, 한국한문학회, 2013.

김은자, 「조선후기 평양교방의 규모와 공연활동: 『평양지』와 《평양감사환영도》를 중심으로」, 『한국음악사학보』 31, 한국음악사학회, 2003.

김종석, 「『도산급문제현록』과 퇴계 학통제자의 범위」, 『퇴계학과 유교문화』 26, 경북대학교 퇴계학연구소, 1998.

김진영, 「조선초기 '제주도'에 대한 인식과 정책」, 『한국사론』 48, 서울대학교 국사학과, 2002.

김창원, 「이현보에서 윤선도로: 족보의 가계도를 따라서」, 『고전과 해석』 2, 고전문학한문학연구학회, 2007.

김학수, 「안동 선비 이종악의 산수화첩에 관한 문헌 검토」, 『장서각』 3, 한국학중앙연구원, 2000.

_____, 「상주 진주정씨 우복종택 산수헌 소장 전적류의 내용과 성격」, 『장서각』 5, 한국학중앙연구원, 2001.

_____, 「정경세의 「우복선생시장」」, 『고문서연구』 20, 한국고문서학회, 2002.

_____, 「고문서를 통해 본 조선시대의 증시 행정」, 『고문서연구』 23, 한국고문서학회, 2003.

_____, 「이원익의 학자·관료적 삶과 조선후기 남인학통에서의 위상」, 『퇴계학보』 133, 퇴계학연구원, 2013.

_____, 「조선시대 사대부 가풍의 계승 양상 연구: 의성김씨 학봉가문을 중심으로」, 『국학연구』 31, 한국국학진흥원, 2016.

김혁, 「조선후기 수령의 부임의례」, 『조선시대사학보』 22, 조선시대사학회, 2002.

김현식, 「〈뎡상공회방가〉의 작품세계와 수용자의 반응」, 『한국문화』 67, 규장각 한국학연구소, 2014.

김형수, 「조선후기 오미동 풍산김씨 가문의 가학적 전통의 확립과정」, 『안동학연구』 8, 한국국학진흥원, 2009.

노기춘, 「덕곡 홍종운의 『기묘사마동년계첩』에 관한 연구」, 『한국도서관·정보학회지』 43권 1호, 2012.

노상균, 「"기로" 의미의 역사적 연변 고찰」, 『중어중문학』 54, 한국중어중문학회, 2013.

_____, 「중국 고대 삼달존 사상의 연원 고찰」, 『비교문화연구』 46, 경희대학교 비교문화연구소, 2017.

마치다 다카시, 「조선시대 제주도 풍속을 둘러싼 이념과 정책」, 『역사민속학』 55, 한국역사민속학회, 2018.

문옥표, 「종족조직과 생활문화」, 『조선양반의 생활세계』, 백산서당, 2004.

박연호, 「〈남ᄌ가〉에 제시된 조선후기 중간계층의 삶과 그 의미」, 『한국언어문학』 65, 한국언어문학회, 2008.

박철상, 「고환당 강위가 엮은 『한사객시선』」, 『문헌과 해석』 33, 문헌과해석사, 2005.

박현규, 「『수사록』 해제」, 연세대학교 국학연구원 편, 『연세대학교 중앙도서관 소장 고서 해제』 IV, 평민사, 2005.

박홍갑, 「조선시대 시호제도」, 『한국중세사회의 제문제』, 한국중세사학회, 2001.

_____, 「전통사회 가계 기록과 시조 만들기」, 『사학연구』 96, 한국사학회, 2009.

배영동, 「안동 오미마을 풍산 김씨 『세전서화첩』으로 본 문중과 조상에 대한 의식」, 『한국민속학』 42권 1호, 한국민속학회, 2005.

배진희·이은주, 「〈희경루방회도〉 속 인물들의 복식 고찰」, 『문화재』 제51권 제4호, 국립문화재연구소, 2018.

백상기, 「조선조 지방행정에 있어서 관찰사제에 관한 연구」, 『사회과학연구』 제12권 제2호, 영남대학교 부설 사회과학연구소, 1992.

사진실, 「선유놀음의 무대와 객석」, 『문헌과 해석』 7, 문헌과해석사, 1999.

_____, 「부벽루 연회의 무대와 객석」, 『문헌과 해석』 14, 문헌과해석사, 2001.

송만오, 「조선시대 외방별시 문과에 대한 몇 가지 검토」, 『한국민족문화』 68, 부산대학교 한국민족문화연구소, 2018.

송인호, 「사방전도묘법연구: 숙천제아도를 중심으로」, 『건축역사연구』 31, 한국건축역사학회, 2002.

송상혁, 「16세기 후반 홍섬의 궤장하사연」, 『동양고전연구』 18, 동양고전학회, 2003.

_____, 「조선조 사악의 대상에 관한 일고찰」, 『한국음악사학보』 30, 한국음악사학회, 2003.

송준호, 「한국에 있어서의 가계기록의 역사와 그 해석」, 『역사학보』 87, 역사학회, 1980.

송지원, 「현종이 이경석에게 내린 궤장하사연」, 『문헌과해석』 12, 태학사, 2000.

송혜진, 「미국 피바디에섹스 박물관 소장 〈평양감사향연도〉 도상의 재해석」, 『한국음악연구』 44, 한국국악학회, 2008.

_____, 「중종조 사연 양상을 통해본 주악도상 분석: 〈중묘조서연관사연도〉」, 『한국음악연구』 50, 한국국악학회, 2011.

신병주, 「화담학과 근기사림의 사상」, 『국학연구』 7, 한국국학진흥원, 2005.

_____, 「선조에서 인조대의 정국과 이원익의 정치활동」, 『동국사학』 53, 동국사학회, 2012.

신영주, 「양란 이후 문예 취미의 분화와 그 전개 양상」, 『동방한문학』 31, 동방한문학회, 2006.

신용호, 「선현들의 시호연구」, 『공주사대 논문집』 27, 공주사범대학, 1988.

안길정, 「관아를 다시 본다」, 『향토사연구』 13·14, 한국향토사연구전국협의회, 2002.

안대회, 「조선말기의 문예그룹 남사와 남사동인의 문학활동」, 『한국한시연구』 25, 한국한시학회, 2017.

안병걸, 「미수 허목과 영남학파」, 『퇴계학과 한국문화』 33, 경북대학교 퇴계학연구소, 2008.

안병걸·김용헌, 「영남학맥의 흐름과 인물」, 『퇴계학』 13, 안동대학교 퇴계학연구소, 2002.

안홍민, 「일기자료를 통해 본 16세기 후반 수령의 관외 활동」, 『한국학연구』 23, 인하대학교학국학연구소, 2010.

염원희, 「〈황제풀이〉 무가 연구」, 『민속학연구』 26, 국립민속박물관, 2010.

오세창, 「《청구야담》에 나타난 조선 후기 평양 인식과 그 성격」, 『한국사연구』 137, 한국사연구회, 2007.

오세현, 「〈화정〉과 《유합》: 정명공주(1603-1685)의 필적과 조선후기 풍산홍씨」, 『서울학연구』 70, 서울시립대학교 서울학연구소, 2018.

원창애, 「유신 홍이상의 학업과 관직 생활」, 『열상고전연구』 42, 열상고전연구회, 2014.

유상근, 「조선시대의 증시제도」, 『상은 조용욱박사 송수기념 논총』, 상은조용욱박사송수기념 논총간행회, 1971.

유송옥·박금주, 「동래부사접왜사도병에 나타난 지방관아 복식」, 『인문과학』 22, 성균관대학교, 2004.

유봉학, 「학계의 경·향분기와 '경화사족'」, 『연암일파 북학사상연구』, 일지사, 1995.

윤일이, 「농암 이현보와 16세기 누정건축에 관한 연구」, 『대한건축학회지』 제19권 제6호, 대한건축학회, 2003.

_____, 「16세기 영남사림 건축관의 비교연구」, 『대한건축학회지』 제20권 제7호, 대한건축학회, 2004.

윤호진, 「모당 홍이상의 삶과 시세계」, 『역주 모당선생 시문집』 상, 민속원, 2012.

이경미, 「지지 및 지도의 표현 요소와 환경인식」, 『영남대박물관 소장 한국의 옛 지도』 자료 편, 영남대학교 박물관, 1998.

이근우, 「신중엄의 『경수도첩』에 관한 연구」, 『동양예술』 27, 한국동양예술학회, 2015.

이근호, 「17세기 전반 경화사족의 인간관계망」, 『서울학연구』 38, 서울시립대학교 서울학연구소, 2010.

이대준, 「정승상 회혼가」, 『낭송가사집』, 세종출판사, 1986.

이대화, 「조선후기 수령부임행렬에 대한 일고: 〈안릉신영도〉를 중심으로」, 『역사민속학』 18, 한국역사민속학회, 2004.

이동월, 「야담에 등장하는 평안감사 유형과 향유층의 인식양상」, 『한국말글학』 20, 한국말글학회, 2003.

이보형, 「적벽가의 명창 모흥갑」, 『판소리 연구』 5, 판소리학회, 1994.

이상엽, 「조선후기 지방인사행정체계와 수령의 위상」, 『동방학』 8, 한서대학교 동양고전연구소, 2002.

이상동, 「조선후기 한문학에 있어서 수서양식의 수용양상」, 『한문학연구』 15, 계명한문학회, 2001.

이상주, 「『경수도첩』에 실린 신중엄의 경수연도에 대한 고찰」, 『열상고전연구』 47, 열상고전연구회, 2015.

_____, 「신중엄의 『경수도첩』에 실린 경수시에 대한 고찰」, 『한문학보』 37, 우리한문학회, 2017.

이선희, 「조선후기 경기관찰사의 일상과 업무」, 『경기관찰사』, 경기도박물관, 2010.

_____, 「조선후기 경기감영의 인원 구성과 시설 특징」, 『동양고전연구』 73, 동양고전학회, 2018.

_____, 「조선시대 경기감영의 설치와 변화」, 『조선시대 '경기'연구』, 서울역사편찬원, 2019.

이수건, 「17, 18세기 안동지방 유림의 정치·사회적 기능」, 『대구사학』 30, 대구사학회, 1986.

이은순, 「이경석의 정치적 생애와 삼전도비문 시비」, 『한국사연구』 60, 한국사연구회, 1988.

이은주, 「신광수의 〈관서악부〉 소고: "풍류"를 중심으로」, 『한국한시연구』 13, 한국한시학회, 2005.

이은주·김미경, 「조선후기 경상감사 도임행차 재현을 위한 의물 연구: 절·월 및 일산을 중심으 로」, 『지역과 문화』 7권 2호, 한국지역문화학회, 2020.

이의강, 「송축시의 연원 및 그 전형 수연시」, 『동방한문학』 37, 동방한문학회, 2008.

이존희, 「조선전기의 관찰사제」, 『서울시립대학논문집』 18, 서울시립대학교, 1985.

_____, 「조선전기의 외관제」, 『국사관논총』 8, 국사편찬위원회, 1989.

_____, 「8도 체제와 경기관찰사」, 『경기도 역사와 문화』, 경기도사편찬위원회, 1997.

이종묵, 「조선후기 경화세족의 주거문화와 사의당」, 『한문학보』 20, 우리한문학회, 2008.

_____, 「회혼을 기념하는 잔치, 중뢰연」, 『문헌과 해석』 46, 문헌과 해석사, 2009.

이찬, 「탐라순력도 남환박물 해제」, 『탐라순력도·남환박물』, 한국정신문화연구원, 1979

이한창, 「시호제의 내력과 이석탄의 증시 사례」, 『백산학보』 70, 백산학회, 2004.

이홍렬, 「사마시출신과 방회의 의의」, 『사학연구』 21, 한국사학회, 1969.

이훈상, 「조선후기 지방파견 화원들과 그 제도, 그리고 이들의 지방 형상화」, 『동방학지』 44, 연세대학교 국학연구원, 2008.

이희권, 「조선후기의 관찰사와 그 통치기능」, 『전북사학』 9, 전북사학회, 1985.

임미선, 「조선후기 지방의 연향」, 『한국음악연구』 46, 한국국악학회, 2009.

_____, 「《탐라순력도》의 정재 공연과 주악 장면」, 『장서각』 26, 한국학중앙연구원, 2011.

임선빈, 「조선시대 외관제도와 충청도 관찰사」, 『향토사연구』 133·134, 한국향토사연구전국협의회, 2002.

임준성, 「광주읍지』 및 문헌 소재 희경루 제영시와 누정문화 콘텐츠 활용」, 『동방학』 37, 한서대학교 동양고전연구소, 2017.

장동표, 「16·17세기 재지사족의 향촌지배와 그 성격」, 『역사와 세계』 22, 효원사학회, 1998.

_____, 「17세기 영남지역 재지사족의 동향과 향촌사회」, 『역사와 경계』 68, 부산경남사학회, 2008.

장병인, 「조선초기의 관찰사」, 『한국사론』 4, 서울대학교 국사학과, 1978.

장윤수, 「오미동 풍산김씨 문중의 '일기' 연구」, 『한국학논집』 68, 계명대학교 한국학연구원, 2017.

장필기, 「조선시대 관찰사제도와 경기도 관찰사」, 『기백열전 조선시대 경기도 관찰사』, 경기문화재단, 2003.

정수환, 「조선후기 영해 무안박씨가의 가계와 가계운영의 한 양상」, 『고문서집성 90: 영해무안박씨편(III)』, 한국학중앙연구원, 2008.

정양완, 「정상공회방기록에 대하여」, 『연민이가원박사육질송수기념논총』, 범학도서. 1977.

정연식, 「조선조의 탈것에 대한 규제」, 『역사와 현실』 27, 한국역사연구회, 1998.

정우락, 「한강 정구의 무흘정사 건립과 저술활동」, 『남명학연구』 28, 남명학회, 2009.

정현정, 「조선시대 향중양로연」, 『민속학연구』 24, 국립민속박물관, 2009.

조경아, 「장악원 무동과 기녀의 춤을 사가에 내려주다: 정원용 회방연의 사례를 중심으로」, 『무용역사기록학』 43, 무용역사기록학회, 2016.

최강현, 「농운의 근경가 소고」, 『경기어문학』 1, 경기대학교 국어국문학회, 1980.

최기숙, 「조선시대 수서의 문예적 전통과 수연 문화」, 『열상고전연구』 36, 열상고전연구회, 2012.

최영철·박언곤, 「조선후기 감영시설의 배치구성에 관한 연구」, 『대한건축학회논문집』 10권 4호, 대한건축학회, 1994.

최봉수, 「조선시대의 관찰사를 통한 중앙통제에 관한 연구」, 『한국행정사학지』 22, 한국행정사학회, 2008.

최석원, 「경수연도: 수명을 축하하는 잔치」, 『조선시대 인물화』, 학고재, 2009.

최순권, 「조선후기 장수에 대한 인식과 수연」, 『수복·장수를 바라는 마음』, 국립민속박물관, 2007.

최식, 「이현명이 바라본 항해 홍길주」, 『동양한문학』 21, 동양한문학회, 2005.

____, 「용산 시절 김매순의 일상과 학문: 이현명의 『서연문견록』을 중심으로」, 『한자한문교육』 30, 한국한자한문교육학회, 2013.

최은주, 「《애일당구경첩》을 통해 본 농암 이현보의 문화 활동」, 『대동한문학』 45, 대동한문학회, 2015.

_____, 「풍산김씨세전서화첩』의 구성과 김중휴 편찬의식」, 『퇴계학과 유교문화』 58, 경북대학교 퇴계연구소, 2016.

하을란, 「조선후기 양로연의 양상과 특징: 영·정조시기를 중심으로」, 『한국학연구』 22, 고려대학교 한국학연구소, 2005.

_____, 「조선시대 향중양로연」, 『민속학연구』 24, 국립민속박물관, 2009.

한양명, 「안동지역 양반 뱃놀이[선유]의 사례와 그 성격」, 『실천민속연구』 12, 실천민속학회, 2008.

허경진, 「《숙천제아도》」, 『미술사논단』 11, 한국미술연구소, 2000.

_____, 「『하석유고』해제」, 연세대하교 국학연구원 편, 『연세대학교 중앙도서관 소장 고서해제』 II, 평민사, 2004.

유창, 「전논조선왕조신익제도」, 『연민학지』 22, 연민학회, 2014.

노부오 구마가이(熊谷直夫), 「석지채용신」, 『미술연구』 162, 동경: 미술연구소, 1951.

6. 학위 논문

김아영, 「조선후기 연폭 병풍 연구」, 이화여자대학교 대학원 석사학위 논문, 2012.

김창규, 「국립중앙박물관 소장 《훈련도감습진도》 연구」, 한국학중앙연구원 한국학대학원 석사학위 논문, 2021.

김해인, 「세도정치기 관료 정원용(1783~1873)의 정치활동」, 건국대학교 대학원 석사학위 논문, 2015.

박정애, 「지우재 정수영의 산수화 연구」, 홍익대학교 대학원 석사학위 논문, 1999.

_____, 「조선시대 관서관북 실경산수화 연구」, 한국학중앙연구원 한국학대학원 박사학위 논문, 2010.

신남민, 「〈동래부사접왜사도병〉 연구」, 한국학중앙연구원 한국학대학원 석사학위 논문, 2008.

신선영, 「기산 김준근 회화 연구」, 한국학중앙연구원 한국학대학원 박사학위 논문, 2012.

양진희, 「석지 채용신의 회화 연구」, 한국학중앙연구원 한국학대학원 석사학위 논문, 2019.

오민주, 「조선시대 기로회도 연구」, 고려대학교 대학원 석사학위 논문, 2009.

유정선, 「18·19세기 기행가사의 작품세계와 시대적 변모양상」, 이화여자대학교 대학원 박사학위 논문, 1999.

윤민용, 「《탐라순력도》 연구」, 한국종합예술학교 예술전문사과정 미술원 미술사전공 학위 논문, 2010.

윤진영, 「조선시대 계회도 연구」, 한국정신문화연구원 한국학대학원 박사학위 논문, 2004.

이기현, 「신광수의 관서악부에 대한 고찰」, 한양대학교 대학원 석사학위 논문, 1985.

이명희, 「평안감사도임행사도 연구」, 이화여자대학교 대학원 석사학위 논문, 2009.

이랑, 「18세기 영남문인 이만부와 이종악의 세거도 연구」, 고려대학교 대학원 석사학위 논문, 2012.

이선희, 「17~18세기 충청지역 수령의 일상업무」, 중앙대학교 대학원 박사학위 논문, 2004.

이주원, 「평안감사 환영도의 복식고」, 숙명여자대학교 대학원 석사학위 논문, 1980.

이호일, 「조선왕조의 노인인식과 경로제도에 관한 연구」, 부경대학교 대학원 석사학위 논문, 2010.

이혜정, 「조선시대 경수연도 연구」, 홍익대학교 대학원 석사학위 논문, 2016.

전수경, 「한필교의 『수사록』 연구」, 성균관대학교 대학원 석사학위 논문, 2010.

정다운, 「화성전도 병풍 연구」, 한국학중앙연구원 한국학대학원 석사학위 논문, 2020.

정현정, 「15~16세기 조선시대 양로연의 설행양상과 의미」, 고려대학교 대학원 석사학위 논문, 2009.

조규희, 「조선시대 별서도 연구」, 서울대학교 대학원 박사학위 논문, 2006.

최성희, 「조선후기 평생도 연구」, 이화여자대학교 대학원 석사학위 논문, 2001.

황상돈, 「조선시대 관아 정원에 관한 연구」, 영남대학교 대학원 석사학위 논문, 1998.

Chang. Silvia, "Conceptualizing Celebrations in Pyeongyang: A Study on the "Welcoming Ceremonies for the Governor of Pyeong'an" in the Peabody Essex Museum", 서울대학교 대학원 석사학위 논문, 2015.

이 책을 둘러싼 날들의 풍경

한 권의 책이 어디에서 비롯되고, 어떻게 만들어지며,
이후 어떻게 독자들과 이야기를 만들어가는가에 대한 편집자의 기록

2021년 6월 29일. 미술사학자 박정혜 선생으로부터 조선의 양반들이 남긴 사가기록화 관련 원고의 출간을 제안 받다. 2011년부터 2012년에 걸쳐 선생과 여러 미술사학자들의 공저 세 권을 통해 인연을 맺은 이래, 관련 분야의 책을 줄곧 만들어오면서 선생의 소식을 간간히 들어오던 터라, 편집자는 순간 '불감청고소원'(不敢請固所願)이라는 말의 의미를 실감하다. 국내 한국회화사 연구자 중 손에 꼽히는 선생의 원고로 책을 만들 수 있다는 것에 반가운 마음을 금치 못하다. 동시에 언젠가부터 선생을 떠올리면 뉴욕 '하이라인 파크'를 산책하는 모습을 상상하곤 하는 것이 2016년 다니던 회사를 그만두면서 선생과 나눈 메일로부터라는 걸 새삼 돌아보다. 선생과의 인연이 이렇게 다시 이어지게 된 것을 마냥 기뻐하다.

2021년 6월 30일. '조선시대 사가기록화 연구'라는 제목의 원고 및 도판 파일을 받다. 부록을 제외한 본문 원고만 2,500매 내외, 수록 도판 400여 장의 파일을 받은 뒤 편집자는 두 번 놀라다. 미술사 원고가 마치 탐정 수사물 같은 느낌을 준다는 것에 놀라고, 난생 처음 보는 옛그림이 이렇게 많다는 것에 놀라다. 그동안 알려지지 않았음은 물론이고, 누구도 관심을 갖지 않던 기록화의 세계를, 오래된 문헌과 숱한 자료를 뒤져가며 파헤친 학자의 근성이 만들어낸 새로운 세계를 바로 코앞에서 '직관'하고 있는 듯한 느낌을 받다. 원고 앞에서 압도당한다는 의미가 무엇인지 새삼스럽게 확인하면서 동시에 이걸 과연 어떻게 만들어나가야 할까, 생각이 많아지다.

2021년 7월 27일. 약 한 달여, 시간이 날 때마다 이리저리 훑고 살피며 원고를 검토하다. 고백하자면 처음 보는 낯선 그림을 보는 즐거움만으로도 이 책을 꼭 만들고 싶다는 생각이 갈수록 커지다. 원고에 대한 검토 의견 및 수정 방향에 관한 내용을 저자에게 보내다. 주요 내용은 대상 독자층을 어떻게 상정할 것인가, 그에 맞춰 원고의 구성 및 난이도 조정을 어느 정도로 하는 것이 좋은가부터 한자어의 대대적인 수정 제안, 한자 병기 방식, 본문에 삽입한 압도적인 표의 처리 같은 세부적인 면까지, 또한 그림 자체에 대한 설명이 보완되면 좋겠다는 것, 낯설거나 어려운 용어를 풀어 쓸 수 있다면 좋겠다는 것 등의 의견을 보태다. 다만, 이 책을 연구자들만이 아닌 일반 독자에게도 다가갈 수 있도록 만들기는 하되, 국내 최초로 사가기록화의 연구를 집대성한 것이라는 이 원고의 특성을 존중하여 '쉽게' 수정하려는 강박을 갖지 말자고 스스로 다짐하다.

2021년 8월 12일. 이 원고의 모태가 된 연구는 한국학중앙연구원 연구사업 모노그래프과제 지원을 받은 것으로, 출간에 관한 계약은 한국학중앙연구원과 진행하게 되다. '코로나19'로 인한 대면 계약 대신 서면으로 담당자와 몇 차례 메일을 통해 주요 내용을 협의하여 계약을 진행하다.

2021년 11월 12일. 저자로부터 1차 수정 원고를 입수하다. 편집자는 성탄절 무렵에 원고 검토를 마치고 의견을 전달할 것을 약속하다.

2021년 12월 15일. 새해 출간할 책에 관한 이야기를 나눈 뒤 얼마 지나지 않아 『문화일보』의 제안으로 2022년 2월부터 4주에 한번씩 사가기록화에 관한 박정혜 선생의 연재를 시작하기로 하다.

2021년 12월 25일. 외장하드가 갑자기 먹통이 되다. 편집자는 꼭 1년 전 『옛 그림으로 본 제주』 책을 만들면서 검토하던 원고 및 도판 파일을 모두 날린 악몽을 떠올리다. 연말마다 반복되는 '사고'에 자괴감이 들었으나 감상에 빠지기보다 일

을 수습하는 것이 먼저임을 알고 방안을 마련하다. 저자에게 양해를 구하는 메일을 드리면서 민망함으로 스스로 얼굴이 붉어졌으나 애써 외면하다. 한편으로 외장하드의 문제를 해결하고, 다시 한편으로 봤던 원고를 다시 보기 시작하다. 몇몇 파일은 복구가 되고, 또 몇몇 파일은 못 쓰게 되면서 약 3박 4일을 밤낮으로 매달리다. 정신을 차리고 보니 이미 새해가 밝아오다.

2022년 1월 3일. 가까스로 검토 및 정리를 마친 원고를 저자에게 보내다. 검토의 주요 내용은 구성을 간소화하되, 기록화의 주요 대상과 그 의미와 역할이 그림을 중심으로 분명하게 드러나는 쪽으로 보완하는 것부터 확인 및 기본 교정사항까지 아우르다. 한편으로 디자이너 김명선에게 본문 레이아웃을 의뢰하다. 무엇보다 그림을 잘 보여주는 것이 중요하다고 여긴 편집자는 제본의 방식을 누드 사철 제본으로 일찌감치 정하고, 이 부분을 디자이너에게 특히 강조하여 요청하다.

2022년 1월 10일. 레이아웃 1차 시안이 들어오다. 수정 의견을 전달하다. 수정의 의견은 주로 도판의 배치 방식에 관한 것으로, 누드 사철 제본임을 고려하여 펼침면에 여러 이미지를 배치할 경우를 고려한 다양한 방식을 요청하다.

2022년 1월 12일. 2차 시안을 입수하다. 큰 틀에서 방향에 동의하고, 조판용 데이터 준비를 시작하다.

2022년 1월 16일. 서장 외에 전체 10장으로 이루어진 수정 원고가 약 2주에 걸쳐 순차적으로 입수되다. 원고가 오는 대로 편집자는 읽고, 화면 초교를 시작하다. 한편으로 저자는 내용의 이해를 돕기 위해 작업한 표와 자료 등을 다시 정비하기 시작하다. 그 양은 만만치 않은 것이어서, 본문에 삽입하는 대신 아예 책 뒤에 부록으로 따로 수록하기로 하다.

2022년 1월 17일. 조판 작업을 위한 원고와 이미지 파일을 디자이너에게 모두 보내다. 이로써 드디어 이 책의 본격적인 작업이 시작되다.

2022년 1월 26일. 1차 조판을 마친 파일을 받다. 본문만 무려 800페이지에 육박하다. 짐작하긴 했으나 막상 방대한 페이지의 교정지를 앞에 둔 순간, 과연 이 책의 정가를 얼마로 해야 할까 하는 고민이 시작되다. 아울러 앞으로 갈 길이 얼마나 멀고 먼 길일지 체감하며 일정표를 펴놓고 최대한 꼼꼼하게 계획을 세우다. 가능할지 장담할 수는 없으나 우선 3월 말에 출간하는 것으로 목표를 세우다. 신발끈을 고쳐 매는 심정으로 교정에 돌입하다.

2022년 2월 8일. 저자와의 편집회의를 위해 경기도 성남시 분당구 운중동 한국학중앙연구원 한국학대학원장실을 찾아가다. 편집자의 것보다 네 배는 더 커보이는 널찍한 책상에 두툼한 교정지를 마음껏 펼쳐놓고 저자와 한 장씩 넘기며 확인사항을 점검하다. 책상 위에는 쿠키부터 초콜릿, 마들렌을 비롯한 다종다양한 간식들이 종류별로 갖춰져 있어 어쩐지 저절로 미소가 지어지다. 선생님과 마주 앉아 달콤한 쿠키를 즐기며 교정지를 넘기는 시간이 빛의 속도로 흐르고, 어느덧 저녁 식사 시간이 되다. 코로나19로 인해 칸막이를 사이에 둔 구내식당에서 저녁을 해결하다. 직접 만들어먹는 달걀 프라이가 어쩐지 어색하고, 음식 만드는 것에 매우 서툰 까닭에 찌그러진 프라이로 무척 민망해지다. 교정지 점검을 마치니 캄캄한 밤이 되다. 800여 쪽 교정지 두 벌을 양쪽 어깨에 둘러메고 어두운 연구원 교정을 가로지르다. 서울행 버스에 몸을 싣고, 곯아떨어져 내려야 할 곳을 지나치다. 그래도 어쩐지 한 고비를 넘겼다는 마음에 그날 밤 깊이 잠들다.

2022년 2월 9일. 혜화1117 SNS에 이 책의 출간을 준비하고 있다는 소식을 조금씩 올리다. 주문 부수 조정 건 등으로 메일을 주고 받게 되는 온라인 서점 MD들에게 이 책을 만들고 있다는 소식을 전하기 시작하다. 모 MD로부터 '역시 대단한 책을 또 만들고 계시는군요'라는 답장을 받다. '역시', '또'라는 글자에 눈길이 한참 머물고, 기분이 한없이 한없이 좋아지다. 책의 교정 작업이 거듭되면서 어느덧 이 책을 몇 페이지짜리로, 얼마의 책값을 매겨 세상에 내놓아야 할까라는 고민의 단계를 지나 이왕 만드는 것, 잘 만들고 싶다는 마음이 저 밑바닥부터 단단하게 자리를 잡기 시작하다. 그러나 저자의 생각은 이와 달라서 1인 출판사로서 너무 부담스러운 일이 아닐까 하는 염려를 줄곧 내비치다. 교정지를 두고 더 많은 그림을 더 크게 배치하자는 편집자와 그러자면 하염없이 늘어나는 페이지를 염려하여 그림의 수도, 크기도 줄이자는 저자의 의견에 따라 그림을 키우고, 줄이고, 넣고 빼기를 거듭하다.

2022년 2월 11일. 『문화일보』에 '박정혜의 지식카페'라는 연재명으로 첫 회가 나가다. '혜화1117' 블로그 유입 검색어로,

'박정혜', '지식카페' 등이 등장하기 시작하다.

2022년 2월 16일. 본문 도판을 전면 점검한 이후 저자로부터 질 좋은 데이터가 속속 도착하다. 관계 기관으로부터 다시 받은 것, 가지고 있던 자료를 잘라 다시 스캔을 받은 것, 오래전 촬영한 슬라이드를 뒤져 다시 스캔 받은 것, 외장에 있었으나 새삼스럽게 그 존재를 확인한 것 등 다양한 경로로 들어온 도판으로 그림을 향한 편집자의 욕심은 더 자극을 받다. 초고 상태로부터 거의 90퍼센트 이상 도판의 교체 작업이 이루어지다. 저자가 길게는 약 30여 년 전, 본격적으로는 20여 년 전부터 연구해 오면서 축적된 도판들은 그동안 연구자들 사이에서는 공유되었을 수 있으나, 일반 대중들에게는 거의 공개되지 않은 그림들부터 개인 소장자들이 외부에 노출하지 않았던 것까지 다양하여, 편집자는 조선시대 그림의 다양함과 아름다움, 기발함 등등에 거듭 놀라움을 금치 못하다. 또한 3월 말의 출간은 불가능하고, 상반기에 책이 나올 수만 있어도 다행이겠다는 생각이 들기 시작하다.

2022년 2월 21일. 본문의 양이 방대하여 본문과 부록을 분리하여 작업하고, 디자이너와 저자와 편집자가 각 장별로 파일을 쪼개서 주고 받기 시작하다. 놓치는 부분이 생길 수 있어 편집자의 긴장 지수가 갈수록 높아지다. 제작처로부터 종이며 인쇄, 제본까지 제작 전반의 비용이 상승하고 있으며, 일정 역시 이전보다 두 배는 감안해야 한다는 안내 메일을 받다. 접고 있던 책값에 관한 고민이 다시 시작되었으나, 애써 외면하기 시작하다.

2022년 3월 12일. 표지 및 부속 자료를 정리하다. 제목은 확정 전이긴 하나 우선 디자인의 방향을 잡기 위해 임시 제목과 부제로 작업을 진행하기로 하다.

2022년 3월 19일. 세 번째 교정지를 입수하다. 저자로부터, 책에 수록해야 할 새로운 그림이 나타났다는 연락을 받다. 부모님의 장수를 축하하는 경수연을 그린 그림은 여러 이모본이 전해지고 있으나 어찌된 일인지 대체로 펼침면의 그림 사이에 손님들을 모시고 온 가마꾼을 중심으로 한 대문 밖의 정경 그림은 한쪽 면만 전해져 오다. 책을 만드는 내내 다른 쪽 그림의 내용이 궁금했으나, 해결할 길이 없을 것으로 여겼는데, 뜻밖에 책의 마감 직전에 개인 소장자로부터 연락을 받게 되는 신기한 일을 경험하게 되다. 이로써 궁금증을 해결하는 것은 차치하고, 그동안 보지 못한 그림을 이 책에 수록하게 되었다는 사실에 편집자는 자랑스럽고 뿌듯한 마음을 금치 못하다. 그러나, 책의 완성도를 위해서는 더 할 수 없이 뜻 깊은 일이지만, 이는 곧 한편으로 관련 내용을 전체적으로 점검하여 수정해야 한다는 것, 도판의 추가 작업이 이루어져야 한다는 것을 의미하는 것이기도 하다. 이는 곧 페이지는 앞뒤로 흔들려 다시 바로잡아야 할 것이며, 저자가 관련 내용을 새로 쓸 때까지 시간이 필요하다는 것이며, 새로운 각주가 추가됨으로써 이후 주의 번호가 모두 밀려나가는 것을 의미하다. 이 모든 일이 마감을 코앞에 둔 시점에 집중됨으로써 챙겨야 할 것이 무수히 늘어나는 상황 앞에서 편집자의 머리는 터질 것처럼 뜨거워지다.

2022년 3월 30일. 한국학중앙연구원 한국학대학원에 한 달여 만에 다시 찾아가다. 아직 봄은 완연하지 않았으나 처음 왔던 때보다 한결 따뜻한 기운이 가득 차 있음을 느끼다. 원래는 3월 말에 출간하기로 했던 터라, 예정보다 늦어지고 있는 상황이 조금씩 우려되기 시작하다. 갈 길은 먼데 날은 저물어 조급한 나그네의 심정을 떠올리다. 이 책이 미뤄지면서 저 멀리 영국에서 편집자의 연락을 기다리고 있을 다음 책의 저자에게 미안한 마음이 갈수록 커지다. 몸이 하나라는 것, 이 일을 하고 있는 동안 다른 일은 진도를 나갈 수 없다는 1인 출판사의 업무 방식과 한계에 대해 새삼스럽게 돌아보게 되다.

2022년 4월 6일. 저자로부터 '책을 펴내며'와 함께 표지에 쓸 약력과 사진이 당도하다. 산처럼 쌓여 가는 교정지 사이로 잠깐 쉼표 같은 시간이 찾아오다. 전형적인 증명사진이라면 굳이 앞날개에 넣지 않겠다고 생각했으나, 저자의 사진은 이른바 '오랜 세월 책상 앞에서 자신을 담금질해온 학자의 이미지'가 갖는 고정관념을 경쾌하게 건너뛰어 이전에 볼 수 없던 새로운 이미지를 책 전체에 부여하는 역할을 해내다. 아울러 단정하고, 담담하되 오랜 세월 한 분야를 깊이 천착해 온 저자의 노고와 자신의 연구 주제에 대한 자부심과 애정이 고스란히 담긴 '책을 펴내며'를 읽으며 글에도 품위가 있다면 이 글이 그런 것이라는 생각을 하게 되다. 여기에 그동안 걸어온 학자의 길을 요약한 이른바 '약력'은 책을 펴내며의 담담함과 사진 속 표정의 경쾌함이 어디에서, 무엇으로부터 비롯되었는가를 확인케 하다.

편집자는 저자를 드러내는 이 3종의 요소를 받아든 뒤 문득 책을 만드는 내내 어떻게든 이 책의 의미와 가치를 드러내고, 강조하고, 눈에 띄게 하려는 편집자와 불필요한 허장성세를 거둬내고, 담담하게 가라앉히려는 저자의 공수(攻守)가 거듭되어왔음을 깨닫다. 원고를 쓰는 저자와 그것을 책으로 만드는 편집자는 서로의 분명한 역할이 있고, 그 역할의 범위 안에서 스스로의 성을 쌓고 지킨다고 생각해왔으나, 이번 책을 만들며 편집자의 역할에 대해 다시 한 번 돌아보게 되었음을 상기하다. 아울러 드러내지 않으면서 드러내는, 큰소리와 큰 몸짓이 아니어도 읽는 이로 하여금 귀 기울이게 하는 태도에 대해 여러 번 곱씹어왔음을 생각하다. 이 책을 통해 편집자는 거들 뿐, 책은 결국 저자의 것이라는 기본적이고 분명한 사실을 새삼스럽게 자각했다는 것, 일을 통해 일을 대하는 태도를 배울 수 있었음을 확인하는 것으로, 교정지 위에서 만났던 새벽 푸른 기운의 의미를 홀로 은밀히 마음에 담다.

2022년 4월 11일. 찾아보기 항목을 정리하다. 주요 인명과 작품명만 포함하기로 했음에도, 그 항목이 무려 960여 개에 달하다. 수정사항이 좀처럼 줄어들지 않는 교정지를 디자이너에게 다시 또 나누어 보내다.

2022년 4월 25일. 표지 시안을 받다. 누드 사철 제본이라는, 해보지 못한 방식의 표지를 어떻게 구성해 나갈까에 대한 본격적인 고민이 시작되다. 아울러 전체 페이지 수, 양장 제본에 준하는 제작비를 고려할 때 책값은 그동안 편집자가 경험하지 못한 숫자가 될 것이라는 예상이 현실화 되다. 책값의 타당함과 별개로 숫자로만 보았을 때 만만치 않은 값을 치르고 이 책의 독자가 되어주실 분들께 각별한 선물을 드리고 싶어지다. 퍼즐, 돋보기, 노트, 엽서 세트 등 생각할 수 있는 여러 안을 두고 고민했으나 그림을 좋아하는 분들이 이 책의 독자가 되어주실 가능성이 높으니, 그렇다면 그림을 선물하는 것이 좋겠다는 결론에 이르다. 그리하여 언젠가 해외 전시장 도록을 통해 접해본, 접지형 커버를 만들어보기로 하다. 책 속에서 가장 마음에 든 한 장의 그림을 실제 크기에 가깝게 포스터 형식으로 제작하여 책이 커버로 제공함으로씨 독자늘에게 그림 보는 즐거움을 최대한 누리게 해드리고 싶다는 생각에 이르자 어서 빨리 세상에 내보내고 싶다는 조급함으로 손끝이 떨릴 지경에 이르다. 시안에 대한 의견과 더불어 이에 관한 구상을 디자이너에게 전달하다.

2022년 4월 28일. 여러 부속을 포함한 마지막 교정지를 디자이너에게 보내다. 아울러 먼저 보낸 교정지의 수정 파일이 들어오기 시작하다. 편집자는 디자이너가 보내오는 대로 큰 틀에서 마지막 교정을 시작하다. 교정과 점검, 수정과 확인이 성남의 저자, 서울의 편집자, 파주의 디자이너 책상 앞 랜선을 타고 빛의 속도로 실시간으로 숨가쁘게 이어지다.

2022년 5월. 표지 및 부속의 디자인이 점점 완성의 단계로 나아가다. 책의 제목은 '조선시대 사가기록화, 옛 그림에 담긴 조선 양반가의 특별한 순간들'로 정하다. 부제를 고민했으나 따로 두지 않기로 하다. 한국학중앙연구원과 점검할 사항을 최종 확인하다.

2022년 5월 9일. 디자이너와 하루종일 컴퓨터 앞에서 본문의 최종 작업을 하나씩 점검하다. 표지 및 관련 부속의 디자인을 최종 확정하다. 제작비 견적을 최종적으로 받아든 뒤 책값을 드디어 결정하다.

2022년 5월 10일. 인쇄 및 제작에 들어가다. 표지 및 본문 디자인은 김명선이, 제작 관리는 제이오에서(인쇄: 민언프린텍, 제본:엔에스피티, 용지 : 커버 스노우120그램 백색, 표지-아르떼230그램 순백색, 본문 : 뉴플러스100그램, 백색모조 80그램), 기획 및 편집은 이현화가 맡다.

2022년 5월 30일. 혜화1117의 열일곱 번째 책 『조선시대 사가기록화, 옛 그림에 담긴 조선 양반가의 특별한 순간들』 초판 1쇄본이 출간되다. 처음 출간 제안을 받은 2021년 6월 29일로부터 꼭 11개월 만에 출간에 이르다. 책의 만듦새를 더 아름답게 알리기 위해 출간 직후 편집자의 다정한 친구 황우섭 사진작가에게 요청하여 책의 외형을 촬영하다. 이후로 책을 알릴 때마다 그의 사진을 적극 활용하다.

2022년 5월 31일. 출간 직후 온라인 서점 '예스24' 인문 담당 손민규 MD의 각별한 관심으로 모바일 '실시간 BOOK UP'에 최초로 등장하다.

2022년 6월 2일. 초판 한정본에 커버로 제작한 대형 포스터 증정 관련 내용을 담은 이벤트 페이지를 온라인 서점에 보내고, 이 내용을 담은 출력용 컬러 POP파일을 전국 주요 동네서점에 배포하다. 이후 혜화1117의 소중한 저자 로버트 파우저 선생의 『외국어 학습담』 북토크 참석을 위해 방문한 파주의 '쩜오책방'과 김포의 '꿈틀책방' 2호점 '코뿔소책방'에서

잘 보이는 벽면에 부착된 커버 포스터와 매대에 비치된 POP를 마주하다. 이곳만이 아니라 동네 곳곳의 책방들마다에서 혜화1117 책을 향해 보내는 성원으로 여기고 감사한 마음을 가슴에 담아두다.

2022년 6월 7일. 온라인 서점 '예스24' 인문 담당 손민규 MD가 예스24 독자들 대상으로 발행하는 책소식 '다락편지'에 아래와 같은 내용으로 이 책을 소개하다.

> "컬러로 만나는 조선의 다채로운 풍경
>
> 712쪽, 원고지 약 2천500매, 수록 도판 약 450장, 인명과 작품 색인 약 960여 항목.
>
> 『조선시대 사가기록화, 옛 그림에 담긴 조선 양반가의 특별한 순간들』은 체급이 다른 책입니다. 이 책에서는 개인 소장품으로 그간 드러나지 않았던 그림, 국내 주요 기관들의 소장품, 미국 하버드옌칭연구소 등 외국 박물관 소장 그림까지 한 권에 모았습니다. 사가기록화는 집안 행사나 개인의 생애 관련 사건을 기록한 그림으로 왕실에서 제작한 것과는 결이 다릅니다. 이 책에 실린 다양한 사가기록화에서 독자가 볼 수 있는 건 조선 사람들의 생생한 삶의 현장입니다. 위에 소개한 그림은 19세기 한양 한 양반가에서 혼인한 지 60주년을 축하하며 다시 치르는 조선 양반가의 혼례식 풍경입니다. 회혼례라고도 하는 이 풍습은 조선 양반가에서만 유행했다고 합니다. 조선의 왕실에서도 치러지지 않았고, 중국에서도 찾아보기 어려운 조선 양반가의 독특한 풍습이었죠. 그림을 보는 것만으로도 재밌는데, 미술사학자 박정혜의 풍성한 해설이 더해져 소장 욕구를 자극합니다. 사가기록화를 통해 당시 서울과 평양 등의 풍경을 볼 수 있는 것도 이 책의 매력입니다.-손민규 (역사 MD)"

이에 대해 편집자는 같은 날 혜화1117 SNS 계정 및 블로그 등에 아래와 같은 소감을 싣다. 더불어 감사한 마음을 오래오래 간직하겠다고 다짐하다.

> "책 한 권을 낼 때마다 어디선가 홀연히 귀인이 나타나 그 책을 돕는다. 이 책 견본을 들고 서점들 미팅을 다녔다. 언제나처럼 이번에도 내 앞에 앉은 이들이 그저 잘 봐주길 기대하는 마음으로 떨렸다. 여의도환승센터에서 여의도 공원을 가로질러 미팅을 가는 길도 그랬다.
> 미팅을 마치고 돌아오는 길. 내 손에는 캔맥주 두 개가 들려 있었다. 한 개도 아니고 두 개. 여의도공원 벤치에 앉아 떨리는 마음으로 맥주를 연달아 마셨다. 차가운 맥주로도 진정이 잘 되지 않았다. 아닌 척했지만, 내가 만든 책에 보여주는 호의가 정말 고마웠다. 이 메일을 받아들고 또 다시 떨린다. 애써주신 만큼 결과가 뒤따라야 할 텐데. 비싸고 두꺼운 책. 혹시 주문버튼 누르기 전 망설이는 분들께, 이 책을 만든 마음에 더해 이 책을 알리기 위해 애쓰는 이 분의 마음도 함께 전해지길."

같은 날 저녁, 퇴근 시간에 임박하여 예스24 '오늘의 책'에 선정되어 첫 화면에 등장한 책과 마주하다. 30여 년 한 길을 걸어온 이의 성취, 그 성취를 책이라는 매체에 잘 담기 위한 편집자의 노심초사, 그 결과물을 독자에게 알리기 위한 서점인의 노력. '예스24'의 첫 화면을 바라보며 편집자는 마치 그 협업의 상징 같다고 여기다. 나아가 이제 독자분들의 응답을 기다릴 때가 되었음을 상기하다.

2022년 6월 9일. 누드사철제본이라는 낯선 방식에 당황한 독자분의 연락을 받다. 정중하지만 걱정 어린 이 독자분을 시작으로 이후로 한동안 책이 잘못된 것 같다는 연락을 심심찮게 받게 되다.

2022년 6월 15일. 문화일보에 '사가기록화 찾아 20년……' "무슨 그림인지 모를 땐 묘지문도 뒤졌죠"라는 제목으로 저자 인터뷰 기사가 실리다.

2022년 6월 17일. 온라인 서점 '예스24'에서 발행하는 웹진 '채널예스' 7문 7답 코너에 "미술사 공부는 짝사랑하듯이 해야 한다"라는 제목으로 저자 인터뷰 기사가 실리다.

2022년 7월. 책에 실린 그림을 비롯하여 '혜화1117'의 소중한 저자 최열 선생의 책 『옛 그림으로 본 서울』과 『옛 그림으로 본 제주』에 실린 그림을 활용하여 옛 그림 엽서 세트를 특별 제작하여 독자 사은품으로 배포하다. 온라인 서점을 비롯하여 여러 동네책방들에도 배포하다. '혜화1117'의 책으로는 처음으로 『옛 그림으로 본 서울』과 함께 국립중앙박물관 아트숍 판매 도서에 포함된 것은 물론 '박물관 추천 도서'로 선정되다. '교보문고'에서 발행하는 웹진 '북뉴스'에 저자 인터뷰 기사가 실리다. 이후로 한동안 편집자는 이 책의 출간에 대한 치하와 격려를 듣느라 바쁜 나날을 보내다.

2022년 8월 26일. 저자로부터 '궁중기록화'에 관한 책의 출간을 제안 받다. 저자의 대표저서라 할 수 있는 『조선시대 궁중기록화』(2000, 일지사)의 개정판이자 이후의 연구 성과를 담은 책으로, '사가기록화'와 더불어 조선시대 기록화를 총집성할 수 있을 거라는 기대로 편집자는 흔쾌히 동의하다. 더불어 편집자가 저자의 존재를 처음 알게 된 것이 바로 『조선시대 궁중기록화』라는 사실, 그 책과 오랜 시간이 흐른 뒤 이렇게 인연을 이어갈 수 있게 된 것을 기쁘게 여기다.

2023년 11월 29일. 한국 최초의 미학자이자 미술사학자인 우현 고유섭 선생의 학문적 업적을 기리고, 선생의 정신을 창조적으로 계승하기 위해 인천문화재단에서 제정하여 운영하고 있는 우현상의 제36회 수상자로 저자가 선정되다. 특히 저자를 선정한 우현학술상은 한국미술사학 및 미학, 박물관학, 미술비평 분야 등의 발전에 기여한 저서에 수여하는 것으로, 편집자는 저자의 성취에 함께 할 수 있게 된 것에 보람과 긍지를 느끼다.

2023년 12월 14일. 우현상 시상식이 열리다. 저자의 수상을 축하하기 위해 편집자도 시상식에 참석하다. 시상식장의 현수막은 물론 곳곳에 책의 제목과 표지가 저자의 이름과 나란히 등장하는 모습을 지켜보다. 시상식이 끝난 뒤 인천에서 서울로 돌아오는 지하철 안에서 새삼 책을 만든다는 일의 의미에 대해 돌아보다. 한 해가 저물어가는 때이기도 하여 여러 소회가 동시다발적으로 일어나다.

2024년 5월. 저자로부터 약속한 새 책의 원고가 들어오다. 이 책의 출간을 즈음하여 초판본이 거의 다 소진이 될 것을 예상한 편집자는 새 책의 출간과 함께 2쇄를 출간할 계획을 세우다. 이를 위해 출고의 속도를 조절하다.

2024년 8월. 2024년 5월, 최열 선생의 『옛 그림으로 본 서울』(2020년 출간)과 『옛 그림으로 본 제주』(2021년 출간)에 이어 『옛 그림으로 본 조선』 전 3권을 출간한 편집자는 우연한 기회에 이전에 경험하지 못한 새로운 플랫폼 '와디즈'를 통해 펀딩을 시도했고, 예상을 뛰어넘는 성과에 힘을 입어 와디즈 담당자로부터 박정혜 선생의 책 두 권 역시 펀딩 프로젝트로 진행해보자는 제안을 받게 되다. 저자의 동의를 얻어 펀딩에 참여하기로 결정하였으나, 책의 본진은 역시 서점이어야 한다는 생각에 출간 전 펀딩 대신 출간 후 펀딩으로 시기를 조정하다.

2024년 9월. 새 책의 출간 일정이 구체화됨에 따라 '혜화1117' SNS 계정 등을 통해 재고가 얼마 남지 않았음을 독자들에게 고지하고, 새 책 출간에 맞춰 당분간 품절이 될 것을 예고하다. 아울러 새 책의 출간과 함께 더 널리, 더 많은 독자들에게 알리기 위한 방법을 고민하다. 만만치 않은 분량의 책을 한 권도 아닌 두 권을 동시에 출간한다는 일의 실체에 다가갈수록 의기가 소침해지기보다 어떤 일이 어떻게 일어나는지 지켜보자는 마음이 커져만 가다. '와디즈' 펀딩을 통해 조선시대 그림에 대한 독자들의 관심이 적지 않다는 것을 확인한 편집자는 이미 선펀딩 프로그램을 판매와 홍보에 적극적으로 활용하는 '예스24'의 '그래제본소' 프로그램에 참여해보기로 하다. 이를 위해 이 책의 첫 출간 당시 각별하게 응원해준 손민규 엠디를 만나 제안하다. 누가 이렇게 큰 책을 만들라고 시킨 것도 아닌데, 그렇게 시작해놓은 일을 막상 혼자 감당할 자신이 없어 '사가기록화' 때의 일을 새삼스럽게 거론하며 손민규 엠디의 바짓가랑이를 붙잡는 마음으로, '너 아니면 안 된다'는 마음으로, 일명 '땡깡'을 시전하다. 이는 단지 이 책도 잘 봐달라는 의미를 넘어 첫 출간 때 보여준 그 노력이 새로운 책으로도 이어지는, 편집자 나름의 '서사'를 만들어내고 싶은 마음에서 비롯하다. 새 책 출간을 준비하며 이 책의 2쇄를 함께 준비하며 두 권의 선펀딩을 준비하다. 새 책에 맞춰 초판 출간 때의 대형 포스터 커버 대신 새로운 커버로 디자인을 수정하다. 저자는 2쇄를 위해 그림의 소장처를 비롯해 그사이 달라진 기본사항을 수정하는 것은 물론, 일부 내용을 보완하고 새롭게 확보한 도판을 교체하는 등 책의 완결성을 위해 세심하게 살펴 수정하다.

2024년 10월 8일. '예스24' '그래제본소' 펀딩 페이지를 오픈하다. 과연 얼마나 많은 독자들의 호응으로 이어질 것인가, 설렘과 우려가 동시에 극도로 교차하다. 펀딩 페이지에 들어가 새로고침을 누르는 것이 아침과 저녁의 주요 일과가 되

다. 펀딩의 성공을 위해 '예스24' 손민규 엠디의 생색 없는 노력이 이어지다. '예스24' 근속 15주년 기념일에 출판 관계자들 사이에 주목도 높은 개인 SNS 계정을 통해 이 책의 펀딩 소식을 알렸으며, '예스24' 독자들을 대상으로 한 앱푸쉬와 LMS와 이메일을 발송했으며, 예스24 웹과 모바일 첫 화면에 일주일 내내 전면 노출의 광경을 이루어내다. 이로 인해 하루가 다르게 가파르게 숫자가 치솟았으며 편집자가 내심 기대한 목표치를 일찌감치 도달하는 혁혁한 성과를 거두다.

2024년 10월 28일. 펀딩이 마감되다. 20일 동안 177명의 독자가 참여하여 총액 19,688,400원에 도달하다.

2024년 10월 29일. 오전. '예스24'로부터 펀딩에 참여해주신 분들의 명단을 전달받다. 인쇄 직전 여기에 기록하다. 게재를 사양하신 분들의 이름은 제외하다.

혜화1117 출판사는 '예스24' '그래제본소'를 통해 박정혜 선생님의 책 『조선시대 궁중기록화, 옛 그림에 담긴 조선 왕실의 특별한 순간들』과 『조선시대 사가기록화, 옛 그림에 담긴 조선 양반가의 특별한 순간들』에 각별한 관심을 보여주신 모든 독자분들께 진심으로 감사의 마음을 전합니다. 이 책을 향해 보내주신 크고 단단한 응원의 마음을 잊지 않고 귀하게 간직하겠습니다.

강선화, 고영락, 곽유신, 권주영, 권지영, 기은주, 김가람, 김경주, 김경태, 김계성, 김규태, 김나리, 김대중, 김동환, 김민철, 김백철, 김병대, 김설화, 김세현, 김수진, 김순애, 김양미, 김영웅, 김용애, 김용희, 김윤이, 김윤정, 김윤지, 김인수, 김정협, 김제란, 김혜정, 김홍탁, 김효성, 김효식, 나정선, 노영명, 노의성, 노현경, 도담자수, 류현숙, 민우람, 박경득, 박경호, 박대훈, 박미애, 박민정, 박범준, 박상준, 박성혜, 박송이, 박수민, 박영근, 박재옥, 박지은, 박초로미, 박혜림, 배지율, 백선미, 변형민, 사공영애, 소예한, 손경호, 손기완, 신미나, 신승명, 신우미, 신정주, 심정민, 안선규, 안영미, 안은주, 안혜정, 양해준, 여수진, 여주환, 연세마음편한치과, 오가음, 오규성, 오미옥, 오세연, 오승한, 오유라, 원종환, 유재영, 윤남귀, 윤미라, 윤석임, 윤선미, 윤용환, 윤은선, 이미영, 이선호, 이예지, 이정은, 이주현, 이지아, 이지연, 이진희, 이필숙, 이해정, 이현경, 이혜영, 이희자, 임태진, 임현경, 장주영, 장창욱, 전경자, 정민영, 정용진, 정인순, 정찬호, 정창욱, 제갈혁, 조성민, 조영진, 조재상, 진성언, 차은규, 최대림, 최미희, 최성환, 최수수, 최임옥, 최정현, 최지연, 한재훈, 한정엽, 허성제, 황성원, 황재용, 황혜성, rhea3 (이상, 가나다 순)

2024년 11월 30일. 『조선시대 사가기록화, 옛 그림에 담긴 조선 양반가의 특별한 순간들』 2쇄가 출간되다. 초판 출간 이후 급상승한 제작비의 여파로 책값을 59,000원에서 62,000원으로 조정하다. 혜화1117의 서른두 번째 책이자 저자와의 두 번째 책 『조선시대 궁중기록화, 옛 그림에 담긴 조선 왕실의 특별한 순간들』과 함께 출간하게 된 것을 뜻깊게 여기다. 이후의 기록은 3쇄 이후 추가하기로 하다.

2024년 12월. '와디즈' 펀딩을 예정하다. 그 결과에 대해서는 3쇄를 제작할 때 정리하여 기록하기로 하다.

이 책을 둘러싼 날들의 풍경

조선시대 사가기록화,
옛 그림에 담긴 조선 양반가의 특별한 순간들

2022년 5월 30일 초판 1쇄 발행
2024년 11월 30일 초판 2쇄 발행

지은이 박정혜

펴낸이 이현화

펴낸곳 혜화1117 **출판등록** 2018년 4월 5일 제2018-000042호

주소 (03068)서울시 종로구 혜화로11가길 17(명륜1가)

전화 02 733 9276 **팩스** 02 6280 9276 **전자우편** ehyehwa1117@gmail.com

블로그 blog.naver.com/hyehwa11-17 **페이스북** /ehyehwa1117

인스타그램 / hyehwa1117

ⓒ 한국학중앙연구원, 2022.

ISBN 979-11-91133-06-6 93650

*이 책은 2019년 한국학중앙연구원 연구사업 모노그래프과제로 수행된 연구임.(AKSR2019-M02)